U0145776

名 家 通 识 讲 座 书 系

西方美术史
十五讲（第二版）

□ 丁 宁 著

北京大学出版社
PEKING UNIVERSITY PRESS

图书在版编目（CIP）数据

西方美术史十五讲 / 丁宁著. —2版. —北京：北京大学出版社，2016.6
（名家通识讲座书系）
ISBN 978–7–301–27077–6

Ⅰ.①西… Ⅱ.①丁… Ⅲ.①美术史–西方国家 Ⅳ.① J110.9

中国版本图书馆 CIP 数据核字（2016）第 075950 号

书　　　名	西方美术史十五讲（第二版）
	XIFANG MEISHUSHI SHIWUJIANG
著作责任者	丁　宁 著
责 任 编 辑	王立刚
标 准 书 号	ISBN 978–7–301–27077–6
出 版 发 行	北京大学出版社
地　　　址	北京市海淀区成府路 205 号　100871
网　　　址	http://www.pup.cn　　　新浪微博：@北京大学出版社
电 子 信 箱	sofabook@163.com
电　　　话	邮购部 62752015　发行部 62750672　编辑部 62765217
印 刷 者	北京中科印刷有限公司
经 销 者	新华书店
	650 毫米 × 980 毫米　16 开本　35.75 印张　534 千字
	2003 年 10 月第 1 版
	2016 年 6 月第 2 版　2023 年 5 月第 6 次印刷
定　　　价	58.00 元

"名家通识讲座书系"
编审委员会

"名家通识讲座书系"总序

本书系编审委员会

"名家通识讲座书系"是由北京大学发起，全国十多所重点大学和一些科研单位协作编写的一套大型多学科普及读物。全套书系计划出版100种，涵盖文、史、哲、艺术、社会科学、自然科学等各个主要学科领域，第一、二批近50种将在2004年内出齐。北京大学校长许智宏院士出任这套书系的编审委员会主任，北大中文系主任温儒敏教授任执行主编，来自全国一大批各学科领域的权威专家主持各书的撰写。到目前为止，这是同类普及性读物和教材中学科覆盖面最广、规模最大、编撰阵容最强的丛书之一。

本书系的定位是"通识"，是高品位的学科普及读物，能够满足社会上各类读者获取知识与提高素养的要求，同时也是配合高校推进素质教育而设计的讲座类书系，可以作为大学本科生通识课（通选课）的教材和课外读物。

素质教育正在成为当今大学教育和社会公民教育的趋势。为培养学生健全的人格，拓展与完善学生的知识结构，造就更多有创新潜能的复合型人才，目前全国许多大学都在调整课程，推行学分制改革，改变本科教学以往比较单纯的专业培养模式。多数大学的本科教学计划中，都已经规定和设计了通识课（通选课）的内容和学分比例，要求学生在完成本专业课程之外，选修一定比例的外专业课程，包括供全校选修的通识课（通选课）。但是，从调查的情况看，许多学校虽然在努力建设通识课，也还存在一些困难和问题：主要是缺少统一的规划，到底应当有哪些基本的通识课，可能通盘考虑不够；课程不正规，往往因人设课；课量不足，学生缺少选择的空间；更普遍的问题是，很少有真正适合通识课教学的教材，有时只好用专业课教材替代，影响了教学效果。一般来说，综合性大学这方面情况稍好，其他普通的

大学，特别是理、工、医、农类学校因为相对缺少这方面的教学资源，加上很少有可供选择的教材，开设通识课的困难就更大。

这些年来，各地也陆续出版过一些面向素质教育的丛书或教材，但无论数量还是质量，都还远远不能满足需要。到底应当如何建设好通识课，使之能真正纳入正常的教学系统，并达到较好的教学效果？这是许多学校师生普遍关心的问题。从2000年开始，由北大中文系主任温儒敏教授发起，联合了本校和一些兄弟院校的老师，经过广泛的调查，并征求许多院校通识课主讲教师的意见，提出要策划一套大型的多学科的青年普及读物，同时又是大学素质教育通识课系列教材。这项建议得到北京大学校长许智宏院士的支持，并由他牵头，组成了一个在学术界和教育界都有相当影响力的编审委员会，实际上也就是有效地联合了许多重点大学，协力同心来做成这套大型的书系。北京大学出版社历来以出版高质量的大学教科书闻名，由北大出版社承担这样一套多学科的大型书系的出版任务，也顺理成章。

编写出版这套书的目标是明确的，那就是：充分整合和利用全国各相关学科的教学资源，通过本书系的编写、出版和推广，将素质教育的理念贯彻到通识课知识体系和教学方式中，使这一类课程的学科搭配结构更合理，更正规，更具有系统性和开放性，从而也更方便全国各大学设计和安排这一类课程。

2001年底，本书系的第一批课题确定。选题的确定，主要是考虑大学生素质教育和知识结构的需要，也参考了一些重点大学的相关课程安排。课题的酝酿和作者的聘请反复征求过各学科专家以及教育部各学科教学指导委员会的意见，并直接得到许多大学和科研机构的支持。第一批选题的作者当中，有一部分就是由各大学推荐的，他们已经在所属学校成功地开设过相关的通识课程。令人感动的是，虽然受聘的作者大都是各学科领域的顶尖学者，不少还是学科带头人，科研与教学工作本来就很忙，但多数作者还是非常乐于接受聘请，宁可先放下其他工作，也要挤时间保证这套书的完成。学者们如此关心和积极参与素质教育之大业，应当对他们表示崇高的敬意。

本书系的内容设计充分照顾到社会上一般青年读者的阅读选择，适合自学；同时又能满足大学通识课教学的需要。每一种书都有一定的知识系统，有相对独立的学科范围和专业性，但又不同于专业教科书，不是专业课的压

缩或简化。重要的是能适合本专业之外的一般大学生和读者，深入浅出地传授相关学科的知识，扩展学术的胸襟和眼光，进而增进学生的人格素养。本书系每一种选题都在努力做到入乎其内，出乎其外，把学问真正做活了，并能加以普及，因此对这套书的作者要求很高。我们所邀请的大都是那些真正有学术建树，有良好的教学经验，又能将学问深入浅出地传达出来的重量级学者，是请"大家"来讲"通识"，所以命名为"名家通识讲座书系"。其意图就是精选名校名牌课程，实现大学教学资源共享，让更多的学子能够通过这套书，亲炙名家名师课堂。

本书系由不同的作者撰写，这些作者有不同的治学风格，但又都有共同的追求，既注意知识的相对稳定性，重点突出，通俗易懂，又能适当接触学科前沿，引发跨学科的思考和学习的兴趣。

本书系大都　用学术讲座的风格，有意保留讲课的口气和生动的文风，有"讲"的现场感，比较亲切、有趣。

本书系的拟想读者主要是青年，适合社会上一般读者作为提高文化素养的普及性读物；如果用作大学通识课教材，教员上课时可以参照其框架和基本内容，再加补充发挥；或者预先指定学生阅读某些章节，上课时组织学生讨论；也可以把本书系作为参考教材。

本书系每一本都是"十五讲"，主要是要求在较少的篇幅内讲清楚某一学科领域的通识，而选为教材，十五讲又正好讲一个学期，符合一般通识课的课时要求。同时这也有意形成一种系列出版物的鲜明特色，一个图书品牌。

我们希望这套书的出版既能满足社会上读者的需要，又能有效地促进全国各大学的素质教育和通识课的建设，从而联合更多学界同仁，一起来努力营造一项宏大的文化教育工程。

目　录

第一讲
绪 论

我爱着，什么也不说；

我爱着，只我心里知觉；

我珍惜我的秘密，我也珍惜我的痛苦；

我曾宣誓，我爱着，不怀抱任何希望，

但并不是没有幸福——

只要能看到你，我就感到满足。

——缪塞

西方美术是与西方一系列的文化传统相联系的概念，不仅包容了西方文明的丰富内容，而且，其最为菁华的作品，在某种意义上说，是不可替代的精神食粮，具有非凡的文化能量。

西方美术主要涉及三大类型的样式，即绘画、雕塑与建筑。绘画中除了用工具图绘的作品之外，镶嵌画、版画、彩色玻璃画等均在其中。雕塑是三维的造型，有圆雕、浮雕等。建筑（architecture），原意是高的（archi）房屋（tecture）。它是与实用性关系最为密切的艺术。从其功能分，主要可用于纪念膜拜、防御守卫、消遣娱乐、居住生活和工作场所等。内部常常有图画和雕塑。很多教堂饰有雕塑、绘画、镶嵌画、彩色玻璃窗（描绘基督和圣徒的故事），宫殿亦然。

从历史的角度看，人是在理解文字之前就接触图像的。但是，这并不意味着人对图像的把握胜于对文字的理解。恰恰相反，有时图像

的读解显得尤为复杂，人们不仅对史前艺术的理解还相当有限，而且即使是对相对晚近的具象或写实艺术，如《米罗岛的维纳斯》、乔尔乔内的《暴风雨》、列奥纳多·达·芬奇的《蒙娜·丽莎》、库尔贝的《画室》、马奈的《伯热尔大街丛林酒吧》等，我们在理解上也有不小的困难。

图像解读的挑战意味着图像意义的深邃空间，类似于"诗无达诂"，它有时恰恰就是艺术魅力焕发的一种结果。正是图像意义的多重性使得人们更为迷恋，将其视为必须亲睹和精读细品的对象。

一　艺术何为

艺术具有特殊的意义。古希腊的希波克拉特曾经感慨："艺术长存，而我们的生命短暂。"这种与人的自身的生命限度相参照的古老赞叹一直延伸到了现代。譬如，奥地利的心理学家兰克（Otto Rank，1884—1939）就认定，艺术创造的动因正是起自于艺术家超越死亡而永存的欲望。确实，艺术与人生的关联太不寻常了。

在作为人类童年时代意识的天然流露的古希腊神话中，九位孕育和掌管艺术的女神——缪斯们青春靓丽，楚楚动人。她们既是艺术的灵感，也是艺术的践履者，或弹奏弦乐，或吹奏长笛，或手持戏剧面具，或翩然起舞，或沉吟默想，仿佛是在构思千古绝唱……只是在这些女神身上我们难觅造型艺术的影子！古希腊人，这个充满了如德国哲人斯宾格勒所说的那种强烈的造型意识的民族为什么不在九位女神的身上暗示一下古希腊人的造型天性呢？

其实，希腊人心目中的造型艺术和阿波罗关联更大，或许由此寄寓了对造型艺术更为特殊的衡量。阿波罗是奥林匹斯山上的十二神尊之一，而且显得尤为耀眼，因为，他是希腊古典精神的化身，代表着人性中理智和文明的方面，恰好与代表愚昧和情欲的酒神狄奥尼索斯交相对应；他是受人礼赞的太阳神，每天驾着太阳车从天上跨过……作为太阳神，阿波罗洞察一切，让天地间万物焕发光彩，从而也使造型艺术有了辉煌无比的

基点。因为，没有光，何有形可言，遑论造型艺术？在许多后来的描绘中，当他弹奏竖琴或其他弦乐器时，他和九个女神出现在帕耳那索斯山上，身旁潺潺流淌着卡斯塔里神泉或佩利亚的"缪斯之泉"（两泉均为诗与知识的源泉），偶尔还有俄尔甫斯甚至荷马相伴……这一切似乎都在说明阿波罗和诗、音乐以及缪斯们的密切关系。所以，阿波罗又有艺术保护神的美誉。不过，在神话中，阿波罗的爱情故事可能更有意味。对河神佩内乌的女儿，水中仙女达弗涅（Daphne）的爱慕，是阿波罗的初恋，也是最为著名的恋爱事件。依照奥维德的描述，整个事情的起因是丘比特的

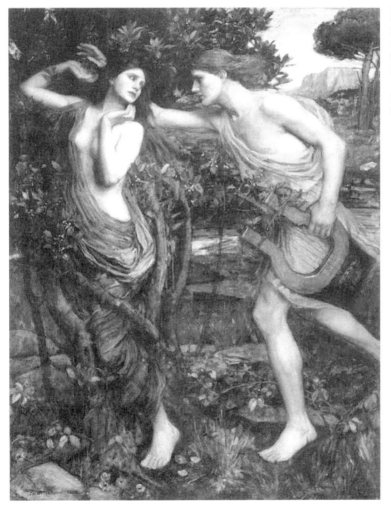

图1-1

约翰·威廉·沃特豪斯（John Williamwaterhouse）《阿波罗和达弗涅》(1908)，布上油画。

一次恶作剧：他将带来爱情的金箭射中了阿波罗，令甚至可以未卜先知的阿波罗也不可救药地爱上了达弗涅；同时，丘比特又将驱逐爱情的铅箭射中了达弗涅。阿波罗开始动情地追逐达弗涅，而后者却拼命逃离，实在快要坚持不住的时候，她就向河神父亲求救。顷刻之间，她的手臂长成了枝叶，而她的双足则化为树根，整个人变成了一株桂树……无论是诗人，还是画家，均对这一事件有过尽情的发挥，尤其是贝尼尼的大理石雕塑《阿波罗和达弗涅》（作于1622—1624），高达两米四十多，以巴洛克的风格再好不过地表现了阿波罗和达弗涅之间那种炽烈而又无望的爱情，同时也无意中阐释了阿波罗的一种艺术精神：将最有光彩和魅力的一瞬间凝固起来，成为空间中静态的造型。这和我们今天所理解的造型艺术的含义庶几不远了。

按照西方的神话传说，艺术之母即记忆女神，也就是说，艺术和记忆有极为内在的关系。雅典人建造巴特农神殿，一方面是让他们的保护神雅典娜神像有一去处，另一方面则是具现他们文明中智慧与创造的成就，留予后代。米开朗琪罗说，他没有孩子，但是他的作品就是自己的"孩子"。法国的路易十四在17世纪的凡尔赛建造富丽堂皇的宫殿，也是为他的政治权力、他的统治以及法兰西的荣耀立一座纪念碑。保罗·克利也曾把自己的作品视如孩子，将创作与繁衍相提并论……

西方美术是艺术大家族中的一员，它对人的精神生命的扩展和延伸自古以来就有着无比特殊的贡献。西班牙的阿尔塔米拉（Altamira）和法国的拉斯科（Lascaux）洞穴中的壁画距今已有上万年的历史，依然是现代人惊讶不已的对象。后者曾经使得法国的现代画家亨利·马蒂斯赞不绝口，庆幸自己的所作与原始人的画迹有相通之处。

可是，为什么原始人要在洞穴里涂绘？这依然是谁也不能回答得十分肯定的问题。因而，在整个西方艺术史中至今没有找寻到真正历史意义上的开端。同时，史前艺术的称谓也有人为的痕迹，因为在原始人那里未必就有现代人的"艺术"概念。

然而，史前艺术又是迷人的，它可以帮助我们好好思考"艺术何为"的命题。人们至少可以想一想以下的问题：第一，为什么原始艺术在某种意义上甚至要并行于艺术成熟阶段的产物，它的审美魅力至今看

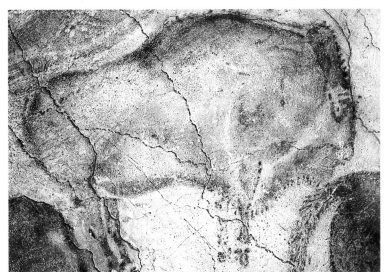

图1-2

《野牛》（约公
元前15000—
前12000），壁
画，阿尔塔米拉
洞窟。

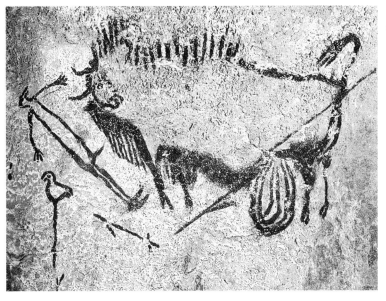

图1-3

《受伤的野牛》（约
公元前15000—
前10000），拉
斯科岩洞壁画
局部，野牛身长
110厘米。

来不仅是极为独特的，而且可能是永恒的？比如，面对西班牙的
阿尔塔米拉洞穴中的壁画，无论是人类学者还是考古学者都会惊
讶不已，因为那些动物形象画得如此动人以至于无法把它们看做
是原始人的作品而几乎像是后人的伪作，或者说至少是更为晚期
的产物才合乎情理！法国的拉斯科洞穴中的壁画距今也有上万年
的历史，也依然使现代人赞叹不绝。有艺术家这么感慨过："就

这些画的构图、线条的力度和比例等方面而言，其作者并非未受过教育；再说，虽然他尚不是拉斐尔，但是他肯定起码是在绘画或优秀的素描中研究过自然，因为这显然体现在其中所采纳的跨越时代的手法主义上。"[1]阿诺德·豪泽尔也曾有如此的观感："旧石器时代的绘画中复杂而又讲究的技巧也说明了这些作品不是由业余的而是由训练有素的人所完成的，他们把有生之年中相当可观的一部分用以艺术的学习和实践，并且形成了自己的行业阶层……因而，艺术巫术师看起来是最早的劳动分工和专业化的代表。"[2]当然，豪泽尔只是在惊讶于原始艺术的精彩过人之处时做了如此大胆的猜测。实际上，阿尔塔米拉并非孤例，在西班牙北部和法国南部所发现的很多洞穴壁画都无可否认地表明了，史前的狩猎采集者早在书写发明前就创造出了一些人类所曾见过的最美丽和激动人心的艺术作品。即便就如马克思所喻示的那样，古希腊的艺术属于人类的童年时代，那么原始艺术就是人类的幼年时代了，它同样具有无可替代的历史意义。其实有的艺术史学者由此更愿意把艺术的发展看做是特定的变化而非"进化"，当艺术的魅力穿越时间和空间的特定限制时，这种观念就愈显得可信。

第二，为什么原始艺术的内涵并不因其处于史前阶段而显得单薄、简单甚至粗鄙？从已发掘的两百多座原始人洞穴来看，在成千上万的绘画中视觉表现的特殊意义对不同的史前民族都是十分重要的。虽然从公元前35000年至公元前9000年没有什么详尽可靠的文字记录可资参证，但是，针对原始艺术的题材和形式等却引出了许多值得深究的问题，譬如，为什么常常可以发现十分写实的巨大的动物图像？为什么人本身的形象却反被简化成条状的图像？为什么有些画是发现在巨大的空间中而另一些却是藏于狭小的角落里？为什么有些画是画在别的画面上而实际上墙面上还有足够的空间？为什么从俄罗斯到印度直至法国南部和西班牙北部的著名洞穴，地域如此辽阔而风格和题材却相似乃尔？

第三，尽管原始艺术呈示出足够深厚的历史感和问题感，但是为什么还没有一种理论可以圆满地解答这一既是艺术史也是人类学的现象？譬如，原始绘画中大胆而又有戏剧性的表现令人情不自禁地想象当时的"艺术家们"是如何被激情所驱使，但是，把艺术和"表现"联系起来

似乎应是近代的现象。推测原始人对于表现的兴趣是十分危险的类比。又如，一种更为流行的理论认为，原始人的这些绘画是作为对猎取的动物的礼赞。画下动物的形态，是为了抚慰它们的魂灵——这就是所谓的"交感术"（sympathetic magic）。然而，这仍然更适合于解释近现代的狩猎文化，因为人类学家发现，远古洞穴中所遗留的兽骨绝大部分是小动物的，旧石器时代的人可能食用过这些小动物。所以，可以发问的是，如果这是"交感术"，那么为什么画中都基本上是巨大的哺乳动物如麋鹿、野牛和野马等？为什么会产生如此的图像与现实的悬殊？一种补救的说法是，这些壁画是用以教育部族中的年轻一代如何识别和袭击哺乳动物。与此同时，人类学家也注意到，在若干个远古的洞穴壁画里有许多史前人（成人和儿童）的脚印。然而，如果艺术教育可以追溯到如此久远的年代，那么为什么有些画却显然不是示诸后人的作品而是类似于后代的殉葬艺术？或许，这些原始的壁画构成了原始人的诸种仪式活动的一部分，也就是说，它们具有象征性的功能。确实，一旦我们处身于原始人洞穴这种充满戏剧性的场景中，敬畏感将油然升腾而起：几千年以前在只有火把的闪烁不定的光线照明下，这些壁画会是何等的神秘和激荡人心。然而，悬而未决的问题是，那些狭小的角落里的壁画怎么可能会和宏大和群体性仪式活动息息相关呢？再一种猜测是：这些动物图像是与图腾崇拜相对应的证据。最后，则是一种颇为消极的理解，即认为这些壁画只不过是装饰主题而已，因为装饰是人类的天性，在不同的社会形态中装饰几乎无所不在。但是，如果我们注意到原始绘画的叙事范围和情感的感染力，就不会把它们简单地等同于形式化的装饰了。且不提为什么动物的图像和人的图像在写实程度上的明显有别的问题。当然，还有许多别的解释。虽然，至今我们仍不能确定地说明原始艺术的意义，但是，有一点却被许多研究者（无论是人类学者、考古学家抑或艺术史学家）所肯定，即洞穴绘画对于特定的原始文化具有相当深刻而又重大的意义。

因而，艺术并非简简单单的东西，而是一开始就与人的存在息息相关的文化现象。我更愿意相信英国皇家美术学院的第一任院长、著名画家雷诺兹在其《演讲集》一书中的体会："……艺术，在其最高领域中，不是

诉诸粗糙的感觉，而是诉诸精神的渴求，诉诸我们内心神性的活力，它不能容忍周围世界的拘束和禁锢。"

二　形体创造

美术最为基本的造型和表现手段就是形（包括立体形体与平面形体）、色（包括黑白与空白）和线。它是空间的（或是平面空间，或是立体空间）、视觉的和静态的。当然，本质上，美术更是精神性的。

绘画是在具有一定长度和宽度的二度平面空间中展开再现或表现的；雕塑以及建筑艺术则通常是在具有长度、宽度和高度的三度立体空间中获得自己的独特形式。当然，美术又绝非与时间无关。绘画的歌唱性、雕塑的音乐感等，就是美术与时间性相关相联的例证。所以，艺术的门类特点是相对而言的。

美术的形体创造使得它在空间上的实体性和持久性显得尤为特殊。以特别讲究团块体量的西方古典雕塑为例，依照米开朗琪罗的说法，一件好的雕像从山上滚下去应该只碎掉鼻子。不仅雕塑有可能较好地存留下来，绘画也大略如此。

谁也不会怀疑，古代世界不乏曼妙无比的音乐。然而，随着时间的无情流逝，那迷人的旋律、激越的歌声以及婀娜多姿的舞蹈等却已难重现如初了。有时，原作（演奏、表演等）的流失几乎是恰与时间的流淌成正比的。相形之下，古代的美术却历经了岁月的洗礼，直到今天依然是我们为之倾倒的激赏对象。无数的美术作品虽然遭遇自然的磨损、剥蚀、风化甚至人为的毁损等，但还是魅力依旧，有些还可能因为时间而再添特殊的动人之处。自然，古代的美术是非亲睹不能领略其整全之美的。1755年，现代艺术史之父、德国的考古学家温克尔曼（Johann Joachim Winckelmann，1717—1768）终于如愿以偿地到了罗马，看到了渴慕已久的古代艺术，其心灵顿时为之一振。他由衷地感叹道，我被上帝宠坏了！这种如痴若狂的迷醉甚至感动了以理性著称的黑格尔，承认温克尔曼是一位"为人的心灵启开一种新的感官的人"[3]。出诸哲人之口，这无疑是至高无上的褒奖。

作为能够眼见为实的美术，它是人类文化中最为古老和独特的一种产物，其风采中漾溢着特定时代的文化理想和精神追求。古希腊的雕像和建筑、文艺复兴时期的绘画乃至后来浪漫主义、写实主义、印象主义的作品均是后人无法企及和重复的艺术峰巅。即使是从纯经济的角度来看作为文化遗产的艺术品，其价值也是让人瞠目结舌的。以美国国家艺术馆为例，倘若它不是建造于20世纪30年代而是70年代的话，那么即使是动用美国联邦政府的所有资金也买不下馆内现有的那些绘画和雕塑！梵·高生前极少卖得出作品，如今，他的画卖价高达八千万美元。当然，伟大的艺术几乎是无法以金钱来衡量的。

令人叹绝的是，现代的考古发掘源源不断地将古代的艺术瑰宝呈现在世人面前。譬如，在荷马史诗《奥德赛》里，克里特岛上的克诺索斯城是一个谜一般的地方。1899年3月，英国考古学家伊文思爵士（Sir Arthur Evans，1851—1941）与同伴一起来到了克里特岛，开始发掘克诺索斯遗址。于是，米诺斯人的壁画、雕像、大型浮雕等一一奇迹般地重现人世。今天，人们在西方美术史课本上看到的《海豚》、《公牛之舞》和《巴黎女郎》等仍会令人对其中的"现代感"无比好奇。在今天，时不时仍有考古发掘方面的令人兴奋的艺术品被发现。总之，美术由于占有了实体性，获得了一些较诸其他门类的艺术所无法比拟的恒久生命力。这使得其原初的审美力量有可能得到最大限度地焕发和延伸。

当然，美术的内在精神力量是通过特殊的形体创造而具现出来的。就现实世界本身而言，它是生生不息、变动不居的。一切事物均存在于空间之中，也在时间之中呈现着。然而，美术本质上却不是时间性的，而是依靠静态的形体进行创造。因此，在某种程度上说，它是不擅长于描绘社会现实或生活事件的变易过程的；同样道理，它也不善于表达人们内心世界的复杂经历和微妙起伏。作为空间性的艺术，美术往往是把自然界、人类社会的某个特定瞬间、某一侧面或非具象的情状"定格"下来，因而，仅仅是对人或事物在其流变过程中的某一顷刻的表达。诸如此类的瞬间、顷刻本身也是独特感人的，譬如法国写实派的大师库尔贝的名画《奥南的葬礼》就仿佛是随意地截取了现实场景中的一个片断，而法国印象派画家德加更是随意捕捉人物不加摆布的姿态（有时往往迹近"偷窥"）的高手。

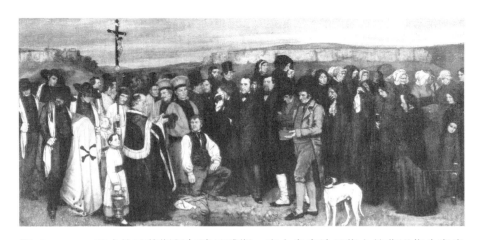

天才的马蒂斯偶尔涉足雕塑，出人意表地只将人的背影作为突出的部位，如此等等。但是，在许多经典的艺术作品中，人们可以注意到艺术家对所谓的"孕育最丰富的那一顷刻"的苦心经营。就如莱辛所主张的那样，"绘画描绘物体，通过物体，以暗示的方式，去描绘运动"。正是由于艺术家通过"选择孕育最丰富的那一顷刻"，人们才得以"从这一顷刻可以最好地理解到后一顷刻和前一顷刻"[4]。换句话说，与音乐、舞蹈、电影和戏剧相比，雕刻家、画家是在静态的空间造型中去描绘运动的。这不啻是一种对空间创造的洞察力和想象力的特殊挑战，也是衡量艺术家的才情和艺术作品的品位的独特标准。达·芬奇就曾断言，倘若在一幅画的形象中见不出运动的性质，那么，"它的僵死性就会加倍，由于它是一个虚构的物体，本来就是死的，如果在其中连灵魂的运动和肉体的运动都看不到，它的僵死性就会成倍地增加"[5]。因此，出手不凡的艺术家总是会静中求动，以"不动"引发"动"的感觉，从而艺术地越出纯粹静态的羁绊，走向生气盎然的独特境界。在米勒的《晚祷》里，艺术家选择了他所偏爱的黄昏的暖色调来渲染一对在田野中默然祈祷的年轻夫妇——他们听到了夕阳中悠悠传来的钟声，暂时停下了手头的农活，完全沉浸在内心的期望和憧憬中……米勒的万千思绪如流水般地涌动着，而对画的主题至关重要的时间（夕阳下的黄昏时分）、声音（一种出现后便立即消失的"物质"）和人物的内心世界等这些

流动不居的东西，均历历在
目，扣人心弦。确实，人们
从古希腊无与伦比的人体雕
塑上那些令人难以置信的起
伏有致的褶皱中或是巴洛克
建筑正面的旋涡装饰中都可
以感触到微妙的生命的气
息。也就是说，静态和有限
定的艺术却表现出更为丰富
也更为别致的时空意蕴（静
止中的不断运动）。对于接
受者来说，这种以静寓动的
态势正可充分地调动积极的
联想和想象，从而在空间与
时间、静态与动态、有限和

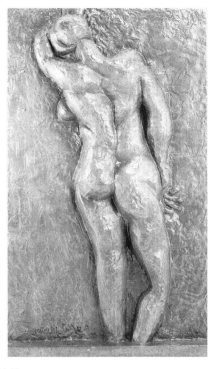

图1-5

马蒂斯
《背影I》(1909)，
青铜浮雕。

无限的奇妙耦合中领略艺术的美。

无论是"以形写神"还是"以形传神"，美术的驰骋天地都
是极为辽阔的。它可以通过肖似对象而取胜。在西方，就流传着
诸如宙克西斯（Zeuxis）和巴哈修斯（Parrhasius）进行竞赛的传
说，结果是后者画的幕布欺骗了人的眼睛，前者画的葡萄欺骗了
鸟的眼睛，所以后者赢得了胜利。[6] 文艺复兴时，乔托人像上的
苍蝇竟然让其他艺术家以为是真的苍蝇停着，就挥手驱赶；当代
美国雕塑家汉森（Duane Hanson）的雕塑真实到了让人上前去问
路的地步。自然，美术也可以是无中生有的，可以别出心裁地起
用某些根本不曾有过的形与体。譬如，在英国天才的现代雕塑家
亨利·摩尔的作品里，人体的躯干不再是那种坚固的实体，而常
常被戳穿，而且分割为好几块；女性的乳房则可能不是丰满的实
体，而是由一个个大洞来表示，等等。至于非具象的艺术就更是
异彩纷呈，五花八门了。它们均为人的视觉审美体验的多样化提
供了卓而不群的对象。

三　色彩魅力

应该说，自然中的色彩已是十分的迷人。阿恩海姆曾经写道："那落日的余晖以及地中海碧蓝的色彩所传达的表现性，恐怕是任何确定的形状也望尘莫及的。"[7]不过，阿恩海姆的本意并非是说艺术中的形状就微不足道了，而是说艺术里仅仅只有形状而没有色彩是不可思议的，因为形与色实际上是不可分离的两个方面：倘若没有颜色，形就无法显现，即便是一条线，如果没有任何颜色，就绝难产生任何视觉经验。当然，反过来说，没有形，色彩也是无所依托的。因此，形只能是有色彩的形，而色亦只能是有形的色，两者须臾不相分离。当然，形与色的完美结合才有尤为灿烂多姿的表现力。这也正是贝尔所津津乐道的"有意味的形式"[8]。

在某种意义上说，色彩的运用似乎是人在艺术中的天性的流露。即使是上万年以前的法国南部和西班牙北部冰河时期里以狩猎为生的人们也已经在洞窟中彩绘壁画了，譬如，在阿尔塔米拉的洞穴里已经发现红褐色、黑色和黄土色所绘画的动物形象。

由于文化意义的投射以及色彩与视觉形象因素的结合，色彩的情感力量或象征含义往往隐含其中。这使得色彩的世界变得意味深长。色彩的运用与其说是对应于客观存在的反应，还不如说是出诸艺术家内心的情感吁求。在西方油画中，色彩或许是最为举足轻重的造型手段，同时又何尝不是至关重要的表现招数。日本木版画的用色之"纯"曾经使西方的艺术家为之倾倒。马奈、梵·高和马蒂斯等均十分着迷，仿佛清洗了眼睛而获得新的色彩感觉。确实，画什么题材，表达怎样的情愫，营造何种氛围，渲染什么感受，都要讲究用相应的色调。以读解和欣赏西方的古典绘画为例，色彩无疑是一把必不可少的钥匙。如果说在文艺复兴之前，西方绘画中充溢的是带有神秘性质的色彩的话，那么在从以神为中心的色彩惯例转向对人的色彩的世俗化的过程中，意大利画家卡拉瓦乔的作品就有了特别的意味。在他的笔下，表现光亮的色彩就不再是仿佛来自天上，而是像灯光一样照射到画中的描绘对象，显得单纯而又清晰。法国画家拉图尔（Georges de La Tour）的人物画中"烛光"效果的色彩则好像是让色彩赋予人物以性格和情感。他们两位的艺术践履表明了17世纪前后的绘画中

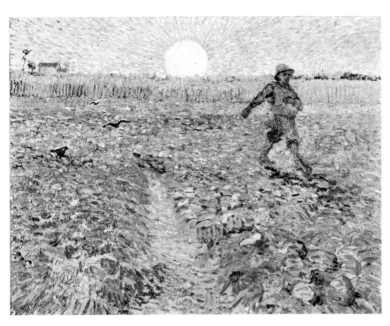

图1-6

梵·高
《落日中的播种者》（1888），
布上油画。

的色彩已不全是对神的烘托，而是转向了人的生活与现实。在17世纪的巴洛克艺术里，荷兰画家伦勃朗的色彩世界显得极有震撼力。舞台灯光式的色彩处理使得明暗对比具有特别的戏剧性。例如，《夜巡》（图9-39）画的是一个面积巨大的军械库，内部应该是昏暗的，但是从画的右上方却泻入一道神奇的光彩，仿佛是荷兰老是乌云密布的天空上蓦然裂开一处并从缝隙中投下一道耀眼的阳光，画面的气氛立时变得强烈起来：行走在前面的人处在一片明亮的色彩中，而后面的人群则显得半暗半明。正是由于明与暗的对比，军械库的深处成为令人感到深邃无比的黑暗，同时明暗的变化也悄然增添了整组人物形象的动感。熟悉伦勃朗奇妙色彩效果的人却在深有所感的同时，又难以一言道明这些用色的现实依据：是灯光？是日光？是烛光？它更可能是艺术家主观世界深处的一盏灯，由内而外地照亮画面上的一切！到了19世纪，印象派的不懈追求也是和色彩的独特运用联系在一起的，主观和客观的交融无疑变得尤为得心应手。至于马蒂斯的理想，那就是用色彩在画面上奏出音乐了。的确，存在着一个以色彩"签名"的个性世界，有谁会将雷诺阿、德加、蒙克、蒙德里安、霍克尼等

人混为一谈呢？在色彩成为艺术家的激情乃至整个生命的内在表达语言时，它就完全地个性化了。没有比马蒂斯表述得更为精道的了："某种色彩的雪崩是没有力量的。只有色彩被组织安排得配合了艺术家强烈的感情时，它才获得了自身充分的表现。"[9]

理解了色彩之于绘画并非愈多愈好的道理，那么色彩之于雕塑的关系就不难把握了。从历史的角度审视，无论是西方还是东方的雕塑大多是上色的。在古希腊，尽管米罗岛有质地极佳的大理石，但是，那时的大理石雕塑仍然是着色的，只是这种色彩并不经久，如今已是剥落殆尽。古埃及的雕塑其实也以彩色居多。极少数的西方古代雕塑依旧可以看到当年加彩过的痕迹，比如雅典卫城上的雕塑，而较为晚近的位于爱尔兰都柏林市中心公园里的王尔德纪念像则直接采用了彩色大理石。

不过，与绘画比较，雕塑的用色相对简洁得多，比如有的作品只用单色，像东西方的烫金像，而中国大型陵墓周围的石雕则没有上色。而且，艺术史家也注意到，从古罗马开始，西方的雕塑就有了一种向不用色的面貌过渡的倾向。愈到近代，雕塑不用色的愈多。当然，不用色并不等于无色，只不过是利用材料原有的色泽和肌理而已。雕塑之所以不用色，原因很难一言道明。但是，雕塑愈来愈自觉的单纯性的追求则是一个主要的原因。获得单纯性的雕塑不仅可以更为直接地达到庄严、宏伟与博大的崇高感和英雄感，远离过于散淡、平庸与繁琐的细节的干扰，而且也使得其自身的生命变得特别顽强，只要形在，就不失其审美的动人之处。甚至风雨的洗刷有时也会为雕像平添特殊的意蕴。出自罗丹之手的巴尔扎克像挺立在巴黎的街头，斑斑驳驳，似更有沧桑感。另外，艺术史家早就发现，往往年代愈远，绘画的遗迹便愈稀少；相形之下，雕塑的早期遗迹要丰富得多。近代以来的雕塑越来越多地突出雕塑材料本身特有的美，这固然有可能与其塑造的现实对象距离更远，但是，却使雕塑更有概括力，更有诱发人们想象的召唤力。

四　线条流韵

如果说色彩之于雕塑并不十分显要的话，那么线条之于雕塑也是大

图1-7

约瑟夫·莱特
(Joseph Wright)
《科林斯少女》
(1782—1784),
布上油画。

体相仿的,因为形体(团块、结构与体量等)相对显得更为举足轻重。不过,线条对于绘画的意义就显得特别重要了。有意思的是,不只是雕塑家否定过线条,譬如罗丹认定,雕塑是只有体积而没有线条;而且,画家也有否定线条的存在的,譬如法国浪漫派大师德拉克洛瓦就觉得,轮廓线以及笔触在事物上是根本不存在的东西。当然,罗丹与德拉克洛瓦的本意大概不是什么非线条论者,而是以此强调各自领域中更为突出的要素(雕塑的体量感和油画的色彩感)。

事实上,正如达·芬奇在其《笔记》中所谈论的那样,线条原本就是描摹性的,它与绘画天然地联系在一起:"当太阳照在墙上,映出一个人影,环绕着这个影子的那条线,是世间的第一幅画。"在提及绘画的"起源"时,黑格尔也采用过一个广为人知的传说:从前有一少女趁恋人入睡时,把他的影子轮廓画下来,这样就产生了绘画。[10] H.里德在其《艺术与社会》一书中则相对严谨地指明了线条的非凡意义:"人们大都以为原始人和儿童最初企图表现事物形象时,要求符合他们目所能见的、最为接近的对象的真实状态。因为,人们平时所见的物象,是由色彩、色调、

图1-8

马蒂斯
《线描人体》，素
描。

明面和暗面组成的，所以最为直接的或浅显的表现方法应该是复制以上四种形态，其实不然。儿童和原始人在这方面的初步方法，却是对实物进行抽象和概括，从而产生一张实物的轮廓画……"的确，"线"不是直接地从观察中得到的或照搬而来。它是对于观察的某种概括、提炼、变形和创造的结果。就此而言，线条既来自观察而可能具有客观的性质，也由于主观的介入而获得了某种虚拟的意味。确实，线条不仅可以指涉物象形状的起伏转折，追求感觉的全部的丰富性、直接性、具体性、偶然性等所造就的生动效果，而且，也能够通过线的组织造成明暗的变化。更为重要的是，线条把艺术家的情感自如地牵入到画面中。线条的表现力是无可估量的。马蒂斯曾经概而言之："对一幅素描来说，即便仅仅用了一条线画成它，在线所环绕的每一部分上，也能被赋予无数的细微变化。"[11]按照有"19世纪素描之王"美誉之称的安格尔的观点，描绘人体和物体都必须注意轮廓线。不仅他的素描作品中有纤细而不失力度的线条，而且他的油画作品中也显现出线的存在以及线的变化之美。著名的《泉》是个生动的例子。即便是点彩派画家修拉的作品，其中也有鲜明的轮廓，同样给人一种线形结合的装饰之美。事实上，西方的许多艺术大师为后人留下了令人难忘的"线"的世界。例如，达·芬奇、拉斐尔、鲁本斯、伦勃朗、安格尔、德拉克洛瓦、米勒、杜米埃、柯罗、德加、毕加索和马蒂斯等人的作品中均有数目可观的速写和素描的精品。这些作品看似随意挥

洒，却在不经意中闪现出迷人的形象和委婉之至的韵味。达·芬奇的大幅素描作品《圣母、圣子和圣安妮》赫然是英国国家美术馆的一件镇馆之宝。18世纪百科全书派的领袖狄德罗曾经这样热情洋溢地赞叹速写中的线条之美："速写具有一种为［完成的］图画中所欠缺的温暖感。它们再现出艺术的一种热烈的情怀和清纯的韵味，其中不搀杂由思虑带来的矫揉造作。通过速写，艺术家的真正的心灵都倾注在画面上了。……他的思想迅速地向着对象飞翔，并且以一个笔触就肯定下来……在一幅［完成

图1-9

安格尔
《帕格尼尼》
（1819），素描。

图1-10

毕加索
《和平的脸容》，
素描。

的]画中，我或许仅仅看清楚一个主题，而在一幅速写中仅仅是那么轻描淡写的几笔，却有多么丰富的东西可供我想象啊！"[12]其实，素描、速写只是更为直接地具现了"线"的风采而已。其他各种绘画体裁（包括油画、版画、水彩画等）也均或多或少地点化着"线"之美。

值得注意的是，按照美国著名艺术批评家格林伯格 (Clement Greenberg) 的看法，西方现代绘画的一个重要特征就是从错觉的三维空间效果的追求回归到了对平面性的效果的经营上，认为绘画性由此得以落实。这一概括并非没有争议，不过，倒是相当中肯地揭示了现代绘画发展的一个重要方向。它一方面导向了非具象的新奇世界，展示了与再现相对的表现性、抽象性领域；另一方面，无论是写实的绘画抑或抽象的绘画，都对线的意义倾注了特别的注意，线条的发挥由此赢得了更为开阔和自由的天地。保罗·克利就喜欢"用一根线条去散步"。克里姆特、康定斯基、马蒂斯、毕加索、杜尚、阿尔普、克利和米罗等人的作品所展示的线条特点，无疑都是天才性地将线条推向了个性迥异的极致的结果。从比较的角度看，甚至现代雕塑也有一种离开过于逼真的三维立体效果而有意融入时间性因素从而凸现线条韵味的做法。无论是康斯坦丁·布朗库西、亨利·摩尔、翁贝托·博乔尼、瑙姆·加博，还是创造性地涉足于活动性雕塑的亚历山大·考尔德，他们均独出心裁地舒展了线的迷人之处，为雕塑的发展尝试了饶有新意的表现性语言。

五 从视觉艺术到视觉文化

艺术是整个文化中的亮点。它最受珍视的时期往往也是人的成就达到高峰的时期。譬如在西方近代民主的摇篮——雅典，艺术家们创造了大量重要的雕塑、绘画和建筑（尤以巴特农神殿的建筑、雕塑为典范）。在哥特时期（约1200—1400），每个城镇里，经济活动的主要部分就是围绕大教堂的建造（包括内部的雕塑和彩色玻璃画）。

美术作为一种视觉艺术，它是借助视觉与人发生审美关系的。在人类的各种感官中，视、听觉最为显要，它们在艺术审美过程中也是如此。假如说音乐是藉听觉这一感知途径实现其审美功能的话，那么，美术的力量则是依凭视觉的活动而实现的。心理学的研究表明，视觉活动是人与外界建立联系、获取信息最为基本的方式。当然，视觉的意义不仅仅如此而已。正如巴尔所说："整个绘画史永远是一部看的历史。看的方式改变

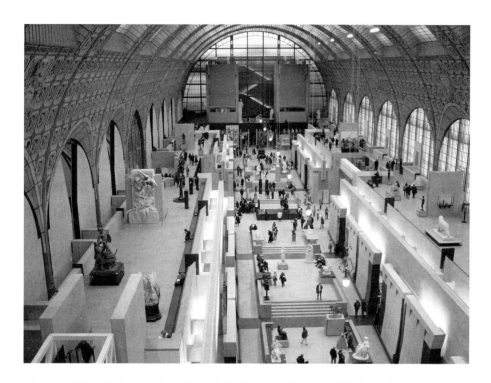

图1-11

巴黎奥赛博物馆内。

了，技巧就会随之而改变。技巧改变的原因仅仅在于看的方式改变了。技巧为跟上看的变化而改变自己。看的改变同人与世界的联系相关。人对这个世界持一种什么样的态度，他便抱以这种态度来看世界。因而所有的绘画史也就是哲学史，甚至可以说是未写出来的哲学史。"[13] 也就是说，看，并非简单的感知觉，而可能是复杂而又深刻的过程，就如歌德所说过的那样："我们在投向世界每一瞥关注的目光的同时也在整理着世界。"[14] 在某种意义上说，造型艺术实现了人的视觉的特殊超越。

艺术的历史积累首先构成了一个极其博大精深的认知天地。当人们在博物馆和美术馆里漫步的时候，就不仅仅是一种休闲，而且也是认知的特殊扩展和延伸，或确认"第一自然"，或探究"第二自然"，从中体会到人的认知创造的全部丰富性。今天人们无法回到历史的任何一个阶段重新生活，同样，人的认知创造也是不可逆的。我们领略人类视觉创造的伟大遗产，就是一种无与伦比的再认和享受。"乘之愈往"，正是美术的力量。同时，

美术也是一个诉诸视觉的情感世界。从自然到人、从个体到社会，美术均有触及，几乎囊括了情感的方方面面。从情感的现实渊源着眼，它是与主体的认知经验息息相通的。所以，对图像的体验有可能唤起丰富复杂的评价过程。在某种意义上说，博物馆和美术馆是一个巨大的体验性的符号库，人们可以获得诸多精神的愉悦和共鸣，往往表征一个特定国家或民族的内心生活的充实程度，也就是说，一个国家拥有多少博物馆、美术馆（乃至具体的视觉艺术的财富）可能就是直接见证其精神的丰富和高度的一个尺度。

其次，造型艺术与文化是藕断丝连的。这种联系有时甚至强烈到了难以割舍的地步。1911年8月21日，悬挂在卢浮宫的名画《蒙娜·丽莎》不翼而飞。此消息一传出，整个法国便沉浸在悲痛欲绝的气氛里。据说，成千上万人为之精神失态，更多的人则在工作时显得无精打采，惶惶不能终日。大约经过一年半之后，到了1913年1月26日，警方在法国与安道尔接壤的边境小镇第莫特找到了原画。整个法国顿时精神为之一振，有些人更是欣喜若狂。为了庆祝名画的失而复得，全国大大小小的商店竟为此将所有商品打半价！

辉煌的巴特农神殿以及雕塑是希腊人的文化骄傲，但是，其中一些最美的雕塑二百多年前就被英国人设法弄走。它们现在被称为"埃尔金大理石"（Elgin Marbles），陈列于大英博物馆。多少年来，希腊人一直强烈要求英国归还这些无价之宝。但是，遭到了大英博物馆的拒绝或沉默。不过，希腊人民索还这些无价之宝的呼声至今仍不绝于耳。[15]

在德国哲人赫尔德的眼中，艺术应该和它原先生存的环境交融在一起的，所以，他写道：

> 每次当我看到这类的宝藏被人用船运到英国去的时候，我总感到可惜……你们这些世界霸王，把你们从希腊、埃及掠夺来的宝物还给它们原来的主人，那永恒的罗马吧。只要命运不阻住人们走向罗马的路途，每个人在罗马都能不花分文地接近这些宝物。把你们的艺术品送到那里去吧，或者把它们留下来，看着它们消消你们的野性；千万不要把它们变成各民族之间的仆役！[16]

不仅赫尔德如此，英国的浪漫主义诗人拜伦也曾对自己的国人掠夺希腊的艺术珍品表示愤慨，写下过激越的诗行。确实，艺术已经融入特定的文化时，任何的分离都可能是一种野蛮和无知的表现。因而，赫尔德告诫世人：希腊艺术应该占有我们，应该占有我们的灵魂和肉体，而不是相反。[17]造型艺术的文化意义尽在此言之中矣！

事实上，西方艺术一直是一种充满变化的现象。从古代到后现代，西方艺术经历了何其巨大的变化。当然，艺术依然需要继续谋求新的领域，正如科林伍德所说的那样，"社会所以需要艺术家，是因为没有哪个社会完全了解自己的内心；并且社会由于没有对自己内心的这种认识，它就会在这一点上欺骗自己，而对于这一点的无知就意味着死亡。"[18]

注　释：

〔1〕John E. Pfeiffer，*The Creative Explosion*，Cornell University Press，1982，p. 23.

〔2〕Arnold Hauser，*The Social History of Art*，London，1951，Vol. 1，p. 17.

〔3〕See Walter Pater，*The Renaissance：Studies in Art and Poetry*，Oxford University Press，1986，p. 114.

〔4〕莱辛：《拉奥孔》，第195页、182页，人民文学出版社，1984年。

〔5〕《达·芬奇论绘画》，第172页，人民美术出版社，1979年。

〔6〕普里尼：《自然史》，第35卷。

〔7〕阿恩海姆：《艺术与视知觉》，第455页，中国社会科学出版社，1984年。

〔8〕克莱夫·贝尔：《艺术》，第4页，中国文联出版公司，1984年。

〔9〕〔11〕杰克·德·弗拉姆编：《马蒂斯论艺术》，第148页，河南美术出版社，1987年。

〔10〕黑格尔：《美学》，第3卷上册，第28页，商务印书馆，1979年。

〔12〕阿尔贝特·博伊姆：《学院与法国19世纪绘画》，第84页，费顿出版社，1971年；转引自吴甲丰：《论西方写实绘画》，第139页，文化艺术出版社，1989年。

〔13〕〔14〕巴尔：《看》，见《人类困境中的审美精神——哲人、诗人论美文选》，知识出版社，1994年。

〔15〕见Editorial，Urges England's British Museum to Return Greece's Parthenon Marbles，*New*

York Times，2/2/2002，p. A18.

〔16〕〔17〕赫尔德：《论希腊艺术》，见《人类困境中的审美精神——哲人、诗人论美文选》，上海知识出版社，1994年。

〔18〕科林伍德：《艺术原理》，第343页，中国社会科学出版社，1985年。

思考题：

1. 请你谈一谈对艺术的认识。

2. 举出若干幅（件）你觉得其中有最美形体的作品。

3. 举出线条最美的作品，并加以分析。

4. 色彩在艺术中有怎样的作用？请举例说明。

5. 你是如何看待博物馆的文化意义的？

第二讲
爱琴和古希腊美术的魅力

就像海的深处永远停留在静寂里，不管它的表面多么狂涛汹涌，在希腊人的造像里那表情展示一个伟大的沉静的灵魂，尽管是处在一切激情里面。

——温克尔曼：《论希腊雕刻》

没有一个民族像希腊人这样天赋优厚，仿佛一切条件都集中在一处，启发他们的智力，刺激他们的才能。

——丹纳：《艺术哲学》

一　爱琴美术一瞥

从人类文明的历史上看，希腊文明是欧洲文明的摇篮，而希腊文明又主要来自以爱琴海为中心的爱琴文化（Aegean Culture），后者的时间跨度约从公元前3000年到公元前1200年。

爱琴文化包括基克拉迪文明（Cycladic Civilization）、米诺斯文明（Minoan Civilization）与迈锡尼文明（Mycenaean Civilization）。有研究表明，它们之间是有交流的。但是，在19世纪末期之前，爱琴文化却是神话传说中的记叙而已。绝大部分艺术品都是1870年以后才发掘出来的。虽然在爱琴文化之后是好几百年的所谓"黑暗的年代"（Dark Age），对此我们只有考古的一些材料而无充足的文字依据，但是，爱琴文化显然是为希腊

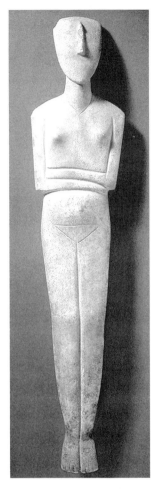

图2-1

《阿莫尔戈斯岛的女性偶像》（约公元前2700—前2300），大理石。

的艺术发展提供了独特的基础。

古希腊著名的荷马史诗曾描述过希腊与特洛伊之战，这一传说在19世纪末、20世纪初先后吸引了德国业余的考古学家海因里希·谢里曼（Heinrich Shliemann）和英国学者亚瑟·伊文思前往进行实地发掘，他们各自发现了迈锡尼文化遗迹、米诺斯王宫遗址以及大量的艺术文物。这些发现证明：米诺斯文化是爱琴文化的发源地，迈锡尼文化是米诺斯文化的继承者，而基克拉迪群岛则可能是希腊文化最早的起源地。爱琴文化中的艺术频频引发了世人的莫大惊讶和由衷赞叹。

首先，我们来看一下基克拉迪文明中的艺术。基克拉迪群岛位于爱琴海南部。基克拉迪文化是没有文字的。发掘出来的艺术品属于铜器时代。《阿莫尔戈斯岛的女性偶像》就属于铜器时代早期的作品。人们大多认定，这样的人体雕像是膜拜的对象，因为它们大多是在坟墓里发现的。非常有意思的是，女性的雕像明显多于男性的雕像。学者们猜测，或许是因为当时的女性不能参加宗教性的游行而必须以雕像替而代之的缘故。

《阿莫尔戈斯岛的女性偶像》采用了瘦长扁平的造型，同时突出了性别的特征。确切地说，这种雕像与现代圆雕的区别是很大的，因为前者几乎是扁平的。从正面看，手和脚都趋于平面化。几何化的处理体现在许多局部上，譬如，脸部是趋于椭圆形的，鼻子是拉长的金字塔形，脖子为圆柱体，躯体也是长方形的组合。五官中除了鼻子，均被抹去。身体部分唯有乳房和膝盖是

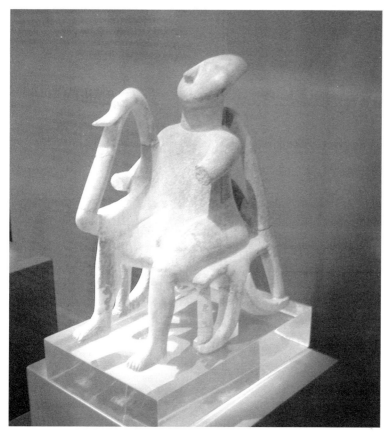

图2-2

《弹竖琴者》，
公元前2000
年，大理石。

饱满和趋于写实的。这种明快和简洁却可能与神秘的含义有关，
这不能不说是一种奇妙的组合。

同样，《弹竖琴者》也是以一种高度简约的样式来塑造形象
和表达情绪的。管状的实体犹如线条般地勾勒出了一个完全沉迷
在音乐中的乐师形象以及竖琴和椅子。如果说女性偶像可能与宗
教仪式有关，那么，这一乐师的造型又有什么特殊的用途呢？

当然，这些雕塑完全可以当做一种独立的作品来欣赏。可
是，令今人依然惊讶不已的是，这些雕像仿佛是现代的而非古代
的，那种走向抽象、趋于构成性的装饰风格实在是一种独特而又
智慧过人的创造。

再来看米诺斯艺术。米诺斯文化（约公元前3000—前1500）
的发源地是爱琴海上的克里特岛。米诺斯文化是现代学者用传说

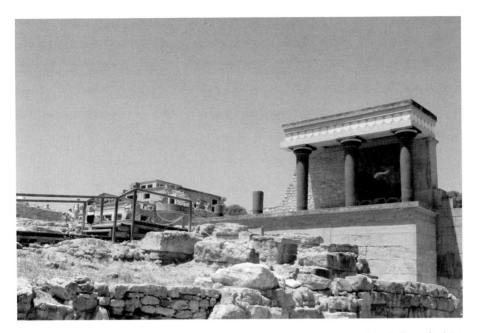

图2-3

克里特岛克诺索斯宫殿废墟（公元前1600—前1400）。

中的克里特的统治者米诺斯的名字命名的。米诺斯文化没有连贯的传承性可循，其出现与消失的原因，都有很多问题，学者们认为，起码它的消亡可能是与公元前1600年的地震和后来的来自希腊大陆的入侵有关的。

米诺斯艺术也是被遗忘过的。直到20世纪初，英国的伊文思发掘了克诺索斯的米诺斯王宫，米诺斯文化才显现出迷人的一角。

米诺斯王宫占地很大，约两公顷，是克里特岛规模最大的古建筑遗址，内有宫室250间、一个游泳池，它结构复杂、层次多变，是一座名副其实的迷宫。但是，其外观却又普普通通，并没有任何防御设施。这是因为克里特岛本身已经是天然的保护屏障，不再需要在王宫外修建厚厚的高墙。同时，与其他爱琴海和近东的王宫一样，米诺斯王宫也不只是皇室的所在，它还是运作良好的贸易和宗教中心。

宫墙上有壁画装饰，壁画的线条极为流畅，色彩亮丽迷人，写实地描绘出了富有装饰性的人物和图案，手法上与埃及艺术不无联系。

米诺斯的绘画也许是最具有乐观天性的艺术。它不是用来图

解某种宗教的教义，也不是赞美某一个高高在上的统治者，而是用来表达面对米诺斯世界的美的喜悦感受。艺术家展示了其表现戏剧性的特征和捕捉动态中的美的天赋。由于米诺斯绘画美得如此摄人魂魄，以至于当一个法国人在克诺索斯发掘到一件壁画的残片时，情不自禁地喊出声来："呀，她真像是个巴黎女郎！"他看到一个一头卷发、双目生辉、有着迷人嘴唇的女性形象。

《公牛之舞》是克诺索斯王宫壁画中的精品。它描绘的是一头向前冲去的公牛、两个女孩和一个男孩。左边的女孩正紧紧抓住公牛的双角，男孩在牛背上翻跟斗，而右边的女孩仿佛在保护他，准备随时扶住。从公牛的神圣性[1]来判断，画中所描绘的

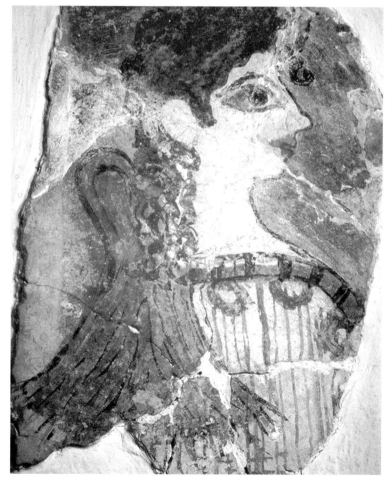

图2-4

《巴黎女郎》（约公元前1500—前1450），壁画残片。

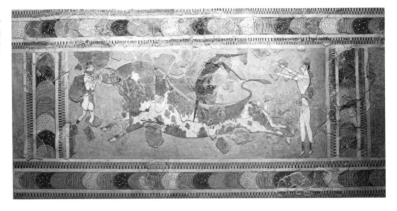

图2-5

《公牛之舞》(约
公元前1500—前
1450),壁画。

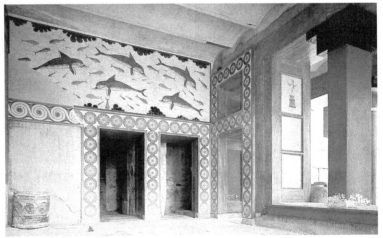

图2-6

《海豚》(约公
元前1500—前
1450),壁画。

场面有可能与仪式性的体育活动相关,涉及牛的献祭,甚至运动
者的死亡。

可以注意到,女性的肤色比男性的要浅了许多。而且,侧面
像占有主要的地位,为了突出人物的形象,又往往画出正面的一
只眼睛。起伏的曲线和空间中的动态显然是壁画绘制者的考量重
点。人物的动作也可以看成一个连续性的动作的分解,即举臂、
抓角和翻跟斗。另外,画的边框的图案设计也饶有意味,带有似
真似幻的美感。

可以看出,克诺索斯王宫中的湿壁画是从自然中汲取灵感
的。《海豚》就是一个绝佳的例子。作为一个生活在四周是碧蓝
大海的米诺斯人是亲近和熟悉大海的。他们以一种写实而又十分

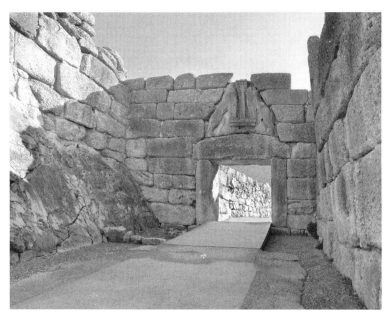

图2-7

迈锡尼《狮子
门》（约公元
前1400—前
1300），石浮
雕。

简约的清新形式描绘大大小小在水中自由游弋的海豚，透出一种
特别的装饰魅力。

最后，我们来看一下迈锡尼文化的艺术。

迈锡尼文化繁荣于公元前1500—前1200年间。19世纪中叶，
德国的谢里曼由于深深地沉迷于《伊利亚特》的世界，决心日后
一旦有了钱，就要发掘特洛伊的遗址。1870年，没有受过考古训
练的他居然找到了特洛伊旧城。大为振奋的谢里曼于1876年再次
在希腊挖掘，这次是发现了巨大的宫殿堡垒，并有金质器皿，证
实了荷马史诗所记载的故事的真实程度。

迈锡尼人建造的城市已显示出军事防御的目的。迈锡尼卫城
的《狮子之门》在一块三角形的大石板上刻着一根柱子，两旁有
一对狮子相对而立，造型简洁明快、粗壮有力，是西方最早的纪
念碑式的装饰性雕刻。

迈锡尼出土的金器皿上的浮雕典雅精美，尤其是富有生活气
息的场面十分生动。它的外壁的浮雕呈环形布置，精美之至。其
中表现的是猎人用绳索捆绑野牛的场面：一只野牛被绳索套住，
一只跳跃着逃跑，另一只被激怒的野牛则正用牛角撞倒两个猎

图2-8

《华菲奥的金杯》（约公元前1500），金质。

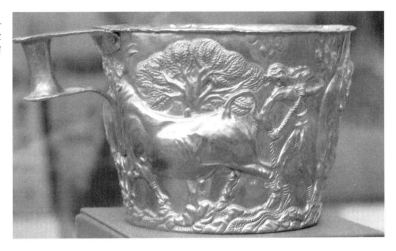

人。这或许与当时的某种体育仪式有关。

金杯不乏写实的精彩发挥，譬如牛的形象通过姿态和肌肉的刻画突出其力量，相比之下，人则是消瘦而又灵活的，突出其驾驭动物的智慧。无论是人还是牛，其解剖关系处理得惊人的精确。背景的风景——包括树木、大地和云彩等——显得自然而又优美。这一切显现出当时艺术家们对人与自然的敏锐的观察和非同寻常的金属工艺水平，这些都对后来高度发达的古希腊雕塑艺术产生了巨大的影响。

同时，金杯也富有装饰性的效果。整个构图自然活泼，画面富有动感和鲜明的节奏，四周用了枝蔓和绳索相交错的图案，形成与画面既有区别又有联系的装饰效果。

二　古希腊建筑艺术

和爱琴文化不一样的是，古希腊文化不是那种原先只停留在神话传说中，直到19世纪末20世纪初才被人认识的。相反，它早就表明了对西方文化发展的巨大意义，是欧洲文化的发源地。古代希腊人在科学、哲学、文学、艺术上都创造了旷世的成就，其影响是直接和深远的。

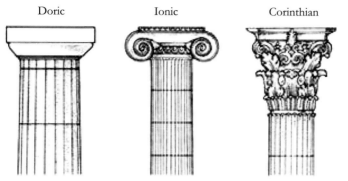

图2-9

希腊建筑柱式风格（从左到右：多利克式、爱奥尼亚式和科林斯式）。

温和而又充满阳光的气候使希腊人有了许多露天活动和运动的场所。四年一度的奥林匹克运动会上，运动员的裸体竞技反映了希腊人对人体健美的态度和认识，同时也为艺术家的创造提供了宜人的环境。所以，在古希腊艺术中对于人体美的领悟和表现达到了惊人的高度。

希腊人的城邦国家政体里孕育了富有民主色彩的思想，也引领了不羁的创造精神。他们的天性活泼开放、自由自在，因此，其艺术就自然地流露出健康、乐天和完美的特征。而且，他们并没有像后来的西方人那样对神一味地顶礼膜拜，而是在崇拜神祇的同时，将神看做和凡人一样有血有肉，"神人同形同性"的人格化特点使神祇具有人的面貌和情感，成为促使艺术与生活息息相通的强有力的因素。这就在很大程度上拉开了与那种注重超自然的、宗教神秘感的近东艺术的距离。同时，也在一定程度上为艺术家的个性张扬提供了可能的空间。正是在这种极为独特的自然与人文环境下，希腊艺术家创造出了古代世界无法超越的杰出艺术。

我们来看一看古希腊辉煌的建筑艺术。

一般地说，古典希腊建筑的风格分为多利克式（Doric）、爱奥尼亚式（Ionic）和科林斯式（Corinthian），主要特征集中呈现在支撑屋顶的石柱（column）上。石柱一般包括三个部分，即柱基、柱身和柱首。多利克柱式为最早出现的样式，朴素、粗壮，没有柱基，柱身由下向上逐渐缩小、中间略为凸鼓，柱身有凹

槽，柱头上接方形的柱冠。巴特农神殿（Parthenon）即属于此样式；爱奥尼亚柱式精巧、纤细，有柱基，柱身较为细长、匀称，凹槽密而深，柱头为涡卷形，檐壁有浮雕饰带。胜利女神神殿与厄瑞克修姆神殿都是采用了爱奥尼亚式的石柱。科林斯柱式在爱奥尼亚柱式的基础上发展到更为华丽的装饰，是出现最晚的柱式，其特点是有柱基，柱顶或柱首部分有花草集结状的装饰。雅典的宙斯神殿即属此形式。其后为罗马帝国广泛采用，在意大利极为流行。此外，山形墙（pediment）亦是希腊式建筑特色之一，其作用是将屋顶的重量分布到直立的石柱上，同时也是安放大浮雕的重要位置。

雅典卫城的建筑是古典时期（公元前500—前330）的顶峰之作，"卫城"（Acropolis）原本是"高高的城市"的意思。它是一个建筑群，坐落在地势颇为险要的山岩上，包括山门、胜利女神神殿、厄瑞克修姆神殿和巴特农神殿等建筑，其主要建筑就是献给雅典娜女神的巴特农神殿。战神雅典娜身上集中了智慧、勇敢和贞洁的美德，还是主宰纺织和手工艺的勤劳女神。同时她是昌盛繁荣的古希腊的象征，也是最大城邦雅典的守护神。神殿是在古雅典首领伯里克利在公元前5世纪（约公元前447—前432）下令建造的，建造费用由雅典市民捐献，并且动用了联盟的财政储备。人们在此每四年举行一盛大的祭祀仪式，以庆祝雅典娜的诞生。

宏伟的巴特农神殿，其建筑的艺术价值几乎无与伦比。比它历史更为悠久的建筑物不是没有，如埃及的基奥普斯金字塔，但是，从建筑的复杂性和雕塑艺术的特点来看，巴特农神殿有其无可替代的魅力。而且，巴特农神殿的象征价值之丰富也使其超越了许多别的西方古典建筑。

巴特农神殿长70米，宽31米，采用多利克的柱式，檐壁又采用爱奥尼亚式的浮雕饰带，东西三角楣装饰着据传是出自雕塑家菲迪亚斯（Phidias）之手的高浮雕。整个神庙分成两大部分，即正殿和后殿，两个殿均无窗。正殿末端正中的位置上原来放置着象牙与黄金制成的雅典娜立像，其上方有桅杆以象征她的航海者保护神的身份，不过雕像早已不复存在。后殿部分称为巴特农（神殿即由此得名），原用来贮藏祭祀器皿等。与神殿外部大量的装饰性雕刻相比，内部的装饰颇为朴素，没有任何装饰性的雕刻作品。

巴特农神殿的结构匀称、比例精到，有丰富的韵律与节奏感。建筑结

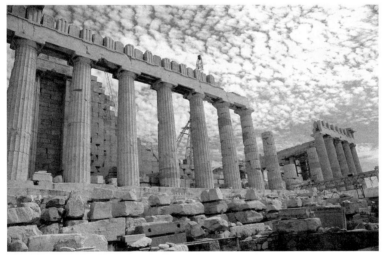

图2-10

雅典巴特农神殿。

图2-11

巴特农神殿的多利克柱式。

构和装饰因素、纪念性与装饰性等取得了高度统一，堪称世界艺术史上最完美的建筑典范之一。

可惜，它多灾多难。公元前2世纪，一场大火毁了建筑内的大部分陈设。1687年9月26日，当时被用作弹药库的巴特农神殿发生爆炸，现场顿时几近废墟。1801年以来，英国的埃尔金爵士又将残余的雕塑作品巧取豪夺，运抵英国，令昔日辉煌的神殿更加残败不堪。

巴特农神殿西北边的厄瑞克修姆神殿建于公元前421年至前

图2-12

厄瑞克修姆神
殿女像柱（公
元前421—前
405）。

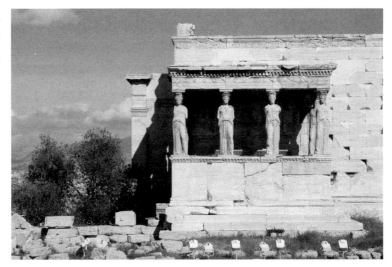

图2-13

雅典胜利女神
神殿（公元前
427）。

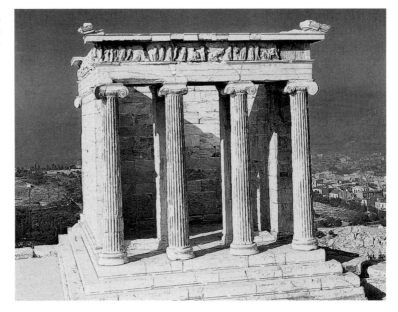

405年，是雅典卫城建筑群中最后完成的一座建筑物，同时也以它那复杂生动的形体和精致完美的细部装饰而著称于世。神殿据说是纪念一位希腊的同名英雄。东西的房间供奉着雅典娜女神。神殿运用苗条秀丽的爱奥尼亚柱式，它的南侧有六个少女雕像，高231厘米，组成了一组独特的女像柱，姿态轻盈，形象端庄，仿佛没有负重的压力，是建筑和雕塑美妙结合的典范之作。

三 古希腊雕刻艺术

　　希腊雕刻由于年代久远、历经战乱和人为的破坏，原作已差不多荡然无存。其艺术面貌如今主要是靠文献上的记载和古罗马时代的仿制品得以体现。艺术史一般将古希腊雕刻分为三个时期：即古风时期、古典时期和希腊化时期。

　　古风时期（约公元前600—前480）的雕刻受埃及雕像正面性法则的影响，人物处于正面直立的状态，左脚向前迈出，却依然显出生硬。年轻男女的雕像上呈现出一种称为"古风的微笑"的表情。雕像通常是着色的（现在大都脱落了），衣纹和头发的处理具有风格化的特点。这一时期，已经出现裸体立像。古风时期的雕塑处在逐渐摆脱古埃及模式的限制的过程中，人们在追求更具

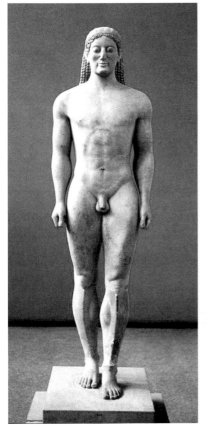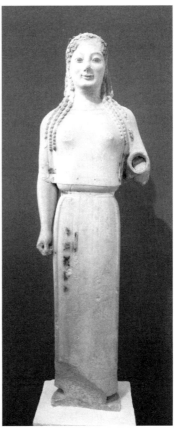

图2-14

《少年立像》（约公元前540），大理石。

图2-15

《少女立像》（约公元前540），大理石。

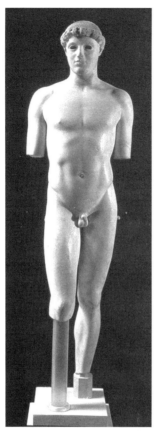

有生命感的真实。

古典时期（公元前480—前330）的希腊雕刻已完全摆脱了古风时期的拘束和装饰性，产生了写实而又理想化的人体雕像，一批优秀的雕刻家使得古希腊雕刻艺术达到了鼎盛，成为后世难以超越的高峰。

古典初期（公元前480—前450）的雕刻发展可以以克里提俄斯（Kritios）的男孩雕像为证。风格化的处理已经被更为个性化的刻画所取代，大概只有头发上还有些许的痕迹。总体而言，人物的肌体和骨骼显得更加真实可信。取代"古风式的微笑"的是一种中性的但更趋于自然主义的表情。更为重要的是，人物的头稍稍有侧转，右腿微曲，仿佛身体的重量落在了左腿上。而且，身躯也有些扭动，右肩显得略低……雕像显得生动起来了。

米隆（Myron）是连接古风时期和古典盛期（公元前450—前400）的伟大艺术家。他已经摆脱了古风时期的拙朴的风格，呈现出更具有生命力的写实力量，强调精确、均衡、安定等理性化的风格。其代表作品就是著名的《掷铁饼者》。雕塑家选择的恰好是铁饼被摆到最高点，即将抛出的一刹那，有着强烈的动感，将完美的人体造型和瞬间的动态表现得淋漓尽致。米隆的作品在一个固定的动作上表现出运动的连续性，也出色地解决了人体重量落在一只脚上的重心问题，从而就改变了以往雕刻中直立的程式。

《掷铁饼者》至今仍是最非凡的体育雕像之一。

正是从米隆开始，希腊的雕塑艺术进入了一个全新的时期，

并一步步地走向成熟和伟大的巅峰。

在古典盛期（公元前450—前400）中的伟大雕刻家中，波利克里托斯（Polykleitos of Argos）具有重要的意义。他不仅被同时代人所推重，而且在具现古典盛期的风格的同时创立了一种至今依然令人心仪的雕刻典范。

波利克里托斯的大部分作品都已失传，只留下了几

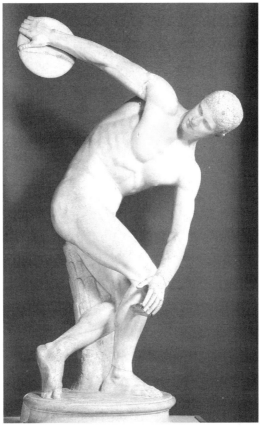

图2-17

米隆
《掷铁饼者》（原作为青铜，约公元前450），大理石。

件罗马时期的复制品，其中最著名的是《持矛者》、《束发带的青年》等，从中可以看出波利克里托斯的艺术追求。《持矛者》原为青铜雕像。它体现了艺术家对于人体结构的新探索。波利克里托斯认为，最理想的人体是头与全身的比例为1∶7，并以此为法则创作了一系列的作品。同时，他从力学的角度出发，进一步解决了人体的重心和各种动态之间的关系，因此他的作品中的人体往往是用右腿部分"支撑"躯干，成为准确、自然而又优美的造型。与菲狄亚斯相比，波利克里托斯的作品更多地偏于形式方面的探索，这多少对他的作品的感人力量有所掣肘，从而没有像菲狄亚斯那样有如此众多的动人之作。

古典盛期最伟大的雕刻家是菲狄亚斯（Phidias），其主要活动时期在约公元前490—前430年，是政治家伯里克利的挚友和艺

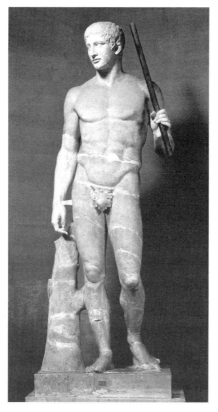

图2-18

波利克里托斯
《持矛者》(约公
元前440),大
理石。

术顾问,是当时最负盛名的艺术家。他主持设计了雅典卫城的建筑,创作了大量雕刻和装饰浮雕。神殿的装饰性雕刻共分三部分:东西山墙雕刻、92块间板雕刻和长达160多米的带型装饰雕刻。1687年,巴特农神殿在战争中被炸,大量雕塑被毁或被盗。尤其是二百多年前英国人的掠夺,使其中许多珍贵的艺术品身分异处,现存放在大英博物馆的《命运三女神》就是其中的一件。雅典卫城的雕塑的应否回归已经是重要的国际性文化事件。[2]

《命运三女神》群雕虽然头部受到严重的损坏,但仍然无可非议地展示出了希腊古典盛期雕刻艺术的非凡高度,令人叹为观止。

三个女神坐着的姿势是为了切合山墙的三角形走势而精心安排的,或坐或靠,极为优雅和自然。她们都身披质地很薄的希腊式宽大长袍,仿佛流水般地柔美和充满变化,同时极其生动地勾勒出人体的起伏变化,将女性的人体曲线美衬托和渲染得淋漓尽致。那似乎正在随着呼吸而微微起伏的、丰腴而富有弹性的身体让人都几乎忘记了那其实是冷冰冰的大理石,相反,人们好像可以体会其蕴藏在她们体内的活力和生机。菲迪亚斯不愧为古典盛期最出色的雕刻大师。

古典后期,雕刻开始侧重个性的刻画,表现人的个性和感情,人物充满着生活的情趣和内在的激情。这种性格化的描写标

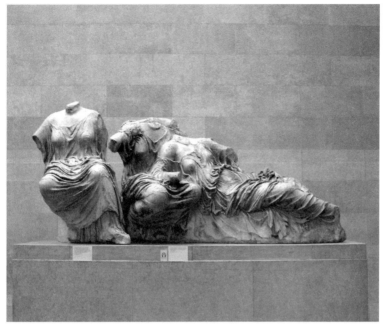

图2-19

传菲迪亚斯
《命运三女神》
（公元前447—
前438），大理
石。

志着希腊雕刻的进一步成熟。

这一时期的最重要的雕塑家当推普拉克西特列斯（Praxiteles）。他是雅典人，流传下来的生平事迹很少，主要创作年代为公元前370—前330年。他一生创作了大量的雕像，大多是以大理石为材料。作为希腊古典后期雕塑艺术的代表人物，他擅长于把神话传说中的人物与富有亲切感的日常生活气息相结合，风格柔美、细腻，充满恬静、愉悦的抒情感，从而确立了公元前4世纪希腊雕塑的艺术特征。

他塑造的最早的全裸女人体的雕像《尼多斯的阿芙洛狄忒》，传说是以他的情人为模特儿的，她是当时雅典最美的少女。

女性人体雕像的出现是古典后期的重要艺术进展，它尤其显著地体现在普拉克西特列斯的作品中。据说在他创作的46件作品中，有约三分之一是独立的女性人体雕塑。《尼多斯的阿芙洛狄忒》又是其中最出类拔萃的一件。它原先是为希腊的东部城市科斯（Kos）雕刻的，但是，雕像的裸体似乎太惊世骇俗了，使人无法接受。结果，另一个东部城市尼多斯（Knidos）勇敢地接纳

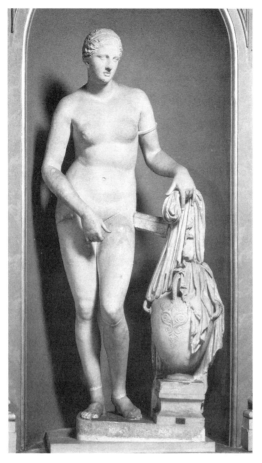

图2-20

普拉克西特列斯《尼多斯的阿芙洛狄忒》(约公元前350),大理石复制品。

了女神,并可能将其供奉在海边的神龛里。由于这尊雕像的美迅速地传播,前往尼多斯参观的人一度络绎不绝,蔚成风尚。美征服了一切。

雕像表现的是女神正准备下海沐浴的情景。也有研究者认为,她才刚刚结束沐浴,正在一水罐上取自己的衣袍披上。女神在这里上身微微前倾,眼睛好像还在注视荡漾的水面,弯曲的左腿表示身体的重量落在了右腿上。身体形成一条S形的、极其雅致的曲线(后来被誉为"普拉克西特列斯曲线"),其中的动感及腰部弯曲的程度明显较以前增大。同时,大理石的材质不仅塑造出优雅的体态和表情,而且也吻合女神冰清玉洁的高贵身份。

作为如此美轮美奂的形象,《尼多斯的阿芙洛狄忒》成为后世纷纷效仿的一个样本。《尼多斯的阿芙洛狄忒》的大理石复制品现有两件,一件存于梵蒂冈博物馆,另一件收藏于德国慕尼黑雕刻陈列馆。

《赫尔墨斯和婴儿酒神》是普拉克西特列斯作品中极为难得的原作。艺术家不是抓住神的英雄品质,而是描绘一种接近日常生活中的嬉戏场面,充满了人性的情趣。

赫尔墨斯是希腊神话中的商业和信息之神，主神宙斯的儿子，酒神是幼年的狄奥尼索斯。在神话中，赫耳墨斯带着还是婴儿的酒神狄俄尼索斯到山野精灵那里去作客，在途中歇息时，赫尔墨斯就手拿一串葡萄逗弄小酒神，并使后者无法触及。雕像中赫耳墨斯的手臂已断，因而葡萄也不复存在。

雕像里赫耳墨斯姿态休闲地倚在一个树桩上，右腿支撑着全身的重量，左腿

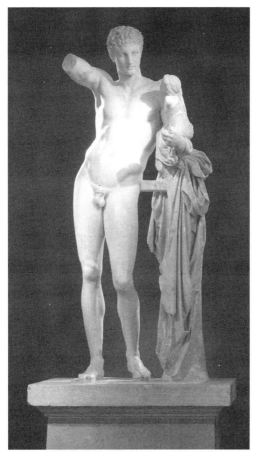

图2-21

普拉克西特列斯《赫尔墨斯和婴儿酒神》（约公元前340），大理石。

则微微弯曲，显得很放松，左手抱着小小的婴儿。自然而又随意的动作把生活的气氛灌注到了神话的形象中。雕像的细节极为细腻，骨骼、肌肉、脉络和毛发都显得栩栩如生。赫尔墨斯腰部与衣饰部分的连接件是加固雕像的，这与大理石的材质有关，并非艺术家的才华中尚有瑕疵。

古典晚期（公元前400—前300）的雕塑可以利西普斯（Lysippos）为代表。

利西普斯的生卒年代不详。据说他最初是金饰匠，后来经过琢磨前人的作品（尤其是普拉克西特列斯的《持矛者》）而学会了雕塑。以后他成为马其顿国王亚历山大的宫廷雕刻家，据说，他在亚历山大在位期间（约公元前336—前323）创作了上千件青

铜作品。令人遗憾的是，如今他的作品竟无一幸存。人们现在看到的均是罗马时代的复制品而已。

利西普斯是一个极为智慧的艺术家，他不仅继承和发展了前人的传统，还创立了人体美的新标准，即头和身体的比例为1∶8，所以，他的雕像中的人物显得更为修长、挺拔，而且他不仅注重健壮完美的体态，而且也探究人物的复杂而又微妙的内心世界。这或许是与当时希腊社会因长期战争而日渐衰败的现实有关，雕像流露的也不再只是鼎盛时期的胜利喜悦，而有了沉思甚至痛苦的表情。

利西普斯的《休息的赫拉克勒斯》表现的是英雄赫拉克勒斯疲倦而倚的形象。在希腊神话中，赫拉克勒斯是伟大的英雄，曾难以置信地完成了天神赋予他的十二件艰苦的任务。但是，艺术家却独具匠心地选取了他在休息时的形象。雕像中的英雄呈曲线型，左臂倚在支柱上，右臂背到身后，身体的重量落在腿和支柱上，凸现了极为放松的情态。这种看似平静的气氛却是衬托英雄的无限力量的极佳背景，放松的躯体随时会释放出惊人的力量。这在雕像的肌肉刻画上体现得无可挑剔。

到了希腊化时期

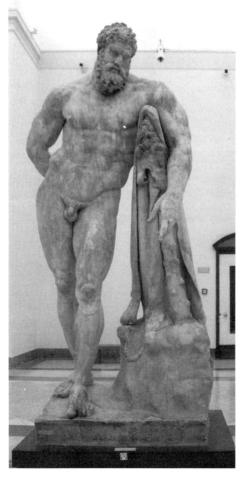

图2-22

利西普斯《休息的赫拉克勒斯》（约公元前4世纪），大理石复制品。

（公元前323—前31），雕刻的风格呈现出更加多样的面貌。

　　在希腊化时期里，亚历山大征服了希腊各城邦，建立了亚历山大帝国。帝国的不断征战与扩张促使希腊文化向东方传播并与东方文化有了更为广泛的交流。不过，在希腊本土地区，古典的传统依然强劲有力。

　　我们先来欣赏大型雕像《萨摩色雷斯的胜利女神》。

　　此雕像出土于爱琴海北部的萨摩色雷斯岛，作者已难以考证。最早只是碎块，后在巴黎经多年修复才复原到现在的样子，但是还是残缺的。雕像最早矗立在萨摩色雷斯岛海边的悬崖上，面对着茫茫大海，可能是为了纪念海战的胜利而立的。

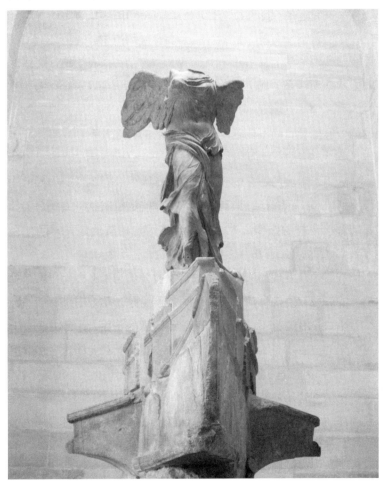

图2-23

《萨摩色雷斯的胜利女神》（约公元前190），大理石。

胜利女神是希腊雕塑中的常见题材，但这一尊却格外生动。雕像的底座是战舰的船头，在那里胜利女神犹如刚刚从天而降，身子略向前倾，仿佛要引导舰队乘风破浪冲向前方。舒展旋转的动作、生动自然的体态、迎风飘动的衣袍表现出胜利者兴奋和喜悦的心情。海风似乎正从她的正面吹过来，薄薄的衣衫好像透明似的，隐显出胜利女神丰满而富有弹性的身躯。尽管有表明神性的羽翼，但是却显然是活生生的人的美好形象。

作品的结构是无懈可击的。向后飞飘的衣裙，展开的双翅构成女神刚刚降临船首的动态，而腿和双翼的波浪线又以三角形的形态突出前进的态势。

这座雕像与雕塑《米罗岛的维纳斯》和达·芬奇的《蒙娜·丽莎》一起被尊为卢浮宫的镇馆"三宝"。

1820年4月8日，希腊米罗岛的一个山洞里，一个农夫在挖地，突然他的锄头下的土地颤动起来，塌下去的地方居然显现出一座后来令世人无比赞叹的女性人体雕像，这就是《米罗岛的维纳斯》。农夫挖地的地点附近恰好是古代的一座剧场，尚不能确定雕像与剧场的特定关系。翌年，雕像被运到法国，作为送给法兰西国王的礼物，并于1821年5月起珍藏于巴黎的卢浮宫。从分离于雕像的基座的模糊铭文中，人们获知雕像的作者可能为亚历山德罗斯（Alexandros）。只是人们无从知晓这位奉献了如此之美的雕像的艺术家还有怎样的杰作。人们很愿意认为他的其他伟大作品如今还静静地躺在希腊的什么地方，总有一天会再次惊艳世人。

事实上，从雕像被发现的第一天起，它就被公认为是迄今为止希腊女性雕像中最美的一尊，仿佛任何赞美和歌颂都不为过。雕像中维纳斯椭圆形的脸庞，希腊式挺直的鼻梁，平坦的前额和丰满的下巴，平静的面容上有一种似有似无的笑意，将女性的典雅、纯洁和睿智天衣无缝地表达了出来，而那微微扭转的姿势使半裸的身体构成了一个十分和谐而又优美的S形，仿佛透露出一种音乐的韵律美。

滑落到髋部的衣袍覆盖了女神的腿，仅露出右脚趾，但是更衬托出了她上身的柔美。整尊雕像无论从哪一个角度观看，都能发现某种令人心旌摇荡的美，仿佛雕像的四周永远洋溢着不可言喻的、极其抒情的诗意。整

个雕像的比例十分洗练，各部分的比例几乎都蕴涵着黄金分割律的美学秘密。这正是后世艺术的不朽典范。

在这一美的形象面前，人的心灵有一种被升华的极大愉悦。俄国画家克拉姆斯科在写给列宾的信中说："这

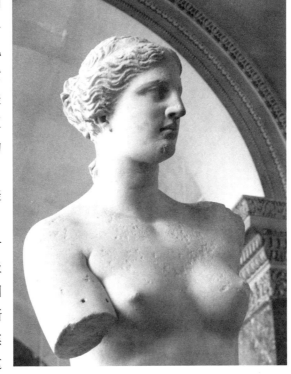

图2-24

《米罗岛的维纳斯》(局部)。

座雕像留给我的印象是如此深刻，宁静，它是如此平静地照亮我生命中令人疲惫不堪、郁郁寡欢的章页。每当她的形象在我面前升起时，我就怀着一颗年轻的心，重又相信人类命运的起点。"

在希腊化时期，表现女性人体美（尤其是爱与美的女神阿芙洛狄忒，即维纳斯）的雕塑可谓无计其数，但是，《米罗岛的维纳斯》是最为著名的，没有一件雕像如它那样，世人皆知。

《拉奥孔》是希腊化时期雕塑的又一名作。作者是罗得岛的雕塑家阿格桑德罗斯（Agesandros）和他的儿子波利多罗斯（Polydoros）、阿塔诺多罗斯（Athanodoros）。它于1506年在罗马出土，震动一时。雕塑家米开朗琪罗曾对此雕像赞叹不已；德国启蒙运动时期的著名作家莱辛在《拉奥孔：论画与诗的界限》一书中详尽讨论了这一雕像；德国大文豪歌德认为《拉奥孔》以高度的悲剧性激发人们的想象力，同时在雕塑语言上是"匀称与变化、静止与动态、对比与层次的典范"；客居西班牙的希腊画家

图2-25

《米罗岛的维纳斯》。

图2-26

《米罗岛的维纳斯》背面。

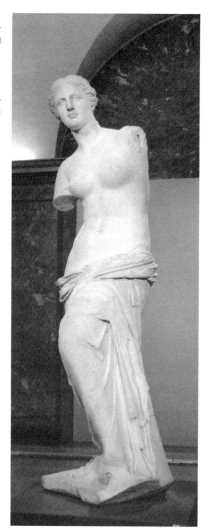
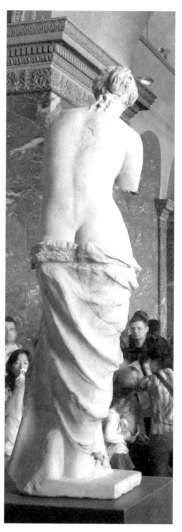

埃尔·格列柯在此雕像的启示下画了三幅同主题的绘画。

在希腊神话中，由雅典娜诸神庇护的希腊人攻打特洛伊城已经十年，却一直不能成功，后来他们在城外建造了一个大木马，并假装乘船撤退到附近的海湾里，而把一些将士暗藏于木马的腹中。特洛伊人以为希腊人已走，就把木马当作是献给雅典娜的礼物拖入城中。祭司拉奥孔出来警告特洛伊人，不要把木马拉进城，以免中计。这激怒了雅典娜和众神。于是，派出了两条巨蛇将拉奥孔父子三人缠死。果然，夜晚降临，希腊将士冲出木马，

打开城门，攻取了特洛伊城。这就是著名的木马计。

雕像戏剧性地刻画了人与神相冲突的悲剧。作为祭司和预言家，拉奥孔义不容辞地警示人们不要中计。但是，他的举动违背了雅典娜的意志，因而遭到了神的无情惩罚。在雕像中，拉奥孔和两个儿子受巨蛇盘缠而痛苦挣扎。其中，拉奥孔的身体显得特别巨大，他正在祭坛的石阶前紧紧擒住巨蛇，但是巨蛇已经在咬噬他的体侧，因为急剧的躲闪，他的身体形成激烈的扭曲，几乎到了一种痉挛的地步。他的两个儿子各占一边，右边的长子正想抽出被缠的左腿逃脱，同时又惊恐地侧过头来关切地看着父亲；左边的次子则已站立不稳，正绝望地举手呼救，死亡的恐怖几乎要将其窒息。所有的肌肉、神经和血管等都在传达紧张而惨烈的悲剧气氛。

整座雕塑采取了金字塔形的处理。两条扭动的巨蟒成为把三者连在一起的纽带。三个人物的动作、姿态和表情相互呼应，层次分明，组成一个高度紧张的整体。这座激情澎湃的作品无愧为古希腊最完美的作品之一。

四　古希腊绘画艺术

如果我们读一读普林尼（Pliny）百科全书式的《自然史》（*Natural History*，或译为《博物志》），就会发现古希腊绘画曾经是一个多么奇妙而又丰富的世界。从巴哈修斯（Parrhasius）和宙克西斯（Zeuxis）的一场有趣的绘画竞赛中，人们可以见出他们的绘画曾经到了怎样的写实水平：

巴哈修斯和宙克西斯展开了竞赛，宙克西斯展示的那幅描绘葡萄的画如此地逼肖自然，以至于鸟儿飞到了舞台的墙上。巴哈修斯随之拿出来的是一幅描绘幕布的画，它是如此写实以至于令已经因为鸟儿的确证而得意洋洋的宙克西斯大声地喊道，现在到了我的对手得拉开幕布，让我们看一看画的时候了。发现自己犯了错误，他就把奖品拱手交给了巴哈修斯，坦率地承认自己只是欺骗了鸟儿，而巴哈修斯却欺骗了他——作为专业画家的宙克西斯。[3]

图2-27

阿格桑德罗斯、
波利多罗斯和
阿塔诺多罗斯
《拉奥孔和两个
儿子》（约公元
前1世纪中叶，
罗马复制品）大
理石复制品。

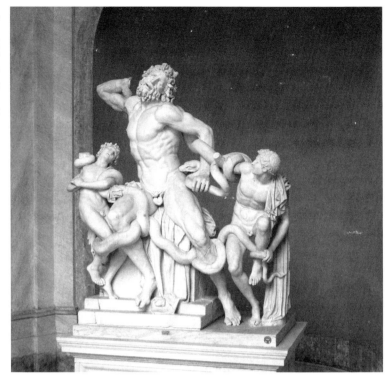

图2-28

《哈得斯诱拐
珀耳塞福涅》
（局部，约公
元前340），壁
画。

据说，宙克西
斯是死于哈哈大笑
的，因为他自己画
的滑稽的老妇人
实在是太逗了，他
自己见了就乐不可
支，可见人物的生
动程度是多么高。

至于阿佩莱
斯（Apelles），他
的画更是美妙绝
伦。他曾任亚历
山大大帝的宫廷
画师。根据普林

尼在《自然史》中的描述，画家受命为皇帝宠爱的美妾帕康丝贝（Pancaspe）画像。可是，在为康帕丝贝画裸体像时，画家却与她坠入了爱河。后来，亚历山大竟然出于对画像的激赏，而把爱妾赐给了画家！此主题在16、17世纪的尼德兰和意大利的艺术中颇为流行。

可是，问题在于，所有这些伟大画家的作品无一幸存下来，除了极个别出土的壁画，人们现在得靠当时器皿上的彩绘和后世（尤其是罗马时代）的仿制品来间接地领略古希腊绘画的灼灼风采。

《哈得斯诱拐珀耳塞福涅》是现存最重要的希腊古典时期的绘画。它描绘的是农事和生产女神得墨忒尔的女儿珀耳塞福涅（Perserphone）被冥王哈得斯（Hades）劫持到冥府的故事。珀耳塞福涅只能每年春天时从冥府回到大地，化为生命的绿色。

画面中充满张力和动感，显得生气勃勃，已经显现了卓越的自然主义的描绘倾向。

就瓶画而言，大致可以分为四个时期：第一是几何风格时期（约公元前 1100—前700）。这是希腊本土构成性装饰的体现。第二是东方风格时期（约公元前750—前600）。此间出现了受埃及、两河地区影响的兽首人身像、植物纹样等。第三是黑绘风格时期（约公元前700—前500）。黑绘风格是把主体人物涂成黑色，形象宛如

图2-29

埃克塞吉亚斯《埃阿斯与阿喀琉斯下棋》（公元前540）。

图2-30

埃克塞吉亚斯
《狄奥尼索斯渡
海》（约公元前
540），双柄杯，
慕尼黑国家古
代收藏馆。

剪影。代表作有埃克塞吉亚斯（Exekias）的《埃阿斯与阿喀琉斯下棋》。其中的人物皆为黑色，背景保持陶土的赭色，无景深效果，使形象轮廓鲜明突出。可以注意到的是，左边的阿喀琉斯无论装束还是位置，均有意高过对手埃阿斯。画面上端有几何形图案，和柄上的图案相合。另一件黑绘风格的杰作是埃克塞吉亚斯的《狄奥尼索斯渡海》。此时的酒神正在船上小憩，象征其身份的葡萄树缠绕着桅杆，向四周自由地舒展，枝头上有诱人的果实。四周还有嬉戏的海豚，对船形是一种呼应。船上的白帆显得最为亮丽。第四是红绘风格时期（约公元前500）。它恰好与黑绘风格相反，是在背景

图2-31

"柏林画家"
《诱拐欧罗巴》
（约公元前490）。

上涂以黑色，留下主体部分的赭色，人物的细部再用流畅秀丽的线条加以勾勒。绘画中多为情节性场面，往往取材神话和日常生活的题材，显得较为活泼与写实。

图2-32

"菲阿勒画家"
《赫尔墨斯将
婴儿狄奥尼索
斯交给林中仙
女和老森林之
神》（约公元前
440—前435）。

以"柏林画家"[4]的《诱拐欧罗巴》为例，虽然这是一个神话题
材的故事，但是具有浓厚的生活气息。那种早先的装饰性的处理
已经淡化，而对对象的有机结构与动感的把握做了很大的努力。
欧罗巴身上的衣服皱褶显出了立体化的效果，同时又点出了她的
动态特征。

到了公元前5世纪后期，一种白底的瓶画开始流行。我们这
里选了一件可能是"菲阿勒画家"（Phiale Painter）所作的《赫尔
墨斯将婴儿狄奥尼索斯交给林中仙女和老森林之神》。其中身姿
矫健的赫尔墨斯头戴有翅膀的帽子，脚上穿着一双有助于疾行的
带翅膀的凉鞋，抱着婴儿的手中还有一根神杖。极为生动的是婴
儿扭头朝着老森林之神和仙女的方向望去，仿佛欣然接受命运的
安排，即他的童年将在尼撒山洞中仙女们的抚养下度过。

从爱琴文化到希腊文化，匆匆而过已是目不暇接，美不胜

收。让我们引用美国作家亨利·米勒在游记《马洛西的巨石像》（*Colossus of Maroussi*）中的一段话，来概括对希腊艺术的一种体会：

希腊有许多让人惊奇的事情，这些事情不可能在世界上任何其他地方发生。即使上帝几乎在打盹，希腊也依然在上帝的护佑之下。世界各地的人们依旧为一些琐事而烦恼，希腊也不例外，但上帝的神力却依然起作用。不论人们在做什么想什么，希腊是一片圣地。

注　释：

〔1〕根据希腊神话，克里特岛正是独裁的米诺斯王的家，而他是主神宙斯与人间女子欧罗巴所生。由于米诺斯没有对海神波赛东信守誓言，因而作为报复，海神就让米诺斯的妻子爱上了公牛，其后代就是半人半兽的怪物。

〔2〕参见丁宁《“埃尔金大理石”事件——作为重要文化财产的艺术品的归属问题》，《文艺研究》，第117—131页，2002年第3期。

〔3〕转引自[英]诺曼·布列逊《注视被忽视的事物——静物画四论》，丁宁译，第28页，浙江摄影出版社，2000年。

〔4〕“柏林画家”为雅典著名的陶瓶画家，活跃于公元前500—前460，其代表作现藏柏林，故有此名。

思考题：

1. 爱琴文化的艺术有哪些代表作？

2. 请描述古希腊建筑的三种不同样式。

3. 古希腊雕塑的魅力是什么？

4. 请说明古希腊瓶画中的黑绘和红绘风格。

第三讲
伊特鲁里亚和古罗马美术的气度

你们不应把人类分成希腊人和蛮族两类……你们应反过来把人类分成罗马人和非罗马人。这样你们就弘扬了你们城市的名声。

——埃利乌斯·阿里斯提德斯：《对罗马的演说》

公元前8世纪，希腊的文明传播到了意大利南部地区。此时，伊特鲁里亚（Etruria）文明就已经存在于意大利半岛了。它的主要所在就是如今意大利的托斯卡纳地区。古代学者，譬如希罗多德，就曾经认为这种神秘的文明来自于小亚细亚。可是，现代学者大多认为，它就起源于意大利本土。

伊特鲁里亚文明繁荣于公元前1000—前100年。它是与古希腊文化差不多同时期的文化形态。不过，伊特鲁里亚从未建立过自己的帝国，它是一个长于贸易的民族，其语言也十分独特，人们现在仅可以解读其中个别几个词，如地名、人名之类。据说，伊特鲁里亚文学曾经十分发达，可惜如今均已不复存在。因而，其遗存的美术就具有格外重要的历史意义。而且，它为罗马的美术的发展也打下了独特的基础。

一 伊特鲁里亚艺术一瞥

伊特鲁里亚艺术虽然受希腊艺术的影响，但是保持了极为独特的风

格。这里主要介绍其雕塑与墓穴壁画。

最为著名的雕塑当推《母狼》。

这件雕塑是留存下来的不多的伊特鲁里亚青铜雕塑之一。它生动地塑造了一个护卫着两个婴儿的威武母狼。不过，两个小婴儿其实是16世纪时添加的，以便更完整地表达传说的叙述内容。

据说，著名的特洛伊战争结束后，特洛伊王子和众人逃到了意大利半岛的西边，建立了一个城邦，世代相传，几百年以后，一个名叫努米托雷的国王被其弟推翻。新国王流放兄长，杀了侄子，同时强迫侄女希尔维亚去当女祭司。希尔维亚在梦中与战神马尔斯相爱，生下一对孪生兄弟罗穆卢斯（Romulus）和雷姆斯（Remus）。新国王闻讯后大为惊恐，就暗杀了希尔维亚，同时下令将新生儿放入篮子中，丢入了台伯河。可是，这对兄弟在漂流一段时间后被冲上了河滩，饥饿的哭声引来了一只母狼。母狼将他们衔去并哺以乳汁。不久，他们被路过的牧人发现后收养；他们长大以后，像父亲马尔斯一样英勇善战，杀死了仇人，救出外祖父，创建了新的方形城市——罗马。

这尊雕像所刻画的就是曾经哺育了罗马创始人的母狼的形象。现在，雕像《母狼》已成了罗马市的象征。

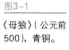

图3-1

《母狼》（公元前500），青铜。

雕像的铸造几乎无懈可击。雕像形体坚实严谨，是一尊比较写实的艺术作品，传达了凶残与仁慈相统一的性格主题。母狼洋溢着饱满的生命力。那颈部卷曲的毛是图案风格的处理，胀鼓鼓的乳房和肋部都塑造得极为真实。她仿佛突然被惊动而转过头来，显得警觉而又威严。从中人们见出它与希腊古风时期相吻合的特点。

《凡依的阿波罗》是一座真人大小的彩色陶俑。它原先是用来装饰神庙的屋顶的。阿波罗面含微笑，步履坚定地向前走着。头发和衣饰的处理具有明显的风格化倾向。它是早期伊特鲁里亚艺术中追求饱满的力度、生动的姿态和鲜明的动感的一个样本。

《托狄的马尔斯》在风格上更加接近于希腊古典时期的雕塑，它因为在托狄（Todi）出土而有此名。这是一件接近真人大小的伊特鲁里亚青铜雕塑。在时间上它晚于希腊雕塑《持矛者》，似乎也和后者有相近的地方，尤其是平衡身体的姿态更是

图3-2（左）

《凡依的阿波罗》（约公元前515—前490），彩陶。

图3-3（右）

《托狄的马尔斯》（公元前4世纪早期），青铜。

图3-4

《狂欢者》(约公
元前 470),湿
壁画,塔尔奎尼
亚母狮之墓。

图3-5

《渔猎》(局部),
(公元前520),湿
壁画,意大利塔
尔奎尼亚渔猎之
墓。

相似。这个显然与打仗有关的形象身穿皮制的胸甲和短上装,
右手托着酒杯(?),左手握着残余的长矛(原先可能是倚着长
矛),炯炯有神的眼睛注视着前方,赤足的双腿的站法仿佛体现
出内心的自信。

早期的墓穴壁画中有许多关于伊特鲁里亚人的生产和生活方
式的生动描绘。人物往往是侧面像的画法,同样追求鲜明的动感

和生动的姿态等。

《狂欢者》描绘的是宴席中的人们，站着的可能是仆人。人物的姿态具有爱琴艺术中的一些特点，侧面的形象突出了眼睛的表达。躯干的勾勒采用了黑褐色，其中的女性形象均施以浅色，这与男子的形象有了明显的区别。动物和植物的线条都简洁而又生动。

在《渔猎》中，四个渔猎的人姿态各异，艺术家又对鸟的飞翔和鱼的腾跃作了有趣的夸张。平面化处理的画面上选用了鲜艳而又明快的色彩。

二　古罗马建筑艺术

据考证，古代罗马最初只是意大利半岛台伯河沿岸的一些村庄部落，并在约公元前754年建立了罗马城，成为独立的国家。公元前509年，罗马废除王政，进入共和时期，一直延续到公元

图3-6
罗马万神殿
（35—118）。

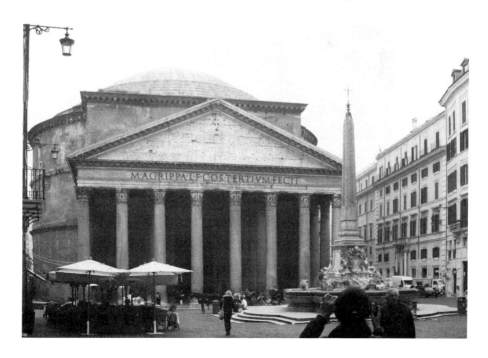

图3-7

潘尼尼
《罗马万神殿内
部》(约1734),
布上油画。

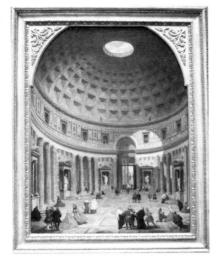

图3-8

罗马万神殿结构
示意图。

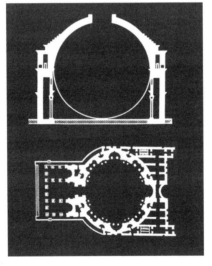

前31年。这五百年中,罗马从一个小小的城邦,逐步发展成为威镇地中海地区、横跨欧亚非三大洲的霸主,其疆域之大从地中海成为"罗马人的内湖"的说法中就可见一斑。

凯旋的罗马军队不断带回大量的希腊艺术品、书籍和俘虏。于是,希腊文化就在罗马显现出更为直接和不可抵御的魅力。希腊的艺术品是罗马的贵族家庭中的珍贵收藏和装饰品,而被俘虏的希腊知识分子有的成了罗马贵族家中的仆人兼家庭教师。罗马的上层社会开始希腊化了,罗马的艺术也同样接受着希腊的影响。

可想而知,罗马艺术对希腊艺术颇为倚重。罗马人热衷于亦步亦趋地模仿希腊的艺术,而事实上在罗马的艺术家还有不少希腊人。同时,极为务实的罗马人对创造性重视不够,使得他们对希腊艺术的模仿甚至抄袭变得习以为常。此外,频繁的战争也使得古罗马自身的艺术发展缓慢。

不过具有罗马风格的人物肖像雕塑是罗马艺术中的极品。它不同于希腊雕像的唯美、优雅和理想化的趋势,而是酷似真人,且个性鲜明。

最能体现古罗马精神的无疑是具有纪念性的建筑和雕塑。

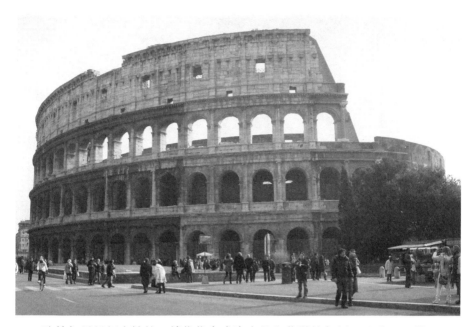

图3-9
罗马竞技场
（75—82）。

　　建筑如果是纪念性的，就往往会成为力量和荣誉的象征。几乎所有的古罗马建筑物都追求宏伟的规模和牢固的结构，有时私人的住宅也是如此。

　　最大也是最出名的建筑是罗马的万神殿。它的立面是由一个三角形的山墙和希腊式的柱廊所构成的。最令人惊叹的是其圆拱顶，它的直径达到了44米，与建筑物的高度相仿。为了支撑这一庞然大物，大殿的墙的底部达到6米之厚。

　　万神殿由两部分组成：一是传统的长方形神殿走廊，矗立着粗大的科林斯式的花冈岩石柱，另一部分则是一个巨大的圆顶大厅。门廊的长方形与大厅的圆形构成一种鲜明的对比。人们经由各种严谨而又凝重的方形结构所组成的幽暗空间，再进入敞亮的圆厅世界，就仿佛到了天体般浑然的无限之中，心灵受到极大的震撼。灿烂的阳光从拱顶上的大圆孔（直径约为九米的圆孔）中投射下来，随时都有光影的变化，也为圆厅增添了流光溢彩的生气。建筑物内部壁面及石柱均为大理石，有些带有蓝色、紫色和橘黄色的纹路。这确是一个充满和谐之美的宏大建筑。

　　罗马竞技场是一个椭圆形的建筑，可以容纳65000观众观看

图3-10

罗马竞技场内。

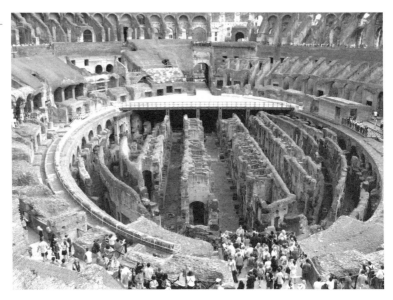

斗兽、角斗和戏剧活动。直到今天，它还可以列在世界上体量最大的建筑物的行列中。

它一共为四层，除了最上层以外，均有环形或笔直的走廊。拱门的立柱呈现不同的风格，第一层是多利克式，第二层爱奥尼亚式，第三层则为科林斯式。顶层用了科林斯式的壁柱。观众可以从不同的门进入场内的观看区。

竞技场的建造历经三个弗拉维安皇帝的统治时期，最为充分地体现了古罗马建筑的力度和权势。可惜原先矗立在第二和第三层的拱门中的雕像如今已不复存在。

三　古罗马雕刻艺术

当然，艺术和审美因素得到更为集中体现的是雕刻艺术。研究表明，古罗马人从很早时起就发展了一种公共艺术。他们几乎在每一次重大战事胜利之后就要建造弘扬权势和力量的凯旋门，置于军队必经之道上，上面大多刻有歌功颂德的浮雕。而且，门的顶部往往会安置一尊皇帝驾驭战车的青铜雕像（如今大多荡然

无存）。正是在这些
具有明显叙述性的雕
塑中，罗马人显现出
了特有的优势。

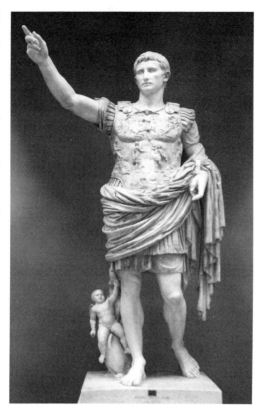

图3-11

《奥古斯都像》
（公元前20）大
理石。

同时，罗马人也
把政治与军事领袖的
大型雕像放置在公共
场所中，这和希腊人
将竞技英雄的雕像陈
列在神殿中是相似的
做法。

肖像雕塑是古罗
马雕塑的伟大建树的
体现所在。这或许与
罗马人的习俗有密切
的关联。他们有着崇
拜祖先的深刻观念。

死者的蜡制图像是他们精神生活的一个组成部分。难怪古罗马的
肖像雕塑往往都体现出严肃而又冷静的面貌，这与古希腊雕塑往
往选取历史人物而不求因人而异的肖似有着不小的区别。

罗马帝国前期是肖像雕塑最发达的时代，不仅帝王、贵族的
肖像数不胜数，就连一些富裕的普通人也有了自己的肖像雕塑。
雕刻手法随着肖像雕塑的繁荣而日趋成熟，被塑造人物的个性生
动而又多样化。然而，现存的作品却少而又少，使人们难以想象
当时的盛况。

与此同时，虽然古代罗马艺术和古代希腊的雕塑十分相近，
但又有区别。罗马的艺术不像希腊艺术那么富于浪漫情趣和理想
化的美，而是更加趋向写实。尤其在雕刻艺术上，这种区别更加
明显。罗马帝国的政治经济权力大都集中于贵族手中，他们要求
艺术表现他们自己个人的权威，并为他们歌功颂德。这一类雕像

作品大多具有写实的面容和夸大的"威严"外表，同时着重于刻画人物的性格特征。

先来看《奥古斯都像》。

这是罗马帝国前期非常有代表性的帝王全身像。

公元前27年，屋大维被元老院授予"奥古斯都"（"至圣至尊"的意思）的称号，成为罗马的独裁者。这尊出土于罗马近郊的雕像塑造的就是这一罗马帝国缔造者的形象。奥古斯都面部的表情严峻而沉着，透露出帝王的尊严和高贵。他的身材魁梧，披挂着华丽的罗马式盔甲，盔甲上的浮雕描绘的是大地母神，象征着对天下的统治。奥古斯都的右手指向前方，似乎正在向部下示意，左手则握着象征权利的节杖。在他的右脚边，有一个骑在海豚上的小爱神丘比特的形象，表明奥古斯都不仅是一个伟大的统帅，同时也是一位仁爱之君。

这座雕像确实有不少值得重视的特点。第一，它注入了罗马人的自然主义倾向，不再像希腊雕塑那样选取理想化的脸形，而是将现实中的英雄奥古斯都的头像塑造出来；第二，英雄不再是裸体的形象，反而穿上了盔甲，全副武装起来，这当然是出于增强身为皇帝的奥古斯都的尊严感的考虑；第三，艺术家显然意识

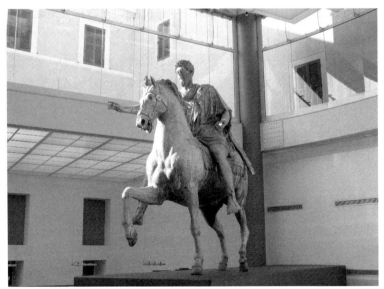

图3-12

《马卡斯·奥勒留斯骑马像》（约170），青铜。

到了雕塑对象的身份——军事统治者——的特殊性，通过右手的姿势和炯炯有神的眼睛提供了一种前进的方向感。这和古希腊雕像也是有区别的。当然，美化的迹象也仍然显而易见。现实中的奥古斯都皇帝是体弱多病的，而且矮小跛脚，不可能像雕像那样显得高大健美。同时，他的脸部也太像希腊雕像中的阿波罗，因而也可认为是一种美化的结果。

当然，这个将统治者塑造成一半是神，一半是君王的雕像还是充满写实的气息，例如人物的容貌刻画十分逼真，而华美的衣饰也颇有真实感，传达出布料、金属和皮革的质感。从雕像的姿态和艺术表现手法上，我们很明显可以看出这是在模仿古希腊的作品（譬如《持矛者》），据说这种仿效古希腊雕像从而将人物理想化的艺术手法正是奥古斯都本人所欣赏的，艺术史上将这种风格称为"奥古斯都古典主义"。

罗马的帝王雕像中，与《奥古斯都像》一起视为双璧的是《马卡斯·奥勒留斯骑马像》。

马卡斯·奥勒留斯（Marcus Aurelius，161—180年在位）是罗马政治处于衰退时期的一位帝王，他信奉希腊唯心主义哲学，幻想柏拉图式的理想国。然而，种种自然和社会的灾祸使他深感现实与他的想象相距甚远，因而失望和苦恼。他曾经在其阐释斯多葛哲学的著作《冥想录》中动情地写道："人生如此短促，就像流水一般，它的感觉朦胧，它的躯体弱不禁风，它的心灵不能安宁，它的前程难以捉摸，它的荣誉毫无保障。"

这尊雕像可谓体现了这位具有哲学家和文学家气质的皇帝的风采，他留着希腊式的络腮胡须，骑着高头大马，右手指向前方，威武而又静穆，似乎正在俯视着这个喧嚣的世界。雕像中的皇帝不再是获胜后显得不可一世的罗马军事领袖，而平添了一种宽容的风度。他没有带任何武器，因而，更像是一个演说者。他胯下的坐骑相比之下倒显得生气勃勃，不过，也已不是那种一往无前的态势了。从人物那微微低垂的眼神中，人们仿佛可以读到其内心的思考和些许的忧郁。

整个雕像庄重、浑厚，是现存最早也是惟一的纪念碑性质的帝王骑马像，成为后世骑马像雕塑作品的一种样本。人们从这一骑马像中可以体会一种从外观描绘转向内心表现的重要迹象。

罗马艺术中浮雕占有重要的地位。我们在这里选取了祭坛和凯旋门。

图3-13

和平祭坛西北侧
（公元前 13—前
9），大理石。

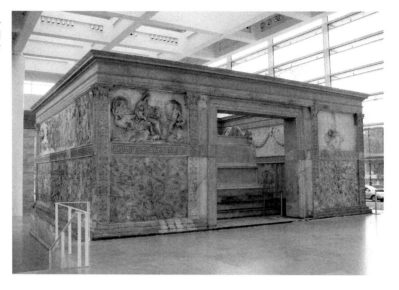

先来看著名的和平祭坛。

尽管奥古斯都皇帝征战一生，可谓戎马生涯，但是他又希望世人将他看做和平的使者，特别是在他和高卢人握手言和之后，这一愿望变得更为强烈。于是，他就在在位期间下令建造了赞美和平的大理石祭坛。

祭坛的形制令人联想起早期罗马的露天祭坛，但是，其四周的浮雕却又明显地具有希腊古典时期的雕塑风格。而且，尽管上面描绘的母题（譬如游行的队列）是希腊式的，然而主题的含义又是罗马的。所以，这是一座本地传统与希腊文化因素相结合的一个显例。

这一祭坛分为上下两部分。下面的是装饰性的构成，主要是柔曼、优雅的涡卷形花蔓图案，象征在奥古斯都统治下的和平与富饶。上半部则是具有叙事性的浮雕，包括了庆祝祭坛设立的游行场面以及象征性的内容。其中北面的浮雕中有帝国的高官和妻儿走向入口的形象，而南面的浮雕（图3-14）则记录了皇室的成员，其中奥古斯都皇帝是一个包着头的形象，仿佛是一个宗教的领袖。孩子的形象尤为生动，而且也有其多重的意义。一是表明皇室的后继有人；二是强调人口众多的家庭在罗马帝国里是受到

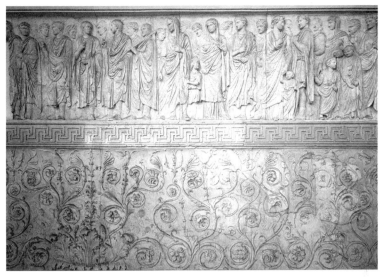

图3-14

和平祭坛南面（局部）。

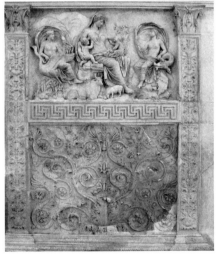

图3-15

和平祭坛（局部）。

照顾的，譬如可以有免税的优惠。帝国的强大当然需要后备的力量，人口是一个基本的保证条件。在这里，务实的罗马人在祭坛的浮雕中也表明了自己的政治观念。

稍远的形象均被处理得稍为模糊些，仿佛艺术家已经能用浮雕创造出空气透视法的效果。雕像不仅在肖似上造诣极高，而且也善于从细节处突出差别，例如重要的人物是靠前的，有时其双足已经跨出浮雕的边框，好像就能走下来似的。

在具有寓言意味的浮雕（图3-15）中，大地之母的形象象征着人、动物和植物的繁荣，两边的风是拟人化的形象。值得注意的是，其中的背景充满了写实的因素：石头、水和植物等，而空白的地方恰恰是明朗的天空。

图3-16

《图拉真纪功柱》(底部,106—113),大理石。

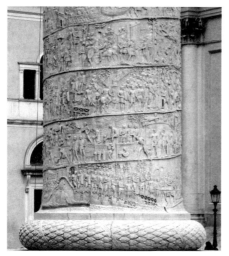

图3-17

《图拉真纪功柱》。

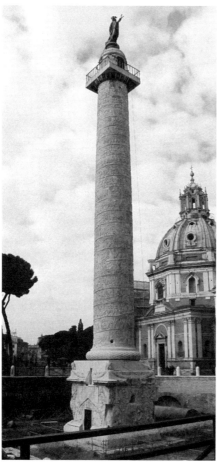

我们再来看纪功柱上的浮雕。

罗马的统治者们为了炫耀他们在战争中的丰功伟绩,就往往要修建一些独立的纪功柱。其中现存最著名的当推《图拉真纪功柱》。

它是公元113年为了庆贺图拉真皇帝公元2世纪两次大败达契亚(今罗马尼亚)之战而竖立的,极其高大宏伟,仅底座就有两层楼高。石柱外围装饰有螺旋形大理石浮雕带,从柱子的底部盘旋而上,总长达180来米,具有生动的、如画般的叙述性。为了矫正自下而上的视差,浮雕带的宽度越向上越宽(底部一圈为89厘米,而顶端一圈为125厘米),共23圈。顶上是图拉真的圆雕像(后来在16世纪被替换为使徒彼得像)。

浮雕上出现的人物有2500多个,图拉真皇帝的出场往往被安排在困境当头时,共达90多次。就

内容划分，叙述了150多个故事，从出征前的宗教仪式、皇帝的训示、两支军队的作战，直到图拉真率部下凯旋，几乎所有战争中的重要情节均一一展示，复杂的场景、众多的人物以及叙述的连接等都安排得浑然一体，气势非凡。毫无疑义，《图拉真纪功柱》和其他古罗马的雕塑作品一样，具有重要的纪实的特征。浮雕中的人物的容貌、作战器械、服饰以及异国风光等，都是历史研究的视觉文献，尤为难得。这是西方浮雕中的一件无法超越的巨作。

再次，我们来看纪念性的凯旋门浮雕。

最早的是提图斯拱门。提图斯凯旋门是帝国前期提图斯皇帝为纪念他镇压犹太人的胜利而建立的，上面装饰着精美的浮雕作品。中间的拉丁文铭文的意思是："罗马的元老院和人民[将拱门]献给神圣的提图斯·韦斯巴芗·奥古斯都，神圣的韦斯巴芗之子"。

其中以拱门内壁两侧墙上的浮雕最为精彩，内容是颂扬提图斯和他的军队镇压犹太人后的凯旋。浮雕上，提图斯皇帝亲自驾着四马战车浩浩荡荡从耶路撒冷返回，胜利女神为他戴上

图3-18

提图斯拱门(81)，大理石。

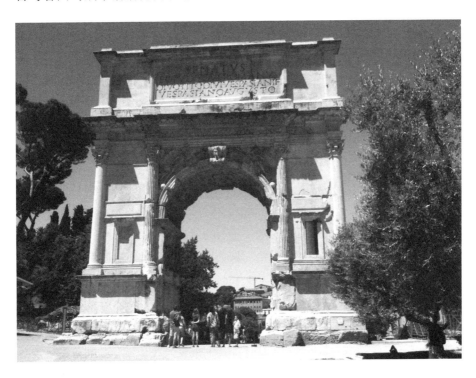

图3-19

提图斯拱门上的
浮雕。

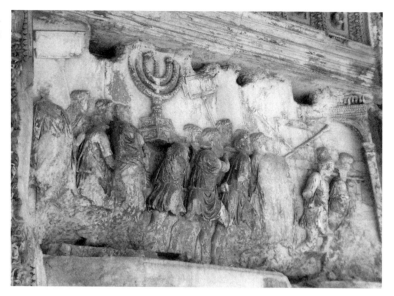

胜利的花冠，他的军队则正抬着从耶路撒冷掠夺来的战利品，兴高采烈地走在象征胜利的凯旋门前。其中精美的犹太蜡烛台（menorah）显得尤为醒目，它意味着罗马人的彻底胜利。浮雕的面积虽然不大，人物也不多，但层次分明，具有强烈的运动感，在平面中创造了有纵深感的空间，气势雄伟。作品体现出当时高超的构图和人物塑造技巧，并表现出古罗马的浮雕正努力向绘画空间发展，这对提高浮雕的表现力具有很深刻的意义。

圆拱顶上是一只鹰载着提图斯向天堂飞去，意味着他的神化。

二百多年之后，君士坦丁大帝（305—339年在位）在罗马建造了一座最大的凯旋门（图3-21）。

这座拱门距竞技场不远。它属于帝国晚期的作品。上面的浮雕描绘了君士坦丁大帝进入罗马城向公众发表演说的场面。有些浮雕是新的，而有的则是从别的凯旋门上挪移过来的，因而并置了不同时期的雕塑风格。例如，圆形的浮雕（图3-22）作为对伟大荣誉的表现，就是从老的凯旋门（图3-19）上取下后重新安装在此的。它们是2世纪早期的作品。左边是三个骑马的猎手在追捕一头熊的情形；右边的则是三个朝拜者站在阿波罗神像祭坛前。下面呈水平状的浮雕是君士坦丁时代的产物。演讲台中央坐

图3-20

君士坦丁拱门
（315），罗马。

图3-21

君士坦丁拱门上
的浮雕。

着的就是君士坦丁大帝（头部已经缺失），而两端高高坐着的分
别是哈德良（Hadrian）和马卡斯·奥勒留斯，其余的就都是听
众，他们大多是侧面像。比较显然的是，上面的圆形浮雕具有更
为写实的风格，而下面的浮雕则趋于风格化，已经丧失了自然主
义的倾向。这或许是有意为之的，即要提醒观众想到以往的风格

图3-22

《布鲁图斯胸像》(约公元前4世纪后半期)，青铜。

以及皇帝的不断提升的权威和力量。有学者认为，这种表现方法影响了后来基督教艺术的发展。

最后，我们要看一看纯粹的肖像画般的雕塑作品。

《布鲁图斯胸像》是当时肖像雕塑作品中最重要的代表作。虽然此雕像是否就是布鲁图斯人们还存在着一些争议，但许多学者依然认为雕像塑造的就是罗马共和时期的第一执政官布鲁图斯（Brutus）。

这尊胸像面部表情严肃而又坚毅，深邃的眼神和紧闭的双唇表现出执政官的自信和智慧。头像的制作十分逼真，贴额的头发和浓密的络腮胡须明晰而又自然，苍老和倦态都清晰地刻画在脸上，展示了罗马政治上升时期的政治人物的一种精神状态。

雕像加工的精细还反映了罗马人高超的金属铸造技术。雕像的眼球是用象牙和玻璃制作的，这是当时常用的一种方法，目的是使人物显得更为真实自然。

罗马帝国时代的肖像雕塑一向以鲜明的性格刻画而著称。当时的上层贵族都以在住宅的客厅中摆放肖像雕塑为时尚，其中最为普及的又是半身像、胸像、头像等形式。公元1世纪后期，罗马的肖像雕塑取得了很大的成就，尤其在到了弗拉维安王朝时期，肖像雕像的多样化和惟妙惟肖的自然主义倾向已经达到了令人惊讶的高度。

这尊《弗拉维安王朝的少女肖像》就是一件上乘之作，堪称最为细腻的古罗马肖像胸像之一。尽管雕像所塑造的人物是谁，如今已无从知晓，但她很显然是一位出身名门的贵族少女。她梳着当时

大概算是一种时髦的高高的发髻，头部微微偏向左侧，表情矜持优雅，神态中又透露出淡淡的孤傲气质，仿佛无意中在表明自己出身名门的高贵。

雕塑家在创作这件作品时是独具匠心的，娴熟地利用了大理石表面的微妙质感以及明暗光影映衬下的视觉效果，雕像中发卷上强烈的、风格化的凹凸造型反衬出女性脸部的柔润和光洁，使人物形象显得更加楚楚动人。在雕刻妇女复杂的发式上，显然使用了钻孔的方法，卷头发中的孔在光线的照射下显示出丰富的光影和肌理的变化，为胸像平添了特殊的魅力。

图3-23

《弗拉维安王朝的少女肖像》（约90），大理石。

卡拉卡拉是罗马的皇帝，因为喜欢高卢族的外套（即"卡拉卡拉"）而得名。历史上，他的残忍无以复加，人人皆知。211年即位后，他就频频地发动侵略战争，并吞了亚美尼亚。为了巩固其独揽大权的地位，他谋杀了自己的弟

图3-24

《卡拉卡拉像》（约211—217），大理石。

弟，并将其追随者两万多人统统处死。217年，他在准备另一次战争时被自己手下的护卫军将领暗杀，在位不过7年。

艺术家是在卡拉卡拉在位时雕塑这一作品的，可以想见雕刻的难度所在。但是，艺术家似乎丝毫没有丢弃肖像雕塑的真实性

图3-25

《君士坦丁头像》
（313），大理石。

原则，相反，他直截了当地刻画出了卡拉卡拉内在的残忍性格。

雕像中，卡拉卡拉微侧着头，深藏在前额眉头下的双眼流露出疑虑、猜忌和不安，仿佛是在捕捉或是思忖着什么。卷曲的头发和络腮胡须围绕着凶横的脸，犹如其内心的波澜。这是对一个暴君的绝妙写照。

比较显然的是，罗马帝国后期的帝王肖像雕塑作品，更突出那种被神化了的皇权，并日益受到基督教神学思想的影响，罗马以往雕塑中以刻画人物性格著称的优秀传统开始发生了显著的变化。

当时有一座巨型雕塑《君士坦丁大帝巨像》，如今只残存了头部和一只右手，其头部就是这尊巨大无比的《君士坦丁头像》。由此，人们可以想象原来整个的雕像是何其气势不凡。

君士坦丁是罗马帝国后期一位著名的君主，是罗马帝国"中兴"主要的代表人物。正是他将首都由罗马迁至拜占庭（即现在土耳其的伊斯坦布尔），并改称君士坦丁堡。也正是他将基督教定为国教，奉行政教合一的政策。

在这尊雕像中，君士坦丁大帝已不再具有个性化的面貌，而更像是一个被神化了的超然的形象。雕像有一双巨大而又空洞的眼睛，反映出了一种抽象化、理想化的趋势。人们无从知道人物的本来面貌，只能感觉到他那非同寻常的地位和大权在握的力量。头发的处理是风格化的手法，已经与以往的肖像雕刻相去甚远。这种艺术上的退化的趋势冥冥中已经预示了中世纪时期艺术的精神面貌。

四　古罗马绘画艺术

古罗马绘画留存至今的只有壁画，而这又与维苏威火山的爆发有关。公元79年，火山喷发并淹没了庞贝和赫库兰尼姆。建筑物中的壁画由此得以幸存。直到18世纪考古学家才把它们挖掘出来。由于熔岩的覆盖，当时屋内的许多壁画被完好保存了下来。

神秘别墅中的壁画是一个与祭拜酒神的仪式活动有关的场所。在暗红色的背景上，差不多真人大小的人物形象轮廓鲜明，色彩丰富，显得颇为突出。他们仿佛是在舞台上，其姿态可能借鉴了古希腊艺术，而圆润的躯体、优雅的体态和专注的表情都透发出强烈的戏剧性效果。

人物形象的造型有着明显的希腊意味。不过，画面传达的情

图3-26

西南墙上的壁画（公元前65—前50）。

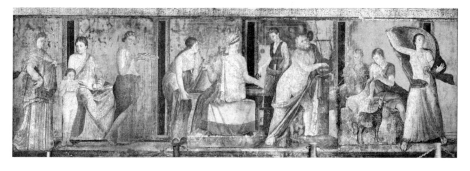

图3-27

西南墙上的壁画（局部）。

图3-28

《采花的少女》
（约公元前60）。

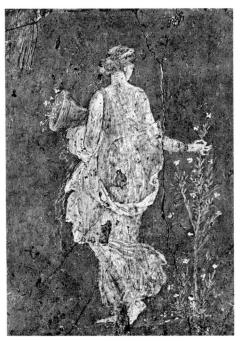

绪却是极为特殊和意味深长的。例如，翩然起舞的少女显露出肃穆、迷茫而又有些紧张的神情，仿佛在经历一种震撼灵魂的重大事件。

《采花的少女》是一幅优美无比的壁画。在这一依然可以看出希腊化影响的壁画里，人们感觉到的是一种极为抒情的自然主义。画中的少女款款走过，采花的动作优雅、妩媚。尽管人们无法看到她的美丽容貌，但是，背对的形象却会引发观者更为微妙的遐思。鲜花与少女几乎是无法分开的美的存在。确实，这样的描绘是一种对人物形象的内心世界的一种巧妙处理。

图3-29

《持笔的少女》（1世纪），湿壁画。

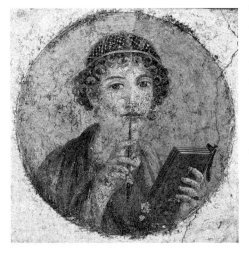

《持笔的少女》是一幅极为难得的作品，它可能是具有写实意义的肖像画。艺术家的技巧在明暗处理上显得尤为高超，使得人物脖子和衣褶具有生动的立体感；圆形的头饰和卷发与画面的圆形相呼应。至于人物的表情，显然是一种认真沉思的神态。

《有桃子的静物画》是一幅小的壁画作品。具有错觉效果的

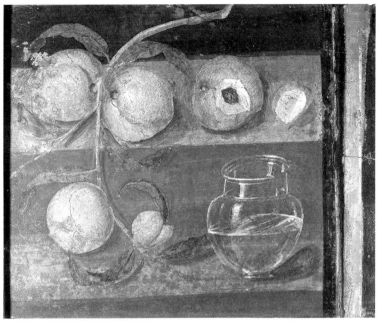

图3-30

《有桃子的静物画》(约50)。

写实描绘达到了一种令人惊叹的高度。光影的投射（包括透过物体后的效果）、明暗的对比都似乎是无可挑剔的。玻璃水缸上的高光、水面的反光尤为精彩。此画是西方早期静物画的杰作。

思考题：

1. 伊特鲁里亚艺术的代表作是什么？

2. 简述古罗马艺术的特点。

3. 如何评价古罗马的建筑成就？

4. 古罗马雕塑有什么独特的贡献？

5. 古罗马绘画的艺术特色是什么？

第四讲
中世纪美术的皈依

我注定生活在狂风暴雨之中。

处在一个多灾多难的时代。

而你们……一个更为美好的时代翘首以待。

一旦黑云消散，

我们的后人将再次沐浴在昔日荣光下。

——彼得拉克（1304—1374）

中世纪的精神历史是写在大教堂的石头上的。

——维克多·雨果

中世纪是欧洲历史上的一个长达近千年的时期，从西罗马帝国476年的覆亡到大约1450年为止。

这一时期被称为"中世纪"（Middle Ages），其实已经是17世纪的事情了，它的含义是指处于光辉灿烂、成就显赫的古希腊罗马与近代之间一个漫长的、灰暗的时期。因而，有时它也被称为"黑暗的时代"。

中世纪艺术从君士坦丁大帝开始，成为基督教堂而皇之地向大众传递信息、教义的工具。在某种意义上说，中世纪艺术就是基督教艺术。不过，这么说，似乎又过于简单化了。我们知道，基督教的发源地是中东，当它终于以一种宗教文化形态在欧洲确立了自身的重要地位时，很自然地带来了东方的文化因素。与此同时，古罗马帝国毕竟和古罗马艺术有深刻

的联系，不可能彻底遗弃，因而中世纪的艺术中的罗马成分是自然而然的一种结果。最后，当基督教在地中海沿岸确立之后，在向西欧扩展的同时，也在源源不断地汲取当地的文化成分（所谓"蛮族艺术"）。直到10世纪左右，才有了相对整合的基督教艺术风格。因而，在风格上说，中世纪艺术是多样化的融合的结果。

但是，在中世纪，艺术家的主要任务就是通过各种视觉形式来叙述宗教的故事，将教义变得形象化起来。艺术在很大程度上成了教会支配下为神效力的工具，而且后人大都不知道作品的创造者的姓名。在这种意义上说，艺术进入了一种特殊限定的空间。在禁欲的前提下，大概只有基督才有裸体的特权，因为需要反映受难的真实和基督忍辱负重的牺牲精神。但是，对于人的裸体表现也就被排除出去了。只是到了中世纪的后期，一种回到古典、回到现实人生的艺术追求才渐渐显露出来迹象，但是，这与其说是一场轰轰烈烈的革命，还不如说是静悄悄经历的变化而已。

艺术史上的中世纪艺术的发展大致可分为三个阶段：拜占庭艺术、罗马式艺术和哥特式艺术。这些阶段的艺术都是表现基督教思想观念，不论是雕刻、绘画、彩色玻璃画等等，都用来装饰在教堂建筑上。即使是小型的绘画（如便于携带的圣像画和书籍插图等）也是宗教意味十分浓厚的作品。

中世纪艺术在风格上与古希腊罗马艺术具有极大的差异，往往趋于装饰性、抒情性、象征性以及观念化的表达，本质上远离了现实生活，而且并不注重写实性的技法，如透视、比例、质感、量感等原则，而是采取变形、抽象和超脱时空等的手法。

一 拜占庭艺术

东罗马帝国迁都到了拜占庭，并将其改名为君士坦丁堡（Constantinople），其对艺术的强烈影响约自公元4世纪至15世纪中期，因东罗马帝国亦被称为拜占庭帝国，故其艺术也就有了拜占庭艺术之称。

繁荣的东罗马帝国是世界上历史最为悠久、影响最大的帝国之一。它的疆域辽阔，主要就是古希腊文化发达的区域，同时远及俄罗斯，而且

昔日强大的罗马帝国也曾经在此间留下过诸种影响的痕迹。因而，在拜占庭艺术中看到古代艺术的投影是极为自然的。历史学家认为，基督教在拜占庭的生活中具有主导性的地位，因而拜占庭艺术中的世俗因素被极大地忽略。不过，可以注意到的是，拜占庭对古典文化遗产的保存功不可没。拜占庭的语言主要是希腊文，而人们今天读到的大量古希腊文学大都是经拜占庭人的传抄才流传至今的，因而，信奉基督教并不意味着拜占庭不再推崇古希腊的文化。据说，在当时拜占庭的学校里，受过教育的人对荷马史诗的熟悉程度不亚于今天西方知识分子对莎士比亚的了解。拜占庭艺术对于后世的影响是显著的，尤其在建筑方面更是如此。例如，威尼斯的圣马可大教堂几乎就是照搬拜占庭风格建成的；在绘画领域里，乔托、埃尔·格列科等画家也一度受过拜占庭风格的熏陶。

拜占庭艺术依然有承续早期基督教艺术的成分，其主题的表现受制于宗教，圣经故事、基督神迹是主要的表达对象。与希腊罗马艺术相比较，拜占庭艺术所强调的是对耶稣神性的描绘，而通常不强调对人性的刻画，因而，类型化的趋势大行其道。

建　筑

拜占庭的建筑成就集中地体现在教堂建筑物上。其主要的特色是对中央圆顶的强调。这是和宗教性的要求息息相关的，因为圆顶代表天或天堂，而且尚有以之护盖圣洁处所的意味。代表作当推建于552—557年间的圣索菲亚大教堂。

"圣索菲亚"（Hagia Sophia）意即"神圣的智慧"。这座拜占庭建筑的最佳范例是耗费了巨资才建造起来的。当时，曾经有万名工人花了6年时间来完成这一旷世之作。它虽然是由两个希腊人后裔所设计，并且明显受到罗马万神殿的影响，但是，它又确实与任何古希腊罗马的神庙建筑迥然有异。正如后代的研究者所认定的那样，它与其说是要表现人对个人权势的自豪感，还不如说是体现基督教的内省和精神化的特征。也许是因为这样的原因，建筑师并未将建筑的外观作为重要的考量的对象。人们所见到的不过是普通的砖块上涂以灰泥，既没有大理石的贴面，也没有气宇轩昂的柱廊以及装饰浮雕的中楣。然而，在教堂的内部却镶嵌着富丽堂皇的图

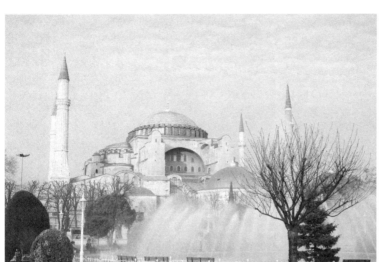

图4-1

圣索菲亚大教堂
（532—537），
伊斯坦布尔。

案、包金叶饰和彩色的大
理石柱，边棱上还饰有大
量彩色的小玻璃片，当阳
光射入，它们就折射出宝
石般的迷人闪光。

　　在建筑史上，圣索菲
亚大教堂的意义是多方
面的。譬如，第一，它在
方形的结构上成功地添加
了一个巨大的拱顶（直径
达32.6米，离地的高度近
55米）。

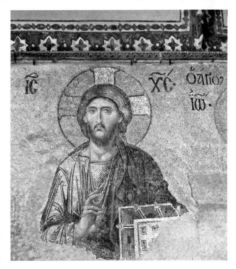

图4-2

《荣耀基督》（6
世纪），伊斯坦
布尔圣索菲亚大
教堂。

其挑战就在于，如何使拱顶的圆形与被其覆盖的方形结
构相互嵌合。建筑师奇妙地在中央大厅四角的柱子上竖立了四个
半圆形拱弧，拱顶的边沿就落在四个半圆的拱顶石上，而拱弧与
柱墩之间的三角形空档就用砖石填实，由此形成了一种气势恢宏
的壮美建筑。值得注意的是，圆顶的四周有许多的窗户，这样在
教堂的里面看，圆顶仿佛是没有任何支撑地漂浮在空中，显得特
别轻盈，也因而为教堂营造了神圣的灵魂升天般的气氛。第二，

图4-3

圣索菲亚大教堂
平面图。

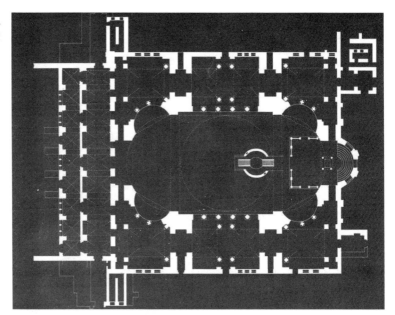

图4-4

圣索菲亚大教堂
内部。

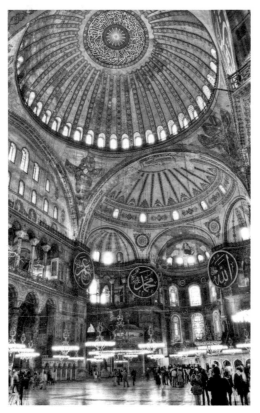

在装饰风格上也与更
早时期的希腊的风格
有别。众所周知,拜
占庭人对于细密风格
的象牙雕刻、宝石打
磨、手抄本修饰以及
镶嵌画等大为擅长。
他们将这些艺术因素
带入了大教堂的装饰
之中。在大量的镶嵌
画里,他们往往通过
拉长人物的形体来显
示人的虔诚或威严,
因而形式感显得很
强。具有闪光效果的
材料的运用无疑又为
所描绘的对象增加了

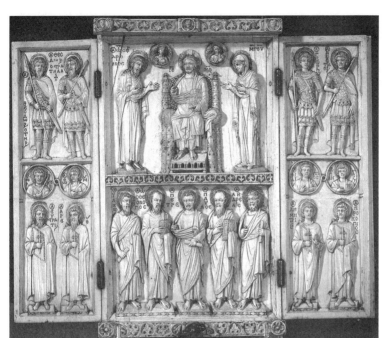

图4-5

《哈巴维约三联
雕像》(10 世纪
晚期),象牙浮
雕。

神秘和高贵。

　　1453年,土耳其人入侵,圣索菲亚大教堂就被改为清真寺。
四个尖塔就是当时所加的部分。如今的圣索菲亚大教堂已经成为
世界著名的博物馆。

雕　刻

　　事实上,从5世纪开始,纪念性雕塑就开始逐渐消失了。在
拜占庭艺术里,由于受到基督教教条"不要崇拜偶像"的限制,
大型的雕像不再有容身之地。雕塑从来没有如此衰微和萧条过。
公元8世纪末所发生的"破坏偶像运动"使雕像艺术的发展显得
更加困难。因此,雕刻大多充当教堂建筑的装饰性浮雕而已,根
本见不到希腊雕刻所崇尚和发挥的人体之美。

　　不过,如前所及,小型的浮雕(尤其是象牙和金属的雕刻)
向来是拜占庭人的所长,依然有一定的自由的空间,不仅在题材
内容方面显得多种多样,而且其风格语言也是变化多端的。

　　这里,我们只介绍两件作品。首先是一件祭祀用的小神龛,

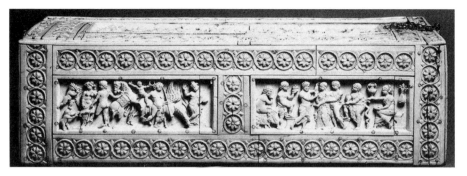

它可能是旅行时使用的物品。在上面一排的中间就是坐着的基督，右边是正在为了人类祈求神圣宽恕的圣母，而左边则是施洗约翰。下面一排中间的形象是五个使徒。人们不难见出雕刻者的精益求精和对人物的娴熟把握。人物旁边的说明文字正是当时通行的希腊文。

其次是《伊菲革涅亚的牺牲》。这是一件婚礼礼品的工艺品盒，上面令人惊讶地刻制了古希腊神话中的一个著名的故事，甚至是根据希腊戏剧家欧里庇得斯的插图手稿而刻制的。

在希腊神话中，锡尼国王阿伽门农率领军队进攻特洛伊。战船出发后遇到强大的逆风而无法前进。于是，阿伽门农就命令手下的人请求神谕，得到的回答是：由于阿伽门农以前曾射死过狄安娜女神的一只鹿，因此他必须牺牲自己的女儿伊菲革涅亚以偿还女神。为爱国心所支持，伊菲革涅亚毅然决然地接受了这一无情的命运安排。就在最后的一刻，狄安娜以一头鹿顶替了伊菲革涅亚，并将伊菲革涅亚带走以担任自己的女祭司……这是何其动人的情感的冲突，可是它竟然出现在婚礼礼品中！

尽管人们已经难以从中强烈地感受到悲剧的氛围，而且它已经转变成了一种具有游戏般的装饰性效果，但是，它们毕竟是生动的形象，而且古风盎然。也许正是经过这种特殊的渠道，古希腊罗马的艺术精神才得以进入了拜占庭艺术的主流之中。

绘　画

这时期的绘画作品主要有教堂内的壁画、镶嵌画、小型的可

以携带的圣像画和圣经的插画等，在风格上则受近东艺术、罗马壁画、早期基督教地下墓窟中壁画的影响。这些作品往往呈现平面性的装饰趣味以及华丽耀眼的色彩，而题材则都与基督教有关。除此之外，还有由镶嵌画转变而成的彩色玻璃画，用于教堂内部装饰，同时以视觉的形式讲述与《圣经》有关的故事片断。

比较精彩的圣像画是埃及西奈山圣凯瑟琳修道院里的一幅题为《有圣提奥多和圣乔治在侧的宝座上的圣母子》的作品。

画中的圣母虽然还是那种正面像的类型，但是，她的形象依然透发出感人的气息。她的服饰趋于自然化的把握，脸上不是那种刻板的表情，特别是其张得很开的眼睛，更是透出某种美丽的忧虑情绪，微微的侧视平添了生动的意味。她的眼光此时没有落在圣婴身上，而是侧向看着世人。这种更为生动的眼睛确实拉近了她与观者的距离，其实也更能体现出她作为人母的性情。当然，画家对圣母的眼睛的重视也完全是有理由的，因为，她本来就与众不同，可以通过圣洁的眼光看到天主的显现。

圣婴的手里拿着一小书卷，似乎提示了具有象征意义的内涵。

圣母两边的人分别为圣提奥多（Theodore）和圣乔治。右边手执十字架的圣提奥多是一个具有保护神意味的圣徒，他和右边同样是手持十字架的圣乔治一样，也曾与恶龙搏斗过，并将其制服。他们炯炯有神的眼睛仿佛意味着一种坚定的信念以及对一切的洞察。显然，两个人的服饰和面貌有很大的不同，说明画家是有意要拉开人物相互之间的距离的，以达到一种更鲜明的效果。

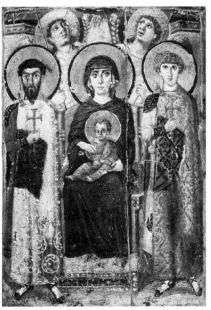

图4-7

《有圣提奥多和圣乔治在侧的宝座上的圣母子》（约6世纪）。

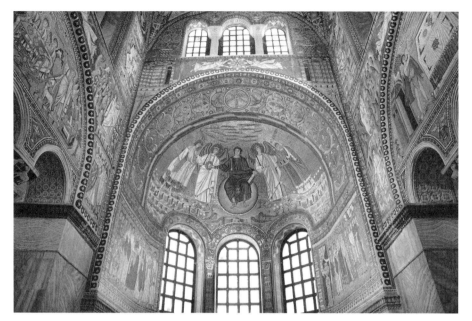

图4-8

圣拉文纳圣维特
尔教堂内。

圣母座位后面的两个天使则正仰望天际，为显得拥挤的画面引入了一种以引人想象的巨大空间。同时，他们在通过自己仰望的姿态和专注的神情等显示自身的一种超凡的觉悟的同时，也显然是在提示人们去看正在召唤和指示圣婴的上帝之手（注意画中正上方中间处的一只手的细部）。

这显然是一幅具有神秘色彩的圣像画，其真实的含义尚有待进一步的审视。

这一时期最为著名的镶嵌画是在意大利拉文纳的圣维特尔教堂内的壁画。

540年，查士丁尼皇帝率兵占领了拉文纳这一东哥特王国的首都，并且以此作为东罗马帝国在西方的一个中心，圣维特尔教堂就是皇家的教堂。在教堂的主祭坛上方人们可以仰视表现荣耀基督主题的镶嵌画，两边是供皇室参拜的镶嵌画，其中左边的一幅是《查士丁尼皇帝与侍者》，右边的则是《西奥多拉与侍者》。这样的组合在当时无疑具有政教合一或皇权神化的意味，仿佛皇帝查士丁尼与皇后西奥多拉就是耶稣和圣母。确实，这样的用意更为明白和具体地落实在两边的镶嵌画的某些细部中，例

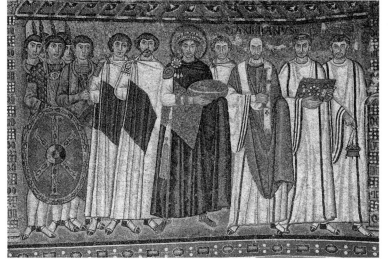

图4-9

《查士丁尼皇帝
与侍者》(526—
547)，镶嵌画。

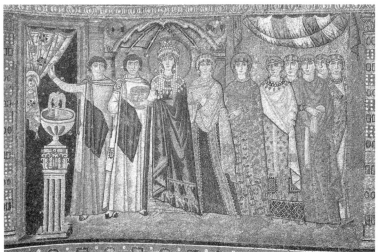

图4-10

《西奥多拉与侍
者》(526—547)，
镶嵌画。

如，查士丁尼皇帝身边的侍者恰好是十二个人，令人十分自然地联想到基督的十二个门徒。同样，在《西奥多拉与侍者》里，皇后的外衣的下摆上绘有"东方三博士来拜"的故事。在皇帝和皇后的头上都有与众不同的神圣光环。

在《查士丁尼皇帝与侍者》一画中，皇帝身穿紫衣，头戴华丽的皇冠，被金色的光环所环绕，手持圣水的容器，威严而又冷漠，他在画中不仅是居中的，而且显得最为高大。他的左手侧是教皇和牧师，而其右手侧则是两个牧师和来自军队的代表。这显

然是罗马帝国政治性质的一种典型写照。

在《西奥多拉与侍者》一画里，人们同样可以看到以皇后西奥多拉为主的群像描绘，只是色彩更为绚丽多样。与此同时，象征生命之水的圣泉也无疑是在渲染西奥多拉皇后的神圣性质。

这两幅镶嵌画都体现了当时的理想美的观念。与4、5世纪的艺术有异，它们均强调了特别修长而又苗条的身材、小巧的脚、小杏仁形的脸部、炯炯有神的双眼。这样文秀的身材好像只能参与优雅的仪式。在这里，一切和动作或变化有关的暗示都予以弱化。具有现世指涉的时空内容因而就让位给了金色天堂中具有永恒呈现意味的表达了。确实，那些正面的肃穆脸部与其说是属于世俗世界中的宫廷，还不如说是来自天际所在的地方。

虽然在12世纪西西里岛并非拜占庭人所统治，但是，诺曼统治者雇佣了拜占庭的工匠，因而在教堂的建筑和镶嵌画中体现出拜占庭的风格。在《荣耀基督》里，基督巍然雄踞于半圆顶上，

图4—11

《荣耀基督》(约12世纪)，镶嵌画。

仿佛俯瞰着众生，其四周的金光像是普照人间的阳光。他的下方是圣母、天使和十二使徒，相对显得小了许多。作为宇宙统治者的基督，他手里拿着一本展开的《圣经》，其中的左页为希腊文（即当时拜占庭人所用的文字），右页则为拉丁文（此系诺曼人的文字）。

像宝石般璀璨的镶嵌画闪烁出美妙的光芒，至今依然是熠熠生辉。

当然，并非所有的

拜占庭艺术都显得富丽堂皇、气宇恢宏，当时最美的小型圣像画是表现圣母与圣婴亲昵的《弗拉基米尔圣母像》。在这一大约画于12世纪的君士坦丁堡的作品中，圣母与圣婴相互靠近，传递最为自然的情意，确实是为宗教题材的作品中带来了极为特殊的魅力。

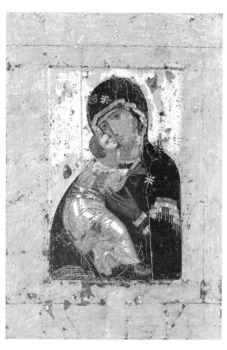

图4-12

《弗拉基米尔圣母像》(约1125)，板上画。

《宝座上的圣母》是一幅严谨尤加的宗教绘画，高度的对称和人物的肃穆等使得画面有静止之感。尽管仍然有不及古典绘画的地方，譬如运用了透视缩短法而画的宝座与圣母身体似乎没有足够明确而又真实的联系。但是，从脸部的明暗、服饰皱褶的多变、放射状的衣纹所显示的人体结构等方面看，此画已经有了相当的造诣。由于采用的金色的底子，还似乎产生了半透明的效果，与彩色玻璃画几乎异曲同工，同时也令人联想到金碧辉煌的镶嵌画。

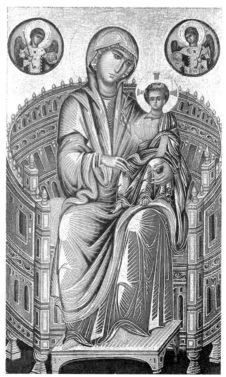

图4-13

《宝座上的圣母》(13世纪晚期)，板上蛋彩画。

二　罗马式艺术

大约在第10世纪晚期，正当拜占庭艺术遍布欧洲时，另一种艺术在西欧各地逐渐形成，并一直延续到12世纪，这就是罗马式艺术。它也是和宗教的发展联系在一起的。在某种意义上说，罗马式艺术是整个中世纪非写实性风格的一个高峰。

罗马式艺术综合了各种艺术风格，如近东艺术、古罗马艺术以及拜占庭艺术等，并非古代罗马艺术的复苏或翻版。一般来说，它被认为是哥特式艺术的前身。罗马式风格旨在教堂建筑中显现出上帝的荣光，极为强调所有的建筑细部属于一个统一的格局。因而，罗马式建筑是一种非常严肃的建筑。它宛如一首不加润饰的赞美诗。其具体特征有：圆形的拱顶、厚实的石壁、粗大的角柱、窄小的窗户以及普遍采用的水平线条等。

建　筑

罗马式艺术中教堂建筑依然占有举足轻重的地位，其形式基本上延续了罗马时期的风格。但是，大量使用石材，此与罗马时期使用砖块是有所不同的。高墙塔楼的结构是罗马式建筑的显要特征。通常外墙是比较简朴，早期的教堂建筑更是如此。

罗马式教堂其实也是一个展示雕刻的新型平台，拜占庭时期的镶嵌画和壁画被取而代之了。

比萨大教堂可谓罗马式建筑的一个样本。它其实是一个气势恢宏的建筑群，主要包括洗礼堂、主教堂、斜塔（钟楼）和墓地等。

就建筑而言，最有特色的就是其外部的装饰。主立面中的小圆柱加一排排的连拱是一种独特的井然有序的结构，仿佛是音乐节奏淋漓尽致地展示，既传达出庄重肃穆的氛围，又有变化有致的情调。

最博得人们注意的当然是比萨斜塔。此塔高54.5米，是1173年动工建造的。遗憾的是，建筑师未能看到塔的落成就去世了，事实上一直要到14世纪的下半叶，人们才能看到此塔的独特身影。整个钟楼是圆形的，雅致的入口正面是层层敞开的拱廊。

没有人会相信这一如今已倾斜了四米多的钟楼是有意让其倾斜的，而

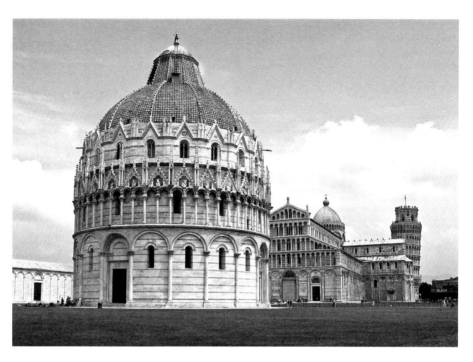

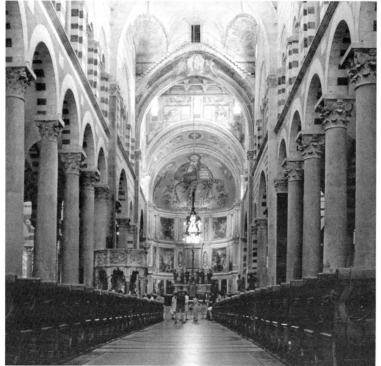

图4-14

比萨建筑群（1053—1272），三座建筑分别是：洗礼堂（前），大教堂（中），钟楼（后），其中洗礼堂的建造时间为1153—1363。

图4-15

比萨大教堂内。

图4-16

圣乔万尼洗礼堂
（1060—1150），
佛罗伦萨。

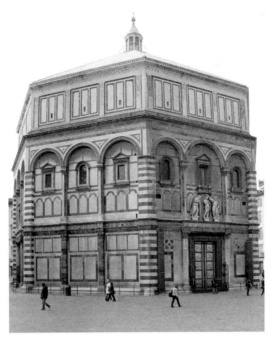

且一旦体会到在攀登到294级台阶时人被拖往一侧的奇特感觉时，对于这一建筑的惊讶只会是有增无减的。16世纪的科学家伽利略在塔上所作的著名实验不过是传说而已，难以确证，却为钟楼增添了更多的谈资。

　　佛罗伦萨天主教堂对面的圣乔万尼洗礼堂，是意大

图4-17

圣乔万尼洗礼堂内。

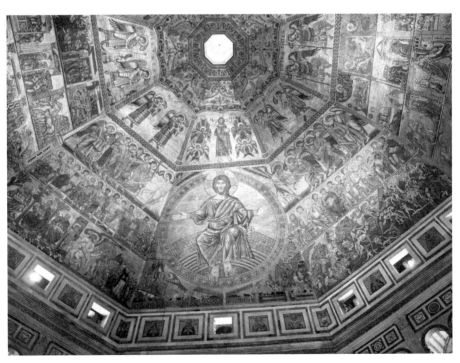

利最杰出的罗马式建筑，其简单而雅致的古典设计，为佛罗伦萨建立了一种具有指导意义的建筑理念。洗礼堂的外型是八角的屋顶，每一面有三个拱型，东、南、北各有一个入口，而西面则是一个椭圆形的圣堂。

建筑的特色是以大理石切割成几何形状来装饰外墙，这些简单的几何形体不仅区分出门、窗和墙面，同时也强调了建筑结构的挺拔和庄重。

再看建筑物的内部，天顶上的《荣耀基督》是最大、最醒目的形象，它与其他众多的形象一起，在一片闪烁金色的辉映下，仿佛可以升腾到最高的天际，天顶正中的圆孔起了采光作用的同时，更为重要的是，强化了建筑的象征力量。四周的窗户既可以增加光照、减轻建筑物的重量，也在让天顶具有一种轻盈、漂浮的效果时，为人们传达了某种神圣的、超凡的气氛。

雕 刻

自从11世纪中期以来，随着大量教堂的建筑的兴建，在中世纪曾经一度式微的大型的、全身的雕像又再次出现了，但依然不是完全独立的形态，而是与建筑的构件结合在一起，多多少少受到局限。装饰在建筑上的浮雕，数量颇多，浮雕中的人物造型往往为了配合建筑结构而加以扭曲和变形。

由于前几个世纪雕刻艺术的贫乏，罗马式时期的雕刻家常常要从古罗马雕刻或金器上找寻启示和灵感。由于装饰上的需要和形象再现技巧的生涩，人物形象的塑造有明显的类型化的倾向。《逃往埃及》是一个典型的例子。

《逃往埃及》出诸吉斯尔伯特斯（Gislebertus）之手。这一雕刻师颇为难得地在奥顿大教堂西门门楣中心的基督雕像下面留下了签名。

《逃往埃及》是对《圣经》"马太福音"中的一段故事的叙述。圣约瑟夫在梦中得到警告，即希律王正在寻找所有两岁以下的婴儿，并且要杀掉他们。于是，圣约瑟夫就带着孩子和玛利亚逃往埃及去避难，一直等到希律王死后，他们才返回。

在这里，约瑟夫牵着一头驴走在前面，驴背上是圣母和圣婴。约瑟夫衣服下摆向后翘起，好像突然有风吹来。整个作品反映出罗马式雕塑

图4-18

吉斯尔伯特斯《逃往埃及》（约1130），柱头雕像。

图4-19

《先知耶利米》（12世纪早期）。

所孜孜以求的那种优雅构成的特点。圆形与弧线的反复，增添了整个雕像的设计感。装饰性的植物成为背景，具有图案性的圆形是雕像的支撑物。不过，圣婴坐在圣母身上交代得并不理想，他仿佛是没有重量似的存在。对地心引力的忽略或许是许多罗马式雕塑的一种通病。

《先知耶利米》石柱像属于纪念性的石雕。在中世纪，独立性的圆雕（尤其是石雕）早已几乎消失了。这一作品尽

管还是依附于建筑的，但是毕竟已经离纪念性圆雕的独立回归相距不远了。在这里，先知耶利米（Jeremiah）在胸前展开书卷，头部俯侧，显出一种沉思的神情。他的两腿交叠，仿佛是踩着某种音乐的节拍，身体的形态又与柱身的起伏相一致。人物与动物的形象的连接一方面与雕像所据的经典有联系，同时也处理得有分有合，干净利落。

绘　画

这时期的绘画如果与建筑和雕刻相比，还是显得贫弱了许多。

绘画的大致特征是明显的轮廓线条，鲜明的色彩和平涂的作画方式，光线、远近、质感等问题似乎均不在考量之内。不过，在13世纪的法国《圣经道德教谕》的一幅插图中，人们还是可以有点兴奋地察觉到对写实的一种卓越回归。

在一个轶名的画家的笔下，上帝被想象成了一个建筑师的模样，不过，上帝毕竟是上帝，甚至连画框也无法限制他的范围。此时，他正光着脚，屈着身子，手持圆规，在地球上描绘一个世界。上帝的仪态严肃而又智慧，身上的衣纹流畅飘逸。

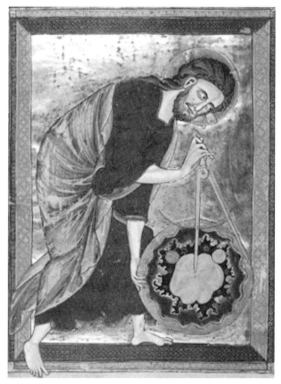

图4-20

《缔造者圣父上帝》（13世纪中叶）。

三 哥特式艺术

罗马式艺术发展了两百多年之后，到了12世纪，在法国又有一种新的艺术逐渐形成，而后扩展至全欧洲，并且一直延续到15世纪，这就是哥特式艺术，其标志是在圣德尼修道院所建的皇家教堂。事实上，法国既是罗马式艺术风格最盛行的地区，也是哥特式艺术风格的发展地。

"哥特式" 原是一个贬义词，它是文艺复兴时期的艺术家开始使用的，用来贬抑这种与古希腊罗马的经典不相一致的风格。他们误以为这种"原始"和"野蛮"的风格源自哥特人（古代北方的日耳曼人），因此就有了"哥特式"之称。

到了哥特艺术盛行的时期，艺术家不再是与工匠一般地位无异的阶层，而逐渐获得了提升。同时，他们也已能创造出属于他们自己的艺术风格的作品。艺术家在开始将自己的名字签在作品中时，已经意识到这样的举动是与艺术的个性化相关联的了。

图4-21

巴黎圣母院（1163—1250），东南方向，巴黎。

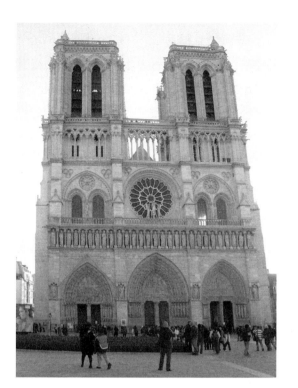

图4-22

巴黎圣母院西门。

图4-23

巴黎圣母院内。

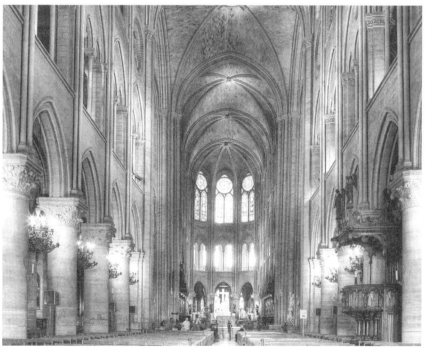

建　筑

哥特式艺术是多方吸取的结果，它从罗马式的厚重、结实风格转变为强调垂直向上、轻盈修长的独特形式。哥特式建筑是最为复杂的建筑风格之一，它将教堂的装饰推到了一种极致的状态。交叉的拱门承受高耸的屋顶、厚实的墙壁和巨大的窗户的重量。其中称为飞扶壁的拱门支撑物显得轻盈通透。在拱形的天顶上有挺秀的塔尖直指天穹。加上中殿的天顶、修长的立柱、彩色玻璃画组成的花窗等，这一切都散发出一股神秘壮丽、恍如置身天堂般的气氛。

巴黎圣母院无疑是早期哥特式建筑的典范之作。它始建于1163年，随后的一百年又陆续加建，因此其外貌既有罗马式建筑的特色，也有哥特式的独特风貌。也许读一读法国大作家雨果在《巴黎圣母院》中的激情描绘，就足以让我们深切地感受到这座伟大建筑的非凡艺术魅力了：

毫无疑问，巴黎圣母院至今仍然是雄伟壮丽的建筑。

圣母院的正面，建筑史上少有的灿烂篇章。正面那三道尖顶拱门，那镂刻着二十八座列王雕像神龛的锯齿状束带层，那正中巨大的花瓣格子窗户，两侧有两扇犹如助祭和副助祭站在祭师两旁的侧窗，那用秀丽小圆柱支撑着厚重平台的又高又削的梅花拱廊，还有两座巍巍、黝黝的钟楼，石板的前檐，上下共六大层，都是那雄伟壮丽整体中的和谐部分，所有这一切，连同强有力依附于这肃穆庄严整体的那无数浮雕、雕塑、镂錾细部，都相继而又同时地，成群而又有条不紊地展现在眼前。可以说，它是一曲用石头谱写成的波澜壮阔的交响乐……

每块石头上都可以看到在天才艺术家熏陶下，那些训练有素的工匠迸发出来的百般奇思妙想……

雕　刻

哥特式艺术中的雕刻主要还是作为建筑物的装饰，如教堂外部和入口的高浮雕和圆雕像等。这一时期的雕刻的特点是写实性和独立形态意义的增强。尽管人物的造型显得较为瘦长，往往具有安静、温和的气息，但是已经和拜占庭和罗马式雕刻艺术有了相当大的差别。一直到13世纪以后，

雕刻与建筑才开始
分道扬镳，独立
的、较大的雕像才
得以产生。

值得一提的是
巴黎西南方68公
里外的夏特尔大教
堂的高浮雕。

我们先来看教
堂的西门墙上的雕
塑。它们大约完成
于1170年，是早期
哥特风格的代表
作。门柱上的雕像
似乎即将摆脱建筑
的构件，成为独立
的浮雕。值得称道
的还有人物的衣
袍。

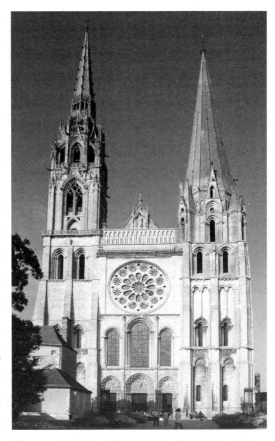

图4-24

夏特尔大教堂
西门（约1145—
1170），巴黎。

它们的皱褶不再像罗马式雕刻那样仅以线条的刻制来表达，
而是让每一皱褶都有其实际的体量，而且颇为自然地垂下来。同
时，更为重要的是，雕像的容貌已经开始具有人的真实面貌，而
不像罗马式雕刻中的面具化的程序处理。图4-26中这些修长的人
像可能是旧约《圣经》中记载的犹太人的国王与王后以及先知。
他们的表情安详温柔，没有以前雕刻的僵硬感觉。

南门墙上的雕塑同样使人们可以清晰地看到，人像与柱身的
关系已经明显地分离开了，而且雕像本身的体量也远远超过了柱
身，无论是头上的天蓬，还是脚下的基座，都将柱子降低为次要
的视觉因素，换一句话说，雕塑不仅有了高于建筑构件的重要
性，而且，与此同时，也有了独立而行的趋势。

就雕像本身的艺术处理而言，人们也可以看到一种更为生动

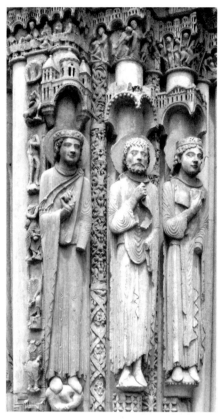

图4-25

夏特尔大教堂
西门侧柱雕像。

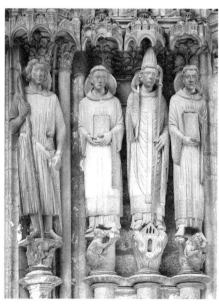

图4-26

门侧雕像（约
1215—1250），
夏特尔大教堂
南门。

的迹象。与完全正面的形象不同，右边一组人物的头部与身体的中轴并非完全对应，也就是说，雕塑家已经给了人物些许的灵活变动。这种趋近古典意味的处理在左边的圣徒提奥多身上就更加一目了然了。他的体态显现为S形，自然而又放松。而且，他的脸形是具有法国味道的，不再是取自古典雕像中现成的形象。

在形象的本土化方面，《圣母往见》也有精彩的相似之处。

《圣母往见》算是哥特式雕塑中的极品。人物的造型远远盖过了柱身的存在，这在哥特艺术的早期完全是无法想象的事情。

这组雕像共四尊，叙述的是圣母在"天使报喜"之后去见她的表姐以利沙伯的情景，两人的相会体现出愉悦和欣慰。

这里选取的是右侧的两个形象。左边的是刚刚怀孕的圣母，右边则是年长的以利沙伯，后

者在长久未能生育
之后已经怀孕了6
个月（她的孩子就
是施洗约翰），因
而腰身显得略大。
在这里，人物脸上
浮现的笑意没有了
任何紧张的意义，
而是自然地洋溢着
真实的幸福。无论
是从正面看，还是
从侧面看，圣母的
S形的造型比夏特
尔大教堂的圣提奥
多的雕像显得愈加
明显。据说，当时
雕塑家在塑造神像
时已经选取现实生
活中的人作为模特
儿，因而显出了难
得的个性化的气息。

斯特拉斯堡大
教堂上的《圣母之
死》是差不多与夏
特尔大教堂同时代
的雕刻作品，也是
极为精彩的创造。

在这里，无论
是脸部的类型、服
饰的皱褶、动作以

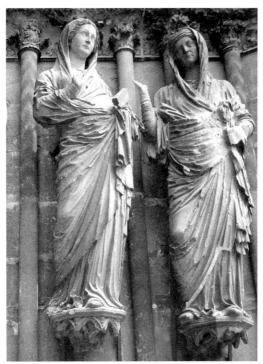

图4-27

《圣母往见》（约
1225—1245），
兰斯大教堂西
门。

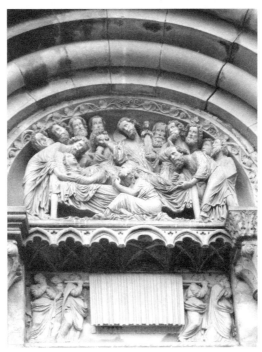

图4-28

《圣母之死》（约
1225—1230），
底部宽198厘
米，斯特拉斯堡
大教堂西门楣。

及姿态等都显然有着回归古典的味道。整个中楣洋溢着一种深沉的温情，人物之间仿佛可以通过姿态和眼神来传递人世间的那种真挚的情感。尤其是衣袍上的皱褶的处理，已经证明了写实的力量，凸现了艺术家重新把握生活，彻底征服石头的高超技艺。

在德国的瑙姆堡大教堂中，也有一批艺术价值很高的雕像可与法国的同类作品相媲美。

瑙姆堡大教堂的大量雕像，可以说是当时社会的富裕阶层的人物形象的长廊。在正殿的内壁上，雕刻有12个彩色的人物形象，他们都是最初筹建这座教堂的捐助人。雕像中最受称道的当属《埃克哈德与乌塔夫妇》的雕像，它堪称中世纪德国教堂雕像艺术的翘楚之作。

埃克哈德被艺术家雕刻成一个骑士的形象，他的左手倚着长剑，右手则拎着一面旗幡，一脸严肃的表情，眼睛是侧视着的。他俨然以一种尊严的气度护卫着他身旁的妻子。

乌塔的雕像尤为精彩。容貌秀美的她戴着王冠，显得更加妩媚和生动，美丽的双眸仿佛正柔情地注视着来来往往的人们。脸上的神情则表现出了对上帝的虔诚和对生活的憧憬。重要的是，乌塔的形象已经全然不是那种来

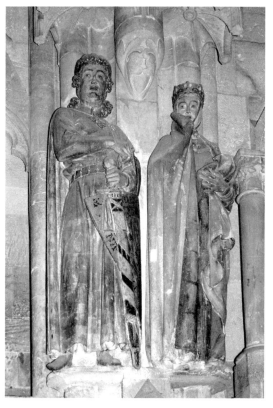

图4-29
《埃克哈德与乌塔夫妇》（约1249—1255），石头。

自《圣经》故事或者高傲的皇室成员，而恰恰是欧洲中产阶级妇女的真实造型。她和丈夫仿佛随时都可以从基座上走下来，加入到面前的善男信女的行列中去。无名艺术家敢于打破传统框架中的陈规旧习，并在雕刻中塑造活生生的人物形象，这在当时是多么了不起的举动。

艺术正是在这种一步步地摆脱束缚的过程中走向闪现希望的文艺复兴时期的。

绘　画

哥特艺术中的绘画主要是彩色玻璃窗上面的彩绘。这些彩色玻璃画具有抽象的概括性和强烈的装饰性。随着时间而变化的光线将色彩缤纷的玻璃画变成了无比生动的神圣故事，同时也使得教堂显得更加壮丽、神秘，置身其中就像进入彩虹满天的特殊世界，充满了美妙的宗教气氛。

彩色玻璃画在哥特式艺术中占有重要的地位是和哥特式建筑的特点息息相关的。比较而言，罗马式教堂建筑的窗户较小，因而有较大的墙面容艺术家驰骋制作大型壁画的想象力；哥特式教堂则窗户大增，壁画就自然让位给了彩色玻璃画，而后者也为哥特式教堂增添了瑰

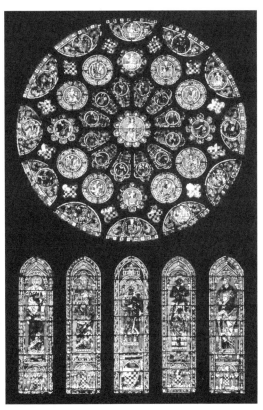

图4-30

夏特尔大教堂彩色玻璃画（约1230）。

图4-31

契马布耶
《宝座上的圣母》
（1280—1290），
板上蛋彩画。

丽、奇异和神圣的气氛。不过，艺术史学者发现，哥特式教堂里有时也有一些根本没有宗教意义的彩色玻璃画背景。

应当说，彩色玻璃画在印刷品中的损失是最明显不过的，因为它的魅力在很大程度上借助于自外而内的天然光线及其微妙的变化。所以，图例只是一种示意而已。

这里，我们只是提到法国夏特尔大教堂。这里共有2044平方米的精美绝伦的彩色玻璃画。

在建造夏特尔大教堂时，已经吸引了当时的一批最出类拔萃的彩色玻璃画工匠。整个教堂共有三个精美的玫瑰花窗。北面的这一块玫瑰型窗户是由路易九世国王和王后敬赠的，上面有王室的徽标。之所以选择玫瑰花型，是因为在中世纪的绘画中她常常就处身在美丽的玫瑰园，而且，她的玫瑰经念珠被描绘成花冠，没有原始的罪恶——所谓"无原罪之胎"——同时，她也被喻为"不带刺的玫瑰"。

图4-30中的彩色玻璃画表现的就是在母亲圣安妮怀抱中的幼女玛利亚的故事，下面的一组则是关于大卫、所罗门等人的故事。

最后，我们要提到13世纪晚期最为卓越的画家契马布耶（Cimabue，约1240—1302）的名作《宝座上的圣母》，它将影响乔托，走向伟大的文艺复兴。

这幅画尽管有着拜占庭的风格，但是画家致力于摆脱传统圣像画的平面感的束缚的努力已经显露成果。这位游历过罗马的艺术家对营造自然主义的画面有着深厚的兴趣，他的圣母形象在具有庄重的特点的同时，已经有了一种与拜占庭圣像画中的程式化手法有相当距离的生动性。

思考题：

1. 何谓拜占庭艺术？

2. 试结合具体的作品，比较罗马式艺术与以往的罗马艺术的差异。

3. 哥特式艺术有什么特点？

4. 为什么说中世纪的教堂建筑是伟大的艺术？

第五讲
佛罗伦萨画派的贡献——文艺复兴时期美术掠影之一

人是万物的尺度。

——普罗泰戈拉

西方文明史上最为美满的经典创造时期当推文艺复兴，因为它历时最长，规模最大，成就最高，影响最深。

文艺复兴是指从中世纪中叶开始，以意大利为中心掀起的欧洲新文化、新思想运动。大约自14世纪持续到16世纪。文艺复兴（Renaissance）一词原系再生、复兴之意，意指古希腊罗马文化的再生，强调人的重要性，探讨自然与人的联系以及在艺术中追求理想的形式与秩序。

这个时代的艺术家以古希腊罗马艺术为榜样，将现实世界的价值放在首要的位置，重新认识与神的存在相对的自然和人的存在。他们在古典艺术的旗帜下，试着用自己的眼睛自觉地来看周遭的一切。因而，他们的作品宛如清新的空气，重新有了浓厚的现世意味，使人文主义的精神得到淋漓尽致的呈现。文艺复兴时期之所以产生灿烂辉煌的艺术，而且其数量大得惊人，正是因为经历了漫长的中世纪宗教理性和宗教伦理的压抑，人们一旦从古希腊罗马的文化中发现了那种对人性的心仪和赞美的传统时就自然而然地回到了那种彰现和升扬人的艺术上了。的确，艺术通过感性原则（有时甚至是带有宣泄的意味）的实现正好是当时人性要求自由完满的最高显现的一种必然选择。

这里，我们先来看著名的佛罗伦萨画派。

佛罗伦萨确实是个特殊的地方，它堪称意大利的、而且确实也属于近代欧洲精神最重要的独一无二的发源地。文化史学家雅各布·布克哈特热情洋溢地说过，尽管"我们所生活的这个时代已经高声地宣布了文化的价值，特别是古代文化的价值。但是，对古代文化如此热诚崇奉，承认它是一切需要中的第一个和最大的需要，则除了15世纪和16世纪初期的佛罗伦萨人以外，是在任何其他地方都找不到的"[1]。

一　乔托的觉醒

薄伽丘在《十日谈》（第六天第五个故事）"有些人为愉悦无知的眼睛而作画，而不是为愉悦自己的智慧，这是那些人给艺术造成的错误。他[乔托]使得在这种错误中淹没了几个世纪的艺术重现光明。"但丁在《神曲》中对乔托也有由衷的赞美。这些无疑都是对乔托的极高评价。

乔托被尊为主流的西方绘画的创始人，就是因为他的作品摆脱了拜占庭艺术的程式，引进了自然主义的新理想，同时创造了一种可信的绘画空间感。正是乔托在西方艺术史上第一个使人物处于一种合理而又完整的空间中，同时营造结构的统一性。他颇类似但丁在文学中的地位，是中世纪最后一个画家，文艺复兴的第一个画家。在其身后的艺术家中，乔托的影响是无以估量的，首先是为佛罗伦萨的绘画带来了生

图5-1

乔托自画像（局部）。

气，然后又对马萨乔甚至米开朗琪罗都有极大的启示。

乔托（Giotto di Bondone，约1267—1337）出生在佛罗伦萨附近的一个村庄里。他在12岁时就显现出艺术方面的天分。有一天，他在一块平的石头上为父亲放的羊画画时被大画家契马布耶（Cimabue）发现，深感他将来会成为有出息的艺术家，就执意要收他作自己的弟子。[2]

乔托的才华是多方面的，在绘画、雕塑和建筑等方面均有建树。他是意大利文艺复兴时期第一个天才艺术家。

乔托的时代恰好是人的心灵和才能刚从中世纪的束缚中解放出来的时候。尽管他所画的作品大部分与传统的宗教题材有关，但是，他富有勇气地给了这些题材以一种现世的、有血有肉的生命与力量。现在所知的乔托最早的作品是一系列的湿壁画，描绘了圣弗朗西斯的生平。其中，无论是人还是动物，都充满了前所未有的生气。

大约1305—1306年，乔托在帕多瓦的阿雷纳礼拜堂画了著名的湿壁画系列，一共有38幅，主要描绘与耶稣和圣母有关的《圣经》故事。其中的众多人物获得了一种全新的立体感，是实实在在的人的造型。而且，人物的表情也愈加生动。

在乔托描绘宗教题材的作品里，神性的辉煌的渲染逐渐让位

图5-2

乔托
《耶稣受难》(约
1290—1300)，
板上蛋彩画。

给了一种富有人间伦理力量的情感的表达。他似乎在以一种个人的体验为基点，去把握所有的再现对象。这无疑是一种时代性的美学革命。在同时代里，尚鲜有人超过他的那种直达叙述核心的才华，同时又能得心应手地通过令人信服的造型和表达获取叙述的根本力量。

乔托的委托作品源源不断，罗马、那不勒斯和佛罗伦萨都留下了他的作品。在这些宗教性的作品里，乔托把自己的好友（如诗人但丁）也画了进去。艺术家确实善于在限定的范围之内舒张自己的艺术才华和现实体验。

乔托是缺乏有关解剖和透视的知识的。可是，他拥有了更重要的对人的情感的理解和人生的价值的判断。所以，他能创造出各种各样的人物形象，或处于压力之下，或陷于灾难，或正在决断中，等等，无不具有人的存在的特点。即使现代的画家也依然常能从乔托身上获得绵绵灵感，使得对于人性的探索有了更为直接和深入的方式。

或许《耶稣受难》这幅画是乔托留传下来最早的作品之一。乔托和哥特式、拜占庭的绘画传统不同，他不是将耶稣画成僵化的、没有血肉的符号，而是将一个真正的人物悬挂在十字架上，并且显然因其本身的重量而显得下垂，就像正在忍受着可怕的痛楚似的。在这里，宗教题材的作品已经限制不了艺术家的生活体验，在既有的框架里悄悄地加入了现世的色彩。这在当时诚然是非凡的艺术追求。

《接受圣痕》也是一件较为早期的作品，描绘的是《圣经》中的一个著名的片断。所谓的"圣痕"指的是基督殉难时身上留下的伤疤。据说，有时这样的圣痕也出现在其他人的身体上（尤其是手足和肋骨处），意味着一种特殊的、刻骨铭心的虔诚而受到宗教感应的奇迹性结果。

无疑，这是一件难度不小的作品，因为描绘对象圣弗朗西斯虽然出身高贵，有过奢侈享乐的生活，但是后来摆脱尘世，自甘清贫在山上当了僧侣，这样画家就无法将画面处理成金碧辉煌的样子。因而，画家采取了其他的一些做法来突出人物形象的力量。在这里，乔托把人物的形体拉长，施以柔和的色彩。不成比例的人与物（建筑物）关系旨在突出奇迹事件的特殊性和人物形象的伟大。就人物形象而言，圣弗朗西斯具有鲜明的立体感，朴素的褐色衣袍下的身体有真实可信的血肉，而庄重、专注的表情完

图5-3

乔托
《接受圣痕》(约
1290—1300),
板上蛋彩画。

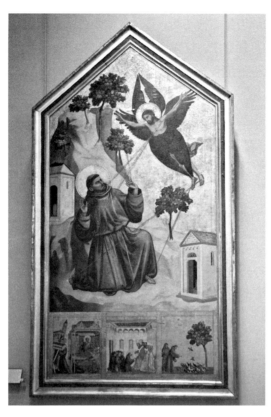

全没有了那种传统的宗教绘画中刻板的样子。

背景上郁郁葱葱的树木与贫瘠、荒凉的山石形成强烈的反差,有力地强化了信仰的美好和无限的生命力。值得注意的是,画中的人物穿着当时人的服饰,由此也透露出颇有现实感的气息。

画面下方的小三联画记述的大概是与圣弗朗西斯有关的事迹。左边描绘的是"扶起倾斜的教堂"。据说,教皇曾经梦见教堂的倾斜,而圣弗朗西斯一个人就将其扶正。还有所谓"漂浮的宫殿"。传说有一次在路上圣弗朗西斯遇到一个贫穷的士兵,就把自己身上的衣服送给了他。当晚,圣弗朗西斯就梦见一座漂浮的宫殿,有一个声音告诉他,你要从事的是神圣的事业;中间的一块可能是"在主教面前",描绘的是圣弗朗西斯要献出自己所有的财产的愿望;右边的一幅则描绘了圣弗朗西斯和动物的故事。据说,在圣弗朗西斯面前,即使是动物也听从他的吩咐。有一次,他对鸟儿讲道,要求它们因为得到他的祝福而向上帝表示礼赞。顷刻间,鸟儿飞到天空中并且排成一个十字形。

乔托为佛罗伦萨附近的帕多瓦阿雷纳礼拜堂所画的湿壁画系列不仅数量多,而且成为当时的旷世之作。这是迄今为止保存最完好的乔托的湿壁画作品。壁画共分成三排,占满了所有可以被

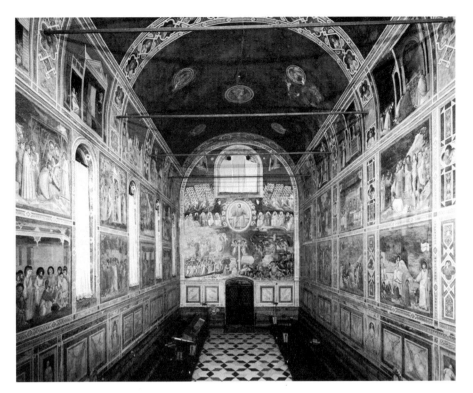

图5-4

乔托为帕多瓦阿
雷纳礼拜堂所
画的湿壁画系
列（约1305—
1306）。

利用的墙壁，气势恢宏。乔托采用的是一种朴素的、但又令人全
然信服的艺术风格。帕多瓦在14世纪是一个重要的文化城市，乔
托的作品又无疑为其增添了奇光异彩。

　　艺术家与其说是在渲染宗教的神秘感，还不如说是用人文主
义来阐释宗教题材，同时又用现世生活的人物形象来叙述宗教的
故事。戏剧性的构图、人的表情神态、人与环境的联系、画面的
空间感、人物与物体的立体感、质感和明暗关系等，在这一系列
湿壁画中都有别开生面的探索。

　　上帝派遣天使长加白利，告诉玛丽亚的父母乔基姆和安妮，
说他们要在耶路撒冷的金门下相会。一旦他们两个人在那里接
吻，那么年纪已经很大而又长期未孕的安妮就会怀上玛丽亚。这
无疑是一种宗教性的奇迹事件。

　　当两位圣者在前景的位置上拥抱和接吻时，左边是被画框截
断的牧羊人，似乎在画面以外，还有另一半的空间正在延续着。

图5-5

乔托
《金门相会》
(1302—1305),
湿壁画。

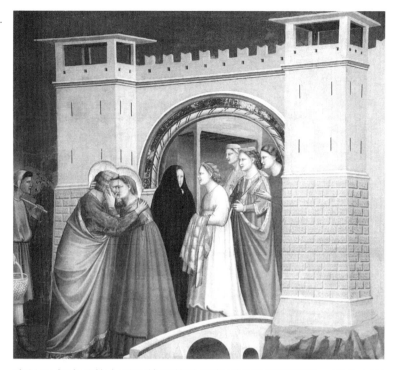

这是否在暗示整个画面就是某种现实场面的即兴裁取,而非人工意味十足的宗教场面?这样的画法确实大胆而又生动。站在乔基姆和安妮的后面的是一群穿着各种颜色简朴的长袍的女信徒们,她们与其说是在目睹一种重大的事件,还不如说是顾自谈笑着,牧羊人的眼睛所看的这个方向更是强调了这一点。这些不加矫饰的人物无疑更加富有生活的真实气息。

在这里,画家将建筑物简化到了只有一座城门的地步,但是它又以巨大的体量占据着整个画面,使得乔基姆和安妮接吻的场面显得颇为庄重。天使、灿烂的色彩为整个画面带来了充满希望的寓意。

圣乔基姆是圣安妮的丈夫,即圣母玛丽亚的父亲,而乔托为阿雷纳教堂所作的湿壁画当属西方艺术中对乔基姆的传说所作的最著名的描绘。在这幅作品中,圣乔基姆正睡在牧羊人的小屋前,一位天使翩然出现在他的梦中,告知他玛丽亚即将诞生的喜讯。这是具有戏剧性的事件,但是,画家却有意采取了相对静谧

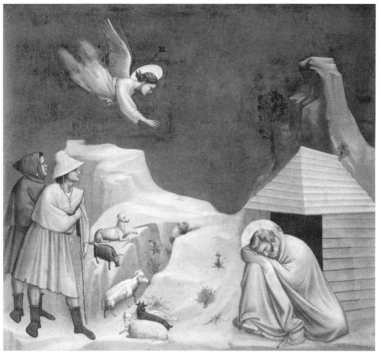

图5-6

乔托
《乔基姆之梦》
(1305—1308),
湿壁画。

的场面,让乔基姆依然陶醉在美妙的梦乡里,以强调出此梦超时间和空间的伟大意义。

　　同时,画家也做了大量的去除枝蔓的处理,画面中没有留任何多余的细节。作品中的背景更是简单,只是蓝蓝的底色而已,但是却具有深邃的魅力。正是在这样的背景上,天使飞过天空,左手的手里握着由象征着三位一体的三叶草装饰的节杖,右手则指向了乔基姆。两个穿着布衣的牧羊人尽管是衬托乔基姆的,同时也显现出了比同时代其他作品中的任何人物更为真实可信的一面。对角线的构图安排旨在强化画面的生动性。

　　圣安妮是圣母玛丽亚的母亲,她年纪很大了,还是没有孩子,后来经由天使的显灵传信,通过金门下的接吻而奇迹般地怀了孕。

　　在这里,圣安妮正跪着聆听天使带来的重要讯息,合起来的双手表明在这一非同寻常的时间里内心的虔诚。室内的布置简单、真实,床、帷幕和箱柜等陈设都平淡无奇,绝无喧宾夺主的

图5-7

乔托
《向圣安妮宣告
受胎》(1305—
1308), 湿壁画。

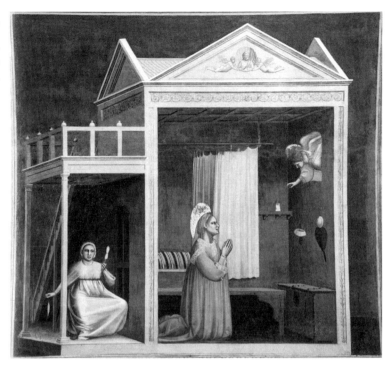

干扰，却增添了此时此刻庄严肃穆的气氛。建筑上的浮雕则已经
在明白地提示画面中所叙述的事件。

　　画面左侧有一个待在回廊中的年轻女仆，无论是她的形象大
小还是服饰的色彩，都与年老的圣安妮截然有别。同时，她从形
体上到精神上都被隔离在另一个窄小的空间中，因而无法听到和
理解天使所传递的神圣消息。

　　从女仆、圣安妮到天使，是一条潜隐的对角线，起了统一画
面结构和凸示人物的不同地位的作用。

　　《哀悼基督》是一幅戏剧性尤为强烈、具有很强感染力的画
作。它显现出画家对人物内心的强烈感情的把握，对复杂的空间
关系的明晰处理以及对人物形体的立体感的凸示。

　　在耶稣的遗体周围，是圣母、一群绝望的女信徒和使徒们。
他们均流露着痛楚的表情，但是，哀伤之中似乎又有着高贵的节
制，这使人们可以自然地联想到的古典传统中的静穆。

　　悲伤的圣母把赤裸着身体而死去的基督挽在自己的臂弯里，

图5-8

乔托
《哀悼耶稣》
(1305—1308),
湿壁画。

左手仿佛还在试摸儿子的气息。红衣的抹大拉的马利亚蹲着，正忧伤无比地托着基督的双脚，透过迷离的泪眼注视着钉过的伤口。圣约翰俯身向前凝视着耶稣的尸体，展开的双臂流露出一种令人动容的绝望和悲怆。一位只看得见其长袍而看不见脸部表情的女信徒用右手托着基督的头，这种背对着观者的形象也传达着无以言说的伤感。另一个女信徒则俯身拉着基督的双手，仿佛根本就不愿意承认他已经死亡的现实，而是一定要把他拉回到现实中来，基督依然是可以倾诉的对象。其他的信徒们虽然姿态各异，但是都传达出内心的极度悲哀的情绪。画面上方的天使们已经不忍驻足这块浸透了鲜血的土地，是惟一用无以节制的形态来表示哀伤的。所有的描绘都旨在传达基督虽死犹荣并赢得人们的衷心敬爱的主题。

背景中的一棵枯树，其枯枝残叶的形象暗示着死亡的恐惧，具有强烈的象征性。整个画面的空间层次明确有序，犹如舞台一般的前景中的是围着基督的人们，这里是悲剧的中心；稍远的中

景中的是站着或弯着腰的人们，石梁的走向强化了他们注意的视觉方向；对角线的石梁之后是远景，悲恸的天使们在天空中盘旋，透露出萧瑟、凄清的情绪。前缩法在这些形象上已经用得很有变化了。

二 马萨乔的启示

马萨乔（Masaccio，1401—1428）是意大利文艺复兴早期的伟大艺术家，是乔托以后的重要开拓者。正是他将科学的透视法引入了绘画的领域，从而有力地推动了近代绘画的进程。如果说乔托是依凭直觉经营空间中的人物，那么，马萨乔就利用了透视法在两维的平面上打造了更为可信的立体形象。在某种意义上说，马萨乔的画是欧洲绘画的重要基石之一。瓦萨里在《名艺术家传》中列举了一个长长的名单，雄辩地说明了马萨乔的深远影响。

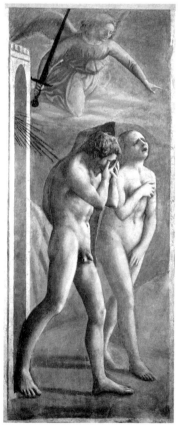

确实，在同时代的艺术家中，鲜有人可以与马萨乔匹敌，只有比马萨乔年长的雕刻家多纳泰洛和建筑家布鲁内莱斯基（Brunelleschi）才能与之相提并论。但是，这位27岁就夭折了的天才实在是令人扼腕叹息的，他原本可以有更多的传世作品。

马萨乔出生在佛罗伦萨附近的圣乔万尼·瓦达诺。刚刚二十岁出头的马萨乔就在佛罗伦萨加

入了绘画行会，这意味着艺术上的成熟。他的作品个性化十足，只是从乔托和同时代的建筑家布鲁内莱斯基和雕塑家多纳泰洛分别汲取了艺术的滋养。布鲁内莱斯基给了马萨乔有关数学比例的知识，这对后者在画面中振兴科学透视的原则至关重要。多纳泰洛则给了马萨乔以古典艺术的知识，使他与当时风行的哥特式的艺术风格拉开了距离。

在绘画领域里，马萨乔确实带动了一种新的写实趋向，他与其说是关注细节和装饰性，还不如说是注重画面的朴素性和统一感；与其说是在乎平面性的排列与分布，还不如说是更加有意于三维的空间性错觉。

马萨乔的作品归属十分困难，能确凿无疑地归在他名下的作品极为稀少。他的画，不论是祭坛画，还是湿壁画，都属于宗教性的题材范围。《逐出伊甸园》和《贡钱》无疑是其中最为著名的杰作。

《逐出伊甸园》描绘的是亚当与夏娃因为偷食禁果惹怒上帝而被逐出伊甸园的故事。画中手持利剑的天使一脸的盛怒，而亚当和夏娃则痛苦不堪，同时又姿态各异，一个是掩面抽泣，一个则是仰面哭号，满面羞愧，手捂着乳房和私处。他们正跌跌撞撞，一起走向听凭命运摆布的前方……如此强烈地表现人物的内心世界，实属画家的首创。在马萨乔的笔下，即使是"罪人"也有其尊严感。亚当和夏娃的身上似乎体现了所有世上的磨难。

图5-10

马萨乔
《贡钱》(1426—1427)，湿壁画。

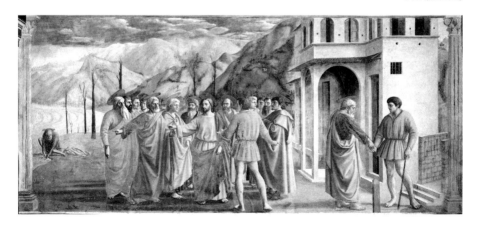

此画了不得的地方就在于，它不纯粹只是一幅《圣经》的注解画面，而是以一种反禁欲主义的立场探索真实人体的结构，把两个活生生的人物的描绘置于特定的透视空间中。以如此活脱脱的裸体形象来占据宗教性的绘画，这在中世纪时期完全是不能想象的事情。在这里，人们看到的是吻合解剖学比例、具有雕像般的立体感的亚当与夏娃的形象。他们迈步在大地上，不再是那种木然的表情，而是有血有肉，显得真实而又生动。

就透视而言，马萨乔并未过多地借助背景的景深来加强形象的立体感。相反，为了突出人物的形象本身，画家几乎去掉了亚当与夏娃身后的所有景物，即使有建筑物也被降低到了完全边缘化的程度（射出的光应该意指上帝愤怒的声音，但是简单的几笔而已，在画面中实在已不占重要的位置了）。在这里，马萨乔展开了富有挑战性的描绘。他巧妙地利用亚当与夏娃身体间的距离，特别是用统一的光源来描绘他们的身体在地面上的投影以及明暗的对比等，从而产生一种真实的立体感。此外，天使是用前缩法画成的，同样也在凸示画中形象的真实程度。

马萨乔的这一湿壁画是绘画史上表现人物形态和内心的成功先例，他不愧为迈向文艺复兴写实倾向的先驱者之一。

马萨乔对人物的具体而又有戏剧性的精彩描绘还体现在同一礼拜堂的另一幅湿壁画上，即《贡钱》。这是该礼拜堂内尺寸最大的作品之一。

《贡钱》令人惊讶地在一幅画的平面中分别表现了三种不同的时空（主要的标志是，彼得在此画中出现了三次），而且，中间不加任何明确的划分。这一手法在西方绘画中似不多见。

此画共有三个叙述部分，描绘的是马太福音书中的一个片断，基督和使徒到了迦百农，一个税务官拦住他们。它强调税务官要求的合理性。在这里，马萨乔将三个叙述因素放在一个场景中。

第一部分系画面中央的耶稣、环绕其四周的众门徒以及拦住众人的税务官（背对观众着短衣者）。在这里，耶稣手指渔夫出身的圣徒彼得，并吩咐他在加利利海中捕鱼，在某条藏有金币的鱼的口中，可以取出税务官要求的入城的费用，但是，此时彼得的表情透着愤怒和困惑，他不明白眼前的事情和后来的捕鱼奇迹之间的关联。

据知公元1427年，佛罗伦萨开始征收所得税，而赞成这么做的正是丝

绸商人布兰卡契，也就是同名礼拜堂及其湿壁画的赞助人，因而此画具有相当直接的政治意义，也是此画现实意义的所在。

第二部分是左边的彼得，他将外套脱在地上，正将在海边捕来的鱼抓住，并从鱼嘴中拉出金币。彼得弯曲右腿的造型也会令人想起许多古希腊罗马雕塑。

第三部分是在画面的右边，此时彼得将从鱼嘴中取出的金币当做贡钱交给了税务官，建筑物上的圆形正好和他的光环相呼应，并与税务官的凡俗形成了鲜明的对比。

背景部分是连绵的荒山和罗马式的建筑物。当时很少有风景所占之比例大到如此地步的处理。画家对建筑家、好友布鲁内莱斯基颇为推崇，而后者又对罗马式的建筑物极为尊崇，或许这是马萨乔在画中加上该类建筑物的原因所在。

在这幅画中，马萨乔的亮点确实不少。譬如，第一，除了耶稣是处在中央的位置（其实也是画面的投影点）以外，人物的形象，尤其是中间的半圆形中的诸多人物都得到了精彩的描绘，无论是服饰，还是表情，尤其是头部，有着罗马肖像雕像的鲜明影响。他们都有不相重复的特征，也就是说，人物与人物之间的重要性的差距，较诸以往的宗教性的描绘，被降到了最低的限度，而个性的体现成了主要的艺术表现目的。这无疑是对人的刻画和塑造的新观念。第二，在这幅画中，画家选取的视点略高于画中人物的头部，而不是采取一种仰视的角度，这在以往的宗教题材绘画中是不多见的，反映出艺术家对题材的独特理解。第三，由于意识到将要亲睹一件奇特的事件，画面营造了一种充满期待的氛围。大的风景画的背景，连绵的群山和飘着白云的蓝天，显现了可信的透视感。马萨乔既用了线性透视，也用了空气透视法，远处的山显然显得更为模糊。在马萨乔之前还没有人如此熟练地这么画过。第四，在人体、建筑物和地面上均有真实阴影的描绘，反映出画家的统一的光源的意识。第五，人物衣纹已不再像许多宗教性绘画那样是那种高度人工装饰的效果。画家选取了具有浓郁的古典色彩的简朴服装。他们身穿希腊式的束腰服装，或是在左肩披上希腊式的宽大外衣，显得更加真实。这些都是真正站在大地上的迷人形象。

画中的细节也不乏生动之处。譬如彼得的渔竿、张大的鱼嘴、澄澈的

海水和荡漾的涟漪等。

三　多纳泰洛的探索

如果说乔托是文艺复兴的第一位画家，那么多纳泰洛（Donato di Nic-colò di Betto Bardi，1386？—1466）是文艺复兴时代第一个伟大的雕塑大师。在其终身未娶的八十年的生涯里，创作了大量的作品。他是第一个解剖尸体的艺术家，米开朗琪罗、罗丹等都深受其影响。多纳泰洛对古典艺术的鉴赏力众口皆碑。他对古代雕塑的渊博知识超过了同时代的任何人。他的作品上的铭文和签名就完全是古罗马的做派。一方面他常常受到古典艺术的启迪，另一方面他又会大胆地予以创造性地转化。他不只是一个写实的雕塑家而已。

多纳泰洛是佛罗伦萨的一个羊毛刷工的后代，有关他早年的

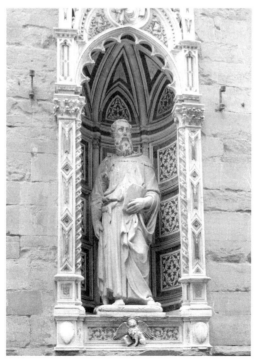

图5-11

多纳泰洛
《圣马可》(1411)，
大理石。

艺术经历多不为人所知。大约从1400年开始，他跟一位佛罗伦萨大教堂工作的雕塑家学习石刻。大概在1404年到1407年之间，他进入当时著名的铜雕艺术家吉伯提（Lorenzo Ghiberti）的工作室当助手。大约完成于1415年的大理石雕像《圣马可》和《圣乔治》全方位地展示

了多纳泰洛的才华。在这里，人们第一次看到，他的人体雕塑一反中世纪的程式，将人体表现成了自主而又自信的、活生生的形象。雕像的坚实造型体现了古典的风范，人物的重心落在右腿上，左腿则微微弯曲以保持平衡。衣服下的身体依然具有准确的解剖的特点。尤其是收紧的眉头和郁郁寡欢的眼神更是凸现了使徒的个性，因为圣马可本就是一个内向的思想者。在随后的作品中，对人物个性的这种刻画显得越来越鲜明，譬如，为大教堂的钟楼所作的五个预言者的形象就是如此，而灵感和启示恰恰就都来自古罗马的肖像胸像，令人想起古代演说家表情丰富的脸容。这些雕像是如此栩栩如生，以至于在15世纪末会被人错看成肖像雕塑，可见其与传统的尤其是中世纪的雕塑形象有多么大的差距。

多纳泰洛在大理石的浮雕中可以潇洒地"画画"。这有点初听上去不太可信，但是却洵非虚言。多纳泰洛雕塑上的绘画性甚至使得盲人也可以激动地欣赏雕塑作品。在《希律王之宴》中，人们完全可以真切地感受到背景上的线性透视景深。整个作品中

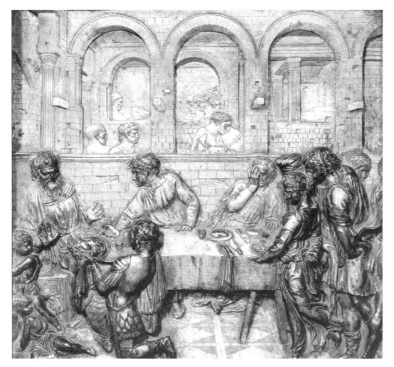

图5-12

多纳泰洛
《希律王之宴》
（约1425），青
铜镀金。

充满了强烈的戏剧性。

众所周知，在《圣经》的"路加福音书"里，希律王憎恨圣约翰的布道，圣约翰还批评他娶了与其兄弟离婚的妻子，于是就将圣约翰逮捕，可是又害怕处死这个圣徒。生日那天，希律王举行盛大的宴会，席间，他的原侄女、继女莎乐美为之舞蹈。希律王兴奋之极，答应她任何她想要的东西。于是，她就听从母亲希罗底的话，向希律王要施洗约翰的首级。当席间约翰的头真的被送上来时，希律王和其他人均大惊失色。他惊慌之中，身子向后一退；莎乐美却含笑看着这一切，而且似乎想要再舞一曲以示庆贺……背景上的乐队和端送食物的仆人们因为没有目睹事情的发展而不为所动，反衬了前景中的极度紧张的气氛。

《大卫》是我们所知的自古代以来第一尊与真人相仿的裸体铜雕像，表达了智慧能战胜野蛮的主题。根据圣经，大卫牧童出身，后来成为以色列的第二个国王。他被迫和巨人歌利亚对阵，机智地以石头击昏了对手，然后拔出歌利亚的剑，割下他的头颅。雕像中的大卫自然地站着，双手、头部及身体显现舒适、自然与松懈的姿势，这在古代雕像中是极为罕见的。

《大卫》雕像原立于美第奇宫殿前的广场。由于自罗马帝国灭亡之后，尚无将裸体像置于公共场所的先例可循，《大卫》

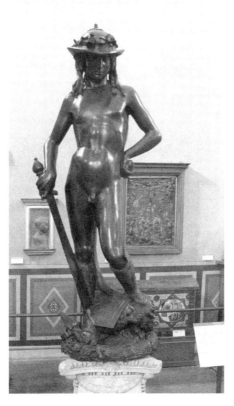

图5-13

多纳泰洛
《大卫》(约1430—1440)，青铜。

就开了公共艺术的先河，其意义显然非同一般。

多纳泰洛的《大卫》原来是按裸体雕像构思的，后来因当时人的非议，艺术家就在大卫的头上加了一顶帽子，脚上穿上一双靴子，以示有别于所谓的裸体雕像。同时，雕像也不附属于建筑物，而是相对独立的作品。

《加塔梅拉达骑马像》是雕塑家放弃别的两个更大的委托件而雕塑的，可见他对此题材的特殊兴趣。

加塔梅拉达是威尼斯著名的雇佣兵队长，刚刚死去。艺术家所面临的挑战在于，这样的骑马像完全是史无前例的，极易招致非议，因为自从古罗马帝国以来，高大的青铜骑马像绝对是统治者独享的特权。确实，它曾经是广泛而又激烈的争议对象。可是，正因如此，雕像声誉鹊起，以至于在雕像没有完成并向公众展示以前，那不勒斯的首领就要求艺术家为他本人做同样的一座雕塑。

由于各种原因，整个雕塑的制作过程一拖再拖。从1447年到1450年，多纳泰洛完成了雕像的大半，但是，直到1453年，雕像才被置放在高大的底座上。

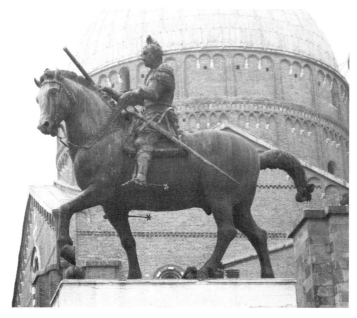

图5—14

多纳泰洛《加塔梅拉达骑马像》（1444—1453），青铜（大理石方形底座）。

雕像中的加塔梅拉达身穿古老的盔甲，微侧着头，镇静地骑在一匹骏马上，举起的右手执一根指挥作战的长棒，左手提缰，充满了英雄的气概。雕像的头部显然是对人物的一种理想化的处理，显现出智慧的力量和罗马式的高贵。在某种意义上说，多纳泰洛的这一座骑马像是意大利文艺复兴时期第一个完全世俗性质的形象，也是以后所有的骑马像的一种楷模。

雕像上的不少细部反映出雕塑家对古典艺术的精湛知识。譬如，人物的装束雕刻参照了罗马的服饰，并装饰有带有翅膀的戈尔工（Gorgon）精灵形象，一种将敌人变成石头的力量象征。另外，表示保护神的天使形象出现在雕像的腰部处。所有这些都趋向于雕像的那种人文主义者所崇尚的个人英雄主义气质。

四　波提切利的韵味

波提切利（Sandro Botticelli，1445？—1510）被认为是佛罗伦萨文艺复兴的重要画家。他发展了一种高度个人化的风格，优雅的构成、流畅的线条、理想的人体美和淡淡的忧郁感，以及美不胜收的细节的描绘等使波提切利成为一个难以逾越或替代的伟大艺术家。

波提切利出生在佛罗伦萨，父亲是皮革工。"波提切利"其实是画家的绰号，意思是"小桶"。他曾在好几个画家的门下学过画，培养了对线条的高度敏感性。1470年，画家有了自己的画坊。从此，为佛罗伦萨的贵族家庭（尤其是美第奇家族）画了大量的作品。

作为美第奇家族青睐的杰出艺术家，波提切利受到新柏拉图主义的影响，努力要将古典的观念和基督教的思想调和起来。无论是《春》，还是《维纳斯的诞生》，都有这种综合的尝试。

在宗教绘画方面，波提切利有过不少杰作，尤其是圣母的形象令人印象至深。1481年，波提切利是被选中为梵蒂冈西斯廷礼拜堂作画的几位艺术家之一，在那里留下了《摩西的青年时代》、《基督的诱惑》等。

《东方三博士来拜》是一委托之作，描写的是人人皆知的故事。尽

管这不是由美第奇家族委托的订件，但是，画家或许是相对熟悉的缘故，或许是委托人的特别要求，顺手就将他们的肖像画在其中了，而且，画家自己也没有忘记进入了此神圣画面（图5-16）。由此，作品中的世俗因素就可见一斑了。这与其说是宗教意味十足的命题画，还不如说是现实中的众生相的特殊汇聚。

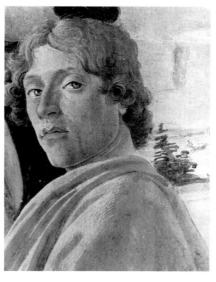

图5-15

波提切利自画像（局部）。

波提切利的《春》是一幅世界名画，描绘的是爱神维纳斯的花园，最为集中地体现了艺术家对理想美的独到认识。

女神维纳斯处在画面的中央，举起右手呈祈祷状，头部微侧，若有所思。画家在她的头上添加了当时佛罗伦萨已婚女性的头饰，是因为委托者是要将此画悬挂在婚礼堂的缘故。同时，画

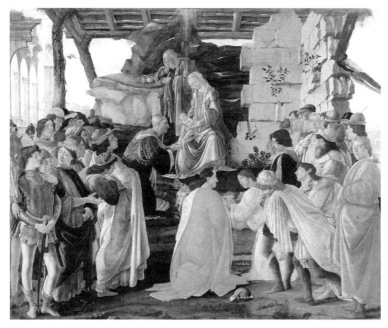

图5-16

波提切利
《东方三博士来拜》（1476—1477），布上蛋彩画。

图5-17

波提切利
《春》(约1480),
板上蛋彩画。

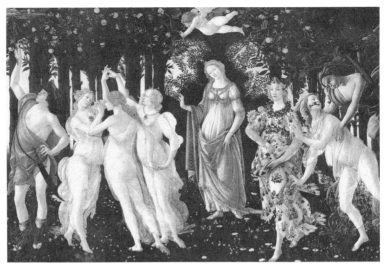

家也利用橘子树的拱形仿佛为女神添加了神圣的光环。

在维纳斯的头上飞翔着调皮的爱神丘比特。他被蒙上眼睛的样子比喻爱情的盲目,而他那箭头燃烧着火苗的箭所针对的目标无疑是美惠三女神。她们都是维纳斯的侍者。交缠的纤手、透明的衣袍以及飘垂的秀发将女性的妩媚衬托得无与伦比。她们旁边的男性是信使之神墨丘利,优雅而又矫健。他脚穿有翅膀的靴

图5-18

波提切利
《春》(局部)。

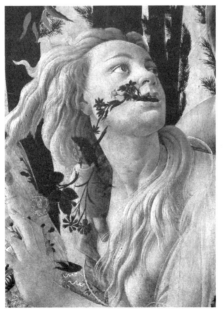

子,头戴带翅膀的帽子,正在用一根缠有蛇的魔杖抵挡云层以保证维纳斯的花园驻留永恒的春天。维纳斯的左手边是花神福罗拉。她身上全是鲜花,正赤足走在花园里,将怀中的鲜花撒向四周。[3] 她的脖子上的花环是桃金娘,衣裙里兜着的是野玫瑰,她的发间则是紫罗兰、矢车菊和野草莓的枝条。这些花草都是在托斯卡纳地

区春天生长的，反映了画家对自然的细心观察。在福罗拉的身边是惊惶失措的宁芙女神克罗丽丝，从身后抱住她的是西风之神。根据奥维德《岁时记》的描绘，西风之神爱上了克罗丽丝，并且向受惊的女神求婚，后者脱身逃跑，鲜花从她的唇上落下，她就变成了花神福罗拉，在春天里播撒鲜花。

在《维纳斯和美惠三女神为少女赠礼》所描绘的世界中，少女代表了现世，她的服饰朴素而不艳丽，而来自天际的美色女神们却衣裙流韵，风度绰约，她们无疑是波提切利的理想美的又一化身。线条的韵律、色彩的柔和在这里达到了无以复加的高度。

《维纳斯和马尔斯》充满了喜剧的色彩。维纳斯半靠半坐

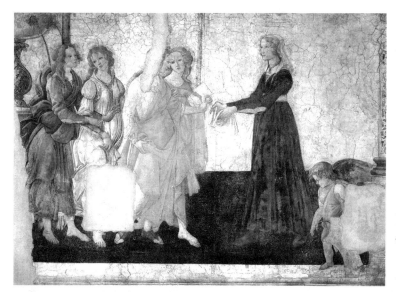

图5-19

波提切利
《维纳斯和美惠三女神为少女赠礼》（约1483），湿壁画。

图5-20

波提切利
《维纳斯和马尔斯》(1483—1486)，板上蛋彩画。

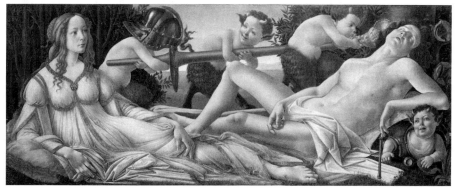

着，是清醒和着衣的。洁白的衣裙绣着金边，和她浓密的金发相辉映。她侧视着沉睡中的战神，仿佛表明了爱与和睦战胜了战争与冲突。因为，正是她主宰和安抚了战神。相比之下，马尔斯是裸体的，正斜倚着入睡——这是一种不可思议的憩息甚至无助的状态，因为他不再是一个令人望而生畏的征战之神，倒像是被午后暖洋洋的气候所征服的少年。为了加强这种平和的气氛，小森林之神们在他的身旁大胆嬉戏，玩弄着他丢在一旁的甲胄和长矛，更有趣的是，一个小森林之神对着他的耳朵大吹海螺号。

这幅作品色泽纯洁鲜明，线条流畅柔美，是波提切利最优美的作品之一。有意思的是，这是波提切利神话题材的画作中唯一一幅在意大利以外收藏的作品。或许它是在最大程度上吻合了当时19世纪的英国上层的审美趣味。

《维纳斯的诞生》是文艺复兴时期第一幅大型的描绘真人大小的女性裸体的布上绘画作品，而且，是以神话传说为主题的非宗教性题材。这在过去的一千年中都不曾有过。确实，对于古希腊罗马的文明的激赏正是文艺复兴的一大特征。画家通过古典神话中的一则美丽而又奇幻的故事展示了一个如诗似梦的世界。虽然在古希腊罗马人眼里，维纳斯（或阿芙洛狄特）均是爱和美的

图5-21
波提切利
《维纳斯的诞生》
（1484—1486），
布上蛋彩画。

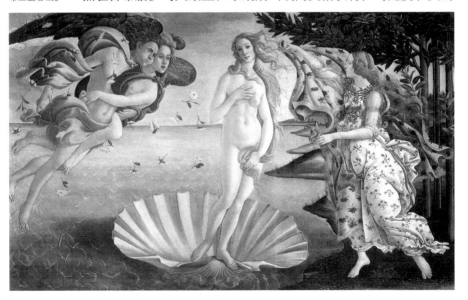

象征，但是在中世纪她却成了充满罪孽的诱惑和堕落。在佛罗伦萨，她的雕像甚至一度被看做是厄运的代表。1357年11月7日，人们将维纳斯的雕像砸烂成了碎片，然后埋葬起来以祈求灾难降临到敌人的头上！[4] 然而，波提切利的时代是一个全新的时代，摧毁美的悲剧毕竟成了历史。

　　根据古希腊神话，维纳斯诞生于塞浦路斯岛附近大海的泡沫中，出生即是成人。她没有经历过婴儿之身，也就是说，没有经过分娩的过程，生来就是完美无缺的。她被西风之神一吹就到了岛上，然后再由季节女神荷拉（Hora）为她披上艳装，奉到诸神的面前。维纳斯亭亭玉立在贝壳上，身体的重量落在一条腿上，优雅而又庄重。她用手遮住身体，动作仿佛像一尊雕像一样无可挑剔。身体和秀发的线条超凡入圣。她的头微微侧向左边，而秀发却飘向右边，增添了动感的美。她的脸上流露着迷惘的神情，仿佛处在一种恍惚之中，完全沉浸在自己的内心世界中。左边的西风之神飘翔在空中，向维纳斯吹去宛如春天和风般的一口气，于是献给维纳斯的玫瑰花就从空中落下，留下奇妙的仙气和淡淡的芳香。正是他将维纳斯送到岛上的。和他相缠的是宁芙女神克罗丽丝（Chloris），她后来成为西风之神的新娘，是掌管花朵的花神。画面右边拿着红色衣袍的正是季节女神荷拉，正准备为维纳斯梳妆。她的美丽衣裙上是矢车菊，而脚下还盛开着蓝色的风之花。一切都在动态之中，都和明媚的春天息息相关。

　　背景右侧的橘树林开满了白花，叶子上有金色的线条。树干上也有一道道的金光。这也

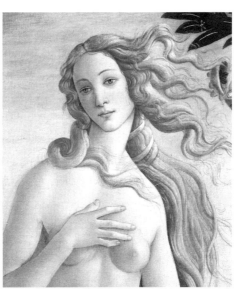

图5-22

波提切利
《维纳斯的诞生》
（局部）。

图 5-23

波提切利
《毁谤》（1495），
布上蛋彩画。

正是表明与凡俗的场景截然有别的地方，但是依然栩栩如生。

实际上，维纳斯的形象正是画家的新柏拉图主义的体现，是维纳斯与圣母玛利亚的结合，是精神美与肉体美的统一。

《毁谤》属于画家晚年的作品。它是对古希腊大画家阿佩莱斯（Apelles）的画作的新理解。

在这幅充满寓意的绘画中，长着驴耳朵的国王迈达斯（相传贪财，求神赐予点物成金的法术）正在听取无知者和猜疑者的谗言。国王的面前站着怨恨者，后面是毁谤者，而毁谤者的两边相伴的则是忌妒者和欺骗者，她们抓住了无辜者的头发。在这组人物的后面，是一个戴着头巾的黑衣人物，她怜悯地扭过头去看裸体的女子——真理。背景是宏伟的拱门和各种雕像。

与洋溢着人文主义乐观精神的作品有异，《毁谤》画于佛罗伦萨动荡的时期，因而不安的情绪也弥漫在画家的创作之中。人们发现，其中确实再也没有了以往的那种诗意般的抒情意味，取而代之的是令人紧张的戏剧性和强烈不祥的征兆。作为当时和后来的人文主义画家的一种普遍的追求意识，画家在试图融合古典题材和圣经题材的努力的同时，也流露了自己对现实的一种感受，尽管不是直截了当，但是已可圈可点。

注 释：

〔1〕雅各布·布克哈特：《意大利文艺复兴时期的文化》，商务印书馆，217页，1983年。

〔2〕成名后的乔托更有传奇般的说法。瓦萨里还曾在《名艺术家传》中提到，有一次教皇派人去取乔托的画以便确定他的作品的高低。见到来人，画家就用笔蘸了红色，然后大笔一挥画了一个无可挑剔的圆，并告诉来人，教皇会认出是谁画的。果不其然，教皇一见到这个圆就明白了乔托确实比同时代的所有画家都画得好。

〔3〕根据植物学者的研究，福罗拉撒向四周的鲜花中有：勿忘我、风信子、鸢尾花、长春花、福寿草和白头翁等。参见Rose-Marie and Rainer Hagen，*What Great Paintings Say*，Vol. II，Benedikt Taschen Verlag GmbH，1996，p.32.

〔4〕See Rose-Marie and Rainer Hagen，*What Great Paintings Say*，Vol.I，Benedikt Taschen Verlag GmbH，1995，p.29.

思考题：

1. 结合具体的作品，谈一谈你对文艺复兴与中世纪的艺术差异的看法。

2. 乔托的艺术史意义在哪里？

3. 马萨乔的作品有什么开拓性意义？

4. 多纳泰洛的雕塑魅力是什么？

5. 如何评价波提切利的伟大成就？

第六讲
大师的华彩——文艺复兴时期美术掠影之二

　　赋予你比其他动物更优美的身体，赋予你适合各种运动的力量，赋予你最敏锐和最微妙的感觉，赋予你像永恒的神一样的机智、理性和记忆。

<div style="text-align: right">——列昂·巴蒂斯特</div>

　　文艺复兴盛期主要指15世纪后期到16世纪中叶的意大利美术。其突出成就是由三位艺术大师来代表的。他们就是巨星列奥纳多·达·芬奇、米开朗琪罗和拉斐尔。

　　达·芬奇是画家、雕塑家、建筑家、作家、数学家、医学家、制图师、工程师和科学家。在他的艺术和科学研究的生涯中，始终贯穿着一种对知识探究的深切的爱。他是无愧于"*Homo Universalis*"（"全能的人"）的称号的。他在绘画上的创新手法影响了他过世后一百多年以来的意大利以及其他地方的艺术。譬如，他用"晕涂法"（*sfumato*）使物体轮廓线、画面调子更加柔和且富于光线、大气与立体的效果；而"明暗法"（*chiaroscuro*）则使得描绘对象仿佛具有真切的错觉效果。在著名的《蒙娜·丽莎》或《圣母、圣婴和圣安妮》等作品中，人们可以感受到这些技法的应用和妙处。达·芬奇是一个难以企及的艺术高峰。

　　16世纪意大利文艺复兴的艺术由于米开朗琪罗的许多辉煌巨作而达到了发展的巅峰状态。如同列奥纳多一样，米开朗琪罗也具有多方面的才华，在雕刻、绘画、建筑等方面都显现出旷世的才情。如果说达·芬奇的绘画相对注重柔和气氛的塑造，那么，米开朗琪罗则追求浩瀚雄伟的气

势，他花了四年心血完成西斯廷礼拜堂的天顶画，其中的人体造型结实浑厚，常呈现出强烈扭曲的特点，造成戏剧性的力感和动感。瓦萨里甚至动情地说过，在米开朗琪罗之后，艺术家们已经无所作为了，因为谁也不可能轻易超过这位非凡的天才。

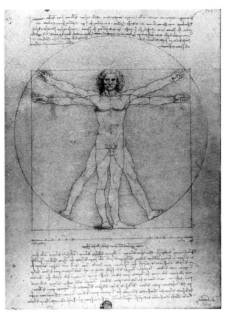

图6-1

达·芬奇《人体比例图》（1492），钢笔墨水画。

拉斐尔在有限的生命中奉献了惊人数量的杰作。他擅长于综合各家的长处，却又从不失却自己的独创风格。拉斐尔的作品充满了和谐、安详、优雅的气质。他已经是缔造理想之美的奇才，如果假以天年，他又将给世人留下怎样炫目的美的王国啊？

一 列奥纳多·达·芬奇的"纯正"

达·芬奇（Leonardo da Vinci，1452—1519）出生在托斯卡纳的一个叫芬奇的小村，离佛罗伦萨不远。父亲是公证员，母亲则是农妇。少年的达·芬奇在佛罗伦萨接受过当时所能获得的最好的教育。他学识广泛，言词雄辩，同时酷爱音乐，可以即兴演奏。

大概从1466年起，他师从当时著名的艺术家委罗基奥（Andrea del Verrocchio），并且开始参与绘制祭坛画（例如委罗基奥画于1470年的《基督受洗》中的跪着的天使就是出于达·芬奇的手笔）以及用大理石或青铜雕塑大型作品。1472年，他进入了佛罗伦萨的画家行会。委罗基奥是一个特别识才的艺术家，据说

图6-2

达·芬奇
《自画像》(1512),
红色粉笔画。

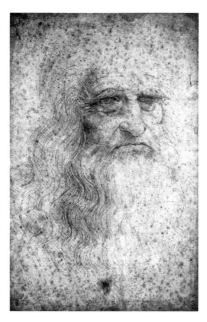

在看了弟子画的天使后赞叹不已,遂决定从此不再画画,而只做雕塑。[2]

1478年,达·芬奇终于成为独立的艺术家。

大约在1482年,画家开始为米兰公爵效力,成了一位工程师和建筑师。在给公爵的信中,艺术家曾令人惊讶地提及了他的诸种过人的本领:建造可以移动的桥梁、知道制造炮弹和大炮的技术、会造船甚至造"飞机"弹射器,等等。当然,还提到会用大理石、青铜和泥土来做雕塑作品。

艺术家在米兰阶段的最重要作品当推《岩下圣母》。

约从1495年到1498年,画家倾全力为一修道院的餐厅绘制大型的壁画《最后的晚餐》。不幸的是,艺术家尝试所用的那种在干燥的墙上画油彩的做法后来证明并不适合餐厅的环境,没有几年的工夫就开始褪色和脱落。从1726年起,形形色色的修复其实都不得要领,可谓雪上加霜,反而破坏原作的意韵。直到1977年,一项起用最新的科技的修复和维护的计划启动,在一定程度上阻止进一步的毁坏,甚至复原了原作的一些风采。尽管受损严重,人们依然从中感受到原作的宏大气势以及艺术家对人物性格的洞察力。

1500年,艺术家返回了佛罗伦萨。其间,达·芬奇画了若干幅肖像画,可是,只有一幅《蒙娜·丽莎》留存于世。这也许是西方美术史上最著名的肖像画了。显然,达·芬奇对此画极为偏爱,在以后的生命时间里始终带着这幅画。

1506年,艺术家再到米兰。翌年,他被任命为法国路易十二的宫廷画家,国王当时居住在米兰。在随后的六年之中,画家往

来于米兰和佛罗伦萨之间。

1514年至1516年，艺术家应教皇利奥十世之召到罗马，不过似乎主要是从事艺术以外的实验创作。1516年，画家到了法国，为法国国王弗兰西斯一世效力。据说，深得后者的赏识，甚至有传言说，画家最后是在国王的臂弯中平静地死去的，时为1519年5月2日。[3]

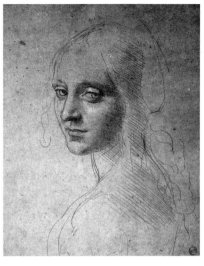

图6-3
达·芬奇
《天使之脸》，
素描。

达·芬奇创作的绘画数量并不多，而且不少都是未完成的作品，但是却具有惊人的新意和似乎无限的影响力。差不多每一件都是令人惊叹不已的力作。我们先来看一看他的《岩下圣母》。

画家其实不止一次地画过《岩下圣母》。最为著名的有两幅，较早的一幅就是我们现在所见的作品，另一幅则存于伦敦的国家美术馆，后者因为有一些16世纪的痕迹（譬如较大的形象、极为肯定的明暗画法以及画蛇添足的光环等），怀疑有后来者参与的成分。[4]所以，巴黎卢浮宫中的这一幅画就显得尤为重要了。

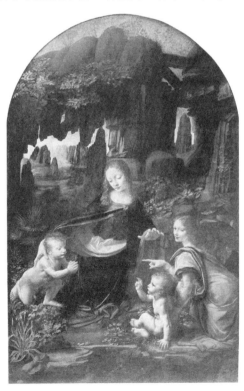

图6-4
达·芬奇
《岩下圣母》
（1483—1486），
布上油画。

他对作品的构图精心构思了很长时间，同时又似乎不愿意画完作品似的——这在后来几乎成了一种习惯。画家是在米兰画这幅画的。此画原是一礼拜堂的祭坛画中间的一部分，因而也是最为重要的一个画面。在这幅画里，达·芬奇第一次成功地探讨了人与自然的融合。画中既没有宝座，也没有建筑物的构架，因而空间的参照完全是由一个岩穴来确定的。在这一岩穴上，画家显然花了极大的心血，一方面是让其倒映在清澈的水中，另一方面让远处的各种各样的植物的叶子来装点它，仿佛是从雾蒙蒙的金色阳光中显出来的。这和传统的圣母的描绘是大相径庭的。圣母优雅而又温馨的形象就处在这样的氛围里，她娴雅的姿态和合乎理想美的容貌是画家的精心构思的结果，也见于后来的不少作品中，包括《蒙娜·丽莎》。天使笑意盈盈的脸和粉扑扑的圣婴与施洗约翰更是平添了令人难忘的人情味。同样，为了这幅作品，达·芬奇画了许多草图，逐渐地达到了最后的表现效果。下面一幅素描就是为了天使的形象而画的，将女性的温柔和恬静表现得淋漓尽致。不过，油画中的天使的形象略有不同，画家似乎故意把性别的特点淡化了，既可以是女性，也可能是男青年。有研究者指出，天使的身份不明，而且其左手也显然没有完全画完。

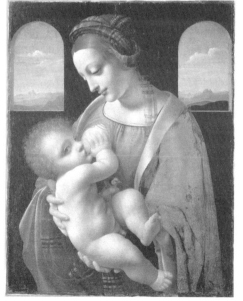

图6-5

达·芬奇
《利塔的圣母》
（约1490—1491），
布上蛋彩画。

《利塔的圣母》是一幅尺幅不大的作品。此画的题目与作品的收藏者米兰的安东尼奥·利塔伯爵（Count Antonio Litta）有关。它正是画家在米兰期间的作品之一。画中的圣母娴静美丽，正在为圣婴哺乳。但是，这又何

尝不是所有的母子之爱的美好写照呢？而且，画家让圣婴的小手放在母亲的乳房上，增添了些许的生活气息。

整个画面简洁生动，人物上的明暗变化捕捉得惟妙惟肖。背景上对称的窗户外祥云漂浮在无边无际的群山上，令人想象创世时的宏大与和谐，同时也是画家偏爱的一类风景。

无疑，《最后的晚餐》是丰碑式的作品。

画中的描绘确实是《圣经》中所记录的十分重要而又具有戏剧性的事件，人们可以在《新约》的四篇"福音"（"马太福音"、"马可福音"、"路加福音"和"约翰福音"）中找到相关的描写。基督和十二门徒到耶路撒冷庆祝逾越节，他们用最后一次晚餐。此时，基督知道自己被捕并离开世界的这一刻就要来到，他就说："我实在告诉你们：你们中间有一个人要出卖我了。"犹大问："是我吗？"耶稣就说："你说的。" 此时出现了一种可以想见的骚动。

不少画家画过这类题材，但是，达·芬奇的画笔不仅超过了前人，而且事实上也罕有人再能超过他。

《最后的晚餐》第一次让所有的人全部面对观者的方向。其中的人物从左至右分别为：巴多罗买（忍不住站起来）、小雅各（向中间指去）、安得烈（震惊地举起双手）、犹大（恐惧而不

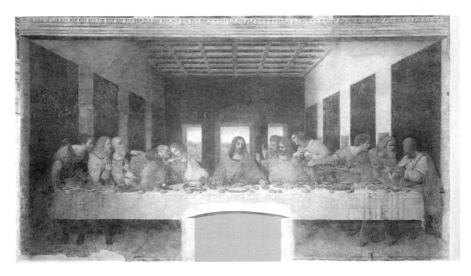

由自主地向后倾，左手在桌上张开，右手则紧紧拽住他出卖基督而获得的一袋银币）、彼得（左手放在约翰的肩上，右手则拿着一把餐刀，令人想起后来他挥舞着刀不让人逮捕基督并割了侍从耳朵的反应）、约翰（靠着彼得晕了过去）、基督（摊开双手，头微微左侧，显出无可挽回和悲悯的神情）、多马（竖起一个手指，意思可能是说："真有这么一个人？"）、大雅各（撑开双臂时由于慌张而碰翻了杯子）、腓力（双手放在胸前，似乎是一种表白："绝不可能是我呀！"）、马太（手伸向基督的方向，好像在说："真的有这件事？"）、犹得（倾耳在听最右边的西门的话）、西门（摊着双手，仿佛在对犹得说："这是怎么回事啊？"）。

画中的形象除中央的基督外，其余的均三人一组，共四组，相互之间既有呼应，但又互不雷同。基督因为中间的窗户的亮光的衬托显得最为突出，而窗户上的弧形装饰线仿佛就是金色的光环。

除了符合宗教经典的那种人的性格与道德的冲突之外，事实上画家充分地表现了复杂的人性及其因人而异的差别，将人的内心世界揭示得细致入微。据说，为了画好这幅画，达·芬奇经常冥思苦想，偶尔才添上几笔。尤其是为了画出一个卑鄙的犹大，艺术家常常去闹市或罪犯出没的地方，以便捕捉到一个恰如其分的脸容。修道院的院长曾经告画家的状，称其无所事事，不花力气画画。达·芬奇就把他的头放在了犹大的身上。艺术家面对现实的勇气可见一斑。

《蒙娜·丽莎》或许是世界上最为著名的绘画，曾经在几百年的时间里，激发过无数的诗歌、绘画、雕塑和小说的创作。不过，它其实是一幅没有完成的作品，因而也就成了没有按时提交给赞助人的委托件。确实，画家为此画付出了特别的努力。据说，在画的过程中，为了让画中人不致于显得沉闷和乏味，画家请了乐师演奏愉快的曲调，还用俏皮话来逗她，使得她不至于显出肖像画中那种难免的忧郁神情。结果，此画显得如此甜蜜和愉悦，以致于让人情不自禁地觉得其中充满了"神性"。[5]

在画中，她如此平静地看着我们，温柔的眼神占据了我们的视线。她的表情难以名状，使人神往而又难以捉摸。不过，在其凝神注视的神态中，我们可以察觉到一种新的自信。甚至可以说，此画让许多早先的画像显得僵硬和矫揉造作。无怪乎瓦萨里在《名艺术家传》一书中如此

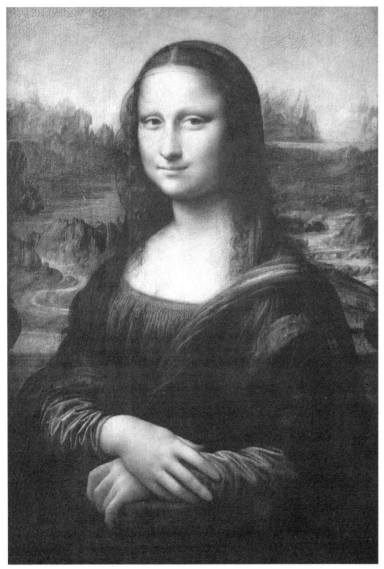

图6-7

达·芬奇
《蒙娜·丽莎》
(约1503—1505),
板上油画。

忘情地写道:

　　任何想要看一看艺术究竟可以在多大的程度上模仿自然的
人,或许看一看这一头像就可以了,她的所有微妙细节都得到了
忠实的再现。她的双眸明亮而又温润……睫毛和眉毛再现得一丝
不苟,而梳向两边的头发仿佛是从皮肤里长出来的……红润可爱

的嘴唇与活生生的脸颊连成一体，好像不是画出来的，而是有血有肉。急切地看着她的喉咙下的凹陷处的人一定会想象自己看到了脉搏的跳动。这是艺术的奇迹。[6]

画中的背景是一幅迷人的风景画。就像在《岩下圣母》一画中一样，画家对岩石和流水流露了无限浓厚的兴趣。不过细心的观者会发现，这一风景其实是颇"写意"的，因为人们很难将右边的风景和左边的风景天衣无缝地连接起来，两边的地平线不一般高，右边的偏高，而左边的偏低。值得注意的是，在这片风景里，画家引入了大气透视的描绘。

画中的许多细节令人印象至深。例如，蒙娜·丽莎的手处在一种优雅而又放松的姿态；有一点应该提到，画中的蒙娜·丽莎是没有眉毛的。根据研究者的分析，剃眉毛是当时的一种时尚，沃尔夫林在其《古典艺术》一书中就是采纳了这样的看法。但是，在我看来，这又似乎不太可信。因为，在达·芬奇之后的画家的素描临本中的蒙娜·丽莎却明明是有眉毛的，拉斐尔的一幅素描就是如此。所以，很可能这不是达·芬奇有意为之或者是作品未完成的一个痕迹，而是因为在17世纪的清洗中有人可能将画家画在已干颜料上的眉毛（作为最后的一笔）清洗掉了。修复者用了不合适的溶剂，却将杰作的一部分永远地

图6-8

拉斐尔
《佛罗伦萨妇女》
（约1506），纸
上素描。

毁了！同样，今天人们在原作上所见到了过度的绿色调也是过分的、不恰当的修复所酿成的一种后果。

《圣母、圣婴和圣安妮》显然是一幅宗教题材的画。它将圣婴放到地面，而圣母坐在母亲圣安妮的腿上。这种处理在当时确实并不多见。所以，精神分析学者弗洛伊德曾经就此大做文章，认为三角形的构图中内涵着画家童年的创伤经历，即作为私生子渴望同时得到生母和继母的爱的痛苦欲望。不过，艺术史学者却发现，这样的构图其实早在中世纪时就已经出现了，并以此表达

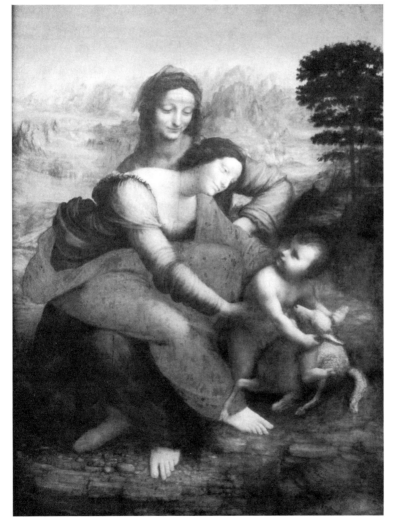

图6-9

达·芬奇
《圣母、圣婴和
圣安妮》(1510)，
板上油画。

图6-10

达·芬奇
《圣母、圣婴
和施洗小约
翰、圣安妮》
(1498),纸上
炭笔画。

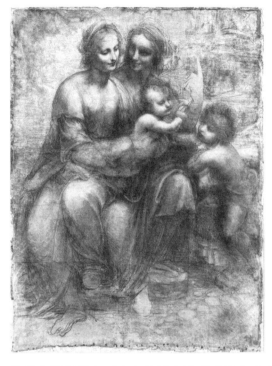

生命的代代流传。画中的三个人物具有鲜明的时间含义:圣安妮代表过去,圣母意味着现在,而圣婴则指向了未来。甚至羔羊和背景中的树还暗示着圣婴以后所要遭遇的受难。

不过,人们的眼前的所见又何尝不是一种迷人的现在呢?人与人、人与自然以及人与动物的和谐相处与三个人物的亲情融融的交流本身不就是艺术家所要肯定和赞美的现实生活吗?

另一幅素描作品尺幅大得惊人,构图和形象颇接近此画,我们可以互相对照与欣赏。显然,《圣母、圣婴和施洗小约翰、圣安妮》也是未完成之作。

二　米开朗琪罗的"激越"

米开朗琪罗(Michelangelo Buonarroti,1475—1564)是西方美术史上最具灵感和创造性的艺术家之一。无疑,他本身将艺术和艺术家提高到了一种无与伦比的社会评价的高度。确实,他是非凡的雕塑大师,同时也是杰出的画家,又在建筑和诗歌方面显现出才气横溢的特点。而且,他的长寿使他有更多充裕的时间从事艺术的创造,留下后世心仪不已的杰作。无论是同时代的艺术家还

是后辈艺术家都受
到他的巨大影响。

　　他出生在阿雷
佐附近的一个小村
庄里，但是生长在
佛罗伦萨，并且与
这个城市有深层的
认同。所以，尽管
他有很长一段时间
因为受雇于几位教
皇而住在罗马，可
是却要求死后埋葬
在佛罗伦萨。米开
朗琪罗13岁时在父
亲安排下跟一位画

图6-11

米开朗琪罗
《自画像》。

家学画，约两年之后又学习雕塑。16岁的米开朗琪罗已经显现出
早熟的艺术才情，曾经做了两件颇有才气的浮雕作品：《拉匹斯
人和肯陶洛斯之战》和《楼梯上的圣母》。在后一件作品中，米
开朗琪罗探索了15世纪的雕塑技巧，而其中又包含了古希腊雕塑
的影响。正是这些作品显现了艺术家走向辉煌未来的可能性和巨
大潜力。

　　随后，米开朗琪罗到了罗马，在那儿他得以目睹许多出土不
久的古代雕像。深受启迪的艺术家很快就完成了第一件大型雕像
《巴科斯》（1496—1498）。接着又做完若干件雕塑作品，其水平
之高堪与古代雕像媲美。很少有人能像米开朗琪罗那样，在艺
术生涯的较早阶段就好评如潮。尤其是23岁时雕刻的大理石作品
《圣母怜子像》（1498—1500，圣彼得教堂）赢得了惊人的肯定。

　　米开朗琪罗早期作品的典范之作是巨型雕像《大卫》（1501—
1504）。其中人物的炯炯有神的样子后来成为艺术家别的许多作
品中的特征，也流露出他本人的某种性格。1505年，米开朗琪罗

图6-12

米开朗琪罗
《楼梯上的圣母》
（1490—1492），
大理石。

接受了教皇尤里乌斯二世的两项委托，其中最重要的一个就是为西斯廷礼拜堂绘制天顶画。

那些令人称奇的巨幅绘画展现了米开朗琪罗对人体结构及其运动的精湛理解，更为重要的是，它们极为有力地表达了他所理解的"巨人的世界"。确实，正是艺术家的这些旷世的作品改变了西方绘画的整体面貌，而且也使得现在外观已经平平如也的西斯廷礼拜堂成为无数艺术爱好者永远心仪的"圣殿"。

在绘制西斯廷礼拜堂的天顶画之前，米开朗琪罗已经受命建造尤里乌斯二世的陵墓。陵墓位于正在建造的圣彼得大教堂的一

图6-13

梵蒂冈西斯廷礼拜堂[7]的外观。

个新的大厅里，将是基督教时代里最宏伟的陵墓。米开朗琪罗接受了这种挑战，计划雕塑四十多件作品。他甚至有好几个月都在采石场寻求合适的雕像用的卡拉拉大理石。[8] 不过，后来由于资金短缺的缘故，教皇尤里乌斯二世就下令让艺术家先把陵墓的建造搁下来，去完成西斯廷礼拜堂的天顶画。等到天顶画大功告成，米开朗琪罗又回到陵墓的建造上。不过，他重新予以设计，将规模大大缩小。艺术家的过人才华再次显现出来。那些包括《摩西》在内的雕像和后来的美第奇陵墓的雕塑（约1519—1534）无疑都属于西方雕塑的极品。

1536—1541年，米开朗琪罗应教皇保罗三世的委托，为西斯廷礼拜堂的祭坛墙绘制《最后的审判》。这成了整个文艺复兴时期最大的湿壁画。

米开朗琪罗后期的主要作品是为梵蒂冈的保罗礼拜堂所作的湿壁画。可惜，这些作品并不像西斯廷礼拜堂的天顶画那样容易让人看到。

米开朗琪罗的成就是无与伦比的。有人甚至在诗句中这么感慨，失去了米开朗琪罗，即使是最为杰出的艺术家也不得不"在波浪上绘画，在空气中建筑和在风中雕刻"了！

瓦萨里在其著名的《名艺术家传》一书中，将艺术分为三个时期，好比是人生的童年、青年和成年。文艺复兴始于乔托，接着就是一个超过前人的时代，一个年轻但日臻成熟的时期，最后就到了成熟的时期，艺术兼备了优美、创新、丰富多彩和尽善尽美。艺术的顶峰无疑是米开朗琪罗……也就是说，在米开朗琪罗后面，艺术就必然要衰落了。米开朗琪罗俨然是最高的艺术之神。

在西方文化里，他和莎士比亚、贝多芬等人一样，把人类的崇高体验演绎到了不可思议的深度和广度。

也许是太伟大了，米开朗琪罗的声誉和实际的影响其实是不相称的。在他伟大的建树后面缺少众多的追随者。在17世纪，米开朗琪罗只是被视为人体解剖图的高手，而对他的广泛领域里的造就却避而不谈。手法主义[9]艺术家吸取的只是米开朗琪罗湿壁画中的空间压缩的手法。大概17世纪的贝尼尼和19世纪的罗丹是从米开朗琪罗那儿获益最多的雕塑艺术家，后者借鉴了未完成的大理石雕刻的效果。在绘画领域，佛兰德斯的鲁本斯可能是最善于借鉴米开朗琪罗的画家。

图6-14

梵蒂冈西斯廷礼拜堂内部。

接下来，我们来看一看米开朗琪罗的作品。

且从《大卫》雕像开始吧。

1501 年接受委托雕刻大卫像，而他面对的是一块三十五年以前已经动用过的大石头。艺术家花了两年时间，成功地解决了大型雕塑的诸种挑战。首先是巨大的尺寸。在15世纪，艺术家所面对的这块巨石是当时罕见的。即使是在完成之后，雕像仍然高达四米多，而且是当时最大的不需要支撑的大理石雕塑。其次，米开朗琪罗所用的石头是别的不太高明的艺术家用过的。因为无法驾驭，有艺术家已经知难而退。可是，米开朗琪罗正是用这一块被人搁置的石头创造了一件引人入胜的杰作。再次，在

形象的塑造方面，传统意义上的大卫是一个牧童英雄，但是米开朗琪罗使之成为了巨人，一个无畏的、像神一样的角力者。自豪的姿势、遒劲的身躯和眉头紧锁的头部构成了一个激动人心的形象。他左手上举，抓住了抛石头用的带子，右手下垂，头部微侧，仿佛在机警地注视着远处，随时要和巨人歌利亚决战。艺术家显然是有意要与以往的大卫形象拉开距离，他不是塑造一个取胜后的大卫形象，没有将巨人

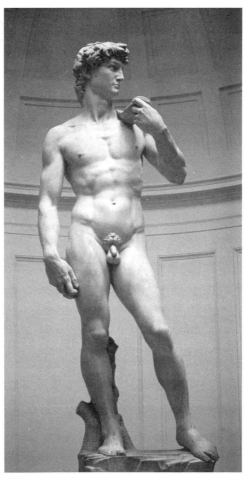

图6-15

米开朗琪罗《大卫》(1504)，大理石。

歌利亚的头颅置于英雄的脚下，也没有让大卫拿着一把剑。艺术家所选择的是战斗前的片刻，艺术家就像许多古希腊英雄的雕像那样，将大卫雕刻成了最完美的"对手"的样子。在整个雕刻过程中，艺术家不让任何人看到创作的进展。因而，等到作品完成，人们只有惊叹了！米开朗琪罗无疑向同时代人证明了这样的事实：他不仅压倒了所有近代的艺术家，而且也无愧于古希腊罗马的大师们。瓦萨里的赞美是："它超越了任何古代和现代的其他作品。甚至连罗马的珍宝——观望楼的《尼罗河》和《台伯河》，或者是蒙特卡瓦罗的《巨人》——也无法和其相比。整个形态超凡脱俗。腿的轮廓线最为优美。肢体和躯干的连接无懈可

图6-16

米开朗琪罗
《大卫》(背面)。

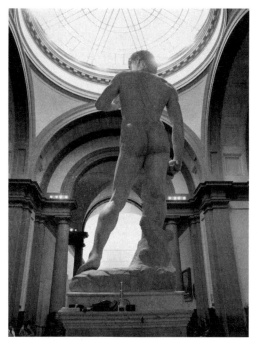

图6-17

米开朗琪罗
《大卫》(头部)。

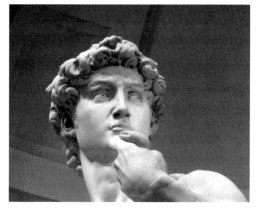

击。从来没有一个雕像具有如此优美的姿态、如此完美的优雅、如此美的手足和表情。"[10]

有意思的是，等到雕像完成以后，包括达·芬奇和波提切利在内的人士要求选择这件作品放到户外，即城里市政厅前面的广场上。这也许就是自从古代以来将一座大型裸体的雕像置于公共广场的一种创举。米开朗琪罗29岁时的一件雕塑杰作于是就成了佛罗伦萨的象征。确实，大卫健美的体格和保卫国家、随时愿意捐躯的有力姿态正是公民的重要素质的典范。

保留在佛罗伦萨美术学院的原件虽然对于雕像的保护起了很好的作用，不过，它似乎更容易地成为人们认识纯粹人体美的对象，毕竟能够提示出典的抛石头用的带子在雕像中并不十分显著。可是，单纯的人体美与雕像的原来所具有的公共性质是有差距的。因为，米开朗琪罗的《大卫》显然不仅仅是在凸现人体的美。

如前所说，与尤里乌斯二世之墓相关的40件真人尺寸的作品

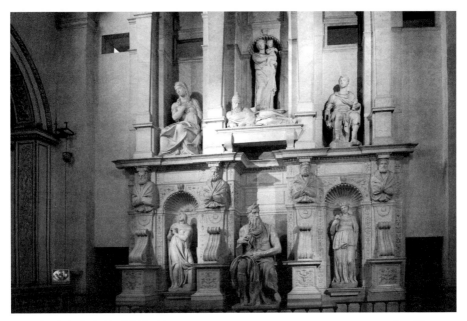

图6-18

米开朗琪罗
《尤里乌斯二世
之墓》(1545),
大理石。

是西方美术史上的雕塑极品。

根据文献，人们可以重构出来的是，陵墓原先设计为典型的基督教世界：最高一层原该是两个可以引领尤里乌斯二世在最后的审判日那天从坟墓飞升的天使；中间一层是预言者和圣徒；最低一层是献给亡者的。只是在尤里乌斯二世死后才改成了现在的一堵墙的样子。

无疑，其中的摩西像是整组雕塑的最亮点。不过，由于雕像原先属于第二层，更适合仰视，而非现在的平视位置。

据说，这一形象将许多寓言的因素集于一身：譬如胡须比喻流水，纽结的头发为火焰，垂下去的沉重衣服是大地，等等。其实，艺术家的苦心更在于如何天衣无缝地将此形象再现成摩西、教皇甚至艺术家本人的"三位一体"。总体而言，那种"因为愤怒而发抖却又控制了自己的怒火的爆发"的姿态是摩西的重要特征，在这里，摩西机敏地坐着，手里握着刻有"十诫"的石板，有力的双手摸着长长的胡须。他注视着远方，仿佛在与上帝交流……对照此雕像和米开朗琪罗的自画像，其间确实不乏相似之处！

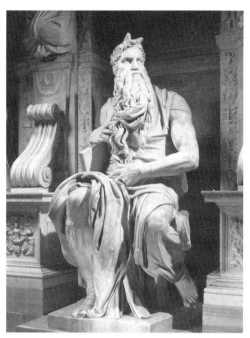

可以注意到,摩西的头上还有两个角。这是从12世纪开始的一种理解所致,应该说是源自对拉丁文圣经的误译,在后来的圣经版本中得以订正。[11]

此雕像是精神分析学家弗洛伊德的最爱,这也许是因为他将雕像加以自况了:与摩西一样,弗洛伊德也将自己看作是引导人们的先知,但是并未获得人们的理解。恰好,摩西和弗洛伊德又都是犹太人。

《基督一家》是为赞助人的第一个孩子的诞生而画的。因而,宗教的形式中更加包容了人间家庭的亲情。这幅画或许只有像米开朗琪罗那样了解人体动态的雕塑家才会这样画。画面前景中的圣母、圣约瑟夫和圣婴都有扭转身体的动作。常识和理性告诉我们,平常不会有母亲像画中的圣母那样像做体操般地从圣父那里接过孩子的。可是,我们在这里所目睹的却是一种净化了的精神。圣母接过来抱在怀里的是世界的缔造者,这是一个极其庄严的任务。她转身向着圣婴,既有爱,也有崇敬。而在圣母接过孩子的一瞬间,右边的圣约翰看见了,他不像是在看一个愉悦的家庭,而是带着虚幻的、超脱尘世的热情来仰望这一时刻。在画面的背景处是嶙峋的山岩和蜿蜒曲折的河流。那些裸体的年轻人代表的大概是要在约旦河中施洗的罪人,形态都具有雕塑感。圣约翰也将要给基督施洗。画中圣母的服饰的色彩既流畅又凝重,既光亮又半透明。[12]

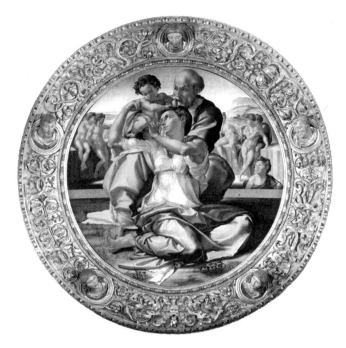

图6-20

米开朗琪罗
《基督一家》（约
1506），板上蛋
彩画。

米开朗琪罗可能还参与了画框的制作。画框上有五个头像，上面的是基督的头像，其他四个分别是预言者和天使。

从1508年起，米开朗琪罗开始绘制西斯廷礼拜堂的天顶壁画。这是一个浩大的工程，约持续了四年，喜欢"单干"的米开朗琪罗将助手统统打发掉。他画了三百多张的草图，又一个人躺在高高的架子上不断地画，终于完成了整个的天顶画系列。据说，有一次，米开朗琪罗错将来巡看的教皇当作外人，愤怒地用木板把教皇驱赶了出去。

由于长期仰头绘制天顶的壁画，不满37岁的米开朗琪罗在很长的一段时间里就只能以抬着头的姿态看东西（例如读信）。他曾经这样赋诗自嘲过：

我的胡须朝向天
我的脑袋弯向肩……
画笔上滴下的颜色
给我脸上画满了图案……

我的脸看不清道路，

只能摸索向前……

前身的皮肉拉长

背后的皮肉缩短，

像是弓绷上了弦。

　　天顶画长四十米，宽十四米，距离地面二十多米。天顶的中间部分是由《创世纪》中的九个场景组成，分别为《上帝区分光明与黑暗》、《创造日月》、《赐福大地》、《创造亚当》、《创造夏娃》、《逐出伊甸园》、《诺亚祝祭》、《洪水》和《诺亚醉酒》。它们的四周则是基督的祖先、男女预言者以及旧约的其他故事，一共画了343个人物形象。这无疑是西方美术史上最复杂和宏伟的作品。

　　这里，让我们看一看《创造亚当》。

图6-21
米开朗琪罗
《天顶画》全貌
（1508—1512），
湿壁画。

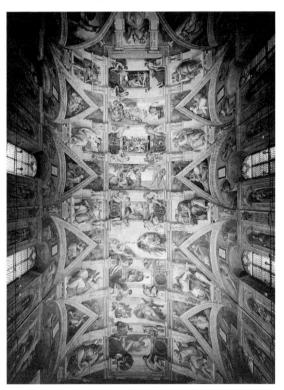

　　其中，被天使簇拥的天父像飞行着的流星横越天际，灰白的胡须显示出权威。坚定的目光注视着亚当，要将力量传输给青春洋溢的亚当，唤醒其内心的英雄力量。亚当则以无比敬仰和顺从的神情望着天父，随时准备站立起来。

　　亚当的形象

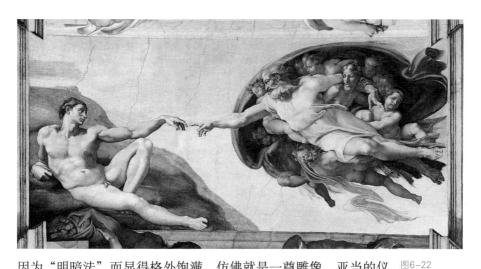

因为"明暗法"而显得格外饱满，仿佛就是一尊雕像。亚当的仪态和轮廓是如此精到，以至于他仿佛不是一个凡夫俗子的画笔和构思所描绘的对象，而是创世主刚刚创造出来的。

　　《最后的审判》是教皇委托的，也是米开朗琪罗惟一迅速完成了的委托件。1541年10月31日，此画揭幕后第一次展现在世人的眼前。任何第一次直接面对此画的人都产生了对宏大效果的强烈感受。画家在这里正是通过巨大的尺幅展示了一种具有宇宙感的事件。

　　与米开朗

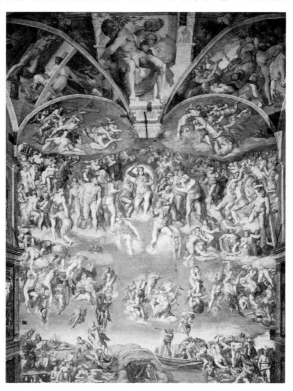

图6-24

米开朗琪罗
《最后的审判》
（局部）。

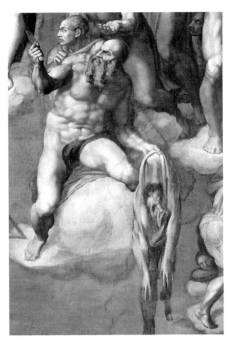

琪罗一贯的做法相一致，他将其中的众多人物描绘成裸体的形象。可惜，十几年之后在文化气候变得更为保守时，这些形象的私处大多被人巧妙地加上了装饰性的覆盖物。如今，希望再睹原作风采的人们，只能在意大利拿波里的国立卡波迪蒙特博物馆（National Museum of Capodimonte）里看一看当年崇拜米开朗琪罗的画家马塞罗·韦纽斯蒂（Marcello Venusti，1512/5—1579）大约作于1536—1541年间的同名作。此画虽然在尺寸上完全无法与原作媲美，但是，却难得地保留了原作的基本面貌，譬如，原本是裸体的形象一无所遗地得到了再现，而且，更有意思的是，人们在画面的左下角真切地看到了米开朗琪罗的自画像。比对一下马塞罗·韦纽斯蒂画于约1535年以后的《米开朗琪罗肖像》，人们对这一形象的再认就更可确信无疑了。

这仿佛是但丁《神曲》中的世界。画面中央是充满力量的基督，他举起的右手威势无限地震慑着他的左边的那些竭力挣扎但又被投向冥府渡神卡隆（Charon）和米诺斯（Minos）[13]的人，同时基督的左手正有力地吸引着他右边的那些被选中的人们。与此同时，与基督的这种决定命运的审判气势相呼应的是像星座般围在他的四周的使徒，仿佛审判就在天际进行着。圣母处在基督的右侧，传统上是一个为罪人求情的形象，但是在这里她只是缩在一旁。使徒们则显露出惊恐的表情。

在这一作品里，米开朗琪罗给每个人物都赋予了独特的地位，

都有各自的背景映衬。地狱的处理显然受到但丁《神曲》中诗句的启发：

> 魔鬼卡隆，乌黑的眼睛
>
> 他召唤着悲哀的人群，让其聚集
>
> 用桨敲打每一个踌躇不前的魂灵。
>
> （《地狱篇》第三歌）

事实上，在这一宗教题材的巨作中充满了现实的因素。依照《名艺术家传》的作者瓦萨里的说法，米诺斯的形象（画面右下角被蛇所缠绕的形象）画的是教皇的司仪官，他时常对米开朗琪罗的作品进行非议，向教皇抱怨天顶上不应该有裸体的形象。我们也知道许多米开朗琪罗同时代的人进入这一作品之中。更有意思的是，艺术家的自画像居然出现了两次！一次是在圣巴塞罗缪（Saint Bartholomew）左手提着的被剥的人皮上；另一次则是一个出现在左下角的形象，他正以鼓励的目光看着那些从坟墓处向上升起的人。自画像的这种安排无疑表明了艺术家对人生及其理想的感悟和理解。这是不是说，艺术家正在承受精神上的折磨，因而把自己描绘成一种被拒绝于天堂之外的形象？当然，圣巴塞罗缪是一个发愿要普度众生的殉教者，所以，米开朗琪罗虽然被活剥了皮，却可以奇迹般地得到拯救。

米开朗琪罗的这一伟大杰作，就如瓦萨里在《名艺术家传》一书中所预言的那样，具有转捩性的重大影响，"这一崇高的绘画应当成为我们的艺术的楷模。神圣的天意将其赐赠现世，表明她有何等的智慧可以分予大地上的一些人。最精到的画家在凝视这些大胆的轮廓和绝妙的透视缩短时都会发颤。在这一天际之作前面，是一种惊呆的感觉……"

三 拉斐尔的"优雅"

拉斐尔（Rapheal，1483—1520）出生在乌比诺。父亲是作家兼画家，因而拉斐尔从小就获得一些人本主义的思想。但是，拉斐尔八岁时母亲去世，11岁时父亲又去世。拉斐尔在艺术上是早熟的，还不到17岁就成了

图6-25

拉斐尔
《自画像》(1506),
板上油画。

独立的艺术家。而在达·芬奇和米开朗琪罗的影响之下,他的作品变得越来越大气。在其1505—1507年的作品中,人们可以感受,两位大师相互影响的痕迹。不过,拉斐尔依然有自己的独特追求,他创造了新的类型的美,譬如与达·芬奇不同,他的笔下的人物往往是温柔的圆脸,既有纯真的人的情感,又升华到了一种崇高的完美和宁静境界。他也与米开朗琪罗有异,因为他希望发展一种更为优雅而又更为亲切的风格。

拉斐尔在短暂的生命中有12年是在罗马度过的。他在那里留下了辉煌的壁画作品。梵蒂冈签字厅里的湿壁画也许是拉斐尔最伟大的作品。它们分别是大的墙面上的《辩论》和《雅典学院》以及较小墙面上的《帕纳萨斯山》和《美德》。

拉斐尔在设计和建筑领域均有独特的建树。此外,拉斐尔对考古学有浓厚的兴趣,细细地研究过古希腊罗马的雕塑。这些在他的绘画中都有所反映。

天妒英才,拉斐尔在37岁生日那天去世! 他的葬礼弥撒在梵蒂冈隆重举行,墓地是罗马的万神殿。墓志铭上这样赫然地写着:

拉斐尔健在时,自然害怕成为他手下的败将;
拉斐尔故去了,自然也准备着去迎接死亡。

英国皇家美术学院的第一任院长雷诺兹认为,拉斐尔是所有的美术学院的楷模,尽管后来的英国拉斐尔前派恰恰是反对学院派的绘画的。

以下我们来看他的一些作品。

图6-26

拉斐尔
《圣母玛利亚的
订婚》(1504),
板上油画。

《圣母玛利亚的订婚》是画家的早期作品,具有浓厚的古典气息。当时的拉斐尔才21岁。才气横溢的艺术家自信地将自己的名字和创作日期写在了背景的神殿建筑物的中楣上。当然,这也表明艺术家对建筑的一贯兴趣。

画中前景上的约瑟夫(其右手郑重地将戒指戴在圣母的手指上,左手则是拿着一根有花饰的棒,表明他是被选中的新郎),而其他的求婚者的手中只是木棒而已。约瑟夫和圣母之间站着的

是主婚的主教。在圣母身后的是她的女伴。约瑟夫身后是求婚者们。其中在他的身边和身后的两个男子作为已经失败的求婚者甚至当众失望地折断木棒。

背景上的建筑物给画面带来了整体的均衡与和谐。在某种意义上它也象征着婚姻的稳固和圆满。远近的人物都严格按照透视关系予以分布和排列。柔和而又高贵的色调中充满了美好和柔情。

《寓言》也是一件早期的作品，同样清新而又迷人。画面中年轻的斯奇皮俄（Scipio）在一棵月桂树下睡着了，他的身后有两个美丽的女性，左边的一个身穿朴素的服装，交给他一把剑和一本书（代表勤奋与深思），右边的一个更加妩媚和优雅，将一朵绽开的桃金娘（代表享乐）递给他。骑士必须做出选择。艺术家正是通过这样的画面表达了年轻人必须将生命的这两个不无矛盾的方面加以平衡。

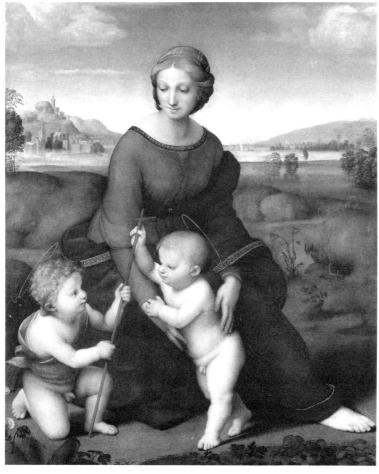

图6-28

拉斐尔
《草地上的圣母》
（1505），板上
油画。

　　圣母的形象在拉斐尔的作品中具有主要的地位。通过这一宗教题材，画家尽情表达了对人间母子之爱的颂扬。《草地上的圣母》就是一个典型的例子。

　　画中的人物显然是拉斐尔所偏爱的金字塔形，不过，牧歌式的背景已经不再是列奥纳多的那种神秘的"晕涂法"，而显得更加清新和明丽。圣婴在圣母的保护和注视下站立着，此时受洗者约翰（基督的第二个表兄和玩伴）将象征着凡间使命的标记递给了他。圣母此时仿佛认识到儿子未来的牺牲。但是，她身上的衣服又是当时女人们爱穿的漂亮衣衫，那种对孩子的脉脉柔情仿佛弥漫在整个空间之中。这同样是一种圣洁而又美好的境地。

图6-29

《雅典学院》中
的历史人物[14]。

与达·芬奇含混的图像志以及米开朗琪罗的扭曲而又紧张的
人物形象相比，拉斐尔的风格是恬静、明快、和谐和有控制的。

艺术家为梵蒂冈签字厅所作的壁画显露了卓越的才华。这
里，我们主要介绍其中的《雅典学院》。

饶有意味的是，拉斐尔没有像14世纪和15世纪的画家那样去求
诸传说中的人物，而是将历史上曾经有过的思想家们聚集在一起，
这体现了他的创新意识和勇气，也表明了他对真实的探究兴趣。

依照艺术史学者的研究，代表"哲学"主题的雅典学院其实
并未存在过。艺术家的想象无疑是出诸一种对古代思想的心仪。

在这里，古典的宏伟建筑提供了一种井然有序的理性感。历
史上伟大的人物处在对称状的队列里，正在进行一场包括哲学、
天文学、几何学、算术、立体几何等在内的辩论。拱门两边的壁
龛里站立着古典之神阿波罗（左，局部1）和密涅瓦（右），象征
着高于一切的理性精神。

当然，最重要的对话属于画面中央的柏拉图和亚里士多德
（局部2）。蓄有白色胡须的柏拉图似乎有画家达·芬奇的影子，
严肃而又专注；他身旁的学生亚里士多德俨然是"吾爱吾师，吾

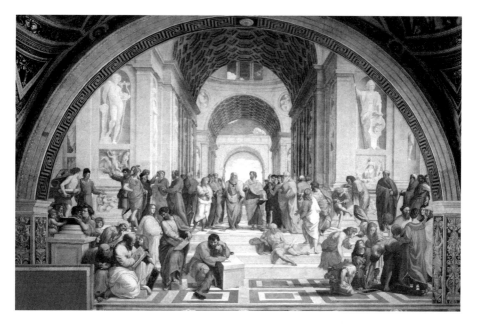

图6-30

拉斐尔
《雅典学院》
(1509—1511),
湿壁画。

更爱真理"的样子。柏拉图的右手指着天上，表明他的哲学更多地关乎抽象的理论。亚里士多德朝下的手势似乎透露出他对现实的兴趣，因为他的哲学更多地是与自然和经验相联系。

在台阶上无忧无虑的人是古希腊哲学家第欧根尼（Diogenes）。他的姿态恰好表明了一种哲学的态度。他是极为贬抑物质财富的，因而也从不在乎生活的享受，甚至将亚历山大大帝的加冕典礼置之脑后。当亚历山大前来请教是否可以为年迈的哲学家效劳时，他竟然说："你不要挡住我的阳光！"他愤世嫉俗，住在一个桶里，获得了"犬儒"的绰号。

此时，亚历山大在画面左侧的台阶上。他身穿盔甲，正在倾听苏格拉

图6-31

拉斐尔
《雅典学院》（局部1）。

图6-32

拉斐尔
《雅典学院》(局
部2)。

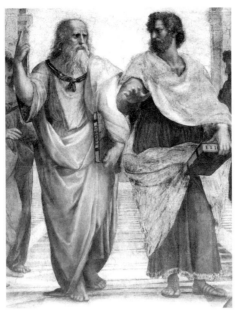

底的高论。

当然，拉斐尔在赞美古典哲学的同时，也对其他的学科作了精彩的描绘。其中包括了文法、算术、音乐（左前景中的人物形象）以及几何学、天文学（右前景中的人物形象），在这两组人物后面是代表着修辞和雄辩术的形象。

有意思的是，古代的人物注入了拉斐尔同时代人的特征，除了达·芬奇成为柏拉图以外，还有建筑家布拉曼特（Bramante），他变成了欧几里德，正手拿圆规，在给弟子们解释他画在一块石片上的图形（局部3）。古希腊哲学家赫拉克利特（Heraclitus）坐在台阶上，正拿着一支笔沉思缅想着，但是他

图6-33

拉斐尔
《雅典学院》(局
部3)。

却有着米开朗琪罗的面容，这似乎是拉斐尔在向心中的大师致以敬意（局部4）。忧郁的表情是切合这一哲学家的性格特点的。此外，年轻的拉斐尔本人也站在正在讨论的波斯的先知和天文学家索罗亚斯德（Zoroaster）和地理学家托勒密（Ptolemy）旁边，目光正看着观者的方向（局部5）。

图6-34

拉斐尔《雅典学院》(局部4)。

毕达哥拉斯（局部6）代表着算术，此时正坐在地上，在他身后张望的两个男子形象似乎出自达·芬奇的《东方三博士的赞美》中的造型。在佛罗伦萨时，拉斐尔曾用心研究过达·芬奇的作品。在毕达哥拉斯身后还有一位头戴葡萄树叶的胖子，他就是主张快乐的哲学家伊壁鸠鲁（Epicurus）。

画中还有一些真实的历史人物，譬如，齐诺（Zeno，画面最左

图6-35

拉斐尔《雅典学院》(局部5)。

图6-36

拉斐尔
《雅典学院》(局
部6)。

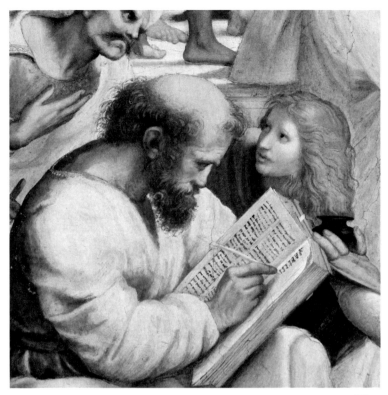

下方第二人)、索多马(Sodoma,画面最右边的人物),等等。[14]

《雅典学院》完成之后立刻获得巨大的反响,其中的美和主题的整一性受到普遍的赞赏。

《街上之火》是拉斐尔的另一湿壁画力作。它描绘的是一个历史性的奇迹片断。据说,教皇利奥四世就像画中的那样,举起手,发生在847年罗马繁华街区的一场大火竟然神奇地因之熄灭!

无疑,拉斐尔是要在这里寻求一种更有戏剧性和力度的描绘,这与以前的风格大有不同。同时,人们也从中可以见出当时画家对男性裸体所发生的兴趣。这是艺术家亲手完成的最后一件壁画作品。已经功成名就的拉斐尔依然愿意尝试新的艺术挑战,他在再现新的题材方面显现出了惊人的才华。

画中前景处的人在拼命地扑火,而右面背向观者的一个头顶水罐、手提另一水罐的女性已经看到了奇迹的发生,无比惊讶地张大了嘴。

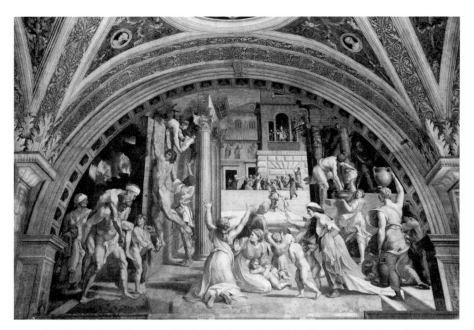

　　在建筑物的陪衬下，一场火灾的混乱场面在拉斐尔的奇妙安排下变成富有舞台感的戏剧场面，充满了激动人心的细节。画面左边的一组人物中，年轻人从熊熊的火场中抢出老人，一个女性将襁褓中的婴儿从墙上往下递；中间的一组人物是妇女与儿童，在万分惊恐之中，女性依然不忘照看年幼的孩子；右边的一组人物则在奋力救火，飞舞的衣服渲染了紧张的气氛。尽管拉斐尔的一些助手参与了此画的绘制，但是，人们依然有理由敬佩拉斐尔的宏大构思和高超技法。

　　拉斐尔在任何时候似乎都在构思圣母的题材。这些圣母的形象传达出典雅、娴静、温柔和单纯的美，充满了艺术家对伟大母爱和美好人性的憧憬。与此同时，画家也在尝试不同的形式语言，旨在至臻完美地传达其内心的情愫。

　　《椅中圣母》是拉斐尔在罗马期间精心构思的，十分精美，是其圣母画像中的极品之一。此画也确实一直是人们关注的焦点。画完成后不久很快就进入美第奇家族的收藏之中。18世纪时又成为彼第宫的收藏品。1799年，拿破仑的军队将此画带到了巴黎，1815年才重回佛罗伦萨。

图6-38

拉斐尔
《街上之火》（局
部1）。

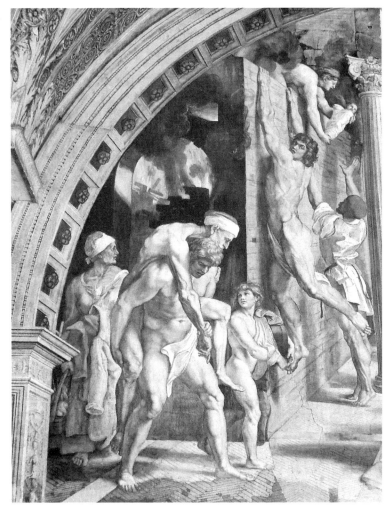

　　作品的圆盘画形式（tondo）令人想到了佛罗伦萨，同时也把
人们带回到了15世纪的趣味。但是，艺术家完全是借用圆形来强
化人物的柔美，圣婴正好处在画面的中央。拉斐尔的杰出之处就
在于，他丝毫没有让人觉得构图的牵强附会，相反，圆形进一步
地成为画中人物融为一体的形式元素。让我们来听一听英国艺术
史学家诺曼·布列逊的细致分析：

　　显然，这里的三维空间和圆盘画框架的要求是相互调和的，
为了这种调和，画中作了某些奇怪的变形。譬如，椅子的形状被

图6-39

拉斐尔
《椅中圣母》
(1514),板上
油画。

简略成一个圆柱体,因为它四面见方又在空间上呈内凹形,可能
同圆盘画的圆形性和平面性有抵触。在圆乎乎的空间里,直通通
的圆柱是格格不入的,但在圆柱上至少有七个圆形或圆环可以中
和这一点。这些圆环以一种更强的横向力抵制纵向的伸展,它们
还引出一条通向画中央的曲线。这条曲线顺着圣母的右臂走,尔
后因为约翰的手和前臂而挡回画中。这样,空间就成了一种从左
向右的轻柔曲线,并使圆盘画仿佛有点凸起,于是圆盘画的二维
性略微地向三维性变化了。为了维持圆形构思的逻辑,此画还有
意淡化了解剖结构。圣母的双腿由于这么重重披盖,观者就无以
确定里面的肢体了,而如果让观者看见圣母的腿,那么就有可能

得把图像画到画框以下的隐在空间了。腿部和躯体的连接也完全地省略掉了（观者不妨想象人物的腰该在何处）。在三维的或合乎解剖学的空间里，位置的变化事实上起了使画面转向二维性的作用；为了确保由此形成的构思效果统率整个画面，就要有一系列细微的变形。画中，圣婴的左腿显然是放大了的，而圣母的上臂则缩短了；圣婴的小腿加粗后向画框边缘伸去；圣母背部的下半部分由于金色的渲染而模糊不清了，而金色会把观者的视线引入画面的中央，由此人物似乎可以没有脊骨，而只让肩和双臂悬置于空中。把夸张和移位——罗列出来，是很可观的。不过，这里的基本原则是要创造出一种维度与维度之间的韵律感，即让二维性和三维性相互调制。[15]

当然，拉斐尔的色彩也有讲究的地方。画中的暖色显然平添了无比亲切的吸引力。无怪乎人们认为拉斐尔的这一圣母形象"最甜蜜和最娴雅"，此画也就成为几百年以来最受欢迎的圣母像之一。

注　释：

〔1〕这无疑是一件出自达·芬奇之手的作品，但是它是否就是画家的自画像却有不小的争议，道理是显然的，1512年时，达·芬奇不可能老迈到这种地步。

〔2〕See Ian Chilvers, Harold Osborne and Dennis Farr, ed., *The Oxford Dictionary of Art*, Oxford University Press, 1988, p.285.

〔3〕See Ian Chilvers, Harold Osborne and Dennis Farr, ed., *The Oxford Dictionary of Art*, Oxford University Press, 1988, p.286.

〔4〕不过，伦敦国家美术馆收集了祭坛画的另外两翼（均是描绘音乐天使），因而较好地体现了作品的完整性。

〔5〕Betty Burroughs ed., *Vasari's Lives of The Artists*, Simon and Schuster, New York, 1946, p.194.

〔6〕Betty Burroughs ed., *Vasari's Lives of The Artists*, Simon and Schuster, New York, 1946, p.194.

〔7〕西斯廷礼拜堂建于1475—1483，建筑呈长方形，面积为40.93米×13.41米，与《旧约》中的所罗门神殿完全一样。礼拜堂高达20.7米。这是教皇专用的礼拜堂，而新的教皇

也在此选举产生，因而具有特殊的重要性。

〔8〕这是意大利卡拉拉地方所产的一种白色带蓝纹的大理石。

〔9〕简单地说，这是16世纪后半期（即1520年意大利文艺复兴盛期至1600年巴洛克时期）的一种艺术风格，往往具有对比例和透视进行变形的特点。

〔10〕Betty Burroughs ed., *Vasari's Lives of The Artists*, Simon and Schuster, New York, 1946, P.262.

〔11〕在《旧约·出埃及记》中，"摩西手里拿着两块法版下西奈山时，不知道自己的面皮因耶和华和他说话就发了光。"结果，圣哲罗姆（St Jerome）在翻译时用了一个和"发光"（"shine"）相近的词"geren"，被误解成了"长角"。

〔12〕参见[英]米凯尔·列维：《文艺复兴盛期》，赵建平等译，重庆出版社，第51—53页，1990年。

〔13〕希腊神话中克里特岛的国王，死后做了阴间的法官。

〔14〕1. 阿波罗（Apollo）。2. 亚历山大（Alexander）或亚西比德（Alcibiades）。3. 苏格拉底（Socrates）。4. 柏拉图（Plato）；列奥纳多（Leonardo）。5. 亚里士多德（Aristotle）。6. 密涅瓦（Minerva）。7. 索多马（Sodoma）。8. 拉斐尔（Raphael）。9. 托勒密（Ptolemy）。10. 索罗亚斯德（Zoroaster）。11. 欧几里德（Euclid）；布拉曼特（Bramante）。12. 第欧根尼（Diogenes）。13. 赫拉克利特（Heraclitus）；米开朗琪罗（Michelangelo）。14. 巴门尼德（Parmenides）或色诺克拉底（Xenocrates）。15. 佛兰切斯科·玛利亚·德拉·罗凡尔（Francesco Maria della Rovere）。16. 特劳更斯（Telauges）。17. 毕达哥拉斯（Pythagoras）。18.艾弗荷斯（Averroës）。19. 伊壁鸠鲁（Epicurus）。20. 凡达立柯·贡扎加（Federigo Conzaga）。21. 芝诺（Zeno）

〔15〕参见[英]诺曼·布列逊：《传统与欲望——从大卫到德拉克罗瓦》，丁宁译，浙江摄影出版社，第154—156页，2003年。

思考题：

1. 你如何理解达·芬奇的伟大？

2. 怎样欣赏《蒙娜·丽莎》？

3. 米开朗琪罗的艺术特色体现在哪里？

4. 结合具体作品谈一谈拉斐尔的魅力。

第七讲
威尼斯画派的绚丽——文艺复兴时期美术掠影之三

至于威尼斯派，一方面是大量的光线，或是调和或是对立的色调，构成一种快乐健康的和谐，色彩的光泽富于肉感；一方面是华丽的装饰，豪华放纵的生活，刚强有力或高贵威严的脸部表情，丰满的诱人的肉，一组组的人物动作都潇洒活泼，到处是快乐的气氛……

——丹纳：《艺术哲学》

位于意大利半岛东北部的威尼斯阳光灿烂，商业繁荣而又生活富裕，这种气候和生活趣味反映在艺术上则有明朗华丽、色彩丰富等特色，大多充满了享乐主义和乐观主义的意味。尤其是他们在油画上的成就令世人瞩目，较诸蛋彩和湿壁画，油彩在画布上的直接运用提高了色彩的丰富程度，其多层的肌理效果亦增添了特殊的美感，同时，更好地体现了光的微妙变化。15世纪后半期到16世纪的文艺复兴晚期威尼斯画派的重要画家包括了贝里尼、乔尔乔内、提香、委罗内塞和丁托列托等。他们共同为意大利文艺复兴演奏了一段华丽的终曲。

一　贝里尼的开创

贝里尼Giovanni Bellini，约1430？—1516）是威尼斯画派的创始人，正是他使得威尼斯成为文艺复兴的艺术中心，堪与佛罗伦萨和罗马相提

并论。在油画方面，无论是写实的程度、题材的丰富性，还是形式与色彩的感性化追求方面，他都做出了极为重要的贡献。值得一提的是，乔尔乔内和提香都曾是他门下的弟子。

贝里尼出生于威尼斯，父亲是个画家。贝里尼和兄弟都可能是从父亲那里获得了有关艺术的教育，并担任过父亲的助手。

图7-1

贝里尼
《圣母和圣婴》
(1480—1490)，
板上油画。

在其早期的蛋彩绘画中，贝里尼就尝试在宗教题材的绘画中抒发人文情意。从15世纪70年代开始，他的绘画中的个性化因素无论是在范围还是形式的多样性上有了明显的拓展，后来的威尼斯画派中的其他画家都加强了这样的追求。

在佛兰德斯绘画精雕细凿的写实作派的影响下，贝里尼又尝试用油彩替代蛋彩。这增加了他在艺术方面的诸种尝试的可能性，油彩的厚度和肌理、色彩的相互作用、光、空气等都是他的琢磨范围。最后的结果确实是迷人的，实物与空间的区分不再截然分明，空气成了它们之间的存在物；轮廓线逐渐隐去，取而代之的是光和影的转换。写实获得了另一种情致。例如，贝里尼笔下的风景变得炉火纯青，人们可以从中辨认出季节甚至一天中的某一时刻。

1479—1480年，贝里尼画了六七幅被自认为是他最出色的历史画，可惜1577年的一场大火彻底毁掉了这些杰作。

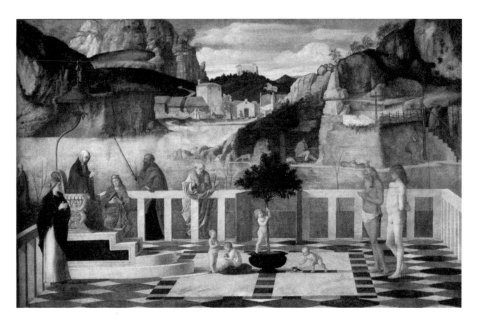

图7-2

贝里尼
《神圣的寓言》
（1490），板上油
彩和蛋彩画。

　　贝里尼也是当时威尼斯最杰出的圣母像画家，这里的《圣母和圣婴》一画就是一个很好的例子。

　　圣母抱着坐在自己腿上的圣婴，柔情的目光落在可爱的婴儿身上，仿佛此时在这世界上不可能有更重要的事情了。当然，人们也可以察觉到母亲对婴儿以后的命运之路的忧虑情绪。

　　身后的两边是迷人的风景，可以看出光源来自左边，与圣母在身后的投影完全吻合，这是太阳升起时的光线，十分切合圣婴的意义。风景中也显然具有画家所孜孜以求的空气的效果。天空的蓝色和圣母的披风的颜色连接在一起。栏杆上的水果极为写实，使人产生相应的联想。整个的构图严谨而又不失生动，堪称圣母像的一个榜样，后来的仿效者不计其数。

　　《神圣的寓言》是一幅比较费解的作品。画中除了宗教人物之外，还不乏神秘的象征。画中前景的大理石平台，左方宝座上坐着圣母，她左手边是一个戴了王冠的少女，持剑的圣徒保罗站在平台外侧；右边画面中则站立了圣约瑟夫和中箭的圣沙伯斯庭（Sebastian），以崇慕的眼光看着圣婴，而圣母右手边的妇人好像也是在守护在平台上戏耍的四个孩童。

远处的罗马风景可
能和圣沙伯斯庭有着联
系。后者是一曾经挺身
而出为同道辩护的圣
徒，中箭而又幸免于
死，具有所谓的避邪的
含义，而且，他就是在
山上殉教的，十字架的
存在加强了这一含义。
右上角山路石梯下隐藏
着一人头马身的怪物，
角上插置一十字架，似
乎带有强烈的象征意

图7-3

贝里尼
《列奥纳多·洛
雷丹总督肖像》
（1501），板上油
画。

义。平台与山丘之间
的神秘河流，把圣神的灵界和俗世分隔起来。画中弥漫暖色调的
光，柔柔地照在各个人物上，似乎在唤醒他们开始日常的职责。

此画的意义是一个悬而未决的问题。人们至少可以接触到
以下这些观点：（1）此画描绘的是一首法国14世纪的寓言诗；
（2）这是神圣的交谈；（3）它是对上帝的四个女儿的描绘，即
仁慈、正义、和平和博爱；（4）天堂的景象；（5）对肉身的反
思，等等。

《列奥纳多·洛雷丹总督肖像》属贝里尼笔下最大的一幅肖
像画杰作，是为刚刚提升为总督（在位从65岁到85岁）的贵族人
物列奥纳多·洛雷丹（Leonardo Loredan）而画的。此公曾在1501
年到1521年的动乱期间，以超人的勇气整顿威尼斯。他在此之
前，总督的肖像画往往是侧面像，但是，贝里尼采用了正面的角
度以突出总督不屈不挠的精神，同时又配置了侧光，刻画总督的
威严而又有点沉思的脸容。在这里，脸部皱纹和衣饰的细致入微
的描写令人赞叹不已，尤其是钮扣上闪闪发光的缕缕金线画得真
是无可挑剔。帽子上的图案和服饰上的图案完全是配对的。这些

图7-4

贝里尼
《众神之宴》
（1514），布上
油画。

细节的一丝不苟的处理甚至还有肖像下的签名都可以见出佛兰德
斯的绘画对贝里尼的深刻影响。

　　《众神之宴》是贝里尼的最后一幅大画，而且是画在油画布
上的。画家在依然保留着精细写实的画风的同时，将色彩的魅力
作了显著的提升。人物的肌肤、闪光的丝绸和前景中画得一丝不
苟的小鸟和小石子等，都展现了年逾八十的大师的严谨笔调。

　　依照艺术史学者的阐释，画面中的场景来自奥维德（Ovid，
公元前43—前17）的长诗《盛宴》中的一个片断。该诗叙述了许
多古罗马的仪式和节庆的起源。画中描绘的正是酒神给予的一
次盛宴。山林水泽仙女们和两个羊脚的萨提罗斯（Satyrs）伺候
着尽情享乐的众神。从左到右看，其中的主要形象为：（1）森林
之神西勒诺斯（Silenus），他身上挂着一个小酒桶，常常由一头
驴陪伴；（2）头上戴着葡萄叶的小酒神巴科斯（Bacchus）正跪着
往一个水晶酒罐里装酒；（3）畜牧农林神福纳斯（Faunus）或者
森林田野之神西勒诺斯（Silenus）；（4）带着魔棒的信使之神墨

图7-5

贝里尼
《众神之宴》(局
部1)。

图7-6

贝里尼
《众神之宴》(局
部2)。

丘利（Mercury）；（5）天使陪伴着的主神朱庇特（Jupiter），身
边有一只鹰（局部1）；（6）手里拿着古时与婚姻有联系的温柏
（quince）的女神；（7）潘神（Pan），他头上戴着葡萄叶圈，侧
身吹着他的牧笛；（8）海神尼普顿（Neptune），他的边上是三叉
戟；（9）谷物女神刻瑞斯（Ceres），她的头戴叶子编成的花环，

手上拿着谷物；（10）太阳和艺术之神阿波罗（Apollo），他头戴桂冠，里拿着一把乐器；（11）男性生育神普里阿普斯（Priapus），他兼管葡园，树上挂了一把他修枝用的镰刀；（12）罗狄斯（Lotis），代表纯洁的中仙女（局部2）。

充满戏剧性的描绘不是体现在画面中央的主神上，而是放在画面右的酒神和爱神的儿子、男性生育神普里阿普斯身上。他在酒的作用下对为酒醉而靠着树干睡熟的美丽仙女罗狄斯产生冲动，趁机撩起后者的子。不过，正在此时，西勒诺斯的驴发出了沙哑的叫声，惊醒了罗狄斯他的骚扰企图立时暴露，并且被诸神嘲笑了一通。懊恼的普里阿普斯为报复，后来就要求每年向他献祭一头驴——这全然是风俗画的内容了，界早已换成了人间！

远处的山岩可能是提香添画的。

二　乔尔乔内的建树

乔尔乔内（Giorgione Barbarelli，1476/8—1510）是一位威尼斯画泒重要画家，英年早逝。有关他的生平和作品的归属鲜有记载。他一般又在自己的作品上签名，因而，人们在确定他的作品上有特殊的困难。

这位传奇般的艺术家懂拉丁文和一点希腊语，对音乐极为迷恋，既弹琴，也善歌唱。他在风景画及人体画方面有重要的贡献。他为威尼斯派注入生机的同时，将情绪的表现推到同时代无法企及的高度，因而被为超越了他的老师贝里尼。确实，他的作品在以后的几百年中依然魅力减，激发着无数艺术家的灵感。

有关乔尔乔内的生平与艺术家生涯的资料不但非常稀少，而且大多不可靠。人们只是知道他的出生地点以及在贝里尼门下学画的经历。他的作品看，大多是人物形象和风景的优美组合。与以往的这类绘画一样的是，乔尔乔内的这些作品展示了一种新的、诗意般的光的运用。至雷电也会显得柔和了，因而风景与其说是对场景中的对象的写实，还如说是一种心境的写照。他的与众不同还在于，有意地不作任何的素描

而是直接地在画布上作画。在他看来，这样才能画出气氛，得到更为精彩的色彩效果。

乔尔乔内在题材方面的创新体现在风景画和女性人体画上。就风景画而言，在乔尔乔内之前，画家都要找来自圣经、神话传说等的依据，但是，乔尔乔内却并不在意这么做，而是将风景看做是纯粹想象的独立性存在（如著名的《暴风雨》一画中的风景就是如此）。这就为风景画的独立——即摆脱叙述的因素——铺平了道路。

我们先来看《暴风雨》。

1530年，此画被人描述为"有暴风雨、吉普赛女郎和士兵的小幅风景画"，可是，有关此画的含义至今仍有争议。因而，神秘性成了此画的同义语。其中的人物似乎都沉湎在自己的思绪之中，仿佛在期待着什么。背景上的小城以浅色调映衬在蓝天上，半隐在郁郁葱葱的草木之中。一条河水蜿蜒淌过，通向远处。每一个细节都细致入微，耐人寻味，而又似乎"此情可待成追忆，只是当时已惘然"。

画面左边的年轻人可能是士兵，但是他并未持武器，也没有看画中的女性和小孩。这是一个颇为难解的形象。

从X光的透视发现，画家在这幅画中反反复复修改过，他是在确定一种最为完美的主题的表达，抑或就是沉浸在自己自由的想象力的游戏中呢？

虽然在早期的文献里提到了"吉普赛女郎"，可是，画中的裸体女性是否就是吉普赛女郎至今依然有不小的争论。有人更愿

图7-8

乔尔乔内
《暴风雨》(约
1505),布上
油画。

意将她看成是圣母玛利亚,她的肩上所披的白布正是纯洁的象征。也有人认为是夏娃,因为在她的附近(画中水边处)有一条蛇,而在《圣经·创世纪》中有相关的描述。但是,也有人根本就不认为有蛇的形象,而认为那不过是一根普普通通的树枝而已……或许,人们欣赏其形象本身就足矣。她那凝视观者方向的目光是作品中迷人的一瞥。

光线和色彩在画面上得到了极为精彩的处理。闪电照彻了寂静的城镇,是画的主题的来源。但是,它到底意味着什么,却有不同的看法。

有关《暴风雨》的阐释可谓琳琅满目,从神话的解释、寓言的解读和宗教的剖析一直到政治含义的发挥等,应有尽有。其原因就在于,尚没有人在此之前画过同样类型的作品,而且,早期

文献中的描述也与画作有不小的距离。即使是同时代的瓦萨里也对此画困惑不解。

这里，我们仅列举一些主要的阐释观点。

（1）画中的人物为维纳斯和马尔斯，他们的结合就是和平；（2）法老的女儿琵西亚（Bithia）正在给婴儿时的摩西喂奶，旁边的男子是卫士；（3）一对牧羊人发现并抚育了特洛伊的王子帕里斯；（4）达娜厄和婴儿忒修斯，而旁边的男子正是在塞里弗岛找到并拯救达娜厄的牧羊人。同时，闪电恰好就是宙斯的转喻；（5）赫耳墨斯、伊娥与新生的狄奥尼索斯，闪电依然是宙斯的化身；（6）亚当、夏娃与该隐；（7）乔尔乔内与妻儿；（8）就是描绘没有特指意义的男女和婴儿……[1]

《田园音乐会》一画的背景是宁静优美的田野。画中有两个弹琴和交谈的男子，两边各有一个丰腴美丽的裸体女子，其中一个背向观众吹笛，另一个正侧转身子从井里舀水。远处有牧羊人在放牧。这幅画是欧洲绘画中的一个谜，尽管人们都承认其无可否认的成就与地位，认为它是威尼斯画派中的杰出作品，是乔尔乔内创作生涯的一个高峰，但是，却对其中的主题争论不休。也有人坚定地认为它应该是提香的作品。

图7-9

乔尔乔内
《田园音乐会》
（1508—1509），
布上油画。

通常的阐释是，此画是关于自然的寓言，确实，在18世纪此画就径直被称为《田园曲》。但是，人们似乎不会满足于这样的解释。那么，是不是有可能乔尔乔内将不同的主题熔于一炉呢？这样才使同时代的学者也难以阐释这幅画了。有现代的学者认为，此画是诗的寓言，其中前景中两个裸体女性就是诗的缪司，裸体的形象对应于她们的神性。左边取水（抑或倒水？）的女神掌管地位较高的悲剧诗歌，而席地而坐拿着笛子的女神则主管地位较低的喜剧诗歌或田园诗歌。衣冠楚楚地在弹琴的青年是尊贵的抒情诗人，而边上免冠的青年则是普通的抒情诗人。这些有关艺术体裁差异的观念与亚里士多德的《诗学》联系在一起。

确实，背景部分也似乎颇有意味，不乏双重的含义。左边是优雅、细长的树木，远处有一个多层的别墅，而右边则是郁郁葱葱的树林，还有一个在吹奏风笛的牧羊人。不过，整个画面是和谐的结合，美丽而又丰满的女神是灵感的来源，人与风景相融，诗与音乐互映，难道不是美的人生的极致吗？

图7-10

乔尔乔内《入睡的维纳斯》（约1510），布上油画。

《入睡的维纳斯》透现了乔尔乔内心中的理想美，是其女性人体画的翘楚之作。如果说，文艺复兴初期的理想美——譬如波提切利的《春》——还多少是建立在知性的基础上，那么，乔尔

乔内的理想美已经变得更加感官化了，因而也就更加真实和迷人。此画开启以风景为背景的女性人体成为主要描绘对象的先河，成为西方艺术的重要主题。

画中体态舒展而又修长的维纳斯睡在一块大石头上，似乎完全沉浸在梦境之中，恬然的表情表明没有意识到是否有人在看，恰好传达了超凡脱俗的含义。这与许多相同的主题画中清醒的形象是有很大的区别的。人物形象上柔和的阴影、圆润的线条以及华美的布幔的皱褶与明暗的处理等似乎都有着达·芬奇的影响，而事实上，《入睡的维纳斯》也成了和《蒙娜·丽莎》一样有影响的作品，模仿者源源不断。

对风景的兴趣是威尼斯画派画家的一个特点。远处废弃的城镇加强了画面的神秘感，令人想起《暴风雨》中的风景处理，同时人们也可以发现风景和人物之间的重要联系：这是更为和谐的相互呼应。事实上，19世纪的修复揭示了在画的右侧原先还有爱神丘比特的形象，但是后来画家将其抹去。这让人们更加意识到人物与风景的特殊联系。

三　提香的追求

提香（Titian，1488/90—1576）是一位一直健康并且长寿的艺术家。而且，衰老并未影响他的画风，始终奔放和富有创新的意识。

他出生于靠近现在的比利时边境的一个小山村。大约在1498年，提香跟着哥哥到威尼斯学画。后来，也曾跟贝里尼学画。1507年，提香当了乔尔乔内的助手，共三年的时间（1510年，乔尔乔内病死，年仅33岁），深受乔尔乔内的影响，以至于到了现在人们甚至难以区分两人的作品。例如，至今仍有学者认为《田园音乐会》是提香的作品。确实，在提香的不少作品中人们可以窥见乔尔乔内的影子。乔尔乔内死后，提香就成了一个独立的艺术家。1513年，他开了自己的画室，有了助手。1516年，提香的祭坛画《圣母升天》（1516—1518）成了威尼斯文艺复兴盛期的一件里程碑式的作品，也使画家获得了驰名遐迩的声誉。不久，他又应约画了三幅大型的神话题材的杰作：《维纳斯的礼拜》（1518）、《巴科斯和阿

图7-11

提香
《自画像》（约
1550—1562），
布上油画。

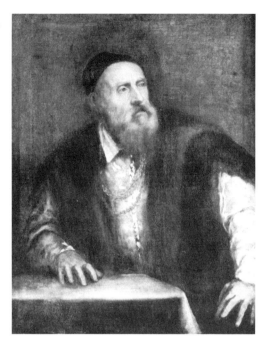

里阿德涅》（1520—
1522）和《安德
里人》（1523—
1525）。在随后的几
年中，提香完成重
要的祭坛画作品，
如《佩扎罗祭坛画》
（1519—1526）。这
些作品都是后世艺
术家的楷模。

1533年，提香
成为宫廷画家。16
世纪20年代至40年
代，提香画了为数
可观的肖像画和神话题材的作品，其中有极为优秀的作品。譬
如，1538年的《乌比诺的维纳斯》，体现了画家对理想的人体美
的一种理解。

研究者认为，到了16世纪50年代末，提香开始逐渐注重色彩
的极端重要性。他的作品中的面貌也为之一变，从早期肖像画的
那种颇为准确的轮廓线、造型感转向更为大胆和自由的风格，笔
触显得更为突出，仿佛是镶嵌画似的。其最为精彩的作品当推其
晚年所作的神话题材的作品，《诱拐欧罗巴》（1562）和《维纳斯
给丘比特蒙眼睛》（约1565）。

提香的影响是多方面的，许多画家从提香那儿得到艺术的启
示，普桑、卡拉瓦乔、鲁本斯、委拉斯凯兹、伦勃朗、戈雅、德
拉克洛瓦、马奈和雷诺阿等人只是其中的一部分。

《神圣和世俗的爱》是提香25岁时的杰作。其中可以感觉到
乔尔乔内的影响痕迹。此画现在是罗马波尔盖茨美术馆的镇馆
之宝。

此作是为了祝贺一对威尼斯新人的婚礼而画的。画中的新娘

图7-12

提香
《神圣和世俗的
爱》（约 1514），
布上油画。

穿着白色的衣裙，旁边是陪伴着维纳斯的丘比特，他正在忙着伸手在一个泉井中玩水。背景是具有田园牧歌式的风景。

左边盛装拈花的形象和盛着珠宝的盘子象征地上转瞬即逝的幸福，而手举着上帝之爱火焰的形象则象征天上永恒的幸福。

画的题目其实是后来的阐释结果。这显然是一种对形象的伦理化的解读。对于艺术家来说，神圣和世俗的爱都是被赞美的对象，均被赋予了一种庄严的意味。

《圣母和使徒、佩扎罗家族成员在一起》原先是威尼斯贵族佩扎罗作为战胜土耳其人的感恩象征的，因而画家将他安排在画面左面，跪在圣母的面前，他的身后有一个一身盔甲的旗手拽着一个土耳其的俘虏。圣母和圣彼得仁慈地看着他，而圣弗兰西斯正在将圣婴的注意力引向佩扎罗家族的其他成员身上。他们都跪在画面的右下角。头上有两个小天使在云端飞翔，并举着一个十字架。

这一祭坛画有不少新人耳目的地方。或许画家的同时代人会大为吃惊的，因为几乎从来不曾有人将圣母挪移到画面非中心的位置上，当然也没有会将圣弗兰西斯和圣彼得这两个使徒放在不对称的位置上——前者以手上的伤疤为标志；后者是将钥匙放在圣母座位的台阶上。但是，场面的生动和欢乐气氛却大大增强了。在这里，画家不是通过构图，而是尝试用光、空气和色彩来获得统一的和谐感。红旗的暖色调极为醒目，和圣母的服饰构成了呼应。

提香曾画过多幅同样题材的画。形式的优雅和色彩的绚丽是

图7-13

提香
《圣母和使徒、佩扎罗家族成员在一起》(1519—1526），布上油画。

所有作品的共同特点，体现出提香在所谓"古典化"阶段的追求。在这幅《巴科斯和阿里阿德涅》的画中，画家描绘了克里特米诺斯王的女儿阿里阿德涅和酒神巴科斯相遇时一见钟情的激动情景。阿里阿德涅被自己的情人无情抛弃，就独自徘徊在海边，然而，一次戏剧性的相遇改变了她的一生。画中的巴科斯在她的面前纵身一跳，将阿里阿德涅的头冠抛向天空，形成左上角的璀璨的星座。

图7-14

提香
《巴科斯和阿里
阿德涅》(1523—
1524)，布上油
画。

　　所有的细节均耐人寻味。例如，云彩翻滚的天空衬托了人物
激动的内心世界，也强化了姿态的动感。酒神坐骑前的猎豹在慧
黠地交换彼此可以意会的眼神。幼小的森林之神按照酒神的仪式
拖着牛头，而眼光却向着观者，似乎在邀请人们的加入。他与画
面最右边的狂欢的森林之神形成了一种对比。后者正与酒神的女
祭司交换眼神。被蛇缠绕的是拉奥孔，其右手边的女性是音乐女
祭司，和阿里阿德涅的姿态相呼应。骑在驴背上睡熟了的是森林
之神的首领，他的后面有一个扛着酒桶的人。艺术家的签名留在
画面左下角的酒壶上。

　　《乌比诺的维纳斯》是画家成熟期的杰作之一。它恰好是人
体美表现的一个新开端的标志。比较而言，波提切利的维纳斯
（《维纳斯的诞生》）还带有超自然的神性，是具天国色彩的理
想美，而乔尔乔内（《入睡的维纳斯》）虽然更加接近现实，也
依然保留了一些女神的特点，她处在一种自然的背景里显得有些
超凡脱俗。提香则已经将手拿着一束玫瑰的维纳斯安排在一种人

图 7-15

提香
《乌比诺的维
纳斯》(1538)，
布上油画。

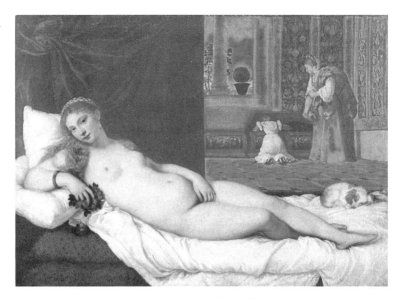

的居住环境中了。因而，提香在消去女神所处的神话背景之后，为人们展示了一个真实的女性形象，戴着珍珠耳环和手镯。同时，她透出"神奇的娴雅"，犹如苞蕾绽放的鲜花，具有无拘无束的美，在给人愉悦的同时，几乎令人忘却了她是画笔的产物。

背景中的两个着衣的女仆和前景中的裸体形象形成了对比。其中有一个正跪着而背向观者，这是在绘画中很少见的姿势。但是，却把我们从天国的氛围拉回到人间。或许提香是当时惟一一位这么画的艺术家。确实，室内的陈设是当时典型的样式。女仆正在衣箱中翻找，正好说明当时还没有挂衣服用的衣橱。大理石的地板也是当时富裕人家的讲究，而画家还利用它来形成明确的透视效果。窗台上放着一盆具有享乐或愉悦含义的桃金娘。

《受阿克特翁惊吓的狄安娜》和《狄安娜与卡利斯忒》需要放在一起来看。

这两幅画分别描绘了被人撞见的女神和注视着别人的女神。两幅画都涉及了两性。如果说阿克特翁看到了爱的无望，那么，狄安娜则铸成了爱的后果。

在《受阿克特翁惊吓的狄安娜》中，猎人阿克特翁途中碰巧遇见狄安娜和她的林中仙女在圣泉中沐浴，"全都裸体的林中仙

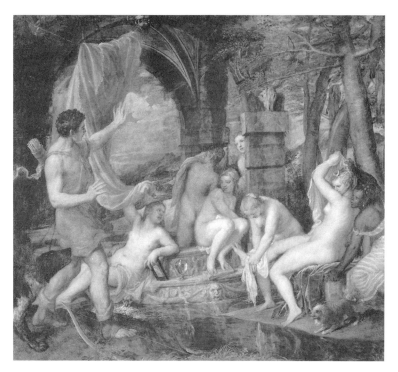

图7-16
提香
《受阿克特翁惊吓的狄安娜》（1559），布上油画。

女们看到了他，看到了一个男人，都捶胸尖叫起来……像落日的红霞，像黎明的红日，狄安娜因被人窥视裸体而羞红了脸"[2]。因为没找到她的箭，她就把水泼到了他的脸上，说："告诉别人，你看到了我，裸体的狄安娜。如果你敢的话，就告诉他们！"于是，她把他变成了一只雄鹿，被他所带的猎狗撕成了碎片。

在《狄安娜与卡利斯忒》中，女神也远非神圣得万无一失，再次出现了一种被人发现尴尬真相的情景。狄安娜的侍女卡利斯忒打猎后疲惫地躺在地上，被伪装成狄安娜的朱庇特得手后怀上了身孕。当羞愧的卡利斯忒拒绝与同伴一起沐浴但又被勒令脱去衣服时，她被发现已身怀六甲。见此，狄安娜就将她赶走。朱诺对朱庇特的诱奸产生了嫉妒。女神就把生了一个儿子的卡利斯忒变成了一头雌熊！

在《狄安娜与卡利斯忒》一画中，有五个是着衣的形象，而另五个则是裸体的。在沐浴的溪水右边，狄安娜高高地坐在长椅上，身后有三个女猎人，而脚旁则是两个女裸体。左边，卡利斯

图7-17

提香
《狄安娜与卡利斯忒》（1559），
布上油画。

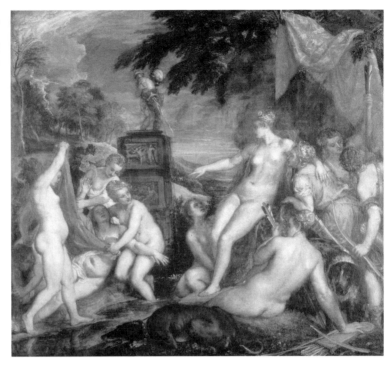

忒躺在地上，两个侍女抓着她的双臂，而另一个侍女则撩起她的长袍俯视其鼓鼓的腹部。

在《受阿克特翁惊吓的狄安娜》的八个人物形象中，除了两个外来者（一是站在最右边的阿克特翁，二是最右边处在狄安娜身后蹲着的那个黑人少女），其他均为裸体。她们或弯腰，或后仰，显露出背面或是体侧。柱状物的建筑出现在两幅画的三分之二高的地方，把冒犯者与被冒犯者区分开来。柱上的鹿头预示了阿克特翁的变形。

在《裸体：一种理想形式的研究》一书中，著名的美术史学家帕诺夫斯基点出了提香的这两幅画的历史性意义，他把那些描绘了狄安娜的画称为"女性人体的伟大解放"，他说："到了16世纪50年代，所有提香自加的约束和限定都一下子烟消云散了。正面的姿态和明确的轮廓线被抛弃，而在[描绘狄安娜的画作]中……女性人体是从一种从未有过的风格预想的角度加以自由把握的……在这两幅画中，侍女显得惊人的自然……在《狄安娜与

卡利斯忒》里，左边的人物确实是如此远远地越出了理想之美的规范，以至于是否接受这样的美，连库尔贝也可能会犹豫的。另一方面，处于《受阿克特翁惊吓的狄安娜》中央弯着腰的形象是所有绘画中最具魅力的裸体……造型的自由是以等量齐观的构图和处理上的自由为依托的……这是伦勃朗、委拉斯凯兹和塞尚的最晚期的作品中才出现的最终的大师气度，而且，也许正是这种感受才使提香的笔无所不能，让他毫无羁绊地表达他有增无减的官能性。"[3]

《诱拐欧罗巴》描绘的是善于乔装的主神宙斯变成一头白牛，在让少女欧罗巴渡河时将其诱拐。牛的后面是海豚，上面骑着一个小天使，在天上还飞着另外两个天使，他们的弓箭令人联想到爱神丘比特的作为。远处是欧罗巴的女伴们，她们无助地站在水边挥舞着手。以对角线呈现的少女欧罗巴是画面中最为重要的形象，她拼命地挣扎着，手中飞舞着的红巾衬托出女性无比惊恐的心情。

《诱拐欧罗巴》再次显现了提香对神话题材的浓厚兴趣。而

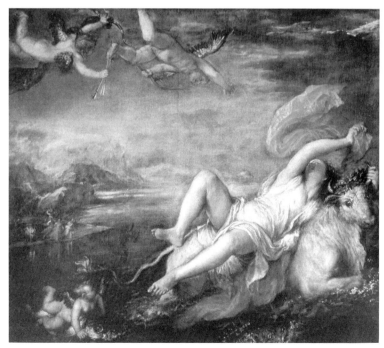

图7-18

提香
《诱拐欧罗巴》
（1559—1562），
布上油画。

图7-19

提香
《维纳斯给丘比
特蒙眼睛》(约
1565),布上油
画。

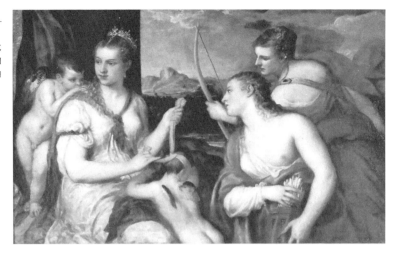

　　且,在这幅画中,提香将威尼斯画派的色彩特点发挥到了极致状态,例如背景上的紫色和金色的交织而成的迷雾颇令人着迷。

　　《维纳斯给丘比特蒙眼睛》与《诱拐欧罗巴》一样,属于一个系列中的作品。

　　画中的维纳斯正在给丘比特蒙上眼睛。丘比特因为乱射爱情之箭招来麻烦,因而受到维纳斯的惩罚。这一蒙上眼睛的情境表明的含义是,爱情是名副其实的盲目,而且进一步的潜台词是,罪孽也是在黑暗中大行其道的。此时,他的伙伴有点紧张,从维纳斯的肩上看过去,注意着仙女手中的弓箭。不过,画面中所流露的情绪却明显带有愉悦的意味。大家都看着维纳斯如何进一步发落丘比特,可是,维纳斯却微微转过头去,似乎下不了什么决心……这何尝不是真实的人间的母子关系的入木三分的刻画!而仙女的眼神中其实也有同情和求情的意思,她们其实并不想看到丘比特被玫瑰枝抽打屁股。

四　委罗内塞的快乐戏剧

　　委罗内塞(Paolo Veronese,1528—1588)是比提香晚一辈的

威尼斯画派的画家。

他出生在维罗纳，1553年定居威尼斯。他的成熟的作品就是此后创作的，包括许多为教堂画的油画、湿壁画等。画家变得越来越对那种与建筑物联系在一起的大型绘画感兴趣，突出的例子就是《迦拿婚礼》（1563）。而且，一发不可收，画出了一系列有关圣经题材中的筵席场面的大画。画家从中淋漓尽致地展示了当时世俗的威尼斯贵族的奢华生活，同时加入了许多同时代人的肖像。

从1565年到1580年，委罗内塞的作品更加精到。不过，他依然追求光与色的辉煌与和谐。最撼动人心的作品是1585年的天顶画《威尼斯的凯旋》。

委罗内塞的作品似乎总是具有节庆般的快乐，绚丽的色彩和迷人的场景。尽管画家在当时的创作都相当成功，但是却并未立时产生影响力。巴洛克时期的佛兰德斯画家鲁本斯倒是从委罗内塞的作品获益良多。浪漫派画家德拉克洛瓦也是受到影响的一个艺术家。

我们来看他的一些著名的作品。

图7-20

委罗内塞《迦拿婚礼》（1563），布上油画。

《迦拿婚礼》可算是西方美术史上尺幅最大的油画作品之一。它是画家的杰作，但是，事实上这并不是由委罗内塞一个人完成的。参与合作的有他的兄弟（负责建筑部分）、侄子和众多的助手。作品原先是放在威尼斯的一个修道院的餐厅里的，占据了整整的一面墙。

画家是根据目睹过的一次盛宴，然后再凭借非凡的想象力，画出了这幅具有宗教涵义的宏大场景的画，其中的人物多达一百三十余人。重要的形象包括画面中央有光环的基督、圣母以及使徒和一些赞助人等。画家本人跻身其中，还有一起作画的兄弟以及画家的友人。一些人在为宴会忙碌，另一些人则在观看。

在这幅画中众多的人物荟萃于一堂，其姿态难以尽述，但是都无可挑剔地统一在一个整体之中。垂直的柱廊和平行的栏杆添加了总体的和谐感。作品的中央端坐着基督，他是整个构图中惟一获得正面描绘的人物。他的在场令人想起圣经中的水化成酒的奇迹。在他的正上方正在进行的屠宰或刀切似乎是盛宴的自然组成部分，就像但是也会让人想到献祭羔羊的典故。

不过，画面中诸多人物似乎更多地沉浸在自己的享乐世界里，这也是当时繁华的威尼斯上层生活的写照。美食、音乐和交谈等成了感受的中心。画家的兄弟是那个站在大提琴手后面的一个站着举杯的人，他的罗马式的鼻子很容易辨认，曾多次成为委罗内塞的模特儿。

作品的细节十分丰富。无数的美食令

图7-21

委罗内塞《迦拿婚礼》（局部1）。

图7-22

委罗内塞
《迦拿婚礼》(局
部 2)。

人眼花缭乱；人物的服饰华丽，其中几个具有异国情调。而最可以
说明当时威尼斯生活的奢侈程度的应该是女士所用的金质牙签！

　　音乐在画面中具有特殊的意义，它的演奏是在基督的凝视之
下进行的，而且这种愉悦的视觉场面正是和谐的生动写照。更有
意思的是，艺术史学者倾向于认为，那位占据了画面重要位置的首
席乐师（演奏六弦琴的人）旁边的人正是画家本人。这似乎也在
表达这么一层意思：这场音乐会的创造者不是别人，而是艺术家。
因为，它显然是人性和神性、神圣和世俗、艺术和生活的结合。

　　《被爱情联系在一起的马尔斯和维纳斯》是委罗内塞描绘神
话题材的绘画中大显才华的力作，其中的迷人的色彩、精彩而又
感性意味十足的人体描绘几乎就是委罗内塞特有的艺术标记。从
鲁本斯到德拉克洛瓦的许多画家都心仪这样的艺术效果。

　　依照神话题材的阐释，这是丘比特将爱的女神维纳斯和战神
马尔斯维系在一起，也就是说，爱情将"美丽"和"勇敢"结合
在一起了。至于右边的天使将马挡住，这也被附会成情欲得以限
定的一种象征。在文艺复兴时期，这一题材受欢迎的程度体现在
当时人们纷纷以此作为订婚的纪念场景，当然，其中的形象会被
置换为委托人所指定的男女形象。

图7-23

《被爱情联系在
一起的马尔斯
和维纳斯》(约
1570),布上油
画。

　　此画的另一种解读是,这是天后朱诺对赫拉克勒斯的赞美,
虽然赫拉克勒斯并非朱诺所生,而是主神朱庇特和阿尔克墨涅
(Alcmene)偷情的结果,但是,爱却使贞洁转化为了博爱,女
性形象的右手更是强化了这一含义。

　　不过,就像《迦拿婚礼》一样,委罗内塞偏离文本经典而自
由发挥的可能性并不是没有。因而,人们或许完全可以不拘泥于
神话的原义,而只是体会画中流露的温馨和浪漫。

　　同样道理,《智慧与力量的寓言》也可以这么看。一方面,
它可能是画家所表达的道德化的主题,其中凝神仰望天空的女性

图7-24

委罗内塞
《智慧与力量的寓
言》（约1580），
布上油画。

形象似乎就是神性的智慧的化身，与她相呼应的是同样仰望天空
的小天使，而体格力量的化身就是大力神赫拉克勒斯，其目光朝
下看着地上的珍宝物品。艺术家显然希望智慧与力量的统一融
合。另一方面，人们依然可以欣赏人物的优美造型、其首饰和服
饰的迷人光泽、美丽的风景和典型的威尼斯画派中的辉煌色彩和
暖色调的光的处理，等等。

　　《列维家的宴会》原是为了替代提香的一幅于1571年的大火
毁掉的宗教绘画，题为《最后的晚餐》，置于威尼斯修道院的餐厅
里。它是委罗内塞所画的最后一幅大尺寸的画作。画中显而易见的

享乐色彩与宗教的主题大相径庭，事实上也曾遇上来自当时宗教裁判所的麻烦。但是，画家坚决不放弃自己的艺术想象力的自由性，所以不做任何修改，而只是将这幅画易名为现在的这一题目。

画中，一场奢华的宴会场面在柱廊下进行，背景是映衬在淡蓝色的天空下的城市。坐在中央的是头上有光环的基督，两边则是服饰各异，姿态不一的众多人物，甚至有侏儒、莽汉、醉汉以及带着武器的德国人（德国已经有具有"反叛"色彩的路德新教），等等，俨然是16世纪威尼斯人对现世生活之爱的颂扬。

五　丁托列托的视角

丁托列托（Tintoretto，1518—1594）是威尼斯画派在16世纪后期的一个举足轻重的画家，尽管在他之后威尼斯画派落入俗套而鲜有作为，他的作品却无疑给予后来的巴洛克时期的艺术诸多的启示。独特的构图、大胆的前缩法、纵深的空间感、色彩的戏剧性以及无所不至的动感等对埃尔·格列柯以及巴洛克风格的艺术家（尤其是鲁本斯和卡拉齐）影响颇大。尽管瓦萨里并不喜欢丁托列托大胆挥洒的笔触，认为不正统，但是后世的艺术家却心悦诚服地认为这种画法创造了戏剧性的力量。英国的批评家拉斯

金（Ruskin）对丁托列托的评价是很高的。

丁托列托的真实名字是雅克布·罗伯斯狄（Jacopo Robusti），只是因为父亲是染匠，而被叫做"小丁托列托"（即"小染匠"的意思）。有关他的生平，人们所知甚少。丁托列托年轻时有一段时间跟提香学过画，但是可能是因为丁托列托喜

图7-26

丁托列托《自画像》(局部，约1588)，布上油画。

欢米开朗琪罗的缘故，他很快就被大师打发走了，两人的关系似乎一辈子交恶。米开朗琪罗与提香两人是互不买账的。确实，在丁托列托的作品也没有什么提香影响的痕迹。

丁托列托一直不曾离开威尼斯，画出了数量惊人的作品，都是应约为威尼斯的教堂、团体和上层人而作。当然，并非所有作品都是他自己一人画完的，包括画家女儿和两个儿子在内的众多助手无疑起了重要的作用。

在其艺术生涯的早期，丁托列托就努力确立自己的风格，寻求各种各样的灵感资源。绘画方面米开朗琪罗的作品（尤其是构图）给予他极大的激情和自信。同时，他又吸取其他画家的大胆的笔触，因而趋向于一种具有气势不凡的效果。例如，在《圣马可》（1548）中，无论是空间的错觉感，还是高调子的光感，都产生了令人印象深刻的效果。在成熟的作品里，画家在明暗对比强烈的基调上往往采取一种奇特的视角，对角线展示人物形象舞台般的姿态，从而以强烈的戏剧性给观者更为难忘的印象。在表现神圣题材时，他的优势就十分显然，如《圣马可的奇迹》（1562—1566）和《最后的晚餐》（1594）等都是鲜明的例子。为了以其喜爱的复杂构成获得最震撼的效果，丁托列托通常用一

些小型的蜡像作模特儿，并将其安放在具有灯光效果的舞台模型上进行调整，以获得最可人心意的整体戏剧性。

《施洗约翰的诞生》是丁托列托相对早期的作品。在这里，画家将福音书中施洗约翰的诞生演绎成了16世纪一个富裕家庭中的重大事件。光的强烈对比、舞台般的构图以及人物戏剧姿态与表情等都显现了画家的独特追求。

此画哺乳的描绘换了不同角度后，再次出现在《银河的起源》一画中。此画的素材来自古罗马神话。主神朱庇特常常倾心于世间的美女（这是亦神亦人的重要特征），阿尔克墨涅就是其中的一个。他们生下了赫尔克里斯。为了让婴儿获得神性的不朽，大力神朱庇特就趁妻子朱诺熟睡之际将赫拉克勒斯抱到她的胸前吮吸乳汁。可是，朱诺突然惊醒，而她的乳汁也喷涌而出，瞬息之间在苍穹中化为耀眼的星辰，也就是银河。落到地上的乳汁则变为百合花，不过，画中描绘百合花的部分后来被去掉了。

画家的高明在于选取了一个古老故事的高潮部分——朱诺惊醒的一刹那。此时的朱诺还没有完全明白是怎么回事，因而依然是柔情依依的。斜靠在云床上的裸体形象更加强了这方面的含义。接着将发生什么，正是此画含而未发的所在。朱诺的脚边是常常会出现的一对孔雀。

图7-28

丁托列托
《施洗约翰的诞
生》（局部）。

四周飞翔的天使各有含义。朱诺右手边的天使拿着链子，这是主神和朱诺的婚姻之链；左下角的天使一手拿着箭，另一手举着火炬，前者象征爱情，而后者则是指朱庇特对阿尔克墨涅火焰般的激情；主神下面的天使拿着一张网，这是著名的"错觉之网"，常常有助于朱庇特变换形象而得以接近人间的美女；右下角的天使则手拿着一张弓，和左边的形象相呼应。

鹰的形象是常常与主神相伴的动物，可是它的爪子下的东西是什么呢？其箭头状是否与象征主神的武器——闪电有关呢？或者说这个螃蟹状的怪物就是赞助人的一种特殊标记？

图7-29

丁托列托
《银河的源起》
(1575),布上
油画。

注 释:

〔1〕 See Laurie Schneider Adams, *Key Monuments of the Italian Renaissance*, Westview Press, 2000, p.179.

〔2〕 奥维德《变形记》。

〔3〕 See Kenneth Clark, *The Nude: A Study in Ideal Form*, Princeton University Press, 1956, p.130.

思考题:

1. 结合具体的作品,就威尼斯画派在揭示人性化方面的贡献谈一谈你的体会。

2. 贝里尼的圣母形象与提香的圣母形象有什么不同?

3. 比较乔尔乔内和提香笔下的维纳斯形象的异同。

4. 谈一谈委罗内塞作品中的愉悦性的意义。

5. 丁托列托的特殊艺术魅力在哪里?

第八讲
北方的气质——文艺复兴时期美术掠影之四

不同的生活环境把这个天赋优异的种族盖上不同的印记。倘若同一植物的几颗种子，播在气候不同，土壤各别的地方，让它们各自去抽芽，长大，结果，繁殖；它们会适应各自的地域，生出好几个变种；气候的差别越大，种类的变化越显著。尼德兰的日耳曼族的历史正是这样……

——丹纳：《艺术哲学》

欧洲的文艺复兴发轫于意大利，并且在那里形成了令人惊叹的繁荣局面。不过，在意大利以外的地区随之也先后萌发了文艺复兴。

北方的文艺复兴有着全然不同的景象。由于北欧地区独特的地理和历史的特点，哥特式的艺术有着极为深厚的基础。因而，文艺复兴在这里就往往体现出与南方相异的气质。艺术家们更多地走向了世俗风情的描绘，而不像意大利的艺术那样如此富丽堂皇和气势非凡。然而，正是北方的那种与众不同的多样化的面貌为西方艺术史留下了精彩的、不可替代的重要章节。

另外，我们还要略为提及意大利以外的西班牙、法国和英国的艺术。

一　尼德兰文艺复兴美术

凡·埃克

"尼德兰"（Netherlands）一词原来是"低凹的土地"的意思。它在当时包括了现在的荷兰、比利时、卢森堡以及法国的东北部。尼德兰文艺复兴的最初的代表人物是凡·埃克兄弟。他们共同绘制的巨幅祭坛画（即《根特祭坛画》）是耗时达十几年的力作。其中弟弟扬·凡·埃克对油画艺术技巧的纵深发展做出了独特的贡献。[1]

扬·凡·埃克（Jan Van Eyck，1390—1441）是15世纪最杰出和具有创新意识的画家。他在阿尔卑斯山脉的南北都有相当的影响。他的生日不详，有可能是来自一个小村庄。他是如何成为画家的，人们已一无所知。不过，有关他的创作生涯却有详细的记载。从1422年起，他就以过人的画技受雇于宫廷，完成了许多重要的委托作品，甚至还参与了外交事务。

在他的油画笔下，各种各样的事物得到了令人信服的再现，而且，所有的细节部分也往往是经得起严格的推敲的。例如，当他画金银珠宝时，他就在高光处上了一层稀薄的透明色，仿佛这些东西是内在地具有迷人的光泽似的。

图8-1

凡·埃克
《系头巾的男子》[2]（1433），板上油画。

凡·埃克的著名作品还有婚礼题材的肖像画《乔万尼·阿诺尔菲尼和妻子的肖像》。其他保存下来的二十多幅作品均为宗教题材的绘画和肖像画。据说，他也画过其他的题材，譬如他曾经画过入浴的裸女，可惜现在已经佚失了。

《根特祭坛画》是"一件令人震惊的画作"（丢勒语），实际上它是由许多翼组成的，堪称基督教艺术的极品。它对稍后的德国浪漫主义画家有直接的影响。作品所表达的意义是神秘甚或深奥的，充满了宗教和智力的含义。当它被展开时，就是对圣徒交会的再现，一方面是新的天国，另一方面则是新的大地。

此画如果自左到右地看的话，那么上面一排画的就是亚当、左上角扇形内的该隐和亚伯（均为亚当和夏娃之子）以及奏乐天使、圣母；中间是头戴三重冠、身穿红袍的天父；施洗者约翰；奏乐天使；夏娃、右上角扇形内的该隐和亚伯。

画家以前所未有的写实手法描绘了裸体的亚当和夏娃。他们各自的头上分别是该隐和亚伯的献祭与刺杀，都是逼真的浮雕效果。

下面一排描绘的主要场景是羔羊崇拜的故事。中间的一联中象征着基督与复活的羔羊被高高地置于象征救赎的生命之泉与天上飞翔的白鸽（圣灵的象征）之间。四周是跪着的天使。前景中是两列相对而行的队伍。一边是旧约中的族长和先知，另一边则是出诸新约中的人物。他们或跪或赤足。在这些人的后面还有

图8-2

凡·埃克
《根特祭坛画》
（1432），板上油画。

图8-3

凡·埃克
《乔万尼·阿诺
尔菲尼和妻子
的肖像》（局部
1）。

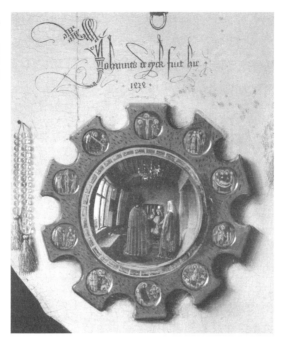

神职人员，服饰华丽。在画面背景上另有两列相对而站的人，他们的身后是丛生的灌木。左边是紧紧地靠在一起的教士，右边则是将要殉难的女性，她们拿着棕榈叶，头上戴着花冠。最外侧的四翼表现的仍然是使徒。左边骑在马上的是基督的精兵，后面则是士师（Just Judges）。与他们相对的是与世隔绝的圣隐士（Holy Hermits）和朝圣者。他们均由身材高大、披着红衣袍的圣克里斯托弗引领。

在具有统一的、高高的地平线的背景中不同国度和季节的植物汇聚在一起，同时地平线也将下面一排表现天堂之境的画连成了一个整体。远处矗立的建筑物代表了天堂般的耶路撒冷。

《乔万尼·阿诺尔菲尼和妻子的肖像》记录的是意大利商人乔万尼·阿诺尔菲尼的婚礼。就像许多婚礼肖像画一样，画家试图揭示出婚礼的内在含义。新人们头上依然在白天里燃烧着的一支蜡烛可能象征着上帝的眼睛。

凡·埃克的这幅作品以精湛的写实细节而驰名遐迩。画面中的服饰、家具、水果、地毯等都在显示主人的富裕程度。其中不少局部是精心而为。例如，背景的墙上的圆凸镜就是其中的一个令人惊叹的所在。无疑，这面镜子是整个构图的聚焦中心。除了新郎和新娘外，其中还有两个人物，一是画家本人，一是一个年轻人，或许只是婚礼的一个见证人。围绕圆凸镜的四周有

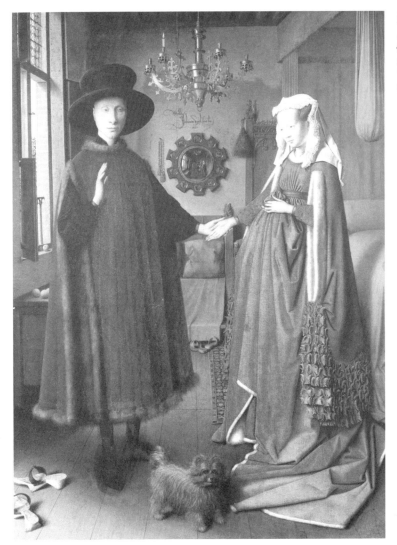

图8-4

凡·埃克
《乔万尼·阿诺
尔菲尼和妻子的
肖像》(1434),
板上油画。

表现耶稣受难的十种事迹，是否意味着这一婚礼本身不仅是现实的事件，而且也是与信仰有关的经历？镜子上方的墙上写有"扬·凡·埃克曾在此，1434年"的拉丁文字样。镜子的左边的水晶念珠是一件订婚礼物。

　　手牵着手是基督教婚礼中的一种惯例，意味着新人们合而为一。不过，艺术史学者似乎还发掘出一些特殊的含义。譬如，认为在婚礼上应该是男性的右手而非左手去拉新娘的左手而非右

图8-5

《乔万尼·阿诺尔菲尼和妻子的肖像》（局部2）。

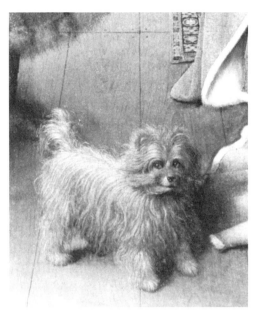

手。如果是画中这样的拉法可能是一个上层的男子与一个下层的女子的婚礼，如此等等。不过，这种阐释似乎过于"微言大义"了。

画家似乎没有放过狭隘空间中的每一个角落。画面左边的矮桌和窗台上的橘子就包含着丰富的意义。它们令人联想起人的原罪。同时，它们也点明了婚礼主人的富裕程度，因为橘子是从南方国家进口的，在北方算是一种奢侈品。此外，也可能是画家有意以此暗示出新人们均出生于地中海海边的背景。

一只小狗在此画中到底意味着什么，一直有争论。有人认为，这是象征现世的、忠实的爱情。有人则认为，这是画家用以展示娴熟的写实技巧的载体而已。

画面中的两双鞋子显然是新人们脱下的，有可能是婚礼上所赠予的礼品，或者是代表着隆重的婚礼仪式正在进行之中。饶有意味的是，男性的鞋子是向外的，而女性的鞋子则是向内的。

博　斯

博斯（Hieronymus Bosch，1450—1516）是一个画家的后代。父亲和祖父都是有名望的画家。他似乎一生没有离开过他的故乡小镇。他是虔诚的天主教徒，但是由于他的画作是如此想落天外，与众不同，以至于一度被认为是异教徒。总体而言，人们对博斯的生平所知甚少。

博斯存世的作品约有四十幅左右，但是除了七幅是署名的以

外，其他均年代不详。尽管他的画多与传统的宗教和神话题材相关，但是无一不是奇异的幻像场景，彰现了他对人的内心的深度把握。同时，也使得他的画难以读解。他与其他画家的画法大相径庭。其独特风格的成型原因至今依然让人好奇不已。除了油画，博斯

图8-6

博斯
《自画像》(约
1516)。

还有一些装饰作品、祭坛画和彩色玻璃画等。

博斯是悲观论者，同时具有严格的伦理标准。他的画充满了警示和训诫的意味。他既不对人的理性抱有幻想，也不相信充满了人的堕落的世界中善的存在。从早期的绘画里，他就开始描绘人性在邪恶的诱惑之前的诸种弱点。不过，早期的作品还有相当传统的风格，只是偶尔会穿插进古怪的形象，譬如魔鬼和魔术师。他后来才渐渐用田园式的风景来反衬梦魇般的场景，现实和幻想的并置体现出特别的力量。在他的作品里，外部世界往往被严重弯曲，产生令人捉摸不定的超现实效果。无论是哲学家还是科学家甚或魔法师，都觉得他的画太超凡脱俗了。有意思的是，博斯虽然在绝大多数的作品要描绘他的想象世界中的妖魔鬼怪，但是这并不妨碍他展现美的事物，而且是一种奇异而又耀眼的美。

《七种死罪》是博斯的早期作品。但是，它已经难得地浮现出了他后来作品中的典型倾向和风格的影子。画的中间是洞察一切的上帝，四周环绕的是现世中的七种罪行。四个角落则描绘了中世纪的宗教手册中记载的"四桩最后的事情"（或"人生的最后

图8-7

博斯
《七种死罪》（约
1480），板上油
画。

四个阶段"），即"弥留之际"（带领灵魂的可能是魔鬼，也可能
是天使）、"最后的审判"、"天堂"（圣彼得在迎接得到拯救
的人们）和"地狱"。

中间的圆形部分除了基督的形象之外，就是所谓的"七种死
罪"，而且，各自配了文字标题。画家选取日常生活的场景幽默
地阐释伦理的内容。第一是"愤怒"（正下方，其他六幅下面按
逆时针讲解），这是一个忌妒和冲突的场面；第二是"自负"，
其中一个女子在照一面魔鬼举着的镜子，地上的一箱珠宝是虚荣
的标志；第三是"欲望"，其中两对情人在打开的帐篷外说话，
小丑在旁逗乐，地上则是包括竖琴在内的各种各样的乐器；第四
是"懒惰"，其中一个穿戴整齐要上教堂的女子正在叫醒坐着熟
睡的男子；第五是"暴食"，其中有一张摆满了食物的桌子围坐
着几个饕餮之徒；第六是"贪财"，其中一个审判官正在接受贿
赂；第七是"忌妒"，描绘了佛兰德斯的一句谚语"一根骨头两
条狗，难得会有齐心时"。狗总是想要得到别的狗口里的东西。

《愚人之船》同样是对人性的一种揭示。画家想象人类正

坐在一条小船在时间之海中航行。可悲之至的是，船上的人皆是白痴。的确，就如博斯所描绘的那样，人需要吃喝、调情、欺骗，进行愚蠢的游戏和追求不能企及的目标。更为可悲的是，人的航行全然是盲目的，也就是说，没有希望抵达宁静的港湾。显然，有宗教信仰的人（譬如修女和修士）也不能幸免与愚人为伍，换一句话说，人人皆愚人矣！这太夸张了，可是又极为深刻，

图8-8

博斯
《愚人之船》
(1490—1500)，
板上油画。

甚至颇有点现代的黑色幽默的意味。人们面对博斯的图像可以哈哈大笑，却又会觉得不甚自在。或许在奇才博斯看来，人的愚蠢就来自于人内心的自私，他只是将所有的丑陋外化了而已。画中不少细节是荒诞的，譬如，船上生长的树木，树上的头骨，以及空中飘舞的酒壶，等等。

《人间乐园》是博斯的三联画，是博斯最为炉火纯青的作品，传达出梦境似的、异世的效果。它分别描绘了人类在失去上帝的恩宠之前的家园，人类放纵情欲的行为以及声色放纵的后果，即遭受的永恒惩罚。我们这里选取的是第一部分。这里表现

图8-9

博斯
《人间乐园》（局部），约1500年，板上油画。

的是《创世记》的最后一天，上帝已经创造了人（亚当和夏娃）、动物、花朵和水果等。在前景中，站着上帝和亚当、夏娃，而在他们前面的各种动物已经开始相互残杀，譬如鸟在吞食青蛙，远处的狮子正在地上啃一头鹿。人与兽截然有别。可以注意到，伊甸园里的动物不乏画家想象的产物，例如上帝脚边的三头鸟、水边的独角兽。伊甸园的中央是所谓的生命之泉。中间有个代表魔法的猫头鹰。

今天的人们甚至觉得博斯更像是一个现代的超现实派的天才画家。的确，他的画不仅直接影响了布勒格尔，同时也让后来的超现实主义艺术家获取了大量的灵感，他们尊其为重要的先驱之一。

布勒格尔

布勒格尔（Pieter Bruegel the Elder，1525—1569）堪称16世纪最伟大的佛兰德斯画家。无论是他的风景画抑或充满机智的农民风俗画，都体现了他独具一格的力量。

与博斯相似，有关他的生平，人们所知不多。大约在1551年或者1552年，布勒格尔像不少北方的画家那样访问了意大利，还可能在法国逗留过。此次游历对布勒格尔的风景画影响颇大。1553年，他又在罗马住过一段时间。正是从那时起，布勒格尔开始在自己的作品中签署名字和日期。从1556年起，画家大画特画讽刺性的、具有教诲意义的作品，而且风格接近博斯的那种奇异、幻想的类型。但是，他并非机械地模仿前辈，而是迅速找到了自己个性化的表达方式。

图8–10

布勒格尔
《画家和买家》
（约1565），纸
上钢笔画。

布勒格尔笔下的题材极为广泛，风景、圣经、寓言和神话均有涉及。布勒格尔对自然的观察可能是最为冷静和深刻的。在他的世界里，人既不是侏儒也不是上帝，而地球又肯定不是天堂。布勒格尔不是用神话的想象，也不是以达·芬奇和丢勒的科学态度去看周围的世界。他只是在提醒人们，至少在这个世界里，并没有什么奇迹，人必须不懈地与自然交往和斗争。

《通天塔》布勒格尔至少画过三次，其中最小的一幅已经佚失了。根据《旧约·创世记》中的记载，古巴比伦人雄心勃勃地建筑通天塔，上帝因他们的狂妄，惩罚他们各操不同的语言，彼此无以沟通，从而陷入一片混乱。结果，该塔根本就无法完成。在未造完的塔上，可以看到工人居住的工棚以及正在劳作的人们。有的利用庞大的起重机在吊切割好的石块，有的在运木块。在画面的前景中，下令建造通天塔的国王前呼后拥，依然显得气宇轩昂，一些工人赶忙下跪迎接，而另一些工人则不敢懈怠或在

图8-11

布勒格尔
《通天塔》(1563)，
板上油画。

修整石头，或在搬运石块。这似乎更加添增了讽刺的意味。画家
显然在劝诫人们应该远离那种不切实际的行为。

《农民之舞》仿佛是一种拉近的镜头。农民们全然不理会远
处的教堂和画的右边树上的圣母与圣婴的招贴画。他们吃喝玩
乐，演奏音乐，相互调情，尽情舞蹈。在画的右面更有两个撒
欢地跑进来的一对男女，人们仿佛可以听到他们"噔噔"的脚步
声。整个画面是朴素而又生动的，将农民的笨拙而又忘情的欢乐
渲染得淋漓尽致。

《有伊卡洛斯的坠落的风景》看来不仅仅是一种风景画。其
中的含义，正如英国学者布列逊所分析的那样：

在布勒格尔的《有伊卡洛斯的坠落的风景》[3]中，我们看
到了一种恰切不过的景象：创造双翼这一新的形式的冲动在使创
造者一无所获的同时就消退了，而在大地上不断得以重复的形
式——犁地——却径直从过去走向了未来。此图像提示了某种威
胁……文化上的重复就是这样墨守成规，故步自封，所以，个人
独特性的一切可能最终都宣告破产……今天如此，以后亦然……

图8-12

布勒格尔
《农民之舞》
（1568），板上
油画。

而且，恰恰就是由于它们积聚了如此非同寻常的重复之力，所以就被人们普遍地忽略了。当静物画逐渐地关注诸如此类为人们所视而不见的事物时，它所能揭示的便是伊卡洛斯的震惊了：原来，个体的贡献竟是蕞尔小节，而且那么不值得保留。布勒格尔的图像包含了这样意味：事实上，是重复、无意识和文化的沉睡主宰着世界；是习惯、自动作用和惰性等稳定与维持着人的世界。[4]

《尼德兰的寓言》是画家的重要风俗画之一，充满了现实的伦理批判色彩。几乎每一个细节都是对生活本身的机智而又夸张的阐释。我们这里选择一些细节来品味其中的讽刺与幽默。

画面左上方一个伏在屋顶上向空中的馅饼射箭的人显然是乐天之极的人。他的身后是一个被关在示众用的牢笼里的人，正在拉奏小提琴，仿佛将惩罚置之度外了。画面的右上角有一个小窗口，里面有两个人在接吻，可是从窗口里伸出来一把扫帚，这就应了一句老话，"生活在扫帚之下"，也就是说，他们是生活在一种不甚荣誉的状态下，是不合法的同居。在下面的三角形的粉墙

图8-13

布勒格尔
《有伊卡洛斯
的坠落的风景》
（约1558），布
上油画。

图8-14

布勒格尔
《尼德兰的寓
言》（1559），
板上油画。

上还有一个大窗户，一个红衣男子正在玩纸牌游戏，他的恶俗在
于随意在圆球上方便，而窗内的两个人喝醉了酒，显得无知而又
丑陋。酒馆下面有一个傻瓜在煮鲱鱼，又应了一句老话："煮鲱
取卵。"他的对面是一个更傻的人，想要在两张凳子上就座，结
果两头落空，一屁股坐在了地上的灰堆上。煮鱼者的右侧有一个
拿着火钳和提着水的女子，讽刺其没有主见。她的旁边是一个抱
着圆柱的人。圆柱代表教会，而抱着柱子的人想把自己的恶行徒

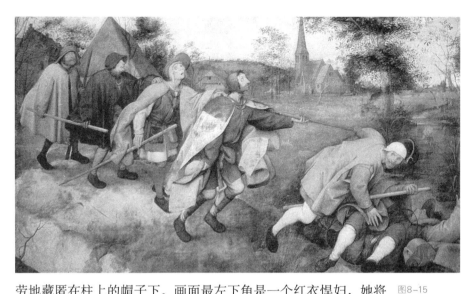

图8-15

布勒格尔
《盲人引导盲人
的寓言》(1568)，
布上蛋彩。

劳地藏匿在柱上的帽子下。画面最左下角是一个红衣悍妇，她将魔鬼捆绑起来，这是因为依照当时的谚语，这样的女性可以造反地狱而不受伤害。

我们再来看左边的一堵墙。一个男子拿着匕首，正往墙上撞去，显然是愚不可及的举动。在其上方是一个全身盔甲的人，他正在给猫装铃当，完全是不恰当的行为。撞墙者的右侧有两个男子，在羊毛太少时，居然剪取猪毛。后面有两个撒播流言的女人。

现在看画面中央的一些细节。前景上有一头小牛被淹，而用填满池塘办法来救牛似乎是太晚了。他的身后有一个人，正在给猪撒玫瑰。再往左看，一个红衣裙的女性是个欺骗丈夫的人，她将蓝色斗篷披在男人身上，以遮挡其视线。最具有讽刺意味的是一个假扮成基督的僧侣，别人要拉掉他的假胡须。在河里和河边更有许多可笑的事情。譬如，试图用屁股打开城堡大门的人，结果"从牛背掉到了驴子上"；异想天开的人用一把扇子遮挡太阳的光辉；一个僧侣将僧衣丢在篱笆上；一个烤鱼的人戴了头盔，却坐在了篝火上；一个抓鳗鱼只抓尾巴的人……

再看画面右边。有人把鸡蛋看做了鸡；有人对着炉子打哈欠……

当然，极有喜剧色彩的是画面最远处的三个盲人，他们显然

迷失了方向，却依然向前走，几乎到了危险的边缘。这种无知或盲目所引导的情形，后来有更集中的描绘。譬如，《盲人引导盲人的寓言》。这是和《圣经》中的一段话有关的。耶稣对法利塞人说："他们是瞎眼领路；若使盲人领盲人，二者必皆落入坑中。"确实，第一个盲人已经跌入路边的坑中，第二个也快要跌倒，而后面的盲人还在前行。画家似乎故意要在背景上画一座教堂。这是暗示教会的无能抑或让人想起《圣经》中的话？

《狂欢者与斋戒者之战》是布勒格尔的又一力作，其中的内涵极为丰富。我们依然要看一看布列逊为之所做的精到阐释：

……以伦理为中心的……阐释在老彼德·布勒格尔的一幅作品《狂欢者与斋戒者之战》（1559年）中显现出鲜明的轮廓。整个农业生产还未发展到常年不断的富裕程度：这儿的节律是季节性的，而且季节性的歉收或丰收也只能是局部地加以调整。人们可以通过调节共同的消费，从而解决一无所有和过量拥有的问题；资源的季节性波动要得以化解，就须共同遵守一种日程表。拉伯雷式的狂欢畅饮节之后是灰色的戒酒期，这样在吃掉了歉收期间的那点盈余以后，又为歉收期间再匀出点东西来。载着斋戒者的车子上是些脆饼干和干面包；斋戒者的长矛是装饰了两条可怜兮兮的青鱼的矿筛盘子。与斋戒者相对的是骑坐在木桶上的狂欢者，后者手持烤肉叉子，头顶馅饼，后面还有一个猛做薄煎饼的女人。狂欢者与斋戒者的"战斗"不过是"油腻的星期二"[5]而已——此时狂欢节还暂占上风，接着便是难挨的大斋节了。一年之中是由交替着的放纵吃喝和定量配给等来加以调节的，这样就保证了大地的果实能均衡地分配，不管是把成堆的食物铲到吱吱作响的膳食案板上，还是以青鱼、面包等权作果腹之食。

人们可以理解，在这种农业世界中，对于需求与富裕现象的伦理性态度为什么会如此具有说服力的原因所在：在太少和太多之间的界限怎可能以一个"欲"（appetite）字了得。社会的福利有赖于社会本身能否服从于一种总的消费与节制的道德。这显然是集体的而非个人的道德。富足到来时，它是土地的富足，是以土地为生的人的富足；这是天下的宴席，而非个人餐桌上的财富……

……布勒格尔将笔下的人物看做是一种笨手笨脚的人群，与他们边

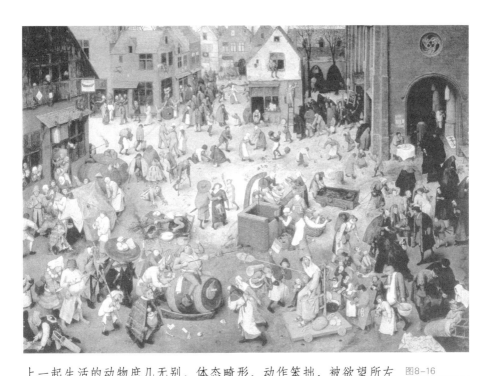

图8-16

布勒格尔
《狂欢者与斋戒
者之战》(1559),
板上油画。

上一起生活的动物庶几无别，体态畸形，动作笨拙，被欲望所左右，既不会有追求，也不能有什么造就。这正是透过一种阶级的居高临下甚至充满仇恨的眼光所看到的一类人的形象。然而，与此同时，还有一种可能性：这种受欲望与生存支配的人群也许也能变成一种具有普遍意义的形象，也就是说，是同样地与上等的观众和农民均密切相关的形象；这儿含有一种暗示：在生存的某一层面上（即处在饥饱无常的时候），所有的人都是一样的滑稽和落泊。在这种有关前—人性（pre-humanity）的漫画中，有一种任何阶级都无法抹去的真理——不管这一阶级对餐桌的布置是如何精致又如何使其审美文化变得多么复杂——动物性并不是人所自愿的境况。布勒格尔作品中所有与阶级的傲慢和厌恶态度相关的迹象在这儿奏出了另一种调子：人物越是被展示成一种相异的、处于社会极下层的阶级，那么人们在他们的身上再认出共同人性的轮廓时所产生的惊讶就越大，同时调整这种惊讶的需要也随之增大。布勒格尔与意大利绘画中那种使人的形象崇高起来的冲动是反其道而行之的；这里有一种有意为之的反崇高，一种将

眼光投向特定人性形象（即一种既损害庄严又抹杀差别的形象）的倾向。

除了表明财富将人分成了不同的等级之外，布勒格尔的画还是有关阶级界限的一种准确记录：上等观众是透过画，俯视着如同小虫子般地生活的下层农民。虽然农民显得荒谬不堪，但他们却是心满意足的人；在他们粗陋的集体生活中甚至还有某种天堂般的意味。既然他们的生活无论怎么样都是健康的荷兰的文化，那么，人们在爱国的精神的引导下就不去看国家自身的弱处了——在逐渐地摆脱西班牙的统治时，与下层的人民打成一片也是势在必行的事情。布勒格尔的画无论从哪个方面看都可能使统治者们欣然相信，他们是高高在上，并且有着监视芸芸众生的权利；而芸芸众生看似怪诞、散漫，却至少不会对统治阶级构成什么威胁。但是，与此同时，布勒格尔相当深入地把握了狂欢节的内在精神。在短暂的狂欢节期间，社会的差别暂时消失了，社会的等级也不复存在；而在这儿，寓有阶级界限和等级含义的画面中另有了一种景象，即人在需求面前是平等的，而人性也因而在这种朝下看的层面上趋于大同了。这就是体现在《狂欢者与斋戒者之战》中的形象以及进入荷兰绘画尚不太久的、传统的有关财富的话语所具有的微言大义。〔6〕

布勒格尔去世时，两个儿子尚未成年。虽然他们没有从他那儿获得过任何有关艺术的训练，后来却都成为了杰出的画家。

二　德国文艺复兴美术

德国的文艺复兴滞后于意大利与尼德兰，这是因为当时的德国相对落后，封建割据的局面带来的是落后和封闭。哥特式的艺术占据着主导的地位。直到15世纪上半叶，德国才出现了艺术创造的新高峰。

我们这里介绍丢勒和小荷尔拜因。

丢　勒

丢勒（Albrecht Dürer，1471—1528）是公认的德国文艺复兴时期最伟

大的艺术家之一。他
一生创作了大量的作
品（包括祭坛画、宗
教题材的油画、肖像
画和自画像、铜版画
和木刻等）。

图8-17

丢勒
《二十二岁的自
画像》（1493），
布上油画。

丢勒是从父亲的
金匠铺里开始学习艺
术的。1484年，13岁
的丢勒以一幅出色
的自画像显现了艺术
的天分。翌年，他又
画出了具有哥特风格
的圣母像。约在1494
年秋，丢勒第一次有机会到意大利旅行，并且一直待到翌年的春
天。此间，他画了一些极美的风景。意大利之行无疑意义深远。
1505年秋，画家第二次到意大利，并一直待到1507年的冬天。他
大部分时间还是在威尼斯。意大利的阳光和人文主义精神使其获
益良多。1512年，神圣的罗马皇帝马克西米连一世（Maximilian
I，1459—1519）将画家列为宫廷画家。可是，适应皇帝的口味，
对于丢勒来说，委实是件难事。1515年，丢勒和拉斐尔交换了作
品，标志着他已经一跃成为国际知名的艺术家。

作于1526年的《四使徒》代表着丢勒的最高绘画成就。他是
德国历史上最具声望的艺术家之一。弟子和追随者无计其数。甚
至荷兰和意大利的艺术家也要效仿他。瓦萨里在《名艺术家传》
中不止一次由衷地称其为"真正伟大的画家"，这已完全是一种
殊荣了。

《玫瑰花环节》原先是为客居威尼斯的德国侨民所用的教堂
画的祭坛画。画家曾经花费了两个月的时间为此画做准备，画了
21幅素描。可见，此画是丢勒的心血之作。

图8-18

丢勒
《玫瑰花环节》
（1506），板上
油画。

　　圣母就座在画面中央，身后是小天使们举着的绿色天篷。还有两个小天使则在云朵上捧着镶有宝石的王冠。处在圣母的右手边的是圣多米尼克（St Dominic），黑袍是他的特征。在圣母脚边跪着的是教皇（左）和皇帝（右），他们跟前各有一顶三重冠和王冠。在圣母将一玫瑰花环戴到皇帝头上的同时，圣婴也将同样的一个花环戴在教皇头上。此时，圣多米尼克正在给一个主教戴上花环。在教皇和皇帝身对称而列的是赞助人，有些小天使正准备给他们戴上花环。在圣母的前面有一个天使在演奏鲁特琴（lute）。画面的背景带有很明显的威尼斯的风味。但是，丢勒创造性地运用了金字塔式的构图，在他之前还没有人这样画过同类的题材。

　　艺术史学者一般都将此画看做是丢勒在威尼斯所画的最重要的作品。而且，正是这一件作品使得画家进入了文艺复兴的伟大行列。在这幅画里，既有高度写实的肖像画，也有出诸想象的形象，两者结合得自然而又优美。画家本人对这幅画显然是极为在意的，因而才将自画像添加在画面的右上角。

图8-19

丢勒
《玫瑰花环节》
（局部）。

　　自画像的部分确有特殊的地方。画家一头长长的金发，穿着毛皮盛装，眼睛朝着观者的方向，显得尤其引人注目。他手上拿着一张纸，上面写着"阿尔布莱希特·丢勒，一个德国人，在1506年用5个月的时间绘制"。

　　丢勒在意大利的游历所带来的影响同样清晰地体现在两幅真人大小的画作《亚当和夏娃》上。

图8-20

丢勒
《亚当与夏娃》
(1507)，板上
油画。

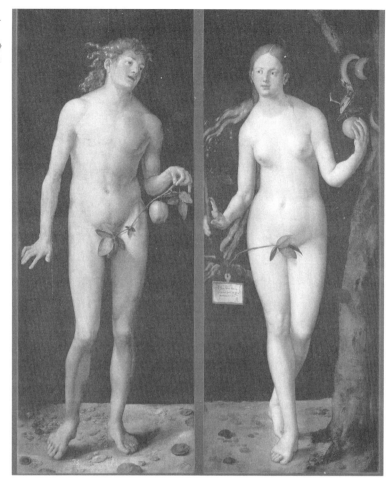

在这里，《圣经》的题材被用来表现画家心目中的理想的人体。大幅的构图，柔和的着色和富有明暗真实感的造型使得形象在黝黑的背景上呼之欲出。比起画家两三年之前的版画中的亚当和夏娃的形象，这里的两个形象明显变得优美和苗条了。这种理想的人体比例的展示在北欧的人体画中还是首次为之的。因而，这幅画具有特殊的艺术史的意义。

画家在画面上的经营是一丝不苟的。亚当的头微微地侧向夏娃，左手拿着苹果枝，右手是优美的平衡动作。比亚当显得更为白皙的夏娃站在知识之树旁边，一只脚放在另一只的后面。她的右手放在一树枝上，而左手则接受了蛇给予的苹果。树枝上悬挂

图8-21

丢勒
《四使徒》(1526)，
板上油画。

着的标牌上写着画家的名字和作画的日期。无论是优美的体态，随风飘拂的头发，还是健康的肤色，脉脉含情的眼神等，都是对人的形象本身的真实描绘与倾情赞叹。

《四使徒》是丢勒最受称道的作品之一。尽管是宗教的题材，但是画家并不是受委托画这一作品的，也就是说，画家是出诸自己的创作动机完成《四使徒》的。然后，于1526年10月6日捐赠给了自己的家乡，终于实现了将一种呕心沥血的完美之作奉献给世人的愿望。

在左面一幅中，站在最左边的是福音传道者约翰，手里拿着一本正在阅读的《新约·福音书》。他心平气和，大红的斗篷映衬其红润的脸颊。他的身后是彼得，手里有一把硕大的、通往天堂之门的金钥匙。他是那么镇定自若。约翰和彼得均为《圣经》

上提到的使徒。右面的一幅中，站在稍远处、手里有一卷纸的是福音传道者马可。他的眼睛流露出愤怒。最右边的则是保罗，左手拿着一本《圣经》，右手支在一把剑上，暗指他随后的殉教事迹。他的眼睛充满了怀疑。马可和保罗都是福音传道者，却未获过圣职。可见，画家的处理透露出明显的新教色彩。

四个人物具有迥然不同的表情，分别代表着多血质、黏液质、胆汁质和忧郁质（乐观、冷静、暴躁和忧郁）。这反映了丢勒在医学以及心理疾患的长期兴趣。或许，通过四种不同性格的聚合，画家表达了对完备的人格、和谐的联合等的期望。

《四使徒》是丢勒现存的最后作品，画完时是55岁那年。它透现着艺术家的心灵意愿，是最有力量的作品之一。

丢勒的才华是多方面的。他在版画领域里的成就令人难以望其项背。早在学徒期间，丢勒就已经学习木刻的技巧。他常常可以把速写直接挪移到刻版上一气呵成。他的木刻简洁、明快而又情感充沛。

1496年，丢勒开始创作12幅的木刻系列画，主题是耶稣受难。这是画家一生中至少处理过6次的主题，最后的一次竟因为画家的去世而不了了之。

图8-22

丢勒
《最后的晚餐》
（1510），木刻。

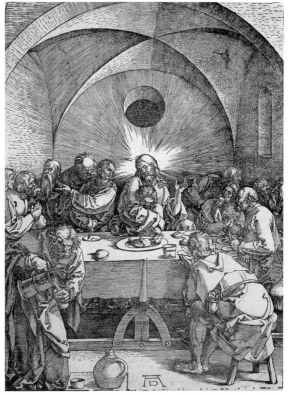

我们讨论的这一组画也可谓呕心沥血之作，画家花了15年的时间才得以完成。这里所选取的是系列画中的第9幅。它精彩地展示了艺术家驾驭强烈的情感、逼真的写实以及宏大主题的非凡才华。丢勒的木刻与后期哥特的木刻大相径庭。

《犀牛》是根据博物馆收藏的一幅素描创作的。人们现在从木刻作品上方的文字可以得知，丢勒本人显然没有机会亲眼看到过真正的犀牛，他只是根据图片和文字来构想其具体的形象。或许是无羁无绊的缘故，丢勒的想象显现出了过人的地方。这一木刻形象尽管是不真实的，但是却微妙地传达了当时的人们的好奇和猜测的心理。确实，犀牛在欧洲还是稀罕物。

令人们感兴趣的还有，木刻在表现奇异的对象时竟可能达到如此生动的效果。无疑，丢勒将木刻艺术推倒了某种登峰造极的高度。

《画师绘制斜躺的女人像》大概算是美术史上最为人熟知的版画作品之一。丢勒在晚年时将越来越多的时间用来写作艺术理论。他的第一本著作《度量手册》出版于1525年。其中涉及的是

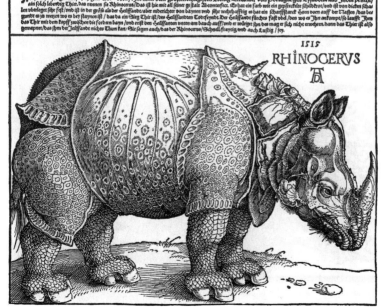

图8-23

丢勒
《犀牛》（1515），
木刻。

图8-24

丢勒
《画师绘制斜躺的女人像》
(1525)，木刻。

艺术家面对的几何学及其重要性。在丢勒看来，那么多年轻艺术家最后无所作为就是因为缺乏必要的理论基础知识，因而仅仅靠实践和直觉而没有思想，是远远不够的。丢勒在书中不仅以身说法，提出种种中肯的建议，而且告诉读者怎样借助工具达到对对象的准确描绘。这幅木刻插图就出诸丢勒的《度量手册》，是演示艺术家如何用垂直的线格屏来描绘人体。

小荷尔拜因

小荷尔拜因（Hans Holbein the Younger，1497—1543）出生于艺术世家。父亲老荷尔拜因、叔叔和兄弟都是艺术家。他从小跟随父亲学画。作为16世纪第二代的德国画家，小荷尔拜因无疑是同时代艺术家中最显露才华的。

大约1517年，画家到了意大利的北部；1524年，又到过法国。这些游历明显地影响了画家的宗教题材的绘画和肖像画。画家也有重要的壁画作品，可惜无一幸存，如今人们只能从他的速写和后人的临本中间接地领略其中的灼灼风采。

1526年，画家在友人的推荐下离开德国到了英国。1536年，在英国侨居多年的小荷尔拜因终于被确认为宫廷画家。在他最后10年的时间里，他大概画了大大小小150幅肖像画。其中，最为杰出的肖像画是《使节》(1533)。1543年，画家不幸死于伦敦的瘟疫之中。

小荷尔拜因的第一幅重要的肖像画作品就是后来蜚声遐迩的《伊拉斯谟的肖像画》。画中的人物是著名的人文主义学者伊拉

斯谟，16世纪时最博学的人。他当时54岁。在艺术家的笔下，他不是披着僧侣的斗篷，而是穿着学者喜欢的黑袍。他此时仿佛远离了尘世的喧嚣，坐在书桌上专心致志地写着信，内容恰好是关于"圣路加福音书的评论"，他似乎在重写圣马可的句子。

图8-25

小荷尔拜因《四十五岁的自画像》(1542—1543)，彩色粉笔和钢笔画（加添金色）。

在以往的学者肖像画中，人物往往被安置在堆满书的书房里。但是，小荷尔拜因却大刀阔斧地去掉了背景中的杂物，让伊拉斯谟的身躯充满画面。而且，面对这一幅画，观者甚至可以觉得从伊拉斯谟的肩膀上看过去，瞥见他所写的信件。这无疑将一种只有才学相当的人士才能对话的权力赋予了普通人，从而添增了一种特殊的亲切感。有学者认为，此信的收件人正是才学横溢

图8-26

小荷尔拜因《伊拉斯谟的肖像画》(1523)，板上油画。

的托马斯·摩尔（Sir Thomas More）。伊拉斯谟以写作为生，而写作有时以书信为主。因而，他的手成了画家细细地加以描绘的一个焦点。小荷尔拜因甚至画出了手的皮肤下面血液的流动。

小荷尔拜因的肖像画也能不知不觉地进入被描绘者的内心，揭示出丰富的反应。例如，在《商人乔治·吉兹的肖像画》中，从人物有点局促不安的神情到周边的物品似乎都有情绪的含义。

在这里，人们不仅仅是看到一个人的逼真肖像，而且还有他的特殊生活方式。乔治·吉兹的头上方有一张拉丁文的字条，上面写着："你在此画中的所见是描绘乔治面相的肖像画；这就是他活生生的眼睛，这就是他的脸颊的模样。公元1532年，他年值34岁"。墙上还写有一句意味深长的拉丁文 "*Nulla sine merore voluptas*"（"没有悲伤就没有快乐"）。

年轻的商人乔治·吉兹站在工作间里的一张桌子后面，台布的图案极为精致。他正在打开一份收到的信件。桌上除了文具、日用品（插着鹅毛笔的笔筒、蜡封、剪刀）外，还放着一只插着康乃馨、艾菊等花草的威尼斯玻璃花瓶，它们是婚姻和忠诚的象征。透过玻璃看到的袖子的部分和其他部分显现出细微的差异。

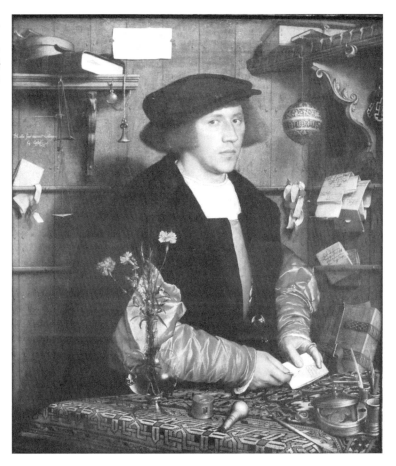

图8–27

小荷尔拜因《商人乔治·吉兹的肖像画》（1532），板上油画。

画面右上角的架子上挂着钥匙、图章戒指和一个圆球形的容器。乔治·吉兹的名字的手写体多次出现于墙上的文件中。这是一个狭小的空间，然而画家通过各种细节让人物和外在的更大的空间相联系。这是充实的生活的一种写照。

《使节》是一幅大肖像画，其中的人物形象犹如真人的高度。它生动地描绘了两个学者型的使节见面的情境，体现出艺术家的精湛技艺。画面前景上的类似飞行物的东西如果是在原作的左下方向上看的话，其实是一个头颅骨，象征和提醒着生命的短暂或虚幻。它与人物的软帽上的金属骷髅头似乎有一种呼应关系。艺术家似乎在传达这样的信息：在生命短暂的同时却有永恒存留的友谊和艺术。

站在左边的是让·德·丹特维约（Jean de Dinteville，1504—1555），法国派往伦敦的使节。架子下面一格上的地球仪展示的是他的家乡的位置，而他右手上的匕首的护套上的拉丁文（AET.

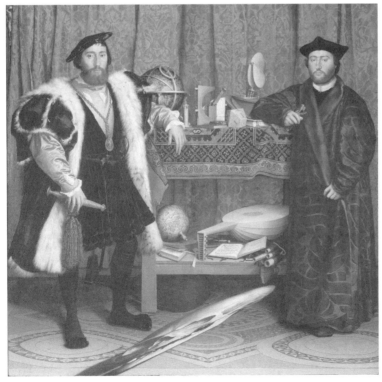

图8-28

小荷尔拜因
《使节》(1533)，
板上油画。

图8-29

小荷尔拜因
《使节》（局部
1）。

图8-30

小荷尔拜因
《使节》（局部
2）。

SVAE.29）显现了他29岁。他的健康状况不佳。

画面右边是他的同胞和朋友乔治·德·塞尔夫（Georges de Selve，1508—1541），他曾于1533年4月（复活节）时访问伦敦，是一个知识渊博的主教候选人。他也曾是法国派往英国宫廷的

使节。画中，他将右手肘搁在一本书上，上面有拉丁文显示出他25岁（AETATIS SVAE 25）。

无论是他们的服饰、站姿，还是神情，都反映着一种积极而又充满思想的生活方式，而且两人有互补的地方。画家有意在两人之间安排了大量的可以见出他们兴趣的物品，简直就是当时文化的一种缩影。背景上是绿色缎子的布帘。两人靠着的架子上铺着一块描绘得极为细腻的波斯地毯。上面放着与天体的研究有关的物品，如天体仪、圆规星座、日晷、圆柱日历、水平仪和象限仪等天文和航海的仪器，其中的十面太阳钟尤其引人入胜。塞尔夫的右手旁的日晷指明"1533年4月11日"。架子下面的物品似乎与地上的生活更有关联，表明两个使节对文艺复兴时期的科学与教育的浓厚兴趣。其中有两本书，左边的是一本刚刚出版的商人用的算术教科书，中间夹了一把尺子，而右边的则是一本德文的赞美诗。一把断了弦的琴和一支长笛既体现了被描绘对象的艺术修养，同时也展示了画家对几何形体的准确把握。

画中的一些细节耐人寻味。譬如在画的最左上角可以看出有一个耶稣受难的雕像。与赞美诗的"来吧，圣灵"的篇章形成了呼应。同时马赛克图案的地面是对威斯敏斯特教堂中的至圣所中世纪风格的地面图案的记录，或许是艺术家在逗留英国期间的一种深刻印象的痕迹。

三　法国文艺复兴美术

法国的文艺复兴开始得比较晚。早期的一些发展也主要是在建筑方面。哥特式加意大利米兰的装饰成分的做法持续了一段时间。而在绘画方面，绘画的成熟体现在肖像画上，以让·克鲁埃（Jean Clouet）的作品为标志。

在这里，我们只是选取克鲁埃父子的肖像画和古戎的雕塑谈一谈。

克鲁埃父子

老克鲁埃（Jean Clouet，1485—1541）其实是佛兰德斯人。他从1516

图8-31

老克鲁埃
《比代的肖像画》
(约1536)，板上
油画。

年开始为法国宫廷服务，并于1522年成为法国的首席宫廷画家。他在保留佛兰德斯肖像画的细腻的特点的同时，融入了意大利文艺复兴时期冷峻的造型理想。最令人称道的是，他的肖像画具有性格刻画的魅力。可惜，他的作品所存不多。曾经有一位诗人将其与米开朗琪罗相提并论，是否公允另当别论，不过可以想见他当时的显赫影响。

这里的《比代的肖像画》描绘的是著名的人文主义学者、法兰西学院的创始者、法国皇家图书馆（现在的国家图书馆）的第一任馆长比代（Guillaume Budé，1467—1540）。这幅画曾经在比代的手稿中有记述，是老克鲁埃惟一一幅有著录的作品。

画中的比代已垂垂老矣，但是睿智的目光透露出内心思想的活跃和深刻。画家用象征学者形象的黑色衣袍来衬托比代严肃思考的神态。同时，几乎去除了所有背景上的东西，不作任何的夸饰，仿佛只有左下角的几本书可以将人带向知识的空间。人物本身的形象成了画家倾力塑造的对象。

小克鲁埃（Francois Clouet，1510—1572）的生平和作品也令人迷惑地罕有记录。作为继承父职的宫廷画家（1541），小克鲁埃也是以精湛的肖像画而闻名。他的素描尤其迷人，富有雕塑感。

《伊丽莎白的肖像画》描绘的是奥地利的伊丽莎白公主（1554—1592），她后来嫁给查理九世（1570），成为法国的王后。

小克鲁埃没有在背景上画任何的装饰品，而是让人物在黑色

的背景上显得格外娴静，似乎可以呼之欲出。每一个细节都无可挑剔：头饰和衣服上的珍珠和宝石显得晶莹剔透，同时也衬托人物本身的高贵和纯洁。手上戒指的戴法表明了还是少女的伊丽莎白的未婚身份。美丽的脸庞没有矫揉造作的成分，而是微含笑意地看着观者，抿紧的嘴唇显出了令人感到亲切的自信。

图8-32

小克鲁埃
《伊丽莎白的肖像画》(约1571)，布上油画。

古　戎

　　有关古戎（Jean Goujon，1510—1565）的生平，人们所知极少。他可能最后为了躲避宗教迫害，从法国逃到意大利。

　　古戎特别善于将雕塑与建筑结合起来。他的作品呈现了文艺复兴后期的那种手法主义的特点。他的最为著名的雕塑作品是1548—1549年间为巴黎的圣洁泉所作的宁芙仙女系列浮雕（共五长块），其中少女捧水罐的不同的姿态、拉长的体型、富有韵律感的线条、轻盈的衣纹等将女性的妩媚、优雅和美丽体现得无与伦比。

　　艺术家为卢浮宫的庭院所作的立面以及音乐家走廊中的四个女像柱也都是难得的佳作。

　　从1548年年底开始，古戎就为巴黎的圣洁泉做系列浮雕。五个象征着法兰西五条河流的仙女成了艺术家的塑造对象。她们镶嵌在壁柱间，优美而又纯洁。或许是艺术家借鉴了古希腊雕塑的缘故，作品充溢着迷人的古典气息。古戎的这些浮雕作品具有相当的影响，甚至越出了雕塑的范围。例如安格尔的绘画名作

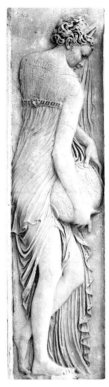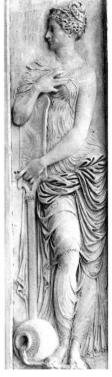

图8-33
（左一左二）

古戎
《宁芙仙女》
（1548—1549），
局部，大理石。

《泉》无论是立意还是造型，都从圣洁泉的形象中获取了莫大的启示。

图8-34
（右一右二）

古戎
《宁芙仙女》
（1548—1549），
局部，大理石。

四　西班牙文艺复兴美术

西班牙从很早的时候就和意大利有广泛的交往。真正代表西班牙文艺复兴艺术成就的是埃尔·格列柯。他与戈雅、委拉斯凯兹并称西班牙画坛的"三巨匠"。

埃尔·格列柯

埃尔·格列柯（El Greco，1541—1614）出生在希腊的克里特岛。"格列柯"就是"希腊"的意思。有关他早期的艺术生涯的记载极少，也没有作品流传下来。从他后期作品中的拜占庭风格

图8-35

的影响看，可能接触过同类的艺术，譬如圣像画。而且，他的知识面极宽，对古典的东西有相当的了解和趣味。大约在1566年的时候，埃尔·格列柯到了威尼斯，曾经在提香的画室里当助手，也受到过丁托列托的影响。后来的罗马阶段（1570—1576）又使他获得了更多的灵感。也许是过于自负，画家在罗马待得并不愉快。1576年，他离开意大利，在马耳他稍事逗留后，于1577年春抵达托莱多。同年，他的第一件委托作品《圣母升天》显露出非凡的才华，其中的色彩和空间关系已经相当个性化，与意大利的影响开始拉开了距离。

《基督医治盲人》画家曾经画过多次。这里的一幅尚有威尼斯画派的影响。17世纪时，它曾经先后归在丁托列托、委罗内塞等人的名下，都是因为其中的影响痕迹。例如，人物身后的大量建筑物凹处的运用就有丁托列托的痕迹。不过，这幅画的构图已经是属于画家自己的了。而且，艺术家有意将自己的自画像安置在画面的最左边——一个年轻人正冷静地看着观者。

画的叙述内容可能来自《圣经·新约》"马太福音"中两个瞎子得到医治的故事和基督洁净圣殿的故事。

图8-36

埃尔·格列柯
《基督驱赶神
殿中的商贩》
(1571—1576),
布上油画。

《基督驱赶神殿中的商贩》虽然是宗教的题材,却有当代的
人物,而且有些是画家心目中的伟大艺术家。在画的前景处,从
左到右,依次有提香、米开朗琪罗、柯洛维沃(Giulio Clovio,
1498—1578)以及画家的自画像(也有学者认为是年轻的拉斐
尔),其中的柯洛维沃也是意大利的画家,同时是埃尔·格列柯
的好朋友。在自画像里,大概为引起人们的注意,还用手指向自
己。其实,在画家的不少宗教题材的作品中都隐含了自画像。不
过,令人好奇的是,画家将那么多与画的主题无关的人放在一起。

仔细地看,意大利的影响是有迹可寻的。例如,整个构图有
丁托列托的痕迹,而中央的人物造型让人想起米开朗琪罗的《最
后的审判》。带着孩子的妇女的形象来自拉斐尔的造型……这委
实是画家离开意大利前最显才华的作品。

《抹大拉的玛利亚》是画家到达托莱多后所画的第一批作
品之一。它描绘的是改恶从善的抹大拉的玛利亚(见《路加福
音》)。从这幅画中依然可以找到提香的同类题材绘画的影响痕

迹。在这幅画里，尽管半身的人物还是那种提香式的理想的美，然而画面构图中的力度以及人物的姿态和比例已经具有手法主义的特点。而且，根据学者们的研究，画中的模特儿正是画家的情人，因而倾注了无限的柔情，已经与纯粹的宗教绘画有所不同。

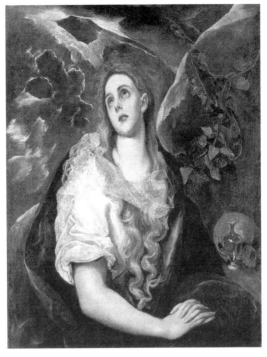

图8-37
埃尔·格列柯《抹大拉的玛利亚》(1580—1585)，布上油画。

　　风景画是西班牙画家所忽略的一种体裁。画家在这里一方面试图记录自己居住的古老城市托莱多的风貌——这一风景在不同的画作中频频出现过，因而是相当写实的，同时也意味着它常常就是画家的灵感源泉之一；另一方面，画家又以非凡的想象力展示他对风景或者自然的理解，内中似乎蕴涵了许多的启示性的力量。

　　应该说，《托莱多风景》是西方艺术中最早的一幅独立的风景画杰作之一。它没有太多的神话和宗教的意味，而是如此充满戏剧性和个性的因素，仿佛已经显得相当现代了。

　　可以推想，画家是知道16世纪初在罗马出土的《拉奥孔》雕像的，同时也熟悉相关的故事。不过，这幅画是他惟一存世的古典题材的作品。画家在这里的阐释可谓独树一帜。特洛伊的背景转换成了托莱多，这只要对照一下《托莱多风景》一画就不难理解了。同时，巨大的木马改成了普通的马。画面除了特洛伊的祭司和两个儿子，还有两个身份不明的旁观女子，而且其中一个是

图8-38

埃尔·格列柯
《托莱多风景》
（1597—1599），
布上油画。

图8-39

埃尔·格列柯
《拉奥孔》(1610)，
布上油画。

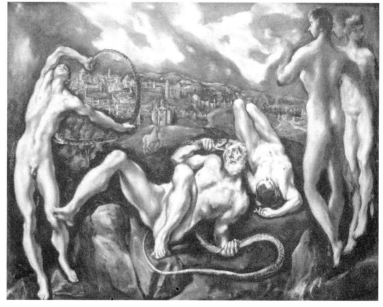

两个头的。这究竟是作品尚未完成的迹象，还是另有一种神秘的原因？此画显然又是古典和现实的独特结合。

五　英国文艺复兴美术

英国也许是文艺复兴影响进入得最晚的一个欧洲国家。在绘画方面的新迹象也几乎限于肖像画上。本土的风格的代表首推希利亚德。

希利亚德

尼古拉·希利亚德（Nicolas Hilliard，1547—1619）是文艺复兴时期第一个英国画家，也是最有名望的英国微型画作者，在当时的欧洲鲜有超过他的肖像画家。或许，在文艺复兴群星璀璨的艺术大师中，希利亚德相对显得黯淡了一点。不过，他确实是对早期巴洛克艺术中有相当影响的人物。

他出生在一个金匠的家庭。大约在 1570 年，他被命名为宫廷微型肖像画家和金匠。他和自己的学生伊萨克·奥利弗（Issac Oliver）都是当时杰出的肖像画艺术家。而且，

图8-40

希利亚德《坎伯兰郡伯爵乔治·克利福德肖像》（约1590），混合材料与羊皮纸。

图8-41

希利亚德
《在蔷薇丛中靠
在树上的青年》
（1590），皮纸
水彩。

希利亚德的影响也扩展到了法国。1577—1578年，画家访问了法国。

在他的论文《肖像画艺术论》（写于约1600年）中，希利亚德声称自己是汉斯·荷尔拜因的肖像画的传人。不过，他也说明了为什么他自己的肖像画之所以避免画阴影的缘故是为了迎合伊丽莎白女王的趣味。在他的肖像画中，线条就成为特殊的追求。而且，人们可以注意到，微型肖像画在荷尔拜因那里往往就是一个缩小了尺寸的画作而已，可是，希利亚德在这一特殊的体裁中却发展了一种专属于微型肖像画的艺术特征，即与传统肖像画的高大、威严等相对的细微与亲和。在这方面，他确实发挥了金匠的精益求精和雕刻师的精雕细刻的专业造诣，使画面中的线条优雅无比，同时也将每一个被描绘者的音容笑貌刻画得跃然纸上。有意思的是，希利亚德往往喜欢在微型肖像画里插入一些神秘的文字和寓言（例如从云层里伸出一只手）。不过，画家其实并不十分在意具体的解释，而是为了通过文学手段来增强被描绘者的生动程度。除了伊丽莎白女王之外，有许多当时重要的人物都曾成为希利亚德笔下的描绘对象。在伦敦的维多利亚和艾尔伯特博物馆里收藏了他的重要作品。

不过，希利亚德也画过大幅的肖像画，如《伊丽莎白一世肖

像》（藏于伦敦国家肖像画博物馆）相传就出诸他的手笔。只是他在微型肖像画领域中的杰出成就远远盖过了他在别的方面的影响。

《坎伯兰郡伯爵乔治·克利福德肖像》是一幅全身的肖像画，这在希利亚德的作品中是不多见的，而且也确实是画家画得较为用心的作品之一。乔治·克利福德特意穿上了骑士的服装，显得气宇轩昂。他是伊丽莎白一世的爱将之一，所以，画中为他的羽毛帽添加了一只手套以作为特殊的荣誉标志。

《在蔷薇丛中靠在树上的青年》是一幅特别有名的作品。正如前英国国家美术馆馆长、著名艺术史学者列维所描述的那样：

> 这幅描绘了一个衣饰华丽的青年在蔷薇丛中，倚在一棵树干上的那纯洁无瑕的形象。这幅画本身就是艺术与自然完美结合的象征。这里的自然包括人对树皮的纹理和野蔷薇嫩芽的真实回应。野蔷薇给他那精美的衣服点缀了艳丽的图案，而不是挂坏这身精美的衣服。尽管画的尺寸小，但它却是一幅全身画，没有给人一点窄小或束缚的感觉。同时，它制作精美，具有文艺复兴时期和珠宝瓷釉工艺品一样明丽的精湛技法。这种微型肖像在欧洲很流行，然而很少有人能与希利亚德一试高低。不止一位诗人指名道姓地赞扬过他的艺术。这幅画既刻画了一个人物，又暗示了一种情绪。那些蔷薇不仅是自然主义的描绘；它们代表这位情人的痛苦，他的痛苦由于他的忠诚引起。[7]

注　释：

〔1〕有关《根特祭坛画》有不同的说法。通常的解释是，胡伯特·凡·埃克（Hubert van Eyck）为扬·凡·埃克的哥哥，正是他动手绘制祭坛画的。但是，十多年后，胡伯特去世，作品继其弟弟完成。另一种说法是，胡伯特既非扬·凡·埃克的哥哥，也不是画家，而是一个雕塑家，是他为祭坛画制作了极为精致的画框，并在上面留下了自己的拉丁文名字，声称没有其他人可以与其画技媲美，扬·凡·埃克则是仅次于他的人。同时，下面的中央一联中也有同样意思的签名。风格研究证明，此画确实有两个

人的画风。一般的结论是，胡伯特构思了整个画面，并至少画了下面一排画。其风格偏于古风，反映出当时盛行的艺术风格的影响。而且，背景画得很远，与前景上的人物缺乏足够有机的联系。不过，由此看来，作品的合作性质却是一种事实了。

〔2〕可能为自画像。画框上下有签名、日期以及说明。下面的画框是画得有雕刻效果的拉丁文，意思是："1433年10月21日扬·凡·埃克为我而画。"但是，画框上面却是希腊文"Als Ich Can"，意思是双关的："尽我/埃克所能。"如此讲究的文字说明可能就意味着作品的非同寻常。同时，画中人视线的方向也似乎表明是凡·埃克为自己画的。

〔3〕伊卡洛斯（Icarus）为希腊神话中建筑师和雕刻家代达罗斯（Daedalus）的儿子。他给自己装上双翼以期在空中飞翔，因阳光融化了翼上的蜡而坠海身亡。

〔4〕[英]诺曼·布列逊，《注视被忽视的事物——静物画四论》，丁宁译，浙江摄影出版社，第154—155页，2000年。

〔5〕即西方民俗中大斋节的前一天，狂欢节的最后一天。

〔6〕[英]诺曼·布列逊，《注视被忽视的事物——静物画四论》，丁宁译，浙江摄影出版社，第106—109页，2000年。

〔7〕[英]米凯尔·列维《文艺复兴盛期》，赵建平等译，重庆出版社，第91—93页，1990年。

思考题：

1. 结合具体的作品，请谈一谈尼德兰艺术的特征。

2. 描述一下德国肖像画的魅力。

3. 埃尔·格列柯的作品有什么特色？

4. 你如何理解北欧文艺复兴艺术中的意大利因素？

5. 谈一谈北欧艺术中的细节的迷人之处。

第九讲
巴洛克的力度

巨大的尺寸、无休止的运动、光线的移动和消散……

——肯尼斯·克拉克：《文明》

巴洛克（Baroque）作为艺术史的时期概念，大致指16世纪末期至18世纪中叶（因而与流行一时的手法主义的风格有些重合），而且在地域上也有所不同。在这一阶段中，17世纪的政治和宗教的冲突（尤其是天主教和新教的矛盾）依然层出不穷。譬如，1618—1648年的战争削弱了神圣的罗马皇帝的力量。荷兰反感于西班牙的菲利普二世强制实施的天主教统治，因而分化成了新教的荷兰和天主教的佛兰德斯（现代的比利时）。从1620年始，欧洲的清教徒为了逃避宗教的迫害而逃往新英格兰。1649年，英国国王查理一世在与国会斗争而导致的内战（1642—1648）中败北，因为叛国罪而被斩首。17世纪也是继续殖民化的时期，欧洲的势力争先恐后地要获取对远东和美洲的统治。

不过，思想和科学的力量却显现出十分灿烂的光芒。在英国，牛顿发现了万有引力定律，威廉·哈维发现了人体中的血液循环系统。在法国，哲学家笛卡尔说出了"我思，故我在"的名言。而且，哥白尼、开普勒和伽利略的影响也非同小可。

巴洛克也是一个艺术的风格概念。与"哥特式"一样，它最先也是一个贬义词。它的原意是指"不规则的、不完美的珍珠"。巴洛克风格是17世纪初出现在罗马的一种艺术趋向，部分是对16世纪颇具矫饰和奇巧的

手法主义风格的一种反动。巴洛克艺术大体上追求激情的表达、夸张的动感、力度和紧张性（无论是真实的还是隐含的戏剧性的叙述效果）、光影的强烈对比等；通常其空间效果是不对称的，不完全是那种严格的线性的透视。巴洛克风格的艺术家一方面比手法主义的艺术更接近自然，另一方面也比或多或少受制于古典题材的文艺复兴的艺术具有更为广阔的情感表达的空间，气势更为宏大，加上绚丽的色彩以及丰富的肌理等，使得巴洛克的艺术往往具有很强的观赏性。

巴洛克风格所包容的诸种变化在一定程度上是和艺术所关联的民族和文化的特征联系在一起的。因而，在这一时期中，不同的面貌（如写实的倾向、古典的风格等）汇成了一种比以前更为绚丽多彩的艺术格局。

一 意大利的巴洛克艺术

如前所述，巴洛克艺术的风格首先是从罗马开始的。从文艺复兴盛期以来，由于教会对艺术的赞助以及罗马本身和古代的紧密联系，罗马成为西欧艺术的中心。1563年，罗马天主教曾经要求艺术通过简朴的形式指导和培育人们的虔诚，而对当时流行的手法主义风格予以彻底扬弃的艺术家来自卡拉齐家族。

卡拉齐兄弟

卡拉齐兄弟，即阿戈斯蒂诺·卡拉齐（Agostino Carracci，1557—1602）和安尼巴莱·卡拉齐（Annibale Carracci，1560—1609）以及表兄卢道维科（Ludovico，1555—1619），他们在确立巴洛克的风格以及使罗马成为巴洛克风格的艺术中心方面起了重要的作用。1585年左右，他们开设了欧洲最早的美术学院，培养了诸多杰出的弟子。法国画家普桑和洛兰就被吸引到了当时的罗马作画。

安尼巴莱·卡拉齐无疑是卡拉齐家族中最杰出的艺术家。他崇拜文艺复兴时期的大艺术家米开朗琪罗和拉斐尔。在17和18世纪，他为当时

的红衣主教所作的大型天顶画几乎堪与米开朗琪罗的西斯廷教堂的天顶画、拉斐尔的签字厅的壁画相提并论，同时又有自己的艺术追求。他将自己对古典题材的知识与对人体的研究完美地融合在一起。曾有艺术家这样评述安尼巴莱·卡拉齐的创作：他将一切美好的东西熔于一炉，把拉斐尔的优雅与

图9-1

安尼巴莱·卡拉齐肖像。

素描、米开朗琪罗的博识与解剖术、科雷乔的高贵和大方、提香的色彩以及朱利奥·罗马诺、安德列·曼泰尼亚的创意等集于一身。不过，这样做并非枯燥的折中主义，而是通过一种活力十足的视觉世界发展成一种独一无二的表达途径，在抛弃玄虚的手法主义因素的同时，以一种更为直接的方式传达了神话故事中令人兴奋的感官性。在这里，丰富而又联系紧凑的构成，生动而又充满动感的叙述和带有错觉感的写实手法等，使这一宏大的作品成了赞美爱情之中的众神的不朽之作，也由此将法尔乃塞宫的接待大厅变成了艺术的盛大殿堂。

　　我们可以从其中的一个局部《巴科斯和阿里阿德涅的凯旋》中具体感受一下安尼巴莱·卡拉齐的非凡创造力。《巴科斯和阿里阿德涅的凯旋》是天顶画里最居中的一幅画，应该是画家非常在意的一部分。显然，巴科斯和阿里阿德涅的凯旋这一故事十分特别适合巴洛克的风格。艺术家描绘了一个生气横溢、运动感十足的婚礼行列，完全异于那种令人厌倦的手法主义后期的画风。美丽的阿里阿德涅坐在一辆白色的凯旋车上，而司酒之神巴科斯头戴花冠，右手持绕有常春藤的"苔瑟杖"，左手举着一串酿酒的葡萄，坐在由动物牵拉的金色凯旋车上。其四周是吹吹打打、醉意醺醺的众多神灵，天上还有抱着酒罐飞翔的小天使等，将主

图9-4

安尼巴莱·卡
拉齐
《逃亡埃及》(约
1604),布上油
画。

题中的欢庆气氛渲染得淋漓尽致。

　　安尼巴莱·卡拉齐的风景画也极为出色。他是所谓"理想
的风景画之父"。"理想的风景画",指的是一种特殊的风景
画,其中的所有因素都融入了一种宏大而又高度形式化的布局
中,并且以此作为表现严肃的宗教或神话题材的人物的背景。
《逃亡埃及》就是这样的画。宁静而又广阔的背景、微微起伏
并伸展到遥远地平线的地形以及在小河上的船(生命的象征)
等,构成了一种"历历在目"或"尽在眼前"的母题,几乎成
了17世纪所有风景画中的一个样本部分。不仅有意大利的画家
是如此效仿的,德国的画家也是如此。法国画家的普桑和洛兰
更是受到直接的影响。

雷　尼

　　雷尼(Guido Reni,1575—1642)是卡拉齐的弟子。他出身
于博洛尼亚,9岁就开始学画。20岁时进入了卡拉齐创立的美术
学院。1600年,他到了罗马。从此,古代和晚近的罗马艺术都成
了他心目中艺术的理想样本。他无条件地赞赏拉斐尔。不过,其
青年时期的作品相对接近卡拉瓦乔的自然主义描绘,譬如《圣
彼得的受难》(1604,梵蒂冈博物馆)。安尼巴莱·卡拉齐过世

（1609）之后，雷尼成了当时影响最大的画家之一，画了不少大型的壁画。他推崇光的清晰或对比，塑造完美的人体，追求充满生气的色彩效果。不过，到了后期，他的画风出现了变化。他的作品趋于空灵，甚至在色彩上近于单色，而那种较长而又流畅的笔触则传达出一种极为忧郁的气氛。

这里介绍他的几幅赫赫有名的作品。首先，来看一下《阿塔兰忒和希波墨涅斯》。我们从奥维德的《变形记》的记载中知道，希腊的波奥萨有一个传说，阿塔兰忒是个远近闻名的女猎人，擅长跑步。她对众多的求婚者的挑战是，如果和她一起赛跑，赢者就可以得到她，而输者则会得到死的惩罚。她从未在赛跑中输过，始终守身如玉。然而，希波墨涅斯却轻而易举地赢得了赛跑的胜利。原来，在赛跑时，他略施计谋，故意地将维纳斯送给他的三个金苹果扔在地上，阿塔兰忒情不自禁地停下来去捡起地上的金苹果，由此在赛跑中失利。画面中，阿塔兰忒正俯身捡起金苹果，而希波墨涅斯已经领先于她。两个人物形象的姿态恰好是相反的，而飘舞的披巾更是增强了画面的动感。竞赛者象牙般洁净的肌肤和昏暗的背景形成强烈的反差。

画家后来又画过一幅一模一样的《阿塔兰忒和希波墨涅

图9-5

雷尼
《阿塔兰忒和希波墨涅斯》（约1612），布上油画。

斯》，不难看出他对此题材及其形式是有偏爱的。

图9-6

雷尼
《得伊阿尼拉和半人半马的内萨斯》（1617—1621），布上油画。

再来看一看《得伊阿尼拉和半人半马的内萨斯》。这是雷尼多年在罗马深入学习拉斐尔以及古代雕塑的基础上画就的力作。被诱拐的得伊阿尼拉是大力神赫拉克勒斯的妻子，但是由于赫拉克勒斯误杀了卡莱敦当地的一个男孩，所以他们就不得不离开卡莱敦，在路上他们遇见了半人半马的内萨斯。内萨斯一见到美艳绝伦的得伊阿尼拉，就想在带她渡过河后诱拐她。但是，赫拉克勒斯用箭射死了他。临死时，内萨斯给了得伊阿尼拉一块沾有他的血迹的布条，并要她好好保存，因为有了这块布，即便在即将失去赫拉克勒斯的欢心时也能保住爱情。许多年之后，得伊阿尼拉惊恐地获悉，她的丈夫已经娶了一个据说年轻貌美的妻子，并要随赫拉克勒斯一起回家。得伊阿尼拉就取出内萨斯给的布条放在一个水桶里，同时又将她要给赫拉克勒斯送去的一件内衣放在桶里。结果，赫拉克勒斯一穿上得伊阿尼拉送来的贴身内衣，就马上痛苦不堪。他竭力挣脱，可是内衣已和自己的肌肤粘连在一起……事后，得伊阿尼拉自尽，赫拉克勒斯也用火结束了自己的生命。

在这里，画家选取了一个诱拐时的瞬间：得伊阿尼拉在惊惶失措地挣脱内萨斯的控制，而美丽的双眼则流露出无奈和求援的神情；处于无比兴奋之中的内萨斯的脸上充满了得意之情。整个画面充满了力度，内萨斯健壮的身躯和得伊阿尼拉的柔美体态形

成了对比。天上翻卷的云彩、人物身上飞舞的衣饰增强了动感，同时也渲染出一种紧张的气氛。

卡拉瓦乔

卡拉瓦乔（Caravaggio，1571—1610）是巴洛克时期中特别有创造力的艺术家。他是一个建筑师的后代。1585—1588年，卡拉瓦乔在提香的一个弟子的门下学习艺术。1592年，卡拉瓦乔去了罗马。他陆续地为一些教堂或礼拜堂绘制委托作品。画于1599—1600 年的《朱庇特、尼普顿和普路同》就是那一时期的重要作品。此后，卡拉瓦乔声誉鹊起，委托件源源不断。不过，由于他的脾气暴躁，而屡屡卷入一系列的麻烦。1606年，他甚至因牵涉一起谋杀案而被迫逃离。在他的许多宗教题材的作品中，人们往往能发现悲伤、苦难和死亡等。他要将文艺复兴时期以来的欧洲艺术从理想的视角转向这样的观念：现实本身具有根本性的意义。即使是画宗教题材的作品，也应是现实生活中的真人实景。在绘画语言方面，他喜欢对比强烈的明暗法，同时偏爱用深色的背景来衬托前景，凸现叙述的戏剧性。在艺术史上没有几个艺术家能像这个急躁而又短命的画家那样具有那么独特的影响，在某种意义上，他是17世纪早期意大利艺术精神的化身。

图9-7

卡拉瓦乔肖像。

《逃亡埃及途中的小憩》是卡拉瓦乔24岁时的作品，还带有一些文艺复兴时期的画家的影响痕迹，整个画面显得比较舒缓和柔和。根据《马太福音》，约瑟在梦中听天使命令说，

图9-8
卡拉瓦乔
《逃亡埃及途
中的小憩》(约
1595），布上
油画。

带着你的婴儿和他的母亲，逃往埃及，待在那儿，直到我告诉你回
来。因为，希律王正在寻找婴儿耶稣，并要杀害他。于是，约瑟就
带着家人连夜逃亡。在这幅画中，圣母和圣婴正在棕榈树下歇息，
约瑟为拉着小提琴的天使举着乐谱。四周的景色宁静而又怡人。
除了天使的超凡性之外，我们的所见充满了现实的真实气息。这
已经与以往那些同题画中对神圣迹象（譬如异教神像的破碎、树
枝依照圣婴的意愿弯曲以便摘取果实等）的渲染不尽相同。这种
对现实的自然主义趋向在《那喀索斯》一画显得更为明显。

《那喀索斯》取材于古代的神话。那喀索斯是一个美少年，
他拒绝了所有姑娘的爱恋。这些伤心的少女就要求众神惩罚他。
有一次，那喀索斯在溪水边弯下身子喝水发现了自己的脸庞，因
而陷入自恋，对周遭的一切无动于衷，却看着自己的倒影自言自
语，直到死了为止。他待过的地方长出了水仙花。此画的归属一
直有些争议，至今依然，因为缺少同时代的丰富材料的佐证。不
过，从日后修复过程中进行的局部分析、对图像志的创意程度的
考量以及绘画的风格特征等方面看，此画又似乎非卡拉瓦乔莫

图9-9

卡拉瓦乔
《那喀索斯》（约
1597—1599），
布上油画。

属。而且，更令人感兴趣的是，晚近的研究者甚至根据有限的材料认为此画包含了相当的自传因素，是艺术家的某种自况。

在这里，卡拉瓦乔竭力渲染了一种神秘的气氛，既有悬念，又有人物的内省。同时，他对光影的无限可能性做了认真而又深入的尝试。不仅是人物及其倒影，而且还有日后频频出现的那种将背景与前景强烈地对比，戏剧性地凸现出来的画法。更有研究者分析说，卡拉瓦乔连人物的膝盖也不放过加以对比的机会。确实，《那喀索斯》让人们窥见了卡拉瓦乔成熟时期的作品特征。

《召唤圣马太》就是卡拉瓦乔的一幅成熟之作。这一宗教题材在画家的手中俨然成了风俗画的表现。画中，税务官马太与其

图9-10

卡拉瓦乔
《召唤圣马太》
（1599—1600），
布上油画。

他四个人坐在桌边，正在计数一天的进账。从画的右上方斜射进
来的光线照亮了这一组人物。此时耶稣和圣彼得进来，前者招呼
圣马太的手势因传道奔波而显出明显的倦态，而对耶稣的不期而
至以及突然射进来的强光，圣马太惊讶地用左手指着自己，仿佛
是说："找谁，我？"而他的右手依然在数桌上的钱币。画面左
边的两个人物形象借鉴的是荷尔拜因1545年的一件作品，其中的
人物都沉浸在数钱的过程中，完全没有意识到基督的到来。两个
男孩倒是有所反应，马太身边的那个男孩的身子向后靠，似乎是
要寻求保护，而另一个男孩则微微向前倾，显得无所顾忌。圣彼
得背向观众，但是其手势表明了他是陪伴基督而来的。画面的戏
剧性就在于，基督的不期而至和人物的反应的"错位"。画家选
取了一个富有意味的"定格"：通过一种静态生动地表达了人在
行动之前或者面对命令、挑战时的优柔寡断。

画面的构成颇可玩味。右边是站立的人物，仿佛是垂直的长

方形，左边围着桌子坐着的人则形成了水平的群像。人物的服饰也有强烈的对比：沉浸在世俗事物中的马太及其周围的人穿着合时的服装，而来召唤马太的基督和圣彼得却是赤足的，身上披着斗篷，全然是不理会时令的装束。两组人物之间的空当儿是由基督的手连起来的，但是这一手势，就如米开朗琪罗的壁画中的亚当的手势一样，具有某种特殊的意味，既在形式上同时也在心理上将画面中的两个部分整合在一起。一些细节也可琢磨一番，譬如，观者还可以发现，进屋的基督的脚已经朝外，仿佛就要离开这个屋子。马太的帽沿上的钱币强调出他当时对金钱的在意和对未来的事件的漠然。画中的光线的描绘尤为精彩。画的右上方的光照亮的是马太及其同伴，而基督和圣彼得身后的光则仅投射在他们自己的身上。可是，令研究者有些好奇的是，为什么圣彼得未在他左侧的孩子身上留下投影呢？画家是不是还有不可思议的、第三种光源？据说，伦勃朗对卡拉瓦乔的这种用光极为佩服和迷恋。

《以马忤斯的晚餐》展示了卡拉瓦乔多方面的出众才华。他

首先叙述了一个颇有悬念的故事。耶稣被钉死在十字架上后又获复活。两个依然被耶稣的死所震惊的门徒在走向以马忤斯的途中遇见了一个陌生人。他们在一家小酒馆里歇脚吃饭。用餐之前，他们照旧要对着面包作感恩祷告。可是，正在此时，两个门徒忽然惊讶地意识到，同行而来、坐在餐桌旁的陌生人可能就是耶稣（复活的耶稣）本人，同时他们又不敢相信眼前的事实。画家描绘的恰是这一充满戏剧性的时刻。画面中央是耶稣，他举起右手对着面包祝谢。正是这一动作显露出了他的身份。画面左边背向观众的门徒（可能是门徒革流巴）用手撑着椅子的扶手，半隐的脸依然让人感受到他的极度惊讶；相反，右边的门徒（可能是圣彼得，他是耶稣复活后第一个见到耶稣的门徒）则张开双手，脸上的表情似乎是说："啊，这是真的吗？"他短袖外套上的贝壳表明了他是朝圣者。卡拉瓦乔似乎没有迟疑地将这两个门徒都画成了现实中的普通的劳动者。站着的酒馆的主人似乎无法理解眼前发生的戏剧性时刻，他显然更有兴趣了解自己所看到的一幕，但是却一脸的迷茫，与两个门徒的表情形成有力的对比。其次，卡拉瓦乔再次显示了他在用光方面的天分。自左上方透进来的光不仅仅是照彻画面的光源而已，而且也显然是对门徒再认出耶稣这一重要时刻的"协奏"，具有某种寓言的特点。再次，卡拉瓦乔通过无与伦比的静物画因素来加强所描绘的一刻的转瞬即逝性。无论是玻璃杯、陶器，还是面包与水果、家禽与葡萄叶等，其画法及其精湛的程度都是意大利绘画中前所未有的。

贝尼尼

贝尼尼（Gianlorenzo Bernini，1598—1680）是意大利巴洛克艺术的又一杰出的大师，集雕塑家、建筑师和肖像画家于一身。他是一个小有名气的雕塑家的后代。7岁时，全家从那不勒斯迁居到罗马。8岁那年，贝尼尼就动手塑了一个小孩的头像，显现出不凡的才气。贝尼尼不仅仅从父亲那里学会了如何处理大理石，而且也通过其父亲认识了当时的一些重要的艺术赞助人，为他自己后来的创作打下了独特的基础。贝尼尼的雕塑作品往往具有勃勃的生气、戏剧性的动感以及强烈的对比效果等。有研究者认为，他是巴洛克时代的最伟大的雕塑家，也是米开朗琪罗以后的最出类拔

萃的雕塑家之一。

《大卫》是贝尼尼25岁左右时所作的雕塑。在文艺复兴时期就有多纳泰洛、韦罗基奥和米开朗琪罗等人创作过同类的作品。不过,他们常常是表现静态中的牧羊人大卫,边上是被杀死的巨人歌利亚的头或投石的装置。在这里,贝尼尼却塑造了处于投石行动之中的大卫,尽管对手歌利亚并未出现,但是,却又通过雕像的诸种暗示让人觉得他的无所不在。地上放着的是尺寸过大的胸甲以及大卫战胜歌利亚之后将要弹奏的一架饰有鹰头的竖琴。雕像的右侧显示了大卫的动态,他在掷石时跨步向前,仿佛要纵身一跃。而从正面看,大卫姿态就像是凝固了似的。这是投石之前的一刹那,充满了动与静的丰富节律,难怪有人觉得贝尼尼实在是有一种走向绘画性的野心,以制造出具有幻觉感的戏剧效果。确实,巴洛克艺术并不承认雕塑和绘画有什么不可逾越的分野,而是可以进入一种共存和互补的状态。贝尼尼的雕像是一个成功的例子。

有意思的是,艺术史研究者根据当时的一些资料发现,大卫的头像就是艺术家的"自画像",当时贝尼尼经常让常常来访的红衣主教拿着一面镜子对着自己,边看边雕刻大卫的形象。据说,这面镜子亦系红衣主教所赠。

双人甚至更多的人所组成的雕像是贝尼尼特别擅长的。《普路托和普洛塞耳皮娜》是一个绝好的例子。根据神话中的描写,普路托是冥界的一个强有力的神,他诱拐了谷物女神的女儿普洛塞耳皮娜。后来由于主神朱庇特的调停,谷物女神获得许可,她的女儿半年在冥府,半年则回到地面上生活。因而,每年春天都有鲜花组成的地毯迎接普洛塞耳皮娜的到来。在这组群雕里,贝

尼尼饶有意味地运用了一种可能会令人想起手法主义的扭转的人体状态，但是同时又赋予了一种极富力度的紧张性（人们可以注意到，普洛塞耳皮娜在奋力推开普路托的脸时，她的手在后者的皮肤上所形成的皱褶；同时，普路托在抱住普洛塞耳皮娜时，其手指也在她的身

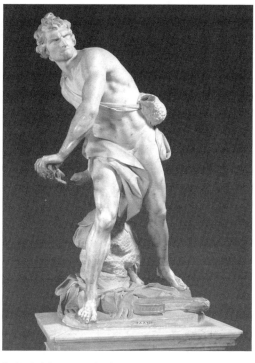

图9-13
贝尼尼
《大卫》（1623—1624），大理石。

体上留下深痕。从雕像的左侧看，人们会注意到，普路托的步态迅捷而又有力，柔弱的普洛塞耳皮娜被他紧紧地抱住。而从正面看，他仿佛稳操胜券，怀中的普洛塞耳皮娜宛如凯旋的奖杯。再从右侧看，人们则会发现普洛塞耳皮娜的泪珠。她在挣扎，她在祈祷，而风吹拂着她的秀发。地上是冥府的守卫者——有一条三个头的狗正在狂吠……富有戏剧性的所有因素都浓缩在一个瞬间了。

《阿波罗和达弗涅》描绘的是奥林匹斯山上十二神

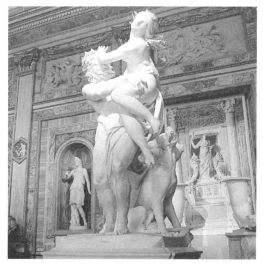

图9-14
贝尼尼
《普路托和普洛塞耳皮娜》（1621—1622），大理石。

图9–15

贝尼尼
《阿波罗和达弗涅》(1622—1625)，大理石。

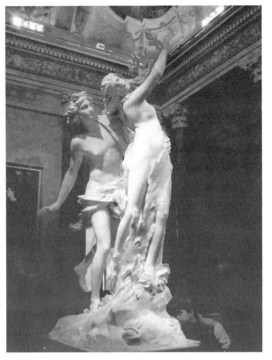

尊之一的阿波罗的一场恋爱事件。这一事件是阿波罗的初恋，因而屡屡成为历代艺术家手下的重要题材。当艺术家开始着手雕刻这一真人大小的作品时，不过24岁而已。依照奥维德的《变形记》的描述，一切都是丘比特惹的事儿。因为，他将带来爱情的金箭射中了阿波罗，同时又将驱逐爱情的铅箭射中了河神之女、水中仙女达弗涅。于是，阿波罗将自己心中的爱慕化为对达弗涅的疯狂追逐，而达弗涅在即将被追上的一顷刻祈求河神父亲的援救。情急之中，她父亲把她变成了一株月桂树。贝尼尼捕捉的是阿波罗触及达弗涅的刹那，此时飞奔着的她的手臂、飘拂的秀发变为摇曳的枝叶，双脚也长成了树根。此时的阿波罗的表情极为丰富，既有极度的惊讶，也有莫名的迷茫。雕像将一种飞奔的复杂运动和人物内心激越澎湃的情感凝固于一瞬间。贝尼尼在成功地表达了一种贞洁战胜爱欲的主题的同时，也对世人显现了其让大理石转化为表现动态中的人体的生动载体的高超技艺。人们甚至可以感受到速度、轻风和喘息等。不过，后来在底座添加的红衣主教的那句拉丁文铭文——"那些热衷追求转瞬即逝的快乐的人，最终只得到叶子和苦涩的浆果"——却意味着太多的道德说教。应该说，那未必是艺术家本人的全部意旨所在。

《圣德列萨的迷醉》是贝尼尼为罗马的圣玛利亚·德拉·维

多利亚教堂而雕刻的大型作品。圣德列萨（1515—1582）是西班牙卡迈尔教派的修女。她积极地投身于恢复教规的行动，在西班牙建立了若干所严守旧教教规的女修道院。圣德列萨少女时就有许多幻觉丛生的体验。后来，她就以书信的形式将这些幻觉记录在《圣德列萨自传》里。其中有一次的幻觉令其特别刻骨铭心。那是一支天使所用的、闪着火花的金箭刺入她的心房的"神爱"体验："那巨大的痛苦不由得使我失声呼号，同时却又感觉到无限的甜蜜，尽管在某种程度上也影响到了肉体。这是上帝给予灵魂的最为甜蜜的抚慰。"贝尼尼的雕像选取的就是圣德列萨的这一幻觉体验：天使神秘地微笑着，仿佛是征服心灵的爱神。他轻轻地撩开圣德列萨的衣袍，要用金箭刺穿后者的心房，而天使自己的衣袍的飘拂感似乎表明他是刚刚抵达的。赤足的圣德列萨穿着宽大的衣袍，身体被瑞云轻轻托起，她斜倚而靠，双眸紧闭，而嘴唇微微张开着，一副迷惚的神情。她内心的激动和外表的恬静形成了强烈的对比。惟有衣袍上的大块皱褶折射出她所经历的神奇体验的强度，同时也呼应了来自天上的召唤。其身后的金色的光芒就是来自天堂的神意，要将迷醉的圣德列萨带往天国。这更是渲染了整个雕像的神圣性。不过，研究者依然指出，贝尼尼在这一神圣题材的雕刻中几乎是无迹可求地将属于人的内心世界的独特情感体验定格

图9-16
贝尼尼
《圣德列萨的迷醉》(1647—1652)，大理石。

图9-17

贝尼尼
《四条河的喷泉》
(1648—1651)。

图9-18

代表尼罗河的老
人形象。

图9-19

代表多瑙河的老
人形象。

在一个宗教性的雕像上。

　　贝尼尼在户外雕塑方面的造诣尤为全方位地展示了他的非凡才华。他的那些喷泉雕塑无疑是建筑物、广场与雕塑的完美的结合。这里我们仅仅介绍他的《四条河的喷泉》。这件教皇的委托

件，由贝尼尼设
计，除了雕刻底
部的马、棕榈树
和狮子等是由贝
尼尼亲手创作的
外，其余均由他
的弟子完成。雕
像的中央用石灰
岩砌成，很多喷
泉的出口都设在
其中。最上面的
则是埃及的方尖
碑。面对四个方
向的老人雕像分
别代表四大洲，
象征着教会对这
些地方的影响，
同时也是肯定教
会的胜利业绩。
整个雕像气势磅
礴，仿佛是一个
世界的缩影。

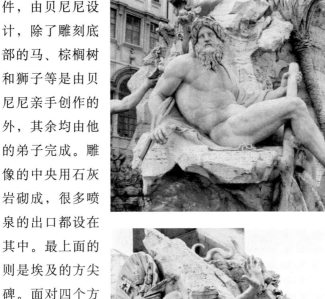

图9-20

代表恒河的老人
形象。

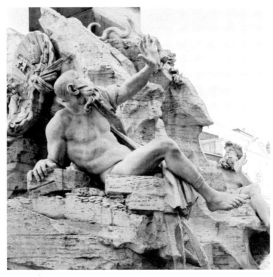

图9-21

代表美洲的老人
形象。

　　其中代表非洲尼罗河的裸体老人形象扯着一块蒙面的头巾。
这是因为当时至少对许多欧洲人来说，有关这条河的源头在哪里
并不清楚。贝尼尼有意在他的身边加了一株棕榈树；以加强非洲
的特色；代表多瑙河的老人形象，其脚边是一头口吐喷泉的雄
狮，身后是教皇的纹章；代表亚洲恒河的老人手持一根树枝，旁
边是一匹白马，令人联想起佛教中的所谓"白马驮经"的典故；
而代表美洲的普拉特河的老人是一个黑人的形象。他举着手，看
着盘在石头丛中的蛇，而身体右侧散落着许多的金币，表示美洲

丰富的矿产和名闻天下的淘金业。据说，教皇对贝尼尼的巧思奇想的设计以及对埃及方尖碑的利用赞不绝口，而一度因为雕像的经费而被迫多付面包钱的罗马民众最后也转怒为喜，深深爱上了这座雕像。有人甚至说，没有贝尼尼的喷泉雕塑，就没有罗马，可见他的雕塑在罗马的重要意义。

二 西班牙的巴洛克艺术

西班牙的巴洛克艺术有着自己的特色。当时南部的港口城市塞维利亚和马德里是两个重要的艺术中心。在所有西班牙的巴洛克时期的画家中，委拉斯凯兹无疑具有压倒一切的重要性。

委拉斯凯兹（Diego Rodriguez de Silva y Velázquez，1599—1660）生于塞维利亚。他跟随过几个才华平平的老师学画。委拉斯凯兹对拉斐尔、米开朗琪罗、提香以及他们的理论兴趣尤浓。后来，他又对卡拉瓦乔画风颇为心仪。1617年，委拉斯凯兹如愿加入了

图9-22
委拉斯凯兹
《自画像》(1643)，
布上油画。

当地的画家行会。这对委拉斯凯兹是意义深远的事情。从此，他就可以自己开设画室，雇用助手，同时接受各种各样的委托。画家于1622年以前所画的作品中既有风俗画、静物画，也有肖像画和宗教题材的绘画，较为著名的有《煎蛋的老妇人》、《桌子旁的三

个男人》、《塞维利亚的卖水者》、《东方三博士的朝拜》（其中有自画像的表现，而圣母则是以自己的妻子为模特儿）。1622年，委拉斯凯兹第一次来到马德里，他为许多古代大师的珍品所倾倒，同时结识了很多同行。然后，他又去了托莱多，埃尔·格列科的作品给他留下了深刻的印象。1623年春，委拉斯凯兹被召到宫廷，接受了第一件委托作品，为菲利普四世画像。作品的成功使他一跃成了宫廷画家。1628年，鲁本斯访问马德里，委拉斯凯兹经常去拜访作画的鲁本斯。只有委拉斯凯兹一人被如此允准。正是鲁本斯说服了委拉斯凯兹去意大利访问。1629—1630年间，画家去了热那亚、威尼斯、佛罗伦萨和罗马。他第一次亲睹了心目中最崇拜的画家提香的原作。他勤奋地临摹大师的杰作。同时，也创作了一些尺幅巨大的作品。委拉斯凯兹以《梳妆的维纳斯》和《阿拉喀涅的寓言》等作品达到了自己绘画生涯的巅峰状态。1649—1651年，委拉斯凯兹第二次访问罗马。其间，画出了《英诺森教皇十世》。回到马德里，画家开始创作尺寸更为巨大的作品。《宫娥》是委拉斯凯兹最重要的作品。

图9-23

委拉斯凯兹
《梳妆的维纳斯》
（1644—1648），
布上油画。

我们先来看他的《梳妆的维纳斯》。这是委拉斯凯兹仅存下来的一幅女性裸体画，据说他共画过四幅。从题材和主题来看，也是西班牙绘画中所鲜见的，因为教会并不认同这一类的作品。同时，如果从艺术表达的角度看，也是与众不同的。通常，在表现女性裸体的画中，往往会有风景的背景以及侍女等，但是，委拉斯凯兹却以一种不能再简略的处理来表现具有神话背景的女性裸体。作为爱情之神，维纳斯是女神中最美的化身。这里，她和自己的儿子美少年丘比特在一起。后者为她扶着一面镜子，使她既能看见自身，又能看到画外。画家仿佛故意将维纳斯背向观者，而且将镜中之像画得相当模糊不清。丘比特的在场暗示着某种爱情的意义，背景上的红色更是一种渲染，但是却又没有确指的东西。画家在女人体上运用一些舒缓起伏的曲线，而丝绸上的曲线又呼应和强化了这种特殊的美。人们会在欣赏此画时自然地想起提香的《乌比诺的维纳斯》以及乔尔乔内笔下的维纳斯的形象。确实，它们都是西方绘画中描绘维纳斯的最佳之作。仅仅就色彩而言，人们注意到，或许与画家的精心选择有关：鲜亮的红色、轻柔的蓝色、纯净的白色和暖色调的红棕色使得维纳斯的肌肤的色调显得尤为突出，同时其光泽主宰了整个的画面。维纳斯不是通常的那种金发，使得研究者认为，委拉斯凯兹作此画时有过模特儿，而且是国王菲利普四世的一个情人。从维纳斯的姿态看，那也是一种带有含蓄意味的情色，既是裸体的，又是圣洁的，并与整个画面融合得极为自如，从而蒙上了一层超然的意味。丘比特的形象也有特殊之处，他没有像往常那样带着弓与箭，而是扶着一面镜子。他的手上搭着粉红色的绸带，仿佛被束缚住了，只能沉浸在对维纳斯的注视中。镜中之像对光学原理提出了奇怪的挑战：显然不是维纳斯应该显现其中的样子。这究竟是画家只敢画出维纳斯模模糊糊的脸，还是不想表现维纳斯的另一面的迷人体态？这是否意味着此画另含一层意思：它与其说是对维纳斯的裸体的礼赞，还不如说是对一种忘情于自我的美的捕捉。也就是说，维纳斯在这里就是一种既没有目标也没有目的的神秘存在，她无需活动的场景，而只是在人们的眼前展示美之所以为美的本身。在这种意义上说，女神维纳斯的美已经成为一种普遍的、超越性的美。

附带一提，此画于1914年遭到一极端女性的破坏。所幸的是维纳斯身

上的几处斫痕经修复后几乎无法察觉。

《阿拉喀涅的寓言》或名《挂毯纺织女》。此作再现的是马德里的伊莎贝尔挂毯工场里的一个场景，其中靠前景的工人正在做织毯前的预备工作，背景上有一完成了的挂毯。自从18世纪此画被皇家收藏以来一直标题为《挂毯纺织女》。在一份1664年的收藏目录中，此画标题为《阿拉喀涅的寓言》。或许就图像本身而言，仿佛没有理由标以此题。而且，19世纪甚至20世纪的一些艺术史学者也都确实把这件作品看做是高度写实的代表作。但是，一旦人们注意画中后景平台上的一组人物就应另有所思了。她们衣着雅致，会不会是从宫廷出来参观这一工场呢？不过，左侧面朝向右方的人又是谁呢？从其所戴的头盔推想，该是雅典娜女神——她正在做什么？背景上挂毯的设计显然是以提香的名画《诱拐欧罗巴》为蓝本的，但此画中并无雅典娜的形象。所以，可以推想的是，雅典娜就是挂毯外站立的那个形象。研究者指出，此画确实应用1664年目录中所记录的标题，即《阿拉喀涅的寓言》，因为奥维德在《变形记》里有过这样的描写：雅典娜作为专司纺织的女神却受到了出身

图9-24

委拉斯凯兹《阿拉喀涅的寓言》（约1644—1648），布上油画。

平凡、以纺织见长的吕底亚少女阿拉喀涅的挑战。原来，阿拉喀涅十分擅长织毯，常常得到仙女的尽情赞美。人们以为她的技艺是雅典娜的赐予，但是阿拉喀涅拒绝承认这一点，并要与雅典娜一比高低。后来，雅典娜将阿拉喀涅变成了蜘蛛吊在后者自织的丝网上（相传，委拉斯凯兹曾收藏有一本《变形记》的意大利文的译本，内有各种16世纪的插图）。那么，阿拉喀涅又在委拉斯凯兹的画中的什么地方呢？如果设想画的前景上人物形象既是对神话人物又是真实女工们的再现的话，那么，阿拉喀涅会不会就是那位正在用手纺纱的女工呢？也许绕线的女工该是雅典娜，她假装普通人而不让阿拉喀涅辨认出来？至此，或可推想的是，在后景上面对着雅典娜的也许是阿拉喀涅。艺术史学者就据此把此作看成是对比之作：前景与后景、现实与神话、工艺与美术，等等。如此，《阿拉喀涅的寓言》就比较容易理解了。来自民间的阿拉喀涅与雅典娜比赛纺线，结果前者织出的是奥林匹斯山上神祇们恋爱的故事，为此雅典娜恼羞成怒，撕碎了织品。阿拉喀涅吓坏了，吊颈自尽。雅典娜又救活了她，却把她变成一只蜘蛛，罚其终生"纺线"不止，在背景上头戴盔甲的雅典娜不正举着手欲向不幸的少女施行致命的法术吗？这种在神话中才有的遭遇，莫非就是画中前景上那些女工们的现实命运？

《宫娥》是委拉斯凯兹的又一倾力之作。画面的背景是画家在菲利普的宫廷中的工作室，而中心人物则是只有5岁左右的公主玛格丽特，她显得淘气而又天真。陪伴她的是几个宫女、修女和修士以及侏儒和狗。除了玛格丽特是予以强调的对象外，门道也是一个描绘的重心之一，站在那里的是王后的管家。跪着的侍女将黄金托盘上的红色陶瓶递给小公主。画中最右边的女孩斗胆将脚踩在那只昏昏欲睡的大猛犬身上，为画面添增了自然随性的情调。

画中也有一些朦胧不清的地方，譬如右边墙上的画是无法看清楚的。委拉斯凯兹正在画的作品恰好背向观众，画的是什么也让人完全不得要领。背景上正向着观众的墙上有两幅大画，据说是出诸鲁本斯和乔丹斯（Jacob Jordaens）之手的作品，均表现神与凡人的竞赛。而它们下方的一面镜子中所映照的人物显然是此画的赞助人国王菲利普四世与王后玛丽安娜。但是，这是不是说，他们当时就站在他们的女儿前面呢？或者说，他们就是

委拉斯凯兹正在绘制的作品中的人物？可能画家就是有意要让这面镜子（如同《梳妆的维纳斯》中的镜子一样）具有多义的读解。这样做也是和巴洛克时期的趣味相一致的。

图9-25

委拉斯凯兹《宫娥》(1656—1657)，布上油画。

画中自画像里的艺术家显得十分自信。他的黑色束腰外衣上佩戴着王室的红十字勋章。不过此画是在1656—1657年完成的，而画家获得这一勋章是在1659年，因而此红十字勋章是后来才添画上去的。

此画对空

图9-26

委拉斯凯兹《宫娥》(局部)。

间的理解和驾驭可谓别出心裁。画家极为独特地处理画面中的气氛，懂得人物之间的关系的调停，尤其是善于调整前景与背景的关系，利用一切手段增强画面的景深错觉。后世的艺术家对此画有足够的好奇心。譬如，戈雅依照此画作过一幅蚀刻版画；毕加索以这幅画为主题，至少画过四十四幅的变体。马奈也对委拉斯凯兹兴味盎然。

三　法国的巴洛克绘画

巴洛克时期法国最有影响的画家当推久居罗马的普桑。他将建立在古代以及文艺复兴时期的艺术遗产基础上的古典主义进一步地往前推，显现了一种更为明朗而又宏大的风格。

普桑（Nicolas Poussin，1594—1665）出生在诺曼底的一个贫穷的农夫家庭。8岁时，一个画家到村里的教堂绘制油画，一下子唤醒了普桑的艺术兴趣，并立志要当一个画家。于是，1612年，成年了的普桑离家到了巴黎，并进入手法主义的画家拉尔马

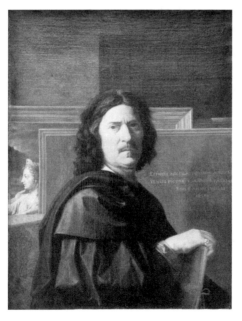

图9-27

普桑
《自画像》(1650)，
布上油画。

（J. Lallemald）的工作室学画。他对意大利文艺复兴盛期的艺术（尤其是拉斐尔的作品）产生了极为浓厚的兴趣。这也是他后来（1624）到罗马的一个原因。七八年之后，普桑的画艺到了炉火纯青的地步。他顺利地接受了诸如此类的重要委托：巴黎卢森堡宫的装饰以及大型祭坛画《圣母升天》等。

比较可惜的是，画家在1612—1623年间创作的作品大多没有流传下来。1623年，普桑应一个诗人朋友的邀请访问意大利，为奥维德的《变形记》画素描插图。这些插图令人耳目一新，现在保存在英国温萨城堡的皇家图书馆中，是画家早期作品仅存的部分。访问意大利，威尼斯是普桑的第一站。几个月的时间里，艺术家对威尼斯绘画中富有感性色彩的辉煌留下了极为深刻的印象。翌年，他到了第二站罗马，从此就定居了下来，除了1640—1642年间在巴黎的逗留。1623—1640年，是普桑在罗马的第一个时期。普桑在罗马结交的朋友主要是人文领域里的学者，正是他们的影响使普桑变得好思、博学和理性化，也让他有可能在年轻的时候就有出类拔萃的成就。他在画神话题材的作品时，尝试实验当时在欧洲流行的不同绘画风格。这一时期最重要的作品就是画于1628—1629年的《圣伊拉斯谟的殉难》，这是为圣彼得大教堂中的礼拜堂而绘制的祭坛画。也正是在这一时期，普桑显现了自己的巴洛克的画风，但是从来不觉得可以画得得心应手或者高于意大利的画家们。显然，画家并不完全满意自己的作品。这一时期，出于对提香的崇拜，普桑也画出了像《阿卡迪亚的牧羊人》（1629）这样的作品，流露出对古代的真实迷恋。甜蜜的情爱、诗意的灵感、与自然和谐相处时无忧无虑的幸福等都是频频出现的主题。从17世纪30年代中期开始，普桑有意效仿拉斐尔，在古罗马的题材中寻求灵感。同时，他也重新开始涉足宗教题材的绘画，《崇拜金牛》就是一个杰出的例子。普桑还对历史题材有特殊的兴趣，有意揭示其中的伦理涵义。由于常常涉及复杂的构图和众多的形象，普桑总是先研究相关的文字资料，然后画出一些速写，接着他用特制的蜡像在一个小的舞台模型上进行安排。再据此画出草图，最后才诉诸画布。有意思的是，普桑身在意大利，却已在法国形成一定的影响。17世纪30年代后半叶，巴黎的年轻艺术家们就有意遵循普桑的画风。

1640年，普桑回到巴黎，成为路易十三的宫廷画家。重要的委托件源源不断的同时也迎来不少其他宫廷画家的妒意。普桑发现自己所接的委托件（包括各种祭坛画和对卢浮宫的装饰）未必是自己所能胜任的，而且完成的作品也未获得什么好评。无论是他的艺术理想，还是他的伦理标准都与法国君主有冲突。两年之后，普桑不得不再返回罗马。巴黎之行给予画

家诸多的沮丧，但是让他结识了当时巴黎的知识精英，譬如戏剧大师高乃依、数学家和哲学家笛卡尔等。

画家在罗马的第二个时期（1642—1665）里继续致力于古典题材的创作，留下了许多重要的作品。可以注意到的是，一些作品理性地表现了危机的时刻和令人难以抉择的道德难题。因而，他所刻画的人物也属于特殊的类型，无论是科里奥兰纳斯（Coriolanus），西庇阿（Scipio），佛西翁（Phocion），还是狄奥根尼（Diogenes）都是与罪恶和感官快感决绝而对美德和理性坚贞不渝的英雄。尽管普桑坚信理性是艺术的指导原则，但是他笔下的人物形象却从来不是冷冰冰的，毫无生气的。虽然他们的造型可能和拉斐尔或是古罗马雕塑中形象有相近之处，但是，依然自有一种前所未有却又实实在在的活力。即便画家在晚期的作品中所有的运动（包括姿态和表情）都简化到了极致，他的形式还是通过理性化的秩序透发出勃勃的生气。

从1660年起，普桑的健康状态每况愈下。到了1665年初，画家不再画画。同年，普桑就去世了。

普桑的绘画构成了对欧洲绘画的深刻影响，尤其是他对古代历史、《圣经》和古希腊罗马的神话的精湛"阐释"，即使是在19世纪的艺术家身上也是有迹可寻的。后世的法国画家，譬如大卫、安格尔和塞尚等，都是普桑的崇拜者。对艺术家本人显得有点不公平的是，他在世时并没有亲眼看到他的创作与画风被17世纪后期的法兰西学院所接受和认可。实际上，他的绘画主张（即绘画必须面对人的最为高贵而又严肃的情境，必须依照理性的原则并通过典型而又有秩序的形态表现出来；绘画与其说是视觉的，还不如说是心灵的，等等）对法国的新古典主义具有根本性的作用与意义。

现在我们来看他在意大利所作的早期作品《诗人的灵感》一画。这是当时画家最个人化的一幅作品。普桑在罗马独自作画时，竭力要创立一种井然有序的视觉语言，它与其说是打动观者的情感，还不如说是诉诸其内心的理性。有关《诗人的灵感》的主题一向有争议。不过，研究者一般认为，右边的那个从阿波罗处获得灵感的年轻人可能是古罗马的诗人维吉尔，而左边站立的形象则是掌管史诗的缪斯女神卡利俄珀（Calliope），两

个形象都令人联想起古代的雕像，而画中金色的光线则透露出了16世纪的威尼斯画派的大师（尤其是提香）对普桑所带来的深刻影响。

阿波罗和卡利俄珀手中的乐器点明了古代诗歌与音乐的亲密联系，而花冠无疑是对诗歌的最高赞誉。画中五个人物的眼神似乎都没有对视，而是各自朝着一个方向。这种"素处以默"的状态大概就是"灵感"的召唤吧。在这里，普桑将人物放在极为柔和的风景之中，而在柔和的暖色调的包容中体现明暗的微妙变化。阿波罗的乐器上的光就显得特别生动。所有人物的形象端庄和文雅的姿态富有雕塑感，洋溢着古代的崇高气息。

《花神的王国》俨然是一片欢乐的情景。神话中的美丽的花神嫁给了春天时催花开放的西风之神。当春天来到的时候，花神就会沿着西风之神的足迹沿路撒满鲜花。在这里，花神一边轻盈

图9-28

普桑
《诗人的灵感》
（约1630），布
上油画。

图9-29

普桑
《花神的王国》
（1631），布上
油画。

地舞蹈，一边撒着鲜花。围绕在她周围的人后来死后都变成了花卉。譬如，画面左侧的埃阿斯正准备伏剑自尽，因为未能得到阿喀琉斯的武装而疯狂。他死后变成了燕草；埃阿斯的旁边是那喀索斯，他正在一个水瓮里照自己的影子，后来变成了一株水仙花；克吕泰抬头眺望天空中正驾着太阳车而过的太阳神，这是一种无望的爱情。她后来变成了向日葵；美少年雅辛托斯正在抚摩头上的受伤处。他是太阳神的所爱，后者教他投掷铁饼。不幸的是，西风将铁饼吹向雅辛托斯并致其于死地。他的血溅落的地方就长出了风信子；阿多尼斯也是美少年，不小心被爱神之箭擦伤了的维纳斯曾与他陷入无望的恋情。他现在站在雅辛托斯的身后，手里拿着长矛，旁边还有两条猎犬。他撩起身上的衣袍，以查看自己腿上的伤口。他后来变成了白头翁；在画面右下侧前景中的是克罗科斯与仙女斯米拉克斯。前者因为缺少耐心而成了番红花，后者则为野菝葜……普桑将如此众多的神话人物安排得错落有致，而且具有梦幻般的整体感，显现了对古典题材的娴熟理解和高超的统摄能力。

《海神尼普顿的凯旋》是一幅从拉斐尔的壁画作品的构图中汲取了灵感的作品。就题材而言，它依然是神话的范畴。因而，

图9-30

普桑
《海神尼普顿的
凯旋》(1634),
布上油画。

有关此画的阐释也要从神话故事着手。原来，安菲特里特是逃避
海神尼普顿的求爱的，可是尼普顿却穷追不舍，派出海豚去追逐
她。海豚找到安菲特里特后劝服她成了尼普顿的新娘。在画中，
她是中心，是众多目光的焦点。她坐在贝壳上由海豚拉着，跟随
在尼普顿的马车队旁。她的头上是随风而舞的红色头巾（古代海
中女神的一个标记），由人身鱼尾的海神和海中仙女所组成的仪
仗队簇拥在她的四周。尼普顿驾奴着四匹健壮无比的海马（上身
为马下身为鱼），但是显然以其眼神的方向显露了对安菲特里特
的一往情深。除了嬉戏和吹奏的仪仗队以外，普桑还在天上安
排了一组可爱的天使。他们或手持弓箭，或撒落花朵，使欢庆的
气氛达到了顶峰。此外，画面左侧的远处坐在一辆车中的年轻人
可能是法厄同，他是太阳神赫利俄斯的儿子。他要驾驶父亲的太
阳车的鲁莽行为是一种企图追求那些力不胜任的事情的象征。后
来，他驾驶的太阳车坠入水中，由水中仙女埋葬。他的形象出现
在这里可能具有某种对比的意义，使前景中的场面更加显示出凯

旋的意义。

《崇拜金牛》原先是与《跨越红海》（现藏墨尔本国立维多利亚美术馆）相配对的。两幅画均描绘了选自《旧约全书·出埃及记》的故事。在西奈山的荒野上，以色列人的后代因为摩西上山久久不回而十分气馁，他们就请求摩西的兄弟亚伦为其造一个神来祭拜。亚伦就将他们的金首饰收集起来，铸成了一头金牛犊，放在祭坛上。刚刚取到神的"十诫"下山的摩西和约书亚听到山下的歌声，看到金牛和手舞足蹈的人们。摩西对这样的偶像崇拜愤怒之极，摔掉刻有"十诫"的书板，毁掉了金牛。画中穿白色衣袍的人就是亚伦，他正在宣布要为金牛举行狂欢的盛宴。

据说普桑为了画好此画，先是用泥做了人物的模型，然后又请人摆出舞蹈的姿势。画的背景是气势宏大、用色大胆的风景，显然受到了提香的作品的启发。

《时光音乐之舞》是一幅较小尺幅的画作，其中包含了非常深刻的理性思考的命题，是对人所必须面对的时间、命运和处境等的视觉概括。画面中央是牵手舞蹈的四个人物，象征着命运之圈，是人在走向最终的死亡过程中不断要面临和解决的

图9-31

普桑
《崇拜金牛》（约1635），布上油画。

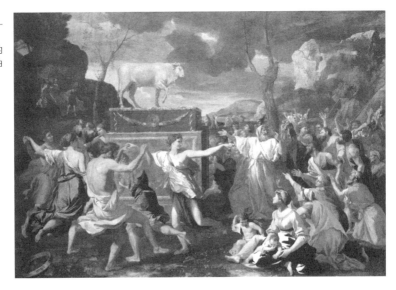

图9-32

普桑
《时光音乐之舞》
（约1638），布
上油画。

四种情境。面向观众的是代表欢乐的舞者，她的脚上穿着罗马式的雅致凉鞋，头上戴着玫瑰花环，双眼热情地朝向观众，仿佛邀请我们加入舞蹈的行列；她的右手牵着的是一个赤足的男性舞者。他代表勤奋，头上戴着的是月桂冠，而月桂又有美德和胜利的含义。他的目光投向身后的代表财富的女性舞者；头上的珍珠环和金色的凉鞋都点明了作为财富代表的舞者的身份，她的右手紧紧地拉住了欢乐的手，可是其左手是否要拉住代表贫困的舞者的手却显得有些踌躇；画面最右面的舞者为贫困的化身，她的头上只有亚麻布的头巾，脸上流露出焦虑的神情。画面右侧坐着弹奏音乐的是有着翅膀和胡须的时光老者。他的在场意味着在人的整个命运发展或变化的过程中死亡犹如随时陪伴着的影子。坐在时光老者身边的小天使举着光阴的流沙。沙漏上部的沙已经所剩无多！画面左侧的小天使则吹着气泡，隐喻人生短暂的梦幻色彩，而他的身后是两面神雕像，其

年轻的一面注视着未来，而苍老的一面则回望过去。雕像上挂着只有短暂鲜活期的花朵。天上是太阳神的战车。阿波罗手持的巨大圆环象征永恒和不朽。陪伴着他的是四季女神，还有在最前面飞翔的黎明女神。这是阿波罗的姊妹奥罗拉。她推开夜的乌云，打开清晨的大门，所到之处撒下美丽的鲜花……此画处处显现出普桑一丝不苟的理性态度。以阿波罗为顶端，再以两个小天使为两端，可以形成一个极为规则的金字塔形，而金字塔的中央圆圈大致就是四个舞者的位置。欣赏普桑的画，寻找其中的几何结构，是一种特殊的乐趣所在。

　　《阿卡迪亚的牧羊人》是画家在巅峰时期的一幅代表作。通过这幅画，画家完美地表达了对感性和理性之美的和谐境界的痴迷。阿卡迪亚[1]在诗意的想象中是一种宁静而又具有田园趣味的人间仙境。一队年轻的牧羊人发现了一座坟墓，面对令人心神不宁的铭文，他们似乎一下子就进入了对死亡的必然性的严肃考量。坟墓上刻着的"*Et in Arcadia ego*"据说是出诸古罗马诗人维吉尔之口，传达的是一种人文主义的情愫，意思是说，"即使是

图9-33

普桑
《阿卡迪亚的牧羊人》(1637—1639)，布上油画。

在阿卡迪亚，我（即死亡之神）也依然存在"。换一句话说，即使是在阿卡迪亚这样牧歌般的世界里，逃避现实的人仍然无以摆脱死亡的相伴相随。牧羊人聚集在坟墓的铭文前，试图解读其中的深意，脸上流露着略有忧伤的好奇。所有的人物均一身古代的服饰，呈现为四种不同的颜色。右边的女牧羊人，其光洁的额头、高雅的头饰、挺直的鼻梁、头部和身高的优美比例等都体现了普桑对理想美的理解。有研究者认为，她其实更像是掌管历史的女神。她那雕像般的优雅站姿和身后挺拔的树木相互呼应。最左边赤足的牧羊人靠着墓碑而若有所思。指读铭文的牧羊人的右手将观者的视线引向了另一个牧羊人。他回过头来向女牧羊人质询，而后者将右手放在他的背上，仿佛是在证实他的所思所想。背景也是饶有深意的时间意义的一种提示：一切都已笼罩在日落时分，是白天向黑夜的转换契机，人生何尝没有这样相似的转折呢？在这里，普桑似乎没有多少讲述故事的兴趣，而是把重心放在了牧羊人的沉思缅想所关联的哲理之上。而且，画家有意让那个用手指正指着铭文的牧羊人的影子投在墓碑上，更是增强了画面的凝重和静穆感。

四　北欧的巴洛克绘画

巴洛克的艺术影响从意大利迅速传向北欧。这一时期佛兰德斯的艺术家鲁本斯以其成熟的画风、异常丰富的色彩、充满动感的构图以及血肉饱满的女性形象等占据了北欧巴洛克艺术的最高峰。他的弟子凡·戴克则在肖像画上大施身手。在荷兰，伦勃朗几乎无所不为，肖像画、历史画、风景画以及神话与宗教题材的画都有其卓而不群的手笔。另一位荷兰大师维米尔则在画面上创造了令人信服的心理氛围、无与伦比的光的效果。在其身后，风景画、静物画、动物画以及建筑景观画等都成为荷兰巴洛克艺术中的重要体裁。

鲁本斯

鲁本斯（Peter Paul Rubens，1577—1640）出生在一个流亡的加尔文

图9-34

鲁本斯
《自画像》（约
1639），布上
油画。

教徒的家庭中，10岁时，父亲去世，母亲将一家迁回了安特卫普。14岁时（1591），鲁本斯为佛兰德斯的一个公主当侍童，并开始学画。1600年，鲁本斯如愿到了意大利。他悉心研究和临摹提香、丁托列托和拉斐尔，同时对同时代的画家卡拉瓦乔和卡拉齐大为赞赏。与此同时，他也在意大利宫廷里陆续创作了一些精湛的肖像画。1608年返回安特卫普时，鲁本斯已是赫赫有名的成功画家。翌年，他就成了宫廷画家。1610年，他建了一个巨大的工作室，开始接受源源不断的委托件。1630年，他娶了第二个妻子，许多作品都是以她为模特儿。

鲁本斯常常被称为巴洛克画家之王。在他的作品中，他成功地将北欧以及佛兰德斯的艺术与意大利的艺术融为一体，据说创作了三千多件绘画作品。"鲁本斯风格"的影响遍及全欧洲，甚至雕塑和建筑也不例外。他的弟子中也不乏大师，如凡·戴克（van Dyck）、约丹斯（Jacob Jordaens）、斯尼德斯（Frans Snyders）和德·佛斯（Cornelis de Vos）等。

《吕西普斯女儿的被劫》是鲁本斯较为早期的一幅作品，充分展示了他描绘丰满的女性人体的激情以及对富有力度的形式感的热衷。而且，这种形式感又是如此恰如其分地与画中的内容相吻合，为人们提供了一种眼睛的盛宴。

在古希腊神话里，卡斯托耳（Castor）和波吕丢刻斯（Pollux）是主神宙斯和斯巴达之后勒达所生的孪生兄弟。他们有过许多的历险，抢劫其叔叔吕西普斯国王的两个女儿就是一例。他们先是赴订婚宴席，杀掉了她俩的未婚夫，然后强行抢

图9-35

鲁本斯
《吕西普斯女
儿的被劫》（约
1618），布上油
画。

走了菲比（Phoebe）和希莱拉（Hilaera），即自己的堂姐妹，最后分别娶了她们。在这里，作为赫赫有名的骑手的卡斯托耳和波吕丢刻斯一面充满爱意地注视着未来的新娘，一面是用强暴的手段进行抢夺。同样，被抢劫的女性也显现出矛盾的意味。她们的身姿和手势都既有抗议、拒绝的意思，也有兴奋、接受的含义。如果骏马带来的是出其不意的恐慌的话，那么两个各自搂着一匹马的小天使却带来了爱意绵绵的讯息。确实，依据奥维德的描写，两个女性尽管一开始是反抗的，但是又希望被暴力的手段所赢取。[2]

画家成功运用了巴洛克艺术中常见的那种对角线的构图，高光的红斗篷，冲突的前景和宁静的远景的并置，着衣的男性的深肤色、强健的肌肉与裸体的女性的浅肤色、柔婉的体态的对比以及传达出戏剧性的叙述内容的那种强烈的、交织在一起的形式。

《爱之园》是在画家娶第二个妻子的婚礼之后不久画的。美丽的妻子只有16岁。与鲁本斯的其他作品不同，此画不是为赞助人而画，而是艺术家画给自己欣赏的。可是，此画的巨大尺寸又使这幅自用的画更加非同寻常。

显然，此画是一种对幸福生活的心满意足的感激。左边的男士将手轻轻地搂着金发的女伴，仿佛在说服她不要拘谨。右边的台阶上走下来一对盛装的男女，男士的佩剑表明他是上层人士，而画的中央的一群女性则在倾听鲁特琴的演奏，她们的袒胸露背的华丽服装是在法国刚刚流行的款式。画面中裸体的形象是那些小天使，或是播撒鲜花，或是推人一把，似乎鼓动人们尽情享受感性的快乐。

仔细比较画中女性的脸容，可以发现，所有的人都是同样笔挺的鼻梁，很相像的眼睛，而且没有一个人不是一头金发。她们都和画家的新妻相似乃尔！因而，不少艺术史学者猜测，画家是让妻子及其姐妹一起作模特儿的。同样有意思的是，画中的所有的男性都是留胡须的，外貌也相差无几。或许，沉浸在新婚的巨

图9-36
鲁本斯
《爱之园》（约
1633），布上
油画。

大幸福之中的鲁本斯在画这幅画时内心里只有妻子与他自己。不久之后的自画像中，其实艺术家已经显然有了老态。可是，在画《爱之园》时，他却是青春洋溢的年龄，这要表现的也许就是他自己对新婚的美好感受。画中的天使和古典的建筑使这种美好的感受仿佛变得神话般绵久。

有些艺术史学者指出，在创作这幅《爱之园》时，画家是要记录妻子从少女和新娘到妻子和母亲的过程。如果是这样的话，那么，画面左侧的是处于恋爱中的犹豫不决的女性，邀请她的异性伴侣陪着小心，而小天使也在后面暗中使劲。在下一个场景里，她果然坐在草地上，并且将手放在了情人的膝盖上，她自己充满憧憬的眼神对着画外，似乎是凝视着画者。最后，她已经是一个神情坦然的妻子，由他的丈夫陪伴着从右边的台阶上走下来。与此同时，坐在画面中间的三个女性也自左而右地分别代表了三种不同类型的爱情：入迷的爱、相伴的爱和母性的爱。画面最右侧的孔雀与婚姻的守护神朱诺有关。[3]

伦 勃 朗

伦勃朗（Harmenszoon van Rijn Rembrandt，1606—1669）是荷兰最伟大的艺术家之一。他出生时在九个孩子中排行第八。他是家里第一个也是惟一一个被送到学校学习拉丁文的孩子。经过7年的学习（1613—1620）之后，伦勃朗进入莱顿大学学习古典文化，不久又离开，开始了学画，当时阿姆斯特丹的历史画家拉斯特曼（Pieter Lastman）对伦勃朗的影响尤为深刻。前者对神话和宗教主题的兴趣、对人物的戏剧

图9-37

伦勃朗
《自画像》(1640)，
布上油画。

性的姿态和表情的关注以及生动的用光效果等都给伦勃朗极大的启示。1625年，19岁的伦勃朗在莱顿建立了一个与人共用的工作室。他依照拉斯特曼的模式绘制历史画。而对面相术的研究促使他画出了大量的自画像。据说，伦勃朗一生画过一百多幅自画像。画家也接受了不少委托件。1630年，父亲去世后，伦勃朗迁居到阿姆斯特丹。肖像画委托件更加繁多，而且远近闻名。《图尔普医生的解剖课》（1632）为群体肖像画带来了全新的活力。1634年，伦勃朗开始带自己的弟子。他的教学方式深受学生的欢迎。他的一些重要作品也陆续问世，譬如，《该尼墨得斯的诱拐》（1635），《天使阻止亚伯拉罕为上帝牺牲以撒》（1635），《伯沙撒王的筵席》（约1635），《参孙失明》（1636），《达娜厄》（1636）和《夜巡》等。其中，《参孙失明》被认为是最体现画家的巴洛克倾向的作品。尽管有数量可观的委托、学费的收入以及刻制的版画的收益等，伦勃朗由于丧妻以及题材的转向等缘故而失去不少的委托件，渐渐就债台高筑。1656年，他宣布破产。他的房子和收藏被拍卖，依然不足以还清全部债务。艺术家从此过起了一种退隐的生活。不过，艺术家仍然招收学生，接受一些委托件。伦勃朗最后阶段的作品带有不幸的晚年的伤感印记。《浪子归来》（约1668—1669）就表达了这种落寞的情绪，而自画像系列也流露了内心的无比苦恼，譬如画于1669年的一幅自画像就是一个例子。1669年10月4日，还未完成《西缅和神殿的圣婴》一画的伦勃朗辞别了人世。

伦勃朗身后有许多的崇拜者和追随者。他题材的广泛和对光影的惊人驾驭使他的作品在18世纪的画价就居高不下。不过，他的声誉在浪漫主义时期到了无与伦比的高度，因为浪漫主义看重的就是艺术对最内在的情感世界的发掘以及对清规戒律的抛弃。1851年，德拉克洛瓦甚至认定，总有一天伦勃朗的画会高于拉斐尔的画。[4]

画家大概为《旧约》画过共三十二幅画。这一方面是他对圣经题材不寻常的衡量，另一方面则是画家在当时的荷兰有机会接触到许多犹太人，他的住处附近就是阿姆斯特丹最大的犹太人居住区。伦勃朗似乎是第一个通过研究犹太人来画《圣经》题材的艺术家。伦勃朗的画的归属问题一直是个争论不休的话题。不过，《伯沙撒王的筵席》是一幅最少争议的作品，因而尤为珍贵。它描绘的就是《旧约》中记载的一个故事。公元前6

世纪的巴比伦国王伯沙撒邀请了数以千计的贵族和王妃们参加一场盛宴。在音乐中（注意画面左侧最暗处演奏音乐的女性），醉意醺醺的伯沙撒命令将父王从耶路撒冷神殿抢来的那些金银圣杯放在桌上。众人将杯中的酒一饮而尽，因而亵渎了神明。此时在国王身后的墙上突然出现一只手，并且写下了一连串匪夷所思的文字。国王被突如其来出现的手和文字所震惊，脸色变得煞白，同时碰翻了酒具。后来的读解表明，这是在说，王国的年日已到尽头；你在秤中显出亏欠；王国已经分裂。[5] 果然，当晚，伯沙撒被人谋杀。

国王以外的人物反应更加衬托出场面的紧张性。伦勃朗是十分注意从面相术的角度捕捉人物的内心世界的。例如画面左侧的人物一脸的惊愕和困惑。此外，画中出现的服饰和器物有些可能是依据画家自己的收藏品。为了画好古典和历史题材的作品，伦勃朗收藏了很多的艺术品与文物，譬如盔甲、头盔、华丽的服饰以及金银器皿等。墙上的希伯莱文的书写，请教了他的拉比朋友。有意思的是，画家不仅给了国王以东方式的头巾，而且又加了一顶西方式的皇冠。

图9-38

伦勃朗
《伯沙撒王的筵席》（约 1635），布上油画。

此画颇可以见出卡拉瓦乔的一些影响。画家不仅在题材上显现出很高的抱负，同时，在艺术手法上也表现出独特的方面。墙上的文字处是一个刺眼的光源，显然盖过了来自画面左侧的光源。因而，观者是无法辨明背景的。而且，整个画面的构成因为这种特殊的光的处理而失去了一种稳定性，很自然，人们的注意力只集中在人物及其慌张的动作上了。画家采用明暗法来画国王的脸孔，使其在幽暗的背景中显得尤为突出。据说，伦勃朗在镜子中不断地摆出过各种各样的姿势，尤其是要捕捉国王的那种眼神。厚涂法是伦勃朗的一种偏爱。国王的衣袍就是用此法绘出的。

《夜巡》是一幅才华横溢的作品。它是伦勃朗所画过的作品中尺幅最大的一幅，也是最著名的作品。有意思的是，它的原名并非如此，而是《弗兰斯·班宁·考克队长的作战队伍》。

或许是因为不透明的上光油的缘故，画面仿佛成了夜景，才被如此称呼。此画是阿姆斯特丹的公民自卫队的十八个队员委托的，描绘的是他们的一次远足射击操练而已。因而，这是一幅群体肖像画。

大步走向前景的两个人物在观者和画中人物之间形成了对角关系。队长弗兰斯·班宁·考克伸出左手，仿佛是邀请人们加入他的行列。左侧从上而下的光照在他的手上，并在其身边的人物身上投下影子，这恰好是队长佩戴的红色绶带的线条的"延续"。由此，创造了一种典型的巴洛克式的光影与色彩的"交响"。确实，耀眼的光线、色彩和动态等都是传统肖像画中所没有的。人物的脸部大多有明暗的渐变。每一个人的形象都是写实的肖像。画面中还有一个高光中的小女孩。她的腰间挂了一只鸟。据说，旗手肩后张望的人就是画家本人，这或许是画家最谦虚的自画像了。伦勃朗至少画过七十五幅自画像，可以构成一种视觉的自传。画中背景上隐隐约约的圆拱门令人想起古罗马的凯旋门。鼓声和人声等则进一步增添了画面的戏剧性魅力。

维米尔

维米尔（Jan Vermeer van Delft，1632—1675）是仅次于伦勃朗的荷兰画家。他是一个艺术商的后代，似乎从来没有离开过家乡。由于父亲职业的关系，维米尔从小就结识了许多艺术家，培养了对艺术的爱好。有关他早年如何学画的情况鲜有人知。

维米尔可能很少为艺术市场作画，他的绝大多数作品都是为那些特别欣赏自己作品的赞助人而画。这或许就是他相对画得较少的一个原因。此外，他在壮年时劳累而死，也是作品较少的一个原因。

除了极少数几幅与《圣经》和神话题材有关的画以外，维米尔总是倾向于选择那种对日常生活的一瞥的题材，而且画的几乎都是宁静的室内的场景。他的作品往往人物不多，或者是单个的女性人物（包括恋爱中的女性、阅读或书写情书的女性、弹奏音乐的女性以及劳作中的女性）。人们认为，他的画令人印象至深地提供了有关17世纪荷兰的舒适而又宁静的生活写照（例如精美的家具、迷人的女性、华丽的服饰以及诸种价值不菲的地图）。不过，与此同时，正如研究者所指出的那样，维米尔的画中细

节往往含有诸多暗示与象征，但是，这些大概只有他的同时代的人才能较好地领会，而今天的人们却很难理解。例如，酒在画家的笔下具有强烈的伦理含义。在他的几乎所有的作品里，画家都在实验他的光的效果：譬如，往往是那种来自边上的放射状的光线、珠宝的美妙闪光、光照下滋润的嘴唇和明亮的眼睛、撒在周围物品上的那种来自玻璃窗、厨房用品的反光。他偏爱的是冷色调的各种蓝色以及白色和黄色等。以今天的审美眼光看，维米尔无疑是17世纪荷兰最具有创造力的画家，尽管他只画了不到四十幅的画。他在世时颇被冷落，只是到了19世纪时才获得了高度的评价。他在构图上的简洁甚至抽象趋向对现代的艺术家无疑是一种莫大的启示。不消说，维米尔是当时相当独立的画家，而他的画也已经与巴洛克的追求有了一定的距离。

图9-40

维米尔
《士兵和微笑
的少女》（约
1658），布上
油画。

《士兵与微笑的少女》属于那种"趋小的描绘"的作品。[6]
在维米尔的笔下，男性占据了画的左边，面对着自外而内的光
线；他刚刚进入室内，依然戴着出远门时的漂亮帽子；与帽子
相对处挂了一幅地图，象征着一个全然属于男性的、更为广阔的
战争和贸易的天地。而且，地图可能还有好几种含义。首先，它
是财富的某种标志，在17世纪时，地图绝对是昂贵的奢侈品。其
次，地图也是具有一定教养的表示。最后，它无言地将窄小的室
内空间与外在的世界联系在一起。如果说，士兵那拘谨地弯曲着
的手臂和隐而不见的脸容表明了他进入不太重要的家庭空间时的
某种不自在的话，那么，少女就根本无所谓自不自在了，她的笑
容说明了一切——那是一种自如之至的心态。确实，文化规定了
男、女性各自所处的生活和精神的空间。

《情书》同样是"趋小的描绘"的作品。这里的情书其实担
当了类似地图的作用，也就是说，将外在的世界或者一个缺席的
男性和室内的世界或者接信的少女的内心世界联系在一起了。当
然，它也将
两个女性
人物也联系
在一起。光
照充足、色
彩饱满的室
内与敞开的
门外的昏暗
的、几乎就
是单色调的
布幔形成了
强烈的对
比。室内既
有音乐、风
景、思念和

图9-41

维米尔
《情书》(约1669—
1670)，布上油画。

爱情等所构成的心理空间，也有由随意摆放的物品：洗衣用的竹筐、拖把和一双鞋等所构成的家居空间。

注　释：

〔1〕阿卡迪亚其实是希腊南部伯罗奔尼撒半岛上中央的一块高地。古代时居住着崇拜半人半羊的山林和畜牧之神的牧羊人和猎人。在艺术和文学里，阿卡迪亚被描绘成犹如天堂的田园。

〔2〕See Laurie Schneider Adams，*Key Monuments of the Baroque*，Westview Press，2000，p.104.

〔3〕See Rose-Marie & Rainer Hagen，*What Great Paintings Say：Old Masters in De-tail*，Vol. I，pp.80-5.

〔4〕See Ian Chilvers，Harold Osborne and Dennis Farr，*The Oxford Dictionary of Art*，Oxford University Press，1988，pp.14-416.

〔5〕参见[英]罗伯·康鸣（Robert Cumming）：《西洋绘画名品》，田丽卿译，台湾远流出版公司，第48—49页，2000年。

〔6〕参见[英]诺曼·布列逊：《注视被忽视的事物——静物画四论》，丁宁译，浙江摄影出版社，第二章和第四章，2000年。

思考题：

1. 选取一位重要的巴洛克画家或雕塑家并谈一谈他们的艺术特色？

2. 选择一位你所喜爱的巴洛克时期的艺术家的作品，同时根据其利用的文学资源进行叙述方面的比较分析。

3. 为什么说维米尔是独树一帜的荷兰艺术家？

第十讲
罗可可的情调

它是微笑的世外桃源，温情的《十日谈》，感伤的沉思，神情恍惚的求爱；抚慰精神的语词、柏拉图式的风流，专事感情事务的悠闲，少年的懒散；艳情的求婚，新婚燕尔，柔情取笑，手挽手相互靠拢；双眼没有饥渴，拥抱不无耐心……大胆的姿态，犹如应景芭蕾舞一般……

——龚古尔兄弟:《法国十八世纪画家》

18世纪（尤其是后半叶）是多种艺术潮流交织的时期。例如，新古典主义和浪漫主义在时间上就有重合之处，有时甚至在同一作品中都有反映，这种现象一直延伸到19世纪。有关新古典主义和浪漫主义这两种潮流在后面各章中会分别讨论。这里，我们只是讨论18世纪显得颇为鲜明的罗可可艺术。与巴洛克相似，罗可可既是风格的概念，也是时期的划分单位。通常，人们认为，罗可可艺术起源于巴黎，其时段大约为1700—1775年，大致就是路易十五在位的时期，即1715—1774年。最耀眼的大师是华托、布歇和弗拉戈纳尔。罗可可的影响遍及欧洲其他地区。有的艺术史学者认为，罗可可是一种独立的风格，有的则认为是对巴洛克风格的继承或者说是一种精巧化的发展而已。就其基本的特征而言，罗可可艺术往往显得轻盈、精致和富于装饰性。

一 华托的优雅和伤感

华托（Jean-Antoine Watteau，1684—1721）是一个有文化的建筑商人的后代。虽然我们不清楚华托的父母是否鼓励他从事艺术的事业。但是，我们知道，在华托快要15岁时，其父母让他跟着一个名声平平的画家学习画画。后来，从1704年起，华托还跟过一个从事剧院装修的画家。正是跟着这位老师，18岁的华托到了巴黎，并参加了歌剧院的装修。尽管华托只干了几个月而已，但是却令其受益匪浅。画家后来的作品中的舞台感大概就与此有关。1708年，华托有机会接触卢森堡宫中的藏品。鲁本斯的作品给了他极为深刻的印象。同时，他结识了一位擅长描绘喜剧表演的画家。华托后来所画的所谓"游乐画"观念可能由此产生。所谓"游乐画"，描绘的是浪漫而又美轮美奂的聚会，那些盛装的男女在户外花园式的环境中随着音乐优雅地嬉戏、调情。这种画法其实可以追溯到乔尔乔内以至中世纪的"爱之园"的画作。华托只是接受那些他愿意画的委托件。华托曾经努力想夺取罗马大奖，以便能去意大利亲睹前辈大师们的杰作。但是，他并未如愿。在时不时光顾剧院的过程中，华托开始动手画他的"游乐画"。他依然渴望去意大利，提交过若干幅作品，都没有成功。华托的艺术生涯不过十五年而已。他尝试过各种各样的体裁（例如挂毯图样、天顶画、壁板画、扇画、键盘乐器上的装饰画、寓言画、讽刺画、风俗画、军事画、舞台画、宗教画、风景画和肖像画等）、主题和技巧。当然，他倾全力为之的是"游乐画"，显现出华托特别擅长于描绘罗可可时期的那种轻松愉快又不失忧郁色彩的梦幻世界的特殊才华。"游乐画"是别人在无法归类他的作品时临时起的名字。的确，他的"游乐画"堪称其艺术精神的结晶，属于一种新的风俗画，也是他获得国际声誉的原因所在。华托是一个非常独立的艺术家，他不随意屈从赞助人或官方的意志，而其作品的创意和清新使得法国绘画与意大利的学院主义拉开了距离，从而确立了直到新古典主义出现才渐渐失去影响的一种名副其实的"巴黎人的"景致。诗人戈蒂埃在《华托》（1838）一诗中显然流露出一种极为赞赏的语调：

我长久驻足栅栏门边，

凝视华托风格的庭园；

细榆、紫杉、绿篱，

笔直的小径费修饰；

走动间心情又悲又喜，

看着看着我心明矣；

我已接近毕生的梦想，

我的幸福就寓于此。

　　当然，华托的世界是一种极为人为的世界，除了爱的场景，
他就画那些来自戏剧的主题。在轻浮的底下往往默默流淌着一种
忧郁的情感，似乎无时无刻都在提醒人们，一切感官的愉悦均是
短暂的。这往往可以为他的作品增加一种特殊的诗的意味。

　　华托作品中的忧郁的意味是与他的生活相关联的。华托从来
没有自己的固定住所，总是在朋友和赞助人的家里暂住。他终
身饱受肺结核的折磨。1719年，他到英国寻求名医，为后者画了
《意大利喜剧演员》。翌年，画家回到巴黎，和艺术商朋友待在
一起，并为后者画了《热尔尚画店》。画家临死之前，在一修士
的劝说下，毁掉了大量具有情色意味的画作。1721年7月18日，

图10-1

华托
《戴帽女士三草
图》（约1715），
纸上粉笔画。

年仅37岁的艺术家辞别人世。

华托的画由于大多与贵族有关，因而在大革命期间受到冷落。只是到了19世纪中叶，他的画才又受到普遍的欢迎。德拉克洛瓦和修拉都喜欢华托的作品。不少音乐家据说在欣赏华托的作品时就进入了音乐的氛围。西贝柳斯、拉威尔、德彪西、肖邦等是突出的例子，他们都曾从华托的作品中感受到特殊的灵感。[1] 有的艺术史学者甚至认为，华托在色彩处理和对自然的研究方面的建树使他成为了印象派的先驱之一。

素描是华托的画中的一个关键因素。画家从不停止手中的笔，一有空就动手画素描，习惯于迅速地为朋友和熟人捕捉住栩栩如生的姿态和音容笑貌。他也常常让模特儿一次次地更换服装和变化姿势。他有时是在一张纸上画下同一模特儿的若干种不同的姿态。华托将这些素描细心地保留下来，供日后的油画构图参考。这样做，是在追随16世纪的大师鲁本斯的风范。不过，与鲁本斯那种强有力的形态语言不同，华托是用一种纤细而又短促的线条构成优雅的造型。《戴帽女士三草图》就是一个很好的例子。其中一个坐着，另两个大大方方地站立着。右边的那个造型后来就出现在《农民的婚礼》一画中。同时，即使是在草图中，人们就可以看出华托在用粉笔时的娴熟和大器。他用淡红色的粉笔勾线，再用白粉笔强调光的效果，而人物服装的装饰性得到尤为精彩的渲染，其皱褶和肌理跃然纸上。

《发舟西苔岛》是一幅与画家同年所作的《朝圣西苔岛》（藏于柏林夏洛滕堡宫）颇为相似的风俗画，即"游乐画"。它是画家经过多年奋斗之后功成名就的一个重要标志。众所周知，爱情从中世纪开始就是法国诗歌中的传统主题，它是所谓"一种使身体健康的心理疾病"。西苔岛据说是维纳斯诞生后不久登陆的地方，当时从海上出生之后，风神就将她送到了西苔岛。因而，此岛是献祭给维纳斯的。在华托的时代，西苔岛成了一个极为流行的主题，从18世纪开始，不知有多少的芭蕾和歌剧一而再、再而三地表现"发舟西苔岛"的主题。此画也是对这一主题的描绘，并从戏剧中获得启示。画面中的一对对恋人穿着舞会上的盛装，有的甚至穿着朝圣用的披肩。但是，他们与其说是在向西苔岛这一传说中的恋人之岛进发，还不说是正依依不舍地离开它。所有人都已经在岛上的爱情之殿中山

图10-2

华托
《发舟西苔岛》
（1717），布上
油画。

盟海誓，爱神维纳斯让他们变得无法分离。地上的那些东西被弃而不管是为了突出爱情的愉悦在此时此刻的至高无上。但是，在这种爱意绵绵的情境中却隐含着某种痛苦的情绪。爱情在离开了维纳斯的绿荫庇护之后将会怎样？这也是恋人们难以离别西苔岛的潜在原因。画家在表达一种看起来轻松愉快的主题时，却也隐隐约约地平添了一种忧伤的情调。这种永远找不到安身立命的感伤是华托作品中挥之不去的典型意绪。所以，欣赏华托的"游乐画"往往有两个阶段：先是看到其中的快乐、优雅甚至风流；接着则是感受潜在的黑暗或淡淡的悲哀。

画中云蒸霞蔚般的背景显然有威尼斯画派的影响。小天使们在恋人们的头上盘旋，营造出一种梦幻与现实相融的情景。至于色彩的运用，有鲁本斯晚期画风的一些特点。不过，华托用的是流畅的、稀释的颜料，不是鲁本斯所用的那种凝重的、厚涂的颜料。有研究者认为，就主题而言，《发舟西苔岛》就是鲁本斯的《爱之园》一画的某种再创造。

《威尼斯游乐图》依然是"游乐画"的范畴。但是，有研究

者指出，其中右边的风笛手带有强烈的自画像的成分。他是如此的虚弱、憔悴，同时是那么的紧张、焦虑，眼睛又透露出某种的烦躁，因而反而成为内心的忧伤之源。细看之下，人们确实会有些迷惑，为什么风笛手以及左侧的画家的朋友视线不是集中在中央的女演员身上？或许在表面的舞蹈和闲逸之外还有更多的忧虑？画中田园式的背景强调了聚会中沉浸在快乐里的人们已经远离了社会的诸种藩篱的约束，而其中的男女情也是暗示的，而非展示的，因而，在这种具有舞台感的构图中，一切都是变幻的，充满了不可确定的因素。

华托后期的作品从迷人的西苔岛的神话转向更为平实的现实本身，不再深深地沉迷在梦幻之中。在尝试了若干幅小尺寸

图10-3

华托
《威尼斯游乐图》（1718—1719），布上油画。

的画之后，华托就画了这幅尺寸颇大的作品，以此突出了人物（戏剧中的丑角）的某种孤独感。华托对戏剧是极为痴迷的。因而，丑角成为其笔下的主题是十分自然的。尽管这不是一幅自画像，但是，有的研究者指出，这幅画同样具有相当的自传因素。[2] 画中包含了艺术家的某种相当强烈的认同感，委婉表达出一种令人痛苦的情感。也许，这是画家为一个演员出身的咖啡馆的主人所画的招牌画。画中的人也可能是以一个朋友或者一个演员为模特儿的。丑角两眼出神，双臂垂着，一动不动，笔挺地站着，脸上是那种似醒非醒、天真而又庄重的表情。后面是绿叶茂盛的、意大利风格的背景，天空中什么也没有。在颇像一个露天舞台的土墩的边上有四个哈哈大笑的人物。他们都是演员，其中有一个是骑在驴上的小丑——他们共同构成了完整的画面，同时增添了戏剧性。与《威尼斯游乐图》不一样的地方在于，吉尔不像那个风笛手那样，脸上有丰富的表情特征，而且吹奏着乐器，而是一身简单的白戏服。月亮状的帽子围绕着一张生动而又严肃的脸，与其身后的人活泼的脸容形成了对

比。而且，吉尔似乎与身后的人们完全没有关系：如果说吉尔是闲着的，那么其他的人却是活跃的；吉尔没有笑容，而其他人却是在逗乐；吉尔只是朝着观者的方向看着，而其他人却形成一个群体。画中的情感无疑是多重的甚至

图10-4

华托
《吉尔》(1718—
1720)，布上油
画。

复杂的，华托通过令人心有所感的形象记录了某种结局而非开局的意绪。这是一种笑不出来的东西，是一种让人微微心酸的寂静。确实，华托在这幅画中体现了自己与装饰味的罗可可的距离。

《热尔尚画店》是画家的最后一幅作品，而且尺幅巨大。它写实地描绘了华托的艺术商朋友热尔尚画店内的情形。原本此画要用来作招牌的。艺术史学者认为，这是画家笔下最富古典气息、构图最完美的作品。与此同时，这也是晚期的华托在写实与心理探询上的追求。这是一幅华托风格的风俗画，试图描绘出人在日常生活中的位置。与以前的画不一样，这里的爱情的背景不再是那种有天使飞翔的花园，而是变成了巴黎的朋友的画店；社交用的音乐与舞蹈的气氛变换成了商品交易的背景。正如有的艺术史学者所指出的那样，此画除了伦理意义外，什么也不缺。在某种意义上说，此画是艺术杰作，也是重要的"文献"，18世纪的艺术家感兴趣的装饰性（那些挂着的画大概是热尔尚从未经手过的，而且画面被一分为二）、欺骗眼睛的写实性等尽在其中。人物不再穿那种化装舞会上的礼服，而是时髦的衣服，画家不仅引人入胜地画了衣服上的花边和柔滑的质感，而且也精心描绘了普通的亚麻服装，譬如那个在搬路易十四肖像画的男子的丑角风

格的衬衣。所有的人物均无大小主次之别。画中从街上走进画店的少女仿佛要将观者的视线引入店内，她的伴侣风度十足地走前一步，好像是在跳小步舞曲。他们成为华托笔下最后的一对爱侣，可是，其中的少女却似乎并不在意向她伸过来的手。店内陈列的有些画作（如右边的圆形画）中的爱情描绘自然是一种印证、强调和渲染。年轻的女店员为顾客展示一面镜子，可是男性们到底是在看镜子还是美丽的少女呢？同时，镜子中被映照的是一个目光哀怨的盛装女士的形象。画中尽管没有什么清晰的故事的线索，可是所有的人物却似乎并非只是为了艺术品而来。因而，越看这幅画，越会让人反思人的内心世界。无怪乎有研究者认定，华托的这幅画属于"心理写实主义"，从而完成了华托对鲁本斯的最后敬意和超越。可惜的是，艺术家英年早逝，这种追求未能再延伸和发展。

应该提及的是，或许没有人会想到，当时年轻的夏尔丹会对华托敬佩得五体投地，虽然他和华托的画是那么的不一样，好像一点关系都没有。

二 布歇的风韵和影响

布歇（François Boucher，1703—1770）生于巴黎，是一个花边设计师的儿子。他深受同时代的画家华托的细腻画风的影响。正是他在18世纪的中叶最为淋漓尽致地表达了罗可可风格中的轻佻、优雅和感性。他在早期曾经是华托的弟子。1723年，画家幸运地获得了罗马大奖。从1727年到1731年，布歇得以居住在罗马画画。回到法国之后，马上成为大展身手的名画家。他创作了几百幅的油画，同时也从事装饰，挂毯设计、舞美设计和书籍插图等。1765年，成为国王的首席画家。他的主要赞助人是路易十五的情妇蓬巴杜夫人。画家为其画过几次肖像画。[3] 布歇以一种细腻而又轻松的笔调描绘古典题材中的诸神以及衣着漂亮的法国女牧羊人，颇得公众的喜爱，被认定是当代最受欢迎的画家。像《维纳斯的凯旋》（1740）、《沙发上的裸体》（1752）以及挂毯系列《诸神之爱》（1744）等就是这样的作品。布歇的那种感伤的、温和的风格曾经广泛地被人模仿，尤其是他的学生弗拉戈纳尔。直到新古典主义的兴起，狄

图10-6

古斯塔夫·伦德·伯格《布歇肖像》（1741），蓝纸上的彩色粉笔画。

德罗对其千篇一律的用色和人为的矫饰予以抨击，他才不再走红。1770年5月30日，布歇死于巴黎。

无疑，布歇的作品在内涵上逊色于华托的有些作品，但是布歇的罗可可的画风更加妩媚和柔和，因而颇受宫廷的青睐。《出浴的狄安娜》无疑是布歇的杰作，也使他跻身于伟大的艺术家的行列中。在这幅为1742年的沙龙展所作的画中，艺术家将技巧运用得几乎无迹可寻。色彩充满了感性的魅力，明暗的运用极为和谐。所有的形式显得优雅而又纯粹。这里，人们很容易见出布歇所受到过的意大利艺术的影响，譬如女性裸体的用色

图10-7

布歇《出浴的狄安娜》（1742），布上油画。

以及阿卡迪亚式的风景等。不过，布歇的特点在于不去刻意追踪光源，而是更致力于描绘对象上的光的具体效果。而且，与巴洛克的风格追求光的强烈的对比不一样，布歇更对光的透明性感兴趣，因而，在他的笔下，描绘对象本身的色调显得精彩起来。

图10-8

布歇《出浴的狄安娜》（局部）。

依照西方神话中的描述，狄安娜是月亮神、贞洁之神和狩猎之神。她坐在林中的空地上，身边是一个伺候她的仙女，似乎要为女神拭足。狄安娜的头上是月牙形的装饰物，画面的左侧是猎犬和弓箭，右侧则是一些猎物（一只野兔和两只鸽子）。蓝色布幔上的人体犹如狄安娜手中的珍珠一样光洁滋润，十分迷人。这是对女神及其伴侣的一种赞美。同时，也在肯定这一具有文明气息的空地，因为大自然的野蛮已然退隐而等而次之了。

《维纳斯为埃涅阿斯去求伏尔甘的武器》也是一幅借助古典题材来表现人体美的作品。爱神维纳斯为了即将远征的儿子特洛伊的王子埃涅阿斯而出面向丈夫伏尔甘要求武器，因为此次远征将使特洛伊人定居下来（据说罗马人就是那块土地上繁衍的后代）。画中，维纳斯高高在上，坐在云端。天上飞翔的天鹅是她的双轮车的牵拉者；至于鸽子，也是维纳斯的一种标志，似乎在暗指她对伏尔甘的不忠。伏尔甘是为诸神和英雄锻造武器的铁

图10-9

布歇
《维纳斯为埃涅
阿斯去求伏尔甘
的武器》(1732),
布上油画。

匠,此时他以迷茫的眼神看着维纳斯,手中的剑以及地上的盔甲
和箭等表明了他所从事的工作成果。画面右下方火光熊熊的冶锻
场面更是一个明确的注脚。伏尔甘侧斜的身子是因为其跛脚的缘
故,但是在画家的处理下,得到了巧妙的掩饰。无疑,他的形象
的存在与维纳斯的形象构成了一种效果强烈的对比,从而更加突
出了后者的丰腴、柔媚和娇美。不过,不论画家怎样渲染脂粉气

的宫廷趣味，他都从不滑向庸俗的挑逗。这和鲁本斯笔下的人体美还是有些相似之处的。所以，《维纳斯为埃涅阿斯去求伏尔甘的武器》虽然根本算不上博大精深一类，却依然可以给人以愉悦的视觉感受。

《梳妆的维纳斯》不是一个令人陌生的题材，但是布歇将其变成了展现其罗可可手法的绝佳对象。或许，没有一个18世纪的法国画家会像布歇那样如此紧密地和宫廷的赞助联系在一起。此画就是蓬巴杜夫人的委托件，用以装饰她与路易十五共用的一个住处中的梳妆室。其中的天使和鸽子都是作为爱神的维纳斯的特征而出现的。鲜花则是她作为园林的保护神的特征。此外，珍珠

图10-10

布歇
《梳妆的维纳斯》
(1751)，布上油画。

图10-11

布歇
《蓬巴杜夫人肖
像》(1759)，布
上油画。

表明了她从海里出生的神秘性。画家显然在人体的柔美、布幔的
质感等方面上不遗余力，把其中的华丽、奢侈和高贵强调到了极
点。这种趋于视觉的感性美恰恰是罗可可所孜孜以求的。作为裸
体画的艺术家，布歇在同代人中鹤立鸡群。艺术史家往往将他和
17世纪的鲁本斯、19世纪的雷诺阿归为一类。

　　《蓬巴杜夫人肖像》是一幅比较特殊的肖像画。有关蓬巴
杜夫人的历史评价或许不是我们在这里的主要话题。这个美丽
的女性作为路易十五的情妇曾经为艺术（尤其是罗可可艺术）
的发展起了推波助澜的作用。画家显然对她是有感恩与赞美的

意思的。他不仅细腻地记录了她的优雅、美丽，仿佛是一个来自天国的人物，而且确实在画面的左上角特意安排了一个象征"三大美德"（信仰、希望和博爱）之一的博爱的雕像，以喻示她对艺术的提携和慷慨赞助。人物肌肤上的光的效果显得无懈可击，而身上的华丽衣裙上的线条之流畅、色彩之丰富等也令人叹为观止。

三　弗拉戈纳尔的情调和活力

弗拉戈纳尔（Jean Honoré Fragonard，1732—1806）可以说是最充分体现罗可可精神的画家。他的作品对轻浮场面和男士的献殷勤等表现得淋漓尽致。他曾经跟过夏尔丹，也跟过布歇。1752年，他夺得了罗马大奖。1756年至1761年，画家旅居意大利，对心仪的文艺复兴盛期的大师们的作品悉心进行研究，尤其对差不多同时代的蒂耶波洛赞赏不已。他在旅途中的素描后来就频频地出现在自己的油画作品中。1765年，他以一幅宏大风格的"历史画"进入了法兰西学院。但是，他很快就放弃了这种风格，转向了那种使他大出风头的、具有艳情色彩的画作。《秋千》是一代表作。1769年结婚后，弗拉戈纳尔也画了一些家庭和儿童题材的画。从1767年起，他主要为私人的委托作画，不再顾及沙龙展了。其中最有成就的是肖像画。系

图10-12

弗拉戈纳尔肖像画。

列画《爱情的进展》也是在那个时期完成的。画家曾经费力地转向后起的新古典主义风尚（所谓"共和国的风格"），只是并不成功。尽管他儿子的老师、画家大卫赞赏和支持弗拉戈纳尔，但是，他在大革命期间极为萧条的市场行情中回到了老家格拉斯，显得越来越沉寂。画家最后死于贫困之中。

弗拉戈纳尔是个高产的画家，可是他很少在作品上标明日期，因而人们就往往难以描述他的风格发展的情况。不过，他的作品已经概括了他所处的时代的一种风貌。精心的设色、睿智的人物刻画以及自然优雅的笔触等都确保了即使其最有情色意味的题材也显得不无高雅，而他最用心的作品确实具有一种不可抗拒的活力和愉悦性。

《普绪喀向姐妹们展示丘比特的礼物》是弗拉戈纳尔22岁时的作品。此画才气横溢地描绘了神话中有关丘比特和普绪喀的故事。少女普绪喀因为美丽而招致维纳斯的忌妒，后者派遣丘比特以徒劳的爱情折磨普绪喀。可是，没有料到的是，丘比特自己与普绪喀坠入了爱河。他将普绪喀携入城堡中，只在黑夜中与她相

图10-13

弗拉戈纳尔《普绪喀向姐妹们展示丘比特的礼物》(1753)，布上油画。

会。画中的普绪喀在爱神为她安排的魔堡中斜倚着向其姐妹们展示丘比特送给她的礼物时，而姐妹们表现出了忌妒的心情。一头蛇发、在天上飞翔着的不和女神厄里斯就是这种忌妒的化身，此时她正想摧毁普绪喀的幸福。

画的构图和处理令人想起以前的大师，尤其是布歇的作品。因为，布歇曾经设计过一幅同一题材相似构图的挂毯。其中的动感、令人称绝的丰富感性和流淌的情感等都给人深刻的印象。色彩显现为金色与橘色的和谐，而不是布歇所惯用的玫瑰色与蓝色的统一。普绪喀座位旁边的鲜花处是画面中最清晰的聚焦点，颜色显得尤为纯净和集中。画面四周的聚焦似乎显得有些模糊，好像有一种凸镜的效果。与之相应，颜色也越是向外就越是融合，与中央的色彩形成差异。这些似乎都预示着某种不测的到来。至于对天使和氛围的处理，则透露出了画家在卢森堡宫接触过的鲁本斯作品的影响以及来自华托的教益。

《小公园》（曾经有过好几个完全不同的题目）是弗拉戈纳尔对人物在光和大气中的效果的探测。画面与其说是写实的，还不如说是接近一种特殊的抽象构成。也许，这么做既是一种尝

图10-14

弗拉戈纳尔《小公园》(1764—1765)，布上油画。

试，也是对以往的清规戒律的逃避。因而，这幅画是从文艺复兴盛期的画法向一种新的语汇的转换的结果。画家主要不是在刻画人物，因为人物在整个画面中显得不是那么的重要，他们已经小到完全面目不清的地步了。画家在乎的就是对入画的景致加以发挥。两边的茂盛的参天大树仿佛有一种特殊的含义，在画面的中央形成了一个圆拱门状。它的两边各有一个雕像，下面还有一个丘贝尔（Kybele）的坐像，她是代表富饶的自然女神，与公园里万木争荣的景象水乳交融，而其两边前景中的狮子，也正是其相伴而随的动物。从圆拱门透过来的光和坐像四周的光形成了两个不同的效果，如果说上面的光还有明显的写实意味的话，那么下面的这种光就有相当的想象了，而正是后一种光，树叶的层次显得迷人多了。

《秋千》是弗拉戈纳尔最著名的画。此画也是他作为独立画家后的杰作。画家本来可以成为成功的学院派艺术家。但是，过于保守的学院令其觉得十分乏味。35岁时，弗拉戈纳尔就不再参加沙龙展了。他开始为有钱的主顾们画艳丽而又轻浮的愉悦场面，结果大获成功。《秋千》就是这类作品中的一幅。

这是一幅由圣居里安男爵委托的作品。他原先想请历史画家多恩（Doyen）来画，但是在听了委托的具体要求（即男爵的情妇坐在秋千上，由一个主教来推秋千），画家在震惊之余予以委婉拒绝，同时将弗拉戈纳尔推荐给了男爵。弗拉戈纳尔对这样的委托欣然接受，但是，将主教改成了男爵情妇的丈夫。其实，法国上流社会中的风流韵事早已不是什么秘密。国王路易十五的情妇蓬巴杜夫人甚至在宫廷里担任正式的官职，是当时法国最具政治势力的人物之一。因而，《秋千》也不失为一种对特殊的时代现象的描绘。

画中的少妇穿着粉红色的衣裙，线条起伏多变而又夸张。她轻佻地将鞋子向空中踢去，眼神中流露出明显的挑逗。男爵被安排在画的左下方，他拿着一顶帽子，满脸兴奋地看着自己的情人。据说，男爵就要求画家安排自己在一个合适的位置上以欣赏情妇的双腿。少妇的丈夫处在阴暗处，看来并不知道眼前情境的暧昧性。画的左侧是一座丘比特的雕像，他正淘气地用一手指放在自己的嘴上，像是警告人们不要将男爵藏在树丛中的秘密泄漏出去，而雕像基座的美惠三女神的浮雕，她们是爱神维纳斯的

图10-15

弗拉戈纳尔
《秋千》（1767），
布上油画。

使者，这一细节强化了画面的情色成分。少妇身后的两个小天使似乎是对这一强调的反复，而丈夫脚边的爱犬也是起同样的作用的。画中的树木可谓引人遐思，而阳光射入树丛中的效果为整个的嬉游场面增添了迷人的田园色彩。这样的光影效果后来出现在印象派雷诺阿的画面中。

《阅读的少女》闪烁着极为柔和的棕红色，将少女优美的轮廓衬托得无比温馨。她背靠着松软的大靠枕上，全神贯注地阅读着手中的书，表情令人联想起布歇笔下的仙女，确实不俗。平直的墙面、水平的扶手和少女与靠垫形成了对比。少女的发饰、脖

图10-16

弗拉戈纳尔
《阅读的少女》
（约1776），布
上油画。

子上环绕的精美折边、胸前的缎带以及衣服的皱褶等都是耐看的
细节，它们衬托出读书少女的可爱与恬美。

四　罗可可时期的夏尔丹

夏尔丹（Jean-Baptiste-Siméon Chardin，1699—1779）可以说
和罗可可风格的艺术没有太多的关系，之所以提及他主要是因为
他就处于这段时期。不过，尽管夏尔丹是一位相当独立的画家，
他和罗可可的艺术大师的交往却有非同一般的地方。如前所说，

他对华托的作品极为赞赏，虽然自己的画风依然故我；同时，他又教过弗拉戈纳尔。

图10-17

夏尔丹《自画像》（局部）。

夏尔丹出生在巴黎，有关他学画的经历，人们所知甚少，只知道他和一些画家一起合作过。1728年，成为皇家画院的成员后，开始了他的职业画家的生涯，并渐渐地获得了声誉，还得到了国王路易十五的赞赏。他每隔两年参加沙龙展。值得一提的是，他得到了百科全书派的哲学家与批评家狄德罗的高度评价。

夏尔丹的晚期生活充满了乌云。他的获过罗马大奖的独生子1767年在威尼斯自尽；接着，人们的趣味发生了改变，历史画重又被抬到至高无上的地位。夏尔丹受到冲击甚至羞辱。同时，大师的眼力开始渐渐衰弱。因而，只能改画蜡笔肖像画。这些肖像画在夏尔丹的时代中完全不被所重，如今却获得了极高的评价，它们大多被收藏在卢浮宫博物馆。他在生命的最后阶段里，几乎默默无闻，作品受到莫大的冷落。只是到了19世纪中叶，他重又被法国的批评家们发现。

毫无疑问，夏尔丹通过静物画和描绘家居生活的普通场景（风俗画）确立了艺术史中的地位。夏尔丹放弃了那种凭借艺术灵感的表现手法，而倾向于一种不见高潮、平铺直叙的创作方式。他不像同代人那样去追求那种轻盈而又显得辉煌的表面效果，而是像17世纪的荷兰和佛兰德斯的大师们那样寻求一种从日常的生活中所传达出来的令人沉思的品质。他的写实极有亲切感（他选取的是普通得不能再普通的物品以及中小资产阶级的人物），加之宁静的气氛和富有光感的用色，使他显得不同凡响。

夏尔丹油彩的特殊肌理、稀稠颜料之间的作用以及对画布上每一方寸的努力开掘等，都表明了画家对自身作品的独特态度。他的画常常让人想起维米尔的作品。

《纸牌屋》显然不是那种巨幅描绘显赫的英雄题材的叙事画。由于没有受过严格的学院训练，夏尔丹转向了"趋小的描绘"。这类画往往一两个人物，构图显得有些抽象。在这幅极为亲和和令人思考的画作中，画家描绘了正在玩纸牌的天真少年。这是画家的朋友、一个家具商的儿子。画的细节无可挑剔，譬如桌子，就是带着一种内行人对家具制作技巧的理解而画出来的，每一个接头和凹槽、每一种外饰与木纹所组成的肌理等都予以细致的描绘。不过，更为重要的是，画家在画中寄寓了伦理化的讯息：人生无常，脆弱犹如纸牌屋。这样的意思可以用1743年发表的同一题材的版画中的诗文为证。饶有意味的是，画家采用了严谨而又稳定的几何形式，其中透现的持久和牢固的含义与童年的嬉戏、无邪以及童年本身的短暂性形成了对立。画面中的色彩温馨而又微妙。研究者指出，夏尔丹的技巧始终是个谜，好像他是拇指与笔锋并用才有如此出众的效果。不过，夏尔丹在回答一个

才华平庸的画家的提问所说的话还是一语中的的："我们都用色彩，但是我却是用感情来画画的。"

《有烟斗和水壶的静物》（或译《吸烟者的箱子》）是夏尔丹的静物画中的翘楚之作。任何有机会亲睹和细看该原作的观者，甚至不禁会对其烟斗中的暗红色的火的描绘击节赞叹，因为它仿佛就正在奇妙地燃烧着。

在夏尔丹之前，静物画就仿佛是一架照相机，仅有一个惟一的、不可调节的透镜，只将画面上的所有物品都转化得光彩照人、极其清晰而已。但是，夏尔丹却在描绘普通物品的同时引进了"人的存在"。这一点曾经颇受狄德罗的激赏。确实，夏尔丹笔下透发出的那种周遭环境异乎寻常的亲切感具有一种使静物所在处总是像家里的效果。画中的所有物品令人产生这样的感受：它们是某人熟悉并拥有的东西。此画中的物品如此摆放，目的就在于揭示一种对现象不大在乎的随意性。正是这些似乎在用着的东西，可以让人自然地联想到的人的手势，即揭开杯盖并放下来，然后拿起有把的大水罐倒水等的习惯动作。这种联想无疑使此画变得生动起来了。其中长杆的烟斗则是将吸烟者与不吸烟者

图10-19

夏尔丹
《有烟斗和水壶的静物》（约1737），布上油画。

区分开来的形式之一，因为对于那些只是看一看而已的人来说，它显得古里古怪的，而放在一个习以为常的人手中的话，那它就会引出一系列的令人惬意的样子，诸如填充烟草，大口地吸，掂一掂重量，稍稍调一调以及挥舞一下等的动作……诸如此类的手势不呼自来，展示出（连非吸烟者也能理解的）习惯……[4] 正如有的研究者所指出的那样，夏尔丹的静物画甚至就是他的风俗画中的生活姿态的一种逻辑的延伸。

夏尔丹对于后世的艺术家的影响不仅仅体现在独树一帜的写实方面，他甚至给许多从立体主义到抽象表现主义的画派带去了诸多的启示与灵感。

五　意大利的罗可可艺术

尽管巴黎是罗可可艺术当然的中心，不过，威尼斯也是诞生罗可可艺术的理想之境。迷人的阳光和荡漾的水色不失为罗可可风格的适宜条件。限于篇幅，我们这里只选取了其中的一位艺术家，他就是蒂耶波洛。

图10-20

蒂耶波洛《西风之神和花神的凯旋》(1734—1735)，布上油画。

蒂耶波洛（Gi- ambattista Tiepolo，1696—1770）堪称最纯粹的意大利罗可可艺术的代表，也是18世纪最伟大的画家之一。

我们先看他的油画《西风之神和花神的凯旋》。作为描绘春天的寓言之作，画家将西风之神和花神组合在

一起。他们在小天使的陪伴下，漂浮在云上，而在画面的下面则是爱神丘比特，他裸体、双翅、手持弓箭，仿佛在为西风之神和花神引路。诸神的衣袍的色彩极为灿烂，造型也生动有致，同时对多彩的、移动着的云朵的描绘充满了动态的对比。画中的光属于春天的季节，因而它是无所不在且变化多端，显得极其耐看。有研究者认为，只有对明媚的阳光有热情的画家才能画出如此生动的光的"交响"。无疑，这幅画是蒂耶波洛的一大杰作。

《阿波罗和达弗涅》描绘的人们熟悉的神话题材。这是一个充满戏剧性的片断。画家展示了一种像是阿尔卑斯山的背景。达弗涅正在逃避陷入了疯狂爱情之中的阿波罗的追逐，她在父亲

图10-21

蒂耶波洛《阿波罗和达弗涅》(1744—1745)，布上油画。

（河神）的帮助下变成了一棵树。画家捕捉的就是转换的一瞬间。此时的阿波罗的心中只有达弗涅，而爱神也在竭力帮他的忙，试图要拼命挡住达弗涅。可是，达弗涅的手已经变成了树枝。画中前景里背朝着观者的人物就是河神，他手中的船桨点明了他的身份。正是他终止了女儿的夺命狂奔。蒂耶波洛在画中用鲜亮的红色、黄色衣袍与深蓝色的背景所构成的强烈对比以及不同肌肤的细致描绘，令人想起法国的罗可可艺术。

《维纳斯和时间的寓言》更是提供了一个奇妙的、魅力四射的世界：云蒸霞蔚的天空、奇彩闪烁的光线、仿佛通向无限的空间，等等。作为具有"文艺复兴时期的最后一位画家"称誉的艺术家，蒂耶波洛在汲取了委罗内塞的艺术手法的基础上，还试图达到宏大的表达效果，但是他又以特殊的敏感使得画面不失其柔美、愉悦和生动的特点。维纳斯的美丽裸体是用白色、金色和粉红色画成的，此时她正坐在战车上飞下来，伴随的鸽群在她的头上飞翔着，而在晨曦中，美惠三女神正在撒播玫瑰花。在画的下方，维纳斯

的爱子丘比特抱着满满的一筒箭伏在云朵上。维纳斯到来的目的就是向时间之父托交她新生的、刚刚用水罐中的水洗过的婴儿。放下了长柄镰刀的时间老人的形象在这里象征着永恒持久而非短暂速朽。他的怀抱中的孩子睁大着眼睛，嘴唇厚厚的，脑门上还有的V形发尖，就像是蒂耶波洛刚刚完成的湿壁画中的侍童。他肯定是一个现世中的人。罗马的创始人、特洛伊战争中的勇士埃涅阿斯就是维纳斯留在人间的惟一的一个儿子。孔塔里尼一家是威尼斯最古老的家族之一恰恰就是源自古罗马，因而维纳斯孩子的形象以及与埃涅阿斯相关的联想就明确不过地意味着，这幅油画天顶画可能是该家族宣布有一个儿子降生后的重要委托件，而且，凭借着令人敬畏的出身以及自身的英雄作为，人们可以期望，孔塔里尼家族的男孩会像埃涅阿斯一样赢得永恒的荣誉。所以，这一作品既是一种有根有据的祝福，也是某种吉祥的祈愿。

《皮萨尼家族的神化》这一天顶湿壁画奇妙地将观者的视线带到一个通往银蓝色的天空的空间之中，形形色色的云彩更加"欺骗眼睛"地渲染了一种令人心向往之的无限感。整个构图由两个相互独立的部分组成：一个是下半部分中对皮萨尼家族以及各种各样寓言中

图10-23
蒂耶波洛
《皮萨尼家族的神化》（1761—1762），湿壁画。

人物的描绘，另一个则是画面上半部分中对各大洲的喻示。象征名望的女性正在向两个方向吹奏着号角，似乎要将画的两个部分联系在一起。在她的下方是神性的智慧的形象，她坐在宝座上，掌管着一个和谐的王国。在智慧的脚下则是各种美德的化身，包括信仰、正义、爱、希望和力量。

在画的上半部分，人们可以看到云彩上的亚洲、美洲和非洲的形象，而欧洲的形象则是高高在上，仿佛拥有了更为发达、更为先进的文明。在这一局部的下方边沿处正有一场战斗，显然会令人想到对土耳其人的征服之战，后者的特征就是由两个身穿长袍的形象来体现的，他们正向对手献上殷勤。

在画的下半部分（见局部），皮萨尼家族的各个成员被一群寓言中的形象所围绕。譬如，真理是一个裸体女性的形象，她位于中央，头戴着王冠，在她的脚下则是各种各样的"艺术"（古代神话中的"艺术"之义）：天文学的形象（以单筒望远镜和地球仪为标志）、音乐的形象（号角和乐谱）、雕塑的形象（大理

图10-24

蒂耶波洛
《皮萨尼家族的神化》（局部）。

石块和半身头像）和绘画的形象（画笔）。此外，右边的棕榈叶是和平的象征，而左边带着双耳细颈椭圆土罐和花冠的形象是丰饶的象征。

　　毫无疑问，华丽的装饰性、明快艳丽的色彩和惊人的想象力等这些威尼斯画派中特征在蒂耶波洛身上发展到了一种极致状态。他从鲁本斯、伦勃朗和丢勒等人身上吸取滋养，为宫殿和教堂作了大量巨幅的湿壁画，创造了所谓视觉的"魔术"，也由此引来了同行的极度忌妒。他的装饰性绘画是对意大利装饰艺术的高度总结。他将那种从乔托开创的丰碑式的湿壁画传统推向了一个无法超越的顶峰。

注　释：

〔1〕Norman Bryson，*Word and Image：French Painting of the Ancient Régime*，Chapter 3，Cambridge University Press，1981.

〔2〕Norman Bryson，*Word and Image：French Painting of the Ancient Régime*，Chapter 3.

〔3〕See Melissa Hyde，The "Makeup" of the Marquise：Boucher's Portrait of Pompadour at her Toilette，*Art Bulletin*，New York，September 2000.

〔4〕参见[英]诺曼·布列逊：《注视被忽视的事物——静物画四论》，丁宁译，第二章，浙江摄影出版社，2000年。

思考题：

1. 试以具体作品为例，比较罗可可与巴洛克艺术的差异。

2. 华托在艺术史中的意义有哪些？

3. 谈一谈夏尔丹的静物画的魅力。

第十一讲
新古典主义的圭臬

那匹长着双翼的骏马，犹如乐为人用的骅骝，一俟你控制它的进程它便愈显出其千里本色。

——蒲柏

西欧18世纪晚期至19世纪早期，乃是各种艺术风格互相较劲的时代。此时，罗马虽然对艺术有相当的感召力量，但是巴黎早已无可争辩地成为西方艺术的一个中心。在法国，一度盛行于宫廷的罗可可风格随着封建王朝的动摇而越来越日薄西山。艺术家们在资产阶级革命的浪潮中开始寻求一种复兴古代希腊和罗马的艺术理想（如秩序、明晰和理性等），他们热衷于用古典的形式来表达自身对勇气、牺牲和爱国等的理悟。兼之当时发现的庞贝和赫库兰尼姆的遗址更是激发了他们对古代世界的兴趣。

法国的新古典主义具有自身的特点。它往往带有强烈的伦理含义，与某种社会的观念的变化联系在一起，同时试图将古代罗马的价值观融入公民的生活之中。画家大卫以其古典的宏大意味、简洁的形式和主题的英雄性等无愧为法国新古典主义的最纯粹的表达者。而大卫的学生安格尔更是将新古典主义推向了一个独特的高峰。

一 新古典主义的旗手大卫及其创作

大卫（Jacques-Louis David，1748—1825）出生于巴黎的一个富商家庭里。10岁时，其父亲死于决斗。大卫便由两个叔叔照看，他们都是建筑师，支持大卫学画。大卫曾为他们画过肖像画。他先是与远方亲戚布歇（Boucher）学画。但是，后者认为两人的性情有异。于是，又将大卫送到维恩（Vien）的门下。1766—1774年，大卫一直在这位著名画家的门下学习。当时，美术学院的弟子们都心仪于罗马大奖之类的目标。大卫从1770年开始就每年参加这种竞赛。1774年，他终于以《安提奥克与斯查冬尼克》一画赢得了大奖。1775—1780年，他随维恩去了意大利。这使迷恋于古代的大卫大有收获。1780年，大卫返回法国。五年后，古代历史和神话就成了他最为偏爱的题材。1784年，他完成了路易十六的订件作品《贺拉斯兄弟的宣誓》。他的作品的主题体现出对诸如坚忍的自我牺牲、忠诚职守、诚信和节俭等的公民品质的推重。研究者指出，很少有绘画能像《贺拉斯兄弟的宣誓》、《侍从官给布鲁图斯抬来两儿子的尸体》和《苏格拉底之死》那样，如此精炼地表现一个时代的典型情感。由此，大卫也就成了新法兰西的著名象征、一个影响巨大的艺术群体的灵魂。英国的雷诺兹将大卫的《苏格拉底之死》与米开朗琪罗的

图11-1

大卫
《自画像》(1794)，
布上油画。

西斯廷教堂的天顶画、拉斐尔的《雅典学院》等相提并论，曾经前后十次前往展出此作品的沙龙展细细品味。在他看来，大卫的《苏格拉底之死》无论从哪方面看都是无懈可击的创造。[1] 同时，大卫的肖像画不仅与革命的题材有关，而且像《马拉之死》的作品将肖像画提升到了一种普遍的悲剧高度。

从1789年开始，大卫就积极地投身于政治生活，对法国大革命尤为热情。他因为支持罗伯斯庇尔而在1794年7月27日的"热月"[2] 政变后被捕了两次，并险些丧了命。尽管大卫的政治生涯并不顺当，但是他的艺术生涯却出现了新的进展。90年代后期中，最为杰出的作品当属《萨宾尼妇女的调停》。而且，1797年，画家见到了拿破仑，为后者画肖像画，并且完全为拿破仑的性格所倾倒。之后，他为拿破仑及其亲戚画了许多的画，重要的就有《拿破仑在书房》（1812）、《拿破仑加冕典礼》（1808）等。拿破仑垮台以后，波旁王朝复辟，大卫于1812年被流放，他逃到了布鲁塞尔，并在那儿度过了生命中的最后十年。而在这段时间里，他重新回到了以前得心应手的神话题材和肖像画。

大卫作为新古典主义中的领衔人物之一，其影响是极大的。

图11-2

大卫
《贺拉斯兄弟的宣誓》（1785），布上油画。

一方面，他对自己的许多弟子，包括格罗、热拉尔和安格尔等，有直接的影响，另一方面，他的弟子又对大卫的艺术的延伸起了推波助澜的作用。所以，他对欧洲艺术的影响几乎持续到印象派的出现之前。

通常，大卫的作品具有英雄的题材（尤其是隐含对雅典的民主制和罗马的共和制的指涉）、清晰的形式、强烈的稳定感和坚实感。《贺拉斯兄弟的宣誓》就是一幅相当典型的作品。

此作1785年首次展出，获得了非常热烈的反响。而且，研究者们指出，这幅画所颂扬的忠诚卫国的无畏精神无形之中也预应了即将爆发大革命的法国的社会心理。

此画取材于古罗马的历史传说。原来，为了争夺统治权，罗马人和阿尔巴 [3] 城人常常爆发冲突，而且有升级为一场严酷战争的可能性。两个城市的人同意用这样的方式解决问题，即双方各派三个人进行战斗，以决出胜负。罗马城的三个代表是贺拉斯三胞胎兄弟，而阿尔巴城则由库里阿斯家三胞胎兄弟出阵。结果，只有贺拉斯家三胞胎兄弟中的一个幸存下来，也就是说，罗马城成了赢家。但是，胜利者很快就发现，自己伤害了妹妹和嫂子，前者已经许配给库里阿斯家三胞胎兄弟中的一个，后者则是来自库里阿斯家的一个妹妹，系贺拉斯兄弟之一的妻子。因而，两个女人都悲伤不已。 [4] 不过，在这里，作品所要渲染的是，城邦的利益显然高于个人的甚至家族的利益，而荣誉和自我牺牲是义不容辞的公民品质。这是最典型不过的新古典主义的理性与主题。

在大卫的这幅画里，贺拉斯兄弟正在举臂向握着刀剑的父亲庄严宣誓，而右侧的女性显然已经知道战斗结局的严酷和惨烈；她们中的一个（灰衣少女）已经爱上库里阿斯家三胞胎兄弟中的一个，而另一个（白衣少女）则是来自库里阿斯家的，因而心情沉重但又没有任何反对和拒绝的神情。此画的空间效果是非常独特的，与其说是一种现实的场景，还不如说是一种舞台效果的浮雕。此外，画中的细节都是非常罗马化的。譬如，人物的衣饰是罗马风格的，事件的发生地点是罗马式建筑前，支撑三个圆拱的是陶立克式的圆柱，借此——传达出阳刚和军事化的特点。

英国学者诺曼·布列逊对于此画的形式与叙述有过具体而又精彩的分析：

《宣誓》就是对于主体生存在父权之下的准确的视觉性的写照。女性人物依照父权制的训令被否认了政治权利……而与此同时，男性人物则被介入到语言和权力这些都同样具有毁灭性的事物中……在男性的视觉空间中，从符号到符号，充满了与父王王权的转让有关的东西。它源起于一个不堪持续权力重负的躯体：父王如今已衰弱而比不得他的儿子们了。大卫在画出其颤巍巍的站相上强调出了他的衰弱，他的手臂和腿弯曲着……权责从父王这里起头移到的第一替物是刀剑，至其次，是整齐而又舒展的三个手臂，并移向拥围在儿子们身上具有阳刚活力的每一种标志，从长矛到他们头盔上坚挺竖起的鸡冠状饰物，以及手臂上暴绽的青筋等；权责使他们发出的宣誓力拔山兮……

在大卫看来，女人……是权力和视觉都不予重视的对象……被排除在言语表达之外，这种表达绝对是为男性所专有的……

《宣誓》中的女性既不言语，也几乎不看什么，她们的双眸是微闭的；她们本身就是符号，就是男性在自身的相互联盟中进行交换的物件……对女性说来，她们的视觉性具体表现在另一种视觉所视而不见的对象上：她们是所有观察者的观察对象，是被人看而非看别人……不过，在大卫的画里，男女两性都被画成了处于苦恼之中的形象，而正是这种对性别的重要偏离，使此画本身大有看头。

……无需置疑，这是一幅悲剧性的绘画：悲剧性在于，它显现了一种以性别为界限的破碎的人性，每一个碎片都生存于恒定的不完满之中；悲剧性在于，甚至是最高尚的人的行为也显然是和高贵人性的另一面联系在一起，或许还是不可分离的；这另一面就是人的群体心向中的毁灭性、政治体制的暴力性和理想主义的残忍性等……[5]

《苏格拉底之死》画于1787年，画家用选自希腊历史的一个题材来展示知识分子为了理性的自由而体现的个人英雄主义和自我的牺牲精神。据说，当时的雅典人颇为反感苏格拉底所从事的教学活动，认定他腐蚀了年轻人的灵魂世界。于是，他们就让苏格拉底作一种要么去流放要么饮下毒酒死亡的选择。根据柏拉图的记载，苏格拉底坚决不放弃自己的原则，而宁愿选择死亡。所以，在大卫的笔下，苏格拉底在生命的最后一刻，依

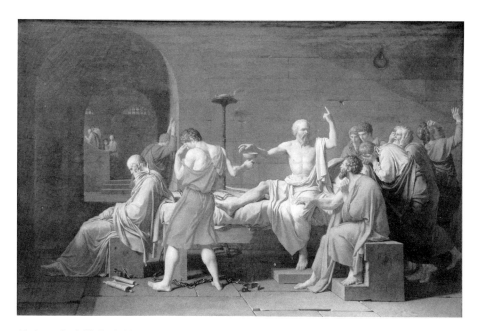

图11-3
大卫
《苏格拉底之
死》（1787），
布上油画。

然在一个建筑物内教课。他的一个弟子递给老师一个盛有毒酒的
酒杯，而同时又不忍看到老师的痛苦，因而掩着脸转过身去。然
而，画面右侧的一些弟子们仍然专心致志地在听课，而另外几个
则作痛苦与沉思状，或黯然离去。苏格拉底看上去全无畏惧，他
的手势仿佛是在表示他正在阐释一种至高无上的真理。在这里，
大卫显然是引用了拉斐尔在《雅典学院》中的柏拉图的形象。甚
至人们还可以联想到列奥纳多·达·芬奇的《最后的晚餐》，因
为《苏格拉底之死》中也恰好是十三人，这多少增添了一层沉郁
的悲剧气氛，或者说，会给人这方面的联想。

　　《侍从官给布鲁图斯抬来两儿子的尸体》中所叙述的故事
是：当时的罗马由于废黜了国王，就成了一个共和政体，而布
鲁图斯当上了第一任执政官。可是，布鲁图斯不久就察觉出一起
旨在推翻共和政体、恢复国王体制的合谋，而合谋者又恰恰是自
己的两个儿子。于是，他毅然下令处死他们。画面中出现的是侍
从官把布鲁图斯的儿子们的尸体抬向家里的那一时刻。画面有意
地切割成了两个相互排斥的部分：一个属于罗马的政权，另一则
属于家庭。在空间上说，画面分割为历史的重大事件（即左边布

图11-4

大卫
《侍从官给布鲁
图斯抬来两儿子
的尸体》(1789),
布上油画。

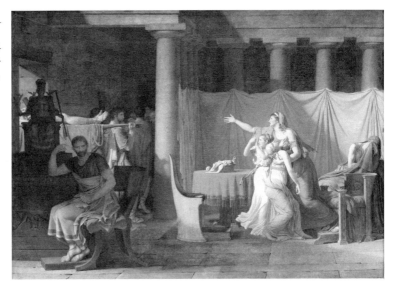

鲁图斯及其儿子们的尸体）与平静地持续着的家庭生活（画面中央和右边）。这显然意味着，当男人的世界付诸政治的风险与牺牲以及英雄的举动时，女人的世界却是被动的、家庭式的和担惊受怕的：她们被围于居室里，而且在一家之子被处死的时候，她们还在编织东西。画面中央的桌子上放着的篮子、剪子和羊毛等就足以说明她们只是与日常的生活、一些不算重要的责任联系在一起。家庭的圈子、日常的生活以及缝缝补补等显然是被政治的价值体系拒之门外的。在布鲁图斯的左边、罗马女神雕像的垫座上，有一件表现一群狼养育罗穆卢斯[6]和雷姆斯[7]的浮雕，也证明了罗马的起源与家庭的生活无涉。罗马不承认家庭是政治的基础；布鲁图斯处死了他的儿子。

但是，事实上，布鲁图斯的两个儿子是与母亲共同密谋的，后者是依然留在罗马的最重要的保皇派家族之一维特尔（Vitell）的妹妹。令我们印象至深的是布鲁图斯与其妻子之间的政治活动模式的那种反差。如果说布鲁图斯的举动是公开的，所有的人都看得见的，那么，他的妻子却要通过布鲁图斯家族中的男性去做事，躲躲闪闪，偷偷摸摸，因为直接参与政治活动的可能性是根本不存在的。[8]

可以说，《侍从官给布鲁图斯抬来两儿子的尸体》与《贺拉斯兄弟的宣誓》一样，表达的也是那种超越个人情感与家庭羁绊，从而保卫共和政体的主题。

《马拉之死》也是一幅订件。大卫此次所画的内容已经不是来自历史或神话中的叙述，而是对一个真实事件的记录。1793年7月13日，革命者和记者马拉在他的浴缸里被一个保守派的支持者（一个24岁的、贵族出身的外省女性）用刀捅死。凑巧的是，

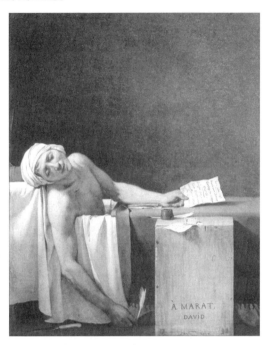

图11-5

大卫
《马拉之死》
(1793)，布上油画。

图11-6

大卫
《萨宾尼妇女的调停》(1799)，布上油画。

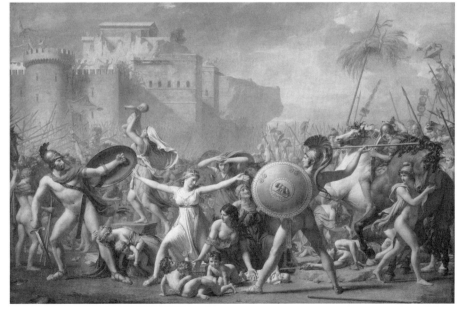

马拉被谋杀的前一天，大卫访问过他，因而对马拉在浴缸里工作及其所用的物品相当熟悉。大卫没有去描绘暗杀的血腥场面，而是选取了一个令人惊愕得说不出话来的片刻。画中，马拉的形象非常接近基督受难后的样子，凸现出了马拉为其政治生涯而殉难的性质。研究者进一步指出，大卫采用了古典主义的方式将马拉的形象加以理想化的处理。譬如，马拉当时过度劳累而处于被一种皮肤病折磨的痛苦之中，只有浸泡在热水里才感到好受些，而画家并没有着意写实地表现主人公的这种状况，也没有记录浴缸后面那些画有柱廊的墙纸，而是给予漆黑的背景，以显现出庄重和永恒的气氛。另外，大卫还在画中的墨水壶边上添加了一封信和支票。其中的信上写着"将此支票交给有五个子女的母亲，她的丈夫为保卫祖国而亡。"画家显然是要突出马拉与民众的紧密联系。画家还有意渲染了这一革命者的伤口、被鲜血染红的浴缸水以及布单，而地上的刀具与马拉手中的鹅毛笔又形成了极为鲜明的反差。前者是导致暴力和死亡的工具，后者则是同革命和政治性的写作联系在一起的笔。

《萨宾尼妇女的调停》的题材取之于早期罗马的一个传说。据说，当时刚刚安顿下来的罗马城只有男性。于是，罗马人的首领、罗马城的创始人罗穆卢斯，安排了一次喜庆日，邀请罗马周边的居民一起来参与。在喜庆活动正在进行时，罗穆卢斯一个手势就命令手下的将士冲入人群，抢走其中的年轻女性，尤其是萨宾尼妇女。后来，罗马人与前来算账的萨宾尼人交战。于是，一群已被罗马人强占而且生育了孩子的萨宾尼妇女奋不顾身地冲到两军对阵的战场，舍命进行调停，以阻止一场即将爆发的激战。

为了描绘这一惊心动魄而又宏大的场景，大卫作了极为精心的构思。画中的不少处理都是饶有意味的。譬如，他把男性人体画得英武无比的样子。画中左边的武士的姿态与其说是给他的对手看的，还不如说摆给观众看的，因为他正面朝着观众而不是那么警惕地向着敌人。右边的武士也是如此。他的背古怪地转向观众。男性的形象相互辉映：萨宾尼武士的盾牌的凹面与罗马武士的盾牌的凸面相互衬托，仿佛男性的世界是自成一体的。

无疑，画中的女性的形象举足轻重，其中有六个重要的女性：居中的是白衣少女；她左侧后面是一双手交叠在眉头的红衣少女；在白衣少女的

右侧后面是一个昏厥过去的母亲，她的一手抱着婴儿，另一手抱住了萨宾尼武士的腿；一个准备撕掉外衣的老妪；双臂伸向孩子而哀求的裸乳的母亲；还有将婴儿举向空中的女性。在这里，女性的姿势是配对的。白衣少女舒展的双臂与其身后的女人的上臂相互平行，因而手臂从眉头上的合拢状变为白衣少女的那种姿态仿佛是同一个人的动作。想要撕破衣裳的老人的双手和在她前面的那个外衣早被撕破的年轻女性的双手也恰成一对，这两个人物仿佛可以打破年龄和生活条件的显著差别从而合而为一，同时显示出自身的重要性。[9] 确实，她们已经不是《贺拉斯兄弟的宣誓》中的眼光下垂且软弱无力的女性了。

应当提及的是，《萨宾尼妇女的调停》是画家在监狱里开始动情而画的。当时，由于画家同情革命，而画家的妻子是保皇主义者，他们就分道扬镳了。但是，经前妻的请求，大卫才得以从监狱里释放。他们于1796年复婚。画家画《萨宾尼妇女的调停》是有感而发的，试图传达一种爱情战胜冲突的主题。

《雷卡米艾夫人像》显现了大卫在肖像画方面的非凡才华。雷卡米艾夫人这位银行家的太太是拿破仑宫廷中知名的女性。她和巴黎文化界的许多人士，譬如著名作家夏多布里昂、梅里美和大仲马等，过从甚密。在画中，她身穿当时流行的罗马式的长袍，赤足斜坐在罗马式的睡榻上。她的身后是从庞

图 11-7

热拉尔
《雷卡米艾夫人像》(1805)，布上油画。

贝遗址上发现的落地铜灯。大卫将雷卡米艾夫人画得娴静优雅，楚楚动人。据说，大卫几乎要毁掉这幅杰作。因为此画尚未完成时，雷卡米艾夫人就不来画像了。而且，令大卫更为气恼的是，她去找大卫的弟子热拉尔（François-Pascal-Simon Gérard）画像了。热拉尔画出了一幅显然是献媚而又俗气的肖像画。对此，雷卡米艾夫人很快就厌倦了。因而，她又回过头来找大卫画，可是，画家坚决予以拒绝。因而，这幅画严格地说，是一幅未竟之作。研究者指出，恰恰因为是一幅没有最终完成的作品，所以就显得尤为明快、洗练，从而摆脱了新古典主义在肖像画方面往往过于追求细腻的弊病，成为大卫肖像画中最出色的杰作之一。

《拿破仑加冕典礼》是大卫所画作品中最大的一幅。因而，现在藏于卢浮宫博物馆中的原作具有与印刷复制品特别不一样的气势和力度。

1804 年 12 月 2 日，拿破仑皇帝和约瑟芬皇后在巴黎圣母院大教堂举行加冕典礼。由于巴黎圣母院已经过于破旧，因而为了加冕典礼的举行，两个建筑师重新修缮了建筑的内部，使它显得富

图11-9

大卫
《拿破仑加冕典
礼》(1808)，布
上油画。

丽堂皇，并透发出古希腊罗马的气派，而非哥特式的风格。而且，到处都是代表拿破仑名字的字母"N"。当时作为宫廷画家的大卫在现场亲睹了这一据说长达十个小时的加冕盛况（大卫没有忘记将自己也列入这一历史性的事件中。他就是中央拱门下第二层第二排左起第二人，正站着在为眼前的场面画速写）。参加典礼还有虔诚的罗马教皇比维斯七世（Pope Pious VII）。远道从罗马赶来的教皇原以为应该由他为拿破仑加冕，而且拿破仑应该向神圣的罗马教廷宣誓效忠，但是，拿破仑却从教皇的手中拿过金桂冠，然后自己戴在头上，然后又自己给约瑟芬加冕（见局部）。于是，教皇就成了一个多余的角色!他不是像往常在仪式上那样，举着双手，而是一手举着，另一手无奈地放在膝盖上。在这里，35岁的拿破仑正是要通过反常而又大胆的举动表明他的权力并非像他的前任那样，是来自上帝的恩惠，而是完全属于他自己的，是用武力（他身上的那把裹在白绸中的佩剑就是一种象征）取得的结果。因而，在圣母院中加冕与其说是为了获得教会认可的合法性，还不如说是成了拿破仑利用教会的一次机会。此外，有研究者发现，此画中的女性均年轻而貌美，而在类似这样的宏大场合里，这是不太可能的情形。但是，拿破仑确实有一个

图11-10

大卫
《拿破仑加冕典
礼》（局部）。

前所未有的、相对年轻的圈子，甚至大多才三十岁左右。譬如，
画中左侧的几位女性（从左至右）就是他自己的三个妹妹、继女
和弟媳妇。总之，这幅历史画成了一幅特别耐读的作品。

　　《拿破仑在书房》是一幅真人大小的巨作，描绘的是画家对
其感恩戴德的英雄人物——拿破仑。画中的拿破仑穿着在特殊场
合才穿的军服，气宇轩昂地站立着，显得比真实的身材还要高大
些，其四周都是画家精心选择、别有深意的摆设。譬如，具有
厚重、庄严特色的家具上刻上了代表着拿破仑名字缩写的字母

"N";指向清晨四点多钟的时钟和即将燃尽的蜡烛都在暗示拿破仑在夜以继日，辛勤工作的程度；签署公文的桌子上放着一部《拿破仑法典》，这是一个表明拿破仑在文官行政体制建设方面非凡成就的重要法典；桌子下面的大部头著作是写于罗马帝国极盛时期的普卢塔克的《名人传》，其中包括了对亚历山大大帝、恺撒等重要的历史人物的描写，这无非暗示了拿破仑的作

图11—11

大卫
《拿破仑在书房》
（1812），布上油画。

为可以与他们相提并论，从而载入史册……无怪乎，拿破仑亲眼见到此画时，这样感慨道：大卫，你真的是了解我啊……可见此肖像画的传神程度。

二　新古典主义的中坚——安格尔及其创作

大卫的门下有一些杰出的弟子，其中安格尔名气最大，当之无愧地成为大卫之后最重要的新古典主义的画家。

安格尔（Jean-Auguste-Dominique Ingres，1780—1867）出生于一个艺术家的家庭，不过作为他的艺术启蒙老师的父亲无论是绘画还是雕塑都平平。1791年，安格尔进入了法国南部图卢兹的皇家美术学院，同时还学习小提琴，并参加了当地的管弦乐队。1796年，已经有了一定绘画基础的安格尔来到巴黎，成为大卫工作室里格罗（Gros）的学生。1801年，他以历史画《阿加曼侬的使节》一画

图11–12

安格尔
《二十四岁的自画
像》（1804），布
上油画。

荣膺了罗马大奖。此后至1807年期间，他画了第一批肖像画，大致可以分为两大类：一是为其自己以及朋友所画的肖像；二是为富裕的委托人所画的肖像画，往往线条纯净，着色柔和平滑，充满了感性的细腻之美。比较重要的作品有《首席执政官波拿巴》（1804）、《里维埃小姐》（1805）、《拿破仑皇帝》（1806），等等。1807年至1824年，安格尔有很多时间久留于意大利，先是居住在罗马（1806—1820），然后有四年时间住在佛罗伦萨。他如痴如醉地汲取文艺复兴时期的艺术。拉斐尔是其心目中的偶像艺术家。他在肖像画方面的声誉越来越大，委托件源源不断。他的肖像画，包括那些用铅笔画就的肖像画，达到了几乎无与伦比的水平。同时，他开始画浴女的主题，《瓦尔宾松的浴女》（1808）是其中最为著名的一幅，而且，浴女后来成为其一直心爱的主题之一。1820年，安格尔从罗马迁往佛罗伦萨，并在那儿停留了四年。他的重要工作是创作那幅具有拉斐尔风格的《路易十三的宣誓》。在巴黎，人们对于他的画作的严厉批评是由于他的"哥特式"的变形。当他将《路易十三的宣誓》送往1824年的沙龙展时，他惊讶地发现自己成了学院派头目。他获得了官方的承认：他不仅被选入法兰西学院，而且也得到了梦寐以求的荣誉。长期逗留意大利，加之迷恋文艺复兴时期的艺术，使安格尔没有形成一种浪漫主义的面貌。回到法国后，他不能理解浪漫主义，而且与新生的浪漫主义相对立。1835年，安格尔再次到意大利去，担任罗马的法国美术学院的院长。1841年，安

格尔回到巴黎，受到极为隆重的欢迎，同时国王本人邀请艺术家到了凡尔赛宫。确实，此时，他的艺术成就业已成为艺术的传统价值观的最高体现。即使是到八十岁的高龄，安格尔依然具有旺盛的创造欲望。1863年，在他去世之前的一年中所画的极其感官化的《土耳其浴室》是颇有代表性的一幅画。

让我们大略依照年代的顺序，看一下他的一些重要作品。

图11–13

安格尔
《瓦尔宾松的浴女》(1808)，布上油画。

《瓦尔宾松的浴女》看似简单，但是其实花费了艺术家的诸多匠心。因为，对裸体人像的描绘往往被古典的传统视作技巧的标志，同时也要求画家透过人体理想美的展示揭示内涵的精神意义。安格尔的独出心裁是显而易见的。他不画胴体的正面，而是让其背向观者。尽管浴女的某些部位显然是有意画出的，如柔软的脚底、颈背以及形态可意的背部，但是我们仍然看不到她的容貌。这是一个拥挤的场景，左下角有淙淙流淌的水打破其中的寂静。或许，她就专注地感受着私人天地里的流水声。画中的帷布带有土耳其的风味，仿佛为后来的那些宫女画打下了伏笔，而镜面般光滑的用色与形态（尤其是背影的画法）后来也在《土耳其浴室》中再次出现，显然是画家极为喜欢和娴熟于心的造型。

《大宫女》是安格尔在罗马期间画的一幅订件作品，订件人就是拿破仑的妹妹。但是，作品并未送至她的手里，因为同年拿破仑就倒台了。此后，画家仍留在意大利，直到1819年才将此画送到巴黎的沙龙展展出。

画中斜倚的裸体女性很容易让人想起委拉斯凯兹的《梳妆的维纳斯》，不过在这里，人物是转过身来凝视着观者的。而且，安格尔画中的人体具有更为清晰而又优美的轮廓线。同时，与巴洛克风格的维纳斯形象不同，这里的女性形象是冷漠或超然的，

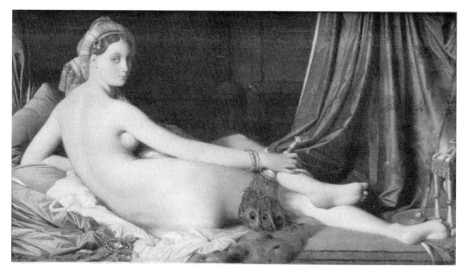

完全处身在一个与当时法国的日常生活关系甚远的场景中。异国的情调中到处都是如幻似真的肌理（譬如丝绸的布幔和床单、孔雀的羽毛、床上的皮草、优雅的头饰等）和感受的可能性（譬如对拉长了的身体的视觉、对女性肌肤的触觉、焚烧的香炉所引发的嗅觉、长长的水烟斗令人联想到的味觉及其水流动时产生的听觉效果，等等）。

从某种意义上说，《大宫女》体现了安格尔无与伦比的综合能力。因为，在这幅画中，确实既有新古典主义的明晰、丰富而又具有贵族意味的肌理感，又有罗曼蒂克的东方情色的气氛。

安格尔具有东方情调的宫女画，比较重要的还有《宫女和女奴》，无论是其构思还是趣味都与《大宫女》颇为类似。[10]

《荷马至圣》不算是安格尔最好的作品。它多少有些零乱和拼凑的痕迹。但是，作品的重要性却是显而易见的。这是一幅巨作，不仅尺幅宏大，而且根据研究者的印证，描绘了西方文明进程中46个举足轻重的人物，包括诗人、艺术家、

图11-15

安格尔
《宫女和女奴》
（1840），布上油画。

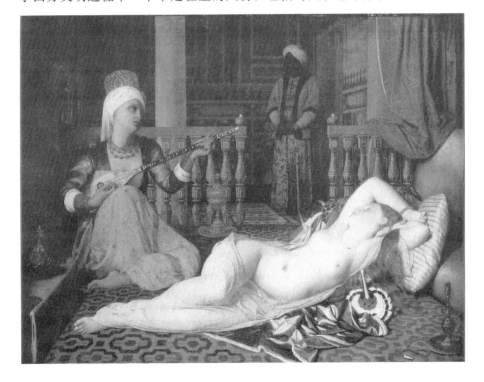

图11-16

安格尔
《荷马至圣》
（1827），布
上油画。

哲学家和政治家等，譬如，有庇西特拉图（Pisistratus），利库尔戈斯（Lycurgus），维吉尔（Virgil），拉斐尔（Raphael），萨福（Sappho），亚西比德（Alcibiades），阿佩莱斯（Apelles），欧里庇得斯（Euripides），米南德（Menander），德摩斯梯尼（Demosthenes），索福克勒斯（Sophocles），希罗多德（Herodotus），品达（Pindar），赫希俄德（Hesiod），柏拉图（Plato），苏格拉底（Socrates），伯里克利（Pericles），菲迪亚斯（Phidias），米开朗琪罗（Michelangelo），亚里士多德（Aristotle），阿里斯塔科斯（Aristarchus），亚历山大大帝（Alexander the Great），但丁（Dante），伊索（Aesop），布瓦洛（Boileau）、莎士比亚（Shakespeare），拉·封丹（La Fontaine）和莫扎特（Mozart），等等。画中，胜利女神正在给希腊盲诗人荷马戴上桂冠。中间台阶上坐着两个拟人化的形象，左边与剑（武器）相伴的女性代表史诗《伊利亚特》，而右侧与船桨相拥的则代表《奥德赛》。

对现代的观者来说，这也许不是一幅很容易欣赏的作品。不过，画中的一些局部还是很有看头的。譬如，菲迪亚斯这样

的形象就颇有吸引力，他比较随意地站着。在伸出握着木槌的左手的同时，又用右手指着自己的脑门，仿佛经历一种非同寻常的灵感或构思，或者说，试图表明只有摆脱外在的视觉才能揭示艺术的本源，因为他把澡雪内心看做是艺术创新的一种先决条件。这位古希腊最卓越的雕塑家虽然已经无法再让我们目睹其杰作《宙斯》和《巴特农的雅典娜》，却无疑是画家心目中的一个英雄，因此，安格尔不仅精心准备了草图，而且让这一形象在作品中占据了相当重要的位置。

图11-17

安格尔
《荷马至圣》(局部1)。

图11-18

安格尔
《荷马至圣》(局部2)。

再来看一下普桑和高乃依。其中的普桑用手直指荷马（局部1），似乎是在提醒与他同时代的人们，古代文明的高度是以什么为标志的。因为当时的19世纪已如此明显地跌落到过去的文化水平之下了。然而，文化的传承从来

就是极为重要的：阿佩莱斯用手牵引着拉斐尔；荷马把他的影响最先传给了品达——在画幅的右边捧着里拉琴的形象——然后又传给画面左边的悲剧诗人们（埃斯库罗斯、索福克勒斯和欧里庇底斯）。

最后，我们来看一下拉辛、莫里哀和布瓦洛。在这里，莫里哀手持古代戏剧中所用的面具（局部2），而拉辛的模样则真的像是这种面具一样。面对着荷马，他们只有敬仰和思考。

大概稍稍可以庆幸的是，端坐在图像中央最高处的荷马是什么也看不见的，他的失明暗示了安格尔，晚辈依然可以从古代的魂灵里寻求到最大的安慰：古代的绘画已无一幸存。然而，这也是安格尔在历史画范畴中的一声叹息，因为他深感创新和超越的艰辛程度。

安格尔在肖像画方面的成就非常引人注目，尤其是他为女性所画的肖像画。可以说，艺术家完美地表达了19世纪的人们对理想的女性美的崇拜。尽管并非所有安格尔的模特儿都是美女，但是，艺术家确实能在每一个人身上找到一种特殊的和谐之美。对安格尔的肖像画的魅力的奥秘究竟在哪里，研究者们各有说法。有人认为，就在于他对所有的模特儿的特殊爱意。这是不无道理的。

画家大概不止一次地画过《奥松维约伯爵夫人肖像》。通常，这样的贵族夫人的肖像会画得相对比较正式，无论是姿态还是表情都会一本正经。但是，在这一幅尺寸并不太小的肖像画里，画家却自如地画出了贵族夫人在一种较为放松状态的状态中的音容笑貌，却又不失其身份与修养的特殊性。

在这里，奥松维约夫人优雅地将头侧转过来，食指点着下巴，仿佛为头像安排了一个奇妙的依托。她美丽的双眸含情脉脉地注视着画家或观众，但是似乎又矜持得恰到好处。她身后的大镜子以一种其实是不可能的方式映照出她的背部。她的笑意盈盈的高贵神情带有沉思缅想的意味，传达出一种宁静而又不乏思想的气质。这是安格尔肖像画中特别耐看的作品之一。

《泉》是安格尔的不朽名作之一。它在形式方面富有想象力的苦心经营到了一种登峰造极的地步。著名的艺术心理学学者鲁道夫·阿恩海姆在其《艺术与视知觉》中有过相当精彩的描述：

图11-19

安格尔
《奥松维约伯
爵夫人肖像》
（1845），布上
油画。

图11-20

安格尔
《奥松维约伯
爵夫人肖像》
（局部）。

　　《泉》这幅作品是由安格尔于1856年创作出来的。这一年，安格尔正好是76岁。这幅画所表现的，是一个手托水罐成正面姿势站立着的姑娘的形象。对这幅画稍加注意，就可以觉察出它那栩栩如生、简单明快、美妙无比的特征。……我们也许会提出这样一个问题：这幅画所表现的处女形象与真人有多少相符之处呢（例如人体的姿态）？如果我们把这个姑娘想象成一个有血有肉的真人，就会觉察出她执掌水罐的姿势显得多么费力和多么不自然。……"既要让她的右臂绕过头顶，又要不显得太勉强"，这就需要大胆的想象力。而那水罐的位置、形状和功用也会唤起大量有意义的联想。很明显，水罐的形状与姑娘的头部的倒立形象是相似的，这两个相邻近的部分不仅有相似的形状，而且有着相似的侧面……另外，这两个相邻近的部分都是稍稍向左偏离的，那飘动的长发和水罐里流出来的水的方向也都是一致的。这种形象上的类似，一方面说明了人体形状与一个完美无缺的几何形状之间的类似，另一方面又通过这种类比展示了人体形状与这几何形状之间的差异。例如，通过把姑娘的面容与水罐那空无一物的"脸"部放在一起加以比较，就更增加了姑娘面容的吸引力。……总之，这幅画的主旋律就是表现处女所特有的那种拘谨

而又开放的特征。这个主旋律所表现的这两个方面通过对形象的更进一步地创造而获得了发展，那紧紧地夹在一起的双膝，那与头部紧紧地贴在一起的右手手臂以及那紧紧握住的双手都表现了处女的羞怯和拘谨……

在欣赏像《泉》这样的名画时，还会不可避免地出现这样一个引人注目的问题：我们可能会被这个创造出来的形象所感染，因为它全面地再现了生活。但是，也很可能会对这些形象所展示出来的创造性完全意识不到。因为创造主体是如此有条理地将形象创造出来，以至于使我仍看到的似乎就是那个简化的自然。这时，我们只是对它所传递的深刻而又丰富的经验感到无比惊奇而已。

确实，在《泉》这样的完美之作中，一切都是饶有意味的。譬如，少女的"无表情"其实为她倍添了无邪的魅力，而岩石、陶罐、鲜花和流水等除了隐喻的意味之外，丰富了画中可与人体相比较的质地效果。

我们在《土耳其浴室》一画中签署的名字旁可以读到这种重要的字眼："*AETATIS LXXXII*"（时年八十有二）。无疑，《土耳其浴室》表现了男性的一种欲望，但是仅仅从这一方面看又会忽视一些看似浅显实又深刻之至的含义。

画中有二十个人物，其实是画家自己对创作生涯的一种总结，因而无须模特儿，依凭既有的作品（包括大量的速写和素描）就可以将这些形象招之即来（如"浴女"、"坐着的女性"、"斜倚的宫女和女奴"等）。画中右侧举起双臂的那个女性就是以画家许多年以前为自己的妻子而画的素描为底本的。而且，画中的东方色彩的背景和饰物都是画家半个世纪以来一直感兴趣的对象，也是当时的一种时尚。不过，安格尔只到过意大利而已，从来不曾有机会到过真正的东方。因而，他的画就格外地充满了幻想的成分。同时，借助众多裸体的描绘，画家也是在营造古典美的样态。不难发现，在画家最为钟意的圆形中，一切都是清晰的、流畅的与和谐的，符合所谓的"黄金比"。二十个人物组织在一起，丝毫没有杂乱和不协调，整个画面就是对古典之美的一种尽情赞叹。

不过，此画的命运有些特殊。当时，拿破仑的一个亲戚买下了此画，可是几天之后又不得不退回该画，原因是他的夫人觉得在客厅里挂上这样

图11-21
安格尔
《泉》(1856),
布上油画。

的画过于"不体面"。1865年，画有了第二个主人——前土耳其大使。于是，此画只在巴黎的小圈子里供人欣赏。或许就是这个原因，《土耳其浴室》不像别的画那样招来什么非议。有意思的是，当此画在20世纪早期送往卢浮宫博物馆时，竟然两次遭到拒绝，可见人们对东方的场景描绘不是没有异议的。后来是德国慕尼黑的一家博物馆有意收藏时，卢浮宫博物馆才于1911年接受了《土耳其浴室》。[11]

　　新古典主义是一种承前启后的艺术运动。如果说，新古典主义是一种寻求规范和标准的倾向，那么，继起的浪漫主义将是一种对"不合常规的"事物的接纳和追求，体现与新古典主义迥然相异的审美趣味。

图11-22

安格尔
《土耳其浴室》
（1863），木板
油画。

注 释：

[1] See Ian Chilvers，Harold Osborne，and Dennis Farr，ed.，*The Oxford Dictionary of Art*，Oxford University Press，1988，p.135.

[2] 热月，法国资产阶级革命时期共和历的第十一个月，相当于公历七月十九日至八月十七日。

[3] 这是古代位于意大利中西部、邻近第勒尼安海的拉丁姆国的一个城市。据说，是罗马城的创建人罗穆卢斯和瑞摩斯的诞生地。

[4] 有关罗马城和阿尔巴城的冲突的精彩描述，参见法国17世纪的剧作家高乃依的悲剧作品《贺拉斯》（1640）。

[5] 诺曼·布列逊：《传统与欲望——从大卫到德拉克罗瓦》，丁宁译，浙江摄影出版社，第92—98页，2003年。

[6] 罗穆卢斯（Romulus），罗马神话中战神马尔斯（Mars）之子，罗马城的创建者，"王政时代"的第一个国王。

[7] 雷姆斯（Remus），罗马神话中战神马尔斯（Mars）之子，罗穆卢斯的孪生兄弟。两人均由母狼喂养长大。

[8] 参见诺曼·布列逊：《注视被忽视的事物——静物画四论》，丁宁译，浙江摄影出版社，第173—175页，2000年。

[9] 参见诺曼·布列逊：《传统与欲望——从大卫到德拉克罗瓦》，第四章。

[10] 对于这两幅宫女画的分析与比较，可参阅诺曼·布列逊：《传统与欲望——从大卫到德拉克罗瓦》，第五章。

[11] See Rose-Marie and Rainer Hagen，*What Great Paintings Say*，Vol. I，Benedikt Taschen Verlag GmbH，1995，pp.158-163.

思考题：

1. 比较一下大卫与安格尔的异同。

2. 请谈一谈新古典主义绘画的基本特点。

3. 能否用你对新古典主义文学的阅读经验谈一谈对某一新古典主义画家一件作品的体会？

第十二讲
浪漫主义的风采

……我只确信心灵所爱的神圣性和想象的真实性——不管它过去存在过没有——因为我认为我们的一切激情和爱情一样，在它们崇高的时候，都能创造出本质的美。

——济慈：《书信选》

浪漫主义作为一种艺术运动发轫于18世纪后期，持续到19世纪的中叶。它强调个性、自发性、主观性、激情、想象、超越性、心灵的真实和自由等。艺术家们不屑于古典主义的形式经营（诸如秩序、平静、和谐、理想化以及理性等的法则）的束缚。在某种程度上说，浪漫主义是对启蒙主义、18世纪的理性主义的一种反动。艺术家们自信于自我，认为他们就是无比高尚的创造者。他们普遍地赞美高于理性的情感、高于智性的感受性，重视内心世界及其冲突，崇尚天才、英雄和超人。他们激赏大自然本身，对民间文化、民族文化根源和中世纪等极有兴趣，同时痴迷于异国情调、遥远时代、神秘性、怪异性、超自然性甚至病态的事物。时代弥漫着自由的空气，浪漫主义尽情地挥洒这种自由的精神，以艺术手段记录和表达个人的情感。他们开启了一个创造力更为旺盛的时代，而其作品则深受大众的喜爱，因而他们的创造有了普及的力量。

浪漫主义运动中的艺术家宛如繁星闪烁，美不胜收，这里我们只是选取一些有代表性的画家稍加介绍和描述。

一　浪漫主义的先驱——戈雅

首先让我们从西班牙的画家戈雅谈起。

戈雅（Francisco José de Goyay Lucientes，1746—1828），1746年3月30日出生在西班牙阿拉贡（Aragon）地区的一个贫穷的乡村。他的父亲是一个镀金的工匠。戈雅是从13岁起就开始跟当地的一个曾在意大利那不勒斯学艺过的艺术家学画，学艺的内容包括素描、版画和油画等。1763年和1766年两年，他都没有成功地获取马德里圣弗纳多皇家美术学院的奖学金，于是就跟了一个算是同乡的宫廷画家打杂。为了继续艺术的学习生涯，他自费去了罗马。1771年4月，他参加了由意大利帕尔马美术学院举办的艺术竞赛。年底，回到家乡，获得了第一件官方的委托事务，为一大教堂绘制壁画。1774年，德国画家安·门斯（Anton Raphael Mengs）叫他去马德里圣巴巴拉皇家工场绘制挂毯。1775年至1792年，戈雅大约画了60多幅挂毯。

1783—1785年，戈雅为当时的若干个重要人物画了肖像画。有意思的是，在一些肖像画中，他把自己也常常画在其中。1789年，他被新任的国王封为宫廷画家。1799年，任首席宫廷画家。

戈雅的系列版画作品《奇想集》极有特色，共有80幅画，作为对"人类的错误和缺陷"的批判而曾驰名遐迩。画家从自己对世界的观察与理解（尤其是因为长期患病而导致全聋的孤独感）出发，认定18世纪的哲学家的理性之梦只能导致妖魔鬼怪的问世。他的《理性沉睡，妖怪出现》一画就较为生动地反映了这一点。其

图12–1

戈雅
《自画像》(1815)，木板油画。

中，一个学者（有人认为就是画家本人）伏在书本上睡着了，而其四周是成群尖叫着的猫头鹰和蝙蝠，场面荒诞离奇。画家仿佛是在发问：难道纯粹的理性的力量真的能终止梦魇吗？显然，艺术家对单一的理性是颇有担忧的。这在很大程度上不也是一种对想象和激情的渴求吗？

1808年，戈雅62岁，拿破仑攻入了西班牙，战争与革命持续了6年。1808年5月2日至3日，马德里的民众奋起反抗法国的统治，但是，很快就遭到无情的镇压。当时，画家就在马德里。6年之后，他拿起画笔追记这一历史事件，画出了著名的《1808年5月2日》和《1808年5月3日》。

戈雅往往被认为西方浪漫主义的一个先驱人物。他似乎独来独往，六十多年的创作生涯中不断寻求变化，而且对现代世界不乏独到的见地。他将古典的形式与个人化的激情交融在一起，大大突破了新古典主义的太过严谨的理性趋向。他笔下的富有感人力量的形象反映出他对人物内心的洞察力，人们赞誉他的人物画是仿佛可以让观者把手指放在被画者的脉搏上

图12-2

戈雅
《理性沉睡，妖怪出现》（1796—1798），铜版画。

图12-3

戈雅
《裸体的玛哈》
(约1799—1800),
布上油画。

图12-4

戈雅
《着衣的玛哈》
(1800—1803),
布上油画。

的。《裸体的玛哈》和《着衣的玛哈》大概就属于这样一类的
作品。"玛哈"（maja）是"艳丽的女子"的意思。不过，这
两幅画在艺术史上一直是谜一般的作品，因为人们不太明白画
中玛哈模特儿的来历与真实身份。据说，1815年，戈雅曾被迫
为此画作过一次解释，但是他是如何解释的，却又不得而知。
因而，围绕着这两幅画一直有形形色色、相互矛盾的理解与解
释。研究者的估计是，它们是查理四世的大臣委托画制的。至
于模特儿，传说是阿尔巴公爵夫人，也是画家的红粉知己。但
是，现在越来越多的艺术史家并不认同这一说法。因而，如何
解释这两幅画倒是成了一个不大不小的问题。或许，形象神秘
的魅力恰好就是艺术家所在乎的一种品质。

　　戈雅最具影响和力量的作品当推其为政府绘制的《1808年5
月3日：枪决马德里的保卫者》一画。

1808年5月2日，渴望自由和平等的西班牙民众奋起反抗当时入侵的法国军队。这一冲突却引发了法国人极为野蛮的报复和镇压。次日，他们就开始同时在几个不同的地点处死所有被认为是参与骚乱的人（甚至包括目击者），一直到5月3日的凌晨。约有四百人倒在血泊之中。尽管此画是事件之后6年才创作的命题绘画，但是根据文献，画家当时是用小望远镜亲睹惨烈场景的，并悄悄地到过事发现场查看，在速写本留了记录。因而，事件本身对艺术家的震撼无疑是极为巨大的。

画面中一边是绝望而又无奈的民众。他们有些已经倒在地上，有的将立即被处死。画家有意将前景上倒在地上的形象与身穿白色衣服的形象的双手画成十字形，后者的右手上还有一个流过血的伤口，这些都不禁令人联想起基督受难之类的苦难场面，不但与背景远处仿佛是教堂式的建筑有了一种象征性的联系，而且也与弯着腰、紧握着拳头的教士形象有了呼应。据说，当时的教士并不只是祈祷而已，而是挺身而出，投入爱国的抗争中。画

面中的另一边则是面目不清的法国士兵，他们对民众近距离地举着上了刺刀的枪，其队列阴森恐怖，像一堵墙般似地站着执行枪杀的命令。

戈雅不愧是第一位将默默无闻的民众画成真正英雄的画家。占据画面中心的就是那些普普通通的民众，而不是有来头的神话人物或是有背景的显贵。而且，同样是描绘戏剧性的紧张场面，如果说古典主义还是用冷静、细腻的笔法的话，那么戈雅已经不止是追求叙述的紧张性，而且试图在表达语言本身上获得了极大的"解放"，因而或夸张、或变形，显得尤为自由和自信。

当然作为具有浪漫主义气质的画家，戈雅对神话题材也有相当浓厚的兴趣，而且，他往往会选取更具有表现性的画法。《萨图恩吞噬他的孩子》是一个很好的例证。此画就在形式上驰骋了艺术家自由而又独特的构思。此画取材于神话题材。依照地母的预言，统治大地的萨图恩的孩子中将有一个会起来推翻萨图恩的统治。因而，萨图恩就依照孩子的出生顺序将他们一一吞食掉，但是他的第六个孩子宙斯却因为母亲的计谋而躲过一劫，后来终于推翻了萨图恩。画中，巨人般的父亲与弱小的婴儿形成反差很大的对比。前者紧紧地抓住儿子身躯，他的手由于紧张和恐惧而深深地掐入了儿子的后背，他的眼神传达出无比的疯狂和恐慌。

这显然是表现性压倒了再现性的艺术经营，体现出浪漫主义的不羁想象。

二 法国浪漫主义绘画

法国的浪漫主义绘画是尤为耀眼的创造。因为，杰出的艺术家似乎更为集中，而且，形成了特殊的总体效应。不过，我们在这里也只能选取几个有代表性的艺术家。

席里柯

首先从席里柯谈起。

席里柯（Théodore Géricault，1791—1824）出生在鲁昂的一个富裕的家庭。他在巴黎学画。1816—1818年，到意大利旅行。米开朗琪罗的作品给了他极为深刻的印象。同时，鲁本斯也给了他莫大的冲击。在他的早期作品中，席里柯就试图摆脱当时主宰欧洲艺术的新古典主义的法则。画于1812年和1814年的《骑马的军官》（藏巴黎卢浮宫博物馆）体现了强有力的动感、独特的构图、大胆的用色，具有很强的感染力。这些看起来不是那么"正统"的画法恰恰就是新生的浪漫主义艺术的特点。

在1819年的沙龙展上，席里柯展出了他的最重要的作品《梅杜萨之筏》。此画不是迎合当局而歌功颂德，而是将一个震撼人心的灾难（在西非海岸发生的梅

图12-7

席里柯肖像。

图 12-8

席里柯
《梅杜萨之筏》
(1818—1819),
布上油画。

杜萨号帆船的海难事件）凸现出来，是对一种政治丑闻的无情揭示。此画荣膺了金奖，同时也因为其描绘的主题而使人再次注意作为政治丑闻的事件本身。

原来，1816年6月17日，梅杜萨号军舰离开法国的港口，前往塞内加尔的圣路易。此船号称为当时最快、最现代的船只，其航行的使命是去接管那儿的殖民地。登船的共约有四百人，远远超出了正常的载客量，救生船的数量自然也就远远不够应急之需。可惜的是，梅杜萨号并没有服从命令，与其他三艘船一起航行，而是放开速度独自在前方航行。当时的船长在上船之前的二十多年中是活跃于沙龙的贵族，却毫无海上航行的指挥经验。贵族的莫名其妙的傲慢使得他在航程中根本听不进船上军官们的建议。7月2日，尽管海面上风平浪静，能见度颇高，梅杜萨号却因为航行的错误和指挥的无能，竟然驶入了每一张航海图上都标出的危险区里。在几次人心不齐的努力之后，船长和主要的军官失去了理智，命令船上所有人马上疏散。结果，不恰当的惊惶失措导致了更大规模的混乱，并引发了一系列的自私而又野蛮的行

为。派往殖民地的总督、船长以及军官们纷纷挤上6艘救生船逃命，而其余的147个人的命运却交给了一拼凑而成的、大约8×15米的木筏！虽然事先就承诺过，救生船会将此木筏拖到附近的海岛上，但是，不出两个小时，莫名其妙的事情发生了，不仅维系救生船和木筏的绳索断了，而且木筏也开始有些解体。后来的幸存者回忆道，直到救生船几乎开出了视野，我们才确信自己已经被完全抛弃了。人们的恐慌到了一种极端的状态……被无情抛弃的147人仅有一箱饼干而已，而且第一天就吃完了。人们在几近绝望的境遇中开始为占有木筏上的安全位置而大打出手。处在木筏边缘的人一一被大海吞噬，于是人们不顾一切地向木筏的中心涌去。到了第二天，骚乱爆发了，那些因为喝醉或恐惧而疯狂起来的人们开始破坏木筏，并袭击少数进行干预的军官。后者进行自卫，一下子杀了65人。一周之后，木筏上的人数锐减到28人。但是，依据后来的幸存者的回忆，整个数字依然太大。其中只有十几个人还可以再坚持几天，其余的人要么严重受伤，要么失去了理智。经过长时间的商议，一些人就被抛入了大海。第三天，继续留在木筏上的人们不得不开始食人（尸体）！[1] 两周之后，木筏被一艘营救的帆船发现，幸存者已不过寥寥15人而已，他们获救后不久又有5人死亡……当时的政府竭力封锁消息，不让公众知晓内情。1816年9月，有关"梅杜萨号"帆船的海难事件通过一个幸存者之口第一次被详细披露出来，这么做的目的就是要为罹难者要求赔偿损失。画家正好与记述海难事件的幸存者相识，而人们对灾难的原因以及确切的境况的探究也在好几个月的时间里一直是报刊上的热点。但是，幸存者们的诸种请求均被无情地拒绝，而且当事人竟被罚款甚至予以短期拘禁！公众在了解了此事件以及后续的情况之后，都义愤填膺，纷纷批评政府的疏忽和腐败，同时要求罢免有关官员。灾难本身以及激起的愤怒在三年之后席里柯展出《梅杜萨之筏》一画时依然未被人忘却。

27岁的艺术家为了画出事件的真相，访谈幸存者，做了一个木筏的模型，同时悉心研究真实的尸体。但是，画家没有照搬食人的细节，画面上根本没有相关的迹象。只是在众多的草图中，有一张留有食人的描绘。食人不仅是一种禁忌，而且在西方艺术中也是极鲜有的。由于《梅杜萨之筏》的画幅尺寸太大，画家不得不另租了一个画室。这个画室处于一家

医院附近，使得艺术家又有了为病人与死者画速写的便利。总之，为了此画，艺术家作了最大的努力。

无疑，这幅巨作既有浪漫主义的激情，也有写实主义的严谨。画家将艺术化的形象塑造（皮肤的红润与光洁；无论生者或死者，他们的头发和胡须都显得整洁与美观）与写实地加以描绘的那种极度的痛苦结合得无与伦比。作品不再追求引经据典的"古典性"或高大无比的"英雄性"。与古典的历史画不同的是，席里柯的画的主题完全是当代的，而不是来自于那种可歌可泣的著名事件、基督教的题材或者古代历史的题材。画家在巨大的尺幅中寓含激情和细腻的描绘旨在寻求强有力的震撼效果，极为戏剧性地表现人们对远方的地平线的渴望和对生存的最后努力。画面右侧海面上的船帆虽然隐隐约约而已，却在极度恐惧的人们中燃烧起希望的熊熊火焰。由于木筏处在较低的位置上，远处的帆船难以察觉到，人们就站在木桶上，同时挥舞着各色手绢。画面的三角形构图就恰当不过地凸现了在死亡边缘的人们对生存希望作出反应的一瞬间。作品无疑是令人耳目一新的，同时也成了新古典主义和浪漫主义艺术家之间争辩的一个对象。因为，在传统的画法里，海洋（而非人物形象本身）往往占据画幅的主要位置，人物与船只会相对显得很小。席里柯的创作草图表明，画家一开始也是这么构思的，人物形象只占有较小的比例。但是，随着创作的深入，画家越来越将木筏上的人物放在画面的重要位置上，而且人物的群体形象趋向于纪念碑式的宏大效果。无疑，席里柯的这一画作对浪漫主义的进一步发展起了一种根本性的影响。

1820—1822年，席里柯访问英国。画了一些赛马场和骑手的形象。同时，又以石版画的形式表现伦敦街头的不幸与贫穷。1822年至1823年，画家在巴黎的精神病院绘制肖像画。1824年，他从马背上掉下来，不幸死亡，年仅33岁。一种可以继续获得发展的艺术才华令人扼腕叹息地停止了。

德拉克洛瓦

德拉克洛瓦（Eugène Ferdinand Victor Delacroix，1798—1863）作为法国最为举足轻重的浪漫主义画家是一位传奇般的人物。他接受过良好

图12-9

德拉克洛瓦
《自画像》(约
1837),布上
油画。

的教育。对于事业上的竞争对手安格尔所擅长的古典的学院式的艺术不感兴趣。他与诗人波德莱尔、小说家雨果等人过往甚密。德拉克洛瓦作画的习惯是,先画素描草图,然后从中发展出最合意的构图,并记录人物的一些姿势与细节。同时,他对色彩无比迷恋。他研究互补色,对异域的光线与色彩兴趣浓厚。他的日记中记述了许多关于色彩的体会。

他的信条是:"人必须勇敢地面对极端的事物;惟有勇气,非常的勇气,才能成就美感。"

《希阿岛的屠杀》描绘的是1822年希阿岛上的希腊人为了反抗土耳其人的压迫而引发大屠杀的事件。这是发生在希腊独立战争中的极为悲惨的历史遭遇。大约两万多人被惨无人道地杀害,

图12-10

德拉克洛瓦
《希阿岛的屠
杀》(1824),
布上油画。

整个欧洲为之震惊。画家虽然没有亲身经历事件的本身。但是,他与目击者谈话,研究希阿岛的历史,搜集有关服装、武器等的资料,准备了多幅草图,甚至雇佣非洲、近东和东方来的人做模特儿。此画和1823年在沙龙展

上展出的《但丁和维吉尔横渡冥河》一样引起了轰动。在《希阿岛的屠杀》里，艺术家实现了两种解放：一是当代题材的政治含义，即人民的解放；二是审美意义上形式的解放。其中色彩运用上的大胆不羁曾被人称为"绘画的屠杀"，可见对观者的冲击是何其强烈。无怪乎有人要将此画喻为浪漫主义的真正宣言。的确，通过前景上的民众的苦难与死亡的描写，画家将深深的同情表达无遗。同时，他笔下挥洒自如的色彩、浓郁的异国情调以及悲剧性的场面等均给人们以强烈的心灵的震撼。

《萨尔丹那帕勒斯之死》是德拉克洛瓦的一幅为1827—1828年的沙龙展而作的力作。

我们知道，萨尔丹那帕勒斯是亚述的独裁

图12-11

德拉克洛瓦为《萨尔丹那帕勒斯之死》而作的草图之一（1827—1828），彩色蜡笔和粉笔画（纸质）。

图12-12

德拉克洛瓦《萨尔丹那帕勒斯之死》(1827—1828)，布上油画。

者。他的生活极为奢华。后来米堤亚人将其包围在亚述的首都尼尼微，长达两三年之久。当幼发拉底河如预言所说的那样冲决了河堤，冲毁了城墙后，萨尔丹那帕勒斯就决定投降。于是，他下令放火焚烧宫殿，所有的金银珠宝和妃子都不能幸免，连他自己也烧死在其中。英国诗人拜伦为此写过一部悲剧《萨尔丹那帕勒斯》（1821）——这真是浪漫主义笔下再好不过的题材。

画家作为拜伦的崇拜者，有意将具有诗人自传影子的《萨尔丹那帕勒斯》搬上画面。他对东方早就十分痴迷。孩提时代，他就画过土耳其人及其后宫。1824年在沙龙展上展出的《希阿岛的屠杀》就是东方题材的作品。如今他又画出了《萨尔丹那帕勒斯之死》，并且画完后到了东方（摩洛哥和阿尔及利亚）旅行，深深地被东方的一切所迷倒，感受到了最为奇妙的"极乐"。有人认为，德拉克洛瓦画这样的作品，在某种意义上是对欧洲的当代现实中的压迫和限定的一种逃避，也是表达一种甚至可以用死亡的代价来换取的强烈欲望。确实，德拉克洛瓦要将《萨尔丹那帕勒斯之死》画成一幅极其具有挑战性的作品。

画中，萨尔丹那帕勒斯的大床对角地置于画面的中央。上面斜倚着这个无动于衷的国王。他的眼前所展现的是一种疯狂的场景：刀光剑影、扭曲的女人体、遍地的珠宝、惊恐的马匹等等[2]……一切仿佛都是死亡的狂欢。画面左侧黑肤色的努比亚人已经将剑深深地插入马的身体。赤身裸体的女性要么已经死亡，要么将要被刺死。国王的右侧是盛有毒酒的金色酒具。与大床的红床单相呼应的是右上侧燃烧的用以火葬的木头。

差不多三十岁的画家在这幅巨作中充分体现了浪漫主义的一些重要特征：无所拘束的超人作为主角；死亡与情色的结合；异国情调的东方、令人眼花缭乱的装饰意味（头巾、大象头、带翼的太阳）；结构上的纷乱的动感（而非井然有序的静态的和谐和平衡）以及其重要性压倒了线条的色彩的构成，等等。[3]无怪乎有研究者认为，此画的力量和影响可以与雨果的戏剧《克伦威尔》相提并论。

如果说保守的学院派可以对《萨尔丹那帕勒斯之死》这样的作品有所抵制和压抑的话，那么1830年7月的革命却使德拉克洛瓦的影响更为势不可挡了。画于当年的《自由引导人民》尺幅巨大，效果撼人，是画家为了

图12–13

德拉克洛瓦
《自由引导人民》
（1830），布上油
画。

纪念巴黎政变而作的。当时，巴黎民众奋起反抗贪婪的暴君查理十世（法国国王，1824—1830年在位）。斗争的结果是法国变成了一个资产阶级的君主国。

　　画中高举着三色旗的女神裸露着上半身，但是她那村姑一样朴素的衣饰却表明了她与人民的联系。她手中高举的三色旗与画面右边背景上巴黎圣母院钟塔上的三色旗（在原作中极为耐看的部分）遥相呼应。在她右边，裹着红头巾的爱国者抬头望着象征自由的化身，充满了希冀和憧憬；旁边戴着高帽子的男子据说正是画家本人的形象。女神左侧的男孩举着手枪，塑造这一形象的灵感有可能是来自雨果的小说《悲惨世界》。阳光下横七竖八地躺着牺牲的爱国者的尸体，流露出画家的特殊情怀，因为他的一个兄弟就在拿破仑的时代里阵亡。画中不同的帽子（高礼帽、圆扁帽和布帽等）表示暴动获得了除顽固的君主制度拥护者以外的各个阶层的支持，而倒地的士兵也是反抗行列中的一员。但是，令画家意外的是，这幅讴歌人民的画却被认为有着危险的煽动性，因而将禁止公开展出。直到1855年，此画才被解禁。

　　德拉克洛瓦在去世前一年，即65岁时，画下了回肠荡气的

图12-14

德拉克洛瓦
《美狄亚杀子》
(1862),布上
油画。

《美狄亚杀子》。与席里柯一样,德拉克洛瓦同样痴迷于疯狂所带来的原始性力量。美狄亚是热情和忌妒的化身,她是希腊神话中科尔喀斯国王之女,以巫术著称,曾帮助过伊阿宋取得金羊毛,并随伊阿宋从科尔喀斯逃走。他们生了两个孩子。后来,伊阿宋抛弃了她,并且爱上了另一个女人。为了报复,美狄亚亲手杀了她和伊阿宋所生的孩子,同时将他的新妇也无情地烧死。在

这里，德拉克罗瓦将美狄亚的犹豫和两个孩子的恐惧表现得极为强烈。美狄亚占据了画面的中心，她似乎被画外空间中的什么所吸引，但是依然从容镇定，左手执寒光逼人的匕首，右手则紧紧拽住两个孩子。画中三个人物形象剧烈扭曲的姿态和富有力量的色彩加强了画面的紧张感。美狄亚无疑是悲剧性的，同时她也恰好与《自由引导人民》中的女神形成了鲜明的对比。

三　法国浪漫主义雕塑

法国浪漫主义的雕塑也独具风采，不仅个人风格突出，而且有些作品从一开始就是当时的文化事件的中心。这里，我们应当提及吕德、卡尔波和巴里的几件作品。

吕德（François Rude，1784—1855）是一个崇拜拿破仑皇帝的浪漫派雕塑家。他的作品激情洋溢，往往又富有拿破仑时代的军事精神。1812年，他荣膺罗马大奖，但是因为战争而无法领奖。1814年，拿破仑退位之后，他与画家大卫一起被流放到比利时。1827年，他返回巴黎，而且在公共纪念碑的创作方面极为成功。他的最负盛名的高浮雕《马赛曲》（或《1792年，志愿者的离去》）就是为凯旋门而作的，而他的其他作品没有一件可以与此相媲美，因为《马赛曲》这件赞美法国大革命的作品中所进发出来的热情、动感和气势磅礴的风格等实在是到了登峰造极的地步。雕塑家天才地将奔放的动感和细腻的刻画天衣无缝地融合在一起，就如罗丹在《罗丹艺术论》中所说的那样，当我们移动视线的时候，这一"雕像的各个部分就是先后连续的时间内的姿态，所以我们的眼睛好像看见它的运动"。这种运动感同样在《马赛曲》中体现得淋漓尽致。几组人物形象的连续性动态形成了雕像的整体动感。首先是浮雕上部的女神形象。她一身戎装，右手握剑指向前方，脸侧转过来，向人们发出号召。其身后是巨大的双翼和迎风飘拂的披风，煞是英武。其次是浮雕中间的两个人物——父与子，前者是久经沙场的军人，而后者是初出茅庐的青年。两人目光对视，向往浴血战场的心情呼之欲出。再次是左下角的两个人物。其中一

图12-15

吕德
《马赛曲》(或
《1792年，志
愿者的离去》，
1836），石浮
雕。

个是号手，另一个是弓箭手，显然渲染了马上就要发生战斗的紧张气氛。最后是右下角的两个人物，其中一个是握剑持盾，另一个用手指向前方，也随时要投身战斗……浮雕尽管只有七个人物，但是依然气势撼人，十分有力。

卡尔波（Jean-Baptiste Carpeaux，1827—1875）是一个石匠的儿子。他曾投在吕德的门下学艺。1854年，26岁的卡尔波就夺得了罗马大奖。他的人物雕像（如著名的《乌格里诺》）做得得心应手，而且闻名遐迩。从1862年开始，他频频地接到来自宫廷的人物胸像的订件。在其大型的雕塑创作中，《舞蹈》无疑是最为知名的作品。

这件雕塑描绘了一场生气盎然的舞蹈，或许是对古代某种具有宗教色彩的集体仪式的追忆。但是，整个作品依然极为酣畅的动感却曾迎来过骚动。有人不但斥之为"有伤风化"，而且将墨水泼在雕像上！艺术家为此而无比伤心。好在艺术的力量是无法扭曲的，时间证明了《舞蹈》的不朽品质。

确实，卡尔波的意义是无可估量的。他飞扬的激情和活泼的造型同古典主义的传统拉开了距离，而且预示了像罗丹那样的艺术家的前进道路。或许是他在雕塑方面的造就过于出众了，他在绘画方面的业绩也就少有人提起。其实，在他的故乡法国北部城市瓦朗谢纳的美术馆和巴黎的小王宫博物馆里都有他的绘画杰作。

巴里（Antoine Louis Barye，1796—1875）是一个比较特殊的

图 12-16

卡尔波
《舞蹈》(1869)。

浪漫派雕塑家。1823—1831年，他受雇于一个金匠的作坊，制作
各种各样的动物模型，从而在那里积累了对动物的浓厚兴趣与知
识。他后来在雕塑上的追求和名望几乎都与动物的形象有关（虽
然也为拿破仑做过山型墙浮雕和骑马像等）。他不但得心应手地
处理动物形象的解剖结构，在动物的王国里寓意地表达生与死的

图12-17

卡尔波《舞蹈》
（复制品），巴黎
歌剧院大门处。

图12-18

巴里
《吞食恒河鳄鱼
的老虎》(1831)，
铜雕。

搏斗。而且，他的动物造型毫无阻碍地与浪漫主义的精神吻合在
一起，因为他总是偏爱动势强烈的语言，塑造令人有紧张感的形
态。无论是他的马还是狮子往往选取激动人心的姿态，传达出势

不可挡的力度。这里，我们选了他的成名之作、铜雕《吞食恒河鳄鱼的老虎》（1831年首次在巴黎展出的作品），对他的才情和特色或可有些许的体会。

四　德国浪漫主义绘画

在某种意义上说，德国是浪漫主义理论的发祥地。而且，从18世纪下半叶至19世纪上半叶，德国的浪漫主义文学和音乐焕发出极为璀璨的光芒。相形之下，美术方面的建树略为逊色些。

弗雷德利希（Caspar David Friedrich，1774—1840）或许是当时德国美术领域里最引人注目的艺术家。这位杰出的浪漫主义风景画家出生在海边。他的童年是被死亡的阴影所笼罩的，母亲的过世、两个姐妹的死和哥哥因为救他而溺水死去等给他许多悲惨而又郁闷的回忆。他从1794年到1798年在丹麦的哥本哈根美术学院学习。他在德累斯顿过着颇为平静的生活，偶尔去登山或漫步海滩。颇有意思的是，尽管他受过古典绘画的训练，同时与迷恋意大利的歌德过往甚密，但是却一直对去意大利访问兴趣平平。他似乎只专注于风景中的精神的意味。他内省，常常陷入忧郁，因而深深地依赖于沉思，以在心理的层面上概括图像的意义。他描绘着自然而又想象绵绵，总是流露特殊的精神与象征的色彩。他曾经写道："闭上你的肉眼，首先用你的心眼去看你的图像。然后，将你在黑暗中看到的事物置于阳光下，如此一来，它就可以由外而内地打动别人。"[4] 看得出来，风景画在他的笔下是一种抒发内心情感的重要载体。而且，在他的作品中，风景显现出宏大而又崭新的面貌，譬如，无限伸展的海洋与山脉，日出、黄昏以及月光下的大地或白雪皑皑，或雾气弥漫，均给人一种奇异而又新鲜的感动。尽管他极少在风景画中直接地涉足宗教性的题材，但是笔下的风景却总是让人有宗教感，神圣而又意味深长。所以说，弗雷德利希的风景画绝不是一般意义上的风景写照。据说，大文豪歌德曾叫弗雷德利希描绘一些云彩的实况，以便作科学的研究，结果画家拒绝了这一要求。换一句话说，他并不想描绘和记录原生态的自然，而更是在意于对

图 12-19

弗雷德利希
《生命的阶段》
(约 1835),布上
油画。

自然的重新组合,譬如添加空间的距离感以表现一种宏大感,而自然的形态也会依照他的意愿产生相似的变形。

总的来说,弗雷德利希的风景画并不追求惊涛骇浪式的崇高,他的画中找不见动荡、运动、战斗或者暴风骤雨等。他总是在渲染宁静致远的壮美。此外,弗雷德利希的画面时常绘有一些令人怀旧的东西,譬如墓地、哥特式的教堂、废墟,等等。当然,像《鲁根的石灰岩壁》中的石灰岩作为一种几百万年以来的系列地质事件的遗赠,也是对过去的一种见证。

弗雷德利希在世时并不出名。只是到了19世纪末象征主义兴起时才被人肯定,获得了巨大的声誉。

《生命的阶段》是弗雷德利希的一幅依凭想象而画成的作品,不过,研究者还是认为,画中的风景有画家的出生地格雷夫斯瓦尔德(Greifswald)的些许影子。显然,整幅画都弥漫着浓郁的象征气息。五艘象征着人生不同阶段旅程的船对应画中的五个

人物，它们分别代表着童年、少年、青年、壮年和老年。其中的
两个小孩是画家的儿子与女儿，右边的少女是他的长女，而戴高
帽子的男子可能是他的侄儿。远处的地平线象征未知与无限的境
界。画中孩子手中的旗子为瑞典国旗，因为格雷夫斯瓦尔德当时
属于瑞典。岸上翻转的船以及渔网大概是意指死亡。有一个细节
应予注意，弗雷德利希仿佛对人物形象的背影感兴趣，而且在所
有的绘画中都是如此。

　　大约作于1819年的《鲁根的石灰岩壁》是另一幅有特殊纪念
意义的画。画家非常喜欢鲁根的风景，曾为这个小岛画过许多的

图12-20

弗雷德利希
《鲁根的石灰
岩壁》(1819)，
布上油画。

素描，并且时常在风景中体会到一种伟大的无限感。此画记录了画家与妻子卡洛琳及其弟弟一起到海边度假的经历。左边妻子的红色可能是表示慈善的意思，跪在地上的画家本人代表着信念，而右边凝视着远方的弟弟则代表着希望。背影的因素再次出现。或许，艺术家是要通过这些人物将观众的视线自然地牵引进画面之中，同时和他们一起沉思和遐想。因而，重要的可能不是人物形象本身，而是人物所凝视的对象。这确实是饶有意味的。据说，正是画家的精彩而又富有想象的描绘，鲁根后来成为一个著名的旅游胜地。

五　英国浪漫主义绘画

18世纪后期的图像往往表现出一种对奇异的、幻想的事物的痴迷。譬如，在描绘肖像或是风景时，艺术家所传达的还是与人共享的现实本身，但是当其表述的是梦境、幻想或者某种出诸神话和诗歌的场景时，那么画面就在某些方面更多地体现个人化的意绪，同时呈现各种各样的挑战色彩。英国的画家也不例外。

福赛利

福赛利 [John Henry Fuseli（原名 Johann Heinrich Füssli），1741—1825] 就是一个显著例子。他是出生在瑞士的英国画家。他的父亲是一个小有名气的肖像画家，但是福赛利本人成为专业画家却非常偶然。这个原本可能成为教士的年轻人于1765年来到伦敦，原因是当时英国驻柏林的大使认为他的素描相当出色，劝他应该去伦敦学艺。皇家美术学院的雷诺兹曾建议他从事油画的创作。1770—1778年，福赛利在意大利悉心学习米开朗琪罗的创作，而且将传播后者的崇高的美学理想视为一生的己任。从意大利回来，福赛利在英国皇家美术学院展出了自己的作品。从此，确立了他在画坛的浪漫派画家的地位和影响。他的作品既富有想象力，同时也颇为怪异。所以，他对崇高性的追求总是趋向于令人恐惧和想落天外的事物。文学给他提供了许多的灵感和题材。譬如，他画过莎士比亚和弥尔顿笔下的

图12—21

福赛利
《梦魇》(1781),
布上油画。

许多形象。尽管福赛利在世时深受人们的尊敬,同时也具有一定的影响力。但是,他的作品却又是被人忽略的。只是到了表现主义和超现实主义的阶段,人们才回过头发现了他的独特所在,较为充分地意识到他的特殊魅力。

《梦魇》是福赛利最负盛名的作品。经历梦魇当然不是什么稀罕事儿,而且也是可以叙述出来的,不过,我们或许永远也不会遭遇到如艺术家所描绘的那种梦魇。在这里,福赛利构思出一种令人心悸的景象,其中弥漫着的一切都似曾相识,但是又是神秘和令人恐慌的。确实,艺术家所在乎的不是一个女性的所见,他极为出色地表现出了一个女性在噩梦缠身时的感受与联想。此画也被刻制成版画。20世纪20年代,心理学家弗洛伊德在维也纳的公寓里就挂了一幅《梦魇》的版画,可见,福赛利的精到表现也使弗洛伊德颇为欣赏。

布莱克

布莱克(William Blake,1757—1827)是一个浪漫气质十足的艺术家。不过作为著名的诗人,他在美术方面的成绩无形中显得等

图12-22

托马斯·菲利普（Thomas Phillips）《布莱克肖像》(1807)。

而次之。其实，他在美术方面的建树是不可小觑的。与他的好友福赛利一样，他的作品也具有很强的文学色彩，同时不乏神秘而又梦想联翩的色彩。

布莱克1757年11月28日出生在伦敦。他的父亲经营针织品的生意。14岁那年，父亲发现了儿子的异想天开的作画天分，于是让他去跟一个版画家学画，领受了哥特式艺术的风格熏陶，同时他也开始强烈地认同线描的形式构成。1779年，他进入皇家美术学院，可是独来独往的布莱克与雷诺兹的交往却是极不愉快的。布莱克的一生是为艺术的人生，就像他自己在病危时所说过的那样："我没有因为钱而做任何事，我活着就是为了

图12-23

布莱克《情人旋风》，插图。

艺术，我很快乐。"[5]他为后世留下了为数惊人的作品，在大英博物馆、退特美术馆和剑桥大学费茨·威廉姆博物馆等处都有他的作品展示。

人们要理解布莱克的绘画，应该对其富有才情和神秘色彩的哲学观念（他的诗歌有时就是这种观念的独特载体）有所了解。在布莱克看来，感官可以触及的世界是一种不真实的外壳，其中隐藏着心灵的现实。因而，他要创造一种视觉的象征主义，以表达他的那种与日常的视觉经验没有任何关系的心灵视界。因而，主观的维度成了他才思飞扬的天地。虽然他的哲学观念未必容易理解，但是他的画往往不会使人迷惑或无动于衷。在他奇异的视觉图像中，总是充满饱满的情感。

有趣的是，布莱克的诗集也是画集。《天真之歌》（1789）中的插图（版画）就出诸诗人之手，而上色则是由他的太太凯瑟琳完成的。而他为《旧约全书》所作的21幅铜版画更是奠定了艺术家的地位。不过，他的不少作品上的署名有时却是别人的。而且，他的诗和画的意义在当时并不为人所重。如今，他被人们尊奉为最具创造性的诗人和艺术家之一。

《情人旋风》是为但丁的《神曲·炼狱》而作的插图，而《远古》（或

图12-24

布莱克
《远古》（1794），
铜版画水彩。

名《上帝创造宇宙》）显然是对手持圆规的创世者的描绘。《圣经·箴言》"智慧之本源"中写到："他立高天……他在渊面的周围画出圆圈，上使穹苍坚硬，下使渊源稳固，为沧海定出界限，使水不越过他的命令，立定大地的根基。"但是，对宗教黑暗竭力予以反对的艺术家不是在歌颂上帝的造物，而是其中寄寓了浪漫主义艺术家本人的某种雄心和抱负。这个指点江山的巨人是在改造旧世界!它有点像米开朗琪罗的《最后的审判》，看起来是宗教的题材，却有鲜明的时代含义。此外，画中鲜亮夺目的色彩完全是艺术家别出心裁的挥洒，令人印象至深。确实，布莱克的天才就在于明快地传达近乎完美的构思，同时又丝毫不减情感的力量。据说，这一作品是布莱克最为喜爱的一件，甚至在其去世前三天，他还坐在床上润色。[6]

透　纳

　　透纳（Joseph Mallord William Turner，1775—1851）堪称浪漫主义运动中最为著名的风景画家。他出生于家境贫寒的理发师家庭。父亲喜欢将透纳的画作陈列在理发店的橱窗里。他是一个早熟的艺术家，成名很早。14岁那年，他就进入皇家美术学院。他先是作水彩和铜版。那些似乎是随手画就的水彩画和速写大多源自对自然的印象。1796年开始，他画油画，《海上渔夫》就是他

图12-25

透纳
《自画像》。

展出的第一幅作品。1804年，透纳在自己的家里第一次举办个人画展。早期的作品取法古代名家（譬如荷兰的海景画、法国画家普桑和洛兰的风景作品）。由于专注于光在大气中的效果，他个人的风格逐渐鲜明起来。而到意大

利的经历更是极大地推动其个人风格的发展。1819年，画家第一次到了地中海边上的意大利，住在威尼斯。那儿的阳光对他的画作产生了直接的影响。与康斯坦布尔不一样的地方是，透纳的作品显然想要超越习以为常的现象世界，传达出宇宙之中诸种力量的洋洋大观。确实，他的著名作品如《海难》（1805）、《暴风雪：汉尼拔及其军队翻越阿尔卑斯山》（1812）、《暴风雨》（1823）、《黑斯廷斯港口外的海难》（约1825）、《海上之火》（1835）和《暴风雪：驶离港口的汽船》（1842）等，都将现实与幻想融为一体，而且用色也令人联想到自然的神秘力量。

透纳创造力十分旺盛，作品极为丰富多样。出类拔萃的作品有：《海上渔夫》（1796）、《加莱码头》（1802）、《海难》（1805）、《特拉法加之战》（1806—1808）、《狄多建造迦太基城》（1815）、《迦太基帝国的衰亡》（1817）、《恰尔德·哈罗德的朝圣》（1823）、《搁浅的船》（1828）、《和平：海葬》（1842）、《暴风雪：驶离港口的汽船》（1842）、《雨、蒸汽与速度》（1844），等等。

海景的主题在透纳的画中具有特殊的意义。这一方面是画家十分喜爱荷兰画家的海景作品缘故。另一方面，画家对于海有特殊的情感。早在童年时代，透纳就喜欢从泰晤士河上远眺附近的大海与过往的船只。晚年时又是住在水边以观赏来往的船只。当然更为主要的是因为自身对海的不断体验的缘故。1802年，27岁的透纳第一次横渡英吉利海峡去访问欧洲大陆，遭遇到了暴风雨的袭击，险遭溺水。对这次难以忘怀的经历，他画下了《加莱码头》。其画风迥异于传统的画法，但正是那种看起来尚未完成的画面极为精彩地捕捉到了真实的印象。

《日出时的诺伦城堡》完成于画家60多岁时。诺伦城堡位于英格兰与苏格兰交界的特威德河上，自古以来发生过许多重要的战役。1797年，22岁的透纳就到过诺伦城堡，并积累了有关当地风景的速写材料，并深深地迷上了那儿的原野与山川。1801年至1802年间以及1831年，画家一次次地到诺伦城堡，出于对风景和历史的浓厚兴趣以及对绘画语言的实验，画家为诺伦城堡画下了很多幅特色鲜明的作品。此画的远景上是朦朦胧胧的古堡残垣，其背景则是以蓝色和黄色为主的互补色描绘出的晨曦。倒映着城堡的河水闪闪发光，红褐色的牛（见局部）为画面增添了

图12-26

透纳
《日出时的诺
伦城堡》（约
1835—1840），
布上油画。

图12-27

透纳
《日出时的诺伦
城堡》（局部）。

370

宁静与温暖的气氛。

《暴风雪：驶离港口的汽船》系画家晚年的激情杰作，它仍然是以画家自身在海上的经历为底本，描绘的是汽船驶离港口的当晚所遭遇的暴风雨。由于画面上的大海近乎抽象，有异于宫殿绘画中的用笔，因而在皇家美术学院展出时，曾经引起评论家的莫大困惑，有的说，这简直是"肥皂泡和白色液体"画的；有的说，这是用"奶油或巧克力、蛋黄和葡萄果酱"涂抹成的。为此，画家深受伤害，感慨道：我不明白这些人心目中的海是什么模样的？但愿他们真的到过海上……其实，画面中对汹涌波浪的描绘虽然初看起来"逸笔草草"，但是拉开距离看，却气势撼人，典型地体现了浪漫主义精神中对生命与死亡的极端经验的体悟。画中旋涡状的构图凸现了大海的动荡和凶险，依稀可辨的汽船仿佛要被大海吞没，可是在曙光背景上的摇晃的船桅杆却将一种抗争与希望表现得淋漓尽致。这种富有冲突性的画面力量来自于画家亲身的体验。画家为了尽兴地观察大海，据说他曾让船上的水手把自己绑在船桅上，以亲睹海上暴风雪的实况！透纳晚年的作品趋于简约，色彩的表现性更为有力。此画也是如此。

图12-28

透纳
《暴风雪：驶离港口的汽船》(1842)。

透纳自由和趋于抽象化的画风预示了19世纪末印象派画家对于光影和氛围的专注与探求。透纳的画笔并不在乎事物的形，而是略加勾勒而已，他让色彩自成一体并透现出自身的力量。尽管透纳没有弟子直接继承其思想与画风，但是他的影响痕迹依然可循。譬如，莫奈和马蒂斯对透纳的用笔与笔调深感兴趣，进行过细致的研究。同时，20世纪的一些画家也对透纳驾驭色彩和印象的非凡成就较为痴迷。

康斯坦布尔

康斯坦布尔（John Constable，1776—1837）也是19世纪最伟大的风景画家之一。他于1776年6月11日出生在一个富裕的粮商家庭里。在中学阶段，他就显现出较多的绘画方面的才分。1793年，他的父亲决定让儿子成为磨坊工人，正是这段经历使得康斯坦布尔决意成为一个艺术家，也就是要从事自己真正想做的事业。1796—1798年，康斯坦布尔潜心学习作画，尤其是风景画。他细细地研究过庚斯勃罗的艺术。1799年，他进入伦敦的皇家美术学院学画。作为学生，他临摹诸多大师的风景画作品。同时，他也意识到直接研究自然的重要性，喜欢在户外作画，从来不满足于"向第二手的自然学习"。他曾经比以往的所有艺术家都更多地依凭准确的速写作画。

图12-29

康斯坦布尔《自画像》(约1804)。

康斯坦布尔的艺术才分不是很快就受人赏识的。因为，他所钟爱的风景画当时并非为人所重。不过，画家除了为生计而画一些肖像画之外，还是痴迷于风景，先是画速写，再将它们转化为优美绝伦的油画。从1816年结婚并安家在伦敦的郊区

起，画家改变了作画的方式，不再描绘那种写实的乡村景色。他开始在画室里依凭记忆作画。后来他的父亲的去世又为其带来一大笔遗产，从而也使艺术家可以更加衣食无忧地从事风景画的创作。

尽管在当时的英国康斯坦布尔从来就不曾被人瞩目，但是，他在巴黎展出的一些作品却使他很快驰名。他的作品深受德拉克洛瓦和席里柯的赞赏。譬如德拉克洛瓦曾经倾倒于康斯坦布尔画中对耀眼的阳光的精彩描绘，以至于受了启发后要马上动手修改自己的作品。同时，康斯坦布尔也影响了巴比松画派中的艺术家们甚至印象派画家们，1829年，他终于被皇家美术学院聘为院士。晚年，他作了不少讲演，旨在推广风景画的审美观念。1837年3月31日，当他在画最后的一幅画《阿隆代尔的风车和城堡》时突然死亡。

康斯坦布尔的风景画擅长于描绘宁静而又富有意味的田园风光，有时甚至传达出比梦境更为优美的景致。他几乎神往地观察英格兰乡村的一草一木、一山一水，而所有平平常常的景物经过他的笔就会有令人含英咀华的独特魅力。

《埃塞克斯威文荷公园》是康斯坦布尔为英格兰所画过的最美、最动人的风景画之一。它完美地把午间柔和阳光下的景致表现得十分迷人，而实际上这种风景又是颇具英国特色的。从18世纪早期开始，英国的风景就与讲究规整形式的法国或欧洲大陆的园林有极大的趣味差别。通常，英国人偏爱那种更接近天趣盎然的园林。康斯坦布尔笔下的风景就是这种英国趣味的一个典型：建筑处在风景中，却几乎隐而不见，兼有荡漾的湖水、错落有致的树丛、农场的牲口，等等，仿佛一切都不失为自然的有机部分。或许，正是这种需要多少年来精心修剪、刻意经营的园林成了画家所看重的风景范本，成为他抒发对自然本身的情愫的对象。

我们再来看一下画面右边的一个局部。在船上的两个人乍看起来是渔夫，其实是在清理人工湖的园丁，其中一个人身上的红颜色特别吸引人们的视线，而倒映云彩的水面更是增添了田园风光的意趣。同时，面对原作的观者只要有足够的耐心细细地欣赏阳光在茂密的树丛中织成的光影效果甚至从树丛中飞出来的小鸟，那么艺术家所经营的画面就变成了一种仿佛可以入乎其内、徜徉其间的美妙天地。确实，没有一个艺术家如此成功地将一种其实是人工化的自然景象表现得如此之美，而且是意味无穷。

图12-30

康斯坦布尔
《埃塞克斯威文
荷公园》(1816),
布上油画。

　　1821年完成的《干草车》是另一幅出类拔萃的作品。为画出
此作品，康斯坦布尔曾画了许多速写，不少稿子都流传了下来。
1824年，此画参加巴黎的展览，获得了金质奖章。同时，也在法
国的批评家中引起震动，因为画面的饱满和清新委实使他们大
为惊叹和赞美。确实，康斯坦布尔所画的《干草车》与其说是
普通的乡村景色，还不如说是一种浓浓乡愁的展示：人们在土地
上生活和劳作，同时又和恬美的自然和谐无隙——这不啻是工业
革命之前的黄金时代。由此，我们也就可以理解这幅画何以在今
天仍然魅力依旧。至少，许多英国人的家里如今还挂有此画的复
制品。其实，19世纪20年代并非没有令人烦心的现实，譬如社会

图12-31

康斯坦布尔
《干草车》(1821),
布上油画。

动荡、经济萧条、农田被焚……但是，在康斯坦布尔的恬静风景中，这一切均不在视野之中。

在画面的前景中，有一辆趟水而行的马车。水边有洗衣妇、捕鱼人和狗。右侧草坪的远处是一群正在翻晒干草的人们。左边的村舍前是一个磨坊，它们和水边的小道如今都依然保留在萨福克郡。可见，艺术家是有写实的背景的，但是，尽管如此，却又是画家在伦敦的画室里画完的。这是和画家当时的创作习惯相一致的：先是在室外画出一定数量的速写稿，然后在全尺寸的油画布上画出底样以审视构图的效果，最后才画出色彩丰满的定稿。此作完成后于1821年展于皇家美术学院，但是却无人问津，遭到冷落。可是，当它在法国展出时却和画家的其他作品一起获得了查理十世的金质奖章。《干草车》或许算是英国绘画中最著名的作品之一。

《从草坪看到的索尔兹伯里大教堂》是一幅精心之作。此画于1831年在皇家美术学院展出，但是，画家在1833年和1834年又对其作了重新的润色。由于画家曾经不止一次地画过索尔兹伯里大教堂，这一幅画或可看做是艺术家较为后期的一种精熟描绘。索尔兹伯里大教堂是中世纪哥特式的大教堂，大约从1220年开始兴建。其尖顶的高度（约123米）在英国首屈一指。无论从哪一个角度看，都有特殊的美感。康斯坦布尔显然要将其在不同天气

图12-32

康斯坦布尔
《从草坪看到的索尔兹伯里大教堂》1831，布上油画。

条件下的状态画出来。当人们将画家在不同时候、不同角度下画成的索尔兹伯里大教堂的作品排列在一起，就会惊叹画家独到的观察和精湛的画技。在这里，尤为突出的部分是一道雨虹。不过，康斯坦布尔似乎是在后来才将雨虹添在作品中的。它的出现不仅在构图意义上使教堂尖顶显得更加挺拔和高大，也为天空的色彩增加了更多的层次和变化。令后代艺术家称绝的是康斯坦布尔所营造的这一色彩效果是兼用画笔与油画刀而达到的，显得那么娴熟和天衣无缝！

不言而喻，康斯坦布尔的风景画已经离写实主义不远了。或许只是其中的默默流淌的诗意在提醒我们：他无愧为浪漫主义的画家。

注 释：

〔1〕 See Rose-Marie and Rainer Hagen，*What Great Paintings Say：Masterpieces in Detail*，Vol. III，Taschen，1997，pp.145-149.

〔2〕 马的形象在浪漫主义的绘画中往往具有特殊的含义。不仅有不少的浪漫主义画家画过马，而且马的冲动的形象也体现了艺术家的某种激情、力量以及不受羁绊的渴望，这与古典的控制要求恰好相悖。

〔3〕 See Rose-Marie and Rainer Hagen，*What Great Paintings Say：Masterpieces in Detail*，Vol. III，Taschen，1997，pp.146-151.

〔4〕 See Ian Chilvers，Harold Osborne and Dennis Farr ed.，*The Oxford Dictionary of Art*，Oxford University Press，1988，p.188.

〔5〕 转引自何振志：《艺术——迷人的魅力》，知识出版社，第112页，1986年。

〔6〕 See Edward Lucie-Smith，ed.，*The Faber Book of Art Anecdotes*，Faber and Faber Limited，1992，p.259.

思考题：

1. 试比较新古典主义与浪漫主义。

2. 法国浪漫主义大师的成就体现在哪里？

3. 如何理解浪漫主义艺术中的"真实性"？

第十三讲
写实主义的菁华

一个时代只能够由它自己的艺术家来再现。我的意思是说，只能由活在这个时代里的艺术家来再现它。我认为某一个世纪的艺术家们基本上没有能力去表现过去的或未来的世纪……

美的东西是在自然中，而它以最多种多样的现实形式呈现出来。一旦它被找到，它就属于艺术，或者可算是属于发现它的那个艺术家。

——库尔贝：《给学生的公开信》

19世纪确实是一个非凡的时代。

马克思和恩格斯发表了《共产党宣言》(1848)。英国的工业革命影响广泛而又深远。火车投入了客运阶段 (1830)。文学天地里充满了探索的气息。英国和法国的小说家不仅描绘全景般的社会现实，同时也探究人物的内心宇宙。狄更斯、巴尔扎克、福楼拜和左拉等都留下了不朽的文学作品。科学领域里发明了电报 (1837) 和电话 (1876)，达尔文出版了《物种起源》(1859)。

艺术在这样的时代里同样有一些值得注意的现象和变化。譬如，社会的变迁使得艺术界的社会与经济的结构有了相应的改变。在文艺复兴时期显得举足轻重的行会 (Guild) 不再对艺术家的培育、社会地位以及经济状况有太大的意义。批评家作为艺术舞台的新角色开始在报章上对艺术品及其展览评头品足，其言论可以左右人们的观感甚至购置艺术品的决定。同时，在文艺复兴时期发生过极为重要作用的赞

助人也渐渐地让位给了艺术商、博物馆和私人收藏家等。美术馆或艺术博物馆都是19世纪的产物，其作用与影响延伸到了21世纪的今天。

就艺术创造而言，一种称之为"现实主义"的社会意识不但变成了许多艺术家们的题材追求，而且也凸现为一种新的艺术风格。"写实主义"正是当时艺术的一个鲜明标记。"写实主义"一语出现于19世纪中期。当时，法国画家古斯塔夫·库尔贝（Gustave Courbet，1819—1877）给"世界博览会"送去了14幅作品。世界博览会是当时美术展览的一大盛事，其中参展的有安格尔、德拉克洛瓦等。但是，库尔贝有3幅画落选，包括他自认为重要的作品《画室》。与许多不幸被拒之门外的艺术家一样，库尔贝为此忿忿不平。他毅然在官方的博览会场地之外花钱搭了一个个人的展厅，展览自己的40幅作品，同时把这次在整个艺术史上史无前例的个展宣称为"写实主义，G. 库尔贝"。坦白地说，这是一次费钱又不太成功的展览，公众没有太多地注意它，批评家是一阵阵的嘲讽，但是，它却为19世纪的艺术主流打出了一面耀眼的旗帜。尽管人们要在19世纪以前的艺术长廊中找寻到写实的记录并非什么难事，但是19世纪的写实主义追求是蔚成风气的，成为了继欧洲浪漫主义艺术运动之后的一种重要潮流。艺术家们描绘和推崇自然，直接关注和评判社会现实本身，体现出特别的执着和勤奋。因为他们，艺术就不再局限在学院派的"历史性画面"或者浪漫派的"理想"之中。艺术敞开一条更为广阔的道路，呈现了更加五光十色的现实的视野。

一　法国写实绘画

19世纪的法国写实主义绘画展现了与浪漫主义不尽相同的面貌。写实主义的画家虽然有的受过专门的古典风格的绘画训练，但是他们不再热衷于在神话和历史中需求灵感，而是全力在直面现实或贴近自然的过程中发现美的本身。卢梭、柯罗、米勒、库尔贝和杜米埃等均是出类拔萃的代表。

卢梭（Théodore Rousseau，1812—1867）是巴黎一个裁缝家的儿子。小时候曾经跟舅舅学过画。15岁时开始学习古典风景画。然而，他一直对在自然中写生作画颇感兴趣，后来终于成为了风景画大师，是积极倡导露

天画法的画家之一，为著名的
巴比松画派（Barbizon School）
的领袖人物。由于他的作品总
是游离于学院派的条条框框，
因而频频地被沙龙展拒绝，落
下了"落选大户"的绰号。他
一直推崇英国风景画家康斯坦
布尔。从1836年开始，画家就
坚持在枫丹白露森林里作画。
1848年起，他在巴比松村定居
下来，成为米勒的好朋友。卢
梭一生画出了许多的作品，非

图13-1
卢梭肖像。

常高产。主要的作品有《枫丹白露森林的入口》（1849）和《巴比
松附近的橡树》（1852）等。卢梭富有探究的精神，他擅长用宽大
的笔触和厚涂的色彩描绘树木的自然形态和森林的深邃。尤其值
得一提的是，卢梭的画面对于空气、光的捕捉与渲染，令人感到
自然的明朗、清新和安宁，甚至给后辈的印象派画家提供了灵感

图13-2
卢梭
《枫丹白露森林
的入口》(1854)，
木板油画。

图13-3

柯罗肖像。

和启示。

柯罗（Jean Baptiste Camille Corot，1796—1875）堪称法国最杰出的风景画家。他出生于巴黎的一个时装店老板的家中。遵从父命，他学做布行生意。但是26岁那年，他决意放弃经商而从事艺术。由于有父亲的资助，柯罗没有经济上的压力。他也不介入任何意识形态的争议，而是逍遥地到处旅行，曾经到过英国、欧洲低地国家、瑞士和意大利等。由此，他积累了大量风景画的材料，同时一直从容地描绘自己的所见。他的画带有一些古典主义的风格影响，也并不完全认同巴比松画派的风景观念。然而，他又无疑将一种新的、富有自由个性的风格带进了风景画中，体现出独特的艺术追求。从1827年起，画家多次入选沙龙展。他的主要建树来自于他对风景的诗意化的理解。他在晚年也画过人物画，尤其是女人体像的成就颇高。只是这方面的作为在很晚近的时候才为人注意，而柯罗本人也不认为自己是重要的人物画家，不愿意展出

图13-4

柯罗
《孟特芳丹的回忆》（1864），布上油画。

人物画像。他的三千余幅风景画对当时和后来风景画家的影响极
为广泛。

《孟特芳丹的回忆》作于晚期，透现出画家非常优美、抒情
的写实画风。其中柔婉的树枝、迷蒙的雾气、水天相连的景致以
及年轻的母亲和两个采撷野花的孩子将人们情不自禁地牵入一个
美如仙境的自然中。画家借助对缭绕在绿荫之间的淡淡晨雾的描
绘使得整个画面平添了柔和、轻盈和透明的色调。而树枝的间隔
和倾斜也烘托出一种音乐般的韵律感。柯罗确实把风景画推向了
一种极致的境界。

米勒（Jean François Millet，1814—1875），是法国写实绘画
中的佼佼者。他出生于农民家庭，并在家乡习画。1837年到了巴
黎。他早期的作品大多是神话传说题材的风景与肖像。不过，从
那幅在1848年沙龙展上展出的《扬场的人》（现藏巴黎奥赛博物
馆）开始，他就转向了乡村的风景，并且再也没有与之分离。在
他的笔下，往往出现真实而有时又有点感伤的乡村生活场景。他
倾情于那些在土地上劳作的人们，描述他们的所感所受。他曾经
说，其愿望就是"以微不足道的东西来表现崇高"。1849年，他
迁往巴比松，从此再也没有离开过。在那儿，他与画家卢梭成为
好友，画过纯风景的作品。他的代表作如《拾穗者》（1857）和
《晚祷》（1857），描绘了农民
的生活和乡村的风景。在《拾
穗者》中，农民的形象成为前
景上的主角。她们近乎忘我的
专注还带有一些浪漫主义绘画
中的那种"与自然融为一体"
的气息，但是劳作本身以及背
景上的收获的场面却把人带到
乡土气息浓郁的现实之中。在
法国乡村，当时有一种习俗，
每当农场主收割完之后，人们

图13-5

米勒
《自画像》。

图13-6

米勒
《拾穗者》(1857),
布上油画。

就可以将散落在田间的麦穗拾回家去,而拾穗的往往就是孤儿、
农妇等。因而,画家展示的是地道的法国农村的生活本身。整个
画面质朴而又崇高,宁静而又饱满,展示了画家心目中"真正的
人物和伟大的美"。

图13-7

米勒
《晚祷》(1855—
1859),布上油
画。

《晚祷》（*The Angelus*）是另一幅伟大的作品，甚至被认为是知名度仅次于《蒙娜·丽莎》的绘画作品。画面上，两个劳作了一天的农民夫妇在落日的余晖中听到了远处村庄的教堂传来的钟声，于是，他们就默默地祈祷，肃穆而又虔诚。这里，没有任何刻意摆布的道具，只有极为普通的劳动工具和地里挖出来的土豆。给人印象至深的正是人物的内心状态。他们的体验和期望仿佛都弥漫于黄昏的暖色调中了，形成一片极为动人的氛围。画家显然对这样虔诚的劳作者有无比的同情和祝福，但是他的魅力就在于，多少的感触与思绪尽在不言之中。

库尔贝（1819—1877）出生在临近瑞士的奥南。1839年，他到了巴黎。他是自学的，卢浮宫博物馆内的大师的作品成了他最好的老师。他嘲笑同时代的浪漫主义与学院派的绘画主题，力求走自己的路。他曾经说，我不会去画天使，因为，我从来就没有看见过天使。

他才气横溢，而又常常处身于争议之中，是一个挑战意味十足的艺术家。

《打石工》是画家在亲睹了工人的劳动现场后将工人请到画室里画成的。画面上是两个衣衫褴褛的修路工，他们是处于社会底层的穷苦劳动者。这幅近乎是截取一个现实的片断的作品，极为平实，画家有意避开了那种缺乏现实基础的"美"，既不刻意渲染和摆布（甚至没有画人物形象的正面），也不悲天悯人，而是以一种极为忠实于现实场面的描绘诉诸观众的情感反应，充满了

图13-8

库尔贝肖像。

图13-9

库尔贝
《打石工》(局部，
1849)，布上油
画。

动人的力量。

《画室：一个概括我从1848—1855年七年艺术生涯的真实寓言》是其早期的巨幅杰作之一，也是画家自认为最重要的一件作品。1848年恰好是意味深长的年份，二月是大革命开始的时候。正是在这一段时期，库尔贝竭尽全力让自己摆脱浪漫主义风格的束缚。他要开始一种新的写实的格局。就如他自己所表述的那样，他要表现法国社会中的最好、最坏和介乎其间的方方面面。1855年，巴黎民众围攻皇宫，逼迫国王路易·菲利普退位，同时宣告第二共和国的诞生。街垒战随之爆发，一万人为之失去生命。尽管画家没有投身其中，却完全是站在革命派一边的。

此画尺幅巨大，共描绘了30个人物，充满了多义性的特点，是库尔贝作品中较难理解的一幅画。好在画家留下了一些有关此画的文本资料，人们可以由此展开一些比较确凿的读解。巨大的画面所展示的正是画家在巴黎的工作室。中间持笔的人便是画家本人。与委拉斯凯兹的《宫娥》和戈雅的《查理四世一家》相比，库尔贝的构图的确是充满挑战色彩的。我们知道，委拉斯凯兹和戈雅在自己的画中都是处于边缘的位置上，而库尔贝则将自

己放在画面的正中央，周围既有社会的精英阶层，也有下层的民众。同时，无论是委拉斯凯兹，还是戈雅，其架上画布虽出现在作品的画面之中，但是观者是不能探看其详的。库尔贝则像皇帝一般坐在面向观众的画幅之前。画家身后右边是激发这位画家创作灵感的模特儿，是艺术女神，可能代表的是赤裸裸的真理，点明了画家孜孜以求的创作目标。也有研究者认为，画家背对着她，是对古典的学院派的一种不予理会的态度。模特儿微微向右边倾斜的头部与画家微微向左边倾斜的头部构成了对应。站在画家前面的男孩天真烂漫地欣赏着画家的创作，仿佛是画家对观众的一种期许。在模特儿后面的一组人物大都是画家的友人，都曾经对画家本人的成长有过或多或少的帮助。其中坐着若有所思的男子是作家尚弗里勒（Champfleury，1821—1889），他是写实主义的发言人之一。有意思的是，尚弗里勒并不喜欢《画室》，与画家的友谊也持续不长。他身后的一对夫妇是出钱收藏库尔贝作品的人。在画面最右侧处读书的男子是《恶之花》的作者、诗人与批评家波德莱尔。他曾经为写实主义摇旗呐喊。在他身后的镜子旁还有一个若隐若现的女子，正是诗人当时的情妇、黑人女子珍娜·杜瓦尔（Jeanne Duval）。画家在送展时，波德莱尔的心已经另有所属。于是，库尔贝不得不涂抹掉这个黑人女子的形象。但是，颜料一干，她又浮现出来了。趴在尚弗里勒左边地上的男孩正在一张大纸上打草稿，他没有成规戒律，而是旁若无人、专心致志地描绘他的所见，而这正是库尔贝大为赞赏的状态。右边远景处从左至右的男子共有五位，第一位为何人不是很清楚，携带的乐器表明他是与音乐有关的；第二位是画家所推崇的收藏家布鲁雅斯（J. L. Alfred Bruyas），曾经资助过写实主义的画展，他在此前已经在《你好！库尔贝先生》（1854）一画中出现过；第三位是无政府主义者蒲鲁东（Pierre Joseph Proudhon，1809—1865）；第四位是科纳（Urbain Cuenot）；第五位是布颂（Max Buchon），画家童年时候的朋友。至于一对恋人，他们究竟是谁，不是太清楚。画面的左侧部分画的是所谓"死亡才得以解脱"的人们。其中既有穿着猎装、可能是库尔贝所憎恨的拿破仑三世，也有现实中的各种各样的人。戴着高帽子，穿一黑色外套的人是画家的祖父。他令人想起《奥南的葬礼》中的挖墓者。库尔贝将他放在画中有特殊的考虑。画家曾经写道："1848年，他83岁……一天在

图13-10

库尔贝
《画室：一个概括我从1848—1855年七年艺术生涯的真实寓言》(1855)，布上油画。

吃饭的时候我对他说："爷爷，我们[又]生活在共和国里了！"他回答道："我警告你，这是不会长久的，而且你们永远不会取得比我们更大的成就的'"，但是，画家不能接受革命的倒退，认为"这些话刺痛了我；假如孩子不能比前辈取得更大的成就，生命还有生命意义呢？"[1] 从左起第三人，身穿浅白色的外套，斜背着一个包，正是1789年法国大革命中的老兵。画家将这样的形象画入自己的绘画生涯表明他对法国革命传统的重要意义的一种强调。在画家祖父与拿破仑之间坐着一个布料商，旁边是不为所动的无产者。处在画幅后阴影处的一个摆着钉刑姿势的裸体人物可能象征着画家所扬弃的僵死的、远离现实的学院派艺术。此外，库尔贝在背景上放置风景画也透现出挑战的意味，因为这两幅画由于题材上的不合体统（出现农夫和肥胖的女性浴者）而激怒过批评家。

库尔贝的《画室》令当时的批评家大为不快。譬如，批评家责问，七八岁的小男孩怎么可以看裸体的女性呢？而且，在城市里，穷人与富人也不允许没有距离地混在一起。而坐在画家画幅左下方旁边的肥胖的乞丐女又是批评家既不愿在现实中也不愿在画布上看到的形象。

画家将此画从自己的个展上撤回来后，就卷放在画室里，以后又展出过两次。此画在艺术家去世后才售出。1920年，一些艺术爱好者意识到《画室》是19世纪的伟大作品之一，才向人们发起筹款，将此画购入卢浮宫博物馆。

库尔贝的才华是多方面的。他无论人物肖像画、静物画还是风景画，无论是城市题材还是农村题材，均有超凡的造诣。他对后代艺术家的影响极其深远。

杜米埃（Honoré Daumier，1808—1879）出生在马赛的一个装玻璃工人的家庭。父亲爱好诗歌甚至自己动手写诗。1814年全家迁到巴黎。杜米埃于1822年开始在一位著名的艺术家（兼考古学家）亚历山大·勒诺瓦（Alexandre Lenoir）的指导下学习美术。他曾以送报为生，业余时间则在卢浮宫博物馆里临摹心仪之作。大约在1828年，他学习当时尚为新型门类的石版画，并为一些小出版社打工。1830年革命之后的法国，言论自由的空气使得大众媒介迅速发展，具有政治讽刺意味的艺术也就随之繁荣起来。杜米埃开始为一些漫画杂志工作。1831年，他借鉴小说家拉伯雷的作品而创作的讽刺国王路易·菲利普大肆侵吞民脂民膏的漫画《高康大》为他带来了巨大的影响，同时也让他在监狱里蹲了六个月。杜米埃的漫画几乎都是石版画。他的题材涉及法国和欧洲的历史、社会和政治关系和政治家等。根据画家同时代人回忆，杜米埃记忆力过人，能够准确地捕捉对象的本质、形态和滑稽的成分。即使运用雕塑手段，他也依然体现出惊人的捕捉和变形的水平。19世纪40年代末期，杜米埃的兴趣转向了绘画，尽管同时还在发表石版画作品。不过，他的绘画无论在技法和题

图13-11

杜米埃照片。

材方面都和石版画有异。人们无法在石版画中找到诸如《负担》和系列画《洗衣妇》这样的主题，也不再是充满讽刺的基调，更多的是满腔的同情。在他的《三等车厢》和《乞丐》中人们可以充分感受到这一点。我们不妨比较一下《三等车厢》和《头等车厢内》，从中可以发现画家的写实主义眼光的独特性。杜米埃似乎有意让观者从其偏黑的、速写似的轮廓线以及有肌理感的画面中意识到作品的媒介，透露出相当的现代色彩。而且，他笔底下的现实没有太多人工摆布的痕迹，好像是对流动不居的现实生活的一种即兴的截取，体现出特殊的艺术魅力。同时，他也对堂吉诃德的主题兴趣十足，为此画过一系列的作品。

　　杜米埃是极为勤奋的艺术家，他为后世留下了四千多件版画、三百幅油画和一千件的木刻和雕塑。他虽然曾经有四次入选沙龙展，他的画大多却不为当时的人所熟知。直到1878年，也就是在他去世的前一年，他的画和其他人的作品一起展出，才获得了一点知名度。

图13-12

杜米埃
《高康大》(1831)，
石版画。

图13-13

杜米埃
《头等车厢内》
（1864），蜡笔
和水彩画。

图13-14

杜米埃
《三等车厢》（约
1862），布上油
画。

　　尽管杜米埃在世时并不走运，但作为一个高水平的多面手
（版画、油画和雕塑），他的才华被当时的德拉克洛瓦、柯罗、
波德莱尔、巴尔扎克和德加等人高度赏识。同时，尤为值得一提
的是，他的艺术语言与其说是接近他自己所处的时代，还不如是
说预示着某种未来的现代艺术中的表现性趋势。

二 英国写实绘画

在英国发展起来的写实主义绘画有比较独特的面貌。当库尔贝在19世纪中叶拟定了写实主义的革命原则时，英国的艺术家也体现出一种对"现代生活中的英雄主义"的关注。但是，英国并没有像库尔贝那样高大的旗手。因而，英国的写实主义绘画就其客观影响而言要小一些。

1848年，一些年轻的艺术家对英国绘画（特别是学院派绘画）中的了无生气的现状表现出极大的失望。他们一心想重新看到早期意大利艺术中的那种诚挚而又纯真的面貌，也就是说，让艺术回到拉斐尔以前的状态，而拉斐尔正是这些英国艺术家们心中认定的学院派的根源。因而，三个来自皇家美术学院的学子约翰·米莱斯（John Everett Millais）、威廉·亨特（William Holman Hunt）和罗塞蒂（Dante Gabriel Rossetti）挑头创立了"拉斐尔前派"（Pre-Raphaelites Brotherhood）。他们与其他追随者一起构成了英国写实主义的一种异响。像狄更斯这样的现实主义小说家不能容忍这些年轻艺术家对拉斐尔的亵渎，认为回到拉斐尔以前的艺术恰恰是艺术的倒退。但是，艺术批评家罗斯金却为拉斐尔前派作辩护，并且迎来了更多的支持者。

拉斐尔前派的目标是明确的。就如他们自己所概括的那样，首先，他们想要表达的是真实的想法；其次，他们想要专注地研究自然，从而把握表达的途径；再次，认同以

图13-15

布朗肖像。

往艺术中的那些直接的、严肃的和由衷的东西，排斥那些一成不变的、自负的和生搬硬套的东西；第四，不可短缺的是，创作出全然上乘的绘画和雕塑。

同时，拉斐尔前派从一开始就富有文学的意味。这些艺术家对抒情性浓郁的诗人，如约翰·济慈、艾尔弗莱德·丹尼森等人，极为迷恋。而罗塞蒂本人更是一位杰出的诗人。

艺术家们对于"自然"的忠诚一方面体现在极为细腻的观察之上，另一方面则是体现独特的艺术语言，后者往往具有那种清晰、明快和锐聚焦的效果。

不过，到了1853年，拉斐尔前派实际上就处于离散的状态，因为年轻艺术家们各走各的路了，相同点越来越少。惟有亨特一贯坚持最初的原则。米莱斯采纳了一种更为自由的画风。令人好

图13-16

布朗
《英格兰的最后一日》(1855)，板上油画。

奇的是，其实对拉斐尔前派的原则坚持得较不彻底的罗塞蒂却和拉斐尔前派的名字联系得更加紧密了，而他后期的一些作品主要是对美女的无精打采的描写，完全有异于他前期的作品。因而，拉斐尔前派在公众的想象中反而变成了一种中世纪的罗曼司。一种原先是反对人为的、感伤的艺术运动到了后来却认同为一种对现实的逃避，甚至这种躲避的倾向还延伸到了20世纪。这是值得反思的一种现象。

应该先提一提福特·布朗（Ford Madox Brown，1821—1893）。他出生在法国，在欧洲学习绘画。尽管不是拉斐尔前派的成员，他却以其文学趣味和对细节的精到处理对后者有不小的影响。他是这一时期英国写实主义绘画的当然代表。有感于艺术同道、雕塑家沃尔纳（Thomas Woolner）离开英国去澳大利亚，他画了一幅后来极为著名的作品《英格兰的最后一日》，描写的是踏上旅程的一批移民，既有成人，也有儿童，背景上则是浩瀚的大海。其中前景中有一对忧郁的夫妇，其身后的雨伞似乎难挡风雨的侵袭。他们和左上角一男子的"狂喜的摆脱"形成富有戏剧性的对比。这一场景无疑是对一种历史现实的记录，令人难以忘怀，也是此画成为英语世界中最著名的画作之一的原因所在。1878—1883年，画家还为曼彻斯特市政厅创作了一组描述该城市历史事件的系列壁画。

图13-17

罗塞蒂肖像。

罗塞蒂（1828—1882）来自一个特殊的家庭。他的父亲是一个意大利的流亡爱国者，研究但丁。他的妹妹是著名的诗人。他本人曾为自己该投身于诗歌还是绘画而犹豫不决。后来他听从了批评家的意见，选择了绘画专业，不过并没有停止写诗。

他展出的处女作《圣母

图 13-18

罗塞蒂
《圣母的少女时代》(1849)，布上油画。

的少女时代》(1849) 是第一次用拉斐尔前派的名义的作品，迎来了一片赞誉，但是随之而来的对拉斐尔前派的指责却深深地伤害了罗塞蒂，以至于他很少再公开展览自己的作品。到了19世纪50年代，他基本上放弃了油画，而主攻中世纪题材的水彩画，同时作品的买家如云。60年代，画家曾花了好几年的时间创作了情意绵绵的《幸福的贝雅特里齐》。从画题看，是对诗人但丁笔下的贝雅特里齐的描绘。其实，此画寄予了画家对去世了的爱妻的深切怀念和祝福，所刻画的形象也与其妻子的容貌一致无异。而

图13-19
罗塞蒂
《幸福的贝雅特
里齐》(1864),
布上油画。

　　且，正是妻子的离他而去，画家重新回到了油画创作上。此后他
所画的大多是美丽的女性形象，这些形象又往往令人联想到文学
和神话的渊源。罗塞蒂晚期成了一个性情古怪、深居简出的人。

　　罗塞蒂的影响是不可忽略的。譬如，他笔下浪漫的中世纪题
材极大地启示了后来的拉斐尔前派的追随者们。而他的美女画像
又对象征主义画派有颇大的吸引力，也对一批在世纪转折期有
"颓废"趣味的画家产生了影响。

　　米莱斯（1829—1896）从小就有天才的素质，既有过人的才
华又能刻苦用功。11岁时就进入英国皇家美术学院，成为最年轻

的学生。后来参与了拉斐尔前派的创立。50年代，由于经济的压力，他不再坚持那种色彩鲜亮、精雕细刻的画风，而是走向一种更为自由的风格。其题材也从那种极为严肃和崇高的主题转向了公众喜欢的情调和叙述性。不仅他的油画深受欢迎，而且其书籍插图也拥有大量的爱好者。1885年他被选为皇

图13-20

查尔·罗伯特·莱斯利《米莱斯肖像》(1852)，伦敦国立肖像美术馆。

家美术学院的院长。有人批评他的艺术才华牺牲在对公众的迎合上，但是画家本人却坚持说，从来没有在一笔一抹上马虎过。他的作品《奥菲莉亚》取材于莎士比亚的戏剧《哈姆雷特》，和其他的拉斐尔前派的画家一样体现出浓厚的文学色彩。其中溺水的奥菲莉亚是以水中真人为模特儿画成的，而其四周迷人的花草则完全是对真实环境中景物的写照。尽管这幅作品不是对当时的现实的一种反映，但是其写实的处理依然是值得品味的。画就于1870年的《罗利的孩提时代》一画描绘的是16世纪的英国航海家

图13-21

米莱斯《奥菲莉亚》(1851—1852)，布上油画。

图13-22

米莱斯
《罗利的孩提时
代》（1869—
1870），布上油
画。

和作家罗利（Sir Walter Raleigh，1552？ —1618）。此画由于具有
启示儿童的教益，其复制品在19世纪末20世纪初的英国学校教室
中张贴得到处都是。与《奥菲莉亚》相似，画家描绘的是以往时
代中的一个杰出人物，但是无论是人物的形态与表情，还是海边
的景色，无不栩栩如生，充满了现实的气息。

亨特（1827—1910）　在拉斐尔前派的画家中是最为执着的，

图13-23

亨特肖像（威
廉·布莱克·
里士满画）。

始终没有忘却该画派的宗旨
（用他自己的话来说，这种宗
旨就是：寻求和表达严肃而又
真实的观念；撇开任何武断的
法则，直接向自然学习；以及
正视事件必然发生的状态而不
是迁就人为设计的原则）。确
实，他的作品的面貌细致而又
准确，充满偶然性的因素，同
时强调艺术的伦理意义和社会

图13-24

亨特

《替罪羊》(1854—
1855),布上油画。

图13-25

亨特

《英格兰海岸上》
(1852),布上油
画。

象征性。为了更为自如、恰切地描绘《圣经》中的场景,从1854
年起,他几次去埃及和巴勒斯坦考察。

　　完成于1854—1855年的《替罪羊》蜚声遐迩,画的是一只流
浪在死海岸边的羊,是亨特痴迷于真实性的描绘的一个绝好例
子。他的《英格兰海岸上》将一群迷途中的绵羊作为对象。同样
是异乎真实的场景,同样是过于耀眼的用色,让人不敢相信自然
中有如此的碧绿和亮黄色。尽管他的许多作品在今天看来并非都

会让人称道（譬如用色过于刺眼，而画家的情感有时也过于伤感），但是他对真实的强烈信念却始终是令人产生敬意的。此外，他写的自传《前拉斐尔主义和拉斐尔前派》（1905）成了研究该画派的重要资料。

拉斐尔前派的其他同道，比较主要的有詹姆斯·柯林森（James Collinson）和托马斯·沃尔纳等。

三 俄罗斯巡回画派

从18世纪中叶开始，俄国的美术创作掌控在圣彼得堡的皇家美术学院。在亚历山大二世统治下的相对宽松的环境中，艺术家中对艺术学院向来保守的态度越来越不满。

写实主义在俄国也有独特的发展。在民主主义思潮中，一些艺术家不再只以追随意大利和法国的学院派艺术为满足，而是有意识地追求具有自己民族特色的绘画面貌。1863年，14个从圣彼得堡皇家美术学院毕业的学生因为拒绝以学院规定的命题——"沃丁进入瓦尔哈拉殿堂"（"*The Entrance of Odin into Valhalla*"）——参加金质大奖的选拔而脱离了学校。他们认为，这一来自神话幻想的命题过于远离了俄国的现实生活，而艺术家应当关注这样的生活。1870年，13位艺术家组成"巡回艺术展览协会"（*Peredvizhniki*）。克拉姆斯柯依（Ivan Nikolayevich Kramskoy）成了这一艺术协会的创始人和精神领袖。他们以一种接近平民的写实手法进行创作，坚信艺术有可能成为社会改革和民族意识的发展的工具。他们信奉别林斯基和车尔尼雪夫斯基的美学，坚持"美即生活"的思想，试图全景式地记录俄罗斯社会生活的方方面面及其内在的诸种冲突。他们对西方古典的美术传统有相当的了解，同时也以激进的方式冲击学院派的窠臼，追求戏剧性的场景，贴近平民生活，从而吸引大众，鲜明地展示生活的本来面貌。他们最为重要的主题是俄国的农民、风景和圣职者。不过，巡回画派不仅在主题上显现出进步的色彩，而且在作品的展示方式上作出了突破。以往，盛大的美术展览往往限于莫斯科和圣彼得堡。如今艺术家们结伴旅行将画展推向大城市以外的大众。在大约半个世纪的时间里。他们在俄国

各地共举行了近五十次的画展。在这里，莫斯科富商和艺术收藏家特列恰柯夫（Pavel Tretiakov，1832—1898）起了重要的作用。1892年，他将收藏的巡回画派的最重头的一些作品捐给了莫斯科，为巡回画派的留存作出了重要的贡献。

我们主要介绍克拉姆斯柯依、列宾（Ilya Yefimovich Repin）、苏里科夫（Surikov）和列维坦（Isaac Ilyich Levitan）的若干作品。

克拉姆斯柯依（1837—1887）出生在一个小城市的贫寒家庭。曾经当过一个圣像画家的侍童而对绘画萌发了兴趣。后来又从事过照相。1857年，他来到圣彼得堡，很快就进入了皇家美术学院。1863年，作为叛逆者脱离了学院而成为独立的艺术家。1872年，他完成了《荒野中的基督》，此画在巡回画派的第二次展出中获得了人们的极大关注。确实，这一幅画实现画家的一种创作追求。克拉姆斯柯依向来认定，一幅肖像画应该通过对人物的道德信念的揭示来完成某种性格的刻画。因而，肖像画不仅仅是描绘人物的外貌，而且还要渲染人物内心在面临善与恶的冲突时的斗争。不少研究者认为，画家与其说是在描绘作为上帝之子的基督，还不如说是塑造了一个紧张而又疲惫不堪的普通人，

仿佛在经历一种迷茫而又痛苦的思索。这已经不是在阐释特定的宗教的含义，而是在象征一种时代的心灵特征。基督的形象已俨然是当时俄国民族知识分子思想者的代表。因而，作品在一定程度上体现了艺术家的敏锐感受和渴望思想启

图13-26

克拉姆斯柯依《自画像》（1867），布上油画。

图13-27

克拉姆斯柯依
《荒野中的基督》
(1872—1874)，
布上油画。

图13-28

克拉姆斯柯依
《无名女郎》
（1883），布上
油画。

蒙的觉悟。

　　克拉姆斯柯依创作了大量精彩的肖像画。他不但有过人的捕
捉人物性格特征的方法，而且也善于营造极为抒情的氛围。画于
1880年的《月夜》取材于果戈理的小说《五月之夜》，描绘了一

个在湖边坐着的少女形象。整个画面洋溢着优美、宁静而又略带忧伤的情调。画家不愧为色彩的诗人。克拉姆斯柯依晚期的肖像画代表作无疑是《无名女郎》。画家在描摹出人物的美丽的容貌之外，似乎深入到了她的内心深处。她平静的表情下可能就是一个孤傲的灵魂。雾气弥漫的背景、黑色的服饰更加衬托出女性人物的娇美和矜持。也许，她不过是画家在街头邂逅的形象，但是善于利用记忆完成传神肖像的克拉姆斯柯依却力图要表现出人物的内心精神的某种深度，从而使形象更具耐人寻味的魅力。

列宾1844年8月4日出生于乌克兰的楚古耶夫镇。由于家道中落，他在孩提时代就感受了贫穷的煎熬。从年轻时起，他就靠替人画肖像和圣像赚钱。由于画技出众，连当地的教堂也对他的作品另眼相看。20岁时，他想进入圣彼得堡的美术学院。1864年，他如愿以偿。列宾是克拉姆斯柯依最得意的弟子。但是，因为手头拮据，艺术家不得不去做各种各样的杂活。1873年，美术学院支付了他去巴黎访问的经费。但是，印象派的光与影并没有使列宾有任何的追随冲动。他决心画出具有俄罗斯特色的作品。

列宾所描绘的普通人的生活往往包含了对沙皇统治的控诉，而且后来成了20世纪中叶的社会主义写实主义的一个样板。不过，他早期的一些重要作品大多和学院的规范相一致，基本上是经典的主题。他在肖像绘画上体现出了异乎寻常的才华。二十五岁那年，他成为闻名的肖像画家。他笔下的三百多个俄罗斯重

图13-29

列宾自画像
（1878）。

要人物不仅形似，而且透现出深刻而又细腻的心理内涵。他最伟大的油画作品可能就是《查波罗什人给苏丹王写信》。为了完成此画，画家潜心做了大量的研究，并多次到乌克兰和查波罗什地区实地寻访。画家和历史学家朋友一起工作，收集素材，同时对画中可能出现的武器、服装、乐器、生活用具、装饰品甚至哥萨克式的秃头等都一一作了考订。画家共花了十几年的时间才完成了这幅描绘大约二百年以前发生的历史事件的作品。

众所周知，哥萨克在俄国是有象征意义的，就如牛仔之于北美一样。他们的祖先往往就是自由的代名词。他们的所作所为及其传说铸就了鲜明的个性特征。与周边的民族不一样，哥萨克人的首领不是王子、国王或苏丹，他们不是世袭获得的当权者，而往往是"选举"出来的。他们的重大决定诉诸投票。他们不愿意成为任何人的附庸。有人形容过，哥萨克的灵魂就像是无边无际的天空。他们渴望永不结束的欢宴和节日。1676年，他们英勇地打败了土耳其苏丹王，然而后者却要求哥萨克人降服。于是，无所畏惧的哥萨克人以百般的嘲讽回复苏丹王。

列宾借助此画表现某种爱国主义的情怀。当有人误认为他是哥萨克人的后裔时，他深感荣幸。他甚至让自己四岁的儿子的留

图13–30

列宾
《查波罗什给
苏丹王写信》
（1878—1891），
布上油画。

成哥萨克人的发式。可见，画家对哥萨克人的题材倾注了极大的认同感。他极为有力地抓住了乌克兰的哥萨克人的气质，透现其英雄的格调。整个画面描绘的是嘻嘻哈哈的哥萨克男人们在给土耳其帝国的苏丹王写一封讽刺挖苦的信，表示拒绝加入土耳其国籍，其中的每一个细节都富有想象力，充满了戏剧性，让人赞叹作者的大手笔。而且，正如一些研究者所指出的那样，人们大概在全欧洲的艺术博物馆中搜寻也未必能找到如此开怀大笑的场景描写，而且，难能可贵的是，这样的场景是与一个严肃的主题维系在一起的。

《突然归来》也是列宾的一幅杰作。作品描绘了一个从西伯利亚回来的流放者突然出现在家人面前的情景。画家让戏剧性定格在人物间的一刹那的无言凝视之中，每一个人物的表情流露出和归来者的特殊关系，准确而又不重复。有意思的是，画中的人物参照的全是画家自己的家人，而且背景也是画家自己的居所。

图13-31

列宾
《突然归来》
(1884)，布上油画。

起居室墙上的画像显然就是乌克兰诗人谢甫琴科的肖像。画家之所以将一个流放过的诗人置于画面中，不外乎是让观众领悟艺术家本人对革命者的同情和支持。

《伊凡·雷帝杀子》更是一幅才气横溢的历史题材的绘画。画家丝毫没有学院派的那种歌颂帝王的意味，而是将历史人物置于强烈的冲突中加以表现，凸现其内心深处的波澜。画中的伊凡·雷帝在杀子之后，呈现出极度恐怖和悲哀的情感。一方面他承受着父亲杀死儿子的痛苦煎熬，另一方面他又为失去了王位的继承者而难过。王子的英俊、平静衬托出父王的丑陋和疯狂。据说，此画第一次展出时就在彼得堡引起了轰动，人人都赞叹画家的高超画技。后来，参观的人实在太多，不得不派宪兵来维持展览现场的秩序。

值得注意的是，在列宾所画的乌克兰题材的作品与俄罗斯题材的作品之间有一种对比。前者更为积极和欢快，而后者更多令

图13-32

列宾
《伊凡·雷帝杀子》（1885），布上油画。

人愤慨的现实。《查波罗什人给苏丹王写信》与《伏尔加河的纤夫》或《伊凡·雷帝杀子》的异同就是鲜明的例子。

列宾晚年居住在芬兰，依然不断画画，为后世留下了无数的艺术珍宝。

在巡回画派中的画家中将风景画推向一种极致状态的是享有"风景画之王"的列维坦（1860—1900）。他的作品堪称俄罗斯文化中的菁华，其意义可以与契诃夫、柴可夫斯基和斯特拉汶斯基等人的创作相提并论。

画家出生于一个贫穷但有教养的犹太人家庭。从1873年到1883年，列维坦在莫斯科绘画和雕塑学校学习。1875年失去母亲，两年后又失去了父亲。顿时，他变得一贫如洗，只能寄人篱下，有时甚至在学校的教室里过夜。但是，他的学业出众，学校免去了他的学费。19岁那年，他就得到了大收藏家的青睐。1884年起，他参加了巡回画派的展览，成为其中活跃的一员。

对列维坦的创作个性的形成起了巨大作用的是他心目中最喜爱的老师萨夫阿列克西·萨沃拉索夫（Alexey Savrasov），后者是19世纪60年代至70年代间最抒情的俄国风景画家，在年轻画家中享有威望和影响。列维坦本人之所以酷爱俄罗斯的迷人风景并且使之诗意绵绵也与他爱好诗歌与音乐有关。他一方面从学校的老师那儿汲取养分，另一方面也十分心仪巴比松画派，尤其对柯罗的作品潜心进行钻研。但是，画家从来是个性十足的，并未消释在大师们的影响下。例如画于1879年的《秋天》就是一个很好的例子。假如说画家早期的作品还主要是一种抒情的意味，那么他的成熟

图13-33

列维坦自画像。

之作就平添一种哲理的成分，表达出画家对人与世界的反思。因而，他的作品深受当时俄国知识分子的喜爱。在他的笔下，风景不再是外在的物境，而是意味深长的景致了。1897年，画家得了严重的心脏病，可是他依然不懈地追赶创作的灵感。其晚期的作品炉火纯青，不仅手法丰富，而且在风格语言上也不乏创新。他在有机地融合了俄罗斯古典大师们的技巧、法国同行的崭新探索的同时，仍然坚持一种写实主义的路子，画下了不少令人称绝的风景画杰作。无论是晨曦、月夜还是沉睡之中的俄罗斯村庄，都极为迷人。晚年他任教于自己早年就读过的学校，参与了莫斯科文艺俱乐部的创立，并屡屡参加各种大型画展。他真正是一位在画面上获得了一种与自然相处和交谈的巨大幸福感的画家。

　　《符拉基米尔路》一画看起来是普普通通的风景画，但是由于画家着意选择了一条极为特殊的道路而被人赞誉为一幅具有社会历史性的风景画。据说，在这幅画展出时，不少看画的进步知识分子黯然落泪，这是因为符拉基米尔路是一条著名的具有悲剧色彩的道路，它通向沙皇流放犯人的西伯利亚——沙俄帝国的第一大"监狱"，一个名副其实的人间地狱。画中阴沉的天空、孤独的行人、破旧的十字架等都给人一种不祥的体验。不过，画家

并没有将地平线的远方完全画成暗无天日的样子，相反，天空的蓝色和一块块浮动的云彩似乎孕育着变化和转机，无言地透露着一种希望的征兆。这种情形令人想起诗人普希金的《致西伯利亚的囚徒》一诗中的句子：

> 灾难的忠实的姐妹——希望，
> 正在阴暗的地底潜藏，
> 她会唤起你们的勇气和欢乐，
> 大家期望的时辰不久将会像光一样来临。

　　《三月》描绘的春天的景象。冰雪刚刚开始有点融化，绿色的生命再一次萌发出新的希冀。站在房屋前的套车的马更是给人一种生机和力量。画面的一切均传达出画家对三月的迷恋和期许。

　　《湖》系画家所作的最后一幅风景画，据说是根据普希金的诗句"暴风雨过去的最后一片乌云"而画的。其中的色彩异常鲜亮，仿佛在述说画家对于生命的一种最高的理解。远处暖色调的

图13-35

列维坦
《三月》(1895)，
布上油画。

图13-36

列维坦
《湖》（1899?），
布上油画。

教堂与村庄、蓝天上的白云、荡漾的水波和随风摇曳的芦苇等都给人一种祥和、亲切、慰藉和希望的联想。此画是未完成的作品。人们习惯将此画与拉赫玛尼诺夫的《第二钢琴协奏曲》联系在一起。

列维坦去世时才40岁。人们不会怀疑这位在油画布上咏唱俄罗斯大自然的诗人如果有更为长久的生命一定会留下数量更为可观的佳作。

注　释：

〔1〕 See Rose-Marie and Rainer Hagen，*What Great Paintings Say：Masterpieces in Detail*，Vol.III，Taschen，1997，p.152.

思考题：

1. 谈一谈不同国家的写实主义画家的特点。

2. 杰出的写实绘画是否就是对自然与现实的严格摹写？

3. 如何理解写实主义的题材范围？

第十四讲
印象主义的光影

如果我在场，就要请这位评论者站得离画稍稍远一点，这样他就会看到，这些笔触都活动起来了，人们在谈论，说笑……

<div style="text-align: right">——左拉谈论印象主义绘画</div>

印象主义的风格起源于19世纪60年代的巴黎，一直延伸到20世纪早期为止。

1874年，一群被排斥在官方沙龙展之外的画家们——其中有莫奈、毕沙罗、德加、雷诺阿、塞尚和摩里索等——在莫奈的倡议下，终于以"无名画家、雕塑家、版画家协会"的名义在巴黎市中心的一个照相馆里举办了一次与官方沙龙展相抗衡的群体展，共展出了三十多位艺术家的165件作品。这些作品与传统的学院派的绘画有着颇为不同的旨趣，它们与其说是重视描绘对象的形体的准确性和立体感，还不如说是强调光线和色彩所形成的视觉的效果。夺人眼目的是绚丽缤纷的色彩，透明的或颤动的空气感，那些变得稀疏、朦胧的事物或人物显现出更加鲜活的气息。但是，当时的批评家和公众的反映却充满了惊诧、愤怒和嘲讽，因为艺术家们的作品与传统的学院派的反差实在太大了，有人甚至怀疑这些艺术家根本不会用画笔，而是将颜料灌在手枪里往画布上乱射一气而已。有一家巴黎的杂志看到展览中莫奈的《印象：日出》，就顺便将这次展览戏称为"印象主义者展览会"，随之，人们也就将那些参加展览的画家叫做"印象主义画家"，其中的语气是不无贬义的。饶有讽刺意味的是，正是这一原先有嘲

图14-1

莫奈
《印象：日出》
（1872），布上
油画。

讽意思的名称不仅准确地凸现出了这些艺术家们的艺术特征，而且在西方的艺术史上变成了一个响亮的名字。

印象主义其实有多样的面貌，不过大体说来，它是将绘画的调子看得高于一切，题材本身倒不再是最重要的关注对象。这也许是因为它主要是艺术本身发展的逻辑使然。与以前的写实主义不同，印象主义的绘画题材与政治事件没有什么干系，例如法国在普法战争中的惨败在印象主义的艺术中几乎找不到什么痕迹。不过，尽管写实主义和印象主义在内容上诸多差异，但是，后者在对待现实的描绘方面却依然是一种对前者的深化或开拓。只不过印象主义不像写实主义那样更多的是关注描绘对象的社会含义，而更在乎描绘对象的光学的、视觉的效果。艺术家们研究那些由于气候条件、不同时间、不同季节所造成的户外的光和色的奇妙变化，光影以及反射就成了他们作品中的重心。当然，他们也研究光和影在室内的表现，如描绘剧院、咖啡馆内的灯光的效果。需要提一下的是，这种对光与影的兴趣并未完全使印象主义的艺术家们失去对社会及其工业化发展的观察的敏锐程度，他们的笔下出现了一些只有那个时代才会有的事物和景象，例如运河

和驳船、工厂和烟囱，以及火车站，等等。通常，印象主义艺术家们也是偏爱风俗画的题材的（尤其是休闲活动、娱乐以及风景等）。当时风靡的日本版画和摄影的发展都在他们的作品中留下了相应的痕迹。

一 法国的印象主义艺术家

如果讨论法国的印象主义，那么我们就要从马奈谈起。马奈经常和印象主义的画家们交往（尤其是与弟媳摩里索、德加和莫奈的来往），而且这些艺术家都把他当做领袖，虽然他本人却不希望参与其中。他在风格上有着独特发现，例如认为"自然中并没有线条"。这种观念使其放弃了传统的轮廓线，而是通过色彩以及色调的微妙渐变来造型。而且，他在摩里索的劝说下，从19世纪70年代开始采纳了户外作画的方式，同时在其他的印象主义画家的影响下，讲究鲜亮的色彩和光影，画面显得更加自由和轻松。这就与印象主义相距不远了。

马 奈

马奈（Edouard Manet，1832—1883）出生在巴黎的一个司法官员的家庭里。他的叔叔是他绘画的启蒙老师。19世纪50年代，马奈访问了荷兰、德国、奥地利和意大利的各大博物馆。委拉斯凯兹、戈雅和库尔贝对他有极大的影响。1861年，他的《弹吉他的西班牙歌手》在沙龙展上获得提名奖，这还是比较偏于传统的作品。1863年，他的《草地上的午餐》被沙龙展的评审团拒绝。

在差不多一百年左右的时间里，官方的沙龙展一直是举足轻重的。而且，事实上，马奈临死前还依然惦记着要入选沙龙展。所谓的沙龙展是19世纪初法国的一个例行的年度展览，目的在于组织在世的法国艺术家的作品展出。展览的评审团有着惊人的影响，而且没有什么人挑战其权威性。他们对当时法国的文化活动具有最终的定夺权，可以决定什么才是"法国的艺术"。艺术家如果被排除在沙龙展之外，就很难引起人们的广泛注意。与此同时，当时公众的趣味也显得相当保守，他们认为，19世纪的艺

图14-2

德加
《靠在桌子上的
马奈》(1864—
1868),铅笔和
墨水画。

术家应当尽可能地遵循古典大师的榜样,因而他们要求艺术家去追求理想化的甚至是过于甜美的东西,而不是寻求对现实的真实描绘。那些光顾沙龙展的人期望看到合乎这种标准的"好画",不然不会购买。

1863年或许是一个太特别的时期,因为那年浪漫主义大师德拉克洛瓦去世,于是沙龙展的评审团显得更加苛刻了,大约有四千多人落选。这是一种耻辱,于是,对评审团的专横独断忍无可忍的落选艺术家们举行了抗议活动,结果拿破仑三世下令单独再举办一次"落选者沙龙展"。马奈的《草地上的午餐》正是在这一展览中展出的,成为众人瞩目的争论焦点。

马奈一夜之间就出名了。可是,批评家们认为,此画冒犯了公众的尊严感,不是画中的女性是裸体的缘故,而是觉得一个现实中的女性裸体地坐在两个着衣的男性前面实在是多么的不成体统。

确实,马奈的画与学院派的画有很大的差异。画中的人物不是什么维纳斯或者历史上的重要人物,而是都有原型的现实中的人物。研究者认为,画的左边的男性可能就是艺术家的弟弟,右边的男性则是马奈的朋友,一个来自荷兰的雕塑家。后来他的妹妹,一个钢琴教师,在秘密地做了画家的许多年的情人之后嫁给了马奈。画的前景中的裸体女子是马奈最喜欢的一个模特儿。后来,她自己也成了一个画家,并且以一幅自画像参加过了1876年的沙龙展,而那一年马奈却落选了。在1879年的沙龙展上,她的画和马奈的《街头歌手》同展于一室。她最后死于酗酒和贫困之中。

图14-3

马奈
《草地上的午餐》
(1862—1863),
布上油画。

图14-4

马奈
《草地上的午餐》
（局部）。

应该说，马奈从很早起就从内心里厌倦学院派的一些清规戒律，譬如只能画神祇、英雄和历史性的场景，等等。他认为，画家应该画他的所见。因而，他拒绝那种用几个模特儿东拼西凑地提炼出理想的、完美的女性裸体的美。他对色彩与"正确的光照"也有自己的看法。他尤其欣赏写实主义大师库尔贝特立独行的做法，不仅画出现实的本态，而且敢于将当时具有贬义色彩的"写实主义"写在自己的个展的门口。

马奈之所以要画女性的裸体，是因为他觉得"裸体是艺术中的第一个词，也是最后一个词"。[1] 但是，他无意去画一个来自神话世界的女神（例如维纳斯或者林中仙女），而是一个普普通通的巴黎女孩子。或许有人会说，此画与乔尔乔内的画有相似的地方，但仅仅是在形式上而已。画中的她在盛夏中脱掉衣服，坦然地坐在草地上，左脚的脚底对着观众，其平静的眼神里没有什么邪念的成分。她的身边也是一些令人想起日常生活的东西：蓝色的夏装、系着丝带的草帽、野餐的用品（草编的篮子、面包、樱桃以及已经空空的酒瓶子等）。

细细看的话，《草地上的午餐》还有许多与学院派的画旨趣相异的地方。例如，学院派是看轻静物画的，可是，马奈却认为，静物画乃是绘画的试金石，是最能见出画家水平的地方，因而他是把静物部分当做"画中画"来画，既画得潇洒流畅，又不失静物的鲜亮风采。前景的静物相对的背景也有特殊的地方。在学院派的绘画中，背景的作用就在于提供一种典雅感以衬托前景。但是，马奈却并不顾及所谓的典雅感，其中的河水和小船，以及空中飞翔的小鸟都不是"用典"，它们与其说是为了典雅感而设，还不如说是记录画家的直接知觉而已。也正是因为马奈的这种直接观照自然的做法，这里的背景就不是什么"风格化"的产物，而是充满了许多耐看的细节。譬如，马奈在画中非常准确地表现了光的反射（尤其是空气中的微光），仿佛空气有了一种真切的、湿润的透明感。虽然，批评家毫不客气地批评马奈的用色问题，认为他将红、蓝、黄和黑的色斑直接用在画面上显得"扎眼"。可是，马奈却觉得精心调均的色彩所表现出来的半暗的调子是人为的和不真实的。他利用正面光削弱了女性人体上的细微的明暗变化，几乎勾勒出了一种平面化的效果。这与古典绘画中常常采用侧光来增添立体感的做法极不相同。显然，画家对外光的特殊讲究使他无

形之中为印象主义乃至整个现代绘画做出了重要的贡献。虽然，画中的透视也是与传统有距离的。譬如，中景的人物用的是平视的角度；前景的静物有的是俯视的角度；而背景的树林则是用仰视的角度。这种将不同的视角混融在一起是传统中所鲜见的。

《左拉画像》描绘的是一个著名的作家和艺术批评家。1866年2月，左拉和马奈见面，三个月之后，左拉写了一篇热情洋溢的文章，为马奈的艺术追求进行辩护，认为画家提出了对学院派趣味的挑战，坚持了艺术家应该自由地去追求内心的审美倾向的立场。马奈出于感激画了这幅肖像画。此画参加了1868年的沙龙展，只是没有得到普遍的注意。

画中的人物占据着一个局促的空间，几乎产生一种平面化的效果。人物处于专注状态下的随意以及凌乱的摆设仿佛传达出一种摄影的抓拍效果。左拉的桌子上方的墙上有三件作品：马奈的《奥林匹亚》（左拉的小说《娜娜》描写的就是像奥林匹亚那样的年轻女子）、日本浮世绘版画以及戈雅根据委拉斯凯兹的《酒神巴科斯》而作的版画，其身后则是东方风味的日本屏风画。这些东西包含了相当明确的自传性：《奥林匹亚》出诸画家本人之手；《酒神巴科斯》表明了马奈对戈雅、委拉斯凯兹的认同，因为后者都是属于马奈所痴迷的西班牙艺术

图14-5
马奈
《左拉画像》
（1868），布上
油画。

家，而且更重要的是，委拉斯凯兹曾经用明暗对比强烈的手法作画，而戈雅后期的黑色调的绘画对马奈有极大的吸引力。马奈一方面是在确认前辈，另一方面也在界定自己的"现代性"。至于日本的版画，它暗示着当代性，因为当时19世纪的绘画中有一种"日本风"的倾向。画中的桌子上是左拉的文具、书籍以及为马奈写的评论。与新古典主义绘画中的那种边沿的清晰、画面的柔和等不同，此画显示了对印象主义的审美观的趋同。

《阳台》一画入选1869年的沙龙展，其画面结构很容易让人联想起戈雅的《阳台上的玛哈》，而确实此画就是马奈的最后一幅明显带有西班牙影响的作品。据说，有一天马奈看到一家阳台上有几个男女兴高采烈地谈笑着，其中有一个少女富有魅力的眼睛和嫣然的笑容令画家印象至深。马奈决定要画出当时的所见。于是，回到巴黎后他就请女画家摩里索（Berthe Morisot）做模特儿（画中坐着的女性形象），另外还请了小提琴手柯露丝（Fanny Claus）小姐、风景画家居约曼（Antoine Guillemet）以及自己的儿子（画中阴影处）。

摩里索身穿一身轻柔的、白色衣裙，手中拿着一把折扇，右臂靠在绿色的栏杆上，一绺黑发自然地垂到颈

图14-6

马奈
《阳台》(1868)，
布上油画。

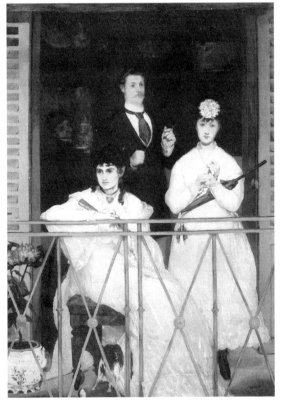

下，平添了一分洒脱的情调。她的一双深邃的眼睛凝望着远处，仿佛是在沉思缅想中。在她的脚下有一宠物。她身边站着的少女也是一袭白衣，带着黄色手套的双手在胸前弄着，左臂夹着一把小巧的阳伞。她的头上是一朵很大的花，使她的脸容更有一种稚气未脱的意味。两个女子的后面是一个衣冠楚楚的绅士，手里拿一根烟，胸前的蓝色领带极为引人注目。在背景处还有一个端着盘子的小男孩……整个画面上的色彩自然而又丰富。女性服饰上的各种白色的反光、男性的黑色服装和蓝色领带、遮阳门和栏杆的绿色以及左下角的盆花等构成了一种纯净而又耐看的色彩系列。

《伯热尔大街丛林酒吧》[2]是马奈的最后一幅杰作，也是一幅在光、色和笔触等方面最能体现印象主义特点的作品。当时，画家已在重病之中。但是，他决心要画出一种富有意味和出奇制胜的画。1882年，马奈最后一次参加沙龙展，《伯热尔大街丛林酒吧》就是他提交的作品之一（另一幅是《春日》）。

他选了欧洲最有名的游乐宫中的镜子酒吧作为描绘对象，显

图14-7
马奈
《伯热尔大街丛林酒吧》(1882)，布上油画。

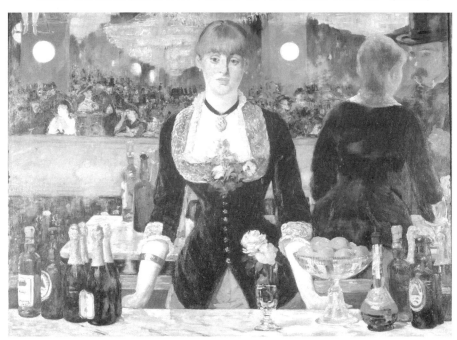

然有特殊的道理。这是地处巴黎市中心蒙马特大道附近的一个酒吧，当时被公认为欧洲大都会中最现代、最令人激动的去处。那里，到处都是耀眼的灯火、诱人的美酒、花哨的表演、迷人的女性。其中，约两千多男士在那里喝酒、抽烟和调情，还有七八百女性夹杂其间，她们打扮入时，同时有的是时间。这全然是巴黎社交生活的一种缩影。

画中央的黑衣少女留着金发刘海，双手托在大理石的柜台上，脸上是平静而又有些漠然的表情。她在低胸领口处别了一束花，衬映着洁白的肌肤。这是有原型的酒吧女，画家曾多次请她到画室中画像。她的收入低微，因而卖笑似乎是难以避免的选择。或许，正是因为人们认识到了这一点，才有可能在她那美得像女神一样的脸庞上读出些许的无奈。她前面的柜台上放了各种酒水，中间还有橘子和白玫瑰。只有那面巨大的镜子告诉观者身置何方，而且镜子既有扩大也有缩小的作用。它映照出一个头戴黑礼帽的男子，其眼睛正紧盯着目前的少女的眼睛。大厅里都是人，其中也有一些与画家交往的朋友。在画面的左上方有一双荡着秋千的杂技演员的脚，粉红色的袜子、绿色的鞋子，看来正在表演之中。

此画形式上的奇特之处在于，好像观者非得是画中人才是，甚至就是镜子中盯着少女的那个男子。在这里，马奈有意地忽略了透视和光学的法则，似乎酒吧后面的大镜子是斜侧着挂在墙上的，可是这又是不可能的，因为，这面占了差不多一半画面的镜子的框架明明是平行的!同时，少女正面站立的样子不可能使自身的背面被如此映照在镜子里，而带着黑色礼帽的男子也只有站在观者和酒吧女之间时才会出现在镜子里。总之，只有正面对着观者的少女是真真切切的形象，其余的均为虚幻之影。确实，镜子的映象何尝不是一种错觉——这恰恰是对那种醉生梦死、充满欺骗色彩的巴黎夜生活的最好喻示。

此外，画中的不少细节都凸现出"现代的"意味，譬如，镜子中的少女的背部、柱子上的圆灯等，完全是平面的，没有什么色调上的渐变，而烟雾的效果更是印象主义的一个关注点，它吸收了光，显得很"亮"，不太透明的质感如在眼前。至于吊灯的朦胧感，它给予人们以一种动感，或者说正是与摄影相关的印象主义绘画的一个特点所在。

莫奈（Claude Monet，1840—1926）出生于巴黎。年轻时，就将自己

的漫画肖像画放在绘画
材料商店里展出。后
来，户外作画的经历使
他成了一个风景画家。
尽管他的家人并不反对
他从事绘画生涯，但是
他的独立的想法、对学
院艺术的批评以及对正
规艺术学院学习的拒绝
却和家人时有冲突。他
服役（1860—1861）后
回到巴黎，结识了毕沙

图14-8

莫奈
《自画像》(1886)，
布上油画。

罗、塞尚、雷诺阿、西斯莱和马奈等。他和毕沙罗一起被认为是
印象主义画派的开拓者，而在所有的印象主义的画家中，莫奈又
无疑是最令人信服和一以贯之的实践家。从艺术生涯的最早期

起，他就激励
自己对所见或
视知觉坚信不
疑，而且任何
苦难都无法阻
碍他对光和影
的刻意追求。
　　据 说，
1866年时，他
曾经有意采取
一种极为独特
的方法作画，
其结果就是
《花园中的女
性》。此画高

图14-9

莫奈
《花园中的女性》
(1866)，布上油
画。

达两米半，为了能在户外完成这幅大画，他就请人在花园里挖了一条沟，这样画布就能用滑轮车升降到他所需要的恰当高度。此画绘制过程中，写实主义大师库尔贝来访，莫奈就告诉客人说，除非光照的条件恰到好处，我是不会去画背景中的树叶的。[3]他对光和影的讲究可见一斑。画中的女性形象都是以画家的情人为模特儿的。可是，这一幅精心之作却被拒绝在1867年的沙龙展之外。

促使莫奈转向印象主义的是一次和雷诺阿一起作画的经历。1869年的夏天，他们画了一个浮在水面上的饭店，而两人的所画后来都成了印象主义绘画的代表作品。19世纪70年代初，因为战争，莫奈到了伦敦，结识了著名的画商杜兰，正是在杜兰的帮助下，印象主义画家一步步地扩大了影响。1874年，为了反抗官方艺术圈的日益加深的敌意，莫奈和朋友们一起组织了首届群体展，他提交的作品就是《印象：日出》。"印象主义"之名由此而来。

尽管从19世纪70年代和80年代初是印象主义上升的时期，莫

图14-10

莫奈
《青蛙塘》(1869)，
布上油画。

奈也画出了像《圣拉扎尔车站》和《圣德尼大街，1878年6月30日的节庆》这样杰出的作品，但是，莫奈的画很少有人问津，贫困的画家为了生计不断地搬家，以寻找到生活得起的地方。从80年代后期，他的画获得了公众和批评家的双重关注。画家开始画了一些系列的风景画，而光始终是其中的"主角"。同时，为了捕捉转瞬即逝的效果，他又用了一种在不同的时间、不同的光照条件下作画的习惯。这样，人们既看到了一系列的景致：同样的风景在不同的作品中呈现出不同的色彩和光照的效果。90年代他画的大教堂系列也是如此。莫奈是一个极为勤奋的画家，即使在眼力不济的情况下，也作画不辍。如今他的作品在世界上的许多大博物馆中都有收藏。

1869年，莫奈和雷诺阿都住在巴黎西面的圣米歇尔，相距不远。他俩时常光顾青蛙塘，那是塞纳河上的一个游泳和划船的胜地，周末会吸引许多远足者。水上还有一个时髦的漂浮饭店。将那儿的景色描绘下来几乎是他们共同的冲动。两人各画了三幅画，而且想来是在户外肩并肩画出来的。在这幅画中，艺术家

图14−11

莫奈
《圣拉扎尔车站》
（1877），布上油画。

面朝东北方向，身后的阳光正在西沉。艺术家的画笔捕捉和追踪转瞬即逝的光影。莫奈没有用传统的精细画法，而是富有个性地运用长短明显不一的笔触来表现景深。他用长的线条来画船，而用短的、水平的笔触来画水面，远景中树林更是画笔挥洒痕迹历历在目的画法。可是，莫奈的高明就在于他这么画依然创造了错觉的效果，而且更为生动有致。同时，作品的构图也是有别于传统的，一切似乎都是随意安排的。因而，即使是在这里，莫奈也已经对自然主义倾向的错觉与平面化的处理之间的对比十分痴迷了。这正是莫奈的绘画中越来越明显的一个特征。《圣拉扎尔车站》莫奈不止画过一次。火车和火车站都是时代的新生事物，法国的第一条铁路建于1823年。如何让这样的东西进入画面而且具有美感，这其实是一个很大的艺术挑战。在这里，画家没有去着力表现其中的人物，而是抓住了火车进站时放出的蒸汽所形成的独特氛围，显现出空气的动感和颤动，仿佛是蒸汽就是云蒸霞蔚的云彩一样。站内与站外的光影的对比更使得翻卷的蒸汽云团富有了表现力。

从1890年开始，莫奈画了一系列的干草堆，大概画了两年之久。与他的其他系列画一样，莫奈有意在不同的气候和不同的光照条件下描绘干草堆，譬如雪后清晨中的干草堆、落日余晖下的干草堆，以及夏天将要结束时早上阳光下的干草堆，等等。他的

图14-12

莫奈
《麦草堆》(1890—1891)，布上油画。

图14-13

莫奈
《干草堆，深夏
的早上》(1891)，
布上油画。

"印象"使得普普通通的东西显得极有意味和耐看。比较一下
《麦草堆》和《干草堆，深夏的早上》，我们就不难感受到艺术
家的苦心所在：光和影本身成了迷人的美。所以，艺术家与其说
是在观察自然，还不如说是发现一种自然，让其中的特异的魅力
得到灿烂的显现。《莫奈花园，鸢尾花》也是如此，光与影的五
光十色简直是精彩到了极点。

图14-14

莫奈
《莫奈花园，鸢
尾花》(1900)，
布上油画。

毕沙罗（Camille Pissarro, 1830—1903）出生在维尔京群岛的圣托马斯的一个商人家庭，1855年来到巴黎，跟随风景画大师柯罗学习绘画。在柯罗的影响下，他在巴黎及其郊区画画。1859年，他终于第一次入选沙龙展。1861和1863年他先后两次被沙龙展拒绝，因而参加了"落选者沙龙展"（1863）。尽管他后来依然有作品入选沙龙展，但是当时他并不十分走红。由于普法战争，毕沙罗曾到英国避难，他从英国的风景画家那里学习到许多东西。随后，回到法国，他参与了印象主义画派，并且参加和组织了印象主义艺术的所有八次的展览。在印象主义艺术家中，毕沙罗是一个最有创新意识的艺术家，总是寻求新的表现手法。他的素描炉火纯青。他是很早就尝试用纯色的画家之一，也一度用过点彩法。毕沙罗一直画到了生命的尽头，1903年，73岁的画家长逝于巴黎。

毕沙罗经常卖不出画，经济显得十分窘迫。他的艺术生涯确实充满了辛酸和艰难困苦。但是，他在任何时候都没有停止过自己的艺术追求。他的画作始终充满了对自然的深情和热爱。艺术无疑是一个让其十分忘我的"存在性的世界"（美国心理学家马斯洛的一个重要概念）。美国著名的传记作家欧文·斯通曾被毕沙罗的生平深深地感动，写下了一部脍炙人口的传记体小说《光荣的深处——毕沙罗传》，为人们了解这个非凡的艺术家提供了丰富的事例。

毕沙罗是印象主义画家中最年长的一位。他对塞尚的作画方式有过相当的影响。他在风景画上完成了从柯罗的巴比松画派到印象主义的转变，即使是不那么重要或者诗情画意般的景色也可

以在光和影的交织中透发出极其迷人的地方。

《萨蓬弗尔的风景》描绘的是乡村的景色，显得极为朴素，但是对阳光下的光色的捕捉和处理既给人一种十分逼真的错觉效果，同时又有一种极其清新的气息。在这里，层次丰富的光与色似乎是流淌着的，这只要看一看瓦蓝的天、蓝色的屋顶以及放牛的人身上淡淡的蓝色就可以了。画家无疑是为人们展示了一种新的风景画的诗意。

同样，《夜色中的蒙马特大道》也是一片颇为生动的光和影的"交响"。画家多次画过蒙马特大道，以表现巴黎这一现代之城的活力。而且，他有意地选取了不同的季节、不同的气候和不同的光照，以分别传达出蒙马特大道的颇为不同的印象。在这里，画家重新回归印象主义风格后的手法更为娴熟和潇洒，天空的夜色、车灯、街灯和大道两旁商店的灯火在雨后的人行道和主道上投下色彩奇妙的反光。这一切都不是用那种精雕细刻的笔法

图14-16

毕沙罗
《萨蓬弗尔的风景》(1880)，布上油画。

图 14-17

毕沙罗
《夜色中的蒙马
特大道》(1897),
布上油画。

画出的,而是出诸相当概括的涂抹,因而显得格外迷人。

雷诺阿(Pierre-Auguste Renoir,1841—1919)出生在法国中西部的里摩日。后来全家迁往巴黎。他从小在巴黎长大,13岁起就开始跟人学画,譬如画瓷盘上的鲜花就学了四年。这种早期的经历在其日后的艺术生涯中不断地体现出来,使写实的画也会有点装饰的意味。1862年,他结识了莫奈和西斯莱等人。1864年,他第一次入选沙龙展。但是,后来却几次落选。1867年,他为情人(后来的妻子)所画的画再次入选。1869年,他和莫奈一起肩并

图 14-18

雷诺阿
《自画像》(1876),
布上油画。

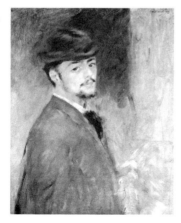

肩地在塞纳河边作画,创作出了极具印象主义风采的《青蛙塘》(La Grenouillère)。他也参加了1874年的印象主义艺术展。尽管印象主义在色彩、光影的动感等方面有相同的特色,每一个艺术家还有自身的特点。就雷诺阿而言,他擅长于人体的描绘,他以自己的方式赞美人体的美和人生的愉悦。

他极少描绘苦难，但是他能够在自己的作品里抓住现代生活的某种本质。娱乐的世界的场景，譬如舞厅、音乐厅和咖啡馆等都是他最爱的题材。1886年他在纽约展出的32件作品为印象主义画家打开了美国的市场。这也就是如今美国的博物馆中雷诺阿的作品相对较多的一个原因。雷诺阿晚年深受风湿关节炎的折磨，他在轮椅上作画时不得不将画笔绑在手上。他死于1919年，享年78岁。

雷诺阿和莫奈是好朋友，他们常常在一起作画。他们所画的《青蛙塘》可以说是印象主义早期的典范之作。他们当时就画出了水光闪烁的迷人景象。其中的光成了一种将人与风景融为一体的重要因素。如果说莫奈更多地是表现风景本身，那么雷诺阿则对其中的人下了更多的功夫。不过，他并非描绘人物的音容笑貌，而是表现光在他们身上形成的效果。早年画瓷盘的经历，使雷诺阿能够更自如地理解鲜亮的颜色在白色的表面所形成的印象。他在处理画面的肌理上显现出非凡的才气。此画的笔触犹如速写，没有精雕细刻的细节描绘，对同代人来说像是未完成之作。阳光照耀在水面上，传达了水的动感。有几艘船只有局部而

图14—19

雷诺阿
《青蛙塘》(1869)，
布上油画。

图14-20

雷诺阿
《煎饼磨坊的舞
会》(1876)，布
上油画。

已，给人一种时间飞逝的感受。在这里，个别的细节让位给画面的整体感，但同时现实的描绘依然生动有致。这种现实没有任何伟大的、史诗般的成分，而是生活的一个片断，一个充满光影变化的瞬间。

《煎饼磨坊的舞会》也是对生活的一个片断的描绘。这是蒙马特高地的一个露天的舞厅。画面的前景中有一些男女围着一张桌子坐着，桌上半满的玻璃杯反射着光。长椅的对角线将他们和画面背景中跳舞的人们区分开来。令整个画面生动之至的是光和影在人们身上形成了明暗印象。同时，雷诺阿的那种轻柔的、天鹅绒般的笔触效果仿佛有一种梦幻般的美。这是一幅尺寸很大的画，是画家的精心之作。

《游艇上的午餐》也是一幅大画，描绘的是周日塞纳河边的一家游艇饭店里的聚会。有关这次聚会，画家曾对儿子和艺术商有过详细的叙述。

这是一群对艺术和体育感兴趣的男男女女，他们显然已经用餐完毕，桌上是一些剩下的食物。人们坐着那儿休息，谈笑。在

图14-21

雷诺阿
《游艇上的午餐》
(1881)，布上油
画。

白色的台布上有一个果盘、一小桶白兰地、若干个酒瓶和一些酒杯。这是画得相当潇洒的"静物画"。

　　带着高礼帽、站在背对着观者的是31岁的银行家兼艺术收藏家，曾在自己所属的杂志上关注过印象主义艺术。他正在和自己的私人秘书（也是诗人和批评家）聊天。中间带着圆顶硬呢帽的男子曾是军官和外交官，他只对赛马、女人和船感兴趣，他也不懂雷诺阿的艺术，只是愿意帮助画家。这次船上的聚会就是他为雷诺阿组织的。画面右下侧的男性是个32岁的工程师，喜欢划船，也是绘画的爱好者。他的右侧是个女演员。身后站着的男性是一个来自意大利的记者。在右上角，另一个女演员衣冠楚楚，正捂住自己的耳朵，不想听两个男性（一为艺术家，另一戴帽的为官员）的恭维之词。靠在栏杆上的是房东的女儿。她的哥哥也靠在栏杆上。举着酒杯的是一个女演员，她想在聚会中找到自己的意中人。正在和宠物狗玩耍的是21岁的女裁缝师，她后来成了画家的妻子。远处是朦朦胧胧的塞纳河。

此画包含了静物画、风景画、肖像画和风俗画等因素。应该说，它是一件比较复杂的巨幅作品，但是雷诺阿并没有留下任何速写和草图。只是晚近的技术研究（包括X射线照相和红外线摄像）表明了雷诺阿在好几个月的创造过程中做了很多的修改。尽管这幅画不完全是在户外完成的，构图上的修改以及细节的调整等大都是在画室里进行的，但是，雷诺阿确实保持了画面的新鲜感，犹如户外画的效果。

《坐着的少女》一画可以比较典型地反映雷诺阿在人体绘画方面的特点。与以往很多将裸体形象置于室内背景中的艺术家做法不同，雷诺阿特别擅长于描绘日光下的裸体形象，记录

图14-22

雷诺阿
《风景中的裸女》
（1883），布上
油画。

不同的光在人体肌肤上的奇妙效果。虽然艺术史上对于人体的表现数不胜数，但是真正画出个性与风格的却又少而又少。如今我们在雷诺阿的绘画中却仿佛可以凭直觉就能找到他独特的笔触、独特的光与影的效果，好像就有一种隐而不露的签名似的。雷诺阿终其一生都是如此描绘人体的，为后世留下了一份独特的艺术遗产。

德加（Edgar Degas，1834—1917）出生于具有贵族血统的银行家的家庭。父亲爱好艺术。尽管德加自己有着学画的愿望，他还是选择法律的学业。不过，他到最后选定了艺术，一心一意地临摹文艺复兴时期的作品。同时，喜欢安格尔的素描。1854—1859年，他又几次去意大利旅行，画了一些历史画和肖像画。他后来正是以《新奥尔良的苦难》这样的历史画入选了1865年的官方沙龙展。此画没有产生什么影响，可能人为的成分太多的缘故。从此，德加再没有画过一幅历史画。1874年，德加帮助组织了第一届印象主义画展。不过，他总是觉得"印象主义"一词不能接受，也许主要就是因为他本人并不像其他印象主义的画家们那样对风景中的色彩有着一种超乎寻常的兴趣。在他所参与的七次（除1882年的那届外）印象主义的画展中，他以各种各样的主题和技巧来突出自己。从19世纪60年代后期起，德加频繁地画赛马；从70年代起则画芭蕾舞演员。这种选择很大程度上是出于好卖画的缘故。他去世后，人们在他的工作室里发现了大约一百五十件的小型雕塑，题材也是赛马和舞蹈演员。雷诺阿认为德加的雕塑胜过罗丹，毕沙罗则将他看做无疑是

图14-23

德加
《自画像》（约1855），布上油画。

图14-24

德加
《准备拍照的芭
蕾舞女演员 》
(约1870)，布
上油画。

"我们时代的最伟大的艺术家"[4]。

　　《准备拍照的芭蕾舞女演员》属于德加拿手的题材。画家大约在死后留下了总共一千二百多件作品，其中有三百多幅画是描绘芭蕾舞女演员的。尽管此画是室内的形象，光与影的丰富而又微妙的层次变化表达得淋漓尽致。画中的女演员正在一面镜子前摆姿势，但是画家显然是捕捉住了一个一般的造型。演员的表情虽然画得极为简略，却有生动和专注的神情，似乎沉浸在某种特殊的剧情之中。在这种因为强烈的背景光的条件下，人物是处于一种类似逆光的位置上。肌肤的明暗对比、衣裙的透明的质感等

都显得真实可信。右侧窗帘的蓝光稍稍有些夸张，但是和外边的天光相呼应，同时也为画面平添了优雅的意味。

《芭蕾舞女演员》除了表现演员的优雅、轻盈之外，从一个俯视的角度强调舞蹈的动态。演员的双臂形成一种对角线，更是增添了动感。同时，俯视也使舞台的地板更多地变成演员的背景，从而通过色彩反差强烈的图底关系衬托出演员的舞姿。女演员身后的其他演员以及幕布都不是细腻的描绘，他们仿佛是女演员在旋转时所看到的情境，也是观众在凝视主要演员时会有的一种视觉经验。

图14-25

德加
《芭蕾女演员》
(1876—1877)，
彩色蜡笔画。

图14-26

德加
《浴盆》(1886),
彩色蜡笔画。

　　《浴盆》参加了1886年第八次印象主义的艺术展,它是共有七幅的系列画中的一幅。不过,洗浴中的女性这一题材德加在若干年之前就画了很多幅。画中一女性正蹲在浴盆中用右手擦洗头颈后的部位。她的身后是水罐和梳子等。与传统绘画中的女性的梳妆和沐浴的情形不同,德加笔下的女性往往处在一种没有意识到有其他人在注意的情况下的随意的甚至不太优雅的状态,也就是说,这些女性是处在一种生活的常态中,毫无矫揉造作和人为摆布的痕迹。这体现了德加的独特观察以及审美地传达这种自然的、日常的姿态的天分。

　　摩里索(Berthe Morisot,1841—1895)是法国罗可可艺术大师弗拉戈纳尔的孙侄女。她16岁开始学画,家中的几个姐妹都有绘画的天赋。她自己是一个不知疲倦的临摹者,从古代大师一直到柯罗,她都一一临摹过。柯罗还建议她到户外作画。1864年,她第一次在沙龙展上展出了自己的风景画。1868年,成了马奈的朋友。后者不仅给她许多的指教,而且在若干幅作品中画了她的形象(譬如《休息》和《阳台》等)。她几乎参与了1874—1886年间印象主义的所有展览(她因病未能参加第四届展览),因而,对印象主义的发展有独特的贡献。

摩里索擅长描绘女性与儿童。她的画面是对宁静的家庭生活的叙述，完全属于一种清新而又灿烂的印象。她去世后，著名画商杜兰为其举办了纪念展，共展出了三百件作品，诗人马拉美为画展作序。

《从特罗卡德罗高地看到的巴黎全景》一画充分体现出速写般的、无拘无束的笔调。天空、城市、河流、草坪以及近景中的人物层次分明，富有变化。譬如，天空的色调和空气感、弯弯的河流和呈现弧形的草地、对角的桥梁和栏杆等都是精心构思的，但是又似乎没有人为的痕迹。至于人物，她们的姿势、发色和衣服颜色等的区别都使画面增添了生动的气息。

《摇篮》是画家的代表作之一。它是画家参加第一次印象主义画展的一件作品，展示了画家通过一种近景所探索的家庭亲情。画中的母亲是画家的姐姐爱玛，她为了照顾家庭而放弃了自己的绘画生涯。摇篮中的婴儿就是她新生的第二个孩子。

而且，其中的语言也有不少令人难忘的地方。画中母亲的左手和摇篮中婴儿的右手形成了呼应，而她的右手则与摇篮的边沿形成一个将婴儿包容起来的圆弧。母亲的深情注视婴儿的目光与其身后的对角的窗帘相一致。这些形式上的反复手法凸现了母子之间的天伦亲情。尽管人们可以从中联想起19世纪同类题材的画，但是，技法上已经有相当大的变化。批评家们颇为诟病的印象主义画家笔下的那种较为稀疏的笔触在摩里索的这幅画中无疑具有特别的魅力。画面中显而易见的透明薄纱仿佛要让观者也进入那种母亲的心境，而窗户和窗帘的效果与墙壁的黑色、母亲脖子上的黑丝带等形成了明快的对比，而这一切都是和所谓稀疏的画法有关。

图14-29

摩里索
《摇篮》(1873)，
布上油画。

二 法国以外的印象主义艺术家

有关法国以外的印象主义艺术家，我们这里只是选取了美国的女画家卡萨特。

卡萨特（Mary Stevenson Cassatt，1844—1926）出生在美国宾夕法尼亚的一个具有法国血统的富人家庭。在卡萨特童年时她就有机会和家人一起到欧洲旅游（1851—1855）。她在这四年中会一口流利的法语和德语。15岁时，卡萨特就决心要成为艺术家。但是，她并不喜欢美国的艺术教育，因而选择法国作为深造的地方。由于巴黎的美术学院不接受女生，她就单独跟艺术家学，同时成了常年光顾卢浮宫博物馆里的临摹者。马奈对其有极大的影响。1868年，她的画首次在沙龙展上展出。1870年，因为普法战争，卡萨特回到美国。但是，美国的环境令人沮丧，几乎使她放弃绘画。1871年，她又重回欧洲。在意大利北部城市帕尔马的八个月时间里，她为教堂复制科雷乔的作品。1872年9月，她到西班牙，在普拉多宫研究委拉斯凯兹、提香和鲁本斯等人的绘画。1873年，她在荷兰、比利时和罗马旅行。1874年，她最后决定在巴黎定居。1877年，卡萨特结识了德加，后者建议她参与印象主义画派。这使她觉得可以更彻底地摆脱沙龙展评审团的束缚。

卡萨特作品中最为著名和受人欢迎的画主要是母子题材的画。依照她的作画习惯，母与子都是选定的模特儿，而不一定是真实的母与子。

卡萨特的大部分作品现在都在美国，法国只拥有其一小部分的作品。尽管她不如德加、莫奈和雷诺阿等人那么有名，但是，她的作品却并不逊色一分。

卡萨特不仅是著名的油画

图14-30

卡萨特《自画像》（约1880），纸上水彩画。

图14-31

卡萨特
《信》（1890—
1891），铜版画。

家，她也是19世纪
后期富有创新精神
的彩版画艺术家，
她和德加、毕沙罗
等人一样，对光、
空气和肌理等的效
果做了很多的试
验。1890年巴黎美
术学院举办了一次
盛况空前的日本彩
印木刻大展，"日
本风"立时风靡巴
黎，卡萨特也深受
感染，几个月以后
就动手创作了共有
十幅的系列版画作
品。在这一系列中，卡萨特将日本浮世绘中的女性日常生活的主
题都转换成了现代法国女性的形象，其中有呵护婴儿的母亲、梳
妆的少女、试装的少女，等等。《信》是这一系列版画中的一
幅。画中的少女的表情和手中的信件揭示了画面外另一个人物的
重要性。娴熟的线条、色调和图案的协调以及平面化的趋势均体
现了卡萨特的非凡才气，她将日本浮世绘的构图转化成了一种现
代感十足的画面。后来，卡萨特又根据这一共十幅的系列画，与
人合作刻板，各印制了25幅画，因而，像《信》这样的作品目前
在不少博物馆中均有收藏。

　　1893年以来，卡萨特在法国南部地中海的海滨城市消暑。那
儿即使是在冬天也有强烈的阳光，这促使她在绘画中尝试比较鲜
亮的、具有装饰味的色彩。《船上的聚会》正是那个时期的作
品，其中的柠檬色和蓝色的弧线将画面切割成几乎是抽象的形
状，显得简洁明快。近景化的黑衣的男性形象显得很大，几乎要

图14-32
卡萨特
《船上的聚会》
（1893—1894），
布上油画。

伸展到画面之外，呈现出特殊的平面效果。左边的船帆、船桨和
船首等都使母亲怀抱中的婴儿成为引人注目的中心所在。地平线
被安置在画的上端，将远方的空间也平面化了。观者因而获得了
一种俯瞰的视角。这种大胆而又充满创意的构图极其吸引人，再
次揭示了卡萨特所受到的日本浮世绘版画的影响：平面、图案、
大而鲜亮的色块和非同寻常的视角，等等。同时，这也给后印象
主义的高更、梵·高等以极大的启示。通过不同寻常的构图和充
满暖意的色彩，画家将人物之间的亲密关系渲染得无以复加。此
画成为1895年卡萨特在美国举行的首次个展中的重头之作，备受
人们的关注。

三　印象派的伙伴、雕塑家罗丹及其弟子

　　将罗丹及其弟子归在这一章里，其实并不十分恰切，因为
印象主义与雕塑的关系相对较远。尽管罗丹和印象主义的艺术
家们有过不少的交往，但是他本人却不是以绘画著称。不过，

图14-33

罗丹的肖像。

正是他将米开朗琪罗和贝尼尼等大师的风范重现于近代，显现出无可比拟的重要性。而且，在追求生动自由的表现方面，罗丹与印象主义艺术家们是有内在的相通之处的。

罗丹（Auguste Rodin，1840—1917）出生在巴黎，14岁就开始学习艺术，是一个对20世纪的雕塑具有重大影响的艺术家。他的作品接受了米开朗琪罗的影响，具有强有力的写实主义的特征。1877年，他的《青铜时代》入选沙龙展，但是，却引起了诽谤，因为批评家们不相信，罗丹在没有用模特儿进行翻模的情况下就可以做出如此写实的雕像。有意思的是，有关《青铜时代》所引来的争议为艺术家带来了比赞美所能带来的名声还要大的影响。1880年，他接受委托，为未来的装饰艺术博物馆创作一件青铜之门，尽管罗丹至死也未完成这件作品，但是它却为罗丹的某些最有影响力的作品提供了基础。1884年，他应约创作《加莱义民》。76岁那年，罗丹将自己的所有作品及其收藏都捐给了法国政府。

图14-34

罗丹
《沉思》(1886)，
大理石。

《沉思》是一件匠心独运的作品，一个少女的美丽而又聪慧的脸庞从一块粗糙的大理石中浮现出来，她的神情的专注似乎让周遭的一切都显得无足轻重，因而，思想成了主宰

一切的最高存在。这也许就是罗丹有所雕而又有所不雕的道理所在，同时也是雕像具有现代感的一个原因。更为特殊的是，《沉思》中的女性头像的模特儿是罗丹的学生和情人卡米约·克罗德尔（Camille Claudel）。卡米约是一个美丽而又有天分的雕塑家，有些作品甚至毫不逊色于自己的老师，而罗丹也有一些作品是在她的参与下才完成的。譬如，在罗丹的巨作《地狱之门》中，不少的形象就出诸卡米约之手。只是罗丹的辉煌身影挡住了女雕塑家。她的结局非常凄惨，最后是生活在疯人院里。凝视《沉思》中的美丽头像，真使人不忍想起当事人卡米约的悲剧命运。

图14-35

罗丹
《巴尔扎克纪念像》(1897)，青铜。

《巴尔扎克纪念像》是罗丹最著名的作品之一。1891年，伟大的作家巴尔扎克去世后差不多半个世纪。经左拉的提议，法国作家协会决定为他建造一个纪念碑。罗丹接到委托后花了整整六年的时间，罗丹研究作家的生平和作品，请了一些像巴尔扎克的模特儿摆姿势，力图要塑造出巴尔扎克的内心精神。一开始，罗丹想用裸体来表现，而且做了若干个草图，后来改用了着衣的形式，因为睡袍是巴尔扎克夜晚写作时的工作服，可以使雕像具有坚实而又挺拔的整体感，而且其线条有助于将观者的视线引向巴尔扎克硕大的头颅。这是一种与传统的纪念性雕塑迥然不同的作品，所以，1898年在巴黎展出石膏像时，引起了极大的争议，批评家将其斥为"一袋煤炭"、"雪人"、"海豹"等，作家协会也改变主意，以作品过于粗糙为理由取消了委托。罗丹无奈地将石膏像拉回郊区的家中。直到1939年，罗丹去世之后好多年过去了，此雕像才被竖立在巴黎的拉斯帕约大道上。艺术杰作的命运多舛，令人扼腕叹息。

马约尔（Aristide Maillol，1861—1944）是罗丹的学生和助手。他是在将近四十岁时才从绘画转向雕塑的。1905年，他在秋季沙龙展上大获成功。到了1910年，已经是国际闻名的雕塑家。除了极少数的例外，马约尔将自己的创造才华集中在丰满而又纯

图14-36

1934 年的马约尔。

真的女性裸体的形象上。他那简约而又独立的风格实际上又是对古希腊罗马雕塑的一种回归。

《欲望》是马约尔制作的浮雕作品。从这件作品看，其中无疑还有罗丹的《吻》和《永恒之爱》的影响。不过，即使是在这一作品里，马约尔也已经显现了与众不同之处。

如果说罗丹在表现同
一题材时大胆而又奔
放，那么，马约尔却
偏于含蓄和婉约。

图14-37

马约尔
《欲望》(1907—
1908)。

　　马约尔的雕塑虽
然取名独特，往往是
地名或自然景象等，
但是，却没有古典神
话的意味或文学性色
彩。因而，雕塑本身
的意义显得更加重
要。他的农民妻子有
时为他做模特儿，更
是传达出清新、健康的活力。他所塑造的人物的动作幅度都不是
太大。同样，《法兰西岛》中的女性形象也有某种别致的娴静和
优雅。他的雕塑确实与罗丹所强调的激情和肌理感不同，显得宁
静而又庄重。

图14-38

马约尔
《法兰西岛》。

　　布德尔（Emile-
Antoine Bourdelle，
1861—1927）也是罗
丹的学生。他1884年
到了巴黎，1888年，
27岁的布德尔创作了
第一件贝多芬的雕
像。艺术家对贝多芬
情有独钟，一辈子
做了许多同主题的
雕像。1893年到1908
年，布德尔在罗丹的
门下创作，完成了自

图14-39

布德尔
《弓箭手赫拉克
勒斯》(1909)，
青铜。

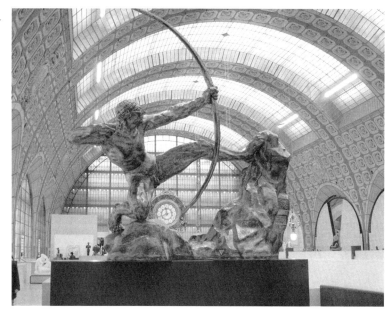

己的艺术风格的成熟转换。1905年，他举办了首次个展，1910年
创作了他最著名的作品《弓箭手赫拉克勒斯》。

布德尔的作品在离开罗丹的工作室后显得更加雄健、明快和
单纯。《弓箭手赫拉克勒斯》就是一个显著的例子。赫拉克勒斯
是神话中的半人半神的英雄，由于他吸吮了天后赫拉的乳汁而力
大无比。他手持弓箭，四处奔走，做了许多的好事。雕像中，他
正在射杀怪鸟。拉弓使他的强健的肌肉一一隆起，显现出无与伦
比的力量。整个造型夸张而又有气势，人物两腿叉开，其中一条
腿蹬着岩石，增加了雕像的张力。这件作品一面世就赢得赞誉，
甚至超过了对罗丹的评价。

四　后印象主义的追求

"后印象主义"（Post-Impressionism）或"印象主义之后"，
指的是1880年至1905年期间的绘画（特别是法国的绘画）中的形
形色色的潮流，它们都是从印象主义发展过来的，或是对印象主

义的一种反动。"后印象主义"一语是英国批评家罗杰·弗莱（Roger Fry）杜撰的，1910年至1911年在伦敦格拉夫顿美术馆举行的一次画展就是由他取名为"马奈和后印象主义"。其中的主要参展画家有塞尚、高更和梵·高。他们的共同特点是更加强调内在的心灵世界的表现。

应当说，后印象主义对印象主义的自然描绘以及对转瞬即逝的光影效果的关注的转移是各有特色的。例如，塞尚关注得更多的是画面的结构，目的在于让印象主义就像博物馆中的艺术那样永远存留下去。高更探索的是色彩和线条的象征性。梵·高更是成为现代艺术中的表现主义的源头。至于"新印象主义"中的修拉，他更在乎色彩的科学分析，如此等等。

塞　尚

塞尚（Paul Cézanne，1839—1906）出生在普鲁旺斯埃克斯的一个帽商的家庭。后来，他的父亲成为钱商。塞尚继承家庭的遗产后，有了无忧无虑的经济基础。

他的校友左拉把他介绍给了马奈和库尔贝，并说服他在巴黎学习绘画。1861年，他结识了莫奈、雷诺阿等人。塞尚一度是执着的浪漫主义画家，对德拉克洛瓦极为赞赏。文学对他的画的题材有很多的影响。不过，大概从1886年起，塞尚开始直接描绘自然本身。他与毕沙罗的长期交往使其获益良多，甚至称自己为"毕沙罗的学生"。[5]1874年，他参与了印象主义画展，不过，他本人并不将自己认同为印象主义艺术家。因

图14-40

塞尚
《拿着调色板的自画像》（1885—1887）。

为，在艺术上，他更感兴趣的是对自然的结构分析。这显然是另一条路。

塞尚的创作主要包括妻子的肖像画、静物画和风景画。他的画确实和印象主义的画家们有别，譬如，人们很难从他的画来判断一天中的时间甚至季节。他后期的画显得更加松弛和开放，空气和光依然显得生动无比。立体感不是从透视或前缩方面实现的，而是通过一种极为微妙的色调上的变化得以体现。

从1895年的第一次个展开始，塞尚的画就赢得了不少年轻画家的青睐。他去世后，声誉更是有增无减，从而对20世纪的艺术（尤其是立体主义的艺术）产生了极为有意味的影响。

《艺术家的父亲》塞尚的早期作品，当时画家只有二十多岁，从中依然可以看出写实大师库尔贝的影响。画家一向对父亲非常敬畏，但是在这一幅画中，塞尚却有意添加很多柔和或亲和的东西，譬如，墙上挂的塞尚的《静物画》平添了一些温情，父亲惯常阅读的保守派的报纸被换成了自由派的报纸，父亲眯缝着眼睛读报时神情极为温和。塞尚在画此画时，笔

和调色刀并用，显现出对色彩处理的果断和自信。就在这幅早期的作品中也已经体现出艺术家对形体和画面结构的自如掌握。

塞尚的《浴者》显然比《艺术家的父亲》有了更为激进的变化。"浴者"所涉及的叙述因素似乎无关紧要。塞尚后期画了许多的浴者，与其说是描绘其中的神话故事，还不如说是进行空间的崭新组织。前景上的浴者甚至连性别也有点模糊。他（她）们身后的风景全然不是印象主义画家的那种精心描绘的田园，而是简单的笔触所构成的色域。树木和天空之间几乎没有什么透视的意味，而是一种平面的排列了。因而，传统绘画中的前景和背景的区别差不多失去了意义。这是颇为前卫的做法。

在静物画方面，塞尚对于物体的形式感的兴趣也远远超过了对描绘对象本身的兴趣。尽管塞尚从学画起就开始画静物画，但是只有到了后期，静物画才真正成为他的创作中举足轻重的部分。塞尚曾经说："我要用一个苹果让巴黎大吃一惊。"可见，

图14-42

塞尚
《浴女》(1890—1891)，布上油画。

苹果成了他艺术经营的主要对象。《有苹果的静物》就是一幅重要的作品。在这幅画中，存在着对餐桌上日常物品实际呈现的状态的一种绝然分离，目的就在于把审美的距离感推到极致，同时确立一种绘画所主要关心的描绘的方式而非所描绘的内容。正如诺曼·布列逊所分析的那样：

> 《有苹果的静物》丝毫没有把水果、盘子和桌子等的布置同我们所熟知的餐饮或室内场景中的任何方面联系起来的意向。相反，它旨在将自身与功用完全脱离开来：水果的分布除了要形成画面布局上的构架之外并无任何其他的道理可言。台布与餐巾皱成乱七八糟的样子也并非要让人想起用餐之后的情形，而是将水果作为一种美的景致展示出来；设想一下，如果这样排列的水果是摆放在一张什么也不留的餐桌上，也就是去掉那些皱得离奇的餐巾，那么，构图的人为性就会显而易见而且是杂乱的；而通常是按家庭的需要来摆放物品的餐桌，其真实的空间坐标跟搭建起来以组成画面上大加渲染的 *mise-en-scène*（舞台）之间也是会产生

冲突的。餐巾上的皱折和波浪起伏似的台布使得餐桌不至于看上去像是人们熟悉的居家用品，同时也遮盖其四四方方的形状。后者会使水果、盘子、玻璃酒杯以及有把的水罐等在各自的位置上显得太四平八稳了（可以注意到，桌面画得既不完整也不合理，桌子的右边就比与画框相连起来的左边要低得多）。餐巾有一种委婉表达的功能：它们使人们联想到这一快近尾声的用餐是不拘礼仪的，有助于人们将这种人为的构成看作是自然而然的东西。另外，它们也有使位置迷乱的作用：将物品可能适得其所的空间隐藏起来，同时使这些物品进入审美的空间，从而成为专门观赏的对象。就它们本身的几何性而言，其重构的依据是绘画内在的节奏：譬如弧形和圆圈之间的变化、黄褐色和柠檬色之间的跳动，以及黄绿色与棕色、红褐色之间的对比等。[6]

梵·高

梵·高（Vincent van Gogh，1853—1890）出生在一个荷兰乡村福音派传教士的家中。后来，他自己也做过矿区的教士。比他小四岁的弟弟提奥在巴黎挣钱，愿意在经济上支持梵·高从事艺术的生涯。于是，1880—1881年，梵·高有机会在布鲁塞尔学习解剖和透视等。

他的油画往往选用贫困的人，而风景也是深色和忧郁的色调。《吃土豆的人》是他丧父后在伤心的情感中画出的，成为他在荷兰时期的重要作品。1886年，梵·高到了巴黎。他跟了一个没有名气但富有教学水平的画家学了三个月的画。他的弟弟提奥介绍他结识了莫奈、雷诺阿、毕沙罗、

图14-44

19岁的梵·高。

德加、西涅克、修拉和高更等人。梵·高在巴黎期间的画的色彩显得相当强烈，而且在印象主义画家们的影响下，他的画风也有改变。两年间他画了二百多幅画。

1888年画家离开巴黎，到了阿尔（Arles）。没有画室，也没有人给他做模特儿，因而户外的风景成了他的首选。接着，在梵·高的请求下，高更也到了阿尔。他们在一起画了不少作品。但是，两人的艺术看法有所不同，性格也有差异，再加上梵·高的疯狂，高更就想离开。在精神错乱中，梵·高割了自己的左耳。在医院里住了两周之后，梵·高在工作室里画下了《包扎着耳朵的自画像》。1889年，病情有所缓和后，他自愿去了圣埃米附近的精神病院。在医生的监管下，梵·高可以在户外作画。1890年5月，梵·高到巴黎，然后在巴黎附近安顿下来，因为有画家的好朋友加歇亚医生的照顾。在生命的最后几周里，梵·高迸发出令人难以想象的创造冲动，在精神疾患折磨的间隙中难以置信地画了八十多幅作品。而且，确实只有创作才使他忘却了病魔。7月27日晚，梵·高在黄昏的田地里开枪自杀，他拼尽全力回到旅店，两天后死在弟弟的怀抱中，年仅37岁。美国著名的传记作家欧文·斯通曾被梵·高的生平深深地打动，写下了一部脍炙人口的传记体小说《渴望生活——梵·高传》。

梵·高以其独特的一生谱写了艺术史上个性最为奇异的篇章。他曾经表示，尽管我无法改变我的画不好卖的事实，但是，总有一天，人们会认识到，我的画的价值会高于画中所用的颜料的价值……没有疑问，时间证明了他的说法。

《唐居老爹的肖像》画的是画家的一个好朋友。唐居是一个经营艺术品材料的商人，他信仰社会主义，参加过巴黎公社，并因此流放过。他同情艺术家，而且常常给予力所能及的帮助，因而，许多艺术家亲切地称他为"唐居老爹"。梵·高去世后，伤心的唐居和巴黎的画家们一起参加了梵·高的葬礼。

在梵·高的眼里，唐居老爹是一个高大无比的英雄，仿佛是心目中的乌托邦式的人物。艺术家们要么可以从他那儿买到便宜的材料，要么可以赊账。唐居老爹还在自己的店里的一个角落为艺术家们设了一个展览的地方。他几乎就是当时巴黎的艺术运动的一个重要人物，梵·高、修拉、

高更和塞尚等人都在他
的店里展出过作品。或
许出于深深的谢意和报
答，梵·高为唐居老爹
画过三幅肖像画。在所
有的作品里，唐居老爹
都是那种善良的样子，
双眼温和地看着观者，
两手放在前面，好像显
得有些局促不安，但是
在这种朴实的姿态却蕴
藏着一种真正的伟大气
质。墙上的日本风的作

图14-45

梵·高
《唐居老爹的肖
像》(1887)，布
上油画。

品表明巴黎当时的一种时尚，同时也在赞美唐居老爹为艺术家所
提供的展示机会。有的研究者甚至认为，这些背景营造了一种特
殊的气氛，仿佛唐居老爹就是菩萨一样。的确，从融融的暖色调

中人们可以感受
到艺术家真挚的
情愫。

　　《花瓶中的
十二株向日葵》
是梵·高的静物
画中的精品之
一。他画过不少
的向日葵，每一
幅都有特殊的意
绪。他不是像一
般的静物画那样
以描绘对象的形
似为目的，或者

图14-46

梵·高
《花瓶中的十二株
向日葵》(1888)，
布上油画。

仅仅展示一种装饰性的美。在这里，梵·高以饱满的大笔触表现了各种各样的向日葵的形态，似乎在展示向日葵生长的全部过程，既有盛开的，也有枯萎的，因而，这些向日葵具有了某种人生的寓意。如果人们再从西方文学中有关向日葵的典故来看的话，更可引发出一些唏嘘不已的含义。[7]画面中鲜亮的色彩和平涂的笔触，具有强烈的表现力。

《黄色椅子》这一看似简单的静物画实际上凝聚了画家在生命的重要时期里的心绪，因为当时梵·高相信自己最大的期许即将要实现。因而，简单的木椅闪耀着阳光般的色彩，整个色调透出希望与乐观的气氛。尤其是椅子后面的木箱中的那个发芽的球茎更是某种生机的象征。画面中的椅子具有明显的轮廓线和图案性，可以看出画家受到了自己所收藏的日本浮世绘版画的影响，甚至室内的简朴的陈设也有某种东方的情调。同时，画家有意采纳了较高的视点，这样就使得椅子看上去更接近于观者，也使椅子上画家自用的烟斗与烟草显得更为引人注目。至于地上的陶砖，显然是画家所擅长的厚涂快抹，一方面传达出了艺术家瞬间的感触，另一方面也和他所偏爱的农民般的生活有关。

《圣埃米的星夜》是画家在精神病院附近画就的。梵·高其实不止一次画过星夜。不过，他曾表示只有想象中的星夜才更有价值，才能和他

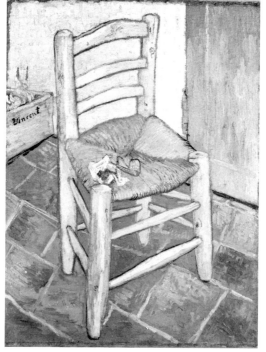

图14-47

梵·高
《文森特的椅子和烟斗》(1888)，布上油画。

452

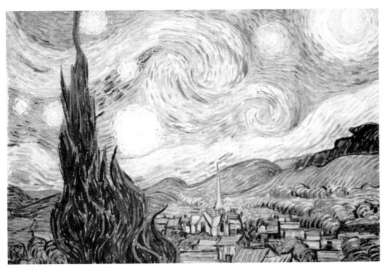

图14-48

梵·高
《圣埃米的星夜》
(1889)，布上油
画。

的艺术家伙伴们打成平手。他在这幅画里剧烈地表达内心的感情，仿佛如火燃烧一般。夜空中的星星犹如车轮一样地旋转着。山坡似乎在起伏震动。具有哀悼意味的柏树枝紧张地耸立着，好像又在旋转上升，俨然是天与地的连接者。对于梵·高这样的具有强烈的基督教信仰的人而言，死亡并非不祥，而是通向天堂的途径。不过，从画面看，一切都在动荡不安之中。别人眼中平静的星夜，在梵·高的眼中却成了旋转翻滚的世界。这大概就是梵·高想象中的星夜，直接抒发了他内心的特殊感受。确实，画中教堂的尖顶就明显地有荷兰的特色。整个画面以那种木刻般的曲线构成了一种动感的构图，正好切合那种幻象的、天启式的景象。同时，天际的动荡又和地面上的村庄的宁静形成了强烈的对比。

高　更

高更（Paul Gauguin，1848—1903）出生于巴黎。父亲是拥护共和政体的编辑。1849年，路易·拿破仑上台后，举家迁往母亲的老家秘鲁。但是，父亲在路上死去，母亲、姐姐和高更本人不得不寄居在利马的亲戚家中，直到1855年全家才回到巴黎。1865年，高更当了海员，航行于法国和南美之间，也曾环航全球。

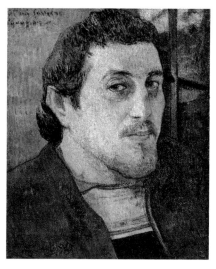

1868年，他加入了海军。1872年，普法战争之后，高更在巴黎从事证券行业，干得十分顺手。

我们已知的高更最早的作品是画于1871年的画。他一向喜欢在户外作画，也经常去卢浮宫博物馆，同时结交艺术家朋友。1874年，高更遇见了毕沙罗和其他印象主义的艺术家们。由于收入高，他购买了不少印象主义的作品。1876年，他的一幅风景画首次在沙龙展上展出。后来，他与印象主义画家们一起展出过两次（第五届和第八届）。毕沙罗给了他巨大的影响。不过，高更逐渐地离开了印象主义，进而以一种更为大胆的风格作画：极为简洁的描绘、鲜亮而又纯净的色彩、具有装饰性的构图和画面的平面化处理，等等。

1883年，高更离开证券交易所。1885年，他把家庭成员安置在哥本哈根的岳父母家，自己回到了巴黎。1886年和1888年，他曾在法国西北部的布列塔尼半岛作画。1888年10月至12月，在提奥的要求下，高更到了梵·高那儿，但是，两人不欢而散。1891年至1893年，高更在法国政府的资助下，到富有色彩和异国情调的南太平洋塔希提岛（法属）写作和创作。他在自传体的作品里这样写道："我逃避了一切人为的和常规戒律的东西。在这里我进入了真实，与自然融为一体。在文明的疾病之后，这一新世界中的生活是回归健康。"[8] 确实，他的理论和实践都反映了这一态度。高更可以说是最先在原始民族身上找寻到视觉灵感的艺术家之一，与印象主义以及新印象主义对外在的客观的自然主义的描绘不同，高更重新引入了明晰的轮廓线，其中的韵律感令人想起浮世绘的版画或者是彩色玻璃画的技巧。他在塔希提岛上竭力

要土著化，他的最好的作品大多是在那儿完成的。

1894年，他去哥本哈根告别家人，翌年再次到塔希提岛。由于病痛的折磨，高更于1898年试图自尽。1901年，他从塔希提岛搬到了南太平洋马克萨斯群岛的一个岛上。他在那儿画的作品，色彩更加丰富和夸张。1903年，高更抗议教会和殖民地当局虐待土著人而被判三个月的监禁和罚款一千法郎，但是未及监禁，他就去世了。

高更撒手人寰时，没有多少名气。但是，高更自认为是一个伟大的艺术家，并说正是因为知道自己的伟大，他才能够忍受贫穷和苦难。[9] 1906年，高更的227幅作品在巴黎秋季沙龙展上亮相，确实引起了极大的轰动。

无疑，高更的影响是多方面的。纳比派（Nabis）是在他的影响下形成的；他是象征主义艺术运动的一个先驱；他也是野兽派的一种资源；20世纪的非写实的艺术大都与高更的艺术观念有关。英国作家毛姆（Somerset Maugham）根据高更的生平写了一部小说《月亮和六便士》（1919），而约翰·加德纳（John L. Gardner）则创作了同名的歌剧（1957）。

《万福玛利亚》似乎是宗教性的题材，无论玛利亚，还是圣婴，都有金色的光环。但是，形式的重要性超过了叙事的重要性。从热带风情的背景到人物的土著装束，都表明了一种塔希提的风格。其中，既可以看到色

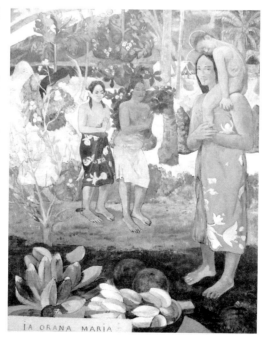

图14-50

高更
《万福玛利亚》
（1891），布上
油画。

彩鲜艳的图案，也能找到明确的轮廓线，显现了日本木刻和土著图样的影响痕迹。

1897年底，他画出了最大同时也是最为著名的《我们从哪里来？我们是谁？我们向哪里去？》一画，反映他在失去女儿之后对人类或人生的某种梦醒之后的困惑。全画由三个部分组成。整个画面被布置在塔希提充满热带风情的美妙世界里，这也是高更放弃一切去追求的阳光、自由和色彩。背景的丛林中有一条小河，而在更远处是蔚蓝的大海和天空。

我们先从右面一部分开始。这一部分由一个躺在地上的婴儿和三个年轻女性组成，显然是在提出"我们从哪里来"这一问题。中间部分是与"我们是谁"有关。这里有两个女性，她们正在谈论命运或是别的什么？一个背对着我们的人正在举手看着她们，而前面的一个年轻人则在采摘果子——这是经验的果实抑或不祥的诱惑？或者说，这一动作表明的是人类固有的生存意愿？再往画的左侧看，有一个坐在地上的小孩正在吃水果，远处的一个崇拜像正看着这一切，是否就是说，人对于精神的升扬与寄托是有需要的？有几个女性的形象，旁边还有动物的形象（羊、猫等）。其中的一个少女正沉湎在思考中，而其身旁的年迈妇人将要面对死亡，她的没有血色的脸容和灰白的头发传达出这种意味。这恰好和画面右侧的婴儿的形象相对照，无疑在表达"我们向哪里去"的意思。此外，最左下角的鸟的形象更是突出了这一点，这是高更对死后未知的灵魂生活的一种喻示。通过从右到左

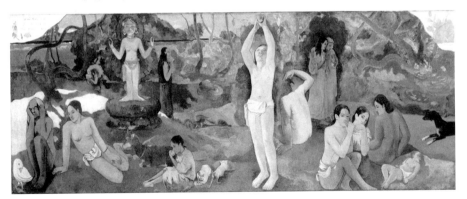

（即从婴儿的诞生、青春的尝试和思考，一直到行将就木），画家完整而又象征地表达了人生的全过程。

此画是画家的绝唱。

五　新印象主义的尝试

新印象主义既是印象主义的一种发展，也可以说是对印象主义的一种反拨。与印象主义艺术家们一样，新印象主义画家也对光与色的再现有浓厚的兴趣，不过印象主义艺术家的再现是经验的和直觉的，而新印象主义却要将这种再现放在科学的分析基础上。他们的画面往往是相当形式化的。新印象主义主要有三个人物：修拉是出类拔萃的实践家；西涅克既是画家，也是主要的理论发言人；毕沙罗曾一度痴迷新印象主义的技法（点彩）。这里我们略为介绍修拉和西涅克。

修拉（Georges Seurat，1859—1891）出生在巴黎。他崇拜伦勃朗和戈雅，是艺术家中的科学家，因为他毕生研究色彩理论和各种各样线条的结构效应，同时不断地尝试和实践。1883年，他首次有作品在沙龙展上展出。他的素描极为精彩。当然，最为引人注目的是用点彩（以原色、对比强烈的小色点或笔触）创作的表现光的作用的作品，往往构图大，而点彩的笔触则小到了若隐若现的地步，产生出奇妙的光的闪烁效果。

修拉在短暂的人生里共创作了7幅大型作品，60幅小型作品。

《大碗岛的星期日午后》是修拉25岁时的独特创造。尽管画家捕捉的是一种极为普通

图14-52

修拉肖像。

图14-53

修拉
《大碗岛的星期
日午后》(1884—
1886)，布上油
画。

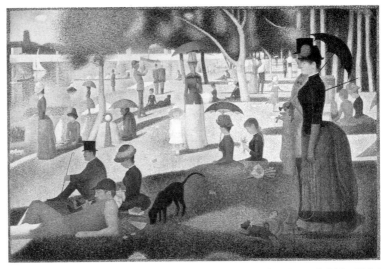

的场景，即巴黎人在一个公园里享受午后（下午四点钟）的阳光，但是其中的表现手法所达到的效果却是革命性的：用点彩法画成的画比用笔涂抹的画更加鲜亮夺目。

这幅画修拉精心绘制了整整两年，光是油画写生稿就有38幅之多，草图23张。高度和谐的画面确实十分耐看。而且，修拉拒绝金色的画框，自己特意加了一条不致于干扰画面色彩感的柔和的边线。若是面对原作或质素较高的复制品的话，人们是应该品味到色彩魔术的奇妙所在的，譬如，在阳光的直射之处，是黄色和橙色的交互作用；它们与阴影中的蓝色和更多颜色的交织形成了对比。其中的约四十个人物与其说是性格还不如说是优雅的形态更使画家在意。大部分的人物是侧面像，可能与修拉对菲迪亚斯的浮雕艺术的痴迷有关。尽管大碗岛是个喧闹的去处，有人在吹号，儿童们到处奔跑，还有狗的叫声，等等。但是，人们从修拉的画中感受到的却是宁静、秩序和节制，因而作品显现的是极为奇特的魅力。修拉将一种阳光灿烂的宁静之美定格下来，使这种介于真实与非真实的场景有一种超凡脱俗的感动力量。

《埃菲尔铁塔》是修拉的另一幅典型作品。只不过画面更加形式化，所有的东西都是由点彩所构成的几何的组合体。在这里，人的形象已经被抽象成色点，甚至完全不见了。但是，修拉的魅

力就在于，他在独
出心裁地用点彩表
现一种人所周知的
景点时，依然传达
出了一种明确的客
观性。与《大碗岛
的星期日午后》不
同，《埃菲尔铁
塔》是一个阳光并
不强烈的情况下的
一种景致。光在不
同的物体上的不同
反射被再现得无比
细腻，埃菲尔铁塔
在一片暖色中几乎
和周遭的一切融为
一体，似乎会让人
忘记钢铁的冰冷和
生硬。与《大碗岛的星期日
午后》一样，修拉也为《埃
菲尔铁塔》加了一条边线，
以避免金色的画框干扰画面
内的色彩的谐和。

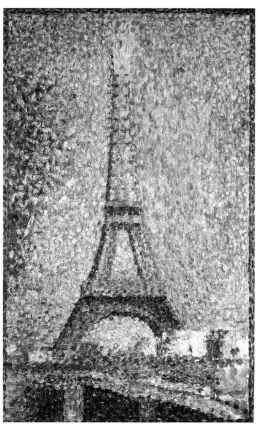

图14-54

修拉
《埃菲尔铁塔》
（1889），板上
油画。

　　西涅克（Paul Signac，
1863—1935）出生于巴黎。
1880年，开始画画，受到过
莫奈的影响。

　　1885年，结识了修拉，
毕沙罗及其儿子。西涅克很
快就成为新印象主义的一分

图14-55

西涅克肖像。

子，他协助组织各种各样的展览，同时撰写艺术批评文章。

西涅克的创作主要是海景画，因为他一生就是一个热衷航海的人，同时水边的光与色具有更为迷人的地方。他到处旅行，画了法国、威尼斯和君士坦丁堡的很多景色。1887年，西涅克第一次和前卫艺术家们在布鲁塞尔举办展览。1891年修拉去世后，西涅克事实上就成为新印象主义的首领。1908年，他成为独立艺术家协会的主席。与很多艺术家不同，西涅克擅长理论，他写了不少重要的艺术评论著作，如1899年发表的《从欧仁·德拉克洛瓦到新印象主义》。

《阿维农的天主教堂》是西涅克比较典型的作品。这显然是他所偏爱的水边的城市景色，地中海灿烂的阳光照射到建筑物上，变成暖色调的橙色，这种橙色倒映在水中，将天空的瓦蓝融合其中，显得既闪烁不定，又真切无比。与一般的描绘风光旖旎的风景画不同的是，画家的主要着眼点与其说是特定的描绘对象本身（建筑、桥和水），还不如说是这些对象在特定的光照条件下的整体印象。这无疑多了一种灵动和清新的意味。

图14-56
西涅克
《阿维农的天主
教堂》（1900），
布上油画。

注 释：

〔1〕See Rose-Marie and Rainer Hagen，*What Great Paintings Say*，Vol. III，Benedikt Taschen Verlag GmbH，1997，pp.157-161.

〔2〕目前，有关此画题目的中译名太多歧义。其实"A Bar at the Folies Bergère"中的Folies既不是"恋人"，也不是"牧人狂"，而是拉丁文中的folia的意思，即一种掩映在树丛中可以尽情享乐的房子；而Bergère则是酒吧附近的一条听上去挺悦耳的大街的名字。参见Rose-Marie and Rainer Hagen，*What Great Paintings Say*，Vol.I，Benedikt Taschen Verlag GmbH，1995，p.166。

〔3〕See Ian Chilvers，Harold Osborne and Dennis Farr，ed.，*The Oxford Dictionary of Art*，Oxford University Press，1988，pp.337-338.

〔4〕See Ian Chilvers，Harold Osborne and Dennis Farr，ed.，*The Oxford Dictionary of Art*，Oxford University Press，1988，p.137.

〔5〕See Ian Chilvers，Harold Osborne and Dennis Farr，ed.，*The Oxford Dictionary of Art*，Oxford University Press，1988，p.100.

〔6〕诺曼·布列逊：《注视被忽视的事物——静物画四论》，丁宁译，浙江摄影出版社，第85—86页，2000年。

〔7〕参考本书第九讲中对普桑的《花神的王国》的阐释。

〔8〕Ian Chilvers，Harold Osborne and Dennis Farr，ed.，*The Oxford Dictionary of Art*，Oxford University Press，1988，p.194.

〔9〕Ian Chilvers，Harold Osborne and Dennis Farr，ed.，*The Oxford Dictionary of Art*，Oxford University Press，1988，p.194.

思考题：

1. 请谈一谈印象主义绘画的基本特点。

2. 后印象主义画家的追求体现在什么地方？

3. 比较一下印象主义和新印象主义的异同。

第十五讲
现代主义的新意

> 毫无疑问，一个艺术家理解他以前或是同时代的所有艺术形式是有益的。如果说这是为了寻求一种动力，或是认识他必须避免的错误的话，那么这就是一种力量的标志。不过，他必须注意别去寻求模型。一个艺术家一旦把别人当做自己的模型，那他就完了。
>
> ——毕加索

现代主义艺术是一个比较驳杂的概念。它们之所以被认定为一个整体，无非是它们的非传统性。而这种非传统性如果有了真正的新意，就成为艺术史中的异响。可是，在对于传统的反抗或否定中，它们其实又是有所不同的。以达达主义为例，它以破坏为己任，自然是全盘否定传统，但是，印象主义、象征主义、野兽主义等却并非如此，它们所针对的是传统的某些造型审美观念。

现代主义艺术从何算起，各有各的说法。有的人认为，是印象主义开创了现代主义艺术的先河，马奈创立了现代主义艺术的法则；有的人认为，是塞尚的形式美学观念引导了整个现代主义的艺术潮流；有的人认为，真正的现代主义艺术肇始于毕加索……

我们在这里采纳最后一种说法。原因在于，毕加索的《阿维农少女》一画是立体主义的开端，也是现代艺术的一个分水岭，它大体宣告了以典雅、和谐的美为特征的西方传统艺术的终结，也彻底改变了我们对世界的看法。正如西班牙艺术史家圣地亚哥·亚蒙在1973年出版的《毕加索》

一书中所指出的那样："'让优美绝灭吧！'这是毕加索创作《阿维农少女》时在一种非常激动的情况下说的一句格言，这也许是艺术史上最勇敢、最具有挑战性的举动……全盘摈弃优美，很快就被未来派、达达派、表现派和其他画派接了过去，但首先带头的人却是毕加索。"在这种意义上说，《阿维农少女》无异于20世纪现代主义艺术的宣言书。

图15-1

毕加索《蓝色时期的自画像》（1901），布上油画。

悉数胪列现代主义艺术的方方面面或者所有的艺术家，恐怕不是这一讲所能胜任的。我们不妨选择一些主要的派别以及若干重要的艺术家，做一种轮廓式的勾勒。

一　立体主义与毕加索

毕加索（Pablo Picasso，1881—1973）出生于西班牙一个并不富裕的家庭。他多才多艺，在绘画、雕塑、版画、制陶和设计等方面都有建树，是20世纪最高产的伟大艺术家，共留下七万多件作品。

从青少年时代开始，毕加索就显现出过人的艺术才华，以至于在1894年身为美术教师的父亲将自己的画笔和调色板都给了他，同时宣布不再画画了。不过，毕加索当时并不认为自己是什么天才。

1896年，年仅15岁的毕加索就在巴塞罗那首次展出自己的一幅作品。翌年，他的《科学与博爱》在马德里的全国美术展中获得提名的荣誉。在叔叔的资助下，毕加索在马德里继续学习美术。每天光顾普拉多宫临摹古代大师，成了他的头等大事。和咖啡馆里的艺术家的交往逐渐使他坚定了与古典主义决裂的信念。

1900年，毕加索到了巴黎。

从1901年到1906年，毕加索经历了所谓的"蓝色"（1901—1904）和"玫瑰"时期（1905—1906）。1901年，当时一个朋友的自杀震惊了毕加索，他开始画几乎全是蓝色的画，其中充满了孤独、不幸、失望和疲惫等。到了1905年，毕加索的调色板变得轻松起来，粉红和玫瑰成了显著的用色。由于在卢浮宫里受到伊比利亚（Iberian）雕塑的深刻影响，他开始思考尝试几何的形体。这就进入了立体主义时期（1907—1917）。

首先是"非洲黑人时期"（1907—1908）。1907年，在画了大量草图和变体画之后，毕加索画了第一幅立体主义的作品《阿维农少女》。由于在民族志博物馆里深受非洲雕塑的影响，毕加索竭力要把原始艺术中带角的结构和自己的立体主义观念结合起来。有意思的是，毕加索的尝试之作遇到迥然不同的反应，而且并非所有的人都喜欢这一作品，有的甚至极为失望。过了好多年此画才有了"知音"。

其次是"分析立体主义"时期（1909—1911）。这是以《桌上的面包和水果盘》（1909）为标志的。其中，画家放弃了中心透视，将形体分裂成一小块一小块的立体状。主要的作品是一些为友人（包括情人）所画的肖像画。

最后是"综合立体主义"或"拼贴立体主义"（1912—1913）。到了1912年，分析立体主义的可逆性似乎到了一种山穷水尽的地步。毕加索就尝试用零碎的材料拼贴静物画，然后再添加一些线条以使画面有一种完整感。这些拼贴画又进一步走向了综合的立体主义，即具有大块的、图样式的图案的绘画，《吉他》是一件典型的作品。

1914年，"一战"爆发。艺术在人们的生活、心境的改变中也在改变自身。毕加索的画显得沉郁了。《走江湖的丑角》（1918）是画家感受的一种恰切的写照。1917年，他为芭蕾设计舞台美术。1918年，他和芭蕾舞演员奥尔嘉结婚。与上流社会的交往带来了毕加索艺术风格上的变化。

在两次大战期间（1917—1936），他在立体主义的创作之外，也走向了古典风的描绘，《海滩上奔跑的女性》（1922）和《恋人》（1923）就是典型的例子。为了保持在艺术上的独立性，毕加索甚至尝试自己不熟悉的雕塑。他在1927年以后的作品显出幻想的色彩，以一种超现实的方式进行

图15-2

毕加索
《吉他》(1913)，
纸上炭笔、铅
笔、墨水和蜡
笔画。

极度的变形。

战争期间（1937—1945）最重要的作品无疑就是《格尔尼卡》(1937)。如果《格尔尼卡》是对一次大战的视觉描绘，那么完成于1945年的《陈尸房》就是对二次大战的总结。后者正是在画家了解了有关集中营的报告后画成的。

战争之后（1946—1973），毕加索成为和平运动的积极参与者。1949年，巴黎举行第二次世界和平大会，诗人阿拉贡要求毕加索作一幅招贴画，正好后者刚刚完成一幅版画《鸽子》。当晚，毕加索的鸽子形象成为世界和平运动的象征。

毕加索晚年的作品在做一切可能的尝试的同时，拒绝被归类到任何一种范畴之中。

《人生》是蓝色时期的代表作之一，当时画家年仅22岁。这幅画是蓝色时期尺幅最大的作品。整个画面中的蓝色基调传达出一种忧郁的情绪，令人联想起黑夜、神秘、梦幻和死亡。其中的男性形象是画家的好友，他是因为失恋而自杀的。背景隐隐约约是一种建筑物的内部。一个裸体女性紧靠着画家的朋友，后者的手无力地指着一个抱着熟睡的婴儿的女性。在两组人物之间，还有两幅上下叠着的画布，其中都只有轮廓式的描绘。上面的一幅中两个抱在一起的裸体形象绝望地看着一切；下面的画面中则是一个头靠在膝盖上的形象。此画显然具有寓言的意味。画家借此表达极为复杂的内容：一种神圣和世俗的爱情寓言？一种人生的周而复始或是责任？现代艺术家的一种生存状态……

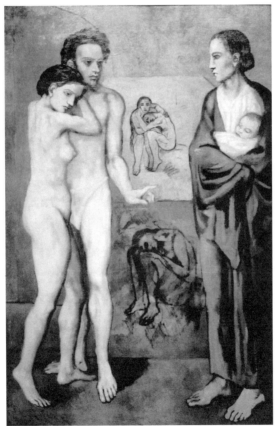

《老吉他手》也是蓝色时期的作品。除了弥漫全画的蓝色以外，年迈的乐手瘦长的形体、无力的手、下垂的头和褴褛的衣衫都在传达沮丧的情绪。失明的乐手似乎全然沉浸在自己弹奏的音乐之中。拉长的造型和闪

烁的银光令人联
想起埃尔·格列
柯的手笔。美国
诗人华莱士·史
蒂文斯（Wallace
Stevens）为此画写
过一首感人的诗
《男人和忧郁的
吉他》（1937）。

图15-4

毕加索
《老吉他手》
（1903），板上
油画。

《阿维农少
女》，如前所说，
是 一 幅 极 为 重
要的作品，它由
五个女性裸体形
象和画面前景中
的静物两部分组
成。此画的题目
是画家的朋友们根据巴塞罗那的红灯区的一条街的名字给取的，
因而，其题目未必和画家所要表达的内容有太多实质性的联系。
确实，此画的叙述是非常次要的。相比之下，其形式显得尤为特
殊，仿佛一种画面空间中的革命。所有的裸体女性的形象都被分
解成了几何构造形，带有醒目的边线和尖锐的边角。她们的脸
不像古典绘画中的那样具有写实的美，而是酷似非洲的原始面
具。最左边站立的女性很像埃及女王的姿态，其左腿向前迈出，
右臂下垂，手握紧着。她的脸部的表现也带有埃及的特点：侧面
的脸和眼睛；两个居中的形象都将手臂置于脑后，仿佛有传统绘
画中的譬如维纳斯的影子。她们的脸部特征被简化了，眼睛一上
一下；至于右边一坐一站的两个女性的形象，她们的脸更像是非
洲的模式。在这里，没有了传统的明暗法，而是以平涂的笔触来
画，而且，鼻子就和原始面具上的那样，是拉长的、弯曲的和几

图15-5

毕加索
《阿维农少女》
（1907），布上
油画。

何形的，宛如一种木头楔子。更为激进的是，那个坐着的形象一方面像是看着观者，另一方面又甚至转向相反的方向，这样，她的脸和背部就同时呈现在观者的眼中。毕加索放弃的是传统绘画中的单一的视点，把塞尚以来的那种多重视角推向了更加激进的地步。与此同时，透视的景深感几乎消失，背景和前景差不多就在同一平面上。至于画面中的光的处理，那也是变易不定的，被分解成多重的构成，缺乏一种稳定而又统一的定位。总之，《阿维农少女》是一幅现代主义味道十足的作品。

《三乐手》被认为是毕加索立体主义风格的巅峰之作，尽管它是在他的立体主义时期之后才创作的一幅作品。在这里，不仅是平面化的形体主宰了画面，而且出现了极为响亮的色彩效果。此画构成简单，但是在尺幅巨大的画面上依然显得充实而又凝重，这与画家对形体与色彩的搭配的讲究有很大的关系。画中

图15-6

毕加索
《三乐手》(1921),
布上油画。

的三个人物均出自意大利喜剧中的惯例角色——左边吹奏单簧管
的皮耶罗（穿白衣、涂白脸的丑角），中间弹奏吉他、身穿五颜
六色服装的滑稽角色和拿着乐谱、一袭黑衣的修士，他们正在演
奏二重奏。一切都是几何形体的组合，包括乐手们身后的一条大
狗。它的身体和在墙上的影子有分有合。同时，放在乐手前面的
乐谱是多重视点的叠合的结果。尽管毕加索是用油画的手法画
的，但是总的效果仿佛是剪纸的拼贴似的，在复制品中我们就分
不清它究竟是画的还是拼贴出来的了。

　　《恋人》是画家在事业和爱情处在春风得意时所画的作品之
一。在这里，画家回到了具有古典风的画法。他以朴素而又明快
的处理将一种"舞台剧"似的情爱场面描绘得情意绵绵。由于画
家当时热恋着著名的俄罗斯芭蕾舞演员奥尔嘉，因而画面中两个
依偎在一起的恋人具有一定的自传性质。整个画面有一种芭蕾舞
式的优雅、轻柔和完美，令人联想起拉斐尔的那些抒情意味浓郁
的人物肖像画。颜色的搭配（窗外的蓝色，窗帘的粉红色，男性

图15-7

毕加索
《恋人》(1923)，
布上油画。

的一袭红衣，女性服饰的黄色、绿色和白色）既明快灿烂，又不唐突，人物本身一种传达出此处无声胜有声的情调。此画成为人们最喜爱的毕加索的作品之一因此也就是不难理解的了。

　　《镜前的少女》是一幅艺术史上难有结论的作品，如何解释成了一个问题。这幅画具有超现实的变形特点。在这里，画家竭力要达到对人物内心世界的探究，因而采用了多重的视角，左边的少女是画家的情人，一个17岁的北欧少女。她既有正面的姿态，也有侧面的特点，同时，似乎是着衣的，似乎又是裸体的，而

右边镜子中的形
象却又仅仅是侧面
的形象而已。而
且，无论是脸容还
是肤色都有很大的
差异。利用镜子扩
大观者的视野并非
毕加索首而为之。
凡·埃克、委拉斯
凯兹和马奈等人都
用过这一手法，但
是，或许毕加索笔
下的两个形象之间
的形式差异意味着
人的外在形体和内
在真实之间的反
差，也就是说，画
家将立体主义的多
重视角悄然转换成
了心理的多重视
角，外在形式和内
在现实得以同时展
示。此画十分平面
化的装饰性有梦幻
的效果，也反映着
画家早期的分析立
体主义的画风。

《多拉·玛尔
的肖像》是毕加索
所画的女性肖像画

图15-8

毕加索
《镜前的少女》
（1932），布上
油画。

图15-9

毕加索
《多拉·玛尔的
肖像》（1937），
布上油画。

中最有特色的作品之一。1936年，画家通过诗人朋友在咖啡馆里结识了来自法国西部的女摄影师多拉·玛尔（Dora Maar，1907—1997）。画家被她的黑眼睛、黑玉般的秀发深深地迷住。而且，从小在阿根廷长大的多拉说的是西班牙语，更是令毕加索兴奋不已。她多少有点像罗丹的情人卡米约·克罗德尔，给了画家很多的创作灵感。这是画家一生中所遇到过的最有才情的女性。她美丽优雅，同时又显现出知识女性的聪明才智。当时已年届半百的毕加索创作了许多的素描、水彩和油画，成为两人幸福相处的见证。后来，也正是她为毕加索的《格尔尼卡》的创作留下了完整的摄影记录。毕加索为她画了不少肖像，而且，与以往的具有某些情色暗示甚或直截了当的激情描绘全然不同，《多拉·玛尔的肖像》中的形象是极为迷人而又高雅的，自然地流露出艺术家对美丽而又才华横溢的女性的由衷欣赏。

《格尔尼卡》是一幅巨大而又没有多少色彩的作品。它是毕加索为巴黎世界博览会西班牙馆所作的大型壁画。不过，当时的西班牙政府只是要求画家完成一幅主题性的绘画，而毕加索也曾想以"画家与画室"为主题进行创作。后来一听说在格尔尼卡发生的事件，他就立即改变了构思。原来，1937年4月，佛朗哥竟然下令让德国雇佣空军的战机对在西班牙北部小镇格尔尼卡集会的人们进行狂轰滥炸，对当地手无寸铁的平民犯下了不可饶恕的骇人罪行。据报道，7000居民中有1654人死亡，899人受伤。古老

图15-10

毕加索
《格尔尼卡》
（1937），布
上油画。

的格尔尼卡几乎全部被毁。[1]毕加索义愤填膺地开始了创作，首先专门尝试了45幅草图，最后才完成了这幅画。此画一直寄放在纽约的现代艺术博物馆，画家要求在西班牙恢复民主结束法西斯统治时，再将此画运到西班牙，归西班牙所有。1981年，《格尔尼卡》终于回到了西班牙。

为了与死亡和抗争的主题相一致，全画避免使用彩色，而只有从黑到白的渐变色。这样处理无疑是在提升画面的新闻性质。画的右边是着火的房子和两个惊恐的女性形象，其中一个举手向上，很像是戈雅的《1808年5月3日》一画中面对枪决的人的形象，另一个则向画面的中央冲去。画的左边也有两个人物，其中一个是抱着死了的小孩的女性形象，她扬着头，显得无比绝望，令人联想起圣母哀悼基督的形象，而另一个则是躺在地上的战士，他的头颅已经离体，手里却依然拿着一把剑。剑的旁边有一朵容易被忽略的小花，好像是一种极为脆弱的美好现实，令人心悬不已。画面左上方是一头没有什么表情的公牛，它是弥诺陶洛斯（半人半牛怪）的形象。在希腊神话中，它是古代克里特岛的独裁者，在这里喻指佛朗哥。中间是一匹痛苦悲嘶的马，依据画家自己的说明，这是人民的象征。马的身后有人从窗口伸进来一盏灯，仿佛是自由女神去拯救危难中的人们。而在马头的正上方还有一个灯，类似人眼和放射出光芒的太阳。这是目睹者抑或希望的存在？毕加索以一种超现实的方式将不同的传统母题通过分析立体主义和综合立体主义的风格结合在一起。立体主义对人体和脸部的变形恰好强调出战争的毁灭性。

毕加索以《格尔尼卡》传达了他对一种历史性事实的个人看法，而且这一作品也成了20世纪集体意识的一部分，时时强有力地提醒人们感悟与思考战争与和平的重大问题。1937年10月，毕加索画出了《哭泣的女人》，这也许应该看做是《格尔尼卡》的一种"后记"。

二　野兽派和马蒂斯

"野兽派"原来是带有贬义的辱骂。1905年，巴黎秋季沙龙展上出现了一批名不见经传的年轻艺术家的作品。明亮而又鲜活的色彩仿佛从画布

上爆发出来，并且主宰了展览的空间。用传统的标准衡量，他们作品中的那种"为色彩而色彩"的画法（包括纯粹的颜色、大胆的图案和非常的搭配）具有相当的挑战性，甚至是在"撒野"，所以，保守的观众见了这样的作品就大呼小叫起来。碰巧在展室内还有一件古典风格的小型雕像。这时，一个评论家走入了展厅，他讽刺地说道："哈!多纳泰洛被野兽们围住了。"因为，年轻艺术家们的作品中的色彩和动感令其想起了丛林。从此，"野兽派"就成了这群年轻艺术家的称呼。年长的马蒂斯理所当然地成为这一画派的领袖人物。

马蒂斯（Henri Matisse，1869—1954）出生在法国最北部的勒·卡托。马蒂斯少年时对艺术并不感兴趣。1887年，经商的父母将他送到巴黎学习法律。1889年他成了法律事务所的职员。只是到了1890年，他才对绘画产生兴趣。因为手术卧床一年，他开始以画画作消遣。从此，画画竟成为马蒂斯的最爱，并决定选为自己的职业。于是，马蒂斯就开始了漫长的学习生涯。

1896年，画家开始展出自己的作品。1905年，马蒂斯进入了成熟的阶段，他的作品相继出现在秋季沙龙展和独立者沙龙展上，同时也引来了争议。1908年，马蒂斯发表了著名的《画家笔记》，成为20世纪最具影响的画家自述。1910 年，马蒂斯到慕尼黑参观伊斯兰艺术展。除了绘画以外，雕塑也成为马蒂斯的兴趣对象，并且于1912年第一次在纽约展出作品。 1918年，马蒂斯和毕加索一起举行展览，这在某种意义上表明了两人在现代艺术中的重要地位。1920年，马蒂斯为芭蕾舞剧《夜莺》（斯特拉汶斯基谱曲）设计了舞台背景和服装。1931—1933年，他创

图15-11

马蒂斯肖像。

作了大幅的装饰画《舞蹈》，同时期为诗人马拉美的诗集作铜版插图。后来，波德莱尔的《恶之花》的书籍装帧和插图（1946）也出自马蒂斯之手。1934—1935年，马蒂斯根据詹姆斯·乔伊斯的《尤利西斯》创作织毯图案。1939年，为芭蕾舞剧《红与黑》（肖斯塔科维奇曲，即《第一交响乐》）设计舞台背景和服装。1947年，画家出版了一本极为独特的书《爵士》，其中有拓制的艺术家手写的文本以及依照画家的剪纸风格所作的水粉画插图。二战结束之后，马蒂斯重又回到巨幅的作品上，主要是为礼拜堂和教堂设计彩色玻璃窗和室内装饰。在其生命的最后几年里，他把剪纸和素描推向了一种出神入化的境界。

马蒂斯常将色彩的运用看做是情感表达的主要手段，把创作当作谱曲一样，渴望在画布上奏响音乐。他在《画家笔记》中这样写道："色彩的主要功能应在于尽情表现情感。我采用色调并非经过事先的计划……澄净的蓝天与林叶的细微变化，季节的美，就是激发我创作的唯一源泉。"虽然在马蒂斯的作品里有着许多

线条，但是正是色彩压倒了一切。观众首先注意到的也是精彩的、非自然主义倾向的色彩及其由之而来的情感的感染力。

《午后的圣母院一瞥》是马蒂斯的早期作品之一。它将一个都市的著名景点画成了一种色彩饱满的形体的平面化组合。尽管所有的大块的形体

图15-12

马蒂斯
《午后的圣母院一瞥》（1902），
纸上油画。

清晰明了，而且画面的肌理历历在目，可是画家几乎去除了所有的细节，从而在最大程度上体现了色彩的力度和情感性。例如，画面上的人物只是寥寥几笔的剪影而已，而巴黎圣母院的主立面也仅仅是几何的平面，不可能让人看到任何哥特式建筑的细部。这确实比印象主义走得更远，因为像莫奈在画卢昂大教堂时尽管已经和传统相去甚远，让光和影主宰了画面，但是建筑物本身的细节特征并没有完全地消失。在这里，马蒂斯干脆就把建筑物的所有细节都简化成了色彩的平面体，整个画面是淡紫色的世界，间杂着蓝色和橘色。建筑物的高度被利用为主色调的施展面积，同时统摄了全部的色彩。

《生命的快乐》也是马蒂斯的一件早期作品。此画的灵感来自波德莱尔的诗行："啊，惟有秩序与美、奢华、宁静和快乐"（见《请上路》）；同时，当年用妻子的嫁妆买下的塞尚的《浴女》成为马蒂斯运用活泼而又富有力度的色彩的信心来源。像提香和普桑一样，画家对田园牧歌式的风光心向往之，优美的笛声、仿佛流动着的风景以及神色怡然的人们等构成了一种超俗的极乐世界。在这里，法国南方明媚灿烂的阳光为这幅画带来了极其热烈的色调。但是，一切又似乎与阳光无关，因为光的法则显

图15-13

马蒂斯
《生命的快乐》
（1905—1906），
布上油画。

然在这里退居其次。更为关键的是，马蒂斯的色彩运用是富有想象意味的，显得新颖而又自由自在。人物的造型大多取自古典绘画中的样式，譬如，画面中间背对观众的女性形象显然是委拉斯凯兹的《梳妆的维纳斯》一画中的形象；画面左侧的站立的女性形象则令人想起安格尔的《泉》……这些无疑都增加了作品的"熟悉的陌生感"。画面中的线条在大块面的色彩衬托下显得韵味绵绵，颇有音乐的旋律感。对画面背景处的一圈舞蹈的人的描绘已经预示了后来创作的《舞蹈》的造型。

　　《红色的和谐》一画描绘的是一个女子将一盘水果放在桌子上，但是强烈的形式效果又似乎使叙述的意味大大淡化了。此画显然反映了马蒂斯对东方风味的波斯挂毯的爱好。纯净的红色几乎扩展到了整个画面，使得室内的空间显得极其富丽堂皇。左上角的风景既可能是一个窗口通向室外的景致，也可能是一幅风景画本身，但是不管是哪一种，都是室内空间的一种纵深延伸，而且与室内的装饰性的图案与红色形成一种呼应和对比。由于是一片红色，透视感已经削减到了最低的程度，桌上的静物既与桌布和墙上的图案难分你我，也与窗外或风景画中的景色形神皆合

图15-14

马蒂斯
《红色的和谐》
（1908），布上
油画。

（强有力的曲线的反复尤其如此）。如果没有桌子与墙壁之间的边缘线，如果没有画面左下角仅存的比较明显地有透视的错觉效果的椅子，那么整个画面都是平面的效果。事实上，甚至连桌边的人物都有些图案化了，变成了某种装饰性的符号——这些都应该是红色的和谐的题中之义。总体而言，马蒂斯在这幅画中具现了后印象主义的色彩的解放、象征主义的情绪渲染以及20世纪绘画的抽象倾向。

《舞蹈》的颜色被精简到了几乎具有极少主义（Minimalism）[2]的味道。地面是墨绿色，天空呈现为蓝色，而舞蹈者则是橘红色的基调。人物的姿态或扭或跳，或舒展或奔放。这是马蒂斯记忆中的法国南方迦太兰的一种圆圈舞，动态优美，所有的人投入而又忘情。从中传达出的富有韵律的那种"度曲未终，云起雪飞"般的情致使人情不自禁地联想起古希腊瓶画中的相关形象、鲁本斯的《农民的舞蹈》和普桑的《时光音乐之舞》等作品。

《谈话》描绘的是一对男女的谈话状态，这种相对无语的场面意味深长。其中一个高大的男子（可能就是马蒂斯的自画像）

图15-15

马蒂斯
《舞蹈》(1909)，
布上油画。

图15-16

马蒂斯
《谈话》(1909)，
布上油画。

笔直地站立着，不苟言笑而又精力充沛。他的头部已经不能被画面所容纳，仿佛连身上的衣纹都有了坚定的意义。处于右边的女子则坐在椅子里，脸上抑郁寡欢。只有领子的绿色点化了她与外界的心灵联系，一种渴望从封闭之中走出去的强烈愿望表现得再强烈不过了。但是，介于两者之间的铁栏杆却隐含了一个否定的意义（法语"NON"就是表示拒绝的意思）。那么，这种谈话是男子对女子的要求的回绝还是女子对自己的现状的一种否定呢？

《钢琴课》是一件具有自传性的作品，也是画家尝试结合立体主义手法的结果。画面中长方形和

图15-17

马蒂斯
《钢琴课》(1916)，
布上油画。

梯形的构成体现了马蒂斯对立体主义的一种兴趣。画的右上角坐在高椅上的人全然是一种长方形加椭圆性的组合，脸部的细节一片茫然，仿佛高高在上地监督着练琴的小孩，有可能是前景上弹琴的小孩的母亲或教师。小孩的神情高度专注，眼睛盯着乐谱，其中的右眼被一块梯形物挡住，而此梯形与窗户中绿色的大梯形和节拍器的梯形相呼应。在画的左下角有一个裸体的形象，仿佛是提香笔下的《乌比诺的维纳斯》的造型，而马蒂斯以前也曾以此造型做过一个雕塑作品。这一形象与乐谱架、窗台护栏上的阿拉伯式的图案相一致。被割断在一个长方形之中的小孩并没有可能看到左下角的女人体，不过他似乎又是与她有关的。他的脸部和头发的颜色与她的色调有相近之处。两人之间的蜡烛也是类似的颜色。注意两个女性形象的差异是很有意思的。如果说左下角的女性形象意味着一种放松、自由与灵感，那么右上角的女性形象却截然相反，是一种权威、秩序和纪律。在乐谱架的背面有一行反写的字母："PLEYEL"，意指钢琴制造商，也是巴黎最著名的音乐厅的名字。

图15−18

马蒂斯
《举着双臂的土耳其宫女》
(1923)，布上油画。

这也许意味着如今苦练的孩子的未来，或者说他的老师或母亲对于他的最高期望。研究者指出，《钢琴课》可以读解成画家自己的艺术抱负，就像《画室：一个概括我从1848—1855年七年艺术生涯的真实寓言》之于库尔贝一样。

《举着双臂的土耳其宫女》是马蒂斯在法国南方尼斯创作的一系列具有异国情调的裸体女性形象之

一。鲜艳的色彩、明媚的图案和松弛的姿态等是主要的特点。在这一作品里，画中的女性显得全然不理会画家或者观众的存在，她似乎在灿烂的白昼中完全沉湎在自己的遐思之中。她一无羞涩地举起双臂，甚至连腋毛也露在外面，从而与以往的画家笔下的那种理想化的、带有神秘色彩的宫女形象有颇大的区别。装饰奇特的大靠椅、完全透明的裙子、雅致的腰带以及背景上充满东方情调的挂毯等组成了温暖的基调，使女性的形象显得更加亲切和自然。在《伊卡洛斯》[3] 这一作品里，我们依然可以看到画家

图15-19

马蒂斯
《装饰背景上的装饰人物》
(1925)，布上油画。

图15-20

马蒂斯
《伊卡洛斯》
(1947),《爵士》
插图,水粉画
剪纸,彩色套
印。

将绘画与音乐结合在一起的兴趣。这是收集在《爵士》一书中的二十幅插图中的一件,构思大胆而又不乏游戏感。它将古代的神话和现代的形式加以融合,强调了形体的飘浮感(舒展得像是翅膀的双臂、舒缓的轮廓线和侧着的头部)和人物内心的紧张感受(红色的心)之间的对比,好像伊卡洛斯不是在急剧地下坠。这就使得画面显得更为耐看了。

至于天上的星星,全然是独出心裁的形状,鲜亮的黄色、锯齿形的光束团团围住伊卡洛斯,一定程度上也减缓了他的下坠感。不过,就星星的形状而言,它们仿佛更像是音乐中的断奏(staccato),伊卡洛斯的形象宛如柔板(adagio),而蓝色的天空就像是和声。平面化的抽象形式以及大面积的纯色的运用到了一种大拙而雅的地步。

三 表现主义和蒙克

顾名思义,表现主义与其说强调客观的写实,不如说注重内在情感的抒发,或者是将艺术家的主观感受诉诸于一切的描绘之中。艺术家因而往往用变形、夸张、原始主义、幻想以及其他强有力的、不和谐的形式因素达到表现的效果。应该说,表现主义是19世纪后期至20世纪西方艺术中的一种主流,很多现代艺术家和艺术运动都有高度主观、个性化和自发的自我表现倾向。艺术史学家认为表现主义的最伟大的先驱是梵·高。

蒙克（Edvard Munch，1863—1944）是挪威最有影响的表现主义艺术家。他的童年相当不幸。父亲对宗教有一种精神错乱的迷狂，母亲和最大的姐姐则死于肺病。他曾经这样写道："疾病、发疯和死亡是一直飞翔在我的摇篮上的黑色天使。"[4] 因而，他的作品始终摆脱不了一种恐惧感。他起先是用传

图15-21
蒙克
《吸烟的自画像》
(1895)，布上油画。

统的方式作画，但是后来受到激进的老师的影响。而且，1885年，他访问了巴黎，进一步接受了印象主义和象征主义的影响，尤其是高更笔下的简单的形体和非写实的色彩给了他极为深刻的印象。1892年，他在柏林的"艺术家联盟"展出了五十多幅作品，展览引来轩然大波，因而不得不闭馆。他的作品常常涉及对苦难、疾病和死亡等的象征表现，尤其是刻画了人的极端状态中的内心世界，具有前所未有的可信性和强烈的程度。同时，他

图15-22
蒙克
《卡尔·约翰的夜晚》(1892)，
布上油画。

的那些强烈的、具有唤情力量的主题也深深地启示了许多的艺术家，这不仅体现在绘画方面，甚至连雕塑也受到了他的冲击。他曾经说："正如列奥纳多·达·芬奇研究人的解剖并分解尸体一样，我努力解剖人的灵魂。"[5]

我们先来看他的《卡尔·约翰大街的夜晚》。观者未必会对其中的夜景留下多少深刻的印象，而且与夜色相关的无非是从窗户上映射出来的灯光的黄色。但是，行色匆匆的路人的木然表情（尤其是显得古里古怪的眼神）却使人对夜的幽深、阴冷和神秘立时有了不寒而栗的恐惧感受。甚至那种类近白昼的光线更容易让人有一种苍白的迷乱。前景上的女性形象只是画到胸部的位置，似乎是对一种压迫感的强调，而背景上的建筑物（国会所在地）仿佛又将一种不祥的气氛散播开来……整个画面趋于平面化，涂抹的痕迹反映了蒙克不受羁绊的表现技法的特色。

《尖叫》是蒙克最为著名的作品，描绘的是尖叫者孩子般的

图15-23

蒙克
《尖叫》(1893)，
板上蛋彩画。

失望神情，而且在形式上有意采用了栏杆的对角线，以强调一种人在高度紧张时的疏离感。强烈的色彩（红色、橘色和黄色）渲染日落的无奈。有意味的是，人物捂住耳朵的尖叫声化为可见的颤栗，在画面上扩散开

去。在这种凄厉的叫声中，不仅人物被极度扭曲，头形与骷髅几乎无异，而且天空与河流也随之变形似的。桥上的行人却毫无所动，更加揭示出痛苦的沉重和无法消解。或许，画家的自述可以有助于我们对这幅画的感悟：

我和两个朋友走在路上，正看见日落。天空变成血一样的红色。我站住，靠在栏杆上，累极了，血红的云霞像火一样染遍深蓝色峡湾和城镇的上空。朋友继续走去，我却留下，吓得颤抖，我仿佛听到一声永无休止的呐喊划过这一片风景——我觉得我听到了尖叫——我画了这幅画——把天空画得像真的血一样。所有的色彩都在尖叫。[6]

因而，这完全是所感而非单纯的所见。在某种意义上，它已经成了现代人在孤离和恐惧中的痛苦的典型图像。

《青春期》表现的是对性的觉醒的一种不安的情绪。画中的少女天真无邪，但是却又透现出局促和恐慌，交叉的双手和并拢得很紧的双腿更加强了这一情绪。她身后的巨大阴影

图15—24

蒙克
《青春期》(1895)，
布上油画。

一方面点明了场景的时间是夜晚，同时也暗示着与青春相反的一系列含义。显然，这幅作品有北欧文学的强烈影响。从艺术手法来看，这幅画的笔法近乎草图，画得相当放松，使人觉得真正的艺术家是深谙"无法至法"的道理的。

四 维也纳分离派和克里姆特

19世纪末的维也纳作为奥匈帝国的首都是一个充满矛盾的城市。维也纳社会对于新的事物以及变化的抵制最显著不过地体现在对当代艺术的态度上。维也纳的美术学院和展览馆控制了艺术活动的方方面面，甚至包括奥地利在国外的种种展出活动。1897年，终于出现了一批与官方的学院派彻底决裂的青年艺术家。他们认为保守的学院主义是一种巨大的障碍，应该与之完全分离。于是，他们自己组织前卫性质的展览，寻求艺术与生活的沟通，展示真实的自我。这些艺术家（包括画家和建筑家）并不主张某一种特定的风格，不过相对偏爱装饰性和象征性，从而与学院派的那种19世纪的"历史主义"拉开距离。他们有自己的艺术月刊和展览馆。艺术史学者也将维也纳分离派称为维也纳版的"新艺术"运动（Art Nouveau）。克里姆特是这一流派组织的第一任主席，也是其中最有成就和影响的艺术家。

图15-25

克里姆特肖像。

克里姆特（Gustav Klimt，1862—1918）是奥地利一个并不富裕的金匠的儿子。从14岁到20岁，他在维也纳的造型艺术学校

学习，而从18岁开始，他就和兄弟一起接受剧院、教堂和博物馆装饰的委托。这种经历强化了克里姆特后来的艺术创作中的折中倾向，也拓宽了对艺术史的参照。他还一度对维也纳所能找见的拜占庭的镶嵌画十分感兴趣。他的作品中就往往有金色、一部分细致的局部加上一部分抽象的局部、象征性和女性形象，等等。1900年，他为维也纳大学所画的组画（共三幅）的第一幅《哲学》以未完成的形式在巴黎的世界博览会上展出，并且获得了大奖。另外两幅分别为《医学》（1901）和《法学》（1902），都具有创新和注重感官性的特点，因而成为争议的对象。1912年，他成为奥地利全国艺术家联盟的主席，1917年，则荣膺了维也纳美术学院的荣誉教授席位。

克里姆特常常被认为画得过于放荡不羁，而其中的象征性也离经叛道。确实，他的早期作品就引来各种争议甚至骚动。展出的作品常常被取下来。纳粹甚至烧了他的一些作品。不过，仅仅就其技法而言，却是相当传统的，常常具有很强的装饰性特点。引来争议的往往是画中的主题。在某种意义上说，他的作品传达了世纪转折时期维也纳知识界的心理和美学方面的趣味。

克里姆特对于传统的吸取也是令人感兴趣的课题。一般认为，他的画风所借鉴的渊源包括：埃及艺术、古希腊艺术（包括克里特的弥诺斯艺术）、拜占庭艺术、中世纪后期的艺术、丢勒的木刻艺术、摄影以及同时代的现代艺术，等等。有意思的是，在综合这些资源的同时，画家凸现了自己的个性和无比的优雅。

克里姆特似乎始终是个有争议的人，直到今天也依然如此。

《"雕塑"的寓言》是克里姆特的一件早期作品。显然，这属于比较古典的风格。具有生命的"雕塑"的优美形象（人体）与手举着的小雕像和背景上的那些无生命的雕塑本身（金属和大理石）形成了饶有意味的对比，同时又相互呼应。艺术家或许是要通过这样的方式来表达对女性人体美的感受，同时揭示自己所处的时代和过去了的时代之间的精神联系。无论是体态婀娜的少女还是其身后巨大的雕塑头像都似乎流露着一种淡淡的、梦幻似的忧郁情调。令人赞叹的是，两者之间没有那种生硬的拼凑痕迹，显现了艺术家的不凡才情。女人体上的装饰物（项链和臂饰）的金色

图15-26

克里姆特
《"雕塑"的寓
言》(1889),
纸板铅笔水彩
画(加金粉)。

为形象平添了高贵、华丽的气质,同时也反映出画家的色彩偏爱。他在以后的许多作品中频频地起用金色。不过,在这幅作品中,对立体的视知觉效果依然是坚持的,这与他后来的作品有很大的不同。

《弹钢琴的舒伯特》是画家在自己的艺术语言完全成形和成熟之前的一件作品,描绘了一个伟大音乐家的生平片断,是极为传神的杰作,从中人们可以清晰地看到印象主义绘画在其中的影响痕迹,尤其是德加、雷诺阿几位艺术家的绘画特征。音乐的主题、光和影的讲究以及色彩的多样性的铺陈等都确实是印象主义追求的目标。

图15-27

克里姆特
《弹钢琴的舒伯
特》(1899),布
上油画。

图15-28

克里姆特
《白桦林》(1903)，
布上油画。

　　《白桦林》显现出了克里姆特在创作上进入成熟期后的一种
面貌。与以往的风景画不同，画家只是截取白桦树的下半截，试
图将树干的特殊肌理的美表达出来。地上的落叶是一片的金色，
似乎并非季节的准确反映，因为碧绿的树叶更让人联想到春天，
而穿插的小白桦树或直或曲，似乎是要削弱风景的纵深感，这样
白桦树的肌理乃至整个画面的平面感就得到了更明显的强调。

　　《女人的三个阶段》体现了克里姆特在走向现代主义艺术时
的一些基本风格特征，譬如灿然的色彩、受东方织物（和服）影
响的图案装饰感，以及透视的弱化等。与此同时，画家富有象征
意味地将女性生活的三个阶段——童年、成年和老年加以并置，
通过不同年龄阶段的体态和肌肤的差异的对比，揭示某种人生的
哲理。与画面的中央所渲染的装饰性、图案化和绚丽的色彩相
比，背景是极为朴素的平面而已。

　　《达娜厄》描绘的是希腊神话中的一个故事。达娜厄是阿耳

图15-29

克里姆特
《女人的三个阶
段》(1905),布
上油画。

戈斯国王阿克里西俄斯的女儿。有人预言道,国王日后会被其
女儿所生的后代所杀,因而国王就将自己的女儿囚禁在一个铜
塔里,使所有爱慕其美貌的人都无法接近她。可是,主神无法

图15-30

克里姆特
《达娜厄》(1907—
1908),布上油
画。

遏制对达娜厄的
爱恋,结果化为
一阵金雨使之受
孕。画中的情境
就是熟睡中的达
娜厄和自天而下
的金雨。达娜厄
应该说是古代绘
画中经常用来表
现女性形体之美
的一个主题。在

这里，克里姆特将熟睡中的达娜厄画成一种蜷曲的样子，同时织物的质感和飘拂的红发又仿佛暗示着一种人在水下的漂浮感，而这恰好是精彩地表现出了人在梦境中的似真似幻的状态。

图15-31

克里姆特《期待》(1905—1909)，纸上综合材料。

《期待》是克里姆特在装饰性方面走到一种极致或完全自由的境界时的一件精彩作品。少女长裙曳地，一身几何的图案，拉长的身高更加增加了少女的妩媚。她的长裙上的众多的三角形既与背景上的波浪图形有别，同时又以其相近的色彩和内涵的同类图案有了相互的呼应。极度夸张的黑色发型蕴涵某种东方的风情，在将美丽的发饰加以展示的同时，也为整个画面增添了一种几何的形态。无论是少女的长裙抑或画面的背景，如山似水，又好像是少女期待心情的一种起伏和时空的巨大跨度。最有表现力的当然是少女一往情深的神情，她侧身望着远处，似乎在思忖着什么，对未来的憧憬、对恋人的许诺还是对生命的觉悟？画家在追求象征性和装饰性方面无疑已游刃有余。

《处女》依然可以见出画家在经营装饰性画面时的高超水平。画中共有七个女性的形象（其中最左边的一个没有显现其脸部的特征）。如果说立体主义在展示一种形象的时候是采取几何的分解，那么克里姆特却是形象的不同情态和姿势的多种并置。画家的高明之处在于，这些形象放置在同一画面中显得并不生硬与拥挤。这在很大程度上得益于画家的形式处理。色彩艳丽的衣饰给了画面一种特别的情致和统一感。同时，由于是表现睡梦之

中的少女形象，整个的造型和虚化的背景都在突出一种上升的飘
舞感，这既给了一种梦境的渲染，也让人联想到古典绘画中的圣
母升天之类的母题。要提到的是，圣母也是处女的代表。

五　未来派艺术一瞥

1909年，意大利诗人马利奈蒂（Marinetti）在米兰组织了具
有政治含义的艺术运动。它的主旨是要将意大利从历史的重负中
解放出来，转而赞美现代的世界——机械、速度和力量等。1910
年，一些画家公开宣布对这一运动的拥护，相继发表了一系列的
宣言。未来主义艺术由此形成。在这一艺术运动的初期，艺术家
主要是采纳新印象主义的色彩技巧，而到了1912年在巴黎举行未
来主义艺术展时却体现出了立体主义的影响，以传达出对象的运

动感或速度感。

作为有组织的运动，未来主义只是持续到了1916年，该年，主将艺术家波丘尼在战争中的一次事故里死亡。但是，未来主义的影响却是无可估量的。不仅是俄国的未来主义艺术受到直接的影响，而且达达主义也与此有关。

波丘尼（Umberto Boccioni，1882—1916）无疑是未来主义艺术中最有影响的艺术家、理论家和唯一的雕塑家。他提倡与过去的艺术彻底分道扬镳，而他的创作所集中关注的就是两个方面：一是创作具有情感表现性的作品，二是再现时间和运动。在他的《未来主义绘画和非文化》一书（1914）中，他认为，如果说印象主义的绘画是使视觉的某一瞬间永恒的话，那么未来主义的绘画是要在一幅画中综合所有可能的运动。同时，与立体主义相对客观的态度不同，波丘尼指出，未来主义的绘画力图表达出人的灵魂状态。波丘尼相信，物品都可以通过有力量的线条反映出它们与环境的关系，透现出具有某种人格的品质和自身的情感生命。《瓶子在空间中的展开》再好不过地体现了他的这一观念。

波丘尼的雕塑理论如今看来具有相当的前瞻性。他早就主张在雕塑中运用诸如玻璃甚至灯光，同时建议在雕塑中引进电动机以创造出雕塑的运动感。遗憾的是，他在战争中死去，尚来不及将他的种种奇思妙想付诸实践。

《城市在上升》是一幅气势磅礴的作品。画面中一匹红鬃飞扬的烈马向左上方腾越，裹挟起暴风骤雨般的动势。马身上的蓝色尖角的辕套宛如马的翅膀，仿佛此时的马在飞翔。新印象主义的笔触在这里变成了动态十足的对象。画中四个或拉或挡的人物处于一种与红马同

图15-33

波丘尼肖像。

图15-34

波丘尼
《瓶子在空间中
的展开》(1912)。

向的对角线上，加强了向上运动的力度。一匹白马正与红马形成
对峙，这是另一种方向的动势。画中的脚手架正是未来主义艺术
家的所爱，因为在脚手架后面崛起的将是一个高楼，越来越向新
的高度逼近的建筑又何尝不是现代人的骄傲。正如《未来主义画
家宣言》所云，"一切都在动，一切都在奔驰，一切都在迅速变

图15-35

波丘尼
《城市在上升》
(1910—1911)，
布上油画。

迁。在我们的面前，事物轮廓从来都不是静止的，而是不停地在隐现"。

《街头喧哗入侵屋子》是波丘尼体现未来主义风格的又一作品，画家试图捕捉住外在的事物突如其来地涌入室内的感觉。无疑，对运动的凸现是此画的重点所在。就形式语言而言，我们可以看到后印象主义和立体主义的影响。画中伏在阳台栏杆上的人物明显的有三个，而且形式上极为相似，她们将观者的视线引向了画面的中央。为了强调喧哗的程度，画家用了极为热烈的色彩，同时通过对建筑物的扭曲来突出紧张的气氛和动荡的感受。画面上似乎飞扬的人物和奔腾的马更是在渲染如潮一般的音响。

《空间中持续的独特形式》是波丘尼在雕塑方面充分体现未来主义理念的杰作。在1912年发表的《未来主义雕塑宣言》中，波丘

图15-36

波丘尼
《街头喧哗入侵屋子》(1911)，布上油画。

图15-37

波丘尼
《空间中持续
的独特形式》
（1913）。

尼就曾经说过："绝对而彻底地抛弃外轮廓线和封闭式的雕塑，让我们扯开人体并且把它周围的环境也包括在里面。"此雕塑作品正是这样做的。其中的人物仿佛将大步流星的行走变成了一种动态的过程似的，极为生动地把内涵的力量和气势体现得淋漓尽致。雕塑上的每一个面宛如分析立体主义的片断，都在传达一种动的效果，甚至从总体上给了行走者某种飞舞的感觉。他的行走是如此有力，好像有某种确定的目标似的。形体和周围的空间不再有明显的界分，空间可以进入到雕塑之中。

六 抽象艺术和抽象表现主义

就广义上说，抽象艺术可以包括任何非再现性的艺术，其中找不到可以辨认的现实对应物（许多的装饰艺术就可进入这种范畴）。不过，我们这里取其狭义的用法，特指20世纪的那些有意抛弃自然的模仿的艺术形式。它们不管怎样，一般具有以下三种特征：第一，将自然的形体还原为最为简单的形式；第二，以非再现性的基本形式来构建艺术对象；第三，以自发的和自由的方式达到表现内在情感的目的。

康定斯基（Wassily Kandinsky，1866—1944）被认为是第一

个创作抽象艺术作品

图15-38

康定斯基肖像。

（1910）的画家。他出生
在莫斯科的一个商人家
庭。父亲是蒙古裔，母亲
是德国裔。他原是莫斯科
大学的法律讲师，不过，
从中学时代起，他就热爱
绘画。而且，在处身学术
生涯的同时，他越来越对
艺术感兴趣。1895年，莫
斯科的一次法国印象主义
画展曾使他无比痴迷，尤其是莫奈的《干草堆》令其印象至深。
1896年，他来到德国的慕尼黑学画。1903—1908年，他在西欧和
非洲旅行，所到之处有荷兰、瑞士、意大利、法国、北非，同时
也有几次回到俄国。其绘画的风格既有新艺术的特征，也有俄
国民间艺术的影响，色彩鲜亮，犹如野兽派。从1908年回到慕尼
黑之后，他决意放弃再现性的因素。1910—1913年完成的系列画
《构图》、《即兴》和《印象》等到了一种完全抽象的地步。根
据他的自述，他对非再现艺术魅力的理解来自于某天晚上进入自
己画室时的念头，当时他辨认不出自己斜置的一幅风景画画的是
什么，可是却因而发现一种异乎寻常的、自内而外闪光的美。

　　康定斯基以其绘画和理论发挥巨大的影响，是西方现代抽象
艺术的先驱。他也曾是著名的包豪斯学院的教授，先后成为德国
和法国的公民。

　　《蓝骑士》是康定斯基曾经组织的艺术团体"蓝骑士"名称
的出处。就画本身而言，它尚有写实的意味，不过，纯净而又亮
丽的色彩以及大面积的平涂处理既反映了画家对自然的一种把
握，也可以明显地见出印象主义绘画的影响。

　　《无题》是康定斯基里程碑式的作品，通常被认为是画家
的第一幅抽象画作品，尽管有人猜测他还有更早的抽象画的创

图15-39

康定斯基
《蓝骑士》(1903)，
布上油画。

作。全然抽象的画面拉开了一种新的艺术的序幕。画面中只有一
团团色彩斑驳的涂抹，无拘无束，自由舒展。对于这样的绘画，
由于缺乏对现实中的事物的确定指涉，因而难以引发自然的联
想。或许是联觉赋予画家以创作的灵感，是音乐感受引发出了

图15-40

康定斯基
《无题》(第一
幅抽象水彩画，
1910)，纸上铅
笔、水彩和墨
水画。

这样的色彩
表现。这种
导向音乐的
状态，也就
是说，一种
纯粹抽象的
境地，一种
"听得见的
色彩"，正
是康定斯基

的最爱。

《白色笔触》也
是一幅抽象构成的作
品。丰富的色彩关系
和形体在不可理喻的
空间中的分布，体现
出不同的力的方向和
张力，互相之间又都
有关联。它的耐看就
在于非写实的构图本
身，吸引而非排斥注
意力，换一句话说，
作品是一种视觉可以

图15-41

康定斯基
《白色笔触》
（1920），布
上油画。

深入和驰骋的对象。据说，在画这幅作品时，画家处于比较郁闷
的阶段。画中较多的深颜色可能与之有关。

《几个圆圈》是康定斯基精心经营的产物。若干个透明的圆
圈在一种旋涡式的"背景"上漂浮。这些圆圈或相互叠合，或互
不相关。几何的规整性与深色背景的肌理形成鲜明的对比。康定
斯基在这幅画中寄寓某种空想或精神性的东西。此画常常令人

联想到通常条件下不
可见的微妙的分子世
界，或者是星月满天
的太阳系。可以注意
的是，画家对圆形有
一种特殊的爱好，是
他用以表达宇宙的浩
渺和神秘的浪漫气质
的几何形体。

我们再来看美国
的抽象表现主义。

图15-42

康定斯基
《几个圆圈，
第323号》
（1926），布
上油画。

从20世纪30年代开始，西方艺术的中心发生悄然的变化。美国的艺术家显现出特殊的意义。到了50年代，纽约已经和巴黎分庭抗礼，成为西方艺术的又一中心。抽象表现主义就是引人注目的流派。

从20世纪40年代起，纽约的一些画家将抽象主义付诸实践。它甚至包括了并不抽象的画家和并非充满表现性质的艺术家。因而，它与其说是一种风格，还不如说是一种观念。具体地说，它是一种反叛的精神，要求分离于传统的风格和技巧，例如抽象表现主义的画家不能接受传统美学观念中的艺术作品的理想状态，而是主张作品的"未完成"形态，要求表现的自由性和自主性。无疑，这种对表现的自发状态的发挥的典型代表非波洛克莫属。

波洛克（Jackson Pollock，1912—1956）从1929年起在纽约学习绘画，受到过墨西哥壁画、超写实主义等的影响。40年代开始才画抽象画。1947年，运用所谓的"点滴和泼洒"法。他不用传统的画架，而是将画布放在地板或墙上，将铁罐里的颜料往画布上倾倒或滴洒；他也不用画笔，而是用棍子、铲子或刀子，有时将沙子、碎玻璃或其他杂七杂八的混合物撒播在画布上，形成一层厚厚的密集肌理。作画时，他在画布上或四周近乎迷狂地手舞足

图15-43

波洛克肖像。

蹈，全然沉浸在滴洒颜料、经营图案之中。所有的行动又都是事先没有准备的，凭借的全是无法预期的内心状态的自然释放。他的做法接近超写实主义的"自动创作"理论（automatism），表现的是一种无意识的心境。这也和印第安人用沙作画的方法相似乃尔。他在《我的绘画》一文中曾经说过："当我作画时，我不知道自

图15-44

波洛克在作画。

己在做什么。只有经过一段时间后，我才看到自己在做什么。我不怕反复改动或者破坏形象，因为绘画有自己的生命，我力求让这种生命出现。"由此，他获得了"行动绘画"的称呼。此外，他讨厌在作品上签名。确实，他要同一切传统规则决裂。

波洛克的名字也和绘画的"全满"风格联系在一起，画面上的任何一个局部都不是着意强调的部分，从而放弃了传统构图中的部分与部分的关系原则。他的画取什么形状和尺寸似乎都不是问题的关键。

《整整五呎》是波洛克行动绘画的一个绝好例子。整幅大

画热烈奔放，却又是一片抽象，似乎没有任何现实的指涉物。题目取自测量水深的单位，究竟表达何意，颇费思量，或许根本就无关紧要。不过，我们或许以此建立一些联想的线索。莎士比亚曾在名剧《暴风雨》第一幕第二场中有一首诗歌，题为《整整五㖊》，不过，波洛克的画是否与之有关，就不得而知了。[7]五㖊大约为将近十米的深度，在水中已经是挺深的地方。幽幽的绿蓝色和错综盘旋的线条是否暗示了画面就是深水中暗藏的漩涡，奇特而又神秘的未知水下地界，或者是一种困惑的印象？

《薰衣草之雾，第一号》是成名之后的画家所作，是一幅巨大的作品，大约长三米左右。色彩斑斓的乱涂乱抹千变万化，生气勃勃。据说，在画这幅画时，画家甚至用上自己的手掌。由于淡淡的薰衣草的温暖底色的缘故，一切都显得轻快活泼，也似乎柔情多了。整个画面富有

图 15-47
波洛克
《薰衣草之雾,
第一号》(1950,
局部),布上油
彩等。

疏与密、徐与迅、轻与重、明与暗等的诸多变化,而且,因为其
自然而有了格外的魅力。观众似乎无法在某一点上停留下来,而
需有一种视觉的游历。

　　波洛克的作品不仅在本土引起极大的反响,而且也波及了欧
洲的艺术领域,年轻的欧洲艺术家中不乏他的追随者。这是美国
艺术史中罕见的一种现象。

七　达达主义的破坏

　　达达主义是最激进地反叛欧美艺术中的装模作样(smugness)
姿态的运动。他们的创造成了对既有艺术的破坏。他们强调非逻
辑性或荒诞性,夸张艺术创作过程中的机遇。

　　"达达"一词的来历说法不一。最通行的解释是:它是艺术
家随意将铅笔刀插入字典而选中的,在德文中是呀呀学语的婴儿
叫爸爸时的谐音,在法文中是玩具木马的意思。婴儿的声音具有
一种从头开始的意义,而玩具也颇为吻合"一战"之后消极的、
无政府主义和玩世不恭的艺术家的形象。

图15-48

阿尔普
《根据偶然律
安排的拼贴》
(1916—1917)，
灰纸上撕碎和
粘贴的纸片。

达达主义运动从1915年开始。当时艺术家和作家们聚集在苏黎世确定了达达的基调。达达很快在欧美展开。1922年，他们在巴黎举办了国际达达主义艺术展。应该说，达达主义从一开始就没有认定某种特殊的艺术风格。主将阿尔普在绘画中试图发展一种带有蒙太奇和拼贴画特征的立体主义，而后来的发展，在诗歌中表现为无意义，艺术中则是现成物。

达达主义的影响波及超写实主义、抽象表现主义和概念艺术等。

我们这里只大略介绍法国的阿尔普和杜尚。

阿尔普（Jean Arp，1887—1966）出生在法国东北部城市斯特拉斯堡，当时属于德国。他少年时代就酷爱绘画。1909年，他到巴黎学习艺术。

阿尔普是一个多才多艺的艺术家，绘画、雕塑和诗歌都是他的所长。他崇尚偶然的、原始的艺术。事实上，他不仅仅只与达达主义有关。譬如，他和"蓝骑士"艺术家有过交往，曾以一幅半抽象的绘画参加过他们的第二次展览。20世纪20年代中期，他又参加过超写实主义的首展。30年代后，阿尔普主要创作雕塑，留下了极有特色的抽象作品。他在雕塑方面的影响超过了绘画的影响。米罗和亨利·摩尔都受其启发。

1948年，阿尔普发表了回忆录《走我的路》。1949年和1950

年，阿尔普访问美国，为哈佛大学完成了一件巨大的浮雕（木头和金属）。1954年，他赢得了威尼斯双年展雕塑的国际奖。1958年，他又为巴黎的联合国教科文组织大楼创作了壁画浮雕。

从1915年起，阿尔普开始发展了一种将撕碎的纸片扔在地上，然后将其拼贴的创作方法。这件构成优雅的作品就是一个很好的例子。它有有趣的、片段化的构图，其中不甚整齐的方块似乎是在空间里舞蹈。如题目所示，它不是通过艺术家的精心构思完成的，而是随意撕碎，洒落在纸上，再将其粘贴。他之所以要这么做，是由于他想创造一种完全摆脱人的干预、更加接近自然的作品。运用偶然律就是一种将艺术家的意志从创作的行为中加以排除的途径。

《五个白色和两个黑色形体的组合，变体III》也是根据偶然律制作的。就如在诗歌写作中采用固定的一组词语，然后进行各种各样的组合一样，阿尔普在艺术作品中也用了类似的手法，以达到无法想象的多样性，就如大自然安排花的品种一样。在制作这一浮雕似的油画时，阿尔普先是确定五个白色的生物形状的形体和两个较小的黑色形体，然后，他在白色底子上尝试各种各样

图15-49

阿尔普
《五个白色和两个黑色形体的组合，变体III》（1932），木板油画。

图15-50

阿尔普
《头与壳》（约
1933），黄铜。

的组合。尽管没有模仿自然，但是阿尔普的变体却有一种诗意的唤醒力量，让人联想到生命周期中内在的变化。

20世纪30年代，阿尔普从浮雕的形态转向独立的雕塑。在这里，《头与壳》就有了球根状的、隆起的形态。底座的那种盘卷的样子表达了生命成长中的自然力度。整个的形体很难确认为自然中的某一种动物的形态，却让人有颇多回味的深度。

《人的具体化》是一个系列作品中的一件。它也是表现某种生命的形态，但是又未必与人有关。通过这种纯粹形态的经

图15-51

阿尔普
《人的具体化》
（1935），石头。

营，阿尔普把雕塑本身
的抽象语汇的丰富性探
索到了某种极致的境
地。对于每一件作品，
艺术家往往作很多的变
体，以确定下最终和最
佳的形体，然后再给予
一个什么名称。形体本
身是最为重要的。

图15-52

阿尔普
《孔》(1962)，
不锈钢。

　　阿尔普的雕塑作品
往往尺寸不大，很多人
并不清楚某个样本一旦
放大并且置于露天的空
间是否依然魅力十足。

《孔》是一个特别有力的例证。这是1977年铸造的。它矗立在巨
大的园林空间里，仿佛浮雕似的简单形体以极为优雅的自然形态
散发出说不清道不明的意味。因而，阿尔普的雕塑为现代抽象雕
塑的可能性提供了最有说服力的榜样。

　　再来看一下杜尚。

　　杜尚（Marcel Duchamp，
1887—1968）出生在一个
公证人家庭里。父母都崇
尚文化，四个孩子都成了
艺术家和诗人。1904年，
杜尚到巴黎投靠两个放弃
了法律和医学而转向艺术
的哥哥。1906年至1910年
期间，杜尚在不同的风格
间犹豫不决，而野兽派和
立体主义是最显著的影响

图15-53

杜尚肖像。

图15-54

杜尚
《布雷维约的
风景》(1902)，
布上油画。

图15-55

杜尚
《走下楼梯的裸
体》(1912)，布
上油画。

来源。1911年至1913年，他成为"黄金分割"画家小组的成员。杜尚试图用立体主义的技巧在画布上表现运动感，这使他向未来主义靠拢。《走下楼梯的裸体》(1912)在独立者沙龙展上展出，招致激烈的批评。1913年，此画却成了纽约军械库展[8]的注意焦点，使杜尚一夜成名。尽管有许许多多的观众为之愤慨，但是也有人为欧洲艺术与学院派的传统艺术的决裂而兴奋不已。

1913—1914年，杜尚搁下绘画而转向现成品的雕塑。至今人们依然难以确定，艺术家是要寻求艺术的新形式抑或要制造丑闻。杜尚赫赫有名的现成品作品就是1917年展出的《泉》——一个孤离出来的小便池，强烈

地显现了杜尚对资产阶级艺术观念的极度蔑视。不过，杜尚没敢在上面署上真实的名字，而是用了一个假名（R. Mutt）。

1915—1923年，杜尚重新回到绘画。1923年以后，艺术家几乎不碰艺术，而是下棋、撰写艺术批评以及参加文学活动等。

杜尚的作品远非洋洋大观，可是，他却是20世纪最有影响的艺术家之一。他在光学错觉、电影、活动结构以及现成品领域里的诸种尝试为光效应艺术（op-art）、动态艺术（kinetic art）和装置艺术等新的艺术形式铺设了道路。在其晚年，他俨然是新一代的美国年轻的前卫艺术家心中的一个偶像。

《布雷维约的风景》可能是杜尚15岁时的作品。从这一作品看，杜尚的艺术感觉还是不错的，对于光与影的把握显然受到了印象主义的滋润。

杜尚显示自己实力的作品是《走下楼梯的裸体》，它完全摒弃了传统绘画中对女性裸体形象的描绘惯例。画家根据一摄影师的连续性照片，先是画出一组草图，其中的几个人体连在一起，仿佛是一种音乐的节奏，自上而下地前进。人物运动过程中的不同阶段的形象似分又合，传神地传达出一种动态与速度。

这幅最初在巴黎展出的作品甚至没有逃过立体主义艺术家的批评。但是，此画在美国一露面就为杜尚赢得巨大的影响。

《L.H.O.O.Q的印刷品》是杜尚利用现成的印刷品制作的曾经声名狼藉的作品，他在名画《蒙娜·丽莎》的复制

图15-56

杜尚
《L.H.O.O.Q 的印刷品》(1919)，现成印刷品加铅笔画。

品上用铅笔给女主人公画上了八字胡子，同时又在画面外的下方写上了"L.H.O.O.Q"。但是，这确实体现了杜尚所信奉的"破坏即创造"的观念，同时展示了杜尚在文字游戏方面的机智。如果以英文的读音判断，那就是"LOOK"（看），仿佛是杜尚对观众的一种要求；如果以法文的读法来读的话，就变成"Elle（L）a ch（H）aud（O）au（O）cul（Q）"，意思是"她有一个热乎乎的屁股"，对传统进行了辛辣的讽刺；如果再反过来读的话，又变成了"QOOHL"，即英文中的"cool"（冷）的读音。

八 巴黎画派和莫迪里阿尼

在巴黎这个艺术中心里有一批艺术家，他们大多来自法国以外的地方。一方面他们热切地探求和研究现代艺术语言，但是，另一方面，又没有直接参与任何名目繁多的艺术社团，因而很难将他们加以归类。或许正是他们对自己的风格追求的执著和边缘化的状态，他们的个性显得尤为鲜明和突出。所以，有艺术史学者将他们称为"巴黎画派"，其实他们恰恰是最没有什么共同之处的。

这里，我们只是谈一位画家——莫迪里阿尼。

莫迪里阿尼（Amedeo Modigliani，1884—1920），出生于意大利西北部的古老城镇里弗诺，这是一个文化悠久的地方。画家的父亲是小银行家，后来破产了；母亲则是个性鲜明的教师。他14岁时，严重的胸膜炎使其中断了学校的学习，同时一直影响他的健康状态。

从1902年到1906年，他跟随一位坚持户外作画的艺术家学画，不过，在广泛的游历中，意大利文艺复兴时期的艺术对他影响深远，尤其是波提切利的优雅风格令其终身受用。

1906年起，莫迪里阿尼在巴黎整天泡在有艺术家聚集的咖啡馆或酒吧里，受到了野兽派和塞尚等的影响。他先是在布朗库西的影响下痴迷于雕塑，广泛地吸取原始艺术的养分。后来"一战"爆发，雕塑的材料显得过于昂贵，兼之身体欠佳，他就回到了绘画。

事实上，他的那些最出类拔萃的作品都完成于他短暂生命的最后五年间，而且，题材相当集中，大多都是肖像画或女性人体画。莫迪里阿尼是一位高产的艺术家，早期在意大利画的作品大多佚失，而从1906年至1920年，他大约画了420幅油画、无数的素描，同时留下了31件雕塑。

1917年12月3日，莫迪里阿尼的首次个人展开幕。不幸的是，画展的地点就在警察局的对面，局长耳闻画家颇多女性裸体画，就在开幕的几个小时后逼迫画家关闭画展。

莫迪里阿尼擅长肖像画和人体画。在他的笔下，所有的人物形象均被夸张地拉长，形体显得简单而自由，却又有非凡的优雅和诗一般的韵味。

《马克斯·雅各布肖像》以其线条绷直的脸部勾勒和对脸部特征的恰到好处的把握体现了莫迪里阿尼的娴熟的技巧和富有个性的才情。同时，此画的构图也可以看到立体主义的几何风格的一些影响痕迹，但是，画家又与之拉开了很大的距离。而且，由于画家曾经在四五年时间里一直从事雕塑的创作，试图从非洲雕塑中获取灵感，因而，此画也有一些雕塑的特点，例如脸部的造型（特别是鼻子

图15-57

莫迪里阿尼肖像。

图15-58

莫迪里阿尼
《马克斯·雅各布肖像》(1916)，布上油画。

部分）很有非洲木雕的味道，至少和毕加索《阿维农少女》中的形象有相类的地方。此外，在眼睛的描绘上也有立体主义的意味，不过，莫迪里阿尼的神奇之处在于，即使他不画人物眼睛的瞳仁也依然有可能传达出一种特殊而又微妙的情感含义。背景上的直线条和大面积深色的色块，加强了人物的阳刚气，也平添了某种惆怅的情绪。

　　莫迪里阿尼从1916年到1919年间大约画了二十多幅女性裸体画，而其中差不多一半的作品是在1917年完成的。与画家所作的肖像画大多是以朋友和情人为模特儿不同，这些裸体女人像虽然和肖像画有不少形式上的相似性，不过她们到底是什么人，至今仍是个不太清楚的问题。因而，莫迪里阿尼的女性裸体画不仅去除了神话传说的成分，甚至还把现实的指涉意义降低到了最小的地步。这或许是将这类画作的形式经营的意义推到了一种极为重要的地位上。在《露背的裸女》中，体态优美的裸体女性占满了整个画面的宽度（莫迪里阿尼的裸体女性像中的人物几乎都是将手和脚伸出画面之外的），仿佛是一种拉近了镜头距离的摄影画面。深色的床垫映衬出肌肤的魅力。大面积的色块显得舒展而又温馨，恰好是吻合女性裸体画的情调的。

图15-59

莫迪里阿尼《露背的裸女》（1917），布上油画。

图15-60

莫迪里阿尼
《斜倚的裸女》
（1917），布上
油画。

　　《斜倚的裸女》中横卧的女性自信地舒展着身体，微微侧转了身体的下半部分，双臂枕在脑后，白色的枕头衬着秀气的、泛着红晕的脸。她抿着嘴，目光正默默地对着观者的方向，透露出迷人而又不俗的情色。画家精到地处理了从女性的秀发、背景上深褐色的墙壁、红色的床垫、人体的肤色，一直到白色的枕头的色彩系列，而优美、精练明快的轮廓线令人称绝。

图15-61

莫迪里阿尼
《穿晚礼服的红
发少女》(1918)，
布上油画。

　　《穿晚礼服的红发少女》是莫迪里阿尼的又一肖像画佳作。与其他的肖像画一样，这一作品也仅仅以极少数的生动细节就获得了极为神似的效果。少女穿着一

件无领的黑色晚礼服，微侧着头，惬意而非刻板地坐在椅子上，右臂搭在椅背，而左手则放在腿上。除了形体和线条的优雅之外，艺术史学者还往往津津乐道其中的色彩。我们知道，画家特别喜欢带有铁锈或铜一样的红色。在这里，他将这种色彩用于少女的秀发上，可能不是因为写实的缘故，而更可能是画面的一种特殊的点化，使之具有格外生动的面貌，从背景上仿佛呼之欲出。

令人惋惜的是，才华横溢的莫迪里阿尼是生活在酗酒甚至吸毒和放浪形骸之中的，而又一直受贫穷的折磨，最后是死于严重的肺结核。他短暂的一生宛如灿烂的彗星一般，仅仅是一闪而过。

九　超写实主义和达利

超写实主义是起源于法国的一种文学和艺术运动，繁荣于20世纪20年代和30年代。其特征是痴迷怪诞和非理性。但是，它与达达主义的非理性不一样，超写实主义并非是消极和虚无主义的，艺术家们信奉弗洛伊德的精神分析，追求无意识的梦幻，因而作品充满了想象力、神秘性和象征性。

我们介绍西班牙的画家达利。

达利（Salvador Dali，1904—1989）出生在巴塞罗那附近的小镇费格拉斯，父亲是个公证人。"达利"这一名字其实是他那在襁褓期就夭折的哥哥的名字。他的家乡加泰罗尼亚地区是一个古老而又独特的地区，富有深厚的文化气息。那是出过许多文化名人的地方。达利从小就喜欢绘画，并对周围生活中异常的、新奇的事物具有高度的好奇心。达利十岁时得到一个德国艺术家赠送的一套颜料。1919年，少年达利第一次参加画展，在菲格拉斯剧院展出自己的作品，并售出了自己的几幅作品，受到了当地报纸的好评。1921年，他进入马德里圣费南度美术学院学习，但是学院传统的教学无法传授给他渴望学习的东西。他潜心钻研现代主义艺术，大受启发。1925年，身为学生的他以15幅画在巴塞罗那首次举行个展，获得了巨大的成功。毕加索也光临画展并给予很高的评价。翌年，达利到巴黎拜

访画室里的毕加索。不过，由于拒绝参加学院的理论课考试，达利被圣费南度美术学院开除。1929年，他开始超写实主义的创作，而其自我宣传的过人之处[9]使其成为超写实主义画派的巨擘，并最具影响。1934年，达利借了毕加索的五百美元第一次到纽约。1936年，他再到纽约时却已是《时代杂志》

的封面人物。1938年7月19日，达利专程到伦敦去会晤自己的精神领袖弗洛伊德，可是或许后者是趣味相对保守的人，对画家并不热情。1939年，达利到纽约为世界博览会创作了以《维纳斯之梦》为题的展览环境。1941年，美国的《生活》杂志发表有关达利的特写文章。1983年，画家画了最后一幅画《燕子的尾巴》。

他的绘画采用学院派的那种精细的写实手法，但又是去表现非真实的、疯狂的梦境空间，所谓"手绘的梦境摄影"（达利语）。达利是一个绝顶聪明的天才，多才多艺，绘画、雕塑、珠宝设计、舞台美术、平面设计、长篇小说和传记写作甚至电影制作等无一不精。他经历过立体主义、未来主义等，但是始终寻求和保持自己的语言活力。他的一生除了与佛朗哥有染而颇受诟病以外，荣誉源源不断，无以计数。

《记忆的延续》一画尽管尺幅不大，却是达利一幅最为著名的作品。题目似乎有双重的含义，一是画家在表述某种难忘的记忆，二是画家要让这幅画的观众获得永远的记忆。画中所有坚硬的东西都不可理喻地在一种荒凉而又空旷的梦境之中变得软弱无力，而金属制品（怀表）仿佛具有了奇特的有机性质，竟然像一块腐烂的肉一样招来蚂蚁。在这里，达利以一种所谓"愚弄和麻痹眼睛"的高超技巧描绘出了极度写实但又整体令人迷惑不解的

图15-63

达利
《记忆的延续》
（1931），布上
油画。

场景，从而使人彻底怀疑现实。那些柔软扭曲的钟表就像是过软的干酪或是比萨饼。平台上的树已经枯萎。画中央的地上斜躺着的古怪动物（是鱼，是马，是人？）也没有了活力，它既让人觉得熟悉，又使人感到陌生。在这里，时间肯定失去了所有的本意，而所谓的持续是与这样的景象相伴随的：蚂蚁（达利作品中的一个常见的主题）代表着腐朽，尤其是蚂蚁进攻金表就更是如此了。一只蜜蜂停在变形的表上，不知何为。画中的光的关系也是一种不可理喻的状态。

不过，在这幅经典的超写实主义的绘画里，达利倒是留了一些非梦幻的、完全写实的因素，譬如画的远景处的那些金色的悬崖正是画家故乡加泰罗尼亚的海边景色。

自从1929年达利参与了超写实主义运动以来，他就形成了所谓的"偏执狂的苛求"式的方法，就是说，他要最细致地挖掘其内心幽深处的诸种幻觉或冲突，并由此引起观者的移情反应。在《液体欲望的诞生》这幅描绘得精益求精而又极为费解的作

图15-64

达利
《液体欲望的诞
生》（1931—
1932），布上油
画和拼贴。

品里，达利似乎表述了他内心中太多的无意识的内容。有研究者
认为，此画是画家对威廉·退尔传说[10]的一种挥之不去的恐慌
和迷惑。因为，这一传说在他的心中就代表着一种来自父亲的暴
力的原型主题。从1929年起，类似的反抗父亲的主题就频频地出
现在他的笔下。确实，达利由于父亲对自己的态度而长期地有一
种与之决裂的冲动，并且还部分地因为这一原因而蹲过监狱。画
中的父亲、儿子（或许还有母亲）都被转化和融和成了画的中央
的一个古怪的形象——似乎是雌雄同体。威廉·退尔的苹果被一
块面包所替代，正要放在其头顶上。面包上又维系着一块令人压
抑的、不吉祥的黑色云朵，上面又流淌着水滴。黄色的、类似奶
酪的东西上有一个蛋形的物体，下面还有一个圆洞，有一个人正
在往里探看；右边有一个人正在往中间的一个脚盆里倒什么液
体……这一切似真如梦，难以理喻。最具戏剧性的无疑是中央的
形象的那种被压抑的、带有罪疚感的欲望，这体现在其对一头鲜
花的女性的矛盾态度和姿态上。

　　《那喀索斯的形变》以丰富的色彩、写实而又匪夷所思的细

图15-65

达利
《那喀索斯的形变》(1937)，布上油画。

节以及对古典的神话题材的借鉴等体现了达利的过人的驾驭技巧。画家有意起用那些在古代同题材的画作中的形象因素（如北欧的画家博斯的作品中的狗、远处背景中的裸体舞蹈者）以引来比较和参照。与《记忆的延续》一样，此画也包含了死亡、腐蚀等的迹象。地上的那只大手上爬着蚂蚁，已经快要全部变成石头了，那喀索斯的头部几乎无异于大手上的长出了古怪植物的鸡蛋，已经出现了裂缝。右下角的狗正在舔食鲜血……这显然是一种"旧瓶装新酒"的做法，然而，正是通过如此的转义，营造了更为丰富的意蕴。

《圣安东尼的诱惑》是一幅宗教题材的画作。博斯、布勒格尔和塞尚等画家都画过，而福楼拜为此花了三十年之久写小说。

圣安东尼是3世纪时生于埃及的基督教圣徒。父母去世后，他将家产悉数捐给了穷人，而自己则退隐到了沙漠之中的高山上，在那儿独居了许多年。在沙漠中过苦行生活的圣安东尼常常会产生一些具有诱惑力的幻觉，受到鬼怪的袭击或是色情的逗引。只有在灵光中出现了上帝的形象，妖魔化的形象才会遁逃。有一天晚上，他在幻觉中被肉欲的诱惑和哲学的怀疑所包围。在

图15-66

达利
《圣安东尼的诱
惑》(1946)，布
上油画。

图15-67

达利
《最后的圣餐礼》
(1955)，布上油
画。

这里，达利将赤身裸体的圣安东尼置于画面的左下角，他的右手
高举着十字架，仿佛以此抵抗迎面而来的诱惑，而他的左手托在
身后的石块上，支撑着虚弱的身躯。画面中央是一组动物，马和
大象的四肢显得出奇的细长，构成一种莫大的气势。它们背负的
裸体女性或高高站着，或在房子与祭坛似的结构里。但是，从为
首的马高高抬起的前腿看，圣安东尼的抵抗显然是在起作用。

　　《最后的圣餐礼》同样是一个著名的宗教题材的作品。但

是，达利运用超写实主义的描绘，既将坐在餐桌中间的耶稣加以突出（其他的门徒均低下头来），又让他的一段躯体透映在五角星的玻璃屋顶上。在这里，画家一方面表现了神圣和宏大的题材，同时又何尝不是在表现一个普通和"微观的"梦境。

十 英国雕塑家亨利·摩尔

20世纪中有一些艺术家是很难归类的，但是他们又是公认的最杰出的艺术家。英国的雕塑家亨利·摩尔就是这样的一个例子。他是上世纪最有成就的雕塑家之一，而在公共雕塑方面又可能是无以匹敌的。同时，从上世纪40年代后期开始，他在英国国内绝对是最有影响的艺术家。

亨利·摩尔（Henry Moore，1898—1986）是矿工的后代，在"一战"中服过役。他曾在皇家艺术学院学习和教书。他反对学院派的雕塑，注重雕塑的抽象性倾向（主要是来自自然的有机形体）的同时，凸现材料本身的美感。大略说来，亨利·摩尔的作品在与自然的极度亲和的倾向、从原始意味中凸现现代性的风采以及诗意与浪漫化的抒情等方面给人印象至深。

图15-68

亨利·摩尔。

第一，与自然的极度亲和倾向。

也许是因为英格兰宁静而又旖旎的自然风貌，也许是由于父亲是矿工，从小就对自然本身的演化痕迹有了特别的感受的缘故，对于自然物的理悟，亨利·摩尔较诸其他人，更有别具一格的意识。他对自然的造化所留下的形体既有天生般的敏感，也有在自己的作

品中移植、提取、放大或者幻化这种形体的过人手笔。他的灵感源源不断地取诸自然本身，又反过来启示人们以新的眼光来面对和亲验自然。所以，他的作品不仅点化了自然的灵性，而且也为人们拓展了极其奇妙的视觉经验空间，就如英国诗人兼画家威廉·布莱克所感悟的那样，"从一粒沙里看出一个世界"，内在地蕴涵了英国人的精神气质。确实，他对自然本身的艺术造型是一种奇特的提纯的过程，所以，有些作品到了最后，就让人颇费解。但是，他的这类作品一旦融入环境乃至大自然本身时，却时常又有令人产生顿悟的莫大愉快。源自自然的精华就应该无阻无碍地融入自然本身——这无疑是室外或公共性的雕塑的本意所在。亨利·摩尔显然没有忘记这一点，而且是将它演绎到了无以复加的精彩程度。他屡次地让人们体会到艺术与自然和谐一体甚至衍化为锦上添花是一件多么令人惬意的事情！

正是为了最大程度地贴近美妙的自然，亨利·摩尔有意和正统的学院派的东西拉开了一定的距离。出于对自然的充满生命活力的理想与形式的崇尚，学生时期的亨利·摩尔就深深地迷恋于大英博物馆中的古代墨西哥和苏美尔的雕塑作品。1925年，亨利·摩尔获得一笔旅行资助使其得以远足意大利，对乔托、马萨乔等人的湿壁画中的体积感和力度有了更深的体悟。30年代时，他对阿尔普的作品倾羡不已，也使得他更自信地沿着一种与正统的学院派有异的创作道路向前迈进。在他早期的作品，他有意识地要回到古代的传统，一反常见的路子，采用了雕而不塑的做法，而后期的作品也有这方面的明显痕迹，譬如60年代以后的作品就是如此。

在亨利·摩尔的一生中，特别是有机会居住到肯特附近之后，自然的、田园的背景确实显得越来越非同寻常。他曾经写道："在这儿，我第一次在工作的同时看到3英里或4英里的乡村风光，我可以将自己的雕塑与之联系起来。空间、距离以及风景作为我的雕塑的背景和环境变得非常重要。"〔11〕虽然他曾经参与过为建筑物做雕塑的委约订制（如《西风》），但是那不是什么愉快而又成功的经历。甚至到了后来，他的雕塑似乎有点回避与建筑的联系了："我宁愿将一件雕塑放在风景之中，几乎什么风景都可以，也不愿将雕塑放在我所知道的最美的建筑内或建筑

上。"〔12〕由此可见，亨利·摩尔对自己的作品与自然(风景)的关系是极为看重的。50年代和60年代所创作的斜倚的人体雕像也是为了让人想起自然中的事物。莫奈和修拉笔下的宏伟风景好像特别能打动他的内心："正是这种人物与风景的融合。这就是我在雕塑中竭力要做的东西。这是隐喻人与大地、山以及风景的联系。就像在诗歌里，你可以说，群山好像公羊似地跳跃。雕塑本身就是像诗一样的隐喻。"〔13〕

令人不无惊叹的是，固然亨利·摩尔看重某些自然形体本身所固有的流畅、柔美，但是他的作品依然丝毫没有媚俗的纤弱气息，而是柔中有刚，甚至比强悍的姿态具有更内在的力度。

第二，从原始意味中凸现现代性的风采。

亨利·摩尔对原始艺术的痴迷是名副其实的。他对非洲、大洋洲和墨西哥的原始艺术都产生过极为浓厚的兴趣。

图15-69

摩尔
《拱》(1963—1969)，玻璃纤维。

首先，这些艺术是给了他有关材料的独特认识。我们知道，绝大多数的原始艺术作品均体现了对材料原质的保留。这也使亨利·摩尔异乎强烈地认识到了"忠实于材料"的重要性，因为就如他自己所说的那样，那"是在原始的作品中如此清晰可见的艺术的首要原则

之一……艺术家们显现了对手中材料、其恰如其分的使用和诸种可能性的一种本能的理解"[14]。譬如，非洲的艺术家就知道，木头纤维的一致性可以使得形式有开放的特点，他会让手臂与身躯分离，在腿与腿之间形成空间，而人的脖子则又可以特别颀长；相比之下，墨西哥的雕塑则另有独特的"石头性"。他的赞美显然是由衷的："它的'石头性'，我指的是它的材料的真实性、惊人的力量；在我看来，它丝毫不丢失感性，形式创造的惊人的多样性和丰饶性，以及它对形式观念的完全三维的把握，是其他任何时代的石雕所无与伦比的。"[15] 正是对材料本身的这种理解，使得亨利·摩尔的作品有了与众不同的风貌。

其次，原始艺术也促使他从一个特殊的角度反思西方雕塑本身的艺术规定性。他曾经感慨地说："……它最终使我明白了，有关艺术中物化之美的写实观念源自公元前15世纪的希腊，它仅仅只是世界雕塑的主流传统的一个分叉，而我们自有的同样是欧洲的罗马式和早期哥特式的艺术才处于这种主线上。"[16] 这显然已是相当郑重其事的态度，因为艺术家已不是以猎奇的眼光捕捉和挪用原始艺术的养分，也不是寻求什么启示和发现，而是期望一种骨子里的接近甚或要融会其中而以此为荣。也正是由于这样的觉悟，亨利·摩尔作品中的原始性显得自然而又贴切，而不是那种局部的和外烁的因素而已。当然，这不是说，他所有的作品都与原始性有关，他有时也采取了一种相对理性的、超然的态度来看原始的艺术。不过，原始艺术赋予了亨利·摩尔的作品以一种独特的精神追求，却是不争的事实。

最后，原始艺术的力量感更是亨利·摩尔心仪不已的目标。1934年，他曾经这样明确地写道："对我来说，作品首先要具有自身的活力。我的意思不是说对生命、运转、身体动作、欢跃舞蹈的人等的一种反映，而是说一件作品可以内在地具有一种郁积的能量、一种自身的强有力的生命，与其可能再现的对象无涉。当一件作品有了这种强大的活力，我们就不是将它与美这个词联系起来。晚期的希腊或文艺复兴时期意义的美，并不是我的雕塑的目标。"[17] 像《国王与王后》这样的作品，按照亨利·摩尔的解释，是与今天的国王与王后"没有任何的关系的，而是更多地与古老的或原始的国王相联系"[18]。据说，有时连艺术家本人也有点说不清形象的含义；他曾经把这一作品比喻成给自己的女儿朗读童话故事，也就是

图15-70

摩尔
《国王与王后》
（1952—1953），
青铜。

说，它至少是有如童话般的性质。[19] 尽管亨利·摩尔对著名的艺术心理学家纽曼（Erich Neumann）的《亨利·摩尔的原型世界》一书有些异议，但是此书确实凸现了他的艺术中的远古的、原始的以及集体无意识的内容，特别是所谓的"原始母亲"（Primeval Mother）的含义。[20] 不难见出，亨利·摩尔对于原始性的题材和语言的把握是一种长期坚持的践履。

他的这种在时间的方向上似乎是走向过去的努力，究其实质，却是一种对现代性的执著和强化。他在自己的速写本上曾经记下了这样的愿望："把雕塑形式（力量）和人文感受性，也就是说，把原始性的力量和人文主义的内容结合起来。"[21] 最原始的也就是最现代的，这在他的作品中成了一种异响，令人耳目一新。譬如，与古典的雕塑不同，人物的头部在亨利·摩尔的作品中不是显得那么举足轻重，也不复是结构或表现的中心所在，取而代之的是作为结构的重点的腹部。这既是对远古的造型语言的深情呼应，但同时也显然是激进的、绝对前卫的，而且，所有这样的结合是何其无懈可击。

第三，诗意与浪漫化的抒情。亨利·摩尔的作品是诗意盎然的。从斜倚的人体、母与子一直到抽象的形体等，都无不流淌着隽永的情致，令人遐想无穷。因而，可以说，亨利·摩尔是一位20世纪最富浪漫气质的雕塑家。

把浪漫性和亨利，摩尔联系在一起，并非一种个别而为的观感。英国著名的艺术批评家赫伯特·里德（Herbert Read）就曾认为，摩尔"从自然的有机与无机的形态中汲取人的意象"是一种颇为浪漫的追求。我们知道，赫伯特·里德是亨利，摩尔的亲密朋友。30年代时，他们俩以及像本·尼科尔森（Ben Nicholson）、巴巴拉·赫普沃斯（Barbara Hepworth）等艺术家均住在汉普斯坦德（Hampstead）一带。作为这些艺术家的现代追求的公共代言人，赫伯特·里德的评述当是可信的，而且有可能是艺术家自己也认同的；无独有偶，阿恩海姆也指出过，摩尔的结构风格是一种非理性的再现，一种浪漫派的倾向，而且在发展、变化和相互作用的事物中培育了一种神秘的、不可触摸的性质……[22]

值得注意的是，亨利·摩尔作品的浪漫诗意并不完全只是那种需要人们在回味时才能体验到的韵味。相反，在人们的视觉接触雕像的形体并随之"舞蹈"的时候，所有的感受、联想、想象和沉思等就会立时奔涌不绝，"万蛰竞萌"了。如果说许多浪漫派作品的情致尚需要相当的叙述涵量的触发和推动的话，那么，亨利·摩尔的作品（特别是那些较为抽象的作品）更主要的是通过其形式自身的力量营造强烈的诗情氛围。因为，亨利，摩尔作品本身的结构语言从一开始就牵引着观者的自由而又活跃的心理反应。尽管他的雕像是沉默的和静态的，但是，由特殊的形式（变体）所给予的过渡、转折和承接等无疑有效地创造出了一种静中见动的抒情特点，宛若充满时间性意味的、流动着的歌唱性。

令人迷恋不已的是，亨利·摩尔作品中的形体构成尽管多有相似之处，却并没有什么重复的单调色彩。这跟艺术家对形式语言的深刻领悟与天才般的锤炼有密不可分的关系。亨利·摩尔并不在意复录眼睛的所见，而更是把艺术家的使命看做是一种融为一体的独特形式格局的创造。他的天分就体现在善于将多样的、分散的部件整合成一个仿佛具有音乐性的组合。他的激进之处表现为大刀阔斧地把过于有个性特点的形态，譬如人物

图15–71

摩尔
《锁合》(1963—
1964），玻璃纤
维。

图15–72

摩尔
《有尖端的椭圆
形》（1968—
1969），青铜。

的脸部、手和脚等，均一一去除掉。这就为雕像总体效果上的简洁、明快的动态意味创造了铺垫。他几乎与那些静态倾向明显的形体保持相当的距离，像正方体、球形体和圆柱体等就很少成为雕像的主调造型。他极为偏爱那些圆润的、渐渐变大或变小的形体，从而为观者的视觉提示运动方向明确但又有变化的动感。他总是回避分界过于绝对的形体关系，形体与形体之间总是相互流动或相互呼应，于是均衡与变化同时可以并存。当然，形体本身的含混性所暗示的隐喻意义（譬如女性、母亲、养育和大地等）的宛若天成，是亨利·摩尔的浪漫诗情的最高具现。

当然，他也有将雕塑分为两部分的奇特处理。但是，这种二分与其说是断裂和解体，还不如说是一种分而不断的连续，是艺术家刻意造就的视觉的旅行，也就是说，为了唤起更为丰富的诗情。就如他自己也解释过的那样，"如果一件雕塑是两个部分的，它就会有更多的惊奇，人们就会有更多的意想不到的观感……雕塑就如一种游历。在你返回的时候也有一种不同的景致。"[23]

图15-73

摩尔
《斜倚的人体》
(1979)，青铜。

图15-74

亨利·摩尔
《两件的斜倚的
人体：尖端》
（1969—1970），
青铜。

难能可贵的是，对于传统的主题的思考使得艺术家有机会进一步地反思超越的契机。40年代时，他受委约，为一教堂雕刻《圣母和圣子》。这是许多艺术家（包括米开朗琪罗）都创作过的主题。但是，亨利·摩尔此时却别有雄心，他要实现一种与众不同的理想境界。他说："在日常的《母与子》的观念里缺少的是素朴和高贵以及某种宏大的气息。"〔24〕所以，他更加在意于突出一种非同寻常的崇高意味。比如，把那种以亲情为中心的母与子主题推向纪念碑般的效应，那是何其浪

图15-75

摩尔
《母与子：方块
座》模型(1983)，
青铜。

漫、抒情的大手笔！而且，可以注意到的是，亨利·摩尔的作品常常使人有小而又大的奇特感受。那些小巧玲珑的雕塑模型，总是透现出或提示着某种不凡的气度，内涵的力量已然超越了体量的限制。

亨利·摩尔，20世纪的雕塑王国中的一位自由自在的独行者，他的意义当是说不尽，也道不完的。

注　释：

〔1〕 See *The Times*，April 27，1937.

〔2〕 现代的一种极度强调形式的最简化状态的抽象艺术画派，也被称为ABC艺术、最低限度艺术、抽象还原艺术和排斥性艺术。

〔3〕 伊卡洛斯是希腊神话传说中的建筑师和雕刻家代达罗斯的儿子，他用蜡和羽毛造成翼翅逃出克里特岛时，因为过于飞近太阳，蜡翼受热后融化，坠海而死，从古代起就有很多以此为题材的绘画作品。

〔4〕 See Ian Chilvers，Harold Osborne and Dennis Farr，ed.，*The Oxford Dictionary of Art*，p.345.

〔5〕 See Ian Chilvers，Harold Osborne and Dennis Farr，ed.，*The Oxford Dictionary of Art*，Oxford University Press，1988，p.346.

〔6〕 See Arne Eggum，*Symbols and Images*，exhibition catalogue，National Gallery，Washington，D.C.，1978，p.391.

〔7〕 诗是这样的："五噚的水深处躺着你的父亲／他的骨骼已化成珊瑚／他眼睛是耀眼的明珠／他消失的全身没有一处不曾／受到海水神奇的变幻／化成瑰宝，富丽而珍怪……"译文出自朱生豪，见《莎士比亚全集》(1)，人民文学出版社，1988年。

〔8〕 军械库展，即1913年2月17日至3月15日在美国纽约举行的"国际现代美术展"，由于展地是在美国69兵团军械库大楼，故有此名。大约1600件欧洲现代主义艺术作品参加了展览，成为美国历史上最为重要的美术展事，展览后来又到芝加哥美术学院和波士顿巡回展出。它不仅唤起了美国公众对现代艺术的关注与争论，同时也推动和改变了美国绘画的走向。

〔9〕 例如，1936年伦敦的超写实主义展览的开幕式上，他竟然穿一身潜水服登场，声称这就是他的创造力的源泉。

〔10〕 威廉·退尔（William Tell），瑞士的传奇英雄。据说，他蔑视当局，曾被迫向放在儿

子头上的苹果射箭。

〔11〕See Doreen Ehrlich, *Henry Moore*, p.14, Crescent Books, 1994.

〔12〕Ibid.

〔13〕Ibid., p.20.

〔14〕Henry Moore, "On Primitive Art", cited in *Henry Moore*, P.xliii-xliv, Curt Valentin, 1946.

〔15〕See Doreen Ehrlich, *Henry Moore*, p.24.

〔16〕Henry Moore, "On Primitive Art".

〔17〕See *The Oxford Dictionary of Art*, p.340.

〔18〕See Doreen Ehrlich, *Henry Moore*, p.42.

〔19〕See Laurie Schneider Adams, *Art and Psychoanalysis*, p.78, IconEditions, 1993.

〔20〕See Erich Neumann, *The Archetypal World of Henry Moore*, trans. from the German by R. C. F. Hull, London, 1959, and Norman Bryson et al ed., *Visual Culture: Images and Interpretations*, p.69, Wesleyan University Press, 1994.

〔21〕See Doreen Ehrlich, *Henry Moore*, p.64.

〔22〕参见阿恩海姆：《亨利·莫尔之洞——论雕塑的空间功能》，《走向艺术心理学》，黄河文艺出版社，1990。

〔23〕See Doreen Ehrlich, *Henry Moore*, p.64.

〔24〕See Doreen Ehrlich, *Henry Moore*, p.42.

思考题：

1. 试谈立体主义在现代主义艺术发展中的地位和意义。

2. 能否找一幅你所喜爱的野兽派的作品谈一谈其中的艺术特色？

3. 蒙克的作品力量来自于哪里？

4. 克里姆特作品的魅力是什么？

5. 如何理解未来主义艺术？

6. 用你自己的语言谈一谈抽象艺术的特点是什么？

7. 莫迪里阿尼的画作的新意在哪里？

8. 达利的画如何把握？

9. 亨利·摩尔的雕塑的美学特征有哪些？

插图目录

图2-4 《巴黎女郎》（约公元前1500—前1450），壁画残片，克里特赫拉克林博物馆。

图2-5 《公牛之舞》（约公元前1500—前1450），壁画，高约80厘米，克里特赫拉克林博物馆。

图2-6 《海豚》（约公元前1500—前1450），壁画，克里特岛克诺索斯宫殿废墟。

图2-7 迈锡尼《狮子门》（约公元前1400—前1300），石浮雕，高290厘米。

图2-8 《华菲奥的金杯》（约公元前1500），金质，直径约11厘米，高8.9厘米，雅典国家考古博物馆。

图2-9 希腊建筑柱式风格（从左到右：多利克式、爱奥尼亚式和科林斯式）

图2-10 雅典巴特农神殿。

图2-11 巴特农神殿的多利克柱式。

图2-12 厄瑞克修姆神殿女像柱（公元前421—前405），雅典卫城。

图2-13 雅典胜利女神神殿（公元前427）。

图2-14 《少年立像》（约公元前540），大理石，高194厘米，雅典国家博物馆。

图2-15 《少女立像》（约公元前540），大理石，高121厘米，雅典卫城博物馆。

图2-16 传克里提俄斯《克里提俄斯少年》（约公元前480），帕罗斯岛产白大理石，高86厘米，雅典卫城博物馆。

图2-17 米隆《掷铁饼者》（原作为青铜，约公元前450），大理石，高约152厘米，罗马国家博物馆。

图2-18 波利克里托斯《持矛者》（约公元前440），大理石，高212厘米，那不勒斯国家考古博物馆。

图2-19 传菲迪亚斯《命运三女神》（公元前447—前438），大理石，最高135厘米，巴特农神殿东山墙右侧，伦敦大英博物馆。

图2-20 普拉克西特列斯《尼多斯的阿芙洛狄忒》（约公元前350），大理石复制品，高205厘米，罗马梵蒂冈博物馆。

图2-21 普拉克西特列斯《赫尔墨斯和婴儿酒神》（约公元前340），大理石原作，高216厘米，奥林匹亚考古博物馆。

图2-22 利西普斯《休息的赫拉克勒斯》（约公元前4世纪），大理石复制品，高310厘米，那不勒斯国家考古博物馆。

图2-23 《萨摩色雷斯的胜利女神》（约公元前190），大理石，高约328厘米，巴黎卢浮宫博物馆。

图2-24 《米罗岛的维纳斯》（局部）。

图2-25 亚力山德罗斯《米罗岛的维纳斯》（约公元前100），大理石，高202厘米，巴黎卢浮宫博物馆。

图2-26 《米罗岛的维纳斯》背面。

图2-27 阿格桑德罗斯、波利多罗斯和阿塔诺多罗斯《拉奥孔和两个儿子》（约

第七讲

第十一讲

图11-2 大卫《贺拉斯兄弟的宣誓》(1785)，布上油画，335×427厘米，巴黎卢浮宫博物馆。

图11-3 大卫《苏格拉底之死》(1787)，布上油画，129×196厘米，纽约大都会艺术博物馆。

图11-4 大卫《侍从官给布鲁图斯抬来两儿子的尸体》(1789)，布上油画，323×422厘米，巴黎卢浮宫博物馆。

图11-5 大卫《马拉之死》(1793)，布上油画，165×128厘米，布鲁塞尔皇家美术馆。

图11-6 大卫《萨宾尼妇女的调停》(1799)，布上油画，385×522厘米，巴黎卢浮宫博物馆。

图11-7 热拉尔《雷卡米艾夫人像》(1805)，布上油画，225×148厘米，巴黎卡纳瓦雷博物馆。

图11-8 大卫《雷卡米艾夫人像》(1800)，布上油画，244×75厘米，巴黎卢浮宫博物馆。

图11-9 大卫《拿破仑加冕典礼》(1808)，布上油画，621×979厘米，巴黎卢浮宫博物馆。

图11-10 大卫《拿破仑加冕典礼》(局部)。

图11-11 大卫《拿破仑在书房》(1812)，布上油画，204×125厘米，华盛顿特区国家美术馆。

图11-12 安格尔《二十四岁的自画像》(1804)，布上油画，尚提利贡德博物馆。

图11-13 安格尔《瓦尔宾松的浴女》(1808)，布上油画，146×97.5厘米，巴黎卢浮宫博物馆。

图11-14 安格尔《大宫女》(1814)，布上油画，91×162厘米，巴黎卢浮宫博物馆。

图11-15 安格尔《宫女和女奴》(1840)，布上油画，72×100厘米，坎布里奇哈佛大学福格美术馆。

图11-16 安格尔《荷马至圣》(1827)，布上油画，386×515.6厘米，巴黎卢浮宫博物馆。

图11-17 安格尔《荷马至圣》(局部1)。

图11-18 安格尔《荷马至圣》(局部2)。

图11-19 安格尔《奥松维约伯爵夫人肖像》(1845)，布上油画，131.8×92厘米，纽约弗里克藏画馆。

图11-20 安格尔《奥松维约伯爵夫人肖像》(局部)。

图11-21 安格尔《泉》(1856)，布上油画，163×80厘米，巴黎奥赛博物馆。

图11-22 安格尔《土耳其浴室》(1863)，木板油画，110×110厘米，巴黎卢浮宫博物馆。

赫特美术馆。

图12-21　福赛利《梦魇》(1781)，布上油画，100×130厘米，底特律美术学院。

图12-22　托马斯·菲利普 (Thomas Phillips)《布莱克肖像》(1807)，伦敦国家肖像美术馆。

图12-23　布莱克《情人旋风，弗兰切斯卡·达·里米尼和保罗·马拉泰斯塔》(1824—1827)，钢笔与水彩插图，337.4×53厘米，伯明翰博物馆与美术馆。

图12-24　布莱克《远古》(1794)，铜版画水彩，23.3×16.8厘米，伦敦大英博物馆。

图12-25　透纳《自画像》(约1798)，布上油画，74.5×58.5厘米，伦敦退特美术馆。

图12-26　透纳《日出时的诺伦城堡》(1845)，布上油画，91×122厘米，伦敦退特美术馆。

图12-27　透纳《日出时的诺伦城堡》(局部)。

图12-28　透纳《暴风雪：驶离港口的汽船》(1842)，伦敦退特美术馆。

图12-29　康斯坦布尔《自画像》(约1804)。

图12-30　康斯坦布尔《埃塞克斯威文荷公园》(1816)，布上油画，56.1×101.2厘米，华盛顿特区国家美术馆。

图12-31　康斯坦布尔《干草车》(1821)，布上油画，130.2×185.4厘米，伦敦国家美术馆。

图12-32　康斯坦布尔《从草坪看到的索尔兹伯里大教堂》(1831)，布上油画，151.8×189.9厘米，私人收藏。

第十三讲

图13-1　卢梭肖像。

图13-2　卢梭《枫丹白露森林的入口》(1854)，木板油画，80×121.9厘米，纽约大都会博物馆。

图13-3　柯罗肖像。

图13-4　柯罗《孟特芳丹的回忆》(1864)，布上油画，65×89厘米，巴黎卢浮宫博物馆。

图13-5　米勒《自画像》

图13-6　米勒《拾穗者》(1857)，84×112厘米，布上油画，巴黎奥赛博物馆。

图13-7　米勒《晚祷》(1855—1859)，布上油画，55.5×66厘米，巴黎奥赛博物馆。

第十四讲

塔什博物馆。

图15-17 马蒂斯《钢琴课》(1916)，布上油画，245×213厘米，纽约现代艺术博物馆。

图15-18 马蒂斯《举着双臂的土耳其宫女》(1923)，布上油画，65×50厘米，华盛顿特区国家美术馆。

图15-19 马蒂斯《装饰背景上的装饰人物》(1925)，布上油画，129.8×97.8厘米，巴黎蓬皮杜中心国家现代艺术博物馆。

图15-20 马蒂斯《伊卡洛斯》(1947)，《爵士》插图，41.9×26厘米，水粉画剪纸，彩色套印。

图15-21 蒙克《吸烟的自画像》(1895)，布上油画，110.5×85.5厘米，奥斯陆国家美术馆。

图15-22 蒙克《卡尔·约翰的夜晚》(1892)，布上油画，84.5×121厘米，卑尔根城拉斯姆斯·梅耶收藏馆。

图15-23 蒙克《尖叫》(1893)，板上蛋彩画，90.8×73.7厘米，奥斯陆国家美术馆。

图15-24 蒙克《青春期》(1895)，布上油画，150×110厘米，奥斯陆国家美术馆。

图15-25 克里姆特肖像。

图15-26 克里姆特《"雕塑"的寓言》(1889)，纸板铅笔水彩画（加金粉），44×30厘米，维也纳工艺美术博物馆。

图15-27 克里姆特《弹钢琴的舒伯特》(1899)，布上油画，150×200厘米，1945年被烧毁。

图15-28 克里姆特《白桦林》(1903)，布上油画，110×110厘米，维也纳工艺美术博物馆。

图15-29 克里姆特《女人的三个阶段》(1905)，布上油画，180×180厘米，罗马国家现代美术馆。

图15-30 克里姆特《达娜厄》(1907—1908)，布上油画，77×83厘米，格拉茨私人收藏。

图15-31 克里姆特《期待》(1905—1909)，纸上综合材料，193×115厘米，维也纳工艺美术博物馆。

图15-32 克里姆特《处女》(1913)，布上油画，190×200厘米，布拉格纳罗多尼美术馆。

图15-33 波丘尼肖像。

图15-34 波丘尼《瓶子在空间中的展开》(1912)，青铜，39.4×60.3×39.4厘米，纽约现代艺术博物馆。

图15-35 波丘尼《城市在上升》(1910—1911)，布上油画，199.3×301厘米，米

参考书目

以下所列为本书的基本参考书目，分成中文和英文两部分，按作者或编者的姓氏拼音或字母排序。

一、 中文部分

[法]热尔曼·巴赞：《艺术史》，刘明毅译，上海人民美术出版社，1989年。

[英]诺曼·布列逊：《传统与欲望——从大卫到德拉克罗瓦》，丁宁译，浙江摄影出版社，2003年。

《注视被忽视的事物——静物画四论》，丁宁译，浙江摄影出版社，2000年。

[英]温迪·贝克特：《绘画的故事》，李尧译，北京三联书店，1999年。

[法]热尔曼·巴赞：《艺术史：史前至现代》，刘明毅译，上海人民美术出版社，1989年。

傅雷：《世界美术名作二十讲》，北京三联书店，1985年。

[英] J. 霍尔：《西方艺术事典》，迟轲译，广东人民出版社，1990年。

[英]罗伯·康鸣（Robert Cumming）：《西洋画家名作》，朱纪蓉译，台湾远流出版公司，2000年。

[英]罗伯·康鸣（Robert Cumming）：《西洋绘画名品》，田丽卿译，台湾远流出版公司，2000年。

二、 英文部分

Laurie Schneider Adams，*A History of Western Art*，McGraw-Hill Higher Education，2001.

Art across Time，McGraw-Hill Higher Education，2001.

Key Monuments of the Baroque, Westview Press, 2000.

Key Monuments of the Italian Renaissance, Westview Press, 2000.

Italian Renaissance Art, Westview Press, 2001.

Norman Bryson, *Word and Image: French Painting of the Ancient Régime*, Cambridge University Press, 1981.

David Carrier, *Poussin's Paintings*, Pennsylvania State University Press, 1993.

Ian Chilvers, Harold Osborne and Dennis Farr, ed., *The Oxford Dictionary of Art*, Oxford University Press, 1988.

Lawrence Cunningham and John Reich, *Culture and Value*, CBS College Publishing, 1982.

E. H. Gombrich, *The Story of Art*, Phaidon Press Limited, 1979.

James Hall, *Illustrated Dictionary of Symbols in Eastern and Western Art*, IconEditions, 1995.

H.W. Janson, *History of Art*, Harry N. Abrams, Inc., 1991.

Martin Kemp, ed., *The Oxford History of Western Art*, Oxford University Press, 2000.

Marcus Lodwick, *The Gallery Companion: Understanding Western Art*, Thames & Hudson, 2002.

Fred S.Kleiner and Christin J.Mamiya, *Gardner's Art Through the Ages*, Wadsworth, Thompson, 2005.

Edward Lucie-Smith, ed., *The Faber Book of Art Anecdotes*, Faber and Faber Limited, 1992.

Rose-Marie and Rainer Hagen, *What Great Paintings Say*, Vol.I, II, III, Benedikt Taschen Verlag GmbH, 1995, 1996 and 1997.

Walter Pater, *The Renaissance: Studies in Art and Poetry*, Oxford University Press, 1985.

跋

法国作家普鲁斯特是一位对西方美术史极其痴迷和精通的作家。1921年5月，当来自荷兰画家维米尔的名画《代尔夫特的风景》和《戴珍珠耳环的少女》在巴黎国立网球场现代美术馆展出时，他曾特地请专门研究美术史的朋友陪同前往，并在名画前显得兴奋不已。他后来在长篇小说《追忆逝水年华》中把《代尔夫特的风景》评价为"如同一件珍贵的中国艺术精品，具有一种自足的美"，而其中那"墙上的一抹黄色"（petit pan de mur jaune），更是绝美而又难忘的色彩；同样，在俄国作家陀思妥耶夫斯基的夫人的日记里，我们了解到，当作家有机会在瑞士巴塞尔旅行时，特意到访了当地的艺术博物馆，而他一看到德国画家小荷尔拜因的画作，就情不自禁地为之倾倒了；音乐家斯特拉文斯基曾经写道，每到一个新的城市，他最先要光顾的地方就是美术博物馆……

艺术就是如此迷人。那些经典的作品，常常令人迷醉而无以忘怀。所谓"经典"（classical）一词，源自拉丁文的"classicus"，意为"第一流的"。如果再从心理学的角度来看，那么，我们就会知道，所谓"经典性"，就是一种能够唤起人们本来就已经存有而又有待于唤醒的精神顺序的反应的一种性质，也就是说，如果我们有机会一次又一次地接触那些彪炳史册的美术杰作的话，那么，它们就会自然而然地成为我们内心中存有的反应，并且，由此还将激起更为丰富的体验。经典艺术让人百看不厌，往往说不尽道不完，其原因正在于斯！

我觉得，当代大学生理应感受和理悟全人类所有第一流的文化成果，而学习西方美术史就是其中的途径之一。

西方美术史有多种多样的写法。不过，我个人更倾向于那种感性经验和理性阐释兼备的路子。这也是为什么我把大量篇幅留给了意大利文艺

复兴时期的艺术的原因——我自己太偏爱这一段了,尤其是真的站在如达·芬奇的《最后的晚餐》或拉斐尔的《雅典学院》之前时,内心不由得会产生像顾恺之形容过的"玄赏则不待喻"的极致体验,同时,这些作品又博大精深,观者不能奢望在目击的那一刻就有一种彻底透明的理悟,而倒是需要一次次的"苦读细品",才能逐步趋近大师的心灵世界。我非常希望能让读者有一种对美术史越来越浓厚的兴趣,而这种由衷的兴趣是在品味经典过程中获得莫大享受的重要一环。

在美术史里,艺术家及其作品无疑是重点所在。虽然不得不博观约取,但是,我在写作的过程中一方面注重叙述艺术家的生平与师承,另一方面则尽可能详尽地阐释一些重要的作品,不仅一一注出作品的信息,诸如年代、媒介、尺寸和收藏情况,目的在于增强读者对原作重要性的意识,而且,也较为充分地利用美术史既有的研究成果,对作品的内在含义条分缕析,以呈现其丰富的意蕴。与此同时,我认为,阅读美术史的读者中大多并不是以美术史为专业的,这就需要选取那些与人文知识背景相关性密切的作品,旨在让读者可以在自身专业的基础上拓展和印证对艺术作品的独到认识,同样,有可能的话,也会由此丰富和充实他们原来专业的学习。当然,谈论美术史,不能不涉及其风格与流变,否则,对于美术作品的理解就会相应显得外在了。因而,我在有限的篇幅里,尽量疏理出艺术语言发展的主线,目的是便于读者比较准确地了解艺术的发展,体会艺术形式变化的轨迹。我总觉得,如果对美术史的兴趣能够落实到语言上的话,那么,离其个中三昧已经不远矣。

本书涉及的不少作品,我以前在国外的不同博物馆中有机会不止一次地细细看过,有些甚至一一地比较过,而现在每每重温那些亲睹过的作品,内心就会涌起妙不可言的回忆,同时,也让我一次次地感叹这些艺术珍品与人的心灵之间的亲和力量。确实,在内心里与经典的艺术相伴,根本就是一种温馨之至的幸福。

是为跋。

2014年11月13日夜于蓝旗营